V

MÉTHODE ÉLÉMENTAIRE

DE

MUSIQUE.

DEUXIÈME PARTIE.

HARMONIE.

MÉTHODE ÉLÉMENTAIRE

D'HARMONIE

PAR

M. ET M^{me} ÉMILE CHEVÉ.

... J'entends par une exposition analytique, un livre tel qu'un homme de sens pût y apprendre l'*Harmonie* tout seul s'il y était condamné; et que, tous nos harmonistes venant à se perdre dans une nuit, leur art ne fût néanmoins pas perdu pour le genre humain.
GALIN. (*Variante*.)

Cursum mutavit amnis, doctus iter melius.
(HORACE.)

PRIX : 15 FR. LES DEUX VOLUMES.

TOME DEUXIÈME.

PARIS,
CHEZ LES AUTEURS, RUE DES MARAIS-SAINT-GERMAIN, 18.

Juin 1856.

OUVRAGES DES MÊMES AUTEURS :

À Paris, rue des Marais-Saint-Germain, 18.

MÉTHODE ÉLÉMENTAIRE DE MUSIQUE VOCALE, un vol. in-8°. 9 fr. » c.
THÉORIE SEULE. 3 fr. 50 c.
EXERCICES PRATIQUES. — Chiffres seuls. 3 fr. » c.
EXERCICES PRATIQUES. — Portée seule 3 fr. » c.
MÉTHODE DE PIANO. — Premier cahier. 9 fr. » c.
APPEL AU BON SENS, sur l'enseignement musical. 1 fr. » c.
LA ROUTINE ET LE BON SENS. — Lettres sur la Musique. . . . 2 fr. » c.
DOIGTÉ DES GAMMES POUR LE PIANO. » fr. 50 c.
TABLEAUX GÉNÉRAUX D'INTONATION. » fr. 20 c.

Tous ces ouvrages sont la propriété exclusive des auteurs qui en sont les seuls éditeurs. Toute contrefaçon sera poursuivie.

Paris. — Imprimerie de L. Tinterlin et Cⁱᵉ, rue Neuve-des-Bons-Enfants, 3.

LIVRE DEUXIÈME.

HARMONIE PRATIQUE.

> Un art dépend toujours d'une science.
> C'est donc la science que nous avons dû
> créer pour procéder avec méthode.
>
> Destutt de Tracy, *Log.*

PRÉAMBULE.

Maintenant que nous avons exposé tout ce que nous apprend la théorie sur l'origine, la formation et le nombre des accords ; sur leur double caractère tonal et modal, et sur leur degré de douceur ou de dureté ; sur leur enchaînement, leur succession, et leur influence sur les modulations ; enfin sur l'influence qu'ils peuvent exercer sur le rhythme et la cadence, et sur les diverses modifications que leur impriment les voix ; maintenant, disons-nous, que la théorie pure est terminée, nous arrivons à la seconde partie de notre tâche : à l'*application pratique* de notre théorie, à l'HARMONIE PRATIQUE. C'est ce qui va former le sujet de ce second livre.

Or, pour les voix, l'harmonie naturelle, l'harmonie véritablement complète, est celle qui emploie les deux classes de voix, voix de femmes et voix d'hommes, et qui les emploie chacune sous ses deux timbres particuliers de voix aiguë et de voix grave. Le quatuor est donc le type réel de l'harmonie complète ; tandis que le duo entre voix d'homme et voix de femme est le type de l'harmonie simple. L'harmonie à deux parties, et l'harmonie à quatre parties, voilà donc les deux formes principales de l'harmonie. Mais il arrive très-souvent que l'on prend le terme moyen entre les deux, et que l'on fait de l'harmonie à trois parties ; d'autres fois, quoique plus rarement, on porte le nombre de parties à cinq, six, sept ou huit. Nous avons donc à nous occuper de ces diverses formes de l'harmonie ; et ce livre se trouve naturellement partagé en quatre chapitres : dans le *premier*, nous traiterons de *l'harmonie à deux parties ;* dans le *second*, de *l'harmonie à trois parties* : dans le *troisième*, de *l'harmonie à*

quatre parties; et dans le quatrième, de l'*harmonie à plus de quatre parties*.

Avant de prendre en particulier chacun de ces chapitres, rappelons la définition du mot *harmonie*.

On donne le nom d'HARMONIE *à la réunion de plusieurs mélodies qui, exécutées simultanément, produisent un effet agréable.*

Faire de l'harmonie, c'est donc : une mélodie principale étant donnée, composer d'autres mélodies qui puissent être chantées en même temps qu'elle, pour augmenter le plaisir de l'oreille.

Nous appellerons *mélodie principale* celle qui est donnée la première; et *mélodies accessoires* celles que l'on y joint pour lui servir d'accompagnement.

EXEMPLE :

Mélodie déterminée d'avance, ou mélodie principale (GLUCK, *Écho et Narcisse*).

$$\overline{01} \mid 3\;\overline{34} \mid 30 \mid 56 \mid 5\;\overline{35} \mid \overline{1\;.7} \mid 6\;\overline{.5} \mid 43 \mid 2 \parallel$$

Si l'on joint à cette *mélodie principale* une *mélodie accessoire*, pour lui servir d'accompagnement, les deux mélodies, chantées simultanément, formeront ce que l'on appelle un *duo*.

EXEMPLE :

Mélodie principale.	$\overline{01}$	3 $\overline{34}$	30	56	5 $\overline{35}$	$\overline{1\;.7}$	6 $\overline{.5}$	43	2 ‖
Mélodie accessoire.	$\overline{01}$	1 $\overline{12}$	10	34	3 $\overline{13}$	$\overline{1\;.1}$	1 $\overline{.3}$	21	7 ‖

Si l'on joint à la *mélodie principale* deux *mélodies accessoires*, ces trois mélodies, chantées simultanément, formeront ce que l'on appelle un *trio*.

EXEMPLE :

Mélodie principale.	$\overline{01}$	3 $\overline{34}$	30	56	5 $\overline{35}$	$\overline{1\;.7}$	6 $\overline{.5}$	43	2 ‖
Mélodies accessoires. {	$\overline{01}$	1 $\overline{12}$	10	34	3 $\overline{13}$	$\overline{1\;.1}$	1 $\overline{.3}$	21	7 ‖
	$\overline{01}$	1 $\overline{17}$	10	11	1 $\overline{11}$	$\overline{1\;.1}$	1 $\overline{.3}$	71	5 ‖

Si l'on joint à la *mélodie principale* trois *mélodies accessoires*, ces quatre mélodies, chantées simultanément, formeront ce que l'on appelle un quatuor.

EXEMPLE :

Mélodie principale.	$\overline{04}$	3 $\overline{34}$	3 0	5 6	5 $\overline{35}$	$\dot{1}$.7	6 .$\overline{5}$	4 3	2	
Mélodies accessoires.	$\overline{04}$	1 $\overline{12}$	1 0	3 4	3 $\overline{13}$	1 .1	1 .3	2 1	7	
	$\overline{03}$	5 $\overline{55}$	5 0	$\dot{1}\dot{1}$	$\dot{1}$ $\overline{\dot{1}\dot{1}}$	6 .$\overline{5}$	4 .$\overline{5}$	5 5	5	
	$\overline{04}$	1 $\overline{17}$	1 0	1 1	1 $\overline{11}$	1 .1	1 .3	7 1	5	

Et ainsi des autres harmonies, à *cinq*, à *six*, à *sept* et à *huit* parties.

L'harmonie consiste donc, comme nous le disions, dans la simultanéité de plusieurs chants réunis pour plaire à l'oreille.

Quelles sont les règles générales qui doivent présider à la production des mélodies accessoires que l'on veut donner pour accompagnement à une mélodie principale? En d'autres termes, quelles conditions générales doivent remplir ces mélodies accessoires, en quelque nombre qu'elles se présentent?

Voici ce que répondent le bon sens et le bon goût réunis :

1° Si vous ne voulez pas mettre l'oreille à la torture, faites que toutes les parties accessoires soient écrites dans le même ton et le même mode que la partie principale : ceci est de toute rigueur.

2° Si vous voulez donner à l'oreille toute facilité pour suivre simultanément toutes vos mélodies, faites qu'il y ait unité de rhythme, comme il y aura unité de ton et de mode; que vos cadences soient donc, en général, simultanées dans toutes les parties.

3° Si vous désirez que l'harmonie vienne corroborer l'effet que produirait seule la mélodie principale, faites que chacune des mélodies accessoires présente à peu près le même caractère que la mélodie principale. N'accompagnez pas un chant gai par des mélodies tristes, ni un chant lugubre par des mélodies vives et légères : si vous le faisiez, loin d'augmenter l'impression produite par la mélodie principale, vous ne feriez que l'affaiblir. Quand on veut qu'une résultante résume la puissance de toutes les forces qui la donnent par leur concours, non-seulement ces forces ne doivent pas être divergentes, mais il faut qu'elles soient aussi convergentes que possible.

4° Le choix des accords devra être subordonné au but que l'on désire atteindre : en général, on désire surtout charmer par des accords doux, suaves; on atteindra facilement ce but en prenant beaucoup de tierces et de sixtes, un peu moins de quintes et d'octaves, et peu de quartes, de secondes et de septièmes; ces derniers intervalles doivent surtout être em-

ployés comme moyen de contraste, pour mieux faire sentir la douceur des premiers intervalles nommés, et aussi pour éviter la monotonie.

Quand on désirera, au contraire, chagriner, torturer l'oreille, on usera plus largement des mauvais intervalles.

5° Si l'on veut que l'harmonie puisse être appréciée, et qu'elle agisse sur notre oreille, il faut donner aux accords le temps de l'impressionner, et ne pas les faire se succéder à la course : faire de l'harmonie en triple croche, c'est visiter une galerie de tableaux sur un chemin de fer ; c'est engloutir, sans les goûter, dix vins différents sans qu'ils touchent seulement le palais, etc. Dans tous ces cas, les impressions sensitives sont si faibles, de si courte durée, que l'impression passée, l'impression présente et l'impression à venir se confondent, pour ainsi dire, en une seule ; toutes ces impressions sont si légères, si rapides, si fugaces, qu'elles ne permettent au cerveau aucune perception nette et précise ; il ne distingue rien, n'apprécie rien, ne retient rien, et, par conséquent, ne goûte rien. Que l'harmoniste donne donc à l'auditeur le temps de percevoir ses accords, son harmonie : autrement il ne produit aucun effet.

6° Si vous voulez enfin que l'oreille jouisse pleinement de l'harmonie, faites en sorte que chaque mélodie, ayant d'ailleurs son mérite particulier, ne vous présente pas l'image de ces chants baroques, qui n'ont ni tonalité, ni mode, ni rhythme ; qui sont plats, jusqu'à la nullité mélodique ; ou bien qui offrent de telles difficultés d'intonation ou de rhythme, que toutes les forces du chanteur sont dépensées à franchir ces casse-cou continuels, et que l'attention de l'auditeur est entièrement absorbée par la pénible tâche de comprendre : l'harmonie passe alors inaperçue.

Ainsi, que l'élève ait toujours présents à l'esprit les six préceptes suivants :

1° Unité de ton et de mode ;

2° Unité de rhythme, de cadences ;

3° Unité d'idée dans les diverses mélodies ;

4° Emploi fréquent des intervalles de première qualité, modéré de ceux de deuxième, et rare de ceux de troisième ;

5° Durée suffisante des accords ;

6° Mélodies franches, nettes, d'une exécution facile.

Ces préceptes forment la règle générale ; mais ici, comme partout, se rencontrent des exceptions, que nous signalerons quand elles se présenteront dans la pratique, et que nous laisserons au génie le soin de découvrir quand nous ne serons pas assez clairvoyants pour les apercevoir nous-mêmes.

Arrivons maintenant à l'harmonie à deux parties ; elle va faire le sujet du premier chapitre.

CHAPITRE PREMIER.

DE L'HARMONIE A DEUX PARTIES.

L'harmonie à deux parties a pour but, une mélodie principale étant donnée, de faire une seconde mélodie qui puisse être chantée en même temps que la première, pour augmenter le plaisir de l'oreille. — Nous devons donc indiquer le moyen de faire cette seconde mélodie de manière à atteindre le mieux possible le but désiré. Or, comment s'y prendre pour faire cette seconde mélodie, tout en se conformant aux six préceptes que nous venons d'établir dans le préambule, et en suivant strictement toutes les indications données par la théorie des accords ? — Il y a deux manières principales de procéder pour les commençants : indiquons-les l'une après l'autre.

1° Quelques personnes, douées du sentiment de l'harmonie, jouissent de l'heureux privilége de sentir naître en elles, *à l'audition d'une mélodie isolée*, une seconde mélodie, soit au grave, soit à l'aigu de celle qu'elles entendent, et qui, en général, marche très-bien avec la mélodie qu'on leur chante. Ici le duo se trouve fait sans travail, sans science : le génie a tout fait.

A ces personnes privilégiées, mais rares, il n'y a qu'un mot à dire : Écrivez l'air que vous sentez naître en vous ; placez-le au-dessus ou au-dessous de celui que l'on vous a donné comme mélodie principale, et assurez vous, après coup, que les règles établies ne sont pas violées ; corrigez, s'il y a lieu.

2° D'autres personnes, et c'est la grande majorité, ne sentent naître en elles aucun air nouveau à l'audition d'un air donné. A celles-ci il faut donc un moyen d'arriver à faire ce second air, et à le faire d'une manière correcte, sous le double point de vue de la mélodie et de l'harmonie. Or, ce second cas, qui forme la règle, est celui dont nous devons nous occuper ; les personnes qui sont dans la première catégorie sont, je le répète, fort rares, et pourront d'ailleurs profiter des conseils que nous allons donner à celles qui sont dans la seconde.

APPLICATION DE LA THÉORIE PURE A LA FORMATION DU DUO.

Soit proposé l'air suivant, auquel on désire faire une seconde partie, au grave. Pour simplifier d'abord la question, nous supposerons que l'on nous donne une partie de soprano, pour lui faire un accompagnement de ténor.

Fragment d'un duo d'*Asioli*.

|5 5.4|334 4.3|2 20 4.3 4.5|3 50 4.3 4.5|3 50 3.4|

|5 .4 176 654|3 30 3.2 3|4.3 4 02 34 5 43|20|

La première chose à faire est de lire cet air avec attention, plusieurs fois s'il le faut, pour reconnaître le *ton*, le *mode*, le *rhythme* et le *caractère général de l'air*.

Cela fait, nous reconnaissons qu'il est en UT, *mode majeur*, écrit en *rhythme binaire, mesure à quatre temps, division binaire*, sauf deux temps de la sixième mesure, qui sont en *coupe ternaire*.

Pour notre coup d'essai, nous allons suivre servilement les indications de la théorie, puisque je suppose qu'il n'y a chez nous aucune inspiration ni aucune pratique.

Nous allons donc 1° prendre toutes les notes de l'accompagnement dans le mode majeur d'*ut*; 2° suivre le rhythme, la mesure et la division du temps pas à pas, pour être sûr de ne pas nous égarer.

Mais ici se présente une première difficulté : quels intervalles allons-nous prendre ? — Nous avons à choisir depuis la seconde jusqu'à la quinzième.

Puisque de tous les intervalles, c'est-à-dire de tous les accords de deux notes, la *tierce* est le seul qui forme un accord complet (tous les autres sont des tronçons, tome 1er p. 123), et que c'est le plus doux, nous allons commencer par prendre la tierce, et nous l'appliquerons d'abord partout, pour faire notre première ébauche d'accompagnement, et voir l'effet que cela produira. Si cela va bien, nous nous y tiendrons ; si cela va mal, nous modifierons, en essayant de remplacer la tierce par la sixte, puis par la quinte, l'octave, la quarte, et enfin par la seconde ou la septième. C'est-à-dire que, pour faire de l'harmonie douce, nous essaierons d'abord les intervalles de première qualité, tierce et sixte (les intervalles redoublés,

dixième et treizième, conviennent peu dans l'harmonie à deux parties, parce que les notes se trouvent mal liées à une si grande distance, quand il n'y a pas de sons intermédiaires); puis les intervalles de deuxième qualité, quinte, octave, unisson et quarte; et enfin, mais à défaut de tous les autres, les intervalles de troisième qualité, seconde et septième. Faisons donc notre première ébauche d'harmonie de la manière suivante, en essayant d'abord la tierce partout, entre la partie basse et la partie haute, et en suivant rigoureusement la marche et la division du temps de la mélodie donnée.

Première ébauche de duo, *à la tierce.*

Mélodie principale	5 5 .4	3 3 4 4 .3	2 20 4 .3 4 .5	3 50 4 .3 4 .5
Mélodie accessoire à la tierce.	3 3 .2	1 1 2 2 .1	7 70 2 .1 2 .3	1 30 2 .1 2 .3

Suite de l'ébauche	3 50 3 .4	5 .1 176 654	3 30 3 .2 3	4 .3 4 02 34 543	20
	1 30 1 .2	3 .6 654 432	1 10 1 .7 1	2 .1 2 07 12 321	70

Chantons d'abord seule la mélodie accessoire que nous venons de faire, pour nous assurer qu'elle satisfait aux questions de tonalité, de modalité, de rhythme, etc., qu'impose la mélodie primitive. — Eh bien! après avoir chanté cette mélodie accessoire, voici ce que nous trouvons :

1° Elle est en *ut, mode majeur,* comme la mélodie principale;

2° Elle présente le *rhythme binaire, mesure à quatre temps, division binaire* (sauf l'exception que présente aussi l'autre mélodie), comme la mélodie principale;

3° Elle offre à peu près le même caractère de chant que la mélodie principale;

4° Ce chant est facile, coulant, et ne blesse nullement l'oreille.

En un mot, toutes les conditions théoriques générales sont remplies, comme ensemble. Aussi les deux mélodies chantées simultanément ne blessent point l'oreille, et même elles la satisfont d'une manière générale.

Mais une opération importante se présente maintenant : c'est l'analyse minutieuse des intervalles que forment les notes de la basse avec les notes correspondantes de la partie supérieure, pour voir: si l'on n'a pas violé les règles de succession des intervalles, celles des cadences, celles de l'édifice harmonique, etc.; en un mot, pour voir si l'on a rigoureusement suivi toutes

les règles établies dans la théorie des accords. — Prenons donc toutes ces règles l'une après l'autre, pour nous assurer qu'elles ont été scrupuleusement observées, et que notre duo ne pèche pas contre la théorie des accords. — Commençons par la règle de succession des intervalles.

Règle des intervalles. Les deux parties marchent toujours par mouvement semblable (vérifiez). Mais, comme elles font tierce partout, et que les intervalles de première qualité peuvent se succéder entre eux par mouvement semblable, tout ce que nous avons fait est permis, à la rigueur. Toutefois, avant de déclarer bon tout ce que nous avons fait, assurons-nous que, lorsque les deux parties marchent par mouvement semblable et qu'elles font en même temps un intervalle plus grand que la seconde, les deux notes de l'accord quitté et les deux notes de l'accord pris se trouvent ensemble dans l'un des quatre accords 135, 5724, 7246, 2461. Quand cette condition sera remplie, l'oreille sera satisfaite ; quand elle ne le sera pas, l'oreille réclamera. Or, dans six endroits différents, les parties marchent en même temps par mouvement disjoint : ces endroits sont marqués par une petite accolade placée au-dessous des deux accords qui marchent par mouvement disjoint.

Le premier endroit donne $\frac{2}{7}$ suivi de $\frac{4}{2}$. Ces quatre notes se rencontrent ensemble dans 5724 et 7246 ; donc ces deux accords sont bons l'un à côté de l'autre.

Le deuxième et le cinquième donnent $\frac{5}{3}$ suivi de $\frac{3}{1}$. Ces quatre notes sont dans 135 ; donc ces deux accords vont bien ensemble.

Le troisième et le quatrième donnent $\frac{3}{1}$ suivi de $\frac{5}{3}$. Ces quatre notes sont dans 135 ; donc ces accords sont bien l'un à côté de l'autre.

Le sixième donne $\frac{5}{3}$ suivi de $\frac{1}{6}$. Ces quatre notes ne peuvent se trouver ensemble dans aucun des quatre accords signalés 135, 5724, 7246, 2461 ; donc $\frac{1}{6}$ va mal après $\frac{5}{3}$. Sous le simple point de vue de la succession des intervalles, il est donc bon de remplacer la tierce $\frac{1}{6}$ par un autre intervalle.

Lequel prendre pour le remplacer? La théorie répond : puisque la tierce ne convient pas, essayez l'autre intervalle simple de première qualité, la sixte ; si elle va bien, vous la garderez ; dans le cas contraire, vous essaierez un intervalle de deuxième qualité, quinte, octave, etc. — Reprenons donc la mesure six, pour essayer cette correction.

Mesure six, avec la correction indiquée par la théorie.
$$\begin{cases} 5 & .\overline{1} & \overline{176} & \overline{654} & 3 \\ 3 & .\overline{3} & \overline{654} & \overline{432} & 1 \end{cases}$$

Maintenant la partie supérieure seule fait mouvement disjoint; l'inconvénient est évité. Seulement, remarquons que les trois premières notes de basse 336, qui se trouvent surmontées des deux *ut*, 11, pourraient peut-être compromettre le ton et le mode tout à la fois, en donnant l'impression du mode mineur de *la*. Il serait donc prudent, peut-être, de renoncer à la tierce une seconde fois, et même dans le reste de cette mesure, pour prendre la sixte, intervalle de première qualité comme elle. Une autre raison encore, qui va surgir plus bas, va nous porter à ce changement. (Voir au verso).

Règles des cadences et des demi-cadences. Ces règles disent : « Que le premier accord soit pris dans l'accord de quinte de tonique, tonique à la basse ; le duo peut prendre médiante et dominante. » — Cette exigence est satisfaite ici, puisque le morceau commence par $\frac{5}{3}$, médiante et dominante d'UT *majeur*.

Ces règles disent encore : « Les demi-cadences et les quarts de cadence doivent se faire sur les notes de l'un des quatre accords 135, 5724, 7246, 2461, en préférant les tierces et les sixtes. Or, la première demi-cadence se fait sur $\frac{2}{7}$, et l'air reprend par $\frac{4}{2}$; la seconde se fait sur $\frac{5}{3}$, et l'air reprend sur $\frac{4}{2}$; la troisième se fait sur $\frac{5}{3}$, et l'air reprend par $\frac{3}{1}$; la quatrième se fait sur $\frac{3}{1}$, et l'air reprend par $\frac{3}{1}$; la cinquième et dernière se fait sur $\frac{2}{7}$.

Il en résulte que toutes sont bonnes, puisque ce sont toutes des tierces; cependant la quatrième, 1-3, tend à faire cadence au lieu de demi-cadence : l'*ut* convient donc peu ici pour accompagner le *mi*, et nous devons, à défaut de la tierce, essayer le 5 qui donnera une sixte, et qui convient en effet très-bien comme demi-cadence, de la manière suivante :

Mesures sixième et septième, avec la première et la troisième correction.
$$\begin{cases} 5 & .\overline{1} & \overline{176} & \overline{654} & 3 & \overline{30} \\ 3 & .\overline{3} & \overline{654} & \overline{432} & 1 & 5 \end{cases}$$

La demi-cadence est maintenant irréprochable; mais le chant de la basse est devenu dur; il faut le modifier. Nous avons déjà vu plus haut qu'il y aurait avantage à abandonner la tierce dans ce passage; essayons donc de la remplacer par la sixte, excepté pour le premier intervalle $\frac{5}{3}$, qui est très-bon :

Troisième correction.
La sixte remplaçant la tierce.

$$\left\{\begin{array}{l}5\ \overline{.1}\ \overline{176}\ \overline{654}\ |\ 3\ \overline{30}\ \|\\ 3\ \overline{.3}\ \overline{321}\ \overline{176}\ |\ 5\ \overline{50}\ \|\end{array}\right.$$

Maintenant, en effet, ce passage, qui se lie d'ailleurs parfaitement avec ce qui précède et avec ce qui suit, forme un chant doux et facile, dont l'harmonie, avec la partie supérieure, est très-bonne. — Voilà donc le but atteint, par la simple application des règles.

Rappelons enfin que de toutes les demi-cadences, celle que l'oreille préfère, c'est la demi-cadence $\frac{2}{5}$; rien ne s'oppose donc à ce que nous arrêtions ainsi notre période en prenant, dans la dernière mesure, $\frac{2}{5}$ au lieu de $\frac{2}{7}$, qui est d'ailleurs fort bon lui-même.

Quant à la règle de la cadence, nous ne pouvons pas l'appliquer, puisque l'air, n'étant pas fini, ne présente pas de cadence.

Voici donc notre air corrigé, tel que la théorie nous a conduit à le faire. Écrivons-le au-dessus de celui de l'auteur; nous verrons ainsi en quoi notre accompagnement diffère du sien.

Partie accessoire corrigée d'après les règles et comparée à celle d'Asioli.

Mélodie principale.	5 5 .1	3 3 4 4,3	2 20 4 3 4.5	3 50 4.3 4.5		
Mélodie accessoire corrigée.	3 3 .2	1 1 2 2.1	7 70 2.1 2.3	1 30 2.1 2.3		
Mélodie accessoire de l'auteur.	3 3 .2	1 1 2 2.1	7 70 2.1 2.3	1 30 2.1 2.3		
					a	a

$$\left\{\begin{array}{l}3\ \overline{50}\ 3\ \overline{.1}\ |\ 5\ \overline{.1}\ \overline{176}\ \overline{654}\ |\ 3\ \overline{30}\ 3\ \overline{.2}\ 3\ |\ 4,3\ \overline{402}\ \overline{31}\ \overline{543}\ |\ 2\ 0\ \|\\ 1\ \overline{30}\ 1\ \overline{.2}\ |\ 3\ \overline{.3}\ \overline{321}\ \overline{176}\ |\ 5\ \overline{50}\ 1\ \overline{.7}\ 1\ |\ 2\overline{.1}\ \overline{207}\ \overline{12}\ \overline{321}\ |\ 5\ 0\ \|\\ 1\ \overline{30}\ 1\ \overline{.2}\ |\ 3\ \ .\ \overline{321}\ \overline{176}\ |\ 5\ \overline{50}\ 1\ \overline{.7}\ 1\ |\ 2\overline{.1}\ \overline{207}\ \overline{12}\ \overline{321}\ |\ 5\ 0\ \|\\ \ b\ a\end{array}\right.$$

En comparant notre partie accessoire à celle d'Asioli, on voit qu'elles ne diffèrent l'une de l'autre que dans quatre endroits; partout ailleurs nous nous sommes parfaitement rencontrés avec l'auteur. Nous avons marqué les endroits où sont les différences par les deux lettres *a* et *b*. L'*a* se trouve trois fois sous des *tè*, employés par Asioli dans les endroits où nous avions pris des *ut*. Asioli a voulu chaque fois remplacer la tierce ma-

jeure 1-3 par la tierce mineure 1-3. Nous ne pouvions, pour la première fois, risquer une pareille chose. Le *b* se trouve sous un *mi* durant un demi-temps entre deux *mi*. Azioli a supprimé l'articulation de ce *mi* du milieu, en le liant avec celui qui précède, pour lui donner une durée de deux temps, et éviter ainsi trois *mi* frappés l'un à côté de l'autre. Nous ne pouvions encore, pour notre coup d'essai, éviter un inconvénient aussi minime. Mais, à cela près, les deux accompagnements sont identiques. Ce résultat nous paraît très-satisfaisant comme pure application des règles.

Prenons un second exemple, qui puisse nous fournir une nouvelle application des règles.

Fragment d'un duo de la *Clémence de Titus* de MOZART.

$\overline{31}$ $\overline{15}$ | 5 $\overline{.3}$ $\overline{43}$ $\overline{45}$ | 4 3 $\overline{31}$ $\overline{15}$ | 5 $\overline{.3}$ $\overline{43}$ $\overline{42}$ | 1 . 0 $\overline{77}$ | $\overline{15}$ 5 $\overline{07}$ $\overline{77}$ |

| $\overline{15}$ 5 0 $\overline{77}$ | $\overline{15}$ $\overline{13}$ 4 $\overline{.7}$ | 1 . ||

Après avoir chanté cette mélodie, et avoir constaté qu'elle est en UT *majeur, rhythme binaire, mesure à quatre temps, division binaire, d'un caractère vif et léger,* faisons une première ébauche à la tierce, comme dans le premier exemple ; puis nous analyserons notre ébauche, pour voir si elle satisfait aux règles, et pour corriger les passages qui ne le feraient pas.

Première ébauche à la tierce.

Mélodie principale. { $\overline{31}$ $\overline{15}$ | 5 $\overline{.3}$ $\overline{43}$ $\overline{45}$ | 4 3 $\overline{31}$ $\overline{15}$ | 5 $\overline{.3}$ $\overline{43}$ $\overline{42}$ |
Mélodie accessoire. { $\overline{16}$ $\overline{63}$ | 3 $\overline{.1}$ $\overline{21}$ $\overline{23}$ | 2 1 $\overline{16}$ $\overline{63}$ | 3 $\overline{.1}$ $\overline{21}$ $\overline{27}$ |

{ 1 . 0 $\overline{77}$ | $\overline{15}$ 5 $\overline{07}$ $\overline{77}$ | $\overline{15}$ 5 0 $\overline{77}$ | $\overline{15}$ $\overline{13}$ 4 $\overline{.7}$ | 1 . |
{ 6 . 0 $\overline{55}$ | $\overline{63}$ 3 $\overline{05}$ $\overline{55}$ | $\overline{63}$ 3 0 $\overline{55}$ | $\overline{63}$ $\overline{61}$ 2 $\overline{.5}$ | 6 . |

A la première lecture de notre ébauche d'accompagnement on est frappé d'une chose, c'est que la tonalité y est continuellement indécise. Elle débute en LA *mineur*, dans les quatre premiers temps ; les quatre suivants paraissent en UT majeur ; puis viennent encore quatre temps en LA *mineur*, trois temps en UT *majeur* et un quatrième en LA *mineur*. Le dernier temps de la cinquième mesure et les deux derniers de la sixième semblent prendre

en SOL *majeur;* puis vient la chute LA-MI qui rejette la tonalité en *la mineur*, etc. En un mot, cet accompagnement est très-mauvais, et nous montre que *la tierce continue* peut être d'un très-mauvais effet. Cherchons quelle peut être la cause de ce fait.

Et d'abord, rappelons que lorsque les deux parties font en même temps mouvement disjoint, les deux notes de l'accord que l'on abandonne et les deux notes de l'accord que l'on prend doivent se rencontrer ensemble dans l'un des accords de l'édifice harmonique. Or, cette règle est violée dans les temps dont les numéros suivent: premier, deuxième, neuvième, dixième, dix-neuvième, vingt-troisième, vingt-septième et vingt-huitième: (vérifiez et remarquez, dans le premier temps par exemple, que le premier accord est $\frac{3}{1}$ et le second $\frac{1}{6}$. Les parties ne marchent pas par mouvement conjoint; donc les quatre notes 6 1 3 devront se rencontrer dans un des accords du pavillon harmonique majeur, puisque la mélodie principale est majeure. 6 1 3 forme au contraire le principal accord du pavillon mineur ; voilà pourquoi il est très-mauvais dans ce cas, et pourquoi il faut abandonner la tierce 6 1, et remplacer le *la* de la basse par une autre note. (Faites la même observation sur chacun des autres temps signalés).

Eh bien ! puisque le LA ne convient pas dans ce cas pour accompagner les UT qui se rencontrent dans les temps défectueux, il faut remplacer le LA par un des trois sons UT, MI, SOL, que l'on rencontre dans la partie supérieure. — Lequel des trois faut-il prendre ? — La mélodie accessoire débutant par l'UT aigu, si l'on prenait un second UT pour accompagner la fin du premier temps et le commencement du second, cela ferait l'unisson ou l'octave avec la partie du haut; pauvreté dans le premier cas, et chute d'une octave, dans le second, et cela au début d'un chant de basse : deux choses également à redouter. Si au lieu de l'UT, on prend le MI, pour remplacer le LA, on aura des sixtes, ce qui est en général fort bon. Essayons donc cette correction dans les deux premiers temps.

Première correction. — La tierce remplacée par la sixte. $\left\{ \begin{array}{cc|ccc|cc} \overline{31} & \overline{15} & 5 & \overline{\cdot 3} \ \overline{43} & \overline{45} & 43 & \\ \overline{13} & \overline{33} & 3 & \overline{\cdot 1} \ \overline{21} & \overline{23} & 21 & \end{array} \right\|$

Comme harmonie, cette correction n'est pas mauvaise; mais le chant de la basse débutant ainsi 13333 etc., est peu gracieux, et ne plaît que fort médiocrement, comme mélodie. D'ailleurs, la répétition du *mi* à la basse est toujours dangereuse, parce que ce *mi* tend alors à devenir dominante de LA *mineur*.

— 13 —

Essayons donc de mettre le sol à la place du la; ce remplacement donne la quarte 5-1, intervalle médiocre, mais que l'on peut prendre dans ce cas, puisque l'accord 1-3, que l'on quitte, et l'accord 5-1, que l'on prend, se rencontrent ensemble dans 135. — D'ailleurs, le *sol* ainsi introduit dans la basse donne un chant facile, franc, à tonalité nettement dessinée en ut majeur, comme celui de la partie principale. Appliquons d'abord cette correction aux quatre temps, un, deux, neuf et dix ; nous aurons les quatre premières mesures ainsi transformées :

Mélodie principale. $\Big\{ \overline{31}\ \overline{15}\ |\ 5\ \overline{.3\ 43\ 45}\ |\ 43\ \overline{31}\ \overline{15}\ |\ 5\ \overline{.3\ 43\ 42}\ |\ 1\ \Big\|$
Deuxième ébauche.
Quarte pour tierce. $\Big| \overline{15}\ \overline{53}\ |\ 3\ \overline{.1\ 21\ 23}\ |\ 21\ \overline{15}\ \overline{53}\ |\ 3\ \overline{.1\ 21\ 27}\ |\ 6\ \Big\|$

Ces quatre mesures donnent maintenant une harmonie parfaitement bonne, un seul accord excepté : le dernier, $\frac{1}{6}$, auquel nous n'avons pas appliqué la règle de la cadence. Cette règle dit : « De ne pas s'arrêter sur deux toniques relatives, » et c'est précisément ce que l'on a fait ici. Il faut donc changer la tierce 6-1 ; le sol ne convient pas, parce que la quarte 5-1 ne peut former demi-cadence ; le fa ne convient pas davantage ; le mi donnerait la sixte 31, qui est fort bonne ; mais la basse finirait par la chute 273 qui est fort mauvaise. Le *si* et le *ré*, pris à la basse, feraient seconde avec l'*ut* de la partie haute, ce qui ne vaut rien pour demi-cadence ; force nous est donc de prendre l'*ut*, qui fera unisson, et qui donnera une cadence convenable. Dans la correction définitive, nous mettrons donc, dans la basse, ut, faisant unisson avec la partie supérieure, et cette correction effectuée, notre accompagnement sera identiquement le même que celui de Mozart ; et il nous aura encore été donné par l'application rigoureuse des règles établies par la théorie.

Arrivons à la correction des quatre dernières mesures. Voici ce que la tierce nous avait donné.

Mélodie principale. $\Big\{ 0\ \overline{77}\ |\ \overline{15}\ 5\ \overline{07}\ \overline{77}\ |\ \overline{15}\ 5\ 0\ \overline{77}\ |\ \overline{15}\ \overline{13}\ 4\ \overline{.7}\ |\ 1\ .\ \Big\|$
Mélodie accessoire, à la tierce. $\Big| 0\ \overline{55}\ |\ \overline{63}\ 3\ \overline{05}\ \overline{55}\ |\ \overline{63}\ 3\ 0\ \overline{55}\ |\ \overline{63}\ \overline{61}\ 2\ \overline{.5}\ |\ 6\ .\ \Big\|$

Il faut remplacer les quatre la, qui font un très-mauvais effet : les trois premiers se trouvent dans le même effet mélodique 5563 ; la même correction suffit donc pour les trois. Eh bien ! la théorie nous dit : si la tierce $\frac{1}{6}$ ne convient pas, essayez la sixte $\frac{1}{3}$, vous aurez :

$\left\{ \begin{array}{l} 0 \; \overline{77} \; | \; \overline{15} \; 5 \\ 0 \; \overline{55} \; | \; \overline{33} \; 3 \end{array} \right.$ Qui peut aller ; mais qui offre l'inconvénient d'agglomérer des 7 des 5 et des 3, qui peuvent donner l'impression de 357 (mi mineur).

Si la sixte $\overset{\mathrm{i}}{_{3}}$ ne vous convient, pas essayez de la quarte $\overset{\mathrm{i}}{_{5}}$, et vous aurez

$\left\{ \begin{array}{l} 0 \; \overline{77} \; | \; \overline{15} \; 5 \\ 0 \; \overline{55} \; | \; \overline{53} \; 3 \end{array} \right.$ Même observation que pour la correction précédente ; supportable, voilà tout.

Après la quarte, essayons la quinte $\overset{\mathrm{i}}{_{4}}$; nous pouvons du reste prendre ce que nous voudrons, puisque les parties marchent par mouvement contraire, et que l'une d'elles fait mouvement conjoint. Nous aurons, pour troisième correction,

$\left\{ \begin{array}{l} 0 \; \overline{77} \; | \; \overline{15} \; 5 \\ 0 \; \overline{55} \; | \; \overline{43} \; 3 \end{array} \right.$ Ici on ne redoute plus le ton de MI *mineur* détruit par l'apparition du FA, qui détruit également l'impression de SOL *majeur*, que pouvait donner le début $\frac{77}{55}$. En théorie, cette troisième correction paraît la meilleure. Arrêtons-nous y donc pour les trois premiers LA. Quant au quatrième, nous préférerons le SOL au FA, parce que si l'on prenait fa, le chant de basse deviendrait 4341, etc., ce qui est très-dur ; tandis qu'en prenant SOL, le chant devient 4351 etc., qui est très-bon. — Nos quatre mesures deviennent ce qui suit :

Deuxième ébauche, à la tierce, avec quatre corrections ; les trois premières donnent quinte au lieu de tierce, la dernière donne quarte.

Mélodie principale. $\left\{ \begin{array}{l} 0 \; \overline{77} \; | \; \overline{15} \; 5 \; 07 \; \overline{77} \; | \; \overline{15} \; 5 \; 0 \; 77 \; | \; \overline{15} \; \overline{13} \; 4 \; .7 \; | \; \mathrm{i} \; . \\ 0 \; \overline{55} \; | \; \overline{43} \; 3 \; \overline{05} \; \overline{55} \; | \; \overline{43} \; 3 \; 0 \; \overline{55} \; | \; \overline{43} \; \overline{51} \; 2 \; .5 \; | \; 6 \; . \end{array} \right.$
Mélodie accessoire.

Maintenant l'accompagnement ne paraît pas mauvais, sauf la cadence $\overset{\mathrm{i}}{_{6}}$, qui est détestable, et qui doit être $\overset{1}{_{4}}$ ou $\overset{\mathrm{i}}{_{3}}$; on a donc à choisir entre les trois cadences.

$1^{\mathrm{re}} \left\{ \begin{array}{l} \overset{.}{4} \; .7 \; | \; \overset{.}{\mathrm{i}} \\ \overset{.}{2} \; .5 \; | \; \overset{.}{\mathrm{i}} \end{array} \right. \quad 2^{\mathrm{e}} \left\{ \begin{array}{l} \overset{.}{4} \; .7 \; | \; \overset{.}{\mathrm{i}} \\ \overset{.}{2} \; .5 \; | \; 1 \end{array} \right. \quad 3^{\mathrm{e}} \left\{ \begin{array}{l} \overset{.}{4.7} \; | \; \overset{.}{\mathrm{i}} \\ \overset{.}{2.5} \; | \; 3 \end{array} \right.$

La première n'offre que l'inconvénient de se faire par mouvement semblable, ce que les bons auteurs évitent autant qu'ils le peuvent ; la seconde finit par mouvement contraire, elle est donc bonne ; mais la chute 251 est

un peu forte pour finir un chant : enfin la troisième va par mouvement contraire et ne présente pas une aussi forte chute. On peut donc choisir entre ces trois cadences : arrêtons-nous à la dernière, et donnons maintenant les huit mesures entièrement corrigées d'après les indications de la théorie pure, appliquées avec discernement ; cela formera le duo suivant :

Mélodie principale. $\left\{ \begin{array}{l} \overline{31}\ \overline{15}\ |\ 5\ \overline{.3}\ \overline{43}\ \overline{45}\ |\ 43\ \overline{31}\ \overline{15}\ |\ 5\ \overline{.3}\ \overline{43}\ \overline{42} \\ \overline{15}\ \overline{53}\ |\ 3\ \overline{.1}\ \overline{21}\ \overline{23}\ |\ 21\ \overline{15}\ \overline{53}\ |\ 3\ \overline{.1}\ \overline{21}\ \overline{27} \end{array} \right.$
Mélodie accessoire.

1 . 0 $\overline{77}$ | $\overline{15}$ 5 07 $\overline{77}$ | $\overline{15}$ 5 0 $\overline{77}$ | $\overline{15}$ $\overline{13}$ 4 .7 | 1 . ‖
1 . 0 $\overline{55}$ | $\overline{43}$ 3 05 $\overline{55}$ | $\overline{43}$ 3 0 $\overline{55}$ | $\overline{43}$ $\overline{51}$ 2 .5 | 3 . ‖
* * * * * * * * * *

A l'avant-dernier accord, les parties sautent ensemble d'une quinte ; mais les deux notes quittées 24, et les deux notes prises 57, se trouvent ensemble dans 5724. Cela peut donc se faire.

Donnons maintenant l'harmonie de Mozart, et nous verrons en quoi la nôtre diffère de la sienne :

Duo de Mozart. $\left\{ \begin{array}{l} \overline{31}\ \overline{15}\ |\ 5\ \overline{.3}\ \overline{43}\ \overline{45}\ |\ 43\ \overline{31}\ \overline{15}\ |\ 5\ \overline{.3}\ \overline{43}\ \overline{42} \\ \overline{15}\ \overline{53}\ |\ 3\ \overline{.1}\ \overline{21}\ \overline{23}\ |\ 21\ \overline{15}\ \overline{53}\ |\ 3\ \overline{.1}\ \overline{21}\ \overline{27} \end{array} \right.$

1 . 0 $\overline{77}$ | $\overline{15}$ 5 07 $\overline{77}$ | $\overline{15}$ 5 0 $\overline{77}$ | $\overline{15}$ $\overline{13}$ 4 .7 | 1 . ‖
1 . 0 $\overline{44}$ | $\overline{35}$ 3 04 $\overline{44}$ | $\overline{35}$ 3 0 $\overline{44}$ | $\overline{35}$ $\overline{51}$ 7 .4 | 3 . ‖

En comparant les deux *duos* mesure à mesure, on constate les deux faits suivants :

1° Les quatre premières mesures sont identiques de part et d'autre, c'est-à-dire que nous nous sommes rencontrés note pour note avec Mozart;

2° Sur les vingt accords contenus dans les quatre dernières mesures, nous nous sommes rencontrés cinq fois avec Mozart, et quinze fois nous avons fait autrement que lui. (Vérifiez, en remarquant que tous les accords de notre accompagnement qui sont marqués d'un astérisque ne ressemblent pas aux accords qui occupent les mêmes places dans l'accompagnement de Mozart.)

Analysons les quatre dernières mesures de Mozart, et tâchons de découvrir les raisons qui l'ont porté à faire son accompagnement tel que nous le voyons. Reprenons ces quatre mesures.

$$\left\{\begin{matrix} 0 & \overline{77} & | & \overline{15} & 5 & \overline{07} & \overline{77} & | & \overline{15} & 5 & 0 & \overline{77} & | & \overline{15} & \overline{13} & \overset{.}{4} & .\overline{7} & | & \overset{.}{1} & . \\ 0 & \overline{44} & | & \overline{35} & 3 & \overline{04} & \overline{44} & | & \overline{35} & 3 & 0 & \overline{44} & | & \overline{35} & \overline{51} & 7 & .\overline{4} & | & 3 & . \end{matrix}\right.$$
<div style="text-align:center">* * a a * ** a a ** a a b *</div>

Dans les huit accords marqués d'un astérisque, Mozart a accompagné le SI par le FA, de manière à obtenir la quarte majeure 4-7 (la fausse quarte, le triton, l'épouvantail des harmonistes). La théorie nous avait porté à prendre la tierce 5-7, là où Mozart a pris la quarte 4-7. Si Mozart n'a pas fait comme nous, c'est que ce début, 5-7 répété, avait le caractère de SOL *majeur,* à un assez haut degré pour blesser une oreille aussi délicate que la sienne. D'ailleurs, 4-7, quarte majeure, est toujours moins dure que la quarte mineure, et se rapproche beaucoup de la quinte mineure 4-$\overset{.}{1}$, qui est fort douce (sur le piano, c'est le même intervalle). Ce n'est donc vraiment pas un mauvais intervalle. D'ailleurs, Mozart le quitte toujours par mouvement contraire, et le place entre des intervalles de première qualité. Cet intervalle est donc vraiment préférable, dans ce cas-ci, à la tierce 5-7; et nous pouvons avouer, *sans rougir,* que Mozart a été mieux inspiré par son génie que nous par nos froides règles.

L'accord pénultième 4-7 est pris dans les deux parties par mouvement semblable et disjoint; mais 7-$\overset{.}{4}$, les deux notes que l'on quitte, et 4-7, les deux qui suivent, se rencontrent ensemble dans **7**24, débris de **5**7**2**4 et de **7**246. Cet accord est donc pris selon la règle.

Dans les trois endroits marqués par deux *aa,* nous avions 43 à la basse; Mozart, ayant déjà des FA sous les SI, ne pouvait conserver ce nouveau FA; il l'a remplacé par le 3, qui forme sixte avec l'*ut* aigu, et qui est de beaucoup préférable. Maintenant ce MI, remplaçant un FA, de la manière suivante :

$$\left\{\begin{matrix} 0 & 77 & | & \overline{15} & 5 \\ 0 & \overline{44} & | & \overline{33} & 3 \end{matrix}\right.$$

donnait trois MI successifs. Mozart a fait disparaître cette monotonie, en remplaçant le MI du milieu par un SOL, qui fait unisson, il est vrai, avec le sol du haut; mais cet unisson est moins plat que la répétition du MI.

Reste enfin l'avant-dernier accord 7$\overset{.}{4}$, marqué d'un *b,* et dans lequel nous trouvons un 7 à la place que nous avions fait occuper par un 2, c'est-à-dire que, au lieu de

$$\left\{\begin{matrix} \overset{.}{4} & .\overline{7} & | & \overset{.}{1} \\ \overset{.}{2} & .\overline{4} & | & 3 \end{matrix}\right. \quad \text{Mozart a préféré} \quad \left\{\begin{matrix} \overset{.}{4} & .\overline{7} & | & \overset{.}{1} \\ 7 & .\overline{4} & | & 3 \end{matrix}\right.$$

Il est certain que les deux choses sont bonnes. Mozart a senti que la dernière l'impressionnait plus agréablement que l'autre ; il l'a choisie : voilà tout ce que l'on en peut dire.

En résumé, notre accompagnement s'est rencontré note pour note avec celui de Mozart dans les quatre premières mesures ; et, dans les quatre dernières, la grande différence que nous trouvons entre notre travail et celui de Mozart provient d'un seul fait, que la théorie avait du reste pressenti : Mozart n'a pas voulu de la tierce 5-7, compromettante pour la tonalité ; il lui a préféré la quarte 4-7. Tous les autres changements ont été commandés par celui-là, auquel ils sont entièrement subordonnés.

Prenons encore un nouvel exemple. Mais cette fois, au lieu de faire l'harmonie nous-mêmes, nous allons la prendre toute faite, telle que l'a donnée l'auteur ; et nous analyserons chacun des accords, pour voir si l'emploi en est justifié par nos règles, ou s'il se trouve en contradiction avec elles.

Duo de l'opéra *le belle Viaggiatrici* de HAIBEL.

$$\begin{array}{|l|l|l|l|l|l|}
\hline
\overline{05}\ \overline{67} & 11\ \overline{05}\ \overline{31} & 66\ \overline{04}\ \overline{27} & 55\ \overline{05}\ \overline{67} & 1\ .\ \overline{05}\ \overline{31} & 66\ \overline{04}\ \overline{27} \\
\overline{05}\ \overline{44} & 33,\overline{03}\ \overline{53} & 44,\overline{06}\ \overline{42} & 44;\overline{04}\ \overline{42} & 3\ .,\overline{03}\ \overline{53} & 44,\overline{06}\ \overline{42} \\
\hline
55\ \overline{05}\ \overline{67} & 1\ .\ \overline{05}\ \overline{13} & 54\ 2\ \overline{05}\ \overline{72} & 43\ 1\ \overline{05}\ \overline{13} & 54\ .2\ 43\ .1 & \\
44,\overline{04}\ \overline{42} & 3\ ..\overline{03}\ \overline{51} & 32\ 7,\overline{04}\ \overline{57} & 21\ 3,\overline{03}\ \overline{51} & 32\ .7\ 21\ .3 & \\
\hline
2\ 0\ \overline{05}\ \overline{67} & 11\ \overline{05}\ \overline{31} & 66\ \overline{04}\ \overline{27} & 55\ \overline{05}\ \overline{67} & 15\ .4\ \overline{64} & 43\ 3\ \overline{03}\ \overline{42} \\
70;\overline{05}\ \overline{44} & 33,\overline{03}\ \overline{53} & 44,\overline{02}\ \overline{42} & 44,\overline{04}\ \overline{42} & 33\ .2\ \overline{42} & 21\ 1,\overline{04}\ \overline{27} \\
\hline
35\ .\overline{45}\ \overline{76}\ \overline{54} & 43\ 3\ \overline{03}\ \overline{42} & 1\ . & & & \\
13\ .\overline{23}\ \overline{54}\ \overline{32} & 21\ 1,\overline{04}\ \overline{27} & 1\ . & & & \\
\hline
\end{array}$$

APPLICATION DES RÈGLES AU MORCEAU PRÉCÉDENT.

1° Règle des cadences.

Cet air ne contient que deux cadences : l'une à la huitième mesure, et l'autre à la fin du morceau. Partout ailleurs où l'oreille sent des repos, ce ne sont que des quarts de cadences et des demi-cadences. La mélodie principale est en *ut* majeur.

Cadences. Un air doit commencer par des notes de l'accord de quinte de tonique ; le duo peut commencer par l'unisson de dominante, 55, et

par médiante et dominante 35. C'est ce que Haibel a fait ici ; la première phrase commence par 55, et la deuxième par 35. (Vérifiez.)

Une phrase doit finir par la tonique, accompagnée de l'une des trois notes : tonique, médiante, dominante, la combinaison 5-1 exceptée. — La première phrase, qui finit au commencement de la huitième mesure, s'arrête sur 31 ; la deuxième, qui finit à la fin du morceau, se termine par 11.

L'accord pénultième de la cadence se prend, en majeur, dans l'un des deux accords 5724, 2461, mais surtout dans 5724. — L'accord qui précède la première cadence, à la fin de la septième mesure, est 27 ; celui qui précède la seconde cadence est 72 ; tous deux sont renfermés dans 5724 : donc la règle est suivie.

Demi-cadences, quarts de cadences. Les demi-cadences doivent se faire sur un intervalle de première qualité, sur les quintes $\frac{2}{5}$ et $\frac{5}{1}$, et sur $\frac{5}{5}$; enfin, sur $\frac{4}{5}$. — L'accord qui suit la demi-cadence est soumis à la même règle.

— Les demi-cadences et les quarts de cadences du duo de Haibel se font successivement sur les intervalles $\frac{1}{3}, \frac{6}{4}, \frac{5}{4}, \frac{1}{3}, \frac{6}{4}, \frac{5}{4}, \frac{1}{3}, \frac{2}{7}, \frac{1}{3}, \frac{2}{7}, \frac{1}{3}, \frac{6}{4}, \frac{5}{4}, \frac{3}{1}, \frac{3}{1}$;

suivis des intervalles $\frac{5}{3}, \frac{4}{6}, \frac{5}{4}, \frac{5}{3}, \frac{4}{6}, \frac{5}{4}, \frac{5}{3}, \frac{5}{4}, \frac{5}{3}, \frac{5}{5}, \frac{5}{3}, \frac{4}{2}, \frac{5}{4}, \frac{3}{1}, \frac{3}{1}$.

C'est-à-dire que l'on ne rencontre pour les demi-cadences et pour le commencement des phrases partielles que les intervalles suivants : tierce, sixte et dixième (intervalles de première qualité) ; unisson, (intervalle de deuxième qualité) ; seconde ou neuvième, contenant sol et fa, la seule combinaison qu'on puisse prendre dans la troisième qualité.

Les règles des cadences se trouvent donc parfaitement suivies dans le duo de Haibel, qui offre encore l'application rigoureuse de la règle *du rhythme, de la mesure et de la division du temps*, puisque les durées, dans la partie accessoire, sont exactement calquées sur celles de la mélodie principale.

2° Règle de la tonalité.

La partie principale est en ut *majeur* d'un bout à l'autre, et présente, à l'antépénultième mesure, une légère modulation, à peine sensible, au *mi mineur*.

Eh bien ! la mélodie accessoire présente d'un bout à l'autre la même tonalité d'ut *majeur*, avec la légère modulation signalée plus haut. Elle

offre, de plus, l'intervalle chromatique $4\!\!\!/4$ de la seconde à la troisième note ; mais cet intervalle n'a aucune influence sur la tonalité, l'effet du FÈ étant immédiatement détruit par celui du FA.

Les règles se trouvent donc encore appliquées ici dans toute leur rigueur.

3° Choix des notes de l'accompagnement dans les accords des pavillons.

La *tonique* doit prendre dans l'accord 135, et quelquefois dans 2461. — Assurez-vous que l'UT aigu est presque toujours accompagné par le MI ; trois fois il est accompagné par le SOL, et une fois par l'UT. Il a donc toujours pris dans 135.

La *médiante* ne prend que dans l'accord de quinte de tonique. — Le MI est partout accompagné par l'UT à la basse, excepté dans trois endroits, où il surmonte un SOL. Il a donc pris dans l'accord 135.

La *dominante* doit prendre dans 135 ou 5724. — Le SOL, dans le morceau, n'est accompagné que par les trois notes 3, 5, 4. Le MI est dans l'accord 135 ; le FA est dans l'accord 5724, et le SOL est dans tous les deux. La règle est donc encore appliquée avec rigueur.

La *sensible* doit prendre dans l'un des deux accords 5724, 7246. — Elle est accompagnée six fois par le RÉ, qui se trouve dans les deux accords ; deux fois par le FA, qui se trouve également dans les deux accords, et deux fois par le SOL, qui se rencontre dans le premier.

La *sous-médiante* et la *sous-dominante* doivent prendre dans l'un des trois accords 5724, 7246, 2461. — Eh bien ! le FA est accompagné trois fois par le RÉ et deux fois par le LA. Le RÉ est accompagné six fois par le SI et trois fois par le FA. — Le RÉ et le FA se trouvent dans les trois accords 5724, 7246, 2461 ; le SI se trouve dans les deux premiers, et le LA dans les deux derniers. La règle est encore suivie.

Enfin, la *sous-sensible* doit prendre son accompagnement dans l'un des deux accords 7246, 2461. — D'un bout à l'autre du morceau, le LA aigu est accompagné par le FA, qui se trouve dans ces deux accords. Deux fois seulement le LA est accompagné par le FÈ, sensible du ton de SOL. Eh bien ! dans ces deux cas, le LA et le FÈ appartiennent à l'un des deux accords 2461, septième de dominante de SOL, ou 4613, septième de sensible de SOL majeur.

La règle de l'édifice harmonique est donc strictement observée dans tout le cours du morceau ; Haibel ne s'en est pas écarté une seule fois.

4° Quand une partie marche par accord brisé, l'autre doit prendre dans le même accord.

Le premier accord brisé est 531 ; il est accompagné par 353 (accord de quinte de tonique) ;

Le deuxième est 4275 ; il est accompagné par 6424 (accord de neuvième de dominante) ;

Le troisième est 531 ; il est accompagné par 353 (quinte de tonique) ;

Le quatrième est 4275 ; il est accompagné par 6424 (neuvième de dominante) ;

Le cinquième est 5135 ; il est accompagné par 3513 (quinte de tonique) ;

Le sixième est 5724 ; il est accompagné par 4572 (septième de dominante) ;

Le septième est 5135 ; il est accompagné par 3513 (quinte de tonique) ;

Le huitième est 513 ; il est accompagné par 353 (quinte de tonique) ;

Le neuvième est 4275 ; il est accompagné par 2424 (septième de dominante).

Le précepte a donc été religieusement suivi d'un bout à l'autre du morceau.

5° Règle de succession des intervalles.

A. *Les intervalles de troisième qualité ne peuvent être ni pris ni quittés par mouvement semblable.* — Le seul intervalle de troisième qualité employé dans ce morceau est 5-4 ; il est toujours pris et quitté par mouvement contraire ou par mouvement oblique ; une seule fois, à la neuvième mesure, il est pris et quitté par mouvement semblable ; mais il est pris à la suite d'un silence, ce qui justifie le premier fait ; et la basse le quitte par mouvement conjoint, ce qui justifie le second. Remarquez encore que cette seconde se rencontre dans l'accord 5724 en même temps que l'accord 72 qui la précède, et que l'accord 57 qui la suit ; ces deux voisinages la rendent moins dure.

B. *Les intervalles de deuxième qualité ne peuvent être pris ou quittés par mouvement semblable qu'à l'une des deux conditions suivantes :*

1° *Quand l'une des parties marche par mouvement conjoint, l'autre non ;*

2° *Ou quand les deux sons quittés et les deux sons pris se rencontrent ensemble dans l'un des quatre accords des pavillons.*

Dans toute l'étendue du morceau, on ne trouve que six intervalles de deuxième qualité ; deux fois l'unisson 55, qui commence une phrase

(mesure une et douze) et quitté par mouvement contraire; deux fois la quarte 4-7 est prise et quittée par mouvement contraire (mesure une et douze); deux fois la quarte $\frac{5}{1}$-1 est prise et quittée par mouvement semblable, mais précédée de 3-5 et suivie de 1-3, c'est-à-dire se rencontrant dans l'accord 135 en même temps que l'accord précédent et que l'accord suivant.

c. *Les intervalles de première qualité peuvent se prendre entre eux, même par mouvement semblable, pourvu que les deux parties, faisant mouvement disjoint, n'appartiennent pas à deux accords différents.*

Assurez-vous par l'analyse que quand un intervalle de première qualité est pris par mouvement semblable, on trouve toujours l'une des deux conditions suivantes : 1° une, ou les deux parties, marchent par mouvement conjoint ; 2° les deux parties marchent ensemble par mouvement disjoint, mais les deux notes de l'accord que l'on quitte et les deux notes de l'accord que l'on prend se rencontrent ensemble dans l'un des quatre accords 135, 5724, 7246, 2461.

Haibel a donc encore suivi très-exactement les règles de succession des intervalles, sans une seule exception.

6° La mélodie accessoire doit offrir a peu près le même caractère que la mélodie principale.

En chantant alternativement la partie principale et la partie accessoire, on s'assurera que ces deux mélodies offrent à peu près le même caractère.

En résumé, nous voyons que les règles que nous avons établies se trouvent parfaitement suivies dans le morceau de Haibel, comme dans celui de Mozart ; morceaux qui offraient d'ailleurs de grandes difficultés d'accompagnement.

Nous ne pouvons multiplier ces analyses à l'infini ; mais nous engageons de toutes nos forces les personnes qui désirent devenir fortes en harmonie à prendre un grand nombre de duos des bons auteurs, et à répéter sur eux l'analyse que nous avons appliquée au duo de Haibel : c'est le seul moyen de s'assurer pleinement que la théorie est d'accord avec la pratique, et qu'elle repose ainsi sur la base la plus solide : les œuvres des grands compositeurs.

Maintenant que nous avons montré, un peu longuement peut-être, la manière dont il faut s'y prendre pour faire une mélodie accessoire à une mélodie principale donnée, et pour arriver à ce que cette mélodie accessoire soit tout à la fois une mélodie particulière, ayant son cachet à elle, et une mélodie d'accompagnement pour la mélodie principale, résumons

en peu de mots la route à suivre pour arriver le plus sûrement au but, et obtenir le meilleur résultat possible.

Marche à suivre pour faire une mélodie accessoire à une mélodie principale, c'est-à-dire pour faire un duo.

1° Lisez attentivement la mélodie donnée, pour en reconnaître le *ton* et le *mode*; lisez-la une seconde fois, pour marquer les *cadences* et les *demi-cadences*.

2° Faites votre première ébauche à la tierce, en ne prenant vos notes que dans le ton et le mode de la partie principale. Toutefois, faites de suite les exceptions suivantes : abandonnez la tierce,

a. Lorsqu'elle compromet la tonalité par la rencontre des deux toniques relatives UT et LA ; cela arrive surtout au commencement et à la fin des phrases;

b. Lorsque la mélodie principale marche par accords brisés, afin de pouvoir ne prendre que des notes de ces accords ;

c. Lorsque la partie principale, très-accidentée, saute continuellement du grave à l'aigu, ou réciproquement; la partie accessoire doit alors soutenir le même son, ou, tout au plus, marcher par mouvement conjoint ;

d. Lorsque la partie principale accumule des notes de très-courte durée dans un temps ; la partie accessoire doit prendre alors des notes de plus longue durée, sous peine de voir disparaître l'harmonie.

3° Quand on supprime la tierce, on la remplace par la sixte, la quinte, l'octave, l'unisson, ou même la quarte, la septième ou la seconde, selon ce que demande l'idée mélodique.

4° En général, il faut commencer par le *note pour note*, c'est-à-dire suivre, dans la partie accessoire, tout ce qui est relatif *au rhythme, à la mesure, et à la division du temps* dans la partie principale. — A la correction, on modifiera, s'il y a lieu.

5° Lisez votre mélodie accessoire seule, pour vous assurer qu'elle répond aux conditions suivantes :

A. Qu'elle soit écrite dans le même ton et le même mode que la partie principale; marquez les endroits qui pècheraient contre cette règle, pour les modifier à la correction.

B. Que les cadences et les demi-cadences tombent aux mêmes endroits dans les deux mélodies; marquez les endroits qui pècheraient contre cette règle, pour les modifier à la correction.

C. Que le caractère de la mélodie accessoire soit à peu près celui de la

mélodie principale; marquez les endroits qui pècheraient contre ce précepte, pour les modifier à la correction.

D. Enfin, que l'air soit facilement chantable, et qu'il ne soit pas rempli de difficultés de mesure et d'intonation. Cette dernière condition est beaucoup trop souvent négligée.

6° On corrige les endroits que l'on a trouvés défectueux, en remplaçant successivement la tierce par la sixte, la quinte, la quarte, l'octave ou l'unisson, et, au besoin même, par un intervalle de troisième qualité, en se laissant guider par la mélodie pour le choix de l'intervalle. L'unisson ne doit guère se prendre qu'au commencement ou à la fin des phrases, et seulement sur la tonique et la dominante.

7° On rechante de nouveau l'ébauche corrigée, pour voir si l'on a obvié à ce qui péchait contre la tonalité, le mode, la cadence, etc.; et l'on corrige jusqu'à ce que l'on ait atteint ce but. Une fois la tonalité, le mode, et le rhythme satisfaits, et l'air devenu un chant facile et clair, on s'occupe des points suivants:

8° On vérifie si les règles des cadences sont suivies; en voici la récapitulation:

a. Toute phrase complète doit commencer et finir par la tonique à la basse, accompagnée de l'une des trois notes de l'accord de quinte de tonique.

Exception: le premier accord peut être un unisson de dominante; le duo peut commencer par $3\dot{5}$ et finir par $3\dot{1}$. — Assurez-vous que ces règles sont suivies.

b. L'accord pénultième d'une phrase doit être pris dans $\dot{5}\dot{7}24$ (au besoin dans $246\dot{1}$), ayant, autant que possible, le SOL à la basse. — Assurez-vous que cette règle est suivie.

c. Toute demi-cadence ou quart de cadence, et tout intervalle qui les suit immédiatement, doit être un intervalle de première qualité (6-4 excepté), ou l'une des deux quintes $\dot{5}$-$\dot{2}$, ou 1-$\dot{5}$, ou enfin la combinaison 5-4; on peut prendre l'unisson ou l'octave de tonique, ou de dominante, surtout le dernier. — Assurez-vous que cette règle n'a pas été négligée. Rappelez-vous que $\dot{5}$-$\dot{2}$ est très-employé. Par exception, on trouve d'autres quintes: soyez-en avare.

9° On s'assure que la règle d'accompagnement de chaque note est appliquée telle qu'elle est indiquée aux pavillons harmoniques (T. 1er, p. 252). — Pour le *mode majeur*,

La tonique prend ordinairement dans $1\dot{3}5$, rarement dans $246\dot{1}$.

La médiante ne prend que dans $1\dot{3}5$.

La dominante prend dans $1\dot{3}5$ et $\dot{5}\dot{7}24$.

La sensible prend dans $\overset{5}{}724$ et $\overset{7}{}246$.

La sous-médiante et la sous-dominante prennent dans $\overset{5}{}724, \overset{7}{}246$ ou $246\overset{\cdot}{1}$.

La sous-sensible prend dans $\overset{7}{}246$ et $246\overset{\cdot}{1}$.

Dans le *duo*, il ne faut que très-rarement se soustraire à cette règle ; les commençants feront même bien de n'y jamais manquer.

10° Quand une partie marche par accords brisés, l'autre doit absolument prendre dans le même accord. Cette règle est de rigueur.

11° Ne mettez jamais à la suite l'un de l'autre deux intervalles de troisième qualité ; ne mettez pas non plus deux intervalles de deuxième qualité de même nom et de même espèce ; deux octaves, deux quintes majeures, deux quartes mineures ; placez à la suite les uns des autres des intervalles de première qualité autant que vous le voudrez.

12° Assurez-vous que l'on a suivi les règles de succession des intervalles Nous les rappelons ici.

a. Intervalles de première qualité. On peut les prendre entre eux, et les quitter, par tous les mouvements possibles, avec une seule précaution : quand les deux parties font en même temps mouvement semblable et disjoint tout à la fois, les deux notes que l'on prend et celles que l'on quitte doivent se rencontrer en même temps dans l'un des accords des pavillons.
— Ce n'est que par exception rare que les bons auteurs se soustraient à cette règle : ne les imitez que quand vous vous sentirez capable de marcher seul.

Si l'intervalle de première qualité succède à un intervalle de deuxième ou de troisième qualité, il faut, pour le prendre, suivre la règle indiquée pour quitter les intervalles de deuxième et de troisième qualité. C'est donc de ceux-ci seulement qu'il faut s'occuper, puisque, quand ils sont bien quittés, l'intervalle de première qualité qui leur succède se trouve forcément bien pris.

b. Intervalles de deuxième qualité. Ils doivent être pris et quittés, autant que possible, par mouvement oblique (surtout la quarte mineure), ou par mouvement contraire, rarement par mouvement semblable.

Quand on les prend ou qu'on les quitte par mouvement semblable, et même par mouvement contraire, l'une des deux parties seulement doit marcher par mouvement conjoint, et l'autre par mouvement disjoint ; ou bien, les deux parties marchant par mouvement disjoint, il faut que les deux notes quittées et les deux notes prises se rencontrent ensemble dans l'un des accords des pavillons.

c. Intervalles de troisième qualité. Ils ne peuvent être ni pris ni quittés que par mouvement oblique ; ou encore par mouvement contraire, quand l'une des deux parties marche par mouvement de seconde, l'autre

— 25 —

non, ou quand les deux sons quittés et les deux sons pris se rencontrent ensemble dans l'un des accords des pavillons.

Ils ne peuvent jamais être pris ou quittés par mouvement semblable; toutefois, on rencontre quelquefois la septième 5-4 prise ou quittée par mouvement semblable, mais *avec les deux conditions suivantes réunies :* 1° une des parties marche par mouvement conjoint ; 2° les deux notes qui font septième sont précédées et suivies de notes prises, comme elles, dans l'accord $\overset{\ast}{5}724$. Il est évident que si l'oreille tolère cette exception, elle doit aussi tolérer celle relative à 2-1, qui est, par rapport à l'accord $246\overset{\ast}{1}$, dans les mêmes conditions que 5-4 par rapport à $\overset{\ast}{5}724$. Mais nous recommandons expressément aux commençants de ne jamais se lancer dans les exceptions avant d'avoir le goût assez développé pour pouvoir apprécier sûrement les cas qui les comportent.

Nous croyons (et l'expérience vient chaque jour affermir notre croyance) que toute personne qui aura suffisamment étudié la théorie, et qui suivra à la lettre les recommandations que nous venons de donner ici, arrivera très-vite à faire de l'harmonie pure et correcte. C'est tout ce que peut enseigner le raisonnement. Au génie le reste.

RÈGLES RELATIVES AUX VOIX.

Jusqu'ici nous avons raisonné comme si le duo devait **toujours** être fait pour deux voix de même calibre, *deux sopranos, deux contraltos, deux ténors* ou *deux basses.* C'est le cas le plus simple, puisque l'une des deux voix, étant plus aiguë que l'autre d'une tierce environ, doit se tenir en général à la partie du haut, tandis que la voix la plus grave se tient à la partie du bas. Prenons maintenant toutes les combinaisons que peut donner la volonté du compositeur. Partageons ces combinaisons en deux groupes : *dans le premier,* mettons les combinaisons des voix de femmes entre elles, et celles des voix d'hommes entre elles ; et, *dans le second,* mettons les combinaisons de voix d'hommes et de voix de femmes réunies. Cela nous donnera les résultats suivants :

Premier groupe : les deux classes séparées.	*Deuxième groupe :* les deux classes réunies.
VOIX D'HOMMES SEULES, OU VOIX DE FEMMES SEULES.	VOIX D'HOMMES ET VOIX DE FEMMES RÉUNIES.
1° { Deux ténors ou deux sopranos. / Deux basses ou deux contraltos.	3° { Soprano et ténor, ou / Contralto et basse.
2° { Ténor et basse, ou / Soprano et contralto.	4° { Soprano et basse, ou / Contralto et ténor.

Ce petit tableau nous donne donc quatre variétés distinctes.

1° *Deux voix de même nom* : *deux ténors, deux basses, deux sopranos, deux contraltos*. Nous n'aurons ici qu'une seule règle pous les quatre combinaisons, puisque chacune d'elles contient deux voix de même calibre, qui ne diffèrent entre elles que d'une tierce, sous le seul point de vue de l'acuité ou de la gravité. (*Règle des voix de même nom.*)

2° *Deux voix de calibres différents* : *ténor et basse*, ou *soprano et contralto*. Nous n'aurons ici qu'une seule règle pour ces deux combinaisons, puisque chacune d'elles contient deux voix d'hommes ou deux voix de femmes, de calibres différents, et que le rapport de la basse au ténor est le même que celui du contralto au soprano. (*Règle des voix de calibres différents.*)

3° *Deux voix de même calibre, mais de classes différentes* : *soprano et ténor* (deux voix aiguës), ou *contralto et basse* (deux voix graves). Nous n'aurons ici encore qu'une seule règle pour ces deux combinaisons, puisque chacune d'elles contient une voix de femme et une voix d'homme (différence d'une octave), et que le rapport de ténor à soprano est le même que celui de basse à contralto. (*Règle des voix de même calibre, mais de classes différentes*).

4° *Deux voix de classes différentes et de calibres différents* : *soprano et basse*, ou *contralto et ténor*. Nous n'aurons ici qu'une seule règle pour ces deux combinaisons, puisque chacune d'elles contient une voix de femme et une voix d'homme, et, de plus, une voix aiguë et une voix grave.

Prenons ces quatre cas l'un après l'autre, pour voir ce que chacun d'eux peut demander de particulier dans l'application des règles.

PREMIER CAS. *Deux voix de même nom.*

Deux voix de même nom, *deux ténors, deux basses, deux sopranos, deux contraltos*, donnant toujours ou deux voix d'hommes ou deux voix de femmes, l'harmonie qu'elles produisent est bien réellement celle qui est écrite : elle est directe, nullement renversée. Il n'y a donc, sous ce rapport, aucune précaution à prendre. Quand le compositeur écrit une quinte, une octave, etc., c'est bien une quinte, une octave, etc., qu'entendra l'oreille. Nous n'avons donc ici rien à ajouter aux règles.

Sous le point de vue du rapport d'élévation des parties entre elles, disons : 1° Si le duo est écrit pour *deux premières voix* (deux premiers ténors, deux premiers sopranos, etc.) ou pour *deux secondes voix* (deux seconds ténors, deux seconds sopranos, etc.), les deux voix ayant le même

registre, il n'y a aucune raison pour que l'une soit toujours au-dessus ou au-dessous de l'autre; chacune peut indifféremment prendre la partie haute ou la partie basse. Cela est évident. 2° Si le duo est écrit pour deux voix de numéros différents, premier et second ténor, premier et second contralto, etc., la voix la plus aiguë doit se tenir, en général, à la partie haute, et la voix la plus grave à la partie basse. Cependant elles peuvent se croiser ; quand la voix aiguë vient prendre les sons graves, la voix basse peut prendre le dessus, et réciproquement.

Nous n'avons donc rien à dire de nouveau pour ce premier cas : suivez les règles établies à la page 22 et suivantes, vous n'avez rien autre à faire. Donnons un seul exemple pour ces quatre combinaisons, qui reviennent à une.

Fragment d'un duo D'ASIOLI (ton de sol.)

Soprano 1° ⎰ 5 30 3 .4 | 2 . 0 0 | 6 40 4 .5 | 3 . 0 32 | 1 7 1 2 | 3 1 0 54 |
Soprano 2° ⎱ 3 10 1 .2 | 7 . 0 0 | 4 20 2 .3 | 1 . 0 0 | 0 0 0 0 | 0 0 0 32 |

⎰ 3 2 3 4 | 5 3 3 3 | 4 34 2 54 | 3 30 34 56 | 65 43 17 65 | 5 . . 0 |
⎱ 1 7 1 2 | 3 1 1 7 | 6 6 7 7 | 1 10 12 34 | 43 21 65 43 | 3 . . 0 |

Ce morceau, pris à une hauteur convenable, est également bon pour deux *contraltos*, deux *ténors* ou deux *basses*.

Remarquez qu'Asioli a employé la tierce partout, excepté dans la neuvième mesure et dans le dernier temps de la huitième. On peut répéter ces exemples à l'infini; il nous semble qu'un seul est suffisant.

DEUXIÈME CAS. *Deux voix de même classe, mais de calibres différents.*

Ici encore l'harmonie est directe; que ce soit deux voix d'hommes, *ténor et basse*, ou deux voix de femmes, *contralto et soprano*, l'oreille entend ce que l'œil lit : l'harmonie n'est pas renversée. Il n'y a donc aucune règle nouvelle à établir.

Une seule observation se présente : l'une des deux voix brillant surtout dans les sons aigus, ténor ou *soprano*, et l'autre ayant tout son prix dans les sons graves, *basse* ou *contralto*, on doit, autant que possible, permettre à chaque voix de se tenir dans sa sphère, la voix aiguë à l'aigu, la voix

— 28 —

grave au grave. Ici les parties ne doivent pas se croiser ; ou, si elles le font, ce ne doit être que très-accidentellement.

De plus, la sixte devra être plus souvent usitée que la tierce, l'octave que l'unisson, pour permettre aux deux timbres de se bien dessiner ; et, au besoin, on ne doit pas craindre d'employer les intervalles redoublés, la dixième surtout, pour permettre aux deux voix de briller de tout leur éclat. — Seulement usez, mais n'abusez pas, de ce grand éloignement, qui finit par lasser l'oreille, et qui fatigue les voix. Donnons un exemple de ce second cas.

Fragment d'un duo d'ASIOLI. — (Lent, ton de mi.)

Soprano. \quad 3 2̇.1̇ 1̇ 1̇ | 1̇ .2̇ 7 0 | 4̇ 3̇.2̇ 2̇ 2̇ | 2̇ .3̇ 1̇ 0

Contralto. \quad 5 4̇.3̇ 3 3 | 3 .4̇ 2 0 | 6 5̇.4̇ 4 4 | 4 .5̇ 3 0

3̇.2̇ 1̇.2̇ 3̇ 3̇ | 3̇ 0 0 0 | 2̇.1̇ 7̇.1̇ 2̇ 2̇ | 2̇ 0 0 0

0 0 0 0 | 5̇.4̇ 3.4̇ 5 5 | 4 0 0 0 | 4̇.3̇ 2.3̇ 4 4

0 1̇ 2̇ 3̇ | 4̇ 4 0 7 | 1̇ 0 0 0

3 3 4 5 | 6 6 0 4 | 3 0 0 0

Ce morceau peut également être chanté par ténor et basse.

Remarquez, en passant, que, dans ce fragment, ASIOLI a employé la sixte d'un bout à l'autre ; on n'y trouve qu'une seule quarte, à l'avant-dernier accord ; et cette quarte est le redoutable triton, qui n'a pas plus effrayé ASIOLI que MOZART.

TROISIÈME CAS. *Deux voix de même calibre, mais de classes différentes.*

Ici, bien que les deux voix soient aiguës, *ténor* et *soprano*, ou graves, *basse* et *contralto*, comme elles sont de classes différentes, il y a entre elles une octave de distance, et l'harmonie rendue par les voix n'est pas celle qui semble écrite. Il peut se présenter deux cas bien différents, comme nous l'avons vu au chapitre X du livre premier, page 291, *Théorie des voix.*

1° Si la voix d'homme chante le son grave, l'intervalle simple devient

redoublé, et l'intervalle redoublé devient triplé, parce que la voix de femme chante une octave au-dessus du son apparent.

2° Si la voix de femme chante le son grave, l'intervalle redoublé devient simple, et l'intervalle simple est renversé.

Quand une voix de femme et une voix d'homme chantent ensemble, il faut donc tenir compte de ces circonstances, surtout de la dernière, qui renverse toute l'harmonie, en remplaçant chaque intervalle par son complément. Donnons deux exemples de duo entre ténor et soprano. — Dans le premier, nous mettrons le ténor à la basse, et, dans le second, nous y mettrons le soprano.

PREMIER EXEMPLE. Ténor à la basse, soprano à l'aigu. Dans tout l'exemple qui va suivre, les intervalles seront redoublés. L'unisson sera octave ; la tierce, dixième ; la quinte, douzième, etc.

Fragment d'un duo d'ASIOLI. Ton de men. Lent.

Soprano 1°	5 5̄.4̄	3 3 4 4̄.3̄	2 2̄0̄ 4̄.3̄ 4̄.5̄	3 5̄0̄ 4̄.3̄ 4̄.5̄
Ténor 1°	3 3̄.2̄	1 1 2 2̄.1̄	7 7̄0̄ 2̄.1̄ 2̄.3̄	1 3̄0̄ 2̄.1̄ 2̄.3̄

3 5̄0̄ 3 .4̄	5̄ .1̄ 1̄7̄6̄ 6̄5̄4̄	3 3̄0̄ 3̄.2̄ 3	4̄.3̄ 4̄0̄2̄ 3̄4̄ 5̄ 4̄3̄	2.
1 3̄0̄ 1 .2̄	3 . 3̄2̄1̄ 1̄7̄6̄	5̄ 5̄0̄ 1̄.7̄ 1	2̄.1̄ 2̄0̄7̄ 1̄2̄ 3̄2̄1̄	5.

Cet air, pris à une hauteur convenable, convient aussi bien pour contralto et basse, que pour soprano et ténor.

Bien que le premier accord 35 soit écrit sous forme de tierce, cependant, quand un soprano et un ténor le chantent, l'oreille entend véritablement une dixième, parce que la voix de soprano donne une octave au-dessus de ce qu'elle lit. L'air doit donc être considéré comme s'il était écrit ainsi, pour deux voix de femme ou deux voix d'homme :

Soprano 1°	5 5̄.4̄	3 3 4 4̄.3̄	2̇ 2̄0̄
Soprano 2°	3 3̄.2̄	1 1 2 2̄.1̄	7 7̄0̄

C'est-à-dire que les tierces sont partout des dixièmes ;

Les sixtes de la sixième mesure sont des treizièmes ;

La quinte de la dernière mesure est une douzième. En un mot, quand la voix d'homme est au grave, tous les intervalles simples sont redoublés, et tous les intervalles redoublés sont triplés.

Lors donc que l'on écrit pour deux voix aiguës ou pour deux voix graves, ténor et soprano, contralto et basse, et que l'on met *la voix d'homme au grave*, on doit en général préférer la tierce, qui donnera la dixième, à la sixte, qui donnera la treizième. — On doit éviter les intervalles redoublés, qui seraient remplacés par des intervalles triplés.

DEUXIÈME EXEMPLE. La voix d'homme à l'aigu. Dans l'exemple qui va suivre, les intervalles ne seront pas pour l'oreille ce qu'ils seront pour l'œil: ils seront tous renversés, s'ils sont simples ; et ramenés à l'état simple, s'ils sont redoublés.

Fragment d'un duo d'ASIOLI. Ton d'*ut*. Lent.

Soprano 1° | 1 | 1.7 1 0 | 3 5 1 | 7 6 4 | 3 0 0 | 0 0 1 | 2.1 2 2 |
Ténor 1° | 3 | 3.2 3 0 | 1 3 | 5 4 2 | 1 0 0 | 0 0 3 | 4.3 4 4 |

| 3.2 3 2 | 1.7 1 0 |
| 5.4 5 4 | 3.2 3 0 |

Cet air, pris à une hauteur convenable, peut être chanté par contralto et basse.

Bien que le premier accord soit écrit sous forme de tierce, cependant, quand *la voix de femme chante le son grave de l'accord*, l'oreille entend véritablement la sixte 3-1, et non pas la tierce 1-3, parce que la voix de femme donne le son à l'octave de celui qui est écrit. L'air doit donc être considéré comme s'il était écrit de la manière suivante, pour deux voix de femmes ou deux voix d'hommes :

Soprano 1° | 1 | 1.7 1 0 | 3 5 1 | 7 6 4 | 3 0 0 |
Soprano 2° | 3 | 3.2 3 0 | 1 . 3 | 5 4 2 | 1 0 0 |

C'est-à-dire que l'harmonie est renversée pour les intervalles simples :
Les tierces sont devenues des sixtes;
Les sixtes sont devenues des tierces, etc.

S'il y avait eu des intervalles redoublés comme 13, 16, ils seraient devenus des intervalles simples, 13, 16, etc.

Lors donc que l'on écrit pour *soprano* et *ténor*, ou pour *contralto* et

basse, et que *la voix d'homme est à l'aigu*, il faut prendre la tierce, si l'on veut que l'oreille entende la sixte, et la sixte, si l'on veut qu'elle entende la tierce : en un mot, il faut prendre le complément de ce que l'on veut faire entendre.

Si l'on veut que la voix de femme soit entendue au grave, il faut prendre des intervalles redoublés, la voix de femme à la basse.

QUATRIÈME CAS. *Deux voix de classes et de calibres différents.*

Ici l'une des voix est aiguë et l'autre grave, *soprano* et *basse*, ou *contralto* et *ténor* ; elles sont, de plus, de classes différentes, une d'homme, *ténor* ou *basse*, et une de femme, *contralto* ou *soprano*. Il y a donc encore ici pour l'oreille une octave de différence entre les voix, octave qui ne paraît pas dans l'écriture.

Quand on écrit pour *soprano* et *basse*, la voix de femme est forcément à l'aigu ; l'harmonie n'est pas renversée, les intervalles sont simplement redoublés. C'est le premier exemple du cas précédent.

Quand on écrit pour voix de *ténor* et de *contralto*, c'est la voix d'homme qui prend alors le dessus presque continuellement, et l'harmonie se trouve renversée quand elle est formée d'intervalles simples ; elle est simplement ramenée à des intervalles simples, si elle est écrite en intervalles redoublés. C'est le second exemple du cas précédent.

PREMIER EXEMPLE : DUO POUR *soprano* ET *basse*.

Fragment d'un duo de la *Flûte enchantée* de MOZART. Ton de *sol*.

Soprano.	3 . 4	5 5 05 5 . 6	4 0 0 2 . 2	3 . 23 4 . 5 3 . 4	
Basse.	1 . 2	3 3 03 3 . 4	2 0 0 5 . 5	1 . 71 2 . 3 1 . 2	
	2 0 0 3 . 4	5 5 5 ♪	4 2 . 3 . 4	55 44 33 22	1 0 0 3 . 4
	7 0 0 1 . 2	3 3 3 2	2 7 . 1 . 2	33 22 11 77	1 0 0 1 . 2
	5 ♪50 ♪50 ♪50	6 . 4 2 . 3 . 4	55 44 33 22	1 . 0	
	3 2 30 2 30 2 30	4 . 2 7 . 1 . 2	33 22 11 77	1 . 0	

Cet air produit l'effet qu'il produirait, s'il était écrit de la manière suivante pour deux voix de femmes ou pour deux voix d'hommes :

Soprano 1° | $\overline{3\ .\overline{4}}$ | $\overline{5\ 5}\ \overline{05}\ \overline{5\ .6}$ | $4\ 0\ 0\ \overline{22}$ | $\dot{3}$ etc.

Contralto 1° | $\overline{1\ .\overline{2}}$ | $\overline{3\ 3}\ \overline{03}\ \overline{3\ .4}$ | $2\ 0\ 0\ \overline{55}$ | 1 etc.

C'est-à-dire que l'harmonie n'est pas renversée, mais que tous les intervalles simples sont devenus intervalles redoublés, et, s'il y avait eu des intervalles redoublés, ils auraient été triplés.

Ici nous n'avons donc rien de nouveau à ajouter à ce que nous avons déjà dit pour le troisième cas.

DEUXIÈME EXEMPLE : DUO POUR *contralto* ET *ténor*.

Fragment d'un duo d'ASIOLI. Ton d'ut. Lent.

Contralto. | $3\ \overline{.2}$ | $1\ \overline{01}\ 2\ \overline{02}$ | $3\ 0\ 5\ \overline{.4}$ | $3\ \overline{45}\ \overline{67}\ \overline{16}$ | $5\ 0\ 5\ 0\ \overline{03}$

Ténor. | $\dot{1}\ \overline{.5}$ | $3\ \overline{03}\ 5\ \overline{05}$ | $\dot{1}\ 0\ \dot{3}\ \overline{.2}$ | $\dot{1}\ \overline{23}\ \overline{45}\ \overline{64}$ | $3\ 0\ 3\ 0\ \overline{01}$

| $4\ \overline{20}\ 4\ 0\ \overline{02}$ | $3\ \overline{10}\ \overline{10}\ \overline{20}$ | $\overline{30}\ \overline{40}\ \overline{50}\ \overline{03}$ | $2\ 0$ |

| $\dot{2}\ \overline{70}\ \dot{2}\ 0\ \overline{07}$ | $\dot{1}\ \overline{30}\ \overline{30}\ \overline{50}$ | $\overline{10}\ \overline{20}\ \overline{30}\ \overline{01}$ | $5\ 0$ |

Dans cet exemple, l'harmonie est renversée d'un bout à l'autre du morceau, parce que la voix de contralto chante une octave au-dessus de ce qui est marqué ; il faut donc voir l'exemple écrit de la manière suivante : les sixtes devenues tierces ; les tierces, sixtes ; les quartes, quintes, etc., comme si l'on avait écrit pour deux voix d'hommes ou deux voix de femmes.

Soprano. | $\dot{3}\ \overline{.\dot{2}}$ | $\dot{1}\ \overline{01}\ \dot{2}\ \overline{02}$ | $\dot{3}\ 0\ 5\ \overline{.4}$ | $\dot{3}\ \overline{45}\ \overline{67}\ \overline{16}$ | $5\ 0$

Contralto. | $\dot{1}\ \overline{.5}$ | $3\ \overline{03}\ 5\ \overline{05}$ | $\dot{1}\ 0\ \dot{3}\ \overline{.2}$ | $\dot{1}\ \overline{23}\ \overline{45}\ \overline{64}$ | $3\ 0$

Ainsi, les quartes écrites 5-2 des mesures une, deux, sept et neuf, sont des quintes et non des quartes, comme elles le paraissaient à l'œil ; et de même de tous les autres intervalles.

En résumé, comme, dans la pratique, la *tierce* est soumise à la règle de

la *sixte*, la *seconde* à celle de la *septième*, la *quarte* à celle de la quinte, et réciproquement ; de plus, comme l'*intervalle redoublé* est soumis à la règle de l'*intervalle simple* ; enfin, comme la rencontre d'une voix de femme et d'une voix d'homme ne peut avoir que l'un des deux résultats suivants : 1° remplacer un intervalle par son renversement ; 2° remplacer un intervalle simple par un intervalle redoublé, ou réciproquement : si les règles sont bien suivies pour deux voix de même classe, deux voix d'hommes ou deux voix de femmes, elles le sont également pour une voix de femme et une voix d'homme. Il n'y a peut-être qu'une seule exception relative aux deux quintes 15 et 52, prises pour commencer un dessin ou pour le finir.

Il est en effet défendu de commencer ou de finir par l'une des deux quartes 51 et 25. Or, si dans ces deux cas l'homme chante le sol de 51 ou le ré de 25, l'oreille entend la quarte ou la onzième. Exemples :

Contralto.	1	Cette quinte apparente devient pour l'oreille la quarte	1̇	Parce que la femme chante une octave au-dessus.
Ténor.	5		5	
Contralto.	1	Cette quarte apparente devient pour l'oreille la onzième	1̇	Parce que la voix de femme chante l'octave.
Ténor.	5		5	
Contralto.	5	Cette quinte apparente devient pour l'oreille la quarte	5̇	Parce que la femme chante l'octave.
Ténor.	2̇		2̇	
Contralto.	5	Cette quarte apparente devient pour l'oreille la onzième	5̇	Parce que la femme chante l'octave.
Ténor.	2		2	

On évitera ce mauvais effet en prenant garde à l'observation suivante : quand la voix d'homme est au grave, il faut que l'intervalle apparent soit une quinte, parce qu'il deviendra douzième ; quand la voix d'homme est à l'aigu, il faut que l'intervalle apparent soit une quarte, parce qu'elle devient une quinte par le renversement. Quant à tous les intervalles autres que la quinte et la quarte, il n'y a pas à s'en occuper sous le point de vue des voix, pourvu qu'ils soient strictement pris selon les règles.

RÈGLES RELATIVES AUX MODULATIONS.

Dans le chapitre VII du T. 1ᵉʳ, nous avons étudié avec beaucoup de soin tout ce qui est relatif à l'importante question des modulations. Si le lecteur

— 34 —

s'est rendu maître des idées renfermées dans ce chapitre, rien ne sera plus facile que d'arriver à la pratique des modulations.—Donnons d'abord une série d'exemples de modulations, et partageons ces exemples en deux groupes : dans le premier, nous prendrons *les modulations partant d'une tonique majeure;* et, dans le second, *les modulations partant d'une tonique mineure.*

Avant de donner ces exemples, rappelons seulement que le moyen le plus sûr de déterminer la modulation que l'on cherche est de faire sentir successivement l'accord de septième de dominante et l'accord de quinte de tonique de la gamme à laquelle on veut arriver : le premier caractérise le ton; et le second, le mode. — Donnons maintenant nos exemples.

PRÉMIER GROUPE. *Modulations en partant d'une tonique majeure.*

A. Modulation à la *dominante, en majeur* (2461̇,572̇).

Fragment d'un duo d'AZIOLI.

Soprano.	3.2̇	1 1 0 03 2.1̇	7̇ 60 0 4.3	2 2 0 04 3.2̇
Ténor.	5.4̇	3 3 0 05 4.3	5 4̇0 0 6.5̇	4 4 0 06 5.4̇

1 7̇0 0 2.4̇	3 1 0 0̇1 2.4̇	3 0 0 3.2̇	1 7̇ 1 2	7̇ . 0
3 2̇0 0 5.5̇	5 3 0 03 5.5̇	5 0 0 5.4̇	3 2 3 4	5 . 0

Tout ce morceau est en UT *majeur* jusqu'au dernier temps de l'avant-dernière mesure; mais l'avant-dernier accord est 4̇2, tronçon de 2461̇, accord de septième de dominante de SOL; et le dernier est 7̇5, tronçon de l'accord de quinte de tonique de SOL *majeur*. Aussi, l'oreille accepte très-bien la modulation en SOL *majeur*, quoiqu'elle n'ait entendu que deux tronçons.

B. Modulation à la *sous-dominante, en majeur* (1357̇,461̇).

Fragment d'*Iphigénie* de GLUCK.

5.1̇7̇	6.54	3.21	1.0̇0̇	3.5.	4.6.	7̇.7̇.
3̇.5̇.	4̇.3̇2̇	1̇.7̇1̇	1̇.00	1̇.1̇.	1̇.1̇.	4̇.5̇.

6.5̇0	1̇.7̇.	6.5.	4.3.	4.00
4̇.3̇.	4̇.5̇.	1̇.2̇.	1̇.7̇.	6.00

— 35 —

Ce morceau est en UT *majeur* dans les cinq premières mesures; mais, à partir de la sixième, les accords $\dot{1}4$ et $\dot{1}6$ (tronçons de $46\dot{1}$, accord de quinte de tonique de FA *majeur*), et les $\overline{7}$ qui arrivent ensuite, jettent la tonalité sur FA, en *majeur*. Tout le reste du duo continue en FA *majeur*; la cadence se fait sur 46, accord de tierce de tonique du ton de FA *majeur*; l'accord pénultième est $3\overline{7}$, dont les notes se trouvent $135\overline{7}$, accord de septième de dominante de FA.

c. Modulation au mineur relatif. ($357\dot{2},\dot{6}13$).

Fragment d'un duo d'ASIOLI.

Contralto.	$\overline{7}$..$\overline{12}$	$3.\overline{32}\ \overline{42}$	$2\ 1.\overline{7}$	$1\ 0\ 0\ 0$	$\overline{7}\ \cdot\ \cdot\ \overline{7}$
Ténor.	$2..\overline{34}$	$5.\overline{54}\ \overline{64}$	$4\ 3.\ 2$	$1\ 0\ 0\ \overline{33}$	$\overline{54}\ \overline{22}\ \overline{54}\ \overline{22}$

$1\ 1\ 0\ \overline{04}$	$\overline{7}\ ,\ \overline{7}\ .\overline{7}$	$1\ 1\ 0\ 0$	$\dot{5}..\dot{5}$	$\dot{6}.0\ \overline{6}.\overline{6}$	$\dot{5}.\dot{5}.\overline{\dot{5}}$
$1\ 1.\overline{33}$	$\overline{54}\ \overline{22}\ \overline{54}\ \overline{22}$	$1\ .\ 0\ \overline{03}$	$3\overline{7}\ 0\ \overline{03}$	$1\ 1\ 0\ 3.$	$3\overline{7}\ 0\ \overline{03}$

$\dot{6}.\ 0\ 0$
$1.\ 0\ 0$

Les huit premières mesures sont en UT *majeur*; mais la neuvième passe en LA *mineur*, et débute par $3\dot{5}$ et $5\overline{7}$, deux accords que l'on rencontre dans $357\dot{2}$, accord de septième de dominante du ton de LA *mineur*. Le reste du duo est franchement en LA *mineur*, et finit sur l'accord de tierce de tonique $\dot{6}1$.

D. Modulation à la *médiante, en mineur* ($72\cancel{4}6,357$).

Soprano.	$\overline{3.3}$	$3\ 0\ 5\ .\overline{4}$	$3\ 0\ \dot{1}\ .\overline{2}\ 3\ .\overline{5}$	$4\ \overline{03}\ 4\ .\overline{5}\ 6\ .\overline{4}$
Ténor.	$\overline{5.5}$	$5\ 0\ 7\ .$	$\dot{1}\ 0\ 3\ .\overline{5}\ \dot{1}\ .\overline{7}$	$6\ 0\overline{5}\ 6\ .\overline{7}\ \dot{1}\ .\overline{6}$

$2\ 0\ 0\ \overline{432}$	$3\ 0\ 0\ \overline{3.3}$	$3\ 0\ 2\ .$	$3\ 0\ 3.\overline{2}\ 3\ .\cancel{4}$	$5\ 0\ \cancel{4}\ .\overline{32}$
$5\ 0\ 0\ \overline{2\dot{17}}$	$\dot{1}\ 0\ 0\ \overline{5\ 5}$	$7\ 0\ 7\ .\overline{6}$	$5\ 0\ 5\ .\overline{\cancel{4}}\ 5\ .\overline{6}$	$7\ 0\ 6\ .\ \overline{5\cancel{4}}$

$3\ .\ 0$
$3\ .\ 0$

Les six premières mesures sont en UT *majeur*, malgré le $\overline{5}$ de la quatrième mesure. A la fin de la sixième, 53, suivi de 73, peut déjà faire

— 36 —

pressentir le ton de MI *mineur*. Mais le ton et le mode ne sont plus douteux à la fin de la septième mesure, quand arrive 7̄2̄, fragment de 7̄2̄4̄6̄, accord de septième de dominante de MI *mineur*. Les trois autres mesures sont franchement en MI *mineur;* on y trouve le 2̇ et le 4̇ : le duo finit sur l'unisson de tonique.

E. Modulation au *mineur de même base*. (5̄7̄2̄4̄,1̄3̄5̄).

Ici, l'accord de septième de dominante étant le même, pour le ton que l'on quitte et pour celui que l'on prend, il faut avoir recours aux modales pour déterminer la modulation.

Soprano.	005	5̄6̄5̄ 4̄5̄4̄	3̄4̄3̄ 2̄0̄5̄	5 6̄6̄6̄	5 7̄0̄5̄	5̄.5̄ 6̄.6̄
Ténor.	003	3̄4̄3̄ 2̄3̄2̄	1̄2̄1̄ 5̇0̄3̄	3 2̄1̄2̄	3 2̄0̄3̄	3̄.3̄ 2̄1̄2̄

5 7̄0̄5̄	5̄.5̄ 6̄.5̄	1 ‖	
3 2̄0̄5̄	3̄.3̄ 2̄.7̇	1 ‖	

Les deux premières mesures sont en UT *majeur;* on y trouve les deux modales MI et LA. Tout le reste du morceau est en UT mineur; on y rencontre continuellement les deux modales 3 et 6.

Maintenant que nous avons donné un exemple des cinq modulations primaires, donnons-en encore quelques-uns de modulations successives, où l'auteur néglige la modulation primaire pour arriver directement à une modulation secondaire.

F. Modulations successives.

Fragment d'un duo d'ASIOLI.

	1	2	3	4	5	6
Soprano 1°	0 0 0 0	1̇ . 7 .7̄	6 4̇ . 7	1̇ 1̇ 0 0	0 0 0 0	1̇ . 7 .7̄
Soprano 2°	1̇ . 7 .	6 . 5 .5̄	4 . 2 .	3 3 0 0	1̇ . 7 .	6 . 5 .5̄

7	8	9	10	11	12
6 4̇ . 7	1̇ 0 5̇ .	. 4̄3̄ 3̄4̄ 5̄6̄	4̇ 4̇ 4̇ .	. 3̄2̄ 2̄3̄ 4̄5̄	3 3 1̇ .
4 . 2 .	3 0 3̇ .	. 2̄1̄ 1̄2̄ 3̄4̄	2̇ 2̇ 2̇ .	. 1̄7̄ 7̄1̄ 2̄3̄	1̇ 1̇ 0 0

13	14	15	16	17	18
.3 3̄2̄ 1̄3̄ 3̄2̄	1̇ 1̇ 2̇ .	.4̄ 4̄3̄ 2̄4̄ 4̄3̄	2̇ 2̇ 3̇ .	3̇ . 3̇ 3̇	2̇ 7 0 7
3̄5̄ 5̄4̄ 3̄5̄ 5̄4̄	3 0 0 0	4̄6̄ 6̄5̄ 4̄6̄ 6̄5̄	4 4 . .	5 5 6 6	7 7̇ 0 7

19	20	21	22	23	24	25
1̇ 2̇ 3 6	7 0 0 7	1̇ 2̇ 3 6	7 0 0 7	1̇ 4̇ 7 3	2̇ 0 2̇ .	.$\overline{34}$ $\overline{43}$ $\overline{32}$
6 6 5 3	2 0 0 7	6 6 5 3	2 0 0 7	6 6 5 5	4 0 7 .	.$\overline{12}$ $\overline{21}$ $\overline{17}$

25	27	
1̇ 0 3̇ .	1̇ . 0 0	etc.
1̇ 0 5 .	1 . 0 0	

Les huit premières mesures sont en UT *majeur*;
La neuvième et la dixième sont en RÉ mineur;
La onzième, la douzième et la treizième reviennent en UT *majeur*;
La quatorzième présente une modulation chromatique en RÉ *mineur* jusqu'au commencement de la seizième.

La seizième mesure présente une nouvelle modulation chromatique en MI *mineur* jusqu'au premier temps de la mesure dix-sept; le deuxième temps de la même mesure donne une troisième modulation chromatique en MI *majeur*.

Le dernier temps de la dix-septième mesure donne encore une modulation chromatique en SI *majeur*, continuée sur la dix-huitième mesure, sur la dix-neuvième et sur la vingtième. Cependant il faut remarquer que, dans la partie basse, l'auteur a fait une nouvelle modulation chromatique descendante du 6 au 6, qui rejetterait la tonalité sur le MI, si le 6 ne se rencontrait dans la partie haute. La mesure vingt et une et la mesure vingt-deux répètent les deux précédentes.

La mesure vingt-trois revient au MI *mineur* par deux modulations chromatiques 66 et 55, qui font passer successivement, et à la course, la tonalité par la route suivante : premier temps, en SI *majeur*; deuxième et troisième, en MI *majeur*; quatrième et premier de la vingt-quatrième mesure, en MI *mineur*.

Enfin, une dernière modulation chromatique, 22, ramène la tonalité en UT *majeur*, point de départ de l'auteur.

Ce morceau est doublement remarquable, et par le grand nombre de modulations qu'il présente, et par la manière brusque dont elles sont prises au moyen des intervalles chromatiques.

Nous ne pouvons multiplier ces expériences à l'infini; c'est au lecteur à prendre des recueils de duos des bons maîtres et à faire lui-même ces analyses, pour voir la manière de chacun. S'il possède bien le tableau si simple de l'enchaînement des modulations, il ne lui faudra qu'un peu de

pratique, avec ces analyses, pour arriver à faire très-facilement toutes les modulations qu'il désirera. Rien n'est vraiment plus facile avec le tableau. Donnons maintenant un exemple de chacune des modulations primaires, en partant d'une *tonique mineure*.

Deuxième groupe. *Modulations à partir d'une tonique mineure.*

Ici, nous n'avons que trois modulations primaires, toutes trois en majeur; l'une, au relatif majeur; l'autre, au majeur de même base; et la troisième à la sous-sensible.

A. Modulation au *majeur relatif* (5̣7̣24,135̣).

Fragment d'un duo d'Azioli.

Soprano.	1 1 2	3 . .	7̣ 7̣ 1	2 . 7̣	1 2 3	3 2 2	2 1 1
Ténor.	6 6̣ 7̣	1 . .	3 5̣ 6̣	7̣ . 3	6 7̣ 1	1 7̣ 7̣	7̣ 6̣ 6̣

7̣ . 0	0 7̣ 1	2 2 3	4 2 1	7̣ . .	1 0 0	1 . 2	3 . 2
3 . 0	0 5̣ 6̣	7̣ 7̣ 1	2 7̣ 6̣	5̣ . .	6 0 0	3 . 5̣	1 . 7̣

1 7̣ 6̣	6̣ . 5̣	1 . 2	3 . 2	1 7̣ 6̣	5̣ . 0	etc.
6̣ 5̣ 4	4 . 3	3 . 5̣	1 . 7̣	6̣ 5̣ 4	3 . 0	

Les treize premières mesures sont en LA *mineur*, et le reste en UT *majeur*, relatif de *la mineur*. La sixte 3-1, dont les notes se rencontrent dans les deux accords de quinte de tonique 6 1 3 et 1 3 5̣, sert de transition; après elle vient l'accord 5̣-2, débris de 5̣72, qui exclut immédiatement le ton de LA *mineur*, et conduit au ton d'UT *majeur*, caractérisé par 1-3, 7̣ 2, etc.

B. Modulation à la *modale sous-tonique en majeur* (1357̣,464̇).

Contralto.	1̇.1̇ 007̇	1̇.1̇ 0	12̇7̇ 12̇7̇	1 0	7̇.7̇ 0	6̇.6̇ 0
Ténor.	6̇.6̇ 005̇	6̇.6̇ 0	67̇5̇ 67̇5̇	6 0	5̇.5̇ 0	4.4 0

7̇7̇7̇ 5̇.1̇	6̇ 0
222 3.3	4 0

Les quatre premières mesures de ce fragment sont en LA *mineur*, et les quatre dernières en FA *majeur*. Le FA joue le rôle de modale sous-tonique dans la gamme de LA *mineur*. Le premier accord qui donne la modula-

tion est 5-7̄, débris de 1357̄, accord de septième de dominante de FA *majeur*.
Le SOL proscrit le LA *mineur* qui a le J̄Ē, et le SĒŪ caractérise le ton de FA. Cette
modulation n'est pas, à beaucoup près, aussi fréquente que la précédente;
nous en avons indiqué les raisons au chapitre des modulations.

c. Modulation au *majeur de même base* (3572̇,6̇13).

Fragment d'un duo d'ASIOLI.

Contralto.	003	2.2 1̄.1̄	7̄7̄7̄ 003	2.2 1̄.1̄	7̄ 003	2.2 1̄.6̇
Ténor.	00̄1̄	7̄.7̄ 6̄.6̄	5̄5̄5̄ 00̄1̄	7̄.7̄ 6̄.6̄	5̄ 00̄1̄	7̄.7̄ 6̄.6̄

3 3̄.6̄	5̄.5̄ 7̄.7̄	6̇ 1̄.1̄	7̄.7̄ 2.2	1̄.1̄ 003	3.3 3.3	3 6.6
3 0	0 0	0 003	3.3 3.3	3 6̄.6̄	5̄.5̄ 7̄.7̄	6̇ 1̄.1̄

5̄.5̄ 7̄.7̄	6.6 00̄1̄	2.2 65̇4	3.3 0	3̇4̇2̇ 1̇2̇7̇	6̇ ‖
7̄.7̄ 2.2	1̄.1̄ 006	4̇.4̇ 4̇32̇	1̄.1̄ 0	1̇2̇7̇ 3̇4̇5̇	6 ‖

Cet air débute en LA *mineur*, et continue ainsi jusqu'à la sixième mesure inclusivement, dans laquelle on rencontre encore la modale mineure 1̄. La septième et la huitième mesure ne contiennent plus de modale; on peut encore se croire en *mineur*, puisque l'on est sous l'impression de ce mode; mais, à la neuvième mesure, apparaît le 1, modale majeure, et, jusqu'à la fin du morceau, toutes les modales que l'on rencontre sont des modales majeures. Tout le reste du morceau est donc en LA *majeur*; c'est-à-dire que la modulation s'est effectuée cette fois du *mineur au majeur de même base*, non pas en se servant de l'accord de septième de dominante, qui, étant commun aux deux modes, ne caractérise ni l'un ni l'autre, mais en remplaçant les modales mineures par les modales majeures.

Si l'on a lu avec soin les divers exemples de modulations que nous venons de donner, et si l'on sait bien le chapitre qui donne la théorie des modulations, on voit qu'une fois le but à atteindre déterminé, c'est-à-dire une fois qu'on a fixé la tonique et le mode dans lesquels on veut aller, tout le secret consiste à faire sentir l'accord de septième de dominante, puis après l'accord de quinte de tonique de la gamme vers laquelle on va; en se servant, pour y arriver, des notes communes à la gamme que l'on quitte et à celle que l'on prend, si l'on veut que la modulation soit douce et ménagée; et en arrrivant brusquement aux notes caractéristiques du

nouveau ton, soit diatoniquement, soit chromatiquement, quand on veut une modulation plus heurtée, plus énergique. L'analyse des bons auteurs, et une pratique répétée, qui vient *mettre souvent* en œuvre les connaissances données par la théorie, sont les meilleurs moyens de développer le goût du compositeur, et de le mettre à même de tirer tout le parti possible des facultés harmoniques que Dieu lui a départies. — Le rôle du raisonnement s'arrête donc ici, et nous n'avons plus rien à dire.

Nous ne donnons pas d'exemple de modulation enharmonique. Ce barbarisme harmonique doit être complétement abandonné aux instruments défectueux comme le *piano*, qui ne peuvent séparer le dièse du bémol. Mais la voix humaine doit sortir enfin de cette ornière où l'instrument la traîne depuis si longtemps, parce qu'il a été jusqu'ici impuissant à en sortir lui-même.

En finissant cet article, relevons une erreur répandue chez quelques harmonistes. Cette erreur, la voici : « La mélodie, disent-ils, ne peut donner nettement le sentiment de la tonalité et du mode; il lui faut, pour atteindre ce double but, le secours de l'harmonie. » Cette assertion ainsi présentée est complétement erronée. Il est bien certain que l'harmonie, qui peut faire entendre simultanément les notes qui caractérisent un ton ou un mode, le fait bien plus fortement et surtout plus promptement sentir que la mélodie, qui en est réduite à ne prendre les notes que l'une après l'autre. Ceci est hors de doute et parfaitement incontestable. Mais il ne s'ensuit pas le moins du monde que la mélodie ne puisse atteindre le même but que l'harmonie, quoique avec moins de rapidité. Le ton et le mode d'une mélodie seront parfaitement définis lorsqu'elle renfermera des successions de notes appartenant aux deux accords caractéristiques de ce ton, l'accord de septième de dominante et l'accord de quinte de tonique. Quand, au contraire, les notes de ces deux derniers accords ne se rencontreront pas suffisamment condensées dans la mélodie, la tonalité et le mode pourront devenir douteux. Cette double circonstance pourrait faire diviser les mélodies en deux catégories : la première renfermerait toutes les mélodies à tonalité et à modalité bien déterminées, et que l'harmonie ne peut faire changer ; la seconde renfermerait les mélodies, beaucoup plus nombreuses, qui, étant formées par des notes appartenant à plusieurs gammes, laissent au compositeur le choix du mode et du ton qu'il voudra déterminer, en employant telle ou telle gamme pour accompagner sa mélodie. Donnons des exemples de chacun de ces deux cas.

1° *Mélodie à tonalité et à modalité fortement caractérisées.*

$\overline{0\ \overline{5}}\ \overline{13}\ |\ 5\ .\overline{3}\ \overline{14}\ \overline{27}\ |\ \overline{5}\ .\ .\overline{7}\ \overline{24}\ |\ \overline{65}\ \overline{55}\ \overline{45}\ \overline{31}\ |\ 5\ .\ .\overline{5}\ \overline{13}\ |$

$5\ .\overline{3}\ \overline{14}\ \overline{27}\ |\ \overline{5}\ 4\ .\overline{27}\ |\ \overline{5}\ \overline{5}\ \overline{6}\ \overline{5}\ |\ 1\ .\ \|$

Si l'on veut chanter cet air avec attention, on sentira qu'il est en UT MAJEUR *bien caractérisé*, et qu'il serait impossible de lui donner un accompagnement pris dans une autre gamme. Le SOL, que l'on rencontre dans toutes les mesures, exclut net le ton de LA *mineur*. Le LA ne se trouve d'ailleurs que deux fois dans tout l'air, et il est précisément appuyé sur des SOL. Le FA et le SI, qui se rencontrent continuellement, excluent la possibilité de prendre une *gamme majeure* par dièses ou par bémols, puisque chacune des gammes majeures, autres que celle d'UT, contient ou le FA *dièse* ou le SI *bémol*. Le RÉ proscrit le ton de MI *mineur*; l'UT proscrit celui de RÉ *mineur*. On ne peut donc puiser l'accompagnement que dans la gamme d'UT majeur, si l'on veut faire une harmonie supportable.

La mélodie peut donc, dans certains cas, déterminer le ton et le mode aussi rigoureusement que l'harmonie elle-même; mais, je le répète, ces cas ne sont pas les plus nombreux.

2° *Mélodie à tonalité mal définie, et pouvant, sans blesser l'oreille, prendre son accompagnement dans plusieurs gammes.*

Reprenons, comme exemples, l'air de la page 34 et celui de la page 38. Le premier a un accompagnement *majeur*, nous allons lui en donner un *mineur*; le second a un accompagnement *mineur*, nous allons lui en donner un *majeur*.

Air de la page 34, avec un *accompagnement mineur* au lieu de l'accompagnement *majeur* qu'il avait.

$|\ 3\ .\overline{2}\ |\ 1\ 1\ \overline{0\ 03}\ \overline{2\ .4}\ |\ \overline{7}\ \overline{60}\ 0\ 4\ .\overline{3}\ |\ 2\ 2\ \overline{0\ 04}\ \overline{3\ .2}\ |\ 1\ \overline{70}\ 0\ \overline{2\ .4}\ |$

$|\ 1\ .\overline{7}\ |\ 6\ 6\ \overline{0\ 04}\ \overline{7\ .6}\ |\ \overline{5}\ \overline{60}\ 0\ 6\ .\overline{6}\ |\ 7\ 7\ \overline{0\ 02}\ 1\ .\overline{7}\ |\ 6\ \overline{50}\ 0\ \overline{7\ .6}\ |$

$|\ 3\ 1\ \overline{0\ 01}\ \overline{2\ .4}\ |\ 3\ 0\ 0\ \overline{3\ .2}\ |\ 1\ \overline{7}\ 1\ 2\ |\ \overline{7}\ .\ 0\ |$

$|\ \overline{5}\ 6\ \overline{0\ 06}\ \overline{7\ .6}\ |\ \overline{5}\ 0\ 0\ \overline{5\ .5}\ |\ 6\ \overline{5}\ 6\ \overline{7}\ |\ \overline{5}\ .\ 0\ |$

Il est évident que si l'on chante la partie supérieure seule, elle n'appartient pas davantage à la gamme d'UT *majeur* qu'à celle de LA *mineur*. Il

dépend donc de l'harmoniste de faire pencher la tonalité vers UT *majeur* ou vers LA *mineur*. C'est ce qui ressort de ces deux exemples, dont l'un a son harmonie en LA *mineur* et l'autre en UT *majeur*. Il y a même plus : les deux dernières mesures du premier exemple, page 34, sont accompagnées en SOL *majeur*, et l'oreille accepte très-bien cette modulation en SOL *majeur*, bien qu'elle n'existe véritablement caractérisée que dans la mélodie accessoire.

Air de la page 38. Les treize premières mesures, qui avaient un accompagnement *mineur*, en ont ici un majeur; les huit dernières mesures, qui avaient un accompagnement *majeur*, en ont un *mineur*.

| 1 1 2 | 3 . . | 7 7 1 | 2 . 7 | 1 2 3 | 3 2 2 | 2 1 1 | 7 . 0 | 0 7 1 |
| 3 5 5 | 1 . . | 2 2 3 | 4 . 4 | 3 5 1 | 1 7 5 | 4 3 3 | 2 . 0 | 0 2 3 |

| 2 2 3 | 4 2 1 | 7 . . | 1 0 0 | 1 . 2 | 3 . 2 | 1 7 6 | 6 . 5 | 1 . 2 |
| 4 4 5 | 6 1 7 | 5 . . | 3 0 0 | 6 . 7 | 1 . 7 | 6 5 6 | 4 . 3 | 6 . 7 |

| 3 . 2 | 1 7 6 | 5 . 0 |
| 1 . 7 | 6 5 6 | 3 . 0 | etc.

A la page 38, les treize premières mesures sont accompagnées en *mineur*, et les huit dernières en *majeur*. C'est le contraire dans ce dernier exemple, et l'oreille sent fort bien que cette manière de considérer la tonalité vaut bien la première. Deux seules notes peut-être viennent contrarier l'oreille dans notre dernier accompagnement, c'est, dans la partie aiguë, le SOL de la mesure dix sept et celui de la mesure vingt et une ; mais, comme ils sont pris en descendant, et que l'oreille a l'habitude de la gamme mineure privée de sensible, elle accepte à la rigueur ces deux SOL; cependant, comme ils tombent aux demi-cadences, ils sont véritablement mauvais. Mais, à cela près, l'accompagnement que nous venons de faire convient tout aussi bien que l'autre *sous le seul point de vue du ton et du mode*.

Maintenant se trouve expliquée cette assertion, *que c'est l'harmonie, et non la mélodie, qui détermine nettement le ton et le mode.*—Dans le plus grand nombre des cas, la tonalité ou le mode ne sont pas tellement déterminés que l'on ne puisse, par l'accompagnement, faire pencher la tonalité vers une note ou vers l'autre; mais il arrive parfois que la contexture de la mélodie est telle, que la tonalité s'y trouve parfaitement déterminée, et le mode bien nettement caractérisé. Dans ce cas, l'harmoniste n'a plus

le choix; il doit suivre la tonalité et le mode qui lui sont donnés, sous peine de faire de l'harmonie détestable.

DE LA MANIÈRE D'ACCOMPAGNER UNE NOTE PAR PLUSIEURS.

Maintenant que nous nous sommes occupés de tout ce qui est relatif à l'intonation, jetons un dernier coup d'œil sur ce qui est relatif à la durée respective des sons dans les deux mélodies. Nous avons déjà vu qu'il devait y avoir *identité de rhythme et de mesure entre les parties qui marchent ensemble;* mais que, pour la division de l'unité, les parties n'étaient pas obligées de marcher servilement ensemble, et que même, quand une partie passait trop rapidement d'une note à l'autre, il était indispensable que l'autre marchât lentement, en appuyant ses notes, pour que l'oreille puisse avoir le temps de percevoir l'harmonie. Disons un mot de la manière dont on doit agir en pareil cas.

Jusqu'ici, dans notre pratique, nous nous sommes tenus scrupuleusement au *note pour note,* au *chiffre contre chiffre,* au *point contre point;* essayons, à présent, de faire passer plusieurs notes sous une seule.

Nous avons déjà vu (T. 1er p. 264), aux notes de broderie et de liaison, que les compositeurs faisaient souvent passer plusieurs notes sous une note donnée; et nous avons vu que, dans ce cas, ils s'astreignaient toujours à l'une des deux règles suivantes :

1° La partie qui fait plusieurs notes pour une, doit marcher par mouvement conjoint; 2° si elle va par mouvement disjoint, elle doit marcher par accords brisés, et la note prolongée doit faire partie de cet accord brisé, qui doit être un des accords des pavillons. Quelques auteurs ajoutent $\underline{5}7246$ et $\underline{5}7246$, (neuvième de dominante).

Eh bien! selon la volonté du compositeur, on peut rencontrer :

1° Note pour note; nous n'avons plus à y revenir, c'est fait;

2° Deux notes pour une;

3° Trois notes pour une;

4° Quatre notes pour une;

5° Six notes pour une, etc.

C'est-à-dire que l'on peut combiner tous les fractionnements que peut subir l'unité, avec cette unité, prise seule, ou redoublée, triplée, quadruplée, etc. Mais la règle est toujours la même.

Donnons un exemple de chacun de ces cas, et nous nous assurerons que les préceptes donnés plus haut ont toujours été rigoureusement suivis.

— 44 —

1° Deux notes pour une. ASIOLI. Ton de ré.

	1	2	3	4	5	6
Contralto.	5	1 .2 3 4	2 0 0 $\overline{52}$	$\overline{31}$ $\overline{52}$ $\overline{31}$ $\overline{52}$	3 0 0 5	3 .4 5 6
Ténor.	5	3 .5 1 2	7 0 0 5	1 5 1 5	1 0 0 3	1 .2 3 1

	7	8	9	
	♯4 0 0 6	5 6 5 6	5 . 0	etc.
	6 0 0 $\overline{26}$	$\overline{75}$ $\overline{26}$ $\overline{75}$ $\overline{26}$	7 . 0	

Le dernier temps de la mesure trois, et toute la mesure quatre, présentent en haut deux notes, pour une en bas. Assurez-vous que les deux notes qui passent sur une font partie du même accord qu'elle; vous trouverez les cinq combinaisons suivantes : 1° $\overline{52}$ sur 5 ($\underline{5}724$); 2° $\overline{31}$ sur 1 (135); 3° $\overline{52}$ sur 5 ($\underline{5}724$); 4° $\overline{31}$ sur 1 (135); 5° $\overline{52}$ sur 5 ($\underline{5}724$). La règle des accords brisés est donc bien observée.

Le dernier temps de la septième mesure et toute la huitième présentent, à la partie du bas, deux notes pour une de la partie du haut. Assurez-vous que les deux notes qui passent sous une seule font partie du même accord qu'elle. Vous trouverez les cinq combinaisons suivantes : 1° 6 sur $\overline{26}$ ($\underline{7}246$); 2° 5 sur $\overline{75}$ ($\underline{5}724$); 3° 6 sur $\overline{26}$ ($\underline{7}246$); 4° 5 sur $\overline{75}$ ($\underline{5}724$); 5° 6 sur $\overline{24}$ ($\underline{7}246$). La règle des accords brisés est donc encore bien suivie dans ces cinq dernières mesures.

Autre fragment d'ASIOLI.

Contralto.	0 0	0 0 1 .$\underline{7}$	$\overline{76}$ $\overline{56}$ 32 42	2 1 . $\underline{7}$	5 .
Ténor.	5 3	1 $\overline{55}$ 3 $\overline{11}$	1 4 0 $\overline{64}$	$\overline{43}$ $\overline{33}$ $\overline{32}$ $\overline{22}$	1 .

Dans la troisième mesure, les deux premiers temps donnent en haut $\underline{7}6$ $\underline{5}6$, qui passent sur 1 et 4 par *mouvement conjoint*. Du second au troisième temps de cette mesure, la partie haute chante $\overline{63}$, quinte; ASIOLI a fait taire la partie basse, parce que le mouvement conjoint avait disparu. Dans la quatrième mesure, la partie basse, qui a deux notes pour une, marche *par mouvement conjoint*. Ici se trouve suivie la règle du mouvement conjoint. Rien n'est donc plus simple que de faire passer deux notes pour une : il n'y a qu'à se soumettre à l'une des deux règles citées; à celle de *l'accord brisé*, ou à celle du *mouvement conjoint*.

2° Trois notes pour une:

Ténor. | 1̄2̄3̄ 4̄5̄6̄ 5 1̇ | 3̄2̄1̇ 1̇7̄1̇ 1̇ 2̇ | 2̇1̇7̄ 7̄6̄4̄ 3 6 |
Basse. | 1 2 3̄5̄1̇ 1̇5̄3̄ | 1 5 6̄7̄6̄ 5 4 2 | 7̄6̄5̄ 4̄3̄2̄ |

| 5̄3̄5̄ 4̄2̄7̄ | 1 . ‖
| 1 5 | 1 . ‖

Dans la première mesure, la partie du haut fait trois notes pour une, elle marche *par mouvement conjoint*.

Dans la seconde, c'est la partie du bas qui fait trois notes pour une; elle marche par mouvement disjoint, mais aussi par *accords brisés*, qui contiennent les deux notes sous lesquelles passent les deux accords brisés.

La troisième mesure, la quatrième, la première moitié de la cinquième et la sixième, rentrent dans le cas de la première : *mouvement conjoint*.

La septième et la seconde moitié de la cinquième rentrent dans le cas de la seconde : *accords brisés*.

Cet exemple montre donc encore l'application rigoureuse des deux règles.

3° Quatre notes pour une. ASIOLI. Ton d'ut.

Soprano. | 3 4 .5̄ 4 | 3 . 1 | 1 .2̄ 3̄4̄ 5̄6̄ | 7̇ . 6̄5̄ 4̄3̄ |
Ténor. | 1 1 . 2̄3̄ 4̄5̄ | 6 . 5̄4̄ 3̄2̄ | 1 .2̄ 1 | 0 0 0 |

| 4 .5̄ 4 | 0 0 0 | 1 .2̄ 3̄4̄ 5̄6̄ | 7̇ . 6̄5̄ 4̄3̄ | 4 0 |
| 1 . 2̄3̄ 4̄5̄ | 6 . 5̄4̄ 3̄2̄ | 1 . 1 | 1 . 7̇ | 6̣ 0 ‖

Dans tout cet exemple, Asioli a suivi la règle du *mouvement conjoint*; quand il a fait faire à une partie quatre notes pour une.

Voici un autre exemple où l'auteur a suivi la règle des accords brisés, chaque fois qu'il a pris quatre notes pour une.

Contralto. | 1 3 2̄4̄ | 3 3 2̄4̄ | 5 4 2 | 5̄ .4̄ 3 . |
Ténor. | 3̄5̄ 3̄4̄ 5 .5̄ | 3̄5̄ 3̄4̄ 5 .5̄ | 7̄5̄ 4̄2̄ 7̄5̄ 4̄2̄ 7̄5̄ 4̄2̄ | 3 .2̄ 1 . |

Ainsi, *que l'on fasse deux notes pour une, trois notes pour une, quatre notes pour une,* etc., il faut toujours suivre l'une des deux règles indiquées plus haut :

1° *La règle du mouvement conjoint* ; 2° *la règle des accords brisés.* Nous nous répétons à dessein.

Il va sans dire que l'on peut à volonté, dans le même morceau, faire emploi de toutes les variétés, *deux notes pour une, trois notes pour une,* etc. Nous verrons plus loin que c'est ce que les harmonistes ont baptisé du nom de *contre-point fleuri.*

Enfin, quand, au lieu de faire passer plusieurs notes dans le même temps sous une note qui dure le temps entier, on veut faire passer une note sur plusieurs temps divisés ou non divisés, c'est-à-dire quand on veut avoir recours à la *pédale* et à la *tenue* (voir ces mots T. 1er p. 258 et 261), on n'a pas d'autres règles à suivre que les deux que je viens de rappeler : *mouvement conjoint* et *accord brisé.* Nous ne répétons pas les exemples déjà cités à l'article *Tenue* et *Pédale ;* que le lecteur les reprenne aux pages citées

Avant de passer à l'harmonie à *trois parties,* nous RECOMMANDONS EXPRESSÉMENT AUX COMMENÇANTS de se rendre complétement maîtres des règles de l'harmonie à *deux parties,* et de se familiariser avec elles par de nombreuses applications.— Qu'ils prennent les duos des bons auteurs, et qu'ils en copient la mélodie principale pour y ajouter une mélodie accessoire de leur façon ; ce travail terminé, qu'ils le comparent à celui de l'auteur, et qu'ils notent avec soin les dissemblances, pour voir d'une part, s'ils n'ont pas manqué à l'application des règles, et de l'autre, s'ils ne peuvent pas trouver sur quel principe est basée la conduite de l'auteur. Nous leur promettons qu'ils n'auront pas fait un fort grand nombre de devoirs de la sorte, en analysant chaque fois avec soin (et leur travail terminé) le duo de l'auteur, sans se sentir parfaitement maîtres des règles de l'harmonie à deux parties, et sans être arrivés à avoir rapidement conscience de la *tonalité,* du *rhythme,* du *cachet particulier du morceau ;* enfin, sans se sentir capables de tourner assez facilement une mélodie, et de n'éprouver plus la moindre hésitation à faire une mélodie accessoire, sauf les cas exceptionnels.

CHAPITRE II.

DE L'HARMONIE A TROIS PARTIES.

L'harmonie à trois parties doit être considérée comme étant la réunion de deux harmonies à deux parties, ayant une basse commune, et les deux parties hautes formant entre elles une troisième harmonie à deux parties. — Éclaircissons d'abord cette définition par un exemple.

Fragment d'un trio de la Flûte enchantée. MOZART. Ton de *sol*.

Soprano.	$\overline{54}$	3.0 $\overline{33}$	4.0 $\overline{43}$	2.0 2	3.0 $\overline{54}$	3.33
Ténor.	$\overline{32}$	1.0 $\overline{11}$	2.0 $\overline{21}$	7.07	1.0 $\overline{32}$	1.11
Basse.	1	1.0 $\overline{11}$	5.05	5.05	1.0 $\overline{11}$	1.11

4.$\overline{5}$64	3.2.$\overline{2}$	1.0
2.$\overline{3}$42	1.7.$\overline{7}$	1.0
4.$\overline{4}$44	5.5.$\overline{5}$	1.0

Pour l'application des règles de l'harmonie, ce trio doit être considéré comme contenant les duos suivants :

1° Duo entre le soprano et la basse. Application très-rigoureuse des règles.

Soprano.	$\overline{54}$	3.0 $\overline{33}$	4.0 $\overline{43}$	2.02	3.0 $\overline{54}$	3.33
Basse.	1	1.0 $\overline{11}$	5.05	5.05	1. $\overline{11}$	1.11

4.$\overline{5}$64	3.2.$\overline{2}$	1.0
4.$\overline{4}$44	5.5.$\overline{5}$	1.0

Assurez-vous par l'analyse que les règles de l'harmonie à deux parties sont très-rigoureusement suivies dans cet exemple.

2° Duo entre le ténor et la basse. Application rigoureuse des règles.

Ténor.	$\overline{32}$	1.0 $\overline{11}$	2.0 $\overline{21}$	7.07	1.0 $\overline{32}$	1.11
Basse.	1	1.0 $\overline{11}$	5.05	5.05	1.0 $\overline{11}$	1.11

2.$\overline{3}$42	1.7.$\overline{7}$	1.0
4.$\overline{4}$44	5.5.$\overline{5}$	1.0

Assurez-vous par l'analyse que les règles de l'harmonie à deux parties sont rigoureusement suivies dans ce second duo.

3° Duo entre le soprano et le ténor. Application libre des règles.

Soprano. | $\overline{54}$ | 3 . 0 $\overline{33}$ | 4 . 0 $\overline{43}$ | 2 . 0 2 | 3 . 0 $\overline{54}$ | 3 . 33 |
Ténor. | $\overline{32}$ | 1 . 0 $\overline{11}$ | 2 . 0 $\overline{21}$ | 7 . 0 7 | 1 . 0 $\overline{32}$ | 1 . 11 |

| 4.$\overline{5}$6 4 | 3 . 2 $\overline{.2}$ | 1 . 0 ‖
| 2.$\overline{3}$4 2 | 1 . 7 $\overline{.7}$ | 1 . 0 ‖

Assurez-vous que les règles de l'harmonie à deux parties sont encore suivies d'un bout à l'autre de ce duo.

Or, si l'on veut prendre la peine de lire le premier trio venu de nos bons auteurs, et de le décomposer en trois duos comme nous venons de le faire pour celui de Mozart, afin d'analyser chacun d'eux en particulier, on s'assurera que partout les règles de l'harmonie à deux parties ont été suivies : *très-rigoureusement* de la partie basse à la partie aiguë; *rigoureusement* de la partie basse à la partie intermédiaire; *moins rigoureusement* entre les deux parties hautes.

Nous pouvons donc reprendre notre définition, qui sera maintenant bien comprise, et dire : L'harmonie à trois parties est une double harmonie à deux parties, chacune des mélodies hautes ayant pour basse la basse du trio, et les deux parties hautes formant de plus harmonie à deux parties entre elles.

Il résulte de cette définition que nous n'avons plus aucune règle nouvelle à apprendre, et que nous n'aurons qu'à appliquer trois fois de suite, à trois duos différents, les règles de l'harmonie à deux parties pour que notre trio soit correct : avec la précaution de ne *jamais* employer les exceptions entre la basse et la partie aiguë (application très-rigoureuse des règles); de n'employer que rarement les exceptions entre la basse et la partie intermédiaire (application rigoureuse des règles) ; d'employer plus souvent, si on le veut, les exceptions entre les deux parties hautes (application moins sévère des règles). Nous devrons donc savoir très-vite faire un trio, si nous savons très-bien faire un duo. La seule étude nouvelle qui se présente, est de savoir quels intervalles choisir de préférence pour permettre le mouvement libre et facile des trois parties.

Tant que nous n'avons fait que de l'harmonie à deux parties, la tierce

et la sixte ont pu servir de base en quelque sorte à l'harmonie par la fréquence de leur emploi, que rien ne venait contre-indiquer. En sera-t-il de même pour l'harmonie à trois parties? — *Oui*, en général, si l'on parle de deux parties contiguës, c'est-à-dire de la partie moyenne à chacune des deux autres; *non*, si l'on parle de la partie basse à la partie aiguë.

En effet, on peut, en général, faire marcher les parties hautes par tierces l'une avec l'autre, puisqu'il n'y a rien à mettre entre elles. On peut en faire autant pour la partie du milieu et la partie basse, puisqu'il n'y a rien à mettre entre elles. Mais il n'en est pas de même de la partie haute à la partie basse; il faut qu'entre les deux puisse s'intercaler la partie intermédiaire. Eh bien! si les deux parties extrêmes formaient tierce, 1-3, par exemple, la partie intermédiaire n'aurait plus que deux choses à faire : ou bien, se jeter sur l'une des parties extrêmes, prendre le même son qu'elle, et alors l'harmonie à trois parties serait réduite à deux; ou bien, prendre le milieu de l'intervalle 1-3 pour faire 123; mais l'harmonie serait horrible, puisqu'elle ne serait, pour ainsi dire, composée que de secondes, 1-2, 2-3. La tierce ne peut donc convenir que très-accidentellement entre les parties extrêmes. — Force sera dès-lors de se rejeter sur la sixte, qui permet facilement l'introduction d'un son intermédiaire; sur la quinte, qui le permet aussi; et enfin sur la septième et sur l'octave. Voilà, comme premier aperçu général, comment nous devons choisir nos intervalles.

Mais étudions plus profondément cette importante question du choix des intervalles dans l'harmonie à trois parties, et nous arriverons sans doute à des résultats plus précis, plus détaillés, que ceux que nous venons d'entrevoir par aperçu. Partageons cette étude en deux : voyons d'abord ce qui est relatif à l'intervalle des deux parties extrêmes entre elles; nous verrons ensuite ce qui concerne les deux intervalles de la partie moyenne avec les deux autres.

A. *Intervalle entre la partie basse et la partie haute.* Le premier aperçu que nous venons de donner nous dit qu'il faut que cet intervalle soit plus grand que la tierce, pour que la partie intermédiaire puisse se loger facilement entre les deux autres, et nous indique vaguement la sixte, la quinte, l'octave, la septième, la quarte. Prenons ces intervalles avec les deux sons intermédiaires que l'on peut y mettre, pour tâcher d'apprécier les titres de chacun d'eux à un emploi plus ou moins fréquent, entre la partie basse et la partie haute, dans l'harmonie à trois parties. Voici d'abord le tableau de ces intervalles, avec chacun des sons intermédiaires que peut y amener le chant de la partie du milieu.

QUINTE.	SIXTE.	OCTAVE.	SEPTIÈME.	QUARTE.
Ne supporte qu'un seul son intermédiaire. $\begin{Bmatrix} 5 \\ 3 \\ 1 \end{Bmatrix}$	Deux sons peuvent être pris comme intermédiaires. $\begin{Bmatrix} 4 & 4 \\ 1 & 2 \\ 6 & 6 \end{Bmatrix}$	Quatre sons peuvent être pris comme intermédiaires. $\begin{Bmatrix} 1 & 1 & 1 & 1 \\ 3 & 4 & 5 & 6 \\ 1 & 1 & 1 & 1 \end{Bmatrix}$	Deux sons peuvent être pris comme intermédiaires. $\begin{Bmatrix} 1 & 1 \\ 4 & 6 \\ 2 & 2 \end{Bmatrix}$	Deux sons peuvent être pris comme intermédiaires. $\begin{Bmatrix} 2 & 2 \\ 1 & 7 \\ 6 & 6 \end{Bmatrix}$

(Il est bien entendu que les sons intermédiaires que nous prenons dans chacun de ces cas doivent remplir l'obligation de se trouver avec les deux sons qu'ils viennent lier dans l'un des accords des pavillons harmoniques ; c'est pour cela que la quinte ne peut prendre qu'un son intermédiaire, 135, parce que 125 et 145 ne rentreraient dans aucun des accords des pavillons ; c'est par la même raison que la sixte n'en peut prendre que deux ; 614 et 624, etc. Ajoutons que ces exemples sont pris ici d'une manière générale, et non comme accords particuliers).

QUINTE. Dans 135, on trouve *deux tierces* et *une quinte* : deux intervalles de première qualité et un de deuxième. Très-bon.

SIXTE. Dans 614 et dans 624, on trouve *une tierce*, *une sixte* et *une quarte* : deux intervalles de première qualité et un de deuxième. Très-bon ; ne vaut cependant pas la quinte, parce que la tierce vaut mieux que la sixte ; et que la quinte est meilleure que la quarte. La première combinaison 614 vaut mieux que la deuxième 624, parce qu'elle présente la quarte entre la partie intermédiaire et la partie aiguë (614) ; tandis que la seconde combinaison, 624, donne la quarte entre la basse et la partie intermédiaire.

OCTAVE. Dans 131 et 161 on trouve *une tierce*, *une sixte* et *une octave* : deux intervalles de première qualité et un de deuxième. Très-bon ; il n'est pas aussi riche que la quinte et la sixte, parce qu'il n'y a ici que deux notes différentes, 131 ; il est très-doux, parce qu'il n'y a ni quinte ni quarte. La première forme 131, vaut mieux que la deuxième 161, parce qu'elle a la tierce à la basse et que l'autre y a la sixte, moins bonne que la tierce.

131, 141 contiennent chacun *une quinte*, *une quarte* et *une octave* : trois intervalles de deuxième qualité. Médiocre ; la seconde forme 141, est plus mauvaise que la première, parce qu'elle a la quarte au grave l'autre l'ayant à l'aigu ; et que la quarte est beaucoup moins douce que la quinte.

SEPTIÈME. 241 et 261 contiennent chacun *une tierce*, *une quinte* et *une septième* : un intervalle de première, un intervalle de deuxième et un intervalle de troisième qualité. — Assez bon. — La première forme vaut

mieux que la seconde, parce que la quinte s'y trouve entre les parties hautes, tandis qu'elle se rencontre entre les parties basses dans la seconde forme 261̇.

QUARTE. 612 et 672 contiennent chacun une *tierce*, une *quarte* et une *seconde* : un intervalle de première qualité, un de deuxième et un de troisième. Moins bon que le précédent (bien que les qualités soient les mêmes,) parce que la septième et la quinte sont ici remplacées par la seconde et la quarte, qui, étant beaucoup plus dures qu'elles, ne les valent pas.

De cette première analyse résulterait ce qui suit :

1° La combinaison de quinte complète, 135 ; les deux combinaisons de sixtes, 614,624, et les deux combinaisons d'octaves 131̇,161̇, sont très-bonnes, parce qu'elles ont toujours deux intervalles de première qualité et un de deuxième. Quinte passe avant sixte, et sixte avant octave.

2° Les combinaisons de septième, 241̇ et 261̇, et les combinaisons de quarte, 612 et 672, sont assez bonnes, parce qu'elles contiennent un intervalle de chaque qualité. Septième passe avant quarte.

3° Les deux combinaisons d'octave 151̇ et 141̇ sont un peu dures, parce qu'elles ne contiennent que des intervalles de seconde qualité.

Ainsi, pour l'intervalle de la partie basse à la partie haute, nous sommes déjà conduits à employer surtout, et dans l'ordre suivant : quintes, sixtes, octaves, septièmes et quartes, afin d'obtenir des accords aussi doux que possible.—Mais il faut maintenant envisager ces intervalles sous le point de vue du ton et du mode, pour voir si nous n'aurons rien à changer à l'ordre de fréquence de leur emploi.

Nous avons vu, au chapitre V du livre premier, que :

1° Les accords de *quinte* caractérisent nettement le ton et le mode de leur note de basse : 135,572̇,461̇, jettent en *ut*, en *sol*, en *fa*, majeurs ; et 246,613,357, jettent en *ré*, en *la*, en *mi*, mineurs. 724, seul, laisse la tonalité en *ut* majeur ou en *la* mineur, c'est l'accord neutre.

Il en résulte déjà que les accords de quinte ne pourront pas être employés très-souvent les uns à côté des autres, sauf 724, sous peine de voir à chaque instant le ton et le mode compromis. Il en résulte encore que 135 et 724 seront employés tant qu'on le voudra, sans aucune précaution ; de même pour 613 et 724 en mineur ; mais que les autres accords de quinte devront n'être employés qu'avec la précaution de détruire la tonalité qu'ils tendent à établir, en faisant entendre à côté d'eux celui des trois accords de septième 5724,7246,2461̇, qui leur est incompatible. — C'est-à-dire en faisant entendre le 4, pour éviter le ton de *sol*; le 7 contre le ton de *fa*; le 5 contre le ton de *la* mineur ; le 2 contre celui de *mi* mineur.

2° Les accords de sixte ne caractérisent pas, à beaucoup près, aussi bien le ton et le mode que ceux de quinte ; leur emploi sera donc moins redoutable pour la tonalité de départ et ils pourront être plus souvent usités entre les deux parties extrêmes. Mais, ne caractérisant pas très-bien le ton et le mode, il faudra les soutenir, de temps en temps, par l'accord de quinte de tonique et par l'un de ceux de septième très-usités, surtout par celui de dominante, 5724.

3° Les accords de septième des pavillons harmoniques ne compromettent pas la tonalité ; ceux de septième de dominante la caractérisent même d'une manière très-énergique. Tous ces accords pourront donc, *sous le rapport du ton et du mode, être employés sans précaution;* et ils sont en effet très-fréquemment employés, quoique moins doux que les accords de quinte et de sixte. C'est qu'en somme les avantages et les inconvénients se balancent : s'ils sont moins doux que les accords de quinte, d'autre part ils raffermissent la tonalité ébranlée par eux ; et à leur tour les accords de quinte mitigent la dureté que peuvent offrir ceux de septième. Les accords de quinte et ceux de septième sont donc les modérateurs naturels les uns des autres. Si la tonalité n'est pas compromise, on préfère les quintes ; dans le cas contraire, on a recours aux tronçons de septième.

4° Les quartes ont l'inconvénient de tendre à établir la tonalité de leur son aigu, et, de plus, elles sont dures ; double motif pour n'en user que modérément, et pour ne les pas mettre l'une à côté de l'autre, pas plus que les quintes. C'est la question de tonalité, encore plus que celle de dureté, qui les rend bien inférieures aux septièmes, dans l'harmonie à trois parties. — Aussi les quartes 5-1, et 4-7, les seules qui ne compromettent pas la tonalité majeure de départ, sont-elles les plus usitées en majeur, entre les parties extrêmes ; 1-4 se rencontre encore assez souvent.

5° Enfin, l'octave, qui tend à établir vigoureusement la tonalité, n'est guère usitée deux fois de suite, pour ne pas jeter dans l'oreille l'impression de deux toniques qui se succéderaient sans transition, sans intermédiaire. Toutefois, si l'accord qui précède la première octave détruisait la tonalité que cette octave tend à établir, ou que l'accord qui suit la deuxième détruisit l'effet produit par celle-ci, on ne voit pas pourquoi deux octaves ne se succéderaient pas. Elles n'auraient plus alors contre elles que l'inconvénient de la pauvreté ; mais aussi elles impriment au son répété une vigueur, un éclat de timbre qui, bien employé et pris à propos, donne de la chaleur à l'harmonie.

En définitive, et en combinant la question de tonalité et de mode avec

la question de douceur des accords, l'analyse nous conduit aux conclusions suivantes :

L'intervalle de la basse à la partie aiguë devra surtout être pris dans les sixtes, puis dans les quintes et les septièmes, convenablement opposées ; en second lieu, mais moins souvent, on prendra des octaves et des quartes. Ajoutez-y les intervalles redoublés, dixième, douzième, neuvième, etc.

Il va sans dire que la tierce sera bonne, quand on voudra se résoudre à sacrifier une partie. Enfin, si l'on prend des intervalles redoublés, la dixième et la douzième seront ceux qui devront être préférés.

A. Maintenant le choix de la note intermédiaire devient très-facile ; nous n'avons qu'à supposer successivement que les deux parties extrêmes font entre elles *quinte, sixte, septième, octave, quarte* ou *tierce*, et le son intermédiaire se présentera de lui-même.

Si les deux parties extrêmes font *quinte*, la partie du milieu est naturellement portée à prendre la note qui fait tierce avec les deux. C'est dans cet état complet que l'accord de quinte est à redouter, sous le point de vue de la tonalité et du mode. Ainsi, lorsque les parties extrêmes font 1-5, par exemple, la partie intermédiaire prend le 3, ce qui donne 135.

Si les parties extrêmes font *sixte*, la partie moyenne fait tierce avec l'une, et quarte avec l'autre. La question de tonalité doit surtout guider ici dans le choix de cette note intermédiaire.

Si les deux parties extrêmes forment *septième*, on a le choix entre la tierce et la quinte de l'accord. La tierce donne en général plus de douceur à l'accord ; la quinte lui donne plus de vigueur. La mélodie intermédiaire est souvent ce qui détermine le choix entre la tierce et la quinte.

Si les deux sons extrêmes font *octave*, on a encore à choisir, pour le son intermédiaire, entre tierce et sixte, quinte et quarte, avec la basse. La question de tonalité d'une part, et la disposition particulière de la mélodie intermédiaire de l'autre, sont ici ce qui porte à choisir l'un de ces quatre sons, de préférence aux autres.

Quand les parties extrêmes forment *quarte*, la partie intermédiaire vient ordinairement faire seconde avec la basse ; elle peut aussi faire tierce.

Enfin, quand les deux parties extrêmes forment tierce, si la partie intermédiaire ne passe pas au-dessus de la partie haute ou au-dessous de la partie basse, elle chante l'unisson avec l'une des deux.

Maintenant que l'analyse nous a conduits à voir, à peu près, quels intervalles doivent être généralement employés entre les diverses parties de l'harmonie à trois parties, assurons-nous, en analysant un ou deux trios, **que** c'est en effet ce que la pratique présente le plus ordinairement.

Pour ne pas nous répéter inutilement, reportons-nous au trio de Mozart, pris comme exemple à la page 47, et analysons-le. (Suivez l'analyse sur l'exemple de la page 47.)

1° La basse et la partie aiguë forment successivement les intervalles suivants : quinte, quarte, tierce, tierce, tierce, septième, septième, sixte, quinte, quinte, tierce, quinte, quarte, tierce, tierce, tierce, octave, neuvième, dixième, octave, sixte, quinte, quinte, unisson.

2° La partie intermédiaire et la basse donnent successivement les intervalles suivants : tierce, seconde, unisson, unisson, unisson, quinte, quinte, quarte, tierce, tierce, unisson, tierce, seconde, unisson, unisson, unisson, sixte, septième, octave, sixte, quarte, tierce, tierce, unisson.

3° Enfin, la partie intermédiaire fait avec la partie haute tierce partout, excepté au dernier accord, où elle fait unisson.

Remarquez que : 1° partout où les parties extrêmes font tierce, la partie intermédiaire fait unisson avec la basse ; 2° partout où elles font quarte, la partie intermédiaire fait seconde avec la basse ; 3° partout où elles font quinte, la partie intermédiaire fait tierce avec les deux autres ; 4° partout où elles font sixte, la partie intermédiaire fait quarte avec la basse, pour conserver l'ut dans l'accord $\frac{5}{3}$, et ne pas prendre le si, qui aurait, il est vrai, fait tierce avec la basse, mais aurait donné l'accord compromettant $\frac{5}{7}{3}$; 5° partout où les parties extrêmes font septième, la partie intermédiaire forme quinte avec la basse ; 6° partout où elles forment octave, la partie intermédiaire fait sixte en bas et tierce en haut ; 7° enfin, quand les parties extrêmes forment neuvième et dixième, la partie intermédiaire forme septième et octave avec la basse, et toujours tierce avec le haut. (Vérifiez avec soin ces assertions sur l'exemple de la page 47.)

Donnons un second exemple, pris dans l'opéra de *Tancrède*, de Rossini, pour voir si nous y constaterons les mêmes faits, et nous nous appuierons sur cet exemple et sur celui de Mozart pour formuler les règles générales d'après lesquelles il faut se guider pour faire deux mélodies accessoires à une mélodie principale, c'est-à-dire pour faire un trio.

Chœur de *Tancrède* de Rossini (Ton de *mi* bémol.)

Soprano.	3 3 4	5 . $\overline{67}$	1 7 6	5 . 0	2 2 3	4 . $\overline{5 6}$	6 5 4
Ténor.	1 1 2	3 . $\overline{45}$	6 5 4	3 . 0	7 7 1	2 . $\overline{3 4}$	4 3 2
Basse.	1 1 1	1 . 1	1 1 1	1 . 0	5 5 5	5 . 5	5 . 5

3.5	$\overline{1..7}$ $\overline{6.7}$	$\overline{1..7}$ $\overline{6.7}$	$\overline{1..7}$ $\overline{6.5}$	5 0 0
1.0	0 0 0	0 0 0	0 0 2	$\overline{5..4}$ $\overline{3.4}$
1.0	0 0 0	0 0 0	0 0 0	0 0 0

0 0 0	0 0 0	0 0 0	0 0 0	0 0 0
$\overline{5..4}$ $\overline{3.4}$	$\overline{5..6}$ $\overline{4.2}$	1 0 0	$\overline{0 \ 0 \ 0}$	$\overline{0 \ 0 \ 0}$
0 0 0	0 0 5	$\overline{1..7}$ $\overline{6.7}$	$\overline{1..7}$ $\overline{6.7}$	$\overline{1..7}$ $\overline{6.7}$

0 0 0	$\overline{10}$ $\overline{10}$ $\overline{10}$	2 0 0	$\overline{70}$ $\overline{70}$ $\overline{70}$	1 0 0	1 1 1	4 0 0
0 0 0	$\overline{50}$ $\overline{50}$ $\overline{50}$	6 0 0	$\overline{40}$ $\overline{40}$ $\overline{40}$	3 0 0	5 5 5	6 0 0
1 0 0	$\overline{30}$ $\overline{30}$ $\overline{30}$	4 0 0	$\overline{50}$ $\overline{50}$ $\overline{50}$	6 0 0	3 3 3	4 0 0

2 2 2	1 0 0
7 7 7	1 0 0
5 5 5	1 0 0

Les parties extrêmes font successivement entre elles les intervalles suivants : tierce, tierce, quarte, quinte, sixte, septième, octave, septième, sixte, quinte, quinte, quinte, sixte, septième, octave, neuvième, neuvième, octave, septième et tierce ; puis, en reprenant après le solo : sixte, sixte, sixte, sixte, tierce, tierce, tierce, tierce, sixte, sixte, sixte, octave, quinte, quinte, quinte, octave.

La partie intermédiaire et la partie basse font entre elles successivement : unisson, unisson, seconde, tierce, quarte, quinte, sixte, quinte, quarte, tierce, tierce, tierce, quarte, quinte, sixte, septième, septième, sixte, quinte, unisson, septième, quinte, unisson ; puis tierce, tierce, tierce, tierce, seconde, seconde, seconde, quarte, tierce, tierce, tierce, tierce, tierce, tierce, tierce, octave.

La partie intermédiaire fait, avec la partie haute, tierce partout dans les huit premières mesures ; quarte dans les mesures dix-neuf, vingt, vingt et une, vingt-trois ; sixte dans les mesures vingt-deux et vingt-quatre ; tierce dans la vingt-cinquième, et unisson dans la vingt-sixième.

Ici, le lecteur attentif peut répéter les remarques que nous avons faites à la page précédente sur le morceau de Mozart ; nous lui laissons le plaisir de les faire lui-même comme exercice. Il devra s'assurer que, dans ce morceau de Rossini, on trouve les règles de l'harmonie à deux parties exactement suivies : 1° entre la basse et la partie haute ; 2° entre la basse et la partie du milieu ; 3° entre la partie du milieu et la partie haute

Maintenant que nous avons une idée nette de ce que doit être un trio, et que nous le savons soumis aux règles du duo ; maintenant que nous avons vu de quels intervalles il faut en général faire choix, formulons les règles à suivre pour arriver à faire correctement cette harmonie à trois parties. Pour plus de simplicité, nous allons supposer le trio pour une voix de soprano, une de ténor et une de basse, comme celui de Rossini ; de cette manière, nous n'aurons pas à nous occuper encore du croisement des parties

Marche à suivre pour faire deux mélodies accessoires à une mélodie principale, c'est-à-dire pour faire un trio.

1° Lisez attentivement la mélodie donnée, pour reconnaître le ton, le mode, et les modulations, s'il y en a ; lisez, une seconde fois, pour marquer les cadences, demi-cadences, quarts de cadences, et pour bien saisir le caractère général de l'air. Si ce caractère est doux, vous userez le plus possible d'intervalles de première qualité ; s'il est grave, triste, élevé, vous userez un peu plus des intervalles de deuxième qualité, quintes surtout, et de troisième qualité, septièmes surtout.

2° Faites une première mélodie pour la basse, en suivant *très-rigoureusement* les règles de l'harmonie à deux parties, et en employant surtout la sixte, la quinte et la septième. Les intervalles redoublés, dixième, douzième, etc., ne doivent pas être rejetés, quand ils sont naturellement amenés par le cours de la mélodie. L'octave et la tierce doivent être ménagés, parce qu'ils réduisent l'harmonie à n'avoir plus que deux parties, ce qui est pauvre. L'unisson n'est convenable que pour commencer et pour finir. On s'assure que cette basse va bien avec la partie haute, sauf peut-être l'inconvénient d'un trop grand écartement de parties : inconvénient que fera disparaître la partie du milieu.

3° Faites la mélodie intermédiaire, en suivant généralement la tierce avec la partie haute, sauf le cas où celle-ci saute trop ; on prend alors la quarte, la quinte ou la sixte. On s'en rapporte, pour le choix de la note intermédiaire, à ce que nous venons de dire dans les pages précédentes, et en prenant toujours garde aux deux conditions suivantes : faire un chant aisé et coulant ; ne pas compromettre la tonalité par le choix d'une mauvaise note.

4° Lorsque la partie du milieu est faite, on s'assure que les règles de l'harmonie à deux parties sont *rigoureusement* suivies entre elle et la partie inférieure, et que ces deux mélodies vont bien ensemble ; on fait les corrections jugées nécessaires.

5° On compare la partie intermédiaire à la partie haute, et on les chante ensemble. Les règles du duo doivent encore être suivies ici ; mais les licences y sont permises. Une des plus fréquentes, c'est de pouvoir prendre et quitter sans préparation les intervalles de deuxième et troisième qualité, même par mouvement semblable. Ce sont surtout la quarte et la seconde qui sont dans ce cas.

6° Après s'être assuré que les règles de succession des intervalles sont bien suivies partout, on s'assurera que les règles des cadences sont également suivies avec exactitude.

La *cadence* doit se faire sur l'accord de quinte de tonique, presque toujours précédé de l'accord de septième de dominante. — Le premier accord d'une phrase doit également être l'accord de quinte de tonique ; on peut cependant commencer par l'unisson de tonique ou de dominante, et par l'accord de tierce de tonique avec répétition de la tonique.

La *demi-cadence* doit se faire surtout sur les tronçons de 5724, ou sur l'un des tronçons de 7246 et 2461 ; à la rigueur, sur un accord de quinte ou de tierce quelconque. Les quarts de cadence se font de même, ainsi que l'accord qui recommence après la demi-cadence et le quart de cadence.

7° On s'assure que les notes sont accompagnées en général suivant les règles des pavillons harmoniques, sauf les cas de liaisons et de broderies ; et encore on doit faire tous ses efforts pour ne s'éloigner que le moins possible de ces règles.

8° Les broderies se mettent surtout dans les parties aiguës, et les liaisons, autant que possible, dans les parties basses. A cet effet, nous ferons observer qu'il résulte de l'analyse des œuvres des grands maîtres qu'ils emploient, continuellement *à la basse*, la *tonique*, la *dominante* et la *sous-dominante*. Avis aux commençants.

9° Si l'on ne suit pas le *note pour note*, il faut observer *la règle du mouvement conjoint* ou *celle de l'accord brisé*.

En un mot, en ayant la précaution de laisser, entre la partie basse et la partie haute, de la place pour faire passer la partie intermédiaire, faire un trio, revient à faire plusieurs duos. Si donc on applique rigoureusement les règles de celui-ci, comme nous venons de le dire, on est certain de faire de l'harmonie parfaitement correcte ; et, si l'on est doué du moindre génie harmonique, on arrivera très-promptement à en tirer tout le parti possible.

Prenons maintenant un nouvel exemple d'harmonie à trois parties, et montrons qu'en suivant la marche et les préceptes que nous venons d'indiquer, on doit arriver au but atteint par l'auteur.

Fragment d'un trio d'*OEdipe à Colonne* de Sacchini. (Ton de *la*.)

Soprano.	1 . 2 .2̄	3 . 0 3̄5̄	4 .2̄ 1 7̄	1 5̄ 0 0	2 2 . 3
Ténor.	3 . 7̄ .7̄	1 . 0 1̄3̄	2 .4̄ 3 2	3 1 0 0̄1̄	7̄ 7̄ . 1
Basse.	1 . 5̄ .5̄	1 . 0 1	4 . 5̄ .	1 1 0 0̄	5̄ 5̄ . 5̄

3 4 0 4	3 5̄ 4 3	3 2 0 0
1̄ 2 0 2̄2̄	1 3 2 1	1 7̄ 0 0
5̄ . 0 5̄	1 3̄ 4 4̄	5̄ . 0 0

etc.

Supposons que l'on nous ait donné la mélodie supérieure, pour en faire un trio :

Soprano. 1 . 2 .2̄ | 3 . 0 3̄5̄ | 4 .2̄ 1 7̄ | 1 5̄ 0 0 | 2 2 . 3 | 3 4 0 4 | 3 5̄ 4 3 | 3 2 0 0 ‖

Après avoir chanté cette mélodie, et nous être assuré qu'elle est en *ut majeur*, rhythme binaire, et d'un caractère grave, commençons par lui faire une basse d'après les règles que nous venons d'établir, et en nous rappelant que la basse prend surtout beaucoup de toniques, de dominantes et de sous-dominantes.

Que nous ayons rencontré précisément la même basse que Sacchini, ou que nous en ayons fait une différente, peu importe, la question n'est pas là. Il suffit que la basse de Sacchini, soit soumise à nos règles, pour que celles-ci soient justifiées. Supposons donc qu'après avoir fait et corrigé notre basse, nous ayons justement rencontré celle de l'auteur; notre premier duo sera le suivant :

Soprano.	1 . 2 .2̄	3 . 0 3̄5̄	4 .2̄ 1 7̄	1 5̄ 0 0	2 2 . 3
Basse.	1 . 5̄ .5̄	1 . 0 1	4 . 5̄ .	1 1 0 0̄	5̄ 5̄ . 5̄

3 4 0 4	3 5̄ 4 3	3 2 0 0
5̄ . 0 5̄	1 3̄ 4 4̄	5̄ . 0 0

Assurons-nous que les règles sont bien suivies dans ce duo.

1° *Règle des cadences.* L'air commence par l'unisson de tonique; bon.

Les demi-cadences et les quarts de cadences se font successivement sur 13,15,54 et 52 ; les règles sont bien observées.

Les accords qui suivent les demi-cadences sont 13,52 et 54. Les règles sont donc encore bien rigoureusement suivies.

2° *Règles de succession.* La première quinte, 5-2, est prise et quittée par mouvement contraire, et, de plus, la partie supérieure fait mouvement conjoint. La seconde quinte, 1-5, est prise par mouvement oblique, puisque l'ut de la basse a déjà passé sous le mi aigu ; elle est quittée par mouvement semblable, mais la partie haute marche par mouvement conjoint. L'octave, qui commence la troisième mesure, est prise par mouvement semblable ; mais la partie haute marche par mouvement conjoint. Elle est quittée par mouvement oblique.

La quarte 5-1, de la troisième mesure, est prise par mouvement contraire, et, de plus, placée entre la sixte 4-2 et la tierce 5-7 ; elle est quittée par mouvement oblique.

L'unisson de la quatrième mesure est pris par mouvement semblable ; mais une des parties fait mouvement conjoint.

La quinte 1-5, de la même mesure, est prise par mouvement semblable, et ces deux parties marchent par mouvement disjoint ; mais les deux sons du premier accord, 1-1, et les deux sons du second, 1-5, se rencontrent ensemble dans le même accord 135. La règle est donc encore observée.

La quinte 5-2, qui ouvre la cinquième mesure, est l'intervalle le plus convenable pour commencer un dessin.

La septième 5-4, de la septième mesure, est prise par mouvement oblique, et quittée par mouvement contraire ; de plus, pour la quitter, la partie du haut fait mouvement de seconde.

L'octave de la septième mesure est prise et quittée par mouvement contraire, et, de plus, les parties marchent par mouvement conjoint.

La septième 4-3, de la même mesure, est prise par mouvement contraire, et les parties ne font que mouvement conjoint ; elle est quittée par mouvement oblique.

La quinte finale est prise par mouvement oblique.

Les règles de succession étant strictement suivies pour les intervalles de deuxième qualité et pour ceux de troisième, il en résulte qu'elles le sont forcément pour ceux de première, comme nous l'avons vu au chapitre de la succession des accords.

Nos règles sont donc parfaitement en harmonie avec la pratique de Sacchini, non-seulement pour les cadences, mais aussi pour la succession des accords.

Remarquons encore que cette basse ne contient que des toniques, des dominantes et des sous-dominantes; c'est à peine si l'on y trouve un 3 et un ♩.

Enfin, elle donne avec la partie haute les intervalles suivants : unisson, quinte, dixième, tierce, quinte, octave, sixte, quarte, tierce, unisson, quinte, sixte, septième, tierce, dixième, octave, septième, sixte et quinte ; (nous n'avons écrit qu'une seule fois les intervalles répétés). Il en résulte que nous avons toute latitude de faire passer une partie intermédiaire entre les deux autres, sauf dans les endroits qui donnent l'unisson et la tierce.

Le but est donc ici parfaitement atteint, et les règles bien rigoureusement observées.

Maintenant que nous avons fait la basse, faisons la partie intermédiaire. Remarquons, avant de commencer, que la partie intermédiaire est pour une voix de ténor, c'est-à-dire pour une voix aiguë, comme celle de la partie haute. Nous pourrons donc, quand le soprano fera unisson ou tierce avec la basse, passer au-dessus du soprano, si cela nous convient : la règle nous y engage.

Supposons encore notre seconde mélodie terminée et corrigée, et se rencontrant point pour point avec celle de Sacchini; écrivons-la trois fois :

1° Une première fois au-dessus de la basse, pour nous assurer que les règles sont rigoureusement observées ;

2° Une seconde fois au-dessous de la partie haute, pour nous assurer que les règles sont encore suivies ;

3° Une troisième, enfin, entre les deux parties extrêmes, pour voir si le trio répond aux règles qui le concernent.

Premier exemple. Partie moyenne et partie basse.

Ténor. | 3 . $\overline{7}$.$\overline{7}$ | 1 . 0 $\overline{13}$ | 2 $\overline{4}$ 3 2 | 3 1 0 $\overline{01}$ | 7 7 . 1 |
Basse. | 1 . 5 .5 | 1 . 0 1 | 4 . 5 . | 1 1 0 0 | 5 5 . 5 |

| 1 2 0 $\overline{22}$ | 1 3 2 1 | 1 7 0 0 ‖
| 5 . 0 5 | 1 3 4 4 | 5 . 0 0 ‖

Si le lecteur veut prendre la peine d'analyser ce duo, comme nous avons analysé celui de la page 58, il s'assurera que les règles de l'harmonie à deux parties y sont rigoureusement observées, et que ce morceau peut parfaitement se chanter en duo. Voilà donc une nouvelle condition remplie.

Deuxième exemple. Duo entre soprano et ténor.

Soprano. | 1 . 2 .$\overline{2}$ | 3 . 0 $\overline{35}$ | 4 .$\overline{2}$ 1 7 | 1 $\underset{.}{5}$ 0 0 | 2 2 . 3 |
Ténor. | 3 . $\underset{.}{7}$.$\overline{\underset{.}{7}}$ | 1 . 0 $\overline{13}$ | 2 .$\overline{4}$ 3 2 | 3 1 0 $\overline{01}$ | $\underset{.}{7}\underset{.}{7}$. 1 |

| 3 4 0 4 | 3 5 4 3 | 3 2 0 0 ‖
| 1 2 0 $\overline{22}$ | 1 3 2 1 | 1 $\underset{.}{7}$ 0 0 ‖

Ici le morceau tout entier est accompagné à la tierce, excepté à la demi-cadence de la quatrième mesure, où l'on trouve la quarte apparente 1$\underset{.}{5}$. — Mais cette quarte écrite est véritablement une quinte pour l'oreille, parce que la voix de soprano, donnant l'octave au-dessus de ce qu'elle paraît chanter, transforme la quarte 1$\underset{.}{5}$ en la quinte 15. — La règle de la demi-cadence n'est donc pas violée.

Remarquez que le ténor passe au-dessus du soprano quand celui-ci prend des sons graves. Ainsi, les trois UT du soprano, le RÉ et le SI de la troisième mesure, et le SOL de la quatrième, sont accompagnés par la tierce aiguë, (le SOL par la quarte), et non par la tierce basse; c'est-à-dire que le soprano fait le son grave de l'intervalle, et le ténor le son aigu. Ceci est encore conforme aux indications de la théorie.

Troisième exemple. Trio complet, tel que viennent de le justifier les règles.

Soprano. | 1 . 2 .$\overline{2}$ | 3 . 0 $\overline{35}$ | 4 .$\overline{2}$ 1 $\underset{.}{7}$ | 1 $\underset{.}{5}$ 0 0 | 2 2 . 3 |
Ténor. | 3 . $\underset{.}{7}$.$\overline{\underset{.}{7}}$ | 1 . 0 $\overline{13}$ | 2 .$\overline{4}$ 3 2 | 3 1 0 $\overline{01}$ | $\underset{.}{7}\underset{.}{7}$. 1 |
Basse. | 1 . $\underset{.}{5}$.$\overline{\underset{.}{5}}$ | 1 . 0 $\overline{1}$ | 4 . $\underset{.}{5}$. | 1 1 0 0 | $\underset{.}{5}\underset{.}{5}$. $\underset{.}{5}$ |

| 3 4 0 4 | 3 4 3 | 3 2 0 0 ‖
| 1 2 0 2 | 1 5 2 4 | 1 $\underset{.}{7}$ 0 0 ‖
| $\underset{.}{5}$. 0 $\underset{.}{5}$ | 1 $\underset{..}{3}$ 4 . | $\underset{.}{5}$. 0 0 ‖

Maintenant, si nous voulons appliquer à ce trio les règles établies, nous pouvons remarquer ce qui suit :

1° Le premier accord est pris selon la règle, qui veut des notes de l'accord de quinte de tonique, tonique à la basse, 131.

Toutes les demi-cadences et les accords qui leur succèdent sont 11$\underset{.}{3}$ (tiré de 135); ou 11$\underset{.}{5}$ (tiré de 135); ou $\underset{.}{5}\underset{.}{7}$2 et $\underset{.}{5}$24 (tirés de $\underset{.}{5}$724);

2° L'UT est partout accompagné par des notes de l'accord de quinte de tonique, 135.

Le RÉ se trouve partout accompagné par 57, 54 et 44, notes qui appartiennent à l'accord de septième de dominante 5724.

Le MI est parfaitement accompagné par 11,41,15, 51, notes qui sont toutes puisées dans l'accord de quinte de tonique 135. Deux fois le MI est accompagné par 51 au lieu de 51, et une fois par 41 au lieu de 51. 513 provient de 6135 accord de septième de dominante de *ré* ; et 413 de 4613 accord de septième de sous-médiante de *sol* ; Sacchini ayant voulu donner une très-légère impression du ton de RÉ dans le premier cas, et du ton de SOL dans le second.

Le FA est accompagné par 42,52,42, toutes notes contenues dans l'accord de septième de dominante 5724.

Le SOL est accompagné par 13,11,33, notes qui se rencontrent toutes dans l'accord de quinte de tonique 135.

Le SI est accompagné par 52, qui se trouve dans 5724.

La règle du choix des accords est donc ici très-rigoureusement suivie, même dans le cas où Sacchini a pris les deux 1 pour rendre son chant plus doux.

Ainsi, toutes nos règles se trouvent parfaitement observées dans le trio de SACCHINI. — Que l'on répète cette longue et minutieuse analyse sur d'autres trios pris dans les bons auteurs, et l'on verra que toutes les règles que nous avons si logiquement déduites de la théorie des accords se trouvent être précisément celles qui semblent avoir été suivies par tous les compositeurs. La ressemblance entre eux et nous, c'est que nos règles tendent précisément à faire obtenir les résultats pratiques que l'on trouve dans leurs compositions ; la différence entre eux et nous, c'est qu'ils sont arrivés à leurs résultats par l'impulsion de leur génie, et nous par le raisonnement, appuyé sur la gamme harmonique.

Une observation assez importante se présente ici sur le nombre des notes différentes que peut contenir un accord dans l'harmonie à trois parties. En effet, si l'on veut revenir au trio de MOZART, page 47, on pourra s'assurer de ce qui suit :

1° L'accord qui finit le trio se compose de trois UT ; il ne contient donc qu'une seule note, prise trois fois : *accord d'une note.*

2° Le premier accord de la seconde mesure est 113, deux UT et un MI ; il contient deux notes différentes, UT et MI ; la première, prise deux fois : *accord de deux notes.*

3° Enfin, et c'est le cas le plus général, l'accord contient trois sons différents, 135, par exemple : *accord de trois notes.*

Eh bien ! voici ce que l'on peut dire sur ces trois faits qui se rencontrent dans tous les trios.

1° Les accords d'une note sont très-peu usités dans le trio, parce qu'ils réduisent l'harmonie à l'état d'unisson, c'est-à-dire qu'ils l'appauvrissent autant que possible. Cet accord d'unisson n'est usité que sur la tonique, pour commencer et pour finir les phrases ; et sur la dominante, au commencement d'une phrase ou à une demi-cadence ; enfin, on l'emploie encore quand toutes les parties chantent à l'unisson, et ne donnent toutes qu'une seule et même mélodie. Hors de là son emploi est assez rare.

2° Les accords de deux notes sont plus usités que ceux d'une seule, mais moins que ceux de trois, parce qu'ils sont moins riches. On les rencontre surtout lorsque les parties extrêmes font tierce ou octave. On doit du reste faire l'observation suivante : quand vous emploierez des accords de deux notes, doublez de préférence la basse, et imitez la conduite des bons auteurs, chez lesquels on trouve

La tierce et la sixte *très-usitées*,
La quinte et la quarte *peu usitées*,
La seconde et la septième à peu près inusitées,

lorsque les trois parties sont réduites à deux. Et le bon sens les justifie pleinement : si l'on n'entend que deux notes, il faut qu'elles donnent un bon intervalle, et non pas un mauvais.

3° Les accords de trois notes différentes sont les plus usités, parce qu'ils sont les plus riches, et que ce n'est qu'avec eux que l'on a véritablement trois parties. Aussi forment-ils la très-grande majorité des accords employés dans l'harmonie à trois parties. Nous savons déjà qu'il faut les prendre surtout dans les combinaisons diverses que peuvent fournir les notes des accords des pavillons harmoniques, c'est-à-dire les notes de l'accord de

	Mode majeur.	Mode mineur.
Quinte de tonique,	135	613
Septième de dominante,	5724	3572
Septième de sensible,	7246	5724
Septième de sous-médiante,	2461	7246
Et pour le mode mineur, l'accord de septième de sous-dominante,		2461

Nous engageons de toutes nos forces les commençants à tenir compte

dans la pratique des observations que nous venons de présenter sur les accords d'une note, de deux notes et de trois notes. C'est un des plus sûrs moyens d'éviter une foule de mauvaises combinaisons.

RÈGLE DES VOIX.

Sous le point de vue des voix, nous n'avons rien à ajouter à ce que nous avons dit à ce sujet dans l'harmonie à deux parties. Quand on fait chanter des voix d'hommes seules ou des voix de femmes seules, il n'y a aucune précaution à prendre ; mais quand on fait chanter des voix de femmes et des voix d'hommes ensemble, il faut se rappeler que : 1° quand la voix d'homme chante le son grave de l'intervalle, cet intervalle est pour l'oreille d'une octave plus grand qu'il ne le paraît à l'œil ; 2° quand c'est la voix de femme qui chante le son grave de l'intervalle, cet intervalle est renversé, s'il est simple, et rendu simple s'il est redoublé. (Voir tout ce qui est relatif à ce fait dans l'harmonie à deux parties, page 25 et suivantes.)

Quant aux combinaisons que les voix peuvent offrir dans l'harmonie à trois parties, ce sont les suivantes :

1° { Trois voix de femmes ou Trois voix d'hommes.

2° { Deux voix de femmes et Une voix d'homme. } { Deux sopranos, deux contraltos, ou soprano et contralto. Ténor ou basse. }

3° { Une voix de femme et Deux voix d'hommes. } { Soprano ou contralto. Deux ténors, deux basses, ou ténor et basse. }

En général, si l'on a deux voix de femme, on les fait soutenir par une voix de basse, quoique le contraire se rencontre.

En général, si l'on a deux parties d'hommes, on les fait accompagner par un soprano plutôt que par un contralto.

Du reste, toutes ces combinaisons sont soumises au choix du compositeur, qui, lui-même, est souvent dominé par le personnel pour lequel il travaille, comme cela arrive si souvent dans la musique de nos théâtres. — La théorie n'a plus rien à faire ici.

RÈGLES DES MODULATIONS.

Les règles à suivre pour moduler sont identiquement les mêmes pour l'harmonie à trois parties que pour l'harmonie à deux parties. Nous n'avons donc rien à ajouter à ce que nous avons dit. — Que l'on soit

bien maître du chapitre de la théorie qui traite des lois des modulations, que l'on ait bien suivi les exemples pratiques que nous avons donnés dans l'harmonie à deux parties, et l'on n'éprouvera aucune difficulté à moduler à trois parties, et à faire passer la tonalité par tous les points du *tableau de l'enchaînement des modulations*. Seulement, ici comme partout, il faut pratiquer, et pratiquer beaucoup : *fit fabricando faber*; c'est en forgeant que l'on devient forgeron.

Donnons un seul exemple de modulation dans l'harmonie à trois parties; cet exemple est pris dans un trio du *Crociato in Egitto*, de Meyerbeer. Il est remarquable par la route qu'a suivi l'auteur pour aller du ton d'ut *majeur* à celui de sol *majeur*. Il montre quelles immenses ressources sont au pouvoir du compositeur quand il sait en tirer parti, c'est-à-dire quand des idées théoriques nettes et précises viennent éclairer la pratique.

Fragment d'un chœur du *Crociato in Egitto*, de Meyerbeer (ton de *meu.*)

5

```
   18              19             20            21
| 3 . 05 6 .7 | 3 . 05 5 .6 | 7 . . .7 6 .5 | 2 . . .7 1 .6 |
| 3 . 05 6 .7 | 3 . 05 5 .6 | 7 . . .7 6 .5 | 7 . . .5 6 .4 |
| 3 . 05 6 .7 | 3 . 05 5 .6 | 7 . 0  0 05   | 2 . . .2 2 .2 |

   22                  23                    24                 25
| 2 . . .7 1 .6 | 5 .5 5 .5 5 .5 5 .5 | 5 .5 5 .5 5 .5 5 .5 | 5 . . 0 |
| 7 . . .5 6 .4 | 5 .5 5 .5 5 .5 5 .5 | 5 .5 5 .5 5 .5 5 .5 | 5 . . 0 |
| 2 . . .2 2 .2 | 5 .5 5 .5 5 .5 5 .5 | 5 .5 5 .5 5 .5 5 .5 | 5 . . 0 |
```

1° Les cinq premières mesures du morceau sont en UT *majeur*.

2° Depuis la fin de la mesure cinq jusques et compris la mesure treize, la tonique est UT *mineur*; remarquez cependant que la fin de la partie du milieu tend à jeter la tonalité sur MI BÉMOL, *majeur relatif* d'UT *mineur*.

3° Les mesures 14, 15 et 16 sont franchement en MI BÉMOL *majeur*; puis la modulation chromatique 7-7, qui passe de la seizième à la dix-septième mesure, élevant la dominante, la transforme en sensible du mineur relatif, et tend à faire revenir la tonalité sur UT *mineur*. Mais l'auteur se contente d'avoir fait pressentir cette modulation; il l'abandonne aussitôt pour rester en MI BÉMOL *majeur* jusqu'au commencement de la mesure dix-neuf.

4° A la fin de la mesure dix-neuf, il abandonne le LA BÉMOL pour reprendre le LA; c'est-à-dire qu'il élève la sous-dominante pour passer à la médiante en mineur; de MI BÉMOL *majeur*, il passe à SOL MINEUR. Toute la mesure vingt est en SOL *mineur*, caractérisé par la modale SI BÉMOL.

5° Mais à la mesure vingt et une, en même temps que les parties extrêmes font sentir la dominante *ré* pour bien appuyer la tonalité sur le SOL, la partie du milieu abandonne le SEU pour le SI, c'est-à-dire qu'elle fait changer le mode, et fait porter la tonalité sur SOL *majeur*. Immédiatement après se présentent les notes de l'accord de quinte de tonique de sol *majeur* 257; puis celles de l'accord de septième de dominante 264; 246, et la tonalité se trouve nettement et franchement assise sur SOL *majeur*, dont l'accord d'unisson de tonique est répété dix-sept fois de suite.

Cet air est un chef-d'œuvre de modulation. Rien n'est plus commun d'ailleurs que de rencontrer des exemples analogues dans les œuvres de MEYERBEER, qui est certainement l'un des plus forts *modulateurs* (passez-nous ce mot) de notre époque.

Remarquez que ces modulations, toujours accusées avec vigueur et netteté, sont amenées pas à pas, et que jamais l'auteur n'en saute deux d'un coup. Suivez sur le tableau de la page 207, T. 1er (Enchaînement des modulations), et vous verrez que l'auteur ne quitte jamais la modulation naturelle; il part d'ut *majeur*, et fait les pauses suivantes : 1° d'ut *majeur* à ut *mineur* (du majeur au mineur de même base); 2° d'ut *mineur* à mi bémol *majeur* (du mineur au majeur relatif); 3° de mi bémol *majeur* à ut *mineur* (du majeur au mineur relatif); 4° d'ut *mineur* à mi bémol *majeur* (du mineur au majeur relatif); 5° de mi bémol *majeur* à sol *mineur* (du majeur à la médiante en mineur); 6° de sol *mineur* à sol *majeur* (du mineur au majeur de même base). C'est-à-dire que l'auteur n'a jamais fait que des modulations primaires, et que chaque fois ces modulations sont franchement accusées. Nous recommandons aux jeunes compositeurs l'analyse consciencieuse des ouvrages de Meyerbeer; ils y trouveront, non-seulement d'excellents exemples de modulation, mais encore des combinaisons d'effets de rhythmes, de mesures et de coupes, que l'on ne rencontre pas ailleurs en aussi grande abondance.

De la manière d'accompagner une note par plusieurs.

Tout ce que nous avons dit sur ce sujet dans l'harmonie à deux parties, de la page 43 à la page 46, est parfaitement applicable à l'harmonie à trois parties, et cela nous dispense de répéter ici les préceptes déjà établis. Faisons seulement les observations suivantes :

1° Quand on applique la règle des accords brisés pour la succession des intervalles de deuxième qualité par mouvement semblable ou contraire, il faut que les *trois notes* de l'accord que l'on quitte et les *trois notes* de l'accord que l'on prend se rencontrent ensemble dans l'un des accords de l'édifice harmonique.

2° La liaison des accords est ici beaucoup plus nécessaire que dans l'harmonie à deux parties, parce que l'oreille suit plus difficilement trois sons nouveaux que deux. Une liaison suffit pour les accords de trois notes; toutes choses égales d'ailleurs, il vaut mieux lier par la basse, parce que cela donne le mouvement oblique avec les deux parties hautes; mais il faut faire passer la liaison de partie en partie, pour ne pas donner trop de monotonie à celle qui l'aurait continuellement; nous le répétons cependant, c'est la basse qui doit l'emporter pour la fréquence. Il faut se rappeler que la tonique, la dominante et la sous-dominante sont les meil-

leures notes de basse, c'est-à-dire qu'il faut surtout employer des accords pris dans les familles de tonique, de dominante et de sous-dominante.

3° La tenue et la pédale sont d'un emploi bien plus fréquent dans le trio que dans le duo. La raison en est simple : dans le duo, si l'on fait une tenue ou une pédale, il n'y a plus qu'une partie chantante qui passe seule sur un son continu ; dans le trio, au contraire, il y en a deux ; ce n'est plus une mélodie, c'est un duo qui passe sur le son continu, et cela donne infiniment plus de richesse et d'ampleur à l'harmonie. Aussi, rien de plus fréquent que de voir une des trois parties soutenir le même son pendant plusieurs mesures, sous forme de pédale ou de tenue, tandis que les deux autres parties continuent leurs chants comme si elles étaient seules, mais en observant alors strictement entre elles les règles du duo.

Terminons ce chapitre par quelques exemples de trios choisis dans nos grands compositeurs, pour que le lecteur puisse les analyser et faire une nouvelle application des règles. Il s'assurera ainsi de plus en plus que notre théorie est véritablement basée sur la pratique des grands maîtres. — Nous avons déjà donné des fragments de Mozart (page 47), de Rossini (page 54), de Sacchini (page 58), de Meyerbeer (page 65) ; prenons maintenant quelques exemples nouveaux dans Haydn, Weber, Méhul, Berton, Azioli, Bellini, Choron, Arnaud. — Chemin faisant, nous ferons es observations que chacun de ces exemples nous suggérera.

Chœur par Haydn. Ton de *sol*. (112 unités par minute.)

[Notation musicale chiffrée — voir l'image]

Observations sur le trio d'HAYDN.

1° Sous le point de vue des intervalles employés par HAYDN, voici ce que nous croyons devoir dire :

De la première mesure à la deuxième, et de la cinquième à la sixième, la basse et le ténor font entre eux, par mouvement semblable et conjoint tout à la fois, la *quinte mineure* 7-4, suivie de la *quinte majeure* 1-5. Nous savons que la quinte mineure 7-4, loin de compromettre la tonalité, ne peut que l'affermir ; elle est d'ailleurs très-douce ; Haydn a donc bien fait de l'employer avant la quinte majeure 1-5, et de la préférer à la quarte 1-4, qui est plus dure, et à la tierce 2-4, qui aurait réduit l'accord de trois notes, 742, à l'accord de deux notes, 242.

Le second et le troisième accord de la mesure deux et de la mesure six offrent l'exemple du mouvement disjoint dans les trois parties à la fois ; le soprano chante 2-4, le ténor 72, et la basse 5-7. Remarquez que les trois notes du premier accord, 572, et les trois notes du second, 724, se rencontrent ensemble dans l'accord de septième de dominante 5724. Ce triple mouvement disjoint est donc employé selon la règle.

Le premier accord des mesures trois, quatre, sept, huit et quinze présente, entre la basse et le ténor, ou entre la basse et le soprano, la septième 5-4, qui est prise par mouvement semblable. — A la partie théorique, nous avons signalé l'exception en faveur de cette septième, qui forme les extrémités de l'accord de septième de dominante 5724. La théorie nous portait même à admettre l'emploi des deux septièmes 7-6 et 2-1 au même titre que 5-4. Eh bien ! le trio de HAYDN nous donne un exemple de la septième 7-6, prise par mouvement semblable. En effet, le dernier temps des mesures quatre et huit présente l'accord 463, tronçon de l'accord de septième de sensible 4613, du ton de SOL *majeur*, dans lequel module HAYDN. Or, l'intervalle 4-3, dans le ton de SOL *majeur*, étant l'analogue de l'intervalle 7-6 en UT majeur, employer le premier, c'est employer le second.

La fin de la mesure seize offre encore la septième 5-4, mais prise, cette fois, par mouvement oblique et quittée par mouvement semblable.

2° Sous le point de vue des cadences, on observe, au commencement de la cinquième mesure, une première cadence sur la tonique sol, répétée dans les trois parties. Si l'on regardait cette modulation en SOL comme n'étant pas suffisamment déterminée, et que l'on voulût rester en UT majeur, la cadence sur la tonique SOL deviendrait une demi-cadence sur la dominante SOL. Dans les deux cas, la règle est observée.

— 70 —

Le premier accord de la mesure treize est l'accord 5̱7̄5̱. C'est une cadence formée sur la tonique et la médiante; elle est irréprochable. L'accord qui recommence la phrase, immédiatement après, est 35̄1̄; c'est-à-dire que Haydn passe sans transition de la tonique sol à la tonique ut. Aussi s'est-il bien gardé de mettre l'ut à la basse dans son accord 35̄1̄, cela aurait rendu la modulation trop dure, la basse passant d'une tonique à l'autre; au lieu qu'en mettant la médiante mi à la basse, la tonalité majeure d'ut se trouve beaucoup moins accusée par le tronçon de treizième de médiante 35̄1̄ que par l'accord de quinte de tonique 1̱3̄5̱. Ceci est encore parfaitement établi par la théorie.

3° Sous le point de vue du choix des accords, toutes les combinaisons employées par Haydn se rencontrent dans les accords des pavillons harmoniques, sauf les trois suivantes : 357, dernier accord de la mesure treize; 316, second accord de la mesure seize; et 5̱4̱1̱, dernier accord de la mesure seize. Le premier, 357, tendrait à jeter en mi *mineur* s'il n'arrivait au milieu d'une tonalité *majeure* bien déterminée sur l'ut, et s'il n'était immédiatement suivi par les deux fa de la basse et du ténor, qui détruisent immédiatement la tonalité de mi *mineur*. 357, qui est d'ailleurs fort doux, ne compromet donc nullement le ton et le mode dans ce cas, et Haydn a très-bien fait de le prendre. Même observation pour l'accord 316 de la seizième mesure; le ton de la *mineur* ne peut être accepté, puisque cet accord, de très-courte durée comme le précédent, succède à deux sols, qui empêchent le ton de la *mineur*. Enfin, la troisième exception 5̱4̱1̱ a été prise pour lier l'accord de cadence à l'accord pénultième, et pour donner à la mélodie supérieure un cachet particulier par la répétition de la tonique.

Fragment d'un chœur d'*Euryanthe* de Weber. Ton de *ré*. (136 unités par minute.)

1	2	3	4	5	6	7	8	9	10
1̱5̱	3̄2̄ 1̄7̄	6̄5̄ 6̄1̄	7 5	1̱5̱	3̄2̄ 1̄7̄	6̄5̄ 6̄6̄	5̱ 3	1̱5̱	3̄2̄ 1̄7̄
1̱5̱	1̄7̄ 6̄5̄	4̄5̄ 6̄6̄	7 5	1̱5̱	1̄7̄ 6̄5̄	4̄5̄ 6̄6̄	5̱ 3	1̱5̱	1̄7̄ 6̄5̄
1̱5̱	6̄7̄ 1̄1̄	2̄3̄ 4̄4̄	5̱ 5̱	1̱5̱	6̄7̄ 1̄1̄	2̄3̄ 4̄4̄	3 3	1̱5̱	6̄7̄ 1̄1̄

11	12	13	14	15	16	
6̄5̄ 6̄1̄	7 5	1̱5̱	3̄2̄ 1̄7̄	6̄5̄ 6̄6̄	5̱ .	etc.
4̄5̄ 6̄6̄	7 5	1̱5̱	1̄7̄ 6̄5̄	4̄5̄ 6̄6̄	5̱ .	etc.
2̄3̄ 4̄4̄	5̱ 5̱	1̱5̱	6̄7̄ 1̄1̄	2̄3̄ 4̄4̄	3 .	etc.

Observations sur le fragment précédent.

Les mesures une, quatre, cinq, huit, neuf, douze, treize, présentent des accords d'une seule note. Tous ces accords sont des unissons ou des octaves de tonique majeure 111, ou de dominante majeure 555, ou enfin de dominante mineure 333, comme on le voit à la mesure huit, où la modulation en LA est bien déterminée.

Dans les mesures une, quatre, cinq, neuf, douze et treize, toutes les parties marchent ensemble par mouvement disjoint; mais les trois notes quittées et les trois notes prises par ces mouvements disjoints se rencontrent ensemble dans 135 ou dans 5724; la règle est donc bien suivie.

La partie supérieure a quatre MI qui ont pris leur accompagnement dans 613 au lieu de le prendre dans 135; c'est que Weber voulait s'arrêter, à la demi-cadence, sur le ton de LA mineur, et qu'il l'a fait pressentir plusieurs fois. D'ailleurs, le *la* succède toujours à un *sol*.

La basse, qui offre un chant très-joli, présente deux modulations chromatiques, répétées dans les deux membres de la phrase ; le TÈ n'a pas d'influence très-marquée, quoiqu'il précède l'accord de RÉ *mineur*; mais le FÈ détermine véritablement la modulation sur le SOL, parce qu'il se rencontre dans l'accord 461, portion de 2461, accord de septième de dominante du ton de SOL, suivi de 577 et de 555, deux accords pris dans 572, accord de quinte de tonique de SOL *majeur*.

A la mesure sept et à la mesure quinze, l'oreille s'attendait à rencontrer encore le 44 à la basse; mais Weber répète le FA, 44, et ramène tout d'un coup la tonalité au LA *mineur*, sur lequel il voulait faire sa demi-cadence. Cette phrase est remarquable par la manière douce et agréable avec laquelle Weber fait sentir ses modulations.

Prière de l'opéra de *Joseph*, de Méhul. Ton d'*ut*.

	1	2	3	4	5	6
Soprano 1°	5.6.7	1...	1.1 4 44	3.30	1.2.2	3...
Soprano 2°	5.6.7	1...	1.1 1 11	1.10	1.7.7	1...
Ténor.	5.6.7	1...	1.1 6 66	5.50	6.5.5	1...

7	8	9	10	11	12	13
1.4.	2...	5.6.7	1...	1.4.	3.30	2.22
6.6.	7...	5.6.7	1...	1.1.	1.10	6.66
4.2.	5...	5.6.7	1...	1.6.	5.50	4.44

14	15	16
3...	1.2.	1.00
5...	6.7.	1.00
3...	6.5.	1.00

Pour donner plus de douceur à son harmonie, MÉHUL a pris souvent des combinaisons de 246$\dot{1}$, accord commun à ut majeur et à la mineur; de cette manière la tonique ut, n'étant pas toujours soutenue par un mi et un sol, ne caractérise pas très-fortement le ton d'ut *majeur*, et laisse l'oreille mieux disposée à accepter la modulation au la mineur de l'antépénultième mesure. — Toutes les règles sont exactement suivies dans ce délicieux morceau dont nous n'avons pris qu'un fragment.

Fragment d'un nocturne de *Corysandre* ou la *Rose magique* de BERTON. (*Mi bémol*.)

	1	2	3	4	5
Soprano.	5 . 6 .$\overline{5}$	5 . . .	$\dot{2}$ 7 5 .$\overline{5}$	5 .$\overline{3}$ 5 .	5 . 7 $\overline{65}$
Ténor.	2 . 2 .$\overline{2}$	3 . . .	4 . 4 .$\overline{4}$	3 .$\overline{1}$ 3 .	2 . 2 .$\overline{2}$
Basse.	$\ushort{7}$. $\ushort{7}$.$\overline{\ushort{7}}$	1 . . .	$\ushort{7}$. $\ushort{7}$.$\overline{\ushort{7}}$	1 .$\overline{1}$ 1 .	$\ushort{7}$. $\ushort{7}$.$\overline{\ushort{7}}$

	6	7	8	9	10	11	12
	5 . . $\overline{55}$	$\overline{56}$ 7$\dot{1}$ $\dot{2}$.$\overline{7}$	5 . . 3	4 5 6 7	$\dot{1}$ 7 6 $\dot{2}$	$\dot{1}$. 7 .$\overline{7}$	$\dot{1}$. 0 0
	3 . . $\overline{33}$	4 . 4 .$\overline{4}$	3 . . 1	2 3 4 5	6 5 4 6	5 . 5 .$\overline{5}$	5 . 0 0
	1 . . $\overline{11}$	$\ushort{7}$. $\ushort{7}$.$\overline{\ushort{7}}$	1 . . 1	2 3 4 5	6 5 4 4	3 . 2 .$\overline{2}$	3 . 0 0

Dans cet hymne au sommeil, Berton devait éviter tout ce qui aurait offert un caractère bien tranché, bien arrêté; il devait, au contraire, prendre quelque chose de vague, d'indécis. — Eh bien! la tonalité de ce trio n'est jamais bien affermie; le fragment que nous en donnons débute en sol *majeur;* mais la médiante si à la basse est bien moins caractéristique du ton que la dominante, et surtout que la tonique. Dès la seconde mesure, on trouve l'accord de quinte de tonique d'ut *majeur;* puis, à la troisième mesure, la partie haute semble être en sol, tandis que la partie du milieu chante le fa, et que la basse chante le si, également bon pour le ton d'ut et le ton de sol. La quatrième mesure donne encore la tonalité sur l'ut, la cinquième sur le sol, la sixième sur l'ut, la septième répète l'effet mixte de la troisième, la huitième revient en ut. Les mesures neuf et dix chantent en tierce, ce qui laisse encore la tonalité peu prononcée. Enfin, la cadence se fait en ut majeur, mais avec la médiante encore à la basse, ce qui laisse toujours l'idée vague et indécise. — Berton a donc bien rendu l'idée qu'il voulait communiquer à ses auditeurs.

Du reste, ces douze mesures ne présentent qu'une seule exception, relative à la règle des pavillons; on la rencontre au quatrième accord de la septième mesure, où l'on trouve l'ut aigu accompagné par $\ushort{7}$4, ce qui donne le tronçon $\ushort{7}$4$\dot{1}$, de l'accord de neuvième de sensible $\ushort{7}$246$\dot{1}$.

— 73 —

Fragment d'un trio d'AZIOLI. Ton de *la*. (120 unités par minute.)

	1	2	3	4	5	6	7	8
Soprano.	1 .1	2 .2	2̄1̄ 2̄3̄	1 0	3̄4̄ 4̄4̄	4̄5̄	3̄4̄ 4̄4̄	4̄5̄
Ténor.	3 .3	4 .4	4̄3̄ 4̄5̄	3 0	1̄2̄ 2̄2̄	2 3	1̄2̄ 2̄2̄	2 3
Basse.	0 0̄1̄	7̣ .7̣	5̣5̣ 5̣5̣	1 0	0 0	0 0	0 0	0 0

9	10	11	12	13	14	15	16	17
5 .3	5 .3	4̄3̄ 4̄5̄	3̄0̄ 3̄.4̄	5 .	. 4	3 .	2 .	3 0
3 .1	3 .1	2̄1̄ 2̄3̄	1̄0̄ 1̄.2̄	3 .	. 2	1 .	7̣ .	1 0
1 .1	1 .1	5̣ 5̣	1 0	0 1	. 7̣	4̣5̣ 3̣4̣	5̣5̣	1 0

Dans ce fragment de trio, la pratique d'AZIOLI est encore tout à fait conforme à nos règles. Les mesures cinq-six et les mesures sept-huit offrent une modulation chromatique au MI *mineur*, qui apparaît en éclair, et disparaît immédiatement pour faire place à la tonalité de départ. — La mesure onze présente deux notes dans les parties supérieures pour une de la basse ; la mesure quinze offre quatre notes à la basse pour une dans les parties hautes. Pas d'exceptions aux règles.

Fragment de l'introduction de *Norma*, de BELLINI. (Ton de *sol*.)

	76	77	78	79
Ténor.	5 5̄.2̄ 6 5	5 1̄ 3 0	5 4̄.3̄ 2 4	4 3̄.2̄ 1 0
2ᵉ basse.	2 2̄.2̄ 2 2	1 . 1 0	7̣ 2̄.1̄ 7̣ 2	2 1̄.5̄ 3 0
Basse.	7̣ 7̣.7̣ 7̣ 7̣	5̣ 1̄.3̄ 5̣ 5̣	7̣ 2̄.1̄ 7̣ 2	2 1̄.5̄ 3 0

80	81	82	83
5 5̄.5̄ 6 5	5 1̄ 3 0̄0̄3̄	5 4̄.3̄ 2 3	1 0 6 5̄.6̄
2 2̄.2̄ 2 2	1 . 1 0̄0̄1̄	7̣ 2̄.1̄ 7̣ 5	6 1̄.3̄ 6 0
7̣ 7̣.7̣ 7̣ 7̣	5̣ 1̄.3̄ 5̣ 5̣	0 0̄7̣̄ 2̄.1̄ 7̣ 5	6 1̄.3̄ 6 0

84	85	86	87
7 0 5 4̄.5̄	6 0 4 3̄.4̄	5 0 7̣ .	7̄6̄ 5̄4̄ 3̄2̄3̄ 4̄5̄6̄
3 2̄.3̄ 5 0	2 1̄.2̄ 4 0	3 . . .	4 . 4 4
3 2̄.3̄ 5 0	2 1̄.2̄ 4 0	3 . 3 .	4 . 4 4

	88	89	90	91
6 . 1 02 3 . 4	6 5 . 6 5 . 4 2 . 3	1 0 5 .	5 . . 5 5 5	
5̱.5̱ 3.1̱ 5̱07̱ 1̱.2	4 3̱.4̱ 3̱.2̱ 7̱.5̱	1 0 5 .	5 . . 5 5 5	
5̱.5̱ 3.1̱ 5̱07̱ 1̱.2	4 3̱.4̱ 3̱.2̱ 7̱.5̱	1 0 5 .	5 . . 5 5 5	

	92	93	94
3 0 5 .	5 . . 5 5 5	1 0 0 0	
3 0 5 .	5 . . 5 5 5	1 0 0 0	
3 0 5 .	5 . . 5 5 5	1 0 0 0	

Les règles de succession des intervalles et la règle des pavillons ne présentent aucune observation à faire dans ce fragment de BELLINI. Le début de la mesure quatre-vingt-huit présente le tronçon 5̱5̱6, qui provient de l'accord de neuvième de dominante 5̱7̱246. — La mesure quatre-vingt-trois présente une modulation en LA mineur; la mesure quatre-vingt-quatre, une modulation en MI *mineur* et une en SOL majeur; la mesure quatre-vingt-cinq offre une modulation en RÉ *mineur* et une en FA *majeur*, qui continue sur les mesures quatre-vingt-six et quatre-vingt-sept. Puis le trio reprend en UT majeur, et finit à l'unisson pendant les cinq dernières mesures. — Les mesures quatre-vingt-quatre et quatre-vingt-cinq sont remarquables en ce que les modulations majeures en SOL et en FA sont précédées par leurs mineurs relatifs MI et RÉ. Une dernière remarque : la mesure quatre-vingt-sept présente, dans la partie aiguë, quatre notes, puis trois notes pour une; remarquez que les six notes de la partie aiguë marchent par mouvement conjoint.

Fragment d'un chœur du *Pirate* de BELLINI. Ton de *seu* (108 unités par minute.)

	1	2	3	4	5
Soprano.	0 012	3.3 3.4	5.5 5.5	5.5 432	1̱5̱4 3.3
Ténor.	0 012	3.3 3.2	3.3 3.3	3.3 217	132 4.4
Basse.	0 035̱	1̱.1̱ 1̱.1̱	1̱.1̱ 1̱.1̱	1̱.3 5̱.5̱	1̱00 1̱.7̱

	6	7	8	9	10	11
	032 1̱.1̱	045 6.6	023 4.0	054 3.3	032 1̱.1̱	045 6.6
	01̱7̱ 6̱.6̱	023 4̱.4̱	07̱1̱ 2.0	032 1̱.1̱	01̱7̱ 6̱.6̱	023 4̱.4̱
	6̱.6̱ 065̱	4̱.4̱ 024̱	5̱.5̱ 05̱7̱	1̱.0 01̱7̱	6̱.6̱ 065̱	4̱.4̱ 024̱

	12	13	14	15	16	17	18
	$\overline{023}$ $\overline{4.4}$	$\overline{305}$ 5	. .	$\overline{3.0}$ $\overline{6.6}$	$\overline{5.3}$ $\overline{4.2}$	$\overline{3.5}$ 5	. .
	$\overline{071}$ $\overline{2.2}$	$\overline{305}$ 7	. .	$\overline{1.0}$ $\overline{4.4}$	$\overline{3.1}$ $\overline{2.7}$	$\overline{1.5}$ 7	. .
	$\overline{5.5}$ $\overline{057}$	$\overline{105}$ 5	. .	$\overline{1.0}$ $\overline{4.4}$	$\overline{5.5}$ $\overline{5.5}$	$\overline{1.5}$ 5	. .

	19	50	51	52	53	54
	$\overline{3.0}$	$\overline{105}$	$\overline{5.3}$ $\overline{542}$	$\overline{105}$ 5 $\overline{.0}$
	$\overline{1.0}$	$\overline{105}$	$\overline{3.1}$ $\overline{327}$	$\overline{105}$ 5 $\overline{.0}$
	$\overline{1.0}$	$\overline{305}$	$\overline{5.5}$ $\overline{7.7}$	$\overline{105}$ 5	. .	1 . . 0

Ce nouveau fragment de BELLINI ne présente aucune observation à faire sur les règles de succession des accords; elles sont partout strictement observées; mais la règle des pavillons présente trois exceptions, répétées chacune une fois. — Voici ces trois exceptions : 713, tronçon de l'accord de onzième 724613, qui renferme la seconde mineure 71, se rencontre dans les deux mesures cinq et neuf; 561, tronçon de l'accord de onzième 572461, se rencontre dans les deux mesures six et dix; 435, tronçon de l'accord de neuvième 46135 se trouve dans les deux mesures sept et onze; c'est le plus mauvais des trois tronçons, parce qu'il contient une septième majeure 4-3 et une neuvième 4-5. Bellini a été conduit à prendre ces trois exceptions pour rendre les mélodies plus chantantes; et, d'ailleurs, la mauvaise impression qu'ont pu causer ces tronçons a été peu de chose, puisque chacun d'eux ne dure qu'un tiers de temps, et que, de plus, ils sont placés sur le coup faible des temps où on les rencontre. BELLINI a donc pris ici toutes les précautions capables d'atténuer le mauvais effet des secondes mineures. Ce trio finit d'une manière remarquable; la dominante répétée lui donne quelque chose d'éclatant, que soutient très-bien l'accord final 155, très-peu usité comme cadence. Il débute par le *mi* à la basse.

Fragment d'un *Ave Regina cœlorum*, de CHORON. (Ton d'*ut*.)

	1	2	3	4	5
Premier soprano.	1 . 5 0	3 . 1 0	4 3 2 1	7 2 5 0	1 . 5 0
Deuxième soprano.	3 . 3 0	5 . 5 0	5 5 6 6	5 4 3 0	3 . 3 0
Basse.	1 . 1 0	1 . 1 0	7 1 4 4	5 . 1 0	1 . 1 0

	6	7	8	9	10	11
	3 . 1 0	4 $\overline{3.3}$ 2 1 . 1	7 2 3 5	4 $\overline{3.3}$ 2 1 . 1	7 2 1 0	0 0 0 0
	5 . 3 0	5 $\overline{5.5}$ 6 . 6	2 4 5 0	5 . . 5 6 6 . 6	5 4 3 0	2 . 3 . 1
	1 . 1 0	7 1 . 1 4 4 . 4	5 . 1 0	7 1 . 1 4 4 . 4	5 . 1 0	7 . 1 . 6

— 76 —

```
      12          13           14          15          16
| 0  0  00 | 2̇ . 3̇ .1̇ | 2̇ .1̇ 7 0 | 7 . 1̇ .6̄ | 7 .6̄ 5 0 ||
| 2̇ .1̇ 7 0 | 7 . 1̇ .6̄ | 7 .6̄ 5 0 | 5 . 5 .  | 5 .  5 0 ||
| 7 .6̄ 5 0 | 5 . 5 .  | 5 .  5 0 | 2̇ . 3̇ .1̇ | 2̇ .1̇ 7 0 ||
```

La règle des intervalles ne présente qu'une seule observation à faire ; cette observation est relative à l'intervalle de troisième qualité 5-4, quitté deux fois par mouvement semblable ; une fois, dans la quatrième mesure, entre la basse et le second soprano ; et, une seconde fois, dans la dixième mesure, entre les deux mêmes parties. — Mais remarquez que la partie du milieu marche par mouvement conjoint tandis que la basse marche par mouvement disjoint ; cela donne donc, pour ainsi dire, l'effet du mouvement contraire, et l'oreille ne s'aperçoit pas de ce mouvement semblable.

Les mesures trois, sept et neuf, présentent chacune une modulation chromatique en éclair sur la dominante.

Les mesures treize et quatorze présentent toutes les deux le tronçon 561̇, de l'accord de onzième 572461̇, qui fait exception à la règle des pavillons ; c'est l'espèce de liaison nommée *pédale* ; remarquez qu'elle se fait sur la dominante.

Les mesures quinze et seize présentent une pédale semblable sur la dominante encore, mais dans la partie du milieu. Cette seconde pédale, qui forme une deuxième exception à la règle des pavillons, donne le tronçon 1̇56, qui revient au premier 561̇, puisque l'UT de la basse est au dessus du sol du soprano.

Mémoire des Morts, de J. ARNAUD. (Ton de *ré*.)

```
                    1            2            3            4            5
Soprano. | 3 . 6 .6̄ | 6 . 5 6 | 7 5 4 .3̄ | 3 .2̄ 1 . | 6 . 1̇ .1̇ |
Ténor.   | 1 . 1 .1̄ | 2 . . 2 | 2 2 2 .2̄ | 1 . 1 .  | 3 . 3 .3̄ |
Basse.   | 6̣ . 6̣ .6̣̄ | 7̣ . . 7̣ | 5 5 5 .5̄ | 6̣ . 6̣ . | 1 . 1 .1̄ |

           6          7            8          9           10         11
| 1̇ . 7 7 | 7 1̇ . 1̇1̇ | 1̇ . 7 .1̇ | 1̇ .1̇ 1̇ .1̇ | 1̇ . . .1̇ | 1̇ 1̇ .1̇ 1̇ .1̇ |
| 6 . 5 5 | 5 6 . 66 | 6 . 5 .6̄ | 6 .6̄ 6 .6̄ | 6 . . .6̄ | 6 .6̄ 6 .6̄ |
| 2 . 3 3 | 3 2 . 2̄2̄ | 3 . 3 .0̄ | 6̣ 1 2 3  | 4 3 2 33 | 6̣ 1 2 3 |
```

	12	13	14	15	16
$\dot{1}$. . $.\overline{\dot{1}}$	6 $.6$ $\dot{1}$ $.\overline{\dot{1}}$	$\overline{7}$. $\overline{7}$ $.\overline{\overline{7}}$	$\dot{1}$. $\dot{2}$ $.\overline{\dot{2}}$	$\dot{1}$. . 0 ‖	
6 . . $.\overline{6}$	3 $.\overline{3}$ 3 $.\overline{3}$	4 . 4 $.\overline{4}$	6 . 5 $.\overline{5}$	6 . . 0 ‖	
4 3 2 $\overline{33}$	1 $.\overline{1}$ 6 $.\overline{6}$	2 . 2 $.\overline{2}$	3 . 3 $.\overline{3}$	6 . . 0 ‖	

Ce morceau est remarquable à plus d'un titre. On y trouve en mélodie deux secondes maximes : 54 dans la troisième mesure de la partie de soprano, et 12 dans la cinquième mesure de la partie de basse. — Ces deux secondes convenaient très-bien pour peindre les idées lugubres que voulait exprimer l'auteur.

Les mesures cinq, six, sept et huit, présentent une double tonalité très-marquée, qui concourt encore à donner à cette harmonie quelque chose de déchirant. Dans ces quatre mesures, les deux parties hautes chantent en LA *mineur*, et la basse en MI *mineur*.

Plus loin, dans les quatre dernières mesures, on rencontre un second exemple de tonalité double ; la partie de basse et celle de ténor chantent en LA mineur, tandis que celle du haut, après avoir répété treize fois l'ut et être venue, à la mesure treize, faire sentir aussi le LA mineur, vient de suite, à la mesure quatorze, donner trois fois le *si bémol,* qui tend à donner l'impression du ton de FA, et même du ton de SI BÉMOL lui-même, parce qu'il est accompagné par les deux notes RÉ et FA, qui, avec le SI BÉMOL, constituent l'accord de quinte de tonique 724. — Aussi, l'oreille est-elle péniblement affectée par ces tonalités contradictoires, et l'harmonie se trouve ainsi peindre les cris qu'elle est appelée à faire entendre par la voix des chanteurs.

Les mesures six, sept, dix et douze présentent l'accord 261, tronçon de 2461, accord de septième de sensible du ton de MI *mineur*, qui se trouve ainsi faire relief au milieu du ton de LA *mineur*, qui précède et qui suit.

La mesure quatorze présente l'accord 247, tronçon de 246135*7*, accord de treizième de sous-sensible du ton de FA majeur, qui se trouve là encore répété pendant une mesure entière au milieu du ton de LA *mineur*.

Nous ne répétons pas davantage ces exemples d'harmonie à trois parties ; que le lecteur prenne maintenant les œuvres de nos grands compositeurs, qu'il analyse tous leurs morceaux à trois parties comme nous venons de lui en donner l'exemple, et il acquerra de plus en plus la conviction que la théorie que nous avons développée dans le premier volume est l'expression exacte des faits pratiques de l'harmonie. — Nous ne lui attribuons pas d'autre mérite.

CHAPITRE III.

DE L'HARMONIE A QUATRE PARTIES.

L'harmonie à quatre parties est la véritable harmonie naturelle complète, parce qu'elle peut employer les deux voix types, la voix d'homme et la voix de femme, et, de plus, les deux calibres de chacune d'elles : soprano et contralto, ténor et basse. Le duo entre voix de femme et voix d'homme est l'harmonie naturelle simple, tandis que le quatuor est l'harmonie naturelle composée, les voix étant prises en double, au grave et à l'aigu. Le trio forme l'intermédiaire, l'ambigu, entre le duo et le quatuor.

Du reste, l'harmonie à quatre parties doit être considérée comme étant la réunion de trois harmonies à deux parties, ayant une même basse commune, et chacune des parties hautes faisant avec les deux autres une harmonie à deux parties. Éclaircissons d'abord cette définition par un exemple.

Fragment du chœur de *la Création* d'Haydn. (Ton d'*ut*.)

Soprano.	5	1̇ . 1̇ 1̇	2̇ . 2̇ 2̇	3 1̇ 6 2	1̇ . 7̄0̄ 5̄6̄	7 1̇ 2̇ 3̇
Contralto.	5	3 . 3 5	5 . 5 5	5 . 6 .	5 . 5̄0̄ 5	5 5 5 5
Ténor.	5	5 . 3̣ 1̇	7 . 7 2̇	1̇ . . 4̣	3 . 2̄0̄ 5	2̇ 1̇ 7 1̇
Basse.	5	1 . 1 1	5̣ . 5̣ 7̣	1 3 4 2	5̣ . 5̄0̄ 5	4 3 2 1

4̇ . . 3̇	2̇ 2̇ 1̇ 7	1̇ . 0
5 . . 5	6 4 3 2	3 . 0
2̇ . . 1̇	1̇ 6 5 5	5 . 0
7̣ . . 1	4 4 5 5	1 . 0

Pour l'application des règles de l'harmonie, ce quatuor doit être considéré comme contenant les six duos suivants : A. trois duos entre la basse et les parties hautes; B. trois autres duos entre les parties hautes. Prenons ces deux groupes l'un après l'autre.

A. *Duos entre la basse et les trois autres parties.*

1. Duo entre la basse et le soprano.

Soprano. | 5 | 1̇ . 1̇ 1̇ | 2̇ . 2̇ 2̇ | 3̇ 1̇ 6 2̇ | 1̇ . 7̄0̄ 5̄6̄ | 7 1̇ 2̇ 3̇ |
Basse. | 5 | 1 . 1 1 | 5̣ . 5̣ 7̣ | 1 3 4 2̇ | 5̣ . 5̄0̄ 5 | 4 3 2 1 |

| 4̇ . . 3̇ | 2̇ 2̇ 1̇ 7 | 1̇ . 0 ||
| 7̣ . . 1 | 4 4 5 5 | 1 . 0 ||

Assurez-vous, par l'analyse, que les règles de l'harmonie à deux parties sont strictement observées dans ce premier duo. Remarquez seulement que HAYDN a employé un grand nombre d'intervalles redoublés ; parce qu'il avait à placer deux autres parties, le contralto et le ténor, entre la basse et le soprano. Du reste, ce duo ne renferme pas une seule infraction aux règles.

2. Duo entre la basse et le contralto.

Contralto. | 5 | 3 . 3 5 | 5 . 5 5 | 5 . 6 . | 5 . 5̄0̄ 5 | 5 5 5 5 |
Basse. | 5 | 1 . 1 1 | 5̣ . 5̣ 7̣ | 1 3 4 2 | 5̣ . 5̄0̄ 5 | 4 3 2 1 |

| 5 . . 5 | 6 4 3 2 | 3 . 0 ||
| 7̣ . . 1 | 4 4 5 5 | 1 . 0 ||

Assurez-vous que les règles sont encore appliquées partout ici avec rigueur. On ne trouve plus d'intervalles redoublés ; il y a bien encore quelques octaves, mais on rencontre beaucoup de tierces et d'autres petits intervalles simples. — La basse se tient en général au-dessous du contralto ; cependant la dernière mesure présente deux accords dans lesquels la basse prend le son aigu de l'intervalle.

3. Duo entre la basse et le ténor.

Ténor. | 5 | 5 . 3 1̇ | 7 . 7 2̇ | 1̇ . . 4̇ | 3 . 2̄0̄ 5 | 2̇ 1̇ 7 1̇ |
Basse. | 5 | 1 . 1 1 | 5̣ . 5̣ 7̣ | 1 3 4 2 | 5̣ . 5̄0̄ 5 | 4 3 2 1 |

| 2̇ . . 1̇ | 1̇ 6 5 5 | 5 . 0 ||
| 7̣ . . 1 | 4 4 5 5 | 1 . 0 ||

Assurez-vous que les règles sont strictement observées dans ce troi-

sième duo. On y trouve, comme dans le premier, un assez grand nombre d'intervalles redoublés, parce qu'il y avait une, et quelquefois deux parties intermédiaires à mettre entre le ténor et la basse. Du reste, aucune autre observation à faire sur cette harmonie à deux parties.

B. *Duo des parties hautes entre elles.*

4. Duo entre le soprano et le contralto.

Soprano.	5	$\dot{1}.\dot{1}\dot{1}$	$\dot{2}.\dot{2}\dot{2}$	$\dot{3}\,\dot{1}\,6\,\dot{2}$	$\dot{1}.\overline{70}\,\overline{56}$	$7\,\dot{1}\,\dot{2}\,\dot{3}$
Contralto.	5	3.35	5.55	5.6.	$5.\overline{50}\,5$	5555

$\dot{4}..\dot{3}$	$\dot{2}\dot{2}\dot{1}\,7$	$\dot{1}.0$
5..5	6432	3.0

Assurez-vous que les règles de l'harmonie à deux parties sont encore observées ici, mais avec moins de rigueur, car on y trouve, à la réunion de la quatrième à la cinquième mesure, deux quartes mineures consécutives : $6\dot{2}$, prise par mouvement oblique, et quittée par mouvement semblable ; et $5\dot{1}$, prise par mouvement semblable, et quittée par mouvement oblique.

5. Duo entre le soprano et le ténor.

Soprano.	5	$\dot{1}.\dot{1}\dot{1}$	$\dot{2}.\dot{2}\dot{2}$	$\dot{3}\,\dot{1}\,6\,\dot{2}$	$\dot{1}.\overline{70}\,\overline{56}$	$7\,\dot{1}\,\dot{2}\,\dot{3}$
Ténor.	5	$5.3\dot{1}$	$7.7\dot{2}$	$\dot{1}..\dot{4}$	$3.\overline{20}\,5$	$\dot{2}\,\dot{1}\,7\,\dot{1}$

$\dot{4}..\dot{3}$	$\dot{2}\dot{2}\dot{1}\,7$	$\dot{1}.0$
$\dot{2}..\dot{1}$	$\dot{1}\,655$	5.0

Ici encore, les règles sont moins strictement observées que dans les trois duos de la basse avec les parties supérieures ; le dernier accord de la cinquième mesure, la seconde 56, est quittée par mouvement semblable ; l'avant-dernier accord de la huitième mesure est la quarte $5\dot{1}$, prise par mouvement semblable ; la demi-cadence se fait sur la quarte $5\dot{1}$, etc.

6. Duo entre le ténor et le contralto.

Contralto.	5	3.35	5.55	5.6.	$5.\overline{50}\,5$	5555
Ténor.	5	$5.3\dot{1}$	$7.7\dot{2}$	$\dot{1}..\dot{4}$	$3.\overline{20}\,5$	$\dot{2}\,\dot{1}\,7\,\dot{1}$

5..5	6432	3.0
$\dot{2}..\dot{1}$	$\dot{1}\,655$	5.0

Assurez-vous que les règles sont encore observées dans ce duo.

Or, si l'on veut prendre, dans les bons auteurs, le premier quatuor venu, et le décomposer en six duos, comme nous venons de le faire pour celui d'Haydn; si l'on veut ensuite analyser chacun d'eux avec soin, on verra que, partout et toujours, les règles de l'harmonie à deux parties ont été suivies, mais avec les particularités suivantes :

Les règles de l'harmonie à deux parties sont suivies
- *très-rigoureusement*, entre la basse et les parties hautes;
- *rigoureusement*, entre la partie aiguë et les parties intermédiaires;
- *moins rigoureusement*, entre les parties intermédiaires.

Nous pouvons donc reprendre notre définition, qui sera maintenant bien comprise, et dire : L'harmonie à quatre parties est une triple harmonie rigoureuse à deux parties, chacune des parties hautes ayant pour basse la basse du quatuor. Ajoutons que les trois parties hautes doivent encore former entre elles trois duos, dans lesquels les règles sont moins rigoureusement appliquées.

On pourrait encore présenter cette définition sous une autre forme, et dire : Le quatuor est la réunion de deux duos : l'un de voix de femmes, et l'autre de voix d'hommes; avec la condition que la basse du duo de voix d'hommes puisse servir de basse régulière à chacune des parties du duo de voix de femmes. C'est la véritable définition du quatuor quand il a deux voix de femmes et deux voix d'hommes.

Il résulte de ces définitions que nous n'avons plus aucune règle nouvelle à apprendre, et que nous n'aurons qu'à appliquer rigoureusement les règles de l'harmonie à deux parties à chacun des duos que forme la basse avec les parties hautes; puis moins rigoureusement aux duos des parties hautes entre elles. En d'autres termes, les exceptions ne devront pas être employées dans les duos formés par la basse, ni dans celui que forme le soprano et le contralto; mais elles pourront être prises assez souvent dans les deux duos que forme le ténor avec les voix de femmes. Nous pourrons donc arriver facilement à faire un quatuor correct. La seule étude nouvelle et importante, à laquelle nous devions nous arrêter d'abord, est celle des intervalles qui conviennent de préférence entre la basse et les parties aiguës, afin de permettre la marche libre de chacune des parties intermédiaires.

Nous avons déjà vu que le *duo* emploie surtout la tierce et la sixte; que le trio emploie, *entre les parties extrêmes*, la sixte, la quinte, la septième, l'octave, la quarte et les intervalles redoublés (voir, de la page 49 à la page 54, les motifs de ce choix, sur lesquels nous n'avons pas à reve-

nir). Eh bien ! quels doivent être, dans un quatuor, les intervalles généralement usités entre la basse et chacune des trois parties qui la surmontent ?

Voyons d'abord quels sont ces intervalles dans le quatuor de Haydn.

1° Entre la basse et le soprano, on rencontre successivement : unisson, octave, douzième, dixième, sixte, tierce, octave, douzième, dixième, unisson, seconde, quarte, sixte, octave, dixième, douzième, dixième, sixte, quarte, tierce, octave. De plus, les intervalles redoublés sont beaucoup plus souvent répétés que les intervalles simples. Entre les parties extrêmes, ce sont donc des intervalles redoublés que Haydn a le plus souvent employés, puis des octaves et des sixtes.

2° Entre la basse et le contralto, on rencontre les intervalles suivants : unisson, tierce, quinte, octave, sixte, quinte, tierce, quinte, octave, unisson, seconde, tierce, quarte, quinte, sixte, quinte, tierce, unisson, tierce, quarte, tierce. Ici on ne trouve que des intervalles simples, parce que ce sont des parties également graves. En général, la basse est au-dessous du contralto ; celui-ci prend cependant le son grave de l'intervalle, quand la basse monte un peu, dans les deux accords qui précèdent le dernier. Remarquez que l'unisson est ici fort employé par Haydn.

3° Entre la basse et le ténor, on rencontre les intervalles suivants : unisson, quinte, dixième, octave, dixième, octave, sixte, quinte, dixième, treizième, douzième, unisson, sixte, octave, dixième, octave, quinte, tierce, unisson, quinte. — C'est-à-dire qu'ici, comme entre le soprano et la basse, ce sont les grands intervalles, l'octave et les intervalles redoublés, qui dominent, pour donner plus de liberté d'action aux parties intermédiaires.

Voyons maintenant quels intervalles Haydn a employés entre les parties intermédiaires; et quel rôle elles jouent généralement l'une avec l'autre.

4° Entre le soprano et le contralto, on trouve les intervalles suivants : unisson, sixte, quarte, quinte, sixte, quarte, unisson, quinte, quarte, tierce, unisson, seconde, tierce, quarte, quinte, sixte, septième, sixte, quarte, sixte. — C'est-à-dire que Haydn n'a employé ici que des intervalles simples. On rencontre l'unisson, la tierce, la seconde, dans les endroits où le ténor passe au-dessus du soprano ; on rencontre la quinte, la sixte, la septième, quand le ténor se place entre les deux parties de femmes.

5° Entre le soprano et le ténor, on rencontre les intervalles suivants : unisson, quarte, tierce, unissson, tierce, unisson, tierce, unisson, tierce, unisson, seconde, tierce, unisson, tierce, seconde, quarte, tierce, quarte. Ici les deux parties sont presque continuellement en tierce ou à l'unisson, alternant successivement de la partie basse à la partie haute de l'intervalle.

6° Entre le contralto et le ténor, on trouve les intervalles suivants : unisson, tierce, octave, quarte, tierce, quinte, quarte, tierce, sixte, quinte, unisson, quinte, quarte, tierce, quarte, quinte, quarte, tierce, quarte, tierce. Ici l'on trouve presque également la tierce d'un côté, la quinte et la sixte de l'autre. Les parties font tierce quand le ténor chante au-dessous du soprano; elles forment quinte ou sixte quand le soprano a besoin de se mettre entre le ténor et le contralto.

Eh bien ! ce que Haydn a fait pour ce quatuor se rencontre perpétuellement d'une manière générale dans les quatuors des grands maîtres ; et nous engageons le lecteur à s'en assurer par quelques analyses calquées sur celle que nous venons de faire subir à ces huit mesures de Haydn. Une fois qu'il aura reconnu la vérité de cette assertion, il acceptera sans la moindre difficulté les formules suivantes, qui résument la conduite des bons auteurs, et que le raisonnement pur nous aurait également fournies, si nous n'avions préféré, cette fois, l'analyse pratique, pour aller plus vite, et épargner le temps et la patience du lecteur.

Règle du choix des intervalles entre les diverses parties.

1° La basse et le soprano prennent en général la tierce, la quarte, la quinte et la sixte redoublées, quand le soprano est au-dessus du ténor ; ils prennent, en général, la quinte, la sixte, la septième simples et l'octave, quand le soprano passe au-dessous du ténor. C'est-à-dire les *petits intervalles redoublés* ou les *grands intervalles simples*.

2° La basse et le ténor prennent ordinairement la tierce, la quinte, la sixte redoublées, quand le ténor passe au-dessus du soprano ; ils prennent l'octave, la quinte, la sixte, la septième, la quarte, quand le ténor passe au-dessous du soprano. Les petits intervalles redoublés, ou les grands intervalles simples.

3° La basse et le contralto font ordinairement tierce, quarte, quinte, sixte, unisson. La basse est ordinairement au grave ; le contralto passe quelquefois au-dessous d'elle, quand elle prend des sons aigus.

4° Le contralto prend les petits intervalles simples, tierce, quarte, seconde avec le ténor, et les grands avec le soprano, quinte, sixte, septième ; il fait le contraire quand le ténor passe au-dessus du soprano. En un mot, le contralto, le soprano et le ténor forment à peu près le trio.

5° Le ténor et le soprano alternent pour faire l'un après l'autre le son aigu et le son grave de l'intervalle qui les sépare. Ils font en général duo serré ; tierce, unisson, quarte, quinte, etc.

Maintenant que nous avons indiqué les intervalles que doit en général

faire la basse avec chacune des parties hautes, et ceux que les parties hautes doivent faire entre elles, maintenant que nous avons une idée bien précise et bien nette de ce que doit être un quatuor, et de toutes les règles auxquelles il est soumis, essayons d'en faire un. Mais, auparavant, esquissons le plus clairement qu'il nous sera possible la conduite que nous devons suivre pour atteindre ce but. Nous observerons ensuite scrupuleusement les préceptes que nous avons établis, et nous verrons si les résultats pratiques auxquels ils nous auront conduits sont en harmonie avec les exemples que nous fournissent les ouvrages des grands maîtres.

Marche à suivre pour faire trois mélodies accessoires à une mélodie principale, c'est-à-dire pour faire un quatuor.

Pour bien préciser la question, supposons que l'on nous donne la partie de soprano, et que l'on demande d'y ajouter celles de contralto, de ténor et de basse. Voici ce qu'il faut faire :

1° Lisez attentivement la mélodie donnée, pour en reconnaître le ton et le mode ; lisez une seconde fois, pour saisir le caractère du morceau, et marquez tous les repos : quarts de cadences, demi-cadences, cadences.

2° Faites une première mélodie pour la basse, en suivant très-rigoureusement les règles de l'harmonie à deux parties, et employant de préférence les grands intervalles simples, quinte, sixte, septième, octave, quand le chant du soprano est grave ; et prenant au contraire les petits intervalles redoublés, dixième, onzième, douzième, neuvième, quand le soprano prend des sons aigus. On s'assure que cette basse va bien avec le soprano, sauf peut-être l'inconvénient du grand écartement des voix ; inconvénient qui disparaîtra quand le contralto et le ténor seront venus se mettre entre les deux parties extrêmes. La basse doit éviter les sauts autres que ceux qui vont de la tonique à la dominante et la sous-dominante, et réciproquement ; et encore ne doit-on pas abuser des chutes 4-4 et 4-1. Quant aux autres chutes, dans la mélodie de la basse, il n'en faut user que très-modérément. Ajoutons que, généralement, la basse doit employer des notes de grandes durées pour les accords, et éviter de devenir sautillante.

3° Faites une deuxième mélodie pour le ténor, en suivant encore très-rigoureusement les règles de l'harmonie à deux parties entre la basse et le ténor, et sans vous préoccuper du rapport qui existera entre le ténor et le soprano qu'on vous a donnés. Employez surtout dans ce duo les grands intervalles simples, quinte, sixte, septième octave, quand le ténor est sous le soprano ; employez, au contraire, en général, les petits

intervalles redoublés, quand c'est le ténor qui passe au-dessus du soprano. Chantez le ténor et la basse seuls, pour vous assurer qu'ils vont bien ensemble.

4° Comparez alors le soprano et le ténor; il doivent, en général, faire harmonie serrée à deux parties; la tierce surtout, et l'unisson même, sont très-usités. On tolère ici les exceptions aux règles pour prendre les intervalles de seconde et de troisième qualité par mouvement semblable. — Le ténor et le soprano doivent prendre alternativement le son aigu de l'intervalle qu'ils font entre eux. La partie la plus chantante est généralement abandonnée au soprano. Le ténor emploie fréquemment la dominante.

5° Si le ténor et le soprano vont bien ensemble, chantez-les en même temps que la basse, pour vous assurer de l'effet; et, si tout va bien, passez à la partie de contralto. Mais, si le soprano et le ténor n'allaient pas bien ensemble, corrigez votre ténor jusqu'à ce qu'il aille bien, et assurez-vous que les corrections vont bien également avec la basse. Une fois votre trio satisfaisant, passez à la partie de contralto.

6° Faites une troisième mélodie pour la voix de contralto. — Faites cette mélodie de manière qu'elle fasse basse rigoureuse avec le soprano. Ayez la précaution de prendre les petits intervalles simples, tierce, quarte, seconde, quand le soprano est au-dessous du ténor; prenez au contraire les grands intervalles simples, quinte, sixte, septième, quand le ténor se trouve au-dessous du soprano. — Quand ce duo entre les deux voix de femmes va bien, on compare la partie de contralto que l'on vient de faire à chacune des deux parties d'hommes.

7° On compare d'abord le contralto à la partie de basse. Les règles du duo doivent être encore strictement suivies; les parties faisant duo serré, à la tierce, à la seconde, à la quarte, à l'unisson, ou même à la quinte et à la sixte. S'il y a des fautes, on les corrige, et, après correction, on compare le contralto, ainsi corrigé, au soprano, pour voir si les corrections imposées par la basse seront tolérées par le soprano. On corrige jusqu'à ce que le contralto fasse harmonie correcte avec le soprano et avec la basse. — Une fois ce résultat obtenu, on n'a plus qu'à comparer le contralto au ténor, et à voir s'ils font un duo à peu près correct; les exceptions se tolèrent ici facilement.

8° Une fois qu'on s'est assuré que les divers duos dont se compose le quatuor ne présentent aucune faute contre les règles de l'harmonie à deux parties, on prend le quatuor en entier, et comme quatuor cette fois,

pour voir s'il satisfait aux règles *des cadences, du choix des accords, des broderies, des liaisons*, etc., de la manière suivante :

9° *Règles des cadences.* La cadence se fait sur la tonique à la basse, accompagnée des notes de l'accord de quinte de tonique. Cet accord doit être précédé de 5724, sol à la basse. (Avec les précautions convenables, on pourrait remplacer 5724 par l'un des deux autres 2461.7246). Le premier accord est soumis à la loi du dernier; on peut, de plus, commencer par l'unisson de dominante. — Assurez-vous que ces règles sont observées.

Les demi-cadences et les quarts de cadences se font sur les combinaisons que peuvent fournir 5724, 7246, 2461 et 135 (l'ut n'étant pas à la basse.) — L'accord qui suit les demi-cadences et les quarts de cadences est soumis à la même règle. — Assurez-vous que cette règle a été partout observée dans votre quatuor. — De même pour le mode mineur.

10° *Choix des accords.* Assurez-vous encore que les quatre notes qui forment chaque accord se rencontrent ensemble dans l'un des accords des pavillons. Sauf les cas de liaisons et de broderies, il est bon d'être sévère sur l'application de cette règle. Quand on rencontre les combinaisons de 613 et 357, il faut s'assurer qu'elles ne compromettent pas la tonalité.

11° *Notes de broderies.* Les broderies sont, en général, réservées pour les parties aiguës, sauf le cas de dialogue entre les parties basses et les parties hautes. Quand il s'en trouve, il faut s'assurer qu'elles sont soumises à l'une des règles qui permettent leur emploi : *la règle du mouvement conjoint et la règle de l'accord brisé.*

12° Les *notes de liaison*, et particulièrement la *tenue* et la *pédale*, se mettent de préférence à la basse, quoiqu'on puisse les employer partout ailleurs. C'est dans le quatuor surtout que l'on emploie les accords des familles de *tonique*, de *dominante* et de *sous-dominante*. Généralement il faut lier les accords dans le quatuor. Une note de liaison suffit le plus ordinairement; souvent cependant on en trouve deux, rarement trois. On est souvent contraint, par le chant particulier de chaque mélodie, de donner ainsi deux ou trois liaisons à deux accords consécutifs. Des liaisons trop nombreuses rendent ces mélodies pauvres et souvent plates; des liaisons trop rares rendent souvent l'harmonie dure et fatigante. Le goût doit se former ici encore par l'analyse des bons auteurs et par une pratique consciencieuse et soutenue.

Une observation très-importante se présente ici : c'est celle relative à la limite extrême que l'on doit donner à la voix grave et à la voix aiguë. Si le quatuor est fait pour être chanté par des voix tout à fait ordinaires, il est bon que, du son le plus grave de la basse au son le plus aigu du ténor,

il n'y ait qu'une douzième ou une treizième. La même chose doit exister entre la basse et la voix de soprano. — On ne doit aller à la quinzième et à la seizième que quand on écrit pour des voix d'élite. Et encore est-il prudent de ne pas abuser des sons graves, qui finissent par devenir sourds, et des sons aigus, qui deviennent criards; sans compter que ces extrêmes fatiguent beaucoup les voix, quand on en use trop souvent. Autant il est raisonnable de mettre en relief les belles cordes aiguës d'un ténor, autant il est maladroit d'en abuser. Voyez ce qui arrive dans nos théâtres, où les ténors ont tant de peine à conserver toute la pureté et toute la puissance de leurs voix.

Pour le croisement des parties, il faut s'en référer à tout ce que nous avons dit à la théorie, au chapitre des *voix*, tome premier, page 291 et suivantes.

Dans toutes les règles que nous venons d'établir, nous avons supposé que la première mélodie nous avait été donnée pour la voix de soprano. — Si on l'avait donnée pour la voix de ténor, c'est-à-dire si l'on avait commencé le quatuor par le chant de la voix aiguë d'homme, on agirait de la même manière, en appliquant au ténor tout ce que nous avons dit du soprano, et réciproquement. Les règles sont toujours les mêmes : on compose d'abord la basse du quatuor, puis on fait ensuite successivement chacune des deux autres parties, en suivant strictement la marche que nous avons indiquée pour les commençants. Cette marche peut paraître trop longue; mais c'est, à notre avis, la seule qui puisse conduire sûrement au but, et y conduire très-vite, en donnant à chacun le moyen de tirer tout le parti possible des facultés musicales dont il peut être doué.

Donnons maintenant un nouvel exemple de quatuor; nous allons faire pour lui comme nous avons fait pour le trio de Sacchini de la page 58. Nous supposerons que nous avons fait chacune des parties accessoires, et nous verrons si nos règles nous auraient conduits à en agir ainsi.

Fragment d'un chœur de la *Clemenza di Tito*. Mozart. (Ton de *mi*u.)

Soprano.	05	1 .1 2 .2	3 1 0 0	7 7.7 7 .7	1 5 0 01
Contralto.	03	3 .3 5 .5	5 3 0 0	4 4.4 4 .4	3 3 0 01
Ténor.	01	1 .1 7 .7	1 1 0 0	2 2.2 2 .2	1 1 0 01
Basse.	04	1 .1 5 .5	1 1 0 0	5 5.5 5 .5	1 1 0 01

```
| 1̇ 1̇ 1̇ 1̇  | 1̇ 7 0 0̄7̄ | 1̇ .5̄ 3̄5̄ 3̄1̇ | 5 0̄5̄ 1̇ 3̇ | 2̇ 0̄5̄ 1̇ 3̇ | 2̇ 0 0  |
| 4 3 6 5  | 4 4 0 0̄4̄ | 3 .5̄ 3̄5̄ 3̄1̇ | 5 0̄2̄ 5 5 | 5 0̄2̄ 5 5 | 5 0 0  |
| 1̇ 1̇ 1̇ 1̇  | 2̇ 2̇ 0 0̇2̇ | 1̇ .5̄ 3̄5̄ 3̄1̇ | 5 0̄7̄ 1̇ 1̇ | 7 0̄7̄ 1̇ 1̇ | 7 0 0  |
| 6 5 4 3  | 2 5 0 0̄5̄ | 1̇ .5̄ 3̄5̄ 3̄1̇ | 5 0̄4̄ 3 1 | 5 0̄4̄ 3 1 | 5 0 0  |
```

Supposons maintenant que l'on nous donne la mélodie supérieure, celle de soprano, comme mélodie principale, pour en faire un quatuor.

Soprano. | 0̄5̄ | 1̇ .1̇ 2̇ .2̇ | 3̇ 1̇ 0 0 | 7 7.7̄ 7.7̄ | 1̇ 5 0 0̄1̇ |

| 1̇ 1̇ 1̇ 1̇ | 1̇ 7 0 0̄7̄ | 1̇ .5̄ 3̄5̄ 3̄1̇ | 5 0̄5̄ 1̇ 3̇ | 2̇ 0̄5̄ 1̇ 3̇ | 2̇ 0 0 |

Après avoir chanté cette mélodie avec attention, et nous être assuré qu'elle est en UT *majeur*, d'un caractère ferme et décidé, rechantons-la une autre fois, pour marquer les cadences. Cela fait, commençons par lui faire une basse, en nous rappelant que la basse use fréquemment des accords des familles de tonique de dominante et de sous-dominante; et qu'elle fait, en général, avec la partie aiguë, de grands intervalles simples, quinte, sixte, septième, octave, ou de petits intervalles redoublés, dixième, onzième, douzième, etc.

Supposons qu'après avoir bien cherché, bien corrigé, bien travaillé, et en suivant toujours bien rigoureusement nos règles, nous ayons rencontré précisément la même basse que Mozart (peu importe celle que nous prenons, puisqu'il faut la justifier par l'application de nos règles), notre premier duo entre soprano et basse serait le suivant :

Soprano. | 0̄5̄ | 1̇ .1̇ 2̇ .2̇ | 3̇ 1̇ 0 0 | 7 7.7̄ 7.7̄ | 1̇ 5 0 0̄1̇ |
Basse. | 0̄1̄ | 1 .1 5̱ .5̱ | 1 1 0 0 | 5̱ 5̱.5̱ 5̱.5̱ | 1 1 0 0̄1̄ |

| 1̇ 1̇ 1̇ 1̇ | 1̇ 7 0 0̄7̄ | 1̇ .5̄ 3̄5̄ 3̄1̇ | 5 0̄5̄ 1̇ 3̇ | 2̇ 0̄5̄ 1̇ 3̇ | 2̇ 0 0 |
| 6 5 4 3 | 2 5 0 0̄5̄ | 1̇ .5̄ 3̄5̄ 3̄1̇ | 5 0̄4̄ 3 1 | 5 0̄4̄ 3 1 | 5 0 0 |

Assurons-nous que nos règles nous permettaient de prendre cette basse.
1° *Règles de la cadence et du premier accord.* Nous n'avons pu appliquer ici la règle de la cadence, puisque la phrase n'est pas complète, et qu'elle

s'arrête sur une demi-cadence; nous n'avons donc rien à en dire. Quant à celle du premier accord, elle a été observée, puisque le duo commence par la quinte 1-5, qui est permise dans ce cas. Cependant, si le duo devait rester duo et ne devait pas devenir quatuor, il aurait mieux valu prendre autre chose que la quinte 1-5 ; mais le *mi* et l'*ut* que vont apporter dans cet accord la partie de contralto et celle de ténor vont transformer cette quinte en un accord parfait, la meilleure combinaison que l'on puisse prendre pour commencer une phrase harmonique.

Les demi-cadences et les quarts de cadences se font sur les intervalles suivants : 1-1̇, 1-5, 5-7, 5-5, 5-2̇, 5-2, qui conviennent tous, d'après les règles. Les accords qui suivent immédiatement chacune des demi-cadences sont : 5-7, 1-1̇, 5-7, 4-5, -45, accords qui sont tous autorisés par la théorie. —Jusque-là, point d'infractions aux règles.

Règles de succession. La première quinte 1-5 est quittée par mouvement oblique.

L'octave 1-1̇ est prise par mouvement oblique, et quittée par mouvement contraire, la partie du haut marchant par mouvement conjoint.

La douzième 5-2 est prise par mouvement contraire, et quittée par mouvement semblable; mais la partie du haut marche par mouvement conjoint; elle est, de plus, suivie d'une dixième.

L'octave 1-1̇, de la troisième mesure, est prise par mouvement oblique.

L'octave 1-1̇, de la cinquième mesure, est prise par mouvement semblable, mais la partie du haut marche par mouvement conjoint; elle est quittée par mouvement oblique.

La quinte 1-5 qui la suit est prise par mouvement oblique; l'octave 1-1, qui vient ensuite, est prise et quittée de même par mouvement oblique. Il en est de même de tous les intervalles de la sixième mesure et du premier de la septième.

La huitième mesure chante à l'unisson, ainsi que le commencement de la neuvième.

La seconde 4-5, de la neuvième mesure, est prise par mouvement oblique, et quittée par mouvement contraire, la partie basse marchant par mouvement de seconde.

La quinte 5-2̇, qui commence la dixième mesure, est prise par mouvement contraire, une des parties faisant mouvement conjoint.

La seconde 4-5 qui la suit est prise par mouvement semblable, mais l'une des parties va par mouvement conjoint, et, de plus, les deux sons quittés, 5, 2̇, et les deux sons pris, 4, 5, se trouvent dans 5724.

La quinte finale 5-2 est prise par mouvement contraire, et, de plus, la partie haute marche par mouvement conjoint.

Les règles de succession sont donc très-rigoureusement observées pour les intervalles de deuxième et de troisième qualité, et, par suite, pour ceux de première, tierce, sixte et dixième, que nous avons passés sous silence. Nos règles sont donc ici en pleine harmonie avec la pratique du consciencieux Mozart, du moins pour ce qui regarde les cadences et la succession des intervalles entre la basse et le soprano.

Remarquons, en passant, que cette basse contient un grand nombre de toniques et de dominantes, et qu'elle forme avec la partie de soprano les intervalles suivants : quinte, octave, douzième, dixième, octave, dixième, octave, quinte, octave, tierce, quarte, quinte, sixte, septième, tierce, unisson, seconde, sixte, dixième, quinte, seconde, sixte, dixième, quinte. C'est-à-dire que les grands intervalles simples et les petits intervalles redoublés sont fréquemment employés ici par Mozart, ce qui lui donne toute latitude pour faire marcher librement les parties intermédiaires.

Toutes les autres prescriptions de la théorie sont observées avec la même rigueur dans cette harmonie à deux parties ; le lecteur peut s'en assurer en passant en revue toutes nos règles, l'une après l'autre.

Maintenant que nous avons la partie de basse, faisons celle de ténor, qui, étant du même calibre que la voix de soprano, pourra passer au-dessus d'elle quand cette voix de soprano viendra prendre des sons graves. Nous serons donc libres de faire croiser les voix de ténor et de soprano, si cela nous convient. Cette partie de ténor doit former un duo très-rigoureux, mais à grands intervalles, avec la basse.

Supposons encore que notre mélodie de ténor, faite et corrigée, se rencontre point pour point avec celle de Mozart ; pour nous assurer qu'elle va bien, écrivons-la deux fois :

1° Une première fois au-dessus de la basse, pour nous assurer que les règles de duo sont rigoureusement suivies entre les deux mélodies ;

2° Une deuxième fois au-dessous du soprano, pour nous assurer que, dans ce nouveau duo, les règles sont encore observées ; en nous rappelant toutefois qu'ici les exceptions sont largement permises.

Premier exemple. Duo entre ténor et basse.

Ténor.	$\overline{0\dot{1}}$	$\dot{1}$ $.\overline{\dot{1}}$ 7 $.\overline{7}$	$\dot{1}$ $\dot{1}$ 0 0	$\dot{2}$ $\dot{2}.\overline{\dot{2}}$ $\dot{2}$ $.\dot{2}$	$\dot{1}$ $\dot{1}$ 0 $\overline{0\dot{1}}$
Basse.	$\overline{0\dot{1}}$	1 $.\overline{1}$ 5 $.\overline{5}$	1 1 0 0	5 5 $.\overline{5}$ 5 $.5$	1 1 0 $\overline{0\dot{1}}$

| $\dot{1}$ $\dot{1}$ $\dot{1}$ $\dot{1}$ | $\dot{2}$ $\dot{2}$ 0 $\overline{0\dot{2}}$ | $\dot{1}$ $\overline{.5}$ $\overline{35}$ $\overline{3\dot{1}}$ | 5 $\overline{07}$ $\dot{1}$ $\dot{1}$ | 7 $\overline{07}$ $\dot{1}$ $\dot{1}$ | 7 0 0 ||
|---|---|---|---|---|---|
| 6 5 4 3 | 2 5 0 $\overline{05}$ | $\dot{1}$ $\overline{.5}$ $\overline{35}$ $\overline{3\dot{1}}$ | 5 $\overline{04}$ 3 1 | 5 $\overline{04}$ 3 1 | 5 0 0 ||

Si le lecteur veut prendre la peine d'analyser ce duo comme nous avons analysé celui de la page 88 (et nous l'y engageons de toutes nos forces), il s'assurera qu'ici encore Mozart a très-rigoureusement suivi les règles de l'harmonie à deux parties, et que ce morceau forme un duo parfaitement correct, comme celui entre soprano et basse que nous venons d'analyser. Voilà donc encore une nouvelle condition satisfaite. Prenons le duo entre ténor et soprano, pour voir si la partie de ténor va aussi bien avec le soprano qu'avec la basse.

Deuxième exemple. Duo entre soprano et ténor.

Soprano.	$\overline{0\dot{5}}$	$\dot{1}$ $\overline{.\dot{1}}$ $\dot{2}$ $\overline{.\dot{2}}$	$\dot{3}$ $\dot{1}$ 0 0	7 $\overline{7.7}$ 7 7	$\dot{1}$ 5 0 $\overline{0\dot{1}}$
Ténor.	$\overline{0\dot{1}}$	$\dot{1}$ $\overline{.\dot{1}}$ 7 $\overline{.7}$	$\dot{1}$ $\dot{1}$ 0 0	$\dot{2}$ $\overline{\dot{2}.\dot{2}}$ $\dot{2}$ $\overline{.\dot{2}}$	$\dot{1}$ $\dot{1}$ 0 $\overline{0\dot{1}}$

| $\dot{1}$ $\dot{1}$ $\dot{1}$ $\dot{1}$ | $\dot{1}$ 7 0 $\overline{07}$ | $\dot{1}$ $\overline{.5}$ $\overline{35}$ $\overline{3\dot{1}}$ | 5 $\overline{05}$ $\dot{1}$ $\dot{3}$ | $\dot{2}$ $\overline{05}$ $\dot{1}$ $\dot{3}$ | $\dot{2}$ 0 0 ||
|---|---|---|---|---|---|
| $\dot{1}$ $\dot{1}$ $\dot{1}$ $\dot{1}$ | $\dot{2}$ $\dot{2}$ 0 $\overline{0\dot{2}}$ | $\dot{1}$ $\overline{.5}$ $\overline{35}$ $\overline{3\dot{1}}$ | 5 $\overline{07}$ $\dot{1}$ $\dot{1}$ | 7 $\overline{07}$ $\dot{1}$ $\dot{1}$ | 7 0 0 ||

Assurez-vous encore que les règles sont ici strictement observées. Remarquez que la quarte apparente 5-$\dot{1}$, de la première et de la cinquième mesure, est vraiment une quinte pour l'oreille, la voix de femme donnant le *sol* aigu, la transforme en $\dot{1}$-$\dot{5}$. — Passons à la dernière mélodie. Faisons notre partie de contralto en duo avec la basse, en la tenant à l'aigu quand la basse sera grave, et en prenant des sons graves quand la basse s'élèvera beaucoup.

Admettons encore qu'après études et corrections nous nous soyons arrêtés au contralto de Mozart ; une fois ce contralto formé, écrivons-le trois fois : 1° au-dessus de la basse ; 2° au-dessous du soprano; 3° au-dessus du ténor, — pour voir si ces trois duos sont faits suivant les règles. Une fois que nous en serons certains, nous écrirons nos quatre mélodies en quatuor, pour voir si les cadences et les accords sont pris suivant les indications de la théorie.

Premier exemple. Contralto et basse.

Contralto.	$\overline{03}$	3 $\overline{.3}$ 5 $\overline{.5}$	5 3 0 0	4 $\overline{4.4}$ 4 $\overline{.4}$	3 3 0 $\overline{0\dot{1}}$
Basse.	$\overline{0\dot{1}}$	1 $\overline{.1}$ $\underset{.}{5}$ $\overline{.\underset{.}{5}}$	1 1 0 0	$\underset{.}{5}$ $\overline{\underset{.}{5}.\underset{.}{5}}$ $\underset{.}{5}$ $\overline{.\underset{.}{5}}$	1 1 0 $\overline{0\dot{1}}$

— 92 —

```
|4 3 6 5 |♮ 4 0 0̄4̄| 3 .5̄ 3̄5̄ 3̄1̄ | 5 0̄2̄ 5 5 | 5 0̄2̄ 5 5 |5 0 0 ‖
|6 5 4 3 |2 5 0 0̄5̄| 1̇ .5̄ 3̄5̄ 3̄1̄ | 5 0̄4̄ 3 1 | 5 0̄4̄ 3 1 |5 0 0 ‖
```

Assurez-vous que les règles sont encore strictement observées ici ; qu'en général, Mozart y emploie les petits intervalles simples, et que, dans la mesure six, où la basse monte, le contralto est venu prendre le son grave de l'intervalle.

Deuxième exemple. Contralto et soprano.

```
Soprano.  | 0̄5̄ | 1̇ .1̇ 2̇ .2̇ | 3̇ 1̇ 0 0 | 7 7̄.7̄ 7 .7̄ | 1̇ 5 0 0̄1̇̄ |
Contralto.| 0̄3̄ | 3 .3̄ 5 .5̄  | 5 3 0 0  | 4 4̄.4̄ 4 .4̄  | 3 3 0 0̄1̄ |

|1̇ 1̇ 1̇ 1̇ |1̇ 7 0 0̄7̄| 1̇ .5̄ 3̄5̄ 3̄1̄ | 5 0̄5̄ 1̇ 3̇ | 2̇ 0̄5̄ 1̇ 3̇ | 2̇ 0 0 ‖
|4 3 6 5  |♮ 4 0 0̄4̄| 3 .5̄ 3̄5̄ 3̄1̄ | 5 0̄2̄ 5 5 | 5 0̄2̄ 5 5 | 5 0 0 ‖
```

L'analyse rigoureuse de ce nouveau duo montre encore l'application des règles. On y trouve une seule exception, à la mesure neuf, exception répétée à la mesure dix ; ce sont les deux quartes 2-5 et 5-1̇, qui se suivent par mouvement semblable, et sans satisfaire à l'une des conditions : *du mouvement conjoint* ou *de l'accord brisé*. Cette infraction aux règles aura échappé à Mozart. — Au surplus, la chose se passant entre deux parties autres que la basse, est beaucoup moins grave.

Troisième exemple. Duo entre le contralto et le ténor.

```
Contralto. | 0̄3̄ | 3 .3̄ 5 .5̄ | 5 3 0 0 | 4 4̄.4̄ 4 .4̄ | 3 3 0 0̄1̄ |
Ténor.     | 0̄1̄ | 1̇ .1̇ 7 .7̄ | 1̇ 1̇ 0 0 | 2̇ 2̇.2̇ 2̇ .2̇ | 1̇ 1̇ 0 0̄1̇̄ |

|4 3 6 5 |♮ 4 0 0̄4̄| 3 .5̄ 3̄5̄ 3̄1̄ | 5 0̄2̄ 5 5 | 5 0̄2̄ 5 5 |5 0 0 ‖
|1̇ 1̇ 1̇ 1̇ |2̇ 2̇ 0 0̄2̇̄| 1̇ .5̄ 3̄5̄ 3̄1̄ | 5 0̄7̄ 1̇ 1̇ | 7 0̄7̄ 1̇ 1̇ |7 0 0 ‖
```

Ici les règles sont encore strictement suivies ; que le lecteur s'en assure par l'analyse. Il en résulte que le quatuor de Mozart (sauf une quarte prise contre les règles entre soprano et contralto), est tout entier en harmonie avec nos règles, qu'il justifie pleinement.

— 93 —

Maintenant que nous avons étudié les parties deux à deux, réunissons-les toutes quatre ensemble, pour voir si les règles des cadences et des pavillons harmoniques sont encore rigoureusement suivies.

Dernier exemple. Les quatre parties réunies.

Soprano.	0̄5̄	1̇ .1̇ 2̇ .2̇	3̇ 1 0 0	7 7̄.7̄ 7 .7̄	˙5 0 0̄1̄
Contralto.	0̄3̄	3 .3 5 .5	5 3 0 0	4 4̄.4̄ 4 .4̄	3 3 0̄1̄
Ténor.	0̄1̄	1̇ .1̇ 7 .7	1̇ 1 0 0	2̇ 2̄̇.2̄̇ 2̇ .2̄̇	1̇ 1 0̄1̄
Basse.	0̄1̄	1 .1 5̣ .5̣	1 1 0 0	5̣ 5̣.5̣ 5̣ .5̣	1 1 0̄1̄

1̇ 1̇ 1̇ 1̇	1̇ 7 0 0̄7̄	1̇ .5 3̄5̄ 3̄1̄	5 0̄5̄ 1̇ 3	2̇ 0̄5̄ 1̇ 3	2̇ 0 0
4 3 6 5	4 4 0 0̄4̄	3 .5 3̄5̄ 3̄1̄	5 0̄2̄ 5 5	5 0̄2̄ 5 5	5 0 0
1̇ 1̇ 1̇ 1̇	2̇ 2̇ 0 0̄2̄	1̇ .5 3̄5̄ 3̄1̄	5 0̄7̄ 1̇ 1̇	7 0̄7̄ 1̇ 1̇	7 0 0
6 5 4 3	2 5 0 0̄5̄	1 .5 3̄5̄ 3̄1̄	5 0̄4̄ 3 1	5 0̄4̄ 3 1	5 0 0

Maintenant il faut chanter les quatre parties ensemble, pour voir si elles vont bien; si quelque chose va mal, on corrige, en suivant strictement les règles du duo; puis, quand l'oreille est contente, on s'assure que la règle des cadences et celle du choix des accords se trouvent satisfaites.

1° *Règles des cadences.* Le premier accord est 11̇35; il est très bon. Les demi-cadences et les accords qui les suivent sont successivement : 1131,5̣247̇,1135,1111̇,5̣247̇,5̣257̇,5555,4725,5752̇,4725,5752̇; c'est-à-dire que ces diverses combinaisons ne renferment que des notes de l'accord 135 ou de l'accord 5̣724. Elles conviennent donc toutes comme demi-cadences.

2° *Choix des accords.* L'UT aigu est successivement accompagné par 113,111,614,513,416,315,22̇4̇, combinaisons qui se rencontrent toutes (la dernière exceptée) dans 135 ou 2461̇. Dans l'accord 22̇4̇1̇ de la septième mesure, l'*ut* n'est plus tonique, il est pris dans l'accord de septième de dominante 2461̇ du ton de *sol.* Du reste, cette modulation est si peu marquée, qu'elle échappe; mais elle explique clairement cette dérogation apparente à la règle des pavillons.

Quant à l'UT *grave,* il est partout accompagné par des notes prises dans l'accord de quinte de tonique 135; ainsi, la tonique à la basse a pris dans son accord de quinte.

Le RÉ *aigu* est toujours accompagné par 575, notes qui se rencontrent avec lui dans l'accord de septième de dominante 5724.

Le RÉ *grave* est accompagné par 246̇, fragment de l'accord de septième de dominante du ton de SOL *majeur*.

Le MI, qu'il soit au grave ou à l'aigu, est toujours accompagné par des notes de l'accord 135.

Le FA est accompagné partout par 572 ou 61̇, de manière à former des combinaisons que l'on rencontre dans 5724 ou 2461̇.

Le SOL est partout accompagné par 113, 555, 472̇, 572̇, combinaisons dont les notes se rencontrent dans 135 ou 5724.

Le LA a pris son accompagnement dans les quatre notes 2461̇.

Le SI, enfin, a toujours pris dans 5724.

Toutes les combinaisons employées par MOZART rentrent donc dans la règle des pavillons.

Ainsi, toutes nos règles se trouvent parfaitement observées dans ce fragment de quatuor, et notre théorie se trouve en parfaite harmonie avec la pratique de MOZART, du moins dans cet exemple. Que l'on répète cette analyse sévère et complète sur d'autres quatuors pris dans les bons auteurs, et l'on se convaincra de plus en plus que le petit nombre de règles que nous avons si longuement déduites de la théorie des accords sont toujours parfaitement justifiées par la pratique des grands maîtres. C'est tout ce que peut ambitionner la théorie la plus exigeante ; et, quant à nous, nous avouons avec une entière sincérité que nous en sommes pleinement satisfaits.

Que les personnes qui désirent devenir fortes en harmonie, après s'être bien habituées à faire des duos et des trios, fassent un certain nombre de quatuors sur des mélodies principales, en suivant exactement la route que nous avons tracée, et nous leur affirmons qu'elles ne tarderont pas à s'apercevoir qu'elles sont en effet parfaitement maîtresses des règles de l'harmonie. Une chose que nous leur recommandons à l'égal de la pratique, c'est de décomposer le plus possible de bons quatuors, en suivant la marche que nous venons de leur indiquer : la pratique seule de ces analyses peut convaincre des immenses avantages que l'on en retire quand on les fait convenablement.

Abordons maintenant la question des accords d'une, de deux, de trois ou de quatre notes différentes, que l'on emploie dans le quatuor. Reprenez le quatuor de MOZART, et vous verrez que l'on y rencontre les quatre choses suivantes :

1° *Accord d'une note.* Le dernier accord de la cinquième mesure se

composé de quatre UT, 1111. Dans la huitième et dans la neuvième mesure, les quatre parties chantent six notes à l'unisson.

2° *Accords de deux notes.* Le premier accord de la deuxième mesure n'a que deux notes différentes, 1131.

3° *Accords de trois notes.* Le premier accord du morceau a trois notes différentes, 1135.

2° *Accords de quatre notes.* Le premier accord de la quatrième mesure a quatre notes différentes, 5247.

Il en résulte que l'harmonie à quatre parties emploie des accords d'une note, de deux notes, de trois notes ou de quatre notes ; c'est-à-dire qu'elle présente alternativement de l'harmonie à une partie (unisson ou octave), à deux parties, à trois parties et à quatre parties différentes.

Il est évident que, dans l'harmonie à quatre parties, l'on doit éviter, autant que possible, les accords d'une note et même ceux de deux notes, qui rendent l'harmonie par trop pauvre. Il faut, autant qu'on le peut, avoir des accords de quatre notes ; mais les liaisons d'accords et le chant particulier de chaque mélodie, viennent souvent contrarier ce choix, et forcer à se rejeter sur les accords de trois notes et même sur les accords de deux notes. En général, il faut tâcher d'employer autant d'accords de quatre notes que d'accords de trois. Voici, du reste, ce qu'il y a à dire du choix des accords dans le quatuor, suivant que ces accords ont une note, deux notes, trois notes ou quatre notes.

Les accords d'une note sont très-peu usités dans le quatuor, si ce n'est pour commencer ou finir une phrase, sur la tonique ou la dominante ; puis dans le cas où toutes les parties chantent à l'unisson, comme le montre la mesure huitième du quatuor de Mozart.

Les accords de deux notes sont plus usités que les premiers, mais moins que ceux de trois ou de quatre notes ; on les rencontre surtout lorsque les parties extrêmes font tierce ou octave. Quand l'harmonie à quatre parties emploie des accords de deux notes différentes,

La tierce et la sixte sont très-usitées, ainsi que l'octave ;

La quinte et la quarte sont peu usitées ;

La seconde et la septième sont à peu près inusitées.

Les accords de trois notes et *ceux de quatre notes* sont les plus usités dans l'harmonie à quatre parties ; ils sont, à beaucoup près, les plus riches, et il ne faut les abandonner qu'à son corps défendant. — Quand l'accord n'a que trois notes, il faut, autant que possible, prendre dans les combinaisons que peuvent fournir les accords des pavillons ; il faut prendre surtout dans les combinaisons que peuvent donner les accords de

quinte de tonique de dominante et de sous-dominante. C'est, du moins, ce que font les grands compositeurs. Quand l'accord est à quatre notes différentes, on ne peut plus utiliser les accords de quinte, il faut se rejeter sur les accords de septième, et tâcher de prendre surtout les combinaisons que peuvent fournir les accords des pavillons.

Nous engageons de toutes nos forces les commençants à suivre strictement ces préceptes, s'ils veulent éviter une foule de mauvais accords et des fautes perpétuelles. Plus tard, ils écouteront leur génie, s'ils en ont ; mais il faut, avant tout, bien connaître les règles.

Règle des voix. — Nous n'avons rien de nouveau à ajouter ici à ce que nous avons dit des voix dans l'harmonie à deux parties et dans l'harmonie à trois parties. Nous rappellerons simplement que quand on fait des quatuors pour voix de femmes seules ou pour voix d'hommes seules, il n'y a aucune précaution à prendre, l'harmonie écrite étant bien véritablement la même que celle qu'entendra l'oreille. Lorsque, au contraire, on fait chanter des voix de femmes et des voix d'hommes ensemble, comme c'est le plus ordinaire, il faut se rappeler : 1° Que, quand la voix d'homme chante le son grave de l'intervalle et la voix de femme le son aigu, cet intervalle est pour l'oreille d'une octave plus grand qu'il ne paraît être pour l'œil ; 2° et que, quand c'est la voix de femme qui chante le son grave de l'intervalle et la voix d'homme le son aigu, cet intervalle est renversé quand il est simple, et rendu simple quand il est redoublé. (Voir tout ce qui est relatif aux voix dans l'harmonie à deux parties.)

Quant aux combinaisons que les voix peuvent fournir dans l'harmonie à quatre parties, ce sont les suivantes :

1° { Quatre voix de femmes. Deux sopranos et deux contraltos.
{ Quatre voix d'hommes. Deux ténors et deux basses.

2° { Trois voix de femmes et une d'homme.
{ Trois voix d'hommes et une de femme.

3° { Deux voix de femmes et { C'est la véritable harmonie naturelle complète.
{ Deux voix d'hommes.

En général, si l'on a trois voix de femmes, on les fait soutenir par une voix de basse.

En général, si l'on a trois voix d'hommes, on les fait accompagner par une voix de soprano.

Du reste, toutes ces combinaisons sont absolument soumises à la volonté et au goût du compositeur. Ici, encore, s'arrête la théorie.

Règle des modulations. Nous n'avons rien à ajouter à ce que nous avons

déjà dit des modulations dans le chapitre VII, t. 1er, p. 192, et dans le présent volume aux chapitres relatifs à l'harmonie à deux et à trois parties. Que l'on possède bien la théorie, et que l'on analyse plusieurs morceaux à modulations, et rien ne paraîtra ensuite plus facile que de pratiquer telle modulation que l'on voudra.

De la manière d'accompagner plusieurs notes par une seule.

Tout ce que nous avons dit sur ce sujet dans l'harmonie à deux parties, de la page 43 à 46, est parfaitement applicable à l'harmonie à quatre parties, et nous n'avons plus rien à ajouter aux préceptes établis. Répétons seulement les trois observations suivantes, déjà faites à l'harmonie à trois parties :

1° Quand on applique la règle des accords brisés pour la succession des intervalles de deuxième qualité par mouvement semblable ou contraire, il faut que les *quatre notes* de l'accord que l'on quitte et les *quatre notes* de l'accord que l'on prend, se rencontrent ensemble dans l'un des accords des pavillons.

2° Les liaisons d'accords sont encore plus nécessaires ici que dans l'harmonie à trois parties, pour ne pas jeter continuellement à l'oreille quatre sons nouveaux qu'elle aurait la plus grande difficulté à suivre, et qui l'auraient bien vite fatiguée. Ces liaisons deviennent surtout indispensables quand une ou deux parties marchent par grands intervalles. Dans ces cas, deux liaisons valent mieux qu'une. En analysant un grand nombre de quatuors, on verra que les liaisons doubles sont peut-être aussi fréquentes que les simples. Quand les liaisons sont doubles, et même simples, on doit s'efforcer de suivre la règle du choix des accords, et tâcher de lier par des notes qui n'obligent pas à abandonner les combinaisons que l'on peut faire avec les notes de l'un des accords des pavillons.

3° Les pédales et les tenues sont fort usitées dans l'harmonie à quatre parties ; la pédale ne se fait que sur la tonique et la dominante, pour les raisons que nous avons indiquées plus haut, au chapitre de la liaison des accords. On comprend facilement que le quatuor supporte encore mieux que le trio la pédale et la tenue, parce que trois parties restent encore pour faire une harmonie nourrie, abstraction faite de la note de tenue. Aussi, les compositeurs en font-ils un fréquent emploi, surtout quand les parties hautes sont très-brodées. Souvent dans ce cas on peut doubler la pédale ou la tenue, ou les prendre ensemble, dans deux parties différentes.

Maintenant que nous avons donné les règles à suivre pour faire un

quatuor, donnons quelques nouveaux exemples de quatuors de nos grands compositeurs, pour que le lecteur puisse s'assurer, par des analyses exactes, que les règles qui découlent de notre théorie des accords sont partout justifiées par la pratique. Ces analyses auront encore l'avantage de montrer *la manière* de chacun des compositeurs auxquels nous empruntons quelques fragments comme exemples. Nous avons déjà un exemple de Haydn à la page 78 et un de Mozart à la page 87 ; donnons-en maintenant de Sacchini, de Gluck, de Hændel, de Weber, de Rossini, de Meyerbeer et de Félicien David. A l'harmonie à cinq parties, nous donnerons des exemples puisés dans Auber, Spontini, Bellini, Méhul et Palestrina ; nous pensons que ces noms sont suffisants pour faire autorité.

1° Fragment d'un *Chœur de Dardanus*, de Sacchini. (Ton de *fa*.)

Soprano.	5 . 5	5 . 54 34	4 3 . 21	6 . 1 . 6	6 5 0 53	
Contralto.	3 . 3	3 . 32 12	2 1 . 11	1 . 1 . 1	1 1 0 31	
Ténor.	5 . 5	5 . 5 5	5 . . 43	4 . 6 . 4	4 3 0 5	
Basse.	1 . 1	1 . 5 5	1 . . 11	1 . 1 . 1	1 1 0 0	

3 2 . 35	4 3 32 17	1 0 0
1 7 . 13	2 1 5 5	5 0 0
5 . . 5	6 . 6 54 32	3 0 0
0 5 4 3	4 4 5 5	1 0 0

Cet exemple est remarquable ; il ne contient pas un seul intervalle redoublé. Tous les bons auteurs s'accordent, du reste, à recommander d'éviter l'abus des accords trop lâches, dans lesquels il existe trop de distance entre les notes extrêmes. — Le premier accord de la troisième mesure, le tronçon de onzième 1524, fait exception à la règle des pavillons, de même que l'accord de septième de sous-dominante 4613 de la septième mesure. Dans les deux cas, Sacchini a été conduit à faire ce qu'il a fait par le cours naturel de la mélodie de la basse.

Le troisième temps de la septième mesure présente, entre la basse et le ténor, la seconde 5-4, quittée par mouvement semblable. Les commençants feront bien d'éviter cette licence, et d'attendre, pour se la permettre,

— 99 —

que leur goût soit assez formé pour apprécier nettement les cas où ils pourront en agir ainsi.

A ces trois exceptions près, les règles sont strictement observées partout.

2° Fragment d'un chœur d'*Iphigénie en Tauride* de GLUCK.

Soprano.	0͞4	4̄ .4̄ 5̄5̄ .5̄	3 0	4̄ 4̄4̄ 7̄ 7̄7̄	6̲ 5̲0	7̄ 7̄7̄ 4̄ 4̄4̄	
Contralto.	0͞5̲	5̲ .5̲ 5̲5̲ .5̲	5̲ 0	6̄ 6̄6̄ 5̄ 5̄5̄	4 3̄0	4̄ 4̄4̄ 3̄ 5̄5̄	
Ténor.	0͞3	3 .3 7̱ 7̱ .7̱	4 0	4̄ 4̄4̄ 4̄ 4̄4̄	4 1̄0	2 2̄2̄ 3 3̄4̄	
Basse.	0͞4	4̱ .4̱ 5̱5̱ .5̱	4 0	4̄ 4̄4̄ 4̄ 4̄4̄	4 1̄0	5̱ 5̱5̱ 4̄ 4̄4̄	

2 .2 3̄4̄	4 3̄3̄	2
5̲ .5̲ 5̲5̲	5̲ 5̲5̲	5̲
7̱ .7̱ 4̄3̄	2 4̄4̄	7̱
5̱ .5̱ 4̄4̄	7̱ 4̄4̄	5̱

Ce morceau est remarquable par le note pour note, suivi partout religieusement. Les accords de deux notes et ceux de trois sont plus nombreux que ceux de quatre. Il présente une exception à la règle des pavillons, au second temps de la quatrième mesure, où l'on trouve 44⁵⁄₇, tronçon de l'accord de septième de tonique.

Fragment d'un *Alleluia* de HAENDEL. (Ton de *ré*.)

	1	2	3	4
Soprano.	4̇ .5̄ 6̄5̄ 0	4̇ .5̄ 6̄5̄ 0 4̄4̄	4̄4̄ 0 4̄4̄ 4̄4̄ 0 4̄	7̄4̇ .7̄ 4̇ 0
Contralto.	5 .5 4̄3̄ 0	5 .5 4̄3̄ 0 5̄5̄	6̄5̄ 0 5̄5̄ 6̄5̄ 0 5̄	4̄3̄ 2̇2̇ 3 0
Ténor.	3̇ .4̄ 4̄4̄ 0	3̇ .4̄ 4̄4̄ 0 4̄4̄	4̄3̄ 0 4̄4̄ 4̄3̄ 0 4̄	2̇5̄ .5̄ 5 0
Basse.	4 .3 4̄4̄ 0	4 .3 4̄4̄ 0 3̄3̄	4̄4̄ 0 3̄3̄ 4̄4̄ 0 3̄	2̄4̄ 5̄5̄ 4 0

	5	6	7	8
	2̇ .5̄ 3̄2̇ 0	2̇ .5̄ 3̄2̇ 0 2̇2̇	3̄2̇ 0 2̇2̇ 3̄2̇ 0 2̇	3̄2̇ 4̇ 7 0
	5 .5 5̄5̄ 0	5 .5 5̄5̄ 0 5̄5̄	5̄5̄ 0 5̄5̄ 5̄5̄ 0 5̄	5 .4̄ 5 0
	7 .2̇ 4̇7 0	7 .2̇ 4̇7 0 2̇2̇	4̇7 0 2̇2̇ 4̇7 0 2̇	4̇2̇ 3̄4̇ 2̇ 0
	5 .7 4̄5̄ 0	5 .7 4̄5̄ 0 7̄7̄	4̄5̄ 0 7̄7̄ 4̄5̄ 0 7̄	4̄7̄ 6̄5̄ 5 0

— 100 —

La quatrième mesure présente le tronçon 5̄5̄2̇1̇, et la huitième les tronçons 6̄3̄5̇1̇ et 5̇1̇4̇1̇, qui seuls, dans tout le cours de ce fragment, font exception à la règle des pavillons. Partout ailleurs, nos règles sont en harmonie parfaite avec la pratique de HAENDEL; et ces exceptions elles-mêmes ne sont que des liaisons.

4° Fragment d'un chœur d'*Euryanthe* de WEBER. (Ton de *ré*.)

	1	2	3	4	5	6
Premier ténor.	5̄0̄ 5̄0̄	1̇ 5̄0̄	5̄0̄ 5̄0̄	1̇ 3̄0̄	3̄0̄ 1̄0̄	5̄0̄ 3̄0̄
Troisième ténor.	3̄0̄ 3̄0̄	3 3̄0̄	3̄0̄ 3̄0̄	5 5̄0̄	3̄0̄ 3̄0̄	3̄0̄ 1̄0̄
Deuxième ténor.	5̄0̄ 5̄0̄	5 5̄0̄	5̄0̄ 1̄0̄	3̇ 1̄0̄	1̄0̄ 1̄0̄	1̄0̄ 5̄0̄
Première basse.	1̄0̄ 1̄0̄	1 1̄0̄	1̄0̄ 1̄0̄	1 1̄0̄	1̄0̄ 1̄0̄	1̄0̄ 1̄0̄

	7	8	9	10	11	12	13	14
	5̄0̄ 1̄0̄	1̇ 2̇0̇	5̄0̄ 5̄0̄	1̇ 5̄0̄	5̄0̄ 5̄0̄	1̇ 3̄0̄	1̇ 1̇	3 .1̇
	3̄0̄ 3̄0̄	4 4̄0̄	3̄0̄ 3̄0̄	3 3̄0̄	3̄0̄ 3̄0̄	5 3̄0̄	3 3	3 .3
	1̄0̄ 1̄0̄	7 7̄0̄	1̄0̄ 1̄0̄	5 5̄0̄	5̄0̄ 1̄0̄	3̇1̇ 5̄0̄	6 6	1̇ .6
	1̄0̄ 1̄0̄	5 5̄0̄	1̄0̄ 1̄0̄	1 1̄0̄	1̄0̄ 1̄0̄	1 1̄0̄	6̣ 6̣	6̣ .6̣

	15	16
	6̄6̄ 2̇2̇	5 0
	4̄4̄ 4̄4̄	5 0
	1̄1̄ 6̄6̄	7 0
	2̄2̄ 2̄2̄	5 0

Ce quatuor de WEBER est pour voix d'hommes seules; remarquez qu'il n'a qu'une treizième d'étendue, du 5̣ au 3̇. Ce fragment, remarquable par les silences multipliés qu'il renferme, présente encore la stricte observation des règles, sauf les deux exceptions suivantes :

La mesure huit présente 574̇, tronçon de onzième de sous-dominante du ton de RÉ, qui fait exception à la règle des pavillons. De plus, la seconde 5-4, entre la basse et le troisième ténor, est prise par mouvement semblable, et quittée de même; mais elle est entre deux silences.

La mesure quatorze présente, entre les deux parties du bas, l'octave 6̣-6,

— 101 —

quittée par mouvement semblable et disjoint, pour aller prendre la septième 2-1̇, de la mesure suivante.—Remarquez seulement que 2-1̇ représentent ici 5-4, parce que le morceau module en SOL.

5° Fragment d'un quatuor de *Bianca e Faliero* (1). ROSSINI. (Ton de *mi*.)

	1	2	3	4
Soprano.	0 0 0 0	0 0 1̇ .1̇	1̇ . 1̇ .1̇	1̇ . 1̇ .1̇
Contralto.	0 0 0 0	0 0 3 .3	3 . 3 .3	3 . 3 .3
Ténor.	0 0 0 0	0 0 1̣ .1̣	1̣ . 1̣ .1̣	1̣ . 1̣ .1̣
Basse.	0 0 1 3 .5	1̣ 1̣7 1̣ 77	66 0 6̣ 1̣3	6 6̣5 6 55

	5	6	7	8	9
	2̇ . .3̇	2̇ . .3̇	2̇ . .3̇	3̇ 2̇ 3̇	2̇ 2̇ 2̇ 2̇
	6 6 6 6
	1̇0 1̇7 1̇ .	.0 1̇7 1̇ .	.0 1̇7 1̇ .	.0 1̇7 1̇0 1̇7	1̇ 1̇ 1̇ 1̇
	4 . .5	4 . .5	4 . .5	4 5 4 5	4 4 4 4

	10	11	12	13	14	15
	2̇ 2̇ 2̇ 2̇	3̇ . . 6	7̣ . . 4	1̇ . . 4	2̇ . . .	1̇ . . 76
	6 6 6 6	6 . . .	7̣ . . .	4 . . .	4 . . .	3 . . .
	1̣ 1̣ 1̣ 1̣	1̣ . . .	2̇ . . .	6 . . .	7̣ . . .	6 . . .
	4 4 4 4	4 . . .	4 . . .	4 . . .	4 . . .	4 . . 1

	16	17	18	19	20
	5 67 1̇2̇ 3̇4̇	5̇ . . .
	3	1 23 45 67	1̇ . . .	3̇ . . .
	1̣ . . .	3 45 67 1̇2̇	3̇	1̇ . . .
	5 6̣7 1̣2 34	5

	21	22	23	24
	7	1̇ 0 0 0
	2̇	3̇ 0 0 0
	7	1̇ 0 0 0
	5	1 0 0 0

(1) Ce fragment prend depuis la mesure 52 jusqu'à la mesure 75.

Les règles sont encore suivies dans ce morceau avec une grande sévérité; assurez-vous-en par l'analyse.

Ce passage est remarquable à plus d'un titre.

1° Il débute par un chant de basse, accompagné par les trois parties hautes.

2° A la quinzième mesure, le chant passe successivement de la basse au ténor, du ténor au contralto, et du contralto au soprano, les trois autres parties faisant des tenues ou des pédales; puis les quatre parties terminent par deux accords qui durent chacun deux mesures entières.

3° Les deux premières mesures sont en *ut majeur;* les deux suivantes sont en *la mineur*. Puis Rossini arrive brusquement au ton de sol par l'accord de septième de dominante ♯162̇ au commencement de la cinquième mesure. On ignore encore si l'on est en sol *majeur*, ce qui donnerait une modulation secondaire (de *la* mineur en sol majeur, voir tome premier, page 207), ou en sol *mineur*, ce qui ferait une modulation tertiaire. Mais, à la fin de la cinquième mesure, il n'y a plus de doute; le 3̶, modale mineure, indique que l'on est en sol *mineur;* et l'on rencontre alors successivement, jusqu'à la fin de la dixième mesure, les combinaisons 2̶4̶6̇1̶, septième de dominante de sol; 7̶2̶4̶6, septième de médiante de sol *majeur;* et 6̶135̶, septième de sous-médiante de sol *mineur*. C'est-à-dire que pendant cinq mesures Rossini fait entendre les notes de l'accord de septième de dominante 2̶4̶6̇1̶, qui appartient aux deux modes de sol, qu'il caractérise; puis alternativement les notes de l'accord de médiante 7̶2̶4̶6 qui renferme la modale majeure 7̶; et l'accord de septième de sous-médiante 6̶135̶, qui renferme au contraire la modale mineure 3̶. De sorte que l'oreille sent nettement le ton de sol; mais elle est continuellement tiraillée par le majeur et par le mineur de même base. Cet effet de papillonnage est extrêmement fréquent dans les œuvres de Rossini, et leur donne un cachet extraordinaire, qui, joint au brillant de leurs riches mélodies, les fait reconnaître entre mille autres.

4° A la onzième mesure, Rossini abandonne tout à coup le rè pour le FA, qu'il prend par mouvement chromatique; puis, conservant l'UT et le LA des parties intermédiaires, il s'en va prendre le MI à la partie haute, et arrive ainsi à faire succéder sans aucune transition l'accord de septième de tonique de FA *majeur* à l'accord de septième de dominante de sol. C'est encore une modulation brusque du sol au FA; mais les deux accords sont liés par deux notes communes, de sorte que l'oreille accepte avec plaisir cette modulation, qui ne lui donne pas grand'peine. Les mesures, de onze à quatorze inclusivement, sont franchement en FA *majeur*, que le ♯ vient nettement caractériser.

— 103 —

5° A la mesure quinze, Rossini revient encore brusquement à l'accord $\frac{4}{631}$, accord de septième de sensible du ton de SOL *mineur*, qui succède ainsi à FA *majeur*; c'est une modulation tertiaire; puis, dès la même mesure quinze, arrive le 7, modale de SOL *majeur*.

6° Enfin, à la seizième mesure, le mi bémol est abandonné, et l'accord de quinte de tonique d'UT *majeur* arrive, brusquement encore, pour ramener la tonalité sur l'UT *majeur*, qui n'est plus abandonné jusqu'à la fin du fragment.

Ces exemples de modulations brusques, qui se rencontrent d'un bout à l'autre des œuvres du plus fécond et du plus riche de nos compositeurs modernes, ne doivent être imités qu'avec une extrême réserve. Car celui qui n'aurait pas le génie de Rossini pour sentir que le saut qu'il fait faire à la tonalité sera bien accueilli par toute oreille délicate, s'exposerait à faire des modulations horribles. — Nous avons vu MEYERBEER conduire ses modulations avec une science parfaite; nous voyons Rossini les lancer par-dessus les règles, mais d'une main tellement puissante, tellement sûre, que le *but* est toujours atteint, jamais dépassé.

6° Fragment d'un quatuor des *Huguenots*. MEYERBEER. (Ton de *seu*.)

La règle du choix des accords est ici rigoureusement suivie, excepté pour les deux accords 1451 et 1452, où la liaison a fait arriver un 4 dans le premier, et un 1 dans le second.

Les six premières mesures de ce morceau ne contiennent que des notes de l'accord 135 ; les mesures huit, dix et douze, de même.

Les mesures sept, neuf, onze et treize, contiennent les notes de l'accord 135, et de l'accord 5724 avec une pédale à la basse, et une suspension à l'aigu.

Dans les quatre premières mesures, les quatre parties marchent par mouvement disjoint et semblable tout à la fois ; mais les notes quittées et les notes prises se rencontrent ensemble dans 135.

Les règles sont du reste appliquées partout avec rigueur ; que le lecteur s'en assure par l'analyse.

7° Fragment de la Marche de la caravane, du *Désert* de Félicien David.

0 $\overline{01}$ $\overline{50}$ $\overline{50}$	5 $\overline{65}$ $\overline{40}$ $\overline{60}$	5 $\dot{1}$ 7 $\overline{.6}$	5 6 5 $\overline{.4}$	3 $\overline{01}$ $\overline{50}$ $\overline{50}$
0 $\overline{01}$ $\overline{30}$ $\overline{30}$	3 $\overline{43}$ $\overline{20}$ $\overline{40}$	3 5 5 $\overline{.4}$	5 3 3 $\overline{.2}$	3 $\overline{01}$ $\overline{30}$ $\overline{30}$
0 $\overline{01}$ $\overline{50}$ $\overline{50}$	5 $\overline{65}$ $\overline{40}$ $\overline{60}$	5 $\dot{3}$ $\dot{2}$ $\overline{.2}$	$\dot{2}$ $\dot{1}$ 7 $\overline{.7}$	3 $\overline{01}$ $\overline{50}$ $\overline{50}$
0 $\overline{01}$ $\overline{10}$ $\overline{10}$	1 $\overline{11}$ $\overline{10}$ $\overline{10}$	1 $\dot{1}$ $\dot{2}$ $\overline{.2}$	5 $\dot{1}$ 7 $\overline{.7}$	3 $\overline{01}$ $\overline{10}$ $\overline{10}$

5 $\overline{65}$ $\overline{40}$ $\overline{60}$	5 $\dot{1}$ 7 $\overline{.6}$	5 4 3 $\overline{.2}$	1
3 $\overline{43}$ $\overline{20}$ $\overline{40}$	3 5 5 $\overline{.4}$	5 1 1 $\overline{.7}$	1
5 $\overline{65}$ $\overline{40}$ $\overline{60}$	5 $\dot{3}$ $\dot{2}$ $\overline{.2}$	2 $\dot{1}$ 5 $\overline{.5}$	$\dot{1}$
1 $\overline{11}$ $\overline{10}$ $\overline{10}$	1 $\dot{1}$ 2 $\overline{.2}$	5 6 5 $\overline{.5}$	1

La règle du choix des accords est ici rigoureusement suivie.

Nos règles sont encore en parfait accord avec la pratique de ce morceau du *Désert*. La tonalité, qui est d'abord en ut *majeur*, passe en sol *majeur* à la troisième mesure, et vient s'arrêter au mi *mineur*, au commencement de la cinquième mesure. — Puis elle revient en ut *majeur*, passe encore au sol *majeur*, et vient finir sur ut *majeur*.

Nous pourrions répéter ces exemples à l'infini ; mais nous en avons donné assez pour convaincre les personnes qui voudront bien répéter sur chacun d'eux l'analyse complète dont nous avons donné l'exemple sur le quatuor de Mozart. Quant aux personnes qui ne voudront pas se donner la peine de répéter cette analyse, des milliers de citations ne leur serviraient pas plus que les quelques exemples que nous leur avons mis sous les yeux. — Celles-là doivent nous croire sur parole, puisqu'elles ne veulent pas prendre la peine de vérifier la justesse de nos assertions.

Disons maintenant un mot de l'harmonie à plus de quatre parties, puis nous arriverons à l'étude des formes particulières d'harmonie désignées par les dénominations de *contre-point*, *imitation*, *contre-point double*, et *fugue*.

CHAPITRE IV.

DE L'HARMONIE A PLUS DE QUATRE PARTIES.

Si l'on a bien compris tout ce qui précède, on doit admettre sans difficulté les deux propositions suivantes :

1° Puisque l'harmonie pratique roule presque entièrement sur les diverses combinaisons que l'on peut faire avec les notes de chacun des accords des pavillons harmoniques (135,5724,7246,2461, pour le mode majeur, et 613,3572,5724, et 7246, pour le mode mineur); et que, d'autre part, les accords de cinq notes différentes sont à peu près inusités, 57246 et 35724 exceptés, on ne devrait pas dépasser l'harmonie à quatre parties, celle qui permet d'utiliser les deux calibres de voix de femmes et les deux calibres de voix d'hommes. On n'a que quatre types de voix, et on n'emploie que des accords de quatre notes au plus ; on ne devrait donc pas dépasser l'harmonie à quatre parties.

2° En admettant que l'on veuille faire de l'harmonie à cinq, à six, à sept ou à huit parties, on ne doit plus avoir rien de nouveau à apprendre, quand on sait faire un quatuor, puisque nous avons vu que le trio et le quatuor lui-même ne subissaient d'autres règles que celles du duo. — Il est impossible dès-lors qu'il en soit autrement de l'harmonie à plus de quatre parties; et elle doit nécessairement suivre les règles de l'harmonie à deux parties.

Ces deux assertions sont en effet parfaitement vraies. Mais, pour ce qui regarde la première, il arrive pourtant que les compositeurs font de l'harmonie à cinq, six, sept ou huit parties. — Force nous est donc d'en dire un mot.

Ici nous n'avons plus une seule règle nouvelle à établir. La seule observation à faire est celle-ci : tantôt les compositeurs, quand ils veulent faire cinq, six, sept ou huit parties, prennent simplement les deux qualités de chaque espèce de voix ; c'est-à-dire qu'ils prennent premier et second soprano, premier et second ténor, premier et second contralto, première et seconde basse, ce qui peut porter le nombre des parties à huit. S'ils n'en veulent que cinq, ils prennent deux sopranos, ou deux contraltos, etc. S'ils en veulent six, ils doublent deux voix, etc. Mais tout cela ne forme qu'un seul et même chœur.

D'autres fois, les compositeurs font deux chœurs séparés, à trois ou à

quatre voix chacun ; et ces chœurs sont faits de telle façon, qu'ils peuvent être chantés ensemble. Dans ce dernier cas, on trouve encore deux variétés principales : dans la première, un des chœurs n'a que des voix de femmes, et l'autre que des voix d'hommes ; dans la seconde, chacun des deux chœurs est complet, et contient des voix de femmes et des voix d'hommes, comme s'il devait être chanté isolément.

Comme nous n'avons ici à donner aucun principe nouveau, nous allons simplement prendre quelques exemples de morceaux à plus de quatre parties, en faisant suivre de nos observations ceux qui y donneront lieu.

Premier exemple. Fragment de la prière de la *Muette*. AUBER. (Ton de *meu*.)

Premier soprano.	1 . 2 $\overline{34}$	5 6 5 $\overline{43}$	2 4 4 $\overline{23}$	1 . 2 0
Deuxième soprano.	1 . 2 $\overline{34}$	5 6 5 $\overline{43}$	2 4 4 $\overline{23}$	1 . 7̣ 0
Premier ténor.	5 . 5 5	5 4̣ 5 5	5 5 5 5	5 . 5 0
Deuxième ténor.	3 . 4 4	3 . . 3	4 4 4 4	3 . 2 0
Basse.	1 . 1 1	1 . . 1	1 1 1 1	1 . 5̣ 0

1 . 2 $\overline{34}$	5 6 7 $\overline{4̣5}$	3 3 4 $\overline{1̣2}$	3 . 0 0
1 . 2 $\overline{34}$	5 6 7 $\overline{4̣5}$	3 3 4 $\overline{1̣2}$	3 . 0 0
5 . 5 5	5 4̣3 2 7	7 6 6 6	5 . 0 0
3 . 4 4	3 . 4̣ 6	5 3 2 4̣	3 . 0 0
1 . 1 1	1 . 7̣ 2	3 1 7̣ 7̣	3 . 0 0

La première remarque à faire sur ce morceau, c'est qu'il ne renferme pas un seul accord de cinq notes ; tous ses accords sont de trois et de quatre notes.

La seconde remarque est celle-ci : les deux sopranos chantent continuellement à l'unisson, et ne font qu'un seul et même chant ; dans un seul endroit, au dernier accord de la quatrième mesure, les deux voix de femmes se séparent pour faire la tierce 7̣-2. C'est donc plutôt un quatuor qu'un quintuor.

A la sixième mesure, arrive une modulation au MI *mineur*, modulation annoncée par l'accord tronqué 134̣6, dont les notes se rencontrent dans 4̣613, accord de septième de sous-médiante de MI *mineur*. Le dernier accord de la sixième mesure, et le premier de la septième, contiennent le *sol*, modale sus-tonique de MI *mineur*. Il en est de même de la

— 108 —

cadence, qui finit bien en *mi mineur*. Toutefois, remarquez que, dans le quatrième temps de la septième mesure, le compositeur a pris la modale majeure 1̄, pour éviter la seconde maxime 1̄2̄, qu'il aurait eue dans les deux parties de sopranos. Le premier ténor offre aussi, à la septième mesure, une légère modulation chromatique, dans le passage 766, etc. Ce 6, venant passer sur l'*ut* pour donner l'accord 136, introduit, chemin faisant et comme modulation en éclair, un accord chromatique au milieu des accords diatoniques. C'est une des formes de ce que les harmonistes appellent accord de sixte augmentée ; nous y reviendrons plus loin.

La sixième mesure donne encore lieu à quelques observations.

1° Les deux ténors présentent la seconde 6-7 (l'équivalente de 4-5, puisque ce passage est en *mi*) prise par mouvement semblable et disjoint tout à la fois ; 2° le second ténor fait la seconde 5-6 avec les deux sopranos, seconde qui est quittée par mouvement semblable ; 3° le second ténor fait avec les deux sopranos encore deux quartes mineures consécutives, 3-6 et 4̄-7, qui se suivent par mouvement semblable. Tout cela peut passer entre les parties intermédiaires, mais serait très-mauvais si ces intervalles étaient formés par la basse et les parties supérieures. 4° La basse et le second ténor présentent la quinte majeure 7̄4̄ (équivalente de 5̄-2), quittée par mouvement semblable et disjoint, et suivi de la quinte mineure 2-6 (équivalente de 7̄-4̄) ; mais remarquez que les notes de l'accord 7̄4̄2, accord qui contient 7̄-4̄, et les notes de l'accord 2674̄ qui le suit, se rencontrent ensemble dans 7̄24̄6, accord de septième de dominante du ton de *mi*.

Enfin, les cinq premières mesures présentent un effet de liaison par la basse (pédale) au moyen de la tonique, liaison qui a fait, de temps en temps, négliger la règle des pavillons. — Ce fait arrive, du reste, d'autant plus souvent que l'harmonie a un plus grand nombre de parties. Cela s'explique de soi-même.

Deuxième exemple. Fragment d'un chœur de la *Vestale* de Spontini. (Ton de *ré*.)

Soprano 1°	3̇ . 5̇ .	3̇ . . 2̇.1̇	2̇ 2̇ 2̇.3̇ 4̇.2̇	1̇ 5̇.3̇ 1̇ 5̇.3̇
Soprano 2°	1̇ . 7 .	1̇ . 5 . .5	5 5 5 5.5	5 5 5 5
Ténor 1°	1 . 2 .	1 . . 7.1	7 7 7 7.7	1 3 1 3
Ténor 2°	3 . 5 .	3 . . 2.3	4 4 4 2.4	3 5 3 5
Basse.	1̣ . 5̣ .	1̣ . . 1̣.1̣	5̣ 5̣ 5̣ 5̣.5̣	3 1̣ 3 1̣

2 2 2.3 4.2	1 . 23 2 5.3	1 1 2.3 4.2	1 . 23 2 0
5 5 5 5	5 . 5 5.5	5 5 5 5	5 . 5 0
7 7 7 7	1 . 7 5.5	1 1 7.1 2.7	1 . 7 0
4 4 4 2.4	3 . 21 2 5.5	3 3 4.3 2.4	3 . 21 2 0
5 5 5 5	1 . 5 5.5	3 3 5 5	1 . 5 0

Ici, on ne trouve pas un seul accord de cinq notes; tous ceux que l'on rencontre ont deux, trois ou quatre notes, au plus. Les cinq parties forment cinq chants distincts; seulement deux parties arrivent de temps à autre à dire le même chant, comme le font le premier soprano et le second ténor dans les deux premières mesures; comme le font le second soprano et la basse dans la troisième et la cinquième mesure.

L'auteur n'a pour ainsi dire employé que des notes des deux accords 135 et 5̱724, sauf une ou deux broderies et autant de liaisons.

La basse n'a que des toniques et des dominantes, avec quatre médiantes: aussi cette harmonie présente-t-elle une tonalité très-vigoureusement accusée, que le rhythme vient encore accentuer plus fortement.

Nos règles se trouvent encore en harmonie complète avec ce fragment de SPONTINI; il y a seulement à faire les deux observations suivantes:

1° On trouve entre le soprano et le second ténor trois octaves consécutives dans les deux premières mesures, et deux autres dans la sixième. Ces octaves ne font pas mauvais effet, parce que la tonalité est parfaitement déterminée. 2° On rencontre fréquemment, entre la basse et le second ténor, l'intervalle de troisième qualité 4-5 pris ou quitté par mouvement semblable; mais remarquez que l'une des deux parties marche toujours par mouvement conjoint tandis que l'autre marche par mouvement disjoint, ce qui équivaut presque au mouvement contraire (Tome premier, page 241).

Troisième exemple. Fragment de la Prière du *Pirate* de BELLINI. Ton de *sol*.
(De la mesure 9 à la mesure 30.)

Premier soprano.	5 .	7 6	5 .	30 5	6 54	6 54	3 0
Deuxième soprano.	5 .	7 6	5 .	30 5	6 54	6 54	3 0
Premier ténor.	3 .	5 4	3	10 3	4 32	4 32	1 0
Deuxième ténor.	0 0	0 0	0 0	0 5̱	5̱ 32	5̱ 32	1 0
Basse.	1 .	. .	1 .	10 1	7̱ .	. .	1 0

7̇ .	.	3 4̅3̅	6 6	6 5̅6̅	7 .	3 4̅3̅	6 6	6 5̅4̅
7̇ .	. .	3 4̅3̅	6 6	4 .	4 .	3 .	3 3	6 5̅4̅
3 4̅3̅	7̇ 2	1 .	3 .	2 .	2 .	1 .	1 1	4 3̅2̅
2 2̅2̅	2 7̇	3 .	1 .	7̇ .	7̇ .	6̣ .	6̣ 6̣	7̇ .
5̣ .	5̣ 5̣	6̣ .	. . 6̅̇	7̇ .	5̣ .	6̣ .	6̣ .	5̣ .

6 5̅4̅	5 .	4̅4̅ 5̅6̅	5̅4̅ 3	5 .̅4̅	3 0
6 5̅4̅	5 .	4̅4̅ 5̅6̅	5̅4̅ 3	5 .̅4̅	3 0
4 3̅2̅	3 .	2̅2̅ 3̅4̅	3̅2̅ 1	3 .̅2̅	1 0
7̇ .̅7̇̅	1 .	0̅2̅ 3̅4̅	3̅2̅ 1	3 .̅2̅	1 0
. 5̣	1 .	4̣ 4̣	5̣ .	5̣ .	1 0

Ici encore, on ne trouve pas un seul accord de cinq notes ; les deux sopranos font le même chant, excepté aux trois mesures douze, treize et quatorze, où ils se séparent un moment.

Au passage de la mesure dix-sept à la mesure dix-huit, les deux sopranos font en même temps avec la basse la septième 5̣-4, qui est quittée par mouvement semblable. Aux mesures cinq, six, seize et dix-sept, on trouve les quatre notes 4,5,6,7 dans le même accord, sous la forme 5̣746, tronçon de neuvième de dominante. L'agglomération des intervalles de troisième qualité dans ce tronçon lui donne un cachet de tristesse très-remarquable.

Nous n'avons aucune autre observation à faire sur ce fragment, si ce n'est que, comme le précédent, il est pour deux voix de sopranos, deux voix de ténors et une de basse.

Quatrième exemple. Prière de *Joseph*. Méhul. Six voix. (Ton d'*ut*.)

Soprano 1°	0 0 0 0	0 0 0 0	5̣ . 6̣ .̅7̇̅	1 . . .	1 .̅1̅ 4 4̅4̅
Soprano 2°	0 0 0 0	0 0 0 0	5̣ . 6̣ .̅7̇̅	1 . . .	1 .̅1̅ 1 1̅1̅
Contralto.	0 0 0 0	0 0 0 0	5̣ . 6̣ .̅7̇̅	1 . . .	1 .̅1̅ 6 6̅6̅
Ténor 1°	0 0 0 0	1 . 2 .̅3̅	4 . . .	3 .̅3̅ 3 3̅3̅	1 . . .
Ténor 2°	0 0 0 0	1 . 2 .̅3̅	1 . . .	3 .̅3̅ 3 3̅3̅	1 . . .
Basse.	5̣ . 6̣ .̅7̇̅	1 . . .	1 . . .	1 . .̅1̅	1 . .̅1̅

— 111 —

```
| 3 . 3 0 | 1 . 2̄.2̄ | 3 . . . | 1 . 4 . | 2 . . . ||
| 1 . 1 0 | 1 . 7̄.7̄ | 1 . . . | 6 . 6 . | 7 . . . ||
| 5 . 5 0 | 6 . 5̄.5̄ | 1 . . . | 4 . 2 . | 5 . . . ||
| 1 0 0 0 | 1 . 2̄.2̄ | 3 . . . | 1 . 4 . | 2 . . . ||
| 1 0 0 0 | 1 . 7̄.7̄ | 1 . . . | 6 . 6 . | 7 . . . ||
| 1 . . 0 | 6 . 5̄.5̄ | 1 . . . | 4 . 2 . | 5 . . . ||
```

Dans la deuxième mesure, il n'y a que deux parties, les deux ténors faisant le même chant.

Dans la troisième, il y a trois parties : une pour les trois voix de femmes, une pour le premier ténor, et l'autre pour le second ténor et la basse.

Dans la quatrième mesure, il n'y a plus deux chants : un pour les trois voix de femmes et la basse, et l'autre pour les deux ténors réunis.

Dans la cinquième mesure, il y a cinq chants différents; il y en a quatre dans la sixième.

Il n'y en a plus que trois dans les quatre dernières mesures, où les trois voix d'hommes répètent les trois voix de femmes, note pour note. Nous n'avons du reste aucune autre observation à faire sur ce morceau de Méhul, qui concorde d'un bout à l'autre avec nos règles.

Cinquième exemple. Fragment d'un *Credo* à six voix de PALESTRINA. (Les neuf dernières mesures.)

Soprano.	4̇ . . 4̇	3 . 2̇ .	2̇ . 1̄7̄ 6 6	7 . 7 .	. 1̇ 2̇ .
Contralto.	6 . . 6	5 . 5 5	. 4̄3̄ 4 4	5 . . .	5 . . .
1ᵉʳ Ténor.	0 1 . 1	1 . 7̇ .	2 . . 2	2 . 2 1̄	7̇ 6 5 .
2ᵉ ténor.	1 . . 1	3 .4̄ 5 5	6 . . 6̇	5 . 0 0	2 . . .
2ᵉ basse.	0 0 0 0	0 0 0 0	0 0 0 0	0 0 5 .	. 6 7 .
1ʳᵉ basse.	4 . . 4	1 . 5 .	2 . . 2	5 . 0 0	5 . . .

3̇ . 1̇ .	2̇ . 1̇ .	. 7̄6̄ 7 .	1̇ . . .
3 .4̄ 5 6	7 . 5 .	. . 5 .	5 . . .
5 . 5 .	. 4 3 .	2 . . .	1 . . .
1 . 3 .	2 . 3 5	. . . 4̄	3 . . .
1 . 1 .	7̇ . 1̇ .	2 . 5̇
1 . . .	5 . 1 .	5 . 5 .	1 . . .
```

Sixième exemple. Fragment du *Fratres ego enim*, antienne à deux chœurs, de PALESTRINA. Ce morceau se chante le jeudi saint, à Rome, dans la chapelle pontificale. (Les douze dernières mesures.)

| 0 0 0 7 | 1̇ .1̇ 2̇ 2̇ | 2̇ . 3̇ 1̇ | 7 .6 5 6 | . 5 6 . | 0 2̇ 2̇ .2̇ |
|---|---|---|---|---|---|
| 0 0 0 5 | 6 .6 6 6 | 7 . 1̇ 5 | 5 .4 3 2 | 3 . 3 . | 0 6 7 .7 |
| 0 0 0 3 | 3 .3 4 4 | 5 . 5 3 | 2 .1 7 6 | 7 . 6 6 | 4 .4 2 5 |
| 0 0 0 3 | 6 .6 2 2 | 5 . 1 1 | 5 .6 3 4 | 3 . 6 . | 0 2 5 .5 |
| 0 0 0 0 | 0 0 0 0 | 0 0 0 0 | 0 0 0 0 | 0 0 0 3̇ | 4̇ .4̇ 5 5 |
| 0 0 0 0 | 0 0 0 0 | 0 0 0 0 | 0 0 0 0 | 0 0 0 1̇ | 2̇ .1̇ 7 2̇ |
| 0 0 0 0 | 0 0 0 0 | 0 0 0 0 | 0 0 0 0 | 0 0 0 6 | 6 .6 5 5 |
| 0 0 0 0 | 0 0 0 0 | 0 0 0 0 | 0 0 0 0 | 0 0 0 6 | 2 .2 5 5 |

| 3̇ 1̇ 2̇ . | 2̇ 2̇ 2̇ .2̇ | 1̇ 6 67 1̇6 | 7 . . . | 1̇ . . . | . . . |
|---|---|---|---|---|---|
| 1̇ 5 7 . | 6 6 6 6 | 6 1̇ .7 6 | . 5̇4 5 . | 6 . . . | . . . |
| 5 . 5 2 | 4 . . 4 | 6 3 .3 4 | 7 . . . | 6 . . . | . . . |
| 1 1 5 . | 2 . 2 . | 6 .6 6 5 | 3 . . . | 6 . . . | . . . |
| 5 . 5 5 | 4 .4 4 .4 | 3 . . . | . . . | 3 . . . | . . . |
| 1 . 7 2̇ | 2̇ 2 4 2 | 3 . 6 . | 0 7 3 .3 | 1 6 3 . | 3 . . . |
| 3 . 2 . | . 4 6 .6 | 6 . 3 3 | .4 56 7 3 | .2 17 1 . | 1 . . . |
| 1 . 5 7 | 2 .2 2 2 | 6 . . . | 3 . . . | 6 . . . | . . . |

Deux observations importantes sont à faire sur ces fragments de Palestrina. On y trouve une absence presque complète de rhythme et une tonalité perpétuellement douteuse. La lecture des diverses mélodies dont l'ensemble constitue l'harmonie démontre de suite l'absence de rhythme; et, quant à la question de tonalité, voici ce que donne l'analyse des premiers accords du second morceau. — On rencontre successivement, et sans intermédiaire, les accords suivants :

3357, accord parfait du ton de *mi* majeur;
6361, — — de *la* majeur;
2462, — — de *ré* majeur;
5572, — — de *sol* majeur;
1513, — — d'*ut* majeur;

5257, accord parfait de *sol* majeur ;
6146, notes de l'accord parfait de *fa* majeur ;
3735, accord parfait de *mi* majeur, etc.

Il est de la dernière évidence que ces combinaisons doivent donner, par leur succession, une tonalité perpétuellement flottante ; déjà les mélodies manquaient de rhythme ; ces deux circonstances réunies doivent imprimer à la musique de Palestrina un caractère vague, indécis, qui laisse toujours l'esprit dans le doute, en l'empêchant de saisir un sens musical. — Ajoutez que les combinaisons d'accords de quinte ne fournissent que des intervalles de première et de seconde qualité ; et qu'ainsi tous les accords employés par Palestrina sont extrêmement doux. — Il en résulte que l'esprit, déjà porté à la rêverie par l'absence d'idées mélodiques ou harmoniques qui puissent le fixer, y est poussé de plus en plus par des accords très-doux qui se succèdent sans interruption, sans heurter l'oreille, et sans réveiller l'attention qui doit ainsi s'affaiblir de plus en plus. — On conçoit qu'une pareille musique, chantée comme elle l'est à Rome par des artistes du premier mérite, doive facilement jeter l'âme dans une vague extase et la porter peut-être jusqu'à l'oubli momentané de l'actualité, jusqu'à la suspension des facultés intellectuelles, comme le ferait un commencement de narcotisme. Dans une pareille disposition d'esprit, on peut oublier le monde matériel, auquel rien ne vous rappelle, et tomber dans la contemplation. — Sans doute, c'était là le but que se proposait Palestrina, et il est complétement atteint. — Mais, si l'on voulait imiter *sa manière* pour produire autre chose que l'état extatique, on commettrait une faute immense, et l'on ferait de la musique insupportable, par la monotonie inséparable d'un pareil genre.

Nous arrêtons-là les exemples ; un plus grand nombre ne servirait à rien. Lorsque l'élève sera complètement familiarisé avec les règles, quand il aura acquis la faculté de faire des mélodies accessoires par la pratique d'un grand nombre de duos, puis plus tard de trios et de quatuors, il 'éprouvera plus la moindre difficulté à faire de l'harmonie à plus de natre parties. Quand nous disons qu'il n'éprouvera pas de difficultés, nous voulons dire qu'il a toutes les connaissances qu'il faut pour agir ; mais il est évident qu'il rencontrera toujours la difficulté, très-grande d'ailleurs, de faire manœuvrer ensemble six ou huit mélodies, sans les exposer à se choquer continuellement. Du reste, nous le répétons, dans notre opinion, l'harmonie vocale ne devrait pas dépasser quatre parties : c'est celle qu'a fixée la nature, en nous donnant deux espèces de voix, voix

d'hommes et voix de femmes, et en accordant deux variétés principales à chaque espèce, voix aiguë et voix grave. D'ailleurs, on n'emploie, pour ainsi dire, pas d'accords de plus de quatre notes : notre oreille n'est en général pas assez puissante pour en suivre davantage.

# APPENDICE.

### DES ACCORDS CHROMATIQUES.

Quand nous avons donné la théorie des accords, dans le tome 1er de cet ouvrage, nous avons dit que nous ne nous occupions là que des accords diatoniques, des accords que peuvent fournir la gamme majeure et la gamme mineure; et nous avons renvoyé à la fin de l'ouvrage à parler des accords que nous avons désignés par le nom d'accords chromatiques, c'est-à-dire dont les notes ne peuvent se rencontrer ensemble que dans une gamme chromatique. C'était, à notre avis, le seul moyen de rendre claire et intelligible pour tous la théorie des accords, et de ne pas retomber dans le chaos que nous avions eu tant de peine à débrouiller. Mais, maintenant que le lecteur a tout vu et, nous l'espérons, tout compris, nous allons, sous forme d'appendice, nous occuper de ces accords chromatiques, et tâcher de jeter encore quelque lumière sur ce point embrouillé de la théorie.

Il arrive continuellement que le chant d'une mélodie porte le compositeur à remplacer une note par son dièse ou son bémol, c'est-à-dire à remplacer une seconde majeure par une mineure, ou réciproquement, ou à prendre un intervalle chromatique. Quand la mélodie est seule, ce changement produit une modulation en éclair, et l'on ne s'en occupe pas autrement; mais quand une mélodie, avec une pareille modulation, fait partie d'une harmonie, elle vient porter le trouble dans les accords, parce que, si le compositeur tient à ne pas moduler, il se garde d'accompagner cette note nouvelle par des accords pris dans la gamme à laquelle elle appartient; il conserve au contraire les accords de la gamme qu'il avait précédemment. Eh bien! le dièse et le bémol peuvent alors produire des combinaisons de deux espèces : les unes peuvent se rencontrer dans les gammes diatoniques; les autres, au contraire, ne peuvent s'y trouver. Il peut donc résulter deux effets bien différents de ces modulations en éclair au milieu d'une harmonie. Dès-lors une nouvelle étude se présente; et,

pour la faire avec tout le soin qu'elle réclame, nous allons reprendre les accords des diverses classes et des diverses espèces, pour y bien apprécier l'effet que peut y produire la modulation en éclair sur chacune des notes qui composent ces accords. — Cette route est la plus longue; mais c'est la seule qui conduise sûrement au but vers lequel tendent tous nos efforts : la vérité.

Et d'abord, assurons-nous de l'effet que peut produire un dièse ou un bémol sur la tierce majeure et sur la tierce mineure, les seuls éléments qui entrent dans la constitution des gammes harmoniques. Reprenons donc les tierces, et séparons les majeures des mineures.

TIERCES MAJEURES. | 6 | 3 | 7 |   | 4 | 1 | 5 | 2 | TIERCES MINEURES.
                  | 4 | 1 | 5 |   | 2 | 6 | 3 | 7 |

*Tierces majeures.* Occupons-nous d'abord des tierces majeures. Si l'on remplace, dans ces tierces, le son grave par son dièse, ou le son aigu par son bémol, de majeures qu'elles étaient, elles deviennent mineures.

Exemples :

TIERCES MAJEURES. | 6 | 3 | 7 |   Les mêmes, avec le son grave remplacé par son dièse.   | 6 | 3 | 7 |   Les mêmes, avec le son aigu remplacé par son bémol.   | 6 | 3 | 7 |
                  | 4 | 1 | 5 |                                                          | 4 | 1 | 5 |                                                         | 4 | 1 | 5 |

Lors donc qu'un dièse ou un bémol en éclair arrivera de l'une de ces deux manières, il transformera les tierces majeures en tierces mineures, sans introduire aucun intervalle insolite dans les accords, qui appartiendront toujours aux modes diatoniques. — Pour qu'il en fût autrement, il faudrait que le dièse et le bémol arrivassent en même temps.

Mais si, au lieu de faire l'opération comme nous venons de le voir, nous la faisions en sens inverse; c'est-à-dire si nous remplacions le son grave par son bémol, et le son aigu par son dièse, la question changerait de face; les tierces, au lieu de devenir mineures, deviendraient tierces augmentées, et ne pourraient plus exister dans aucune gamme diatonique, soit majeure, soit mineure; les gammes chromatiques seules pourraient présenter ces intervalles.

— 116 —

Exemples :

| TIERCES MAJEURES. | 6 3 7 / 4 1 5 | Les mêmes devenues tierces augmentées, parce que le son aigu a été remplacé par son dièse. | 6 3 7 / 4 1 5 | Les mêmes devenues tierces augmentées, parce que le son grave a été remplacé par son bémol. | 6 3 7 / 4 1 5 |

Or, la tierce augmentée est insupportable à l'oreille ; c'est un intervalle faux, qui tombe entre la quarte mineure, qu'il dépasse d'un comma, et la quarte majeure, qui est plus grande que lui d'une seconde mineure. Donc, à moins que l'on n'ait le projet arrêté de blesser l'oreille, on ne prendra jamais de dièse ni de bémol pouvant transformer une tierce majeure en tierce augmentée.

En résumé, dans l'harmonie, la modulation en éclair qui portera sur une tierce majeure ne sera bonne que quand elle rendra mineure cette tierce majeure ; mais elle sera repoussée quand elle transformera la tierce majeure en tierce augmentée.

*Tierces mineures.* Si l'on remplace le son grave par son bémol, ou le son aigu par son dièse, la tierce mineure devient tierce majeure.

Exemples :

| TIERCES MINEURES. | 4 1 5 2 / 2 6 3 7 | Les mêmes, avec le son aigu remplacé par son dièse. | 4 1 5 2 / 2 6 3 7 | Les mêmes, avec le son grave remplacé par son bémol. | 4 1 5 2 / 2 6 3 7 |

Lors donc qu'un dièse ou un bémol en éclair arrivera de l'une de ces deux manières, il transformera la tierce mineure en tierce majeure, sans introduire dans l'harmonie aucun intervalle insolite, et sans faire sortir des modes diatoniques.

Mais faisons encore ici l'opération en sens inverse : remplaçons le son supérieur par son bémol, et le son inférieur par son dièse, nous obtiendrons des tierces diminuées, qui ne peuvent exister ni dans le mode majeur ni dans le mode mineur, et que l'on ne rencontre, comme les tierces augmentées, que dans les gammes chromatiques.

Exemples :

| TIERCES MINEURES. | 4 1 5 2 / 2 6 3 7 | Les mêmes, avec le son aigu remplacé par son bémol. | 4 1 5 2 / 2 6 3 7 | Les mêmes, avec le son grave remplacé par son dièse. | 4 1 5 2 / 2 6 3 7 |

C'est-à-dire que le dièse et le bémol, introduits de cette manière, transforment la tierce mineure en tierce diminuée, intervalle chromatique plus petit que la seconde majeure, et plus grand que la seconde mineure. Or, cet intervalle est déplaisant à l'oreille; il ne sera donc que d'un emploi exceptionnel comme la seconde mineure elle-même, et, autant que possible, ne sera employé que mitigé par des intervalles doux, qui lui serviront de passe-port.

Ainsi, quand la modulation en éclair portera, dans l'harmonie, sur une tierce mineure, elle sera facilement acceptée quand elle rendra majeure la tierce mineure; mais elle sera, en général, repoussée par l'oreille quand elle transformera la tierce mineure en tierce diminuée.

Donc enfin, et en réunissant ce que nous avons dit des tierces majeures et des tierces mineures, on peut dire, d'*une manière générale* : Toute mélodie qui présentera une modulation en éclair, soit par dièse, soit par bémol, pourra prendre rang dans l'harmonie, quand cette modulation aura pour effet de rendre mineures les tierces majeures, ou majeures les tierces mineures; mais elle sera, au contraire, en général, repoussée quand la modulation transformera la tierce majeure en tierce augmentée, ou la tierce mineure en tierce diminuée, parce que ces deux intervalles sont désagréables à l'oreille.

Il est bien entendu qu'il n'est ici question de ces accords que sous le point de vue de leur douceur et de leur dureté, et que nous ne nous occupons nullement en ce moment de la question de modalité et de tonalité, qui a été longuement traitée dans le premier volume.

Ajoutons que si l'on désire cependant avoir recours à l'effet que peuvent faire sentir la tierce diminuée et la tierce augmentée, il vaut mieux les prendre sous forme de renversement, parce que les compléments de ces deux intervalles sont moins durs qu'eux : aussi est-ce plutôt la sixte augmentée que la tierce diminuée que présente la pratique des bons auteurs. Quant à la sixte diminuée, complément de la tierce augmentée, il paraît qu'elle est plus désagréable que la sixte augmentée, car on ne la rencontre pour ainsi dire pas dans la pratique. Il nous paraît évident cependant qu'une main habile pourrait en tirer parti, comme un peintre habile peut, dans un cas donné, utiliser la couleur la plus horrible, si elle était prise seule et sans contraste. Évidemment, toutes les combinaisons doivent avoir leur emploi, plus ou moins fréquent : la question est de trouver cet emploi, très-borné encore dans l'état actuel de l'harmonie pratique.

Utilisons maintenant ce que nous venons d'apprendre de l'effet que

— 118 —

produisent le dièse et le bémol sur les tierces ; appliquons ces connaissances à l'analyse des accords de quinte et des accords de septième ; rien n'empêchera le lecteur curieux de l'appliquer aux autres classes d'accords : la marche à suivre est la même pour toutes. — Commençons par l'analyse des accords de quinte.

### ACCORDS DE QUINTE.

Reprenons les quatre variétés d'accords de quinte contenus dans les deux modes diatoniques.

| Accords parfaits majeurs. | 1 5 2 / 6 3 7 / 4 1 5 | Accords parfaits mineurs. | 6 3 7 / 4 1 5 / 2 6 3 | Accord neutre. | 4 / 2 / 7 | Accord de quinte augmentée, exclusif au mode mineur. | 5 / 3 / 1 |

Prenons ces quatre variétés l'une après l'autre, pour étudier les effets que peuvent produire sur elles l'arrivée du dièse et du bémol. Nous supposerons le dièse et le bémol remplaçant successivement la fondamentale, la tierce et la quinte de l'accord.

1° *Accord parfait majeur.* Les trois accords parfaits majeurs étant identiques, il suffit d'en analyser un pour les connaître tous. Prenons donc, comme exemple, l'accord 461, le premier des trois, et faisons porter alternativement le dièse et le bémol sur chacune de ses trois notes.

Si nous voulons voir nettement le résultat de l'analyse, mettons d'un côté les combinaisons qui ne contiennent que des tierces mineures et des tierces majeures, et de l'autre celles qui contiennent une tierce augmentée ou une tierce diminuée.

### Exemples :

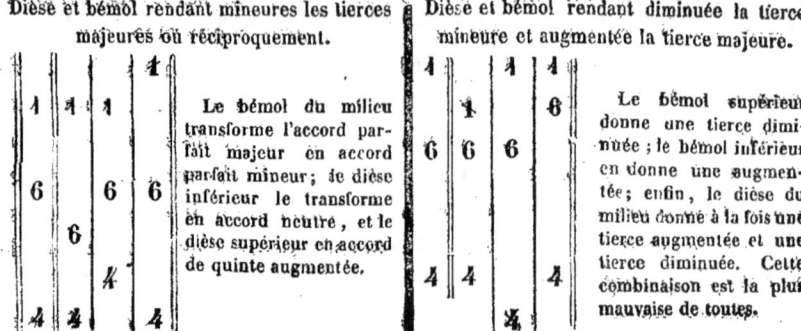

Dièse et bémol rendant mineures les tierces majeures ou réciproquement.

Le bémol du milieu transforme l'accord parfait majeur en accord parfait mineur; le dièse inférieur le transforme en accord neutre, et le dièse supérieur en accord de quinte augmentée.

Dièse et bémol rendant diminuée la tierce mineure et augmentée la tierce majeure.

Le bémol supérieur donne une tierce diminuée ; le bémol inférieur en donne une augmentée ; enfin, le dièse du milieu donne à la fois une tierce augmentée et une tierce diminuée. Cette combinaison est la plus mauvaise de toutes.

C'est-à-dire que, dans un accord parfait majeur, les deux sons extrêmes peuvent être diésés, et le son intermédiaire bémolisé, sans faire sortir l'accord des gammes diatoniques; mais que le contraire, bémoliser les sons extrêmes ou diéser le son intermédiaire, ne peut se faire sans que l'accord quitte les modes diatoniques pour entrer dans les gammes chromatiques; puisque le bémol, dans ce second cas, donne une tierce diminuée ou une tierce augmentée, et que le dièse les donne toutes les deux ensemble. — Si donc on veut s'en tenir aux modes diatoniques, il faut n'employer que le groupe de gauche; si l'on veut entrer dans les modes chromatiques, il faut prendre les combinaisons du groupe de droite.

*Accord parfait mineur.* Prenons un seul accord parfait mineur comme exemple, et mettons encore à gauche les combinaisons qui ne sortent pas des modes diatoniques, et à droite celles qui rentrent dans les modes chromatiques. Prenons l'accord 246 pour exemple.

EXEMPLES :

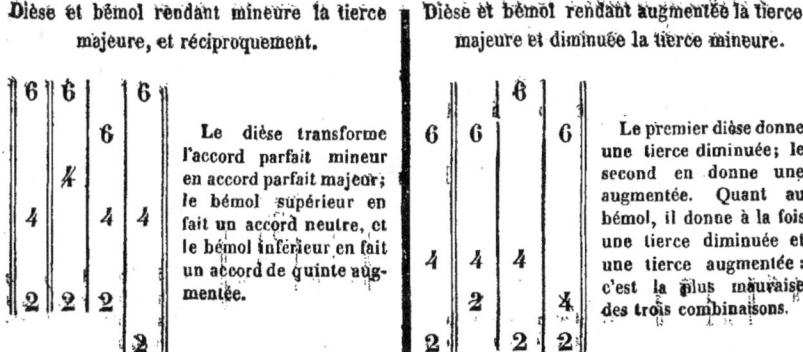

Dièse et bémol rendant mineure la tierce majeure, et réciproquement.

Le dièse transforme l'accord parfait mineur en accord parfait majeur; le bémol supérieur en fait un accord neutre, et le bémol inférieur en fait un accord de quinte augmentée.

Dièse et bémol rendant augmentée la tierce majeure et diminuée la tierce mineure.

Le premier dièse donne une tierce diminuée; le second en donne une augmentée. Quant au bémol, il donne à la fois une tierce diminuée et une tierce augmentée : c'est la plus mauvaise des trois combinaisons.

Ainsi, dans un accord parfait mineur, les deux sons extrêmes peuvent être bémolisés et le son intermédiaire diésé, sans sortir des gammes diatoniques; tandis que le contraire (diéser les sons extrêmes, ou bémoliser le son intermédiaire) ne peut être fait sans rejeter l'accord dans les gammes chromatiques, puisque l'on obtient alors une tierce diminuée, une tierce augmentée, ou toutes les deux à la fois.

*Accord neutre.* Prenons 724, l'accord neutre commun aux deux modes diatoniques, diésons ou bémolisons alternativement chacune de ses notes, et plaçons à gauche les combinaisons diatoniques, et à droite les combinaisons qui ont des intervalles chromatiques.

EXEMPLES :

**Dièse et bémol rendant majeures les tierces mineures.**

Le bémol transforme l'accord neutre en accord parfait majeur; le dièse en fait un accord parfait mineur. Les deux ensemble en feraient un accord de quinte augmentée 7♮2♯.

**Dièse et bémol rendant diminuées les tierces mineures.**

Les deux premières combinaisons contiennent une tierce majeure et une tierce diminuée ; les deux dernières contiennent chacune une tierce mineure et une tierce diminuée.

L'accord neutre offre moins de ressources à l'harmoniste que les accords parfaits, puisque l'on ne peut, comme avec ces derniers, faire porter la modulation en éclair sur la partie intermédiaire sans introduire dans l'accord une tierce diminuée, c'est-à-dire sans sortir des gammes diatoniques.

*Accord de quinte augmentée.* Comme le précédent, cet accord ne peut, sans sortir des gammes diatoniques, subir la modulation en éclair sur la note intermédiaire ; les sons extrêmes, seuls, peuvent la supporter, comme le montre le petit tableau suivant.

EXEMPLE :

L'enlèvement du dièse (ou l'arrivée du bémol) transforme l'accord de quinte augmentée en accord parfait majeur ; l'arrivée du dièse inférieur le transforme en accord parfait mineur.

Double lièse.

A l'inverse de ce que nous avions trouvé dans le groupe de l'accord neutre correspondant à celui-ci (groupe dont tous les accords contenaient une tierce diminuée), nous voyons partout ici une tierce augmentée. Toutes ces combinaisons rentrent dans les gammes chromatiques.

Donc, dans l'accord de quinte augmentée, comme dans l'accord neutre, la modulation en éclair, ne pouvant porter sur le son intermédiaire sans faire sortir l'accord des modes diatoniques, ne permet que deux changements. On peut bémoliser ou dédiéser le son supérieur et transformer l'accord de quinte augmentée en accord parfait majeur ; ou bien,

on peut diéser le son inférieur et transformer l'accord en accord parfait mineur. Tout autre changement donne une tierce augmentée unie à une tierce majeure ou à une tierce mineure.

En un mot, et pour résumer tout ce que nous venons de dire sur les accords de quinte, quand on ne voudra pas sortir des gammes diatoniques, la modulation en éclair ne pourra donner que les combinaisons suivantes :

Les accords parfaits majeurs $4\dot{6}\dot{1}$, $13\ddot{5}$, $57\dot{2}$, peuvent devenir
- Accords parfaits mineurs : $4\dot{6}\dot{1}$, $135$, $57\dot{2}$.
- Accords neutres minimes : $\cancel{4}\dot{6}\dot{1}$, $\dot{1}35$, $572$.
- Accords neutres maximes : $46\dot{\dot{1}}$, $135$, $57\dot{\dot{2}}$.

Les accords parfaits mineurs $2\dot{4}6$, $\dot{6}13$, $357$, peuvent devenir
- Accords parfaits majeurs : $2\dot{4}6$, $\dot{6}13$, $357$.
- Accords neutres minimes : $246$, $613$, $35\cancel{7}$.
- Accords neutres maximes : $2\dot{4}6$, $\dot{6}13$, $357$.

L'accord neutre minime $\dot{7}2\dot{4}$ et l'accord neutre maxime $\dot{1}3\dot{5}$, peuvent devenir
- Accords parfaits majeurs : $\dot{7}24$, $135$.
- Accords parfaits mineurs : $\dot{7}2\dot{4}$, $\dot{1}3\dot{5}$.

(Il est évident que si, au lieu de prendre un dièse ou un bémol en éclair, on en voulait prendre deux, on aurait une foule de combinaisons nouvelles, que l'harmoniste est en droit de prendre à ses risques et périls ; mais, comme la pratique n'en est pas encore là, nous ne poussons pas plus loin cette analyse, que chacun peut continuer, s'il le désire.)

Toutes choses égales d'ailleurs, la modulation en éclair sur la tierce d'un accord parfait sera facilement admise par l'oreille, si elle ne fait que transformer une modale majeure en modale mineure, ou réciproquement.

La modulation qui transforme l'accord neutre minime ou l'accord neutre maxime en accord parfait, soit majeur, soit mineur, sera encore facilement admise par l'oreille, parce qu'elle donne de très-bonnes combinaisons.

La modulation qui rend neutre minime un accord parfait sera encore bien acceptée, parce que l'accord neutre minime est très-doux.

Enfin, la modulation qui rend neutre maxime un accord parfait sera, en général, moins agréable à l'oreille, parce que l'accord neutre maxime est d'un effet très-dur.

Du reste, quel que soit celui des effets que l'on obtienne, celui qui sera donné par le remplacement du son aigu de la quinte, sera plus volontiers accepté par l'oreille que celui qui sera donné par le remplacement de la basse : cela se comprend tout seul. Aussi les accords de quinte augmentée (la plus dure des quatre combinaisons d'accords de quinte) ne se prennent-

ils guère en bémolisant la basse ; et même les théoriciens n'indiquent que les deux variétés 135 et 572, et négligent, nous ne savons pour quelle raison, la combinaison 461, parfaitement identique aux deux autres. Évidemment, il y a là une lacune, de même que pour les trois formes 246, 613 et 357. Qu'une main habile emploie ces combinaisons, et on verra qu'elles ont, tout aussi bien que les autres, droit de domicile dans l'harmonie, quoique la basse soit remplacée par un bémol.

Ainsi, sans sortir des gammes diatoniques, nous voyons tout le parti que l'on peut tirer d'une modulation en éclair passant dans un accord de quinte ; la page 121 contient toutes les combinaisons que l'on peut obtenir de cette manière.

Quant à la manière de traiter les modulations en éclair, elle est des plus simples ; le dièse et le bémol n'étant pris qu'à la volée, il faut les résoudre sur le son qui sert à les mesurer. Le dièse sera donc suivi de la note supérieure qui sert à le mesurer, et le bémol de la note inférieure sur laquelle il repose. Il n'y a, il ne peut y avoir d'autre règle théorique. Dèslors, quand on prendra un dièse ou un bémol en éclair, il n'y aura que deux choses à faire : 1° s'assurer qu'il ne forme ni tierce augmentée ni tierce diminuée ; 2° le faire suivre du son qui sert à le mesurer. — C'est en effet ce que présente continuellement la pratique des grands compositeurs. Ajoutons que l'accord augmenté 135 est très-dur, ce qui engage à le placer entre des combinaisons qui en modèrent la dureté. Aussi, la modulation en éclair qui donne cet effet est-elle ordinairement prise chromatiquement, ce qui donne beaucoup de douceur à la mélodie qui module ainsi.

Jusqu'ici, nous ne nous sommes occupés que des groupes qui ne renferment ni tierce augmentée ni tierce diminuée ; en un mot, nous avons pris tous les accords qui rentrent dans les gammes diatoniques. Mais il arrive assez souvent que les auteurs, au lieu de s'en tenir à la série de modulations en éclair que nous venons d'étudier, prennent au contraire les groupes des modulations qui produisent des intervalles chromatiques. Jetons donc un coup d'œil sur ces derniers, et rappelons-les tous ensemble au souvenir du lecteur, pour qu'il suive facilement ce que nous allons en dire. Disposons-les en trois séries : dans la première, nous placerons tous ceux qui contiennent la tierce diminuée ; dans la seconde, nous mettrons tous ceux qui renferment la tierce augmentée ; et, enfin, dans la troisième, nous réunirons tous ceux qui ont en même temps la tierce diminuée et la tierce augmentée.

Première série. Accords chromatiques, contenant la tierce diminuée.

| Premier groupe. | Deuxième groupe. | Troisième groupe. | Quatrième groupe. | | | | | | | | | |
|---|---|---|---|---|---|---|---|---|---|---|---|---|
| Tierce diminuée. $\left\{\begin{array}{c|c|c|c} 4 & 1 & 5 & 2 \\ 2 & 6 & 3 & 7 \end{array}\right.$ Tierce majeure. $\left. \phantom{X} \right\} \begin{array}{c|c|c|c} \dot{7} & 4 & 1 & 5 \end{array}$ | Tierce majeure. $\left\{\begin{array}{c} \phantom{X} \\ \phantom{X} \end{array}\right.$ Tierce diminuée. $\left. \phantom{X} \right\} \begin{array}{c|c|c|c} 6 & 3 & 7 & 4 \\ 4 & 1 & 5 & 2 \\ 2 & 6 & 3 & 7 \end{array}$ | Tierce diminuée. $\left\{\begin{array}{c} \phantom{X} \\ \phantom{X} \end{array}\right.$ Tierce mineure. $\left\{\begin{array}{c} \dot{4} \\ 2 \\ 7 \end{array}\right.$ | Tierce mineure. $\left\{\begin{array}{c} 4 \\ \phantom{X} \end{array}\right.$ Tierce diminuée. $\left\{\begin{array}{c} 2 \\ \dot{7} \end{array}\right.$ |

Les deux premiers groupes contiennent les accords qui ont une tierce majeure et une tierce diminuée; les deux derniers renferment ceux qui ont une tierce mineure et une tierce diminuée.

Les deux premiers sont meilleurs que les deux derniers, parce qu'ils ont une quinte mineure, et que les derniers ont une quinte diminuée.

Le premier groupe est meilleur que le second, le troisième que le quatrième, parce que la tierce majeure et la tierce mineure y sont au grave, et que la tierce diminuée est formée par les parties hautes; c'est le contraire dans les groupes nos 2 et 4. La pratique fournit des exemples des deux premiers groupes; elle n'en fournit pas des derniers, du moins nous ne nous rappelons pas en avoir rencontré. C'est-à-dire que les auteurs emploient la combinaison de tierce majeure et tierce diminuée (premier groupe), ou réciproquement (deuxième groupe); mais qu'ils n'emploient pas la combinaison de tierce mineure avec tierce diminuée, quelle que soit celle des deux qui se trouve à la basse.

Ainsi, dans Reicha et Jelensperger, on trouve les accords $\dot{7}24$, $4\dot{3}5$ et $57\dot{2}$, du premier groupe; mais on n'y trouve pas $46\dot{1}$. Pourquoi? Nous n'en savons rien; les trois premiers étant supportés par l'oreille, le dernier doit l'être aussi. — On rencontre encore dans ces auteurs $\dot{7}24$ et $2\dot{4}6$, le premier et le dernier accord du second groupe; mais on n'y trouve pas les deux accords du milieu $6\dot{1}3$ et $3\dot{5}7$, qui peuvent cependant être employés au même titre que les autres. Mais là, comme partout, on ne trouve qu'incohérence et absence complète d'idée générale.

Ajoutons que, comme la tierce diminuée est en définitive un intervalle désagréable, les auteurs ne l'emploient que sous forme de redoublement ou de renversement, c'est-à-dire comme dixième diminuée, $2\text{-}\dot{4}$, ou comme sixte augmentée, $\dot{4}\text{-}2$.

Quant à l'aspect sous lequel on emploie ces accords, ils peuvent se pré-

— 124 —

senter sous forme de tronçons d'accords de treizième, ou autre; toutes les combinaisons sont usitées, pourvu que la tierce diminuée soit redoublée ou renversée ; c'est-à-dire disposée en sixte augmentée ou en dixième diminuée.

Deuxième série. Accords chromatiques contenant la tierce augmentée.

| Premier groupe. | Deuxième groupe. | Troisième groupe. | Quatrième groupe. |
|---|---|---|---|
| Tierce augmentée. { 6 \| 3 \| 7 \| 5 } Tierce mineure. { 4 \| 1 \| 5 \| 3 \| 2 \| 6 \| 3 \| 1 } | Tierce mineure. { 1 \| 5 \| 2 \| 5 \| 6 \| 3 \| 7 \| 3 } Tierce augmentée. { 4 \| 1 \| 5 \| 1 } | Tierce augmentée. { 5 \| 3 } Tierce majeure. { 1 } (Double liése.) | Tierce majeure. { 5 \| 3 } Tierce augmentée. { 1 } |

Les deux premiers groupes contiennent une tierce mineure et une tierce augmentée; les deux derniers une tierce majeure et une tierce augmentée. Les meilleures combinaisons seraient celles du premier groupe, tierce mineure en bas et tierce augmentée en haut. Mais il paraît que l'oreille refuse encore plus la tierce augmentée que la tierce diminuée, car toutes ces combinaisons sont inusitées; la tierce augmentée a suffi pour les faire abandonner complétement. — Eh bien! là encore, il y a une lacune; et certainement, employées à propos, les combinaisons des deux premiers groupes, et surtout celles du premier, pourraient offrir quelques ressources aux compositeurs.

Troisième série. Accords chromatiques contenant ensemble la tierce diminuée et la tierce augmentée.

| Premier groupe. | Deuxième groupe. |
|---|---|
| Tierce diminuée. { 1 \| 5 \| 2 \| 6 \| 3 \| 7 } Tierce augmentée. { 4 \| 1 \| 5 } | Tierce augmentée. { 6 \| 3 \| 7 \| 4 \| 1 \| 5 } Tierce diminuée. { 2 \| 6 \| 3 } |

La troisième série ne renferme plus que deux groupes, qui contiennent chacun la tierce augmentée et la tierce diminuée; aussi les accords de cette série sont-ils les plus mauvais de tous les accords chromatiques que

nous venons de passer en revue : ils sont absolument inusités. — Cependant, le livre de Jelensperger (l'Harmonie au xixᵉ siècle) donne comme accord altéré usité l'accord 1357. Or, cet accord contient la tierce diminuée 3-5, surmontée de la tierce augmentée 5-7 (il présente de plus la septième majeure 1-7 qui est très-dure). Cet auteur admettant 357 dans un accord de septième, on est en droit de lui poser les questions suivantes :

1° Ayant admis 357, pourquoi n'avez-vous pas admis les deux autres accords de son groupe : 613 et 246 ?

2° Pourquoi n'avez-vous pas admis les accords du premier groupe de la même série, qui renferment, comme 357, une tierce augmentée et une tierce diminuée?

3° Admettant 357, qui a une tierce diminuée avec sa tierce augmentée, à bien plus forte raison, vous deviez admettre les accords de la deuxième série, surtout ceux des deux premiers groupes, qui ont leur tierce augmentée accompagnée d'une tierce mineure ? — Incohérence perpétuelle, voilà toute votre science. Vous aurez rencontré un exemple de 1357, et vous n'avez pas vu que si cette combinaison horrible peut trouver son emploi dans un cas déterminé, il doit en être de même de celles qui sont moins mauvaises.

Il résulte de l'analyse que nous venons de faire : 1° que les deux dernières séries, *qui ont la tierce augmentée*, sont inusitées ;

2° Que, dans la première série, les deux derniers groupes, qui ont *la tierce diminuée unie à la tierce mineure*, sont inusités ;

3° Que les deux premiers groupes, qui ont *la tierce diminuée unie à la tierce majeure*, sont à peu près les seuls usités. Le premier est meilleur que le second, qui a la tierce diminuée à la basse. C'est ce qui a fait dire aux théoriciens que l'on ne pouvait remplacer la quinte par son bémol que dans les accords dont la première tierce est majeure.

En résumé, de tous les accords chromatiques, il n'y a pour ainsi dire d'usités, que ceux qui contiennent une tierce majeure accompagnée d'une tierce diminuée ; et encore, pour sauver l'effet dur de cette tierce, on la remplace par son renversement, ou par son redoublement.

Quant à la manière de traiter ces accords dans la pratique, il n'y a que deux précautions à prendre, et les voici : 1° ces combinaisons étant plus ou moins dures, il faut, autant que possible, les placer entre des combinaisons très-douces, contenant beaucoup d'intervalles de première qualité ; et les faire prendre par mouvement oblique autant qu'on le peut. 2° La modulation en éclair demande que le dièse aille se résoudre sur le son

auquel il peut servir de sensible, et le bémol sur celui qui peut lui servir de médiante, et sur lequel il puisse se reposer.

En définitive, tout ce que nous venons de dire des effets de la modulation en éclair sur les accords de quinte, peut se résumer de la manière suivante :

1° Quand la modulation en éclair n'introduit dans l'harmonie aucun intervalle chromatique (tierce augmentée ou tierce diminuée), il suffit que le dièse conduise au son supérieur et le bémol au son inférieur, et qu'on ait pris ces accidents par mouvement conjoint, pour n'avoir rien à redouter de ces modulations.

2° Quand le dièse ou le bémol, pris encore par mouvement conjoint, et résolus sur les notes qui servent à les mesurer, viennent introduire dans l'accord la tierce diminuée, les auteurs le prennent assez facilement quand il donne l'une des combinaisons du premier groupe de la première série (tierce majeure avec tierce diminuée); ils le prennent beaucoup moins quand la combinaison appartient au deuxième groupe de la même série (tierce diminuée surmontée de tierce majeure); enfin ils n'emploient pas les deux derniers groupes de la première série : (tierce mineure avec tierce diminuée).

3° Enfin, quand la modulation en éclair introduit dans l'accord une tierce augmentée, les auteurs ne l'acceptent pas.

4° Ajoutons que la tierce diminuée est employée sous forme de sixte augmentée, ou de dixième diminuée.

### Accords de septième.

Pour connaître exactement les effets produits par la modulation en éclair sur chacune des notes qui composent ces accords, il faudrait faire sur eux une analyse semblable à celle que nous avons faite sur les accords de quinte, page 118 et suivantes; rien ne serait plus facile. Toutefois, et pour ne pas faire un travail dont le résultat serait nul, faisons une remarque : c'est que si les bons compositeurs, c'est-à-dire si les hommes doués à un haut degré du sentiment de l'harmonie, ont repoussé de la pratique *la tierce augmentée*, quand elle se trouvait dans un accord de quinte, ils ont dû la repousser également des accords de septième, de neuvième, etc. Nous n'avons donc pas à nous occuper des combinaisons qui renfermeraient la tierce augmentée. Ajoutons, que s'ils n'ont supporté, dans ces accords de quinte, la tierce diminuée que quand elle s'est trouvée avec une tierce majeure, ils en auront fait autant dans les accords de septième et de neuvième ; et, dès-lors, nous n'avons pas à nous occuper des cas où la

— 127 —

tierce diminuée est accompagnée d'une tierce mineure. — Notre analyse doit donc se borner à prendre les deux premiers groupes de la première série de la page 123, et à transformer chacun des accords qu'ils contiennent en accord de septième, soit en mettant une tierce par dessus, soit en la mettant par dessous; ajoutons que la tierce que l'on prend ainsi peut être majeure ou mineure. Voyons maintenant les combinaisons que l'on pourra obtenir en agissant ainsi sur chacun des accords des deux premiers groupes de la première série; c'est-à-dire sur les accords composés d'une tierce majeure et d'une tierce diminuée, quelle que soit celle des deux tierces qui se trouve à la basse. Prenons 724, comme exemple du premier groupe, et 246 comme exemple du second, et appliquons la tierce majeure et la tierce mineure tantôt au-dessous et tantôt au-dessus de chacun de ces deux accords; cela nous donnera les huit combinaisons suivantes, ou plutôt les sept, parce que les deux combinaisons du milieu sont identiques.

EXEMPLE :

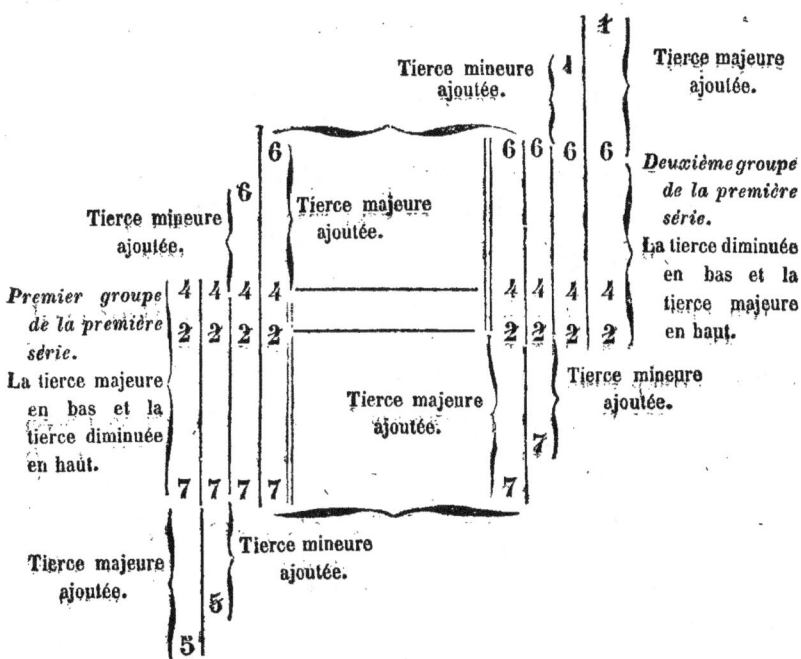

Le premier groupe fournit les quatre accords de septième 5724, 5724, 7246 et 7246.

Le deuxième groupe donne les quatre autres accords de septième 7246, 7246, 2461 et 2461.

Remarquez que le dernier accord du premier groupe, 7246, est le même que le premier du deuxième ; cela réduit donc à sept le nombre des accords de septième altérés que l'on a pu produire par l'addition d'une tierce diatonique à chacun des deux accords de quinte 724 et 246.

Guidés par la théorie, nous ne balançons pas à dire que si l'un de ces accords peut être employé, tous peuvent l'être ; et nous ne voyons pas une bonne raison pour affirmer le contraire.

Toutefois, faisons observer que si l'effet de tierce mineure blesse l'oreille quand il se rencontre à côté de celui de tierce diminuée (ce qui paraît résulter de l'exclusion que la pratique a faite des deux derniers groupes de la première série, page 123), on ne devrait pas employer 7246, troisième accord du premier groupe, ni 7246, deuxième accord du second groupe. Cependant, la tierce diminuée étant toujours remplacée, dans les accords de septième comme dans ceux de quinte, par son redoublement la dixième diminuée, ou par son renversement la sixte augmentée, nous ne comprenons pas le mauvais effet que peut faire cette tierce mineure dans l'accord de septième. Aussi croyons-nous que ces espèces d'accords peuvent être employées.

Du reste voici, dans les accords de septième altérés, ceux admis par Reicha :

  Le premier du premier groupe.    5724 ;
  L'accord commun aux deux groupes,    7246 ;
  Et le troisième du deuxième groupe,    2461.

(Nous avons traduit ici les trois accords de Reicha dans la gamme d'ut, — sauf bien entendu l'intervalle chromatique, — pour que le lecteur puisse les mieux comprendre).

Remarquons en passant que les accords admis par Reicha sont précisément les trois accords de septième du pavillon majeur, 5724, 7246, 2461, dans lesquels le *ré* a été remplacé par son dièse. Dans le premier accord, le remplacement porte sur la quinte de l'accord, 5724 ; dans le second, sur la tierce, 7246 ; et, dans le troisième, sur la note fondamentale, 2461. Reicha disant que l'altération ne pouvait porter que sur la quinte d'un accord, (pourquoi ? — il ne l'a pas dit ; car on ne peut admettre *sa permission de la nature*,) avait été conduit à regarder le *sol* comme note fondamentale de tous ces accords. (Voir son analyse, tome I, pages 58 et 59.)

Ajoutons que, dans les accords de quinte, Reicha avait déjà pris l'accord 135 comme accord altéré. Or, cet accord, ajouté aux trois cités plus haut, forme précisément le complément des accords du pavillon majeur : 135,

$5\overset{.}{7}24, \overset{.}{7}246$ et $246\overset{.}{1}$. — Pourquoi Reicha ayant pris chacun des accords du pavillon majeur, pour lui faire subir une altération, n'en a-t-il pas fait autant pour ceux du pavillon mineur ? — Pourquoi ? — parce que le défaut absolu de théorie ne lui permettait pas de faire un ensemble complet, et le laissait toujours dans l'incohérence qui avait tant frappé l'esprit élevé de Weber.

Jelensperger, élève de Reicha, a été plus loin que lui ; outre les trois accords de septième admis par son maître, il donne encore l'accord $\overset{.}{7}246$, qui est l'analogue de l'accord $246\overset{.}{1}$, le quatrième du deuxième groupe ; mais il ne dit rien non plus des trois variétés $5\overset{.}{7}24$ et $\overset{.}{7}246$, les deux du milieu du premier groupe, et $\overset{.}{7}246$ (analogue à $5\overset{.}{7}24$), le second du deuxième groupe. — Il est évident qu'ici encore la théorie devance la pratique, en lui indiquant trois combinaisons auxquelles elle n'avait pas songé, et que le défaut absolu d'analyse, rendue impossible par l'écriture sur la portée, n'a pas permis aux théoriciens de découvrir.

Mais voici quelque chose de mieux ; Jelensperger, après avoir négligé trois accords altérés aussi bons que ceux qu'il avait admis, n'a pas hésité à prendre le détestable accord 1357, qui contient avec la septième majeure 1-7, une tierce diminuée 3-5 et une tierce augmentée 5-7. Or, nous avons vu que dans les accords de quinte on n'avait jamais pris la tierce augmentée, bien qu'elle se rencontrât avec une tierce majeure ou avec une tierce mineure ; et voilà qu'ici on la prend surmontant une tierce diminuée. Quelle logique ! Mais prenez-y garde, si vous admettez cette combinaison, l'analyse va vous contraindre à en accepter une kyrielle d'autres analogues que vous n'aurez aucune raison de refuser. — Aussi, nous vous engageons à laisser de côté 1357 jusqu'à ce que vous ayez accepté les trois combinaisons que vous avez négligées ; puis, plus tard, quand les compositeurs, plus hardis, ou plus habiles, nous auront fait accepter la tierce augmentée, comme ils nous ont donné la tierce diminuée (toujours sous forme de redoublement ou de renversement), eh bien ! alors, disons-nous, on analysera les combinaisons qui contiennent la tierce augmentée, comme nous avons analysé celles qui contiennent la tierce diminuée, et la pratique, éclairée par une théorie rationnelle, n'ira plus à l'aveugle, de casse-cou en casse-cou, comme elle l'a fait avec vos malheureux traités d'harmonie.

Est-il nécessaire de faire remarquer que nous n'avons pris qu'un accord dans chacun des deux groupes de la page 123 : $\overset{.}{7}24$ dans l'un, et $2\overset{.}{4}6$ dans l'autre ; mais que la même analyse peut se répéter sur les six autres accords de ces deux groupes ? Nous ne faisons pas cette analyse, ce serait du temps

perdu; mais le lecteur peut la faire lui-même comme étude, et il pourra ainsi avoir toutes les combinaisons que peuvent fournir ces accords de septième altérés.

L'emploi de ces accords ne demande pas d'autres précautions que celui des accords de quinte; le dièse conduit à la note supérieure, le bémol à la note inférieure; si la combinaison que l'on prend est dure à l'oreille, il faut la prendre par mouvement oblique, et la mettre entre des accords très-doux. Ces précautions sont inutiles quand ces accords passent sur une double croche; mais il est bon de les prendre quand ces accords altérés ont une certaine durée.

Il va sans dire qu'ici, comme pour les accords de quinte, on peut employer toutes les combinaisons que l'on peut faire avec les notes de ces accords de septième altérés, pourvu que les combinaisons présentent toujours la tierce diminuée sous forme de sixte augmentée (renversement), ou sous celui de dixième diminuée (redoublement).

### ACCORDS DE NEUVIÈME.

En prenant tous les accords de septième altérés par la modulation en éclair, on pourrait les transformer en accords de neuvième, de la même manière que nous avons transformé les accords de quinte en accords de septième. Mais comme ces accords sont, jusqu'ici, peu usités, sauf peut-être $\underline{5}7246$ et $\underline{5}7246$, les deux accords de neuvième de dominante, nous croyons devoir arrêter là cette étude des accords chromatiques, pour ne pas prolonger démesurément notre travail. — Mais nous croyons en avoir dit assez pour montrer au lecteur combien la théorie de ces accords chromatiques est encore dans l'enfance dans tous les traités d'harmonie, et combien est lourde l'erreur des théoriciens qui ont amalgamé les accords chromatiques avec les accords diatoniques, nous voulons dire avec ceux qu'ils ont bien voulu admettre dans leur théorie; car la plupart des accords diatoniques qu'ils n'ont pas admis (bien qu'ils les emploient perpétuellement sous les noms de petites notes, notes de passage, pédales, etc.) sont beaucoup plus usités que ces trois ou quatre tronçons chromatiques, dont l'usage est, en définitive, assez restreint.

Ici se termine notre travail original; nous n'avons plus rien de nouveau à dire au lecteur. — Cependant nous croyons utile de lui donner une idée claire et succincte de ce que les harmonistes appellent contre-point, imitation, fugue; et nous allons tâcher d'atteindre ce but dans le livre suivant, entièrement consacré à l'explication de ces mots.

# LIVRE TROISIÈME.

# HARMONIE CLASSIQUE.

## PRÉAMBULE.

Maintenant que nous connaissons la théorie de l'harmonie et que nous avons appris le moyen de faire de l'harmonie pratique à autant de parties qu'on le voudra, jetons un coup d'œil rapide sur les formes diverses que présente l'harmonie pratique dans les livres des théoriciens. Toutefois, hâtons-nous de le dire, notre but n'est point de faire un traité spécial de ces diverses formes d'harmonies appelées *contre-points*, *imitations*, *fugues*, etc. Loin de nous une pareille idée. Dans notre conviction, ces formes surannées, et presque entièrement abandonnées par les praticiens partout ailleurs que dans les classes des Conservatoires, n'ont pas peu contribué à retenir l'enseignement de l'harmonie dans l'état déplorable où on le voit partout. Aussi, sommes-nous loin de vouloir propager l'étude des contre-points, imitations, etc.; mais ces mots sont dans la bouche de tous les musiciens; il faut dès-lors que nous mettions les personnes qui auront commencé l'étude de l'harmonie dans notre livre en position de comprendre ceux des autres, et de pouvoir apprécier à leur juste valeur les contre-points, les imitations et les fugues. — Nous avons la confiance que le lecteur arrivera, comme nous, à regarder ces formes particulières de l'harmonie comme étant, plus ou moins, les équivalents des diverses formes de la littérature désignées par les mots de madrigal, anagramme, acrostiche, sonnet, ou de ces devoirs de rhétorique désignés par le nom d'amplifications. Ces mots, contre-points, imitations, etc., ne sont que des souvenirs de la période d'enfance de l'art musical; et, de même que la littérature moderne n'attache plus qu'une médiocre importance aux anagrammes, aux acrostiches, et même aux fameux sonnets, malgré l'opinion du maître :

« Un sonnet sans défaut vaut seul un long poème; »

De même, l'harmonie ne tardera pas à réduire de plus en plus le rôle qu'ont joué jusqu'ici dans l'enseignement tous les ridicules contre-points, les imitations de toutes les espèces, et même la vénérable fugue, « ce chef-

d'œuvre ingrat d'un bon harmoniste (Rousseau). » Un chef-d'œuvre ingrat! cette expression peint admirablement la fugue; et cependant, elle n'a pas suffi pour avertir les professeurs qu'il était temps de modifier un enseignement qui conduisait les bons élèves, les meilleures organisations, à faire des chefs-d'œuvre ingrats! Hélas! nous sommes si routiniers, qu'une fois un chemin tracé, le plus souvent sans plan, sans but arrêté, on continue d'y marcher jusqu'à ce qu'une catastrophe vienne nous forcer à en chercher un autre.

Nous allons donc consacrer ce dernier livre à l'étude abrégée des contre-points, des imitations et des fugues, avec l'espérance que ces quelques pages serviront d'exorde à l'oraison funèbre de celles de ces formes qui sont par trop surannées. Il est temps enfin de secouer ces guenilles scholastiques, capables à elles seules de cacher à tous les yeux le génie qui voudrait s'en couvrir éternellement (1).

Ici, notre tâche va consister à faire comprendre au lecteur ce qu'était chacune de ces formes, et à lui montrer que, quelle que soit celle d'entre elles que l'on veuille donner à l'harmonie, les règles posées par la théorie sont toujours et partout identiquement les mêmes. — Ainsi les règles de la syntaxe, une fois apprises, s'appliquent avec la même rigueur à toutes les formes de la poésie, de quelque nom qu'on les décore.

Or, les formes principales dont on a si longtemps habillé l'harmonie sont au nombre de quatre, et portent les noms suivants : 1° Contre-point simple; 2° imitation; 3° contre-point double, triple, etc.; 4° fugue. Consacrons un chapitre à l'explication de chacun de ces mots.

---

(1) Voici, entre mille faits analogues, une petite anecdote qui est arrivée, il y a quelques années, à l'École militaire de *la Flèche*, et qui m'a été rapportée par un des officiers de l'établissement.

« L'École a une musique militaire dans laquelle sont admis ceux des élèves qui savent
« jouer d'un instrument. Au nombre de ceux-ci se trouvait un jeune homme doué d'une très-
« grande facilité pour la composition musicale; et qui, sans savoir seulement qu'il y eût des
« contre-points et des fugues, composait de charmantes mélodies, qu'il arrangeait en *mar-
« ches*, en *pas ordinaires*, en *pas redoublés*, etc., et dont la musique de l'École faisait son
« profit, chacun trouvant charmantes les œuvres du jeune compositeur. Le chef de musique,
« frappé des dispositions extraordinaires de ce jeune homme, le prit sous sa protection spé-
« ciale, et se mit à lui enseigner les règles du contre-point, de la fugue, etc., et cela avec
« un succès tel, que, quand l'enseignement fut complet, le malheureux jeune homme, en-
« touré de règles innombrables qui menaçaient de faire feu sur ses pauvres compositions à
« la moindre infraction aux préceptes du maître, n'osa plus faire un pas de peur de violer
« la consigne. Si bien que, à partir de ce moment, il ne put plus composer quoi que ce fût,
« arrêté par la crainte de faire des fautes contre les règles. »

# CHAPITRE PREMIER.

> A l'assaut! La voici, cette science de *contrebande*, *contrefaçon* d'utilité, qu'on apprend à *contre-cœur*, et dont le génie reçoit le *contre-coup*. La voilà qui met le tableau à *contre-jour*, et prend la raison à *contre-poil*. Elle avance par *contre-marche*; véritable *contre-pied* du sens commun, elle le *contrecarre* par ses *contre-indications*, elle *contremande* à *contre-temps* ses propres lois, par ses *contre-lettres*, et se *contredit* par ses *contre-vérités* et ses *contre-parties*. Quel monstrueux *contresens*! — Sus donc au CONTRE-POINT!

## DU CONTRE-POINT SIMPLE.

Voici ce que J.-J. Rousseau dit du contre-point : « C'est à peu près la « même chose que *composition* ; si ce n'est que *composition* peut se dire « des chants, et d'une seule partie, et que *contre-point* ne se dit que de « l'harmonie, et d'une *composition* à deux ou plusieurs parties différentes.

« Ce mot de contre-point vient de ce qu'anciennement les notes, ou « signes des sons, étaient de simples points, et qu'en composant à plusieurs « parties, on plaçait ainsi les points l'un sur l'autre, ou l'un contre « l'autre.

« Aujourd'hui le nom de *contre-point* s'applique spécialement aux par- « ties ajoutées sur un sujet donné, pris ordinairement du plain-chant. Le « sujet peut être à la *taille* ou à quelque autre partie supérieure ; et l'on dit « alors que le contre-point est sous le sujet : mais il est ordinairement à « la basse, ce qui met le sujet sous le contre-point. Quand le *contre-point* « est syllabique ou note sur note, on l'appelle *contre-point simple ;* contre- « *point figuré* quand il s'y trouve différentes figures ou valeurs de notes, « et qu'on y fait des desseins (1), des imitations, des fugues : on sait bien « que tout cela ne peut se faire qu'à l'aide de la mesure, et que ce plain- « chant devient alors de la véritable musique. »

Le contre-point n'est donc autre chose que l'application d'une ou de plusieurs mélodies accessoires à une mélodie principale donnée d'avance. C'est précisément ce que nous avons décrit dans le 2ᵉ livre, sous les titres de *Harmonie à deux, à trois, à quatre parties*, etc. Contre-point est

---

(1) J.-J. Rousseau écrit toujours dessein.

donc parfaitement synonyme d'harmonie à deux, trois ou quatre parties, etc. Notre second livre, intitulé *Pratique*, est donc un traité de contre-point. — Hâtons-nous d'ajouter, toutefois, que le contre-point que nous avons fait sous les noms d'harmonie à deux parties, à trois parties, etc., n'a pas été tout à fait soumis à certaines règles de monotonie que nous allons rencontrer plus bas, et qui rendent les anciens contre-points une chose complétement ennuyeuse.

Nous n'avons donc plus à donner ici les règles du contre-point, que nous possédons bien maintenant, mais à indiquer simplement les divisions classiques apportées par les auteurs dans les contre-points, en ajoutant ce qu'il pourra être utile de dire sur chacune des formes qui nous donneront quelque chose de nouveau à signaler. Donnons donc le tableau complet des contre-points simples; nous verrons ensuite ce que nous aurons à dire de chacun d'eux.

*Tableau général des diverses espèces de contre-points simples, d'après Cherubini.*

CONTRE-POINT

A DEUX PARTIES.
- 1<sup>re</sup> *espèce*. Note pour note; ronde pour ronde.
- 2<sup>e</sup> *espèce*. Deux blanches pour une ronde (1).
- 3<sup>e</sup> *espèce*. Quatre noires pour une ronde.
- 4<sup>e</sup> *espèce*. Syncope. (Deux rondes syncopant l'une sur l'autre.)
- 5<sup>e</sup> *espèce*. Fleuri. Les quatre autres espèces réunies, plus l'emploi des croches et des notes pointées.

A TROIS PARTIES.
- 1<sup>re</sup> *espèce*. Note pour note; ronde pour ronde.
- 2<sup>e</sup> *espèce*. Deux blanches pour une ronde.
- 3<sup>e</sup> *espèce*. Quatre noires pour une ronde.
- 4<sup>e</sup> *espèce*. Syncope.
- 5<sup>e</sup> *espèce*. Fleuri.

A QUATRE PARTIES.
- 1<sup>re</sup> *espèce*. Note pour note; ronde pour ronde.
- 2<sup>e</sup> *espèce*. Deux blanches pour une ronde.
- 3<sup>e</sup> *espèce*. Quatre noires pour une ronde.
- 4<sup>e</sup> *espèce*. Syncope.
- 5<sup>e</sup> *espèce*. Fleuri.

A CINQ, SIX, SEPT OU HUIT PARTIES.
- 1<sup>re</sup> *espèce*. Note pour note; ronde pour ronde.
- 2<sup>e</sup> *espèce*. Deux blanches pour une ronde.
- 3<sup>e</sup> *espèce*. Quatre noires pour une ronde.
- 4<sup>e</sup> *espèce*. Syncope.
- 5<sup>e</sup> *espèce*. Fleuri.

---

(1) La blanche est prise comme unité; tous les exemples que nous allons rapporter appartiennent à la mesure 2/2.

C'est-à-dire que le contre-point simple se divise d'abord en contre-point à *deux, trois, quatre parties* et *plus*, comme l'harmonie. C'est précisément la division que nous avons suivie ; elle était bonne, il fallait la conserver.

Mais chaque contre-point (à deux, trois ou quatre parties) se subdivise ensuite en cinq espèces, les mêmes partout, suivant que le compositeur emploie, d'un bout à l'autre du morceau, sans jamais changer :

| | |
|---|---|
| Note pour note, | première espèce ; |
| Deux notes pour une, | deuxième espèce ; |
| Quatre notes pour une, | troisième espèce ; |
| Des syncopes continuelles, | quatrième espèce ; |
| Les quatre combinaisons tour à tour, | cinquième espèce. |

Cette dernière division est *puérile*, et d'ailleurs *très-incomplète*, si l'on veut suivre entièrement l'idée qui y a conduit.

Elle est *puérile,* car elle multiplie inutilement ces variétés sans qu'il en résulte aucun bénéfice pour la pratique, puisque les quatre dernières espèces sont soumises aux deux mêmes règles, celle du mouvement conjoint et celle de l'accord brisé, et que cependant ces quatre divisions semblent prendre une importance qu'elles n'ont pas véritablement, puisque chacune d'elles subit la loi des autres. — Si l'on voulait diviser, il fallait dire : *note pour note,* et *plusieurs notes pour une* ; il n'y avait pas autre chose « *contre-point simple* et *contre-point figuré* ». (Rousseau).

Elle est *incomplète,* car les auteurs n'ont pas vu qu'ils négligeaient entièrement la division ternaire dans l'accompagnement. — Pourquoi, puisqu'ils faisaient des espèces à part quand ils accompagnaient l'entier par des moitiés et par des quarts, ne pas avoir fait également deux espèces quand on l'accompagnait par des tiers et par des neuvièmes ? — Pourquoi encore ne pas avoir fait deux espèces particulières pour les deux espèces de sixièmes ($\overline{123}\ \overline{456}$, $\overline{12}\ \overline{34}\ \overline{56}$)? Pourquoi n'avoir pas d'espèces spéciales pour les huitièmes, les douzièmes, les dix-huitièmes et les vingt-septièmes, c'est-à-dire pour toutes les divisions primaires (moitiés et tiers), secondaires (quarts, neuvièmes, sixièmes), tertiaires (huitièmes, vingt-septièmes, douzièmes et dix-huitièmes) ? — Pourquoi ? — Par une excellente raison : c'est qu'avant Galin personne n'avait rien écrit qui pût faire penser à une division régulière de l'unité, et qu'avant son admirable chronomériste, les livres de musique croyaient avoir tout dit quand ils avaient débité l'inévitable kyrielle que l'on rencontre en tête de tous les solféges : une ronde vaut deux blanches ; une blanche vaut deux

noires, etc. ; ce qui revient à dire que l'entier vaut deux moitiés ; que la moitié vaut deux quarts, etc. Et quand on a dit tout cela, on croit avoir fait entrer une idée dans la tête de celui qui a lu! hélas! on n'y a fait entrer que des mots vides de sens, puisque le lecteur, rencontrant une blanche avec une croche une noire et un point, n'est pas le moins du monde capable d'exprimer les idées de durée renfermées sous ces signes.

Mais voici d'où vient cette lacune : les théoriciens qui ont écrit sur les diverses espèces de contre-point et qui ont pris *le deux notes pour une*, et *le quatre notes pour une*, n'ont fait que continuer les errements des premiers compositeurs qui avaient admis cette division ; ils ont copié sans remarquer que ces devanciers n'avaient pris que *la division binaire*, deux pour un, et la première subdivision binaire, *quatre pour un;* et qu'ils n'avaient pris *ni la division ternaire*, trois pour un, *ni la subdivision ternaire*, six ou neuf pour un. Ils ont copié servilement, sans se demander compte de cette exclusion de la division ternaire, peut-être même sans la remarquer. — Eh bien! faisons ce qu'ils auraient dû faire, demandons aux anciens pourquoi cette exclusion de la division ternaire dans l'harmonie; et pourquoi ils n'ont pas d'espèces particulières pour les contre-points *trois notes pour une, six notes pour une, neuf notes pour une*. A cela, les anciens nous feront la réponse qu'ils nous ont déjà faite à propos de la mélodie (voir, dans la Méthode vocale, *Écriture de la musique sur la portée*) : Ils ne connaissaient pas la division ternaire!... la science musicale, encore dans l'enfance, ne trouvait que des organes peu exercés, qui s'en tenaient à la division binaire de l'unité. Aussi, nous l'avons vu dans la Méthode vocale, leur écriture, qui a quatre signes pour écrire les moitiés, quatre pour les quarts et quatre pour les huitièmes, n'en a pas un seul pour les tiers, pour les sixièmes ou pour les neuvièmes : aussi les anciens harmonistes qui ont fait une division de contre-point pour les moitiés, deux notes pour une ; une division de contre-point pour les quarts, quatre notes pour une; n'ont-ils rien fait pour les tiers, les sixièmes ni les neuvièmes. — Jusqu'à démonstration du contraire, ceci nous semble prouver que les anciens n'employaient pas la division ternaire. — Eh bien! les copistes qui ont fait, d'après eux, des traités de contre-point ont conservé les mêmes lacunes, sans remarquer que les anciens étaient parfaitement excusables de ne pas faire une espèce particulière d'un contre-point dont ils n'avaient pas l'idée; tandis qu'eux, modernes, ne sont pas pardonnables d'avoir fait une espèce pour les moitiés, une espèce pour les quarts, et rien pour les tiers et les sixièmes, qu'ils emploient cependant tous les jours. — A quoi tient cette singulière inadvertance? — Est-ce au

défaut d'intelligence des auteurs ? — Pas le moins du monde. L'harmonie compte parmi ses écrivains des hommes de haute portée. — A quoi cela tient-il donc ? — Cela tient tout simplement à l'entêtement que l'on a mis à conserver une écriture complétement inintelligible, avec laquelle Newton lui-même n'aurait pu faire la moindre analyse ; et qui, loin de représenter nettement les idées, les cache aux yeux des plus habiles.

Ainsi, comme nous le disions, non-seulement cette classification des contre-points simples est sans aucune utilité, mais elle est encore complétement dépassée par les progrès de la musique moderne. — Si elle était utile, il fallait la compléter ; et si elle ne servait à rien, ce qui est parfaitement vrai, il fallait l'abandonner. — Il n'y a donc pas à s'y arrêter ; et, si nous l'avons donnée ici, c'est afin que celui qui n'aurait étudié l'harmonie que dans notre livre puisse comprendre les personnes qui auront suivi l'ancienne route ; c'est encore afin de montrer à ces personnes elles-mêmes à quelle étude puérile on a dépensé leur temps.

Résumons-nous : le mot contre-point est pris dans le sens que nous avons attaché au mot harmonie ; faire du contre-point simple, c'est appliquer une, deux, trois, ou un plus grand nombre de mélodies accessoires à une mélodie principale. Les expressions contre-point à deux, à trois, à quatre parties ou plus, sont synonymes des expressions : harmonie à deux, trois, quatre parties ou plus. Or, nous savons faire toutes les diverses espèces d'harmonies ; donc nous savons faire toutes les diverses espèces de contre-points, et nous n'avons plus rien de nouveau à ajouter à ce que nous avons dit dans le livre deux. — En un mot, le livre deux, au lieu d'être intitulé *Harmonie pratique*, aurait pu être intitulé : *Traité de contre-point*. — Si nous n'avons pas conservé ce titre, c'est que nous le trouvons ridicule ; le but, c'est de faire de l'harmonie ; le contre-point n'est qu'un des moyens graphiques employés jadis pour représenter les idées harmoniques : il était donc absurde de remplacer le mot harmonie par le mot contre-point. — D'ailleurs, nous ne faisons pas plus de contre-point que ceux qui emploient la basse chiffrée, puisque nous ne nous servons que de chiffres comme eux ; il nous aurait donc fallu dire : *faire du contre-chiffre*; cela ne serait pas plus absurde que : *faire du contre-point*. — Contre-point est donc un mot à reléguer dans les musées d'antiquités.

Reprenons maintenant chacune des espèces de contre-points, pour en bien définir le sens, et en donner un exemple qui permette au lecteur de savoir au juste à quoi s'en tenir sur ces formes surannées.

## CONTRE-POINTS SIMPLES A DEUX PARTIES.

**Première espèce.** *Contre-point de première espèce, ou note pour note.*

Dans cette espèce de contre-point, le chant donné ne doit avoir qu'une note par mesure (1), ni plus ni moins ; le contre-point ou accompagnement doit avoir, de même, une seule note par mesure.

**Premier exemple.** Chant donné à la basse ; contre-point à l'aigu.

|   | 1 | 2 | 3 | 4 | 5 | 6 | 7 | 8 | 9 |
|---|---|---|---|---|---|---|---|---|---|
| Contre-point. | 5 | 6 | $\dot{1}$ | $\dot{1}$ | 7 | 5 | 6 | $\dot{1}$ | $\dot{3}$ |
| Chant donné. | 1 | 4 | 3 | 6 | 2 | 3 | 4 | 3 | 1 |

| 10 | 11 | 12 | 13 | 14 | 15 | 16 | 17 | 18 |
|---|---|---|---|---|---|---|---|---|
| $\dot{2}$ | $\dot{2}$ | $\dot{1}$ | $\dot{2}$ | 7 | $\dot{1}$ | 6 | 7 | $\dot{1}$ |
| 5 | 4 | 6 | 5 | 5 | 3 | 4 | 2 | 1 |

**Deuxième exemple.** Chant donné à l'aigu ; contre-point à la basse.

|   | 1 | 2 | 3 | 4 | 5 | 6 | 7 | 8 | 9 |
|---|---|---|---|---|---|---|---|---|---|
| Chant donné. | 1 | 4 | 3 | 6 | 2 | 3 | 4 | 3 | 1 |
| Contre-point. | 1 | 6 | 1 | 4 | 4 | 3 | 2 | 1 | 3 |

| 10 | 11 | 12 | 13 | 14 | 15 | 16 | 17 | 18 |
|---|---|---|---|---|---|---|---|---|
| 5 | 4 | 6 | 5 | 5 | 3 | 4 | 2 | 1 |
| 7 | 2 | 2 | 3 | 7 | 1 | 6 | 7 | 1 |

Ces deux exemples sont pris dans le Traité de contre-point et de fugue de Chérubini, comme le seront tous les suivants ; nous ne voulons pas que l'on nous reproche d'avoir fabriqué nous-mêmes des exemples pour rendre ridicules des formes que nous blâmons. Aussi ne prendrons-nous que des exemples authentiques et admis par tous les théoriciens. Voici, du reste, les paroles dont Chérubini fait suivre ces deux exemples de contre-point : « Ces exemples sont conformes aux règles du contre-point rigou-
« reux de la première espèce. Les consonnances imparfaites (tierces et
« sixtes, et leurs redoublements) sont employées avec variété, et plus que
« les consonnances parfaites (octaves et quintes). Les mouvements direct
« (semblables), contraire et oblique, sont bien ménagés ; la fausse relation
« de triton est évitée, et la mélodie marche toujours diatoniquement d'une
« manière facile et élégante. »

---

(1) Tous les chants donnés pour n'importe quelle espèce de contre-point doivent remplir cette condition de n'avoir qu'une note par mesure.

Analysez ces deux duos, et vous verrez que les règles que nous avons posées pour l'harmonie à deux parties y sont strictement observées. Mais quant aux mélodies qui constituent ces duos, mélodies que Chérubini qualifie de l'épithète d'*élégantes*, je le demande à toute personne qui sent la phrase musicale, peut-on appeler mélodie une succession de notes qui semblent prises au hasard, qui ne font sentir aucun rhythme, aucune cadence, et qui ne font pas plus une phrase musicale que cinquante mots français, pris au hasard, ne font une phrase facile et élégante. — Évidemment, il y a là absence complète d'idée musicale, et c'est compter par trop sur la simplicité du lecteur que de lui dire qu'on lui présente un chant facile et élégant. Et cependant les traités destinés à former le style des élèves ne contiennent que des exemples de ce genre, comme le lecteur le verra de plus en plus.

Deuxième espèce. *Contre-point de deuxième espèce, deux notes pour une.*

Dans cette espèce de contre-point, le chant donné ne doit avoir qu'une note par mesure, ni plus ni moins, et le contre-point, ou mélodie accessoire, doit avoir partout deux notes, pour une de la partie principale. La dernière mesure seule doit offrir note pour note. En général, on n'emploie au temps fort de la mesure que des consonnances (tierces, sixtes, quintes majeures, octaves); quand on emploie les dissonnances, même au temps faible, il faut les mettre entre deux consonnances, et faire marcher l'une des parties par mouvement conjoint.

Premier exemple. Chant donné à la basse; contre-point à l'aigu.

|   | 1 | 2 | 3 | 4 | 5 | 6 | 7 | 8 | 9 |
|---|---|---|---|---|---|---|---|---|---|
| Contre-point. | 0 1 | 5 6 | 7 1 | 7 6 | 5 4 | 3 4 | 5 3 | 6 4 | 5 1 |
| Chant donné. | 1 . | 3 . | 2 . | 5 . | 3 . | 6 . | 5 . | 4 . | 3 . |

|   | 10 | 11 | 12 | 13 |
|---|----|----|----|----|
|   | 2 3 | 4 5 | 6 7 | 1 . |
|   | 6 . | 4 . | 2 . | 1 . |

Deuxième exemple. Chant donné à l'aigu; contre-point à la basse.

|   | 1 | 2 | 3 | 4 | 5 | 6 | 7 | 8 | 9 |
|---|---|---|---|---|---|---|---|---|---|
| Chant donné. | 1 . | 3 . | 2 . | 5 . | 3 . | 6 . | 5 . | 4 . | 3 . |
| Contre-point. | 0 1 | 6 5 | 4 5 | 3 7 | 1 5 | 4 2 | 3 5 | 6 7 | 1 6 |

|   | 10 | 11 | 12 | 13 |
|---|----|----|----|----|
|   | 6 . | 4 . | 2 . | 1 . |
|   | 4 5 | 6 4 | 5 7 | 1 . |

Voici la note qui suit ces deux exemples dans Chérubini : « On obser-
« vera dans le premier exemple qu'à l'endroit où il y a une ┼, au lieu de
« placer la dissonnance (la quarte 6-2) au temps faible, elle se trouve au
« temps fort. J'aurais pu faire différemment ; mais, en mettant la disson-
« nance au temps fort, j'obtiens un chant *plus facile et plus élégant*, et
« voilà l'une des raisons qui peuvent justifier cette contravention à la
« règle. En travaillant, l'élève rencontrera d'autres cas — (lesquels?) — où
« ce moyen pourra être employé. En parcourant ces exemples, on verra
« comment le contre-point doit marcher pour que toutes les règles soient
« observées, et pour que la mélodie soit facile et *dans le style qui convient*
« *à ce genre de composition.* »

Ainsi, voilà qui est bien établi, les mélodies que nous venons de lire
sont des exemples de style pour les contre-points. Or, ces mélodies n'étant
pas des mélodies, mais des enfilades de notes sans rhythme, il en résulte
que le contre-point ne renferme aucune idée musicale. Cela est parfai-
tement vrai.

Nous ajouterons que nos règles sont plus sévères que celles de Chéru-
bini, car dans ce morceau nous compterions une faute à l'élève qui aurait
quitté par mouvement semblable la seconde 5-6, du quatrième accord,
*quand bien même il l'aurait fait pour rendre la mélodie plus élégante.*
Nous engagerions encore notre élève à ne pas employer, sans nécessité, la
seconde mineure 3-4, de la cinquième mesure, parce que cette seconde
est horriblement dure à l'oreille.

TROISIÈME ESPÈCE. *Contre-point de troisième espèce, quatre notes pour une.*

D'un bout à l'autre du morceau, la mélodie donnée ne doit avoir
qu'une note par mesure, tandis que le contre-point doit en avoir quatre.
La dernière mesure seule doit faire note pour note. — Il est de rigueur
que le temps fort de la mesure présente une consonnance.

Premier exemple. Chant donné à la basse ; contre-point à l'aigu.

| | 1 | 2 | 3 | 4 | 5 | 6 |
|---|---|---|---|---|---|---|
| Contre-point. | 01 76 | 54 23 | 45 43 | 25 67 | 12 32 | 16 34. |
| Chant donné. | 4 . | 3 . | 2 . | 5 . | 3 . | 6 . |

| 7 | 8 | 9 | 10 | 11 | 12 | 13 |
|---|---|---|---|---|---|---|
| 56 71 | 21 67 | 17 65 | 43 45 | 64 23 | 45 67 | 1 . |
| 5 . | 4 . | 3 . | 6 . | 4 . | 2 . | 1 . |

— 141 —

Deuxième exemple. Chant donné à l'aigu ; contre-point à la basse.

|   | 1 | 2 | 3 | 4 | 5 | 6 |
|---|---|---|---|---|---|---|
| Chant donné. | 1 . | 3 . | 2 . | 5 . | 3 . | 6 . |
| Contre-point. | $\overline{01}$ $\overline{17}$ | $\overline{61}$ $\overline{65}$ | $\overline{42}$ $\overline{54}$ | $\overline{32}$ $\overline{17}$ | $\overline{15}$ $\overline{65}$ | $\overline{42}$ $\overline{34}$ |

| 7 | 8 | 9 | 10 | 11 | 12 | 13 |
|---|---|---|----|----|----|----|
| 5 . | 4 . | 3 . | 6 . | 4 . | 2 . | 1 . |
| $\overline{56}$ $\overline{71}$ | $\overline{22}$ $\overline{65}$ | $\overline{17}$ $\overline{65}$ | $\overline{43}$ $\overline{21}$ | $\overline{23}$ $\overline{21}$ | $\overline{75}$ $\overline{67}$ | 1 . |

Ici, comme dans tous les autres exemples puisés dans Chérubini, même absence d'idée musicale, manque absolu de rhythme, enfilade de notes, et voilà tout. Les règles n'ont cependant jamais défendu de faire des mélodies réelles ; au contraire, à chaque instant elles parlent de chant plus facile, plus élégant, plus riche ; pourquoi donc ne prendre que des mots sans suite ?

A propos de cette espèce de contre-point, voici une observation de Chérubini. Il vient de citer de nombreuses dérogations commises par les auteurs classiques à une règle qu'il a posée, et il ajoute : « Par les exem-
« ples multipliés, de cette exception à la règle, que l'on rencontre dans
« les auteurs classiques, et l'*usage réitéré* qu'ils en ont fait, on pourrait
« croire que l'on doit convertir cette licence en précepte ; *mais à quoi
« servirait la règle présente, si l'on admettait un moyen qui la détruit ?*
« — JE PRÉFÈRE donc qu'une telle licence ne soit NI ADMISE NI TOLÉRÉE dans
« ce contre-point rigoureux. » — Il est impossible de pousser plus loin l'abandon du sens commun. — J'ai fait une règle absurde, en opposition flagrante et perpétuelle avec la pratique des bons auteurs ; mais tant pis pour les compositeurs ; comme ma règle deviendrait nulle si l'on s'en rapportait à leur pratique, et que je tiens à conserver ma règle, je PRÉFÈRE que la pratique des bons auteurs ne soit ni TOLÉRÉE ni ADMISE. En un mot : « *mon siége est fait.* » — Et des phrases pareilles, qui se rencontrent à chaque pas dans les harmonistes, n'ont pas suffi pour faire juger leurs livres !...

QUATRIÈME ESPÈCE. *Contre-point de quatrième espèce. — De la syncope.*

Dans cette espèce de contre-point, le chant donné ne doit encore avoir qu'une note par mesure ; mais le contre-point, qui n'en a qu'une non plus, doit syncoper perpétuellement d'une mesure sur l'autre, la dernière

exceptée. — Tous les temps faibles doivent être en consonnances; les dissonnances doivent être placées entre deux consonnances. On peut abandonner les syncopes pendant une mesure ou deux, quand le chant devient par trop difficile; mais il faut le faire avec ménagement.

Premier exemple. Chant donné au grave; contre-point à l'aigu.

| | 1 | 2 | 3 | 4 | 5 | 6 | 7 | 8 | 9 |
|---|---|---|---|---|---|---|---|---|---|
| Contre-point. | 0 $\dot{1}$ | . 7 | . $\dot{1}$ | . 6 | . $\dot{2}$ | . $\dot{1}$ | . 6 | . 5 | . $\dot{4}$ |
| Chant donné. | 1 . | 2 . | 3 . | 4 . | 2 . | 3 . | 1 . | 7 . | 2 . |

| 10 | 11 | 12 | 13 | 14 | 15 | 16 | 17 | 18 |
|---|---|---|---|---|---|---|---|---|
| . 5 | . 6 | . 7 | . $\dot{1}$ | . 6 | . $\dot{2}$ | . $\dot{1}$ | . 7 | $\dot{1}$ . |
| 7 . | 1 . | 2 . | 3 . | 4 . | 2 . | 3 . | 2 . | 1 . |

Remarquez que la mélodie supérieure, le contre-point, présente une syncope dans chaque mesure, la dernière et la première exceptées.

Deuxième exemple. Chant donné à l'aigu; contre-point au grave.

| | 1 | 2 | 3 | 4 | 5 | 6 | 7 | 8 | 9 |
|---|---|---|---|---|---|---|---|---|---|
| Chant donné. | $\dot{1}$ . | $\dot{2}$ . | $\dot{3}$ . | $\dot{4}$ . | $\dot{2}$ . | $\dot{3}$ . | $\dot{1}$ . | 7 . | $\dot{2}$ . |
| Contre-point. | 0 1 | . 7 | 5 6 | . 4 | . 5 | . 1 | . 6 | . 5 | . $\dot{4}$ |

| 10 | 11 | 12 | 13 | 14 | 15 | 16 | 17 | 18 |
|---|---|---|---|---|---|---|---|---|
| 7 . | $\dot{1}$ . | $\dot{2}$ . | $\dot{3}$ . | $\dot{4}$ . | $\dot{2}$ . | $\dot{3}$ . | $\dot{2}$ . | $\dot{1}$ . |
| 5 3 | . 4 | . 5 | . 6 | . 4 | . 5 | . 1 | . 7 | 1 . |

Comprend-on qu'on se soit jamais imaginé de faire de la musique pareille? On a le fait sous les yeux, et l'on en doute encore.

CINQUIÈME ESPÈCE. *Contre-point de cinquième espèce, contre-point fleuri.*

Ici encore, le chant donné ne doit avoir qu'une note par mesure; mais le contre-point peut en faire deux, quatre, ou même employer d'autres fractions que les moitiés et les quarts. Chérubini le définit ainsi : « Cette « espèce est un composé des quatre espèces précédentes, employées tour-« à-tour dans la partie qui fait le contre-point, en ajoutant aux figures « déjà connues les croches et les blanches pointées. »

Il est recommandé de faire marcher les croches par mouvement conjoint; il n'en faut pas mettre plus de deux dans un temps, et il faut les met-

tre dans la deuxième moitié du temps, jamais dans la première (il est bon de remarquer que les croches sont prises ici comme représentant des quarts d'unité de durée, et non pas des moitiés). Ainsi, ajoute Chérubini, on peut les employer comme elles le sont dans l'exemple n° 1 qui suit; mais ce serait une faute que de les mettre toutes dans le même temps, comme le montre l'exemple n° 2.

Exemple N° 1.

Croches (quarts) bien employées
dans le contre-point fleuri.

| 5 67 1̄ 2̄3̄ | 6 . ||

Exemple N° 2.

Croches (quarts) mal employées
dans le contre-point fleuri.

| 5 6̄7̄ 1̄2̄ | 3̇ . ||

Peut-on donner des préceptes plus puérils et plus ridicules? Et c'est avec cela que vous voulez former le style de vos élèves! — Mais finissons par un exemple de contre-point fleuri, et puisons-le encore dans Chérubini.

Premier exemple. Chant donné à la basse; contre-point à l'aigu.

|              | 1      | 2       | 3      | 4       | 5       | 6        | 7        | 8       |
|--------------|--------|---------|--------|---------|---------|----------|----------|---------|
| Contre-point.| 0 1    | . 2̄3̄   | 4 2    | . 3̄4̄   | 5 1̇    | 1̄2̄ 3̄4̄ | 5̄6̄ 7̄1̇ | 2 1̇   |
| Chant donné. | 1 .    | 4 .     | 2 .    | 5 .     | 3 .     | 6 .      | 5 .      | 4 .     |

|       | 9     | 10      | 11   | 12        | 13     | 14    | 15     | 16    | 17   |
|-------|-------|---------|------|-----------|--------|-------|--------|-------|------|
|       | 7 2̇  | . 5̇ 1̇7̇ | 6 1̇ | . 7̄6̄ 7̄6̄ | 5̄1̇ 3̇ | . 2̇  | . 1̇7̇ 1̇ | . 7̇ | 1̇ . |
|       | 5 .   | 3 .     | 4 .  | 2 .       | 3 .    | 4 .   | 3 .    | 2 .   | 1 .  |

Deuxième exemple. Le chant donné, à l'aigu; le contre-point à la basse.

|              | 1     | 2       | 3      | 4       | 5       | 6         | 7       | 8     |
|--------------|-------|---------|--------|---------|---------|-----------|---------|-------|
| Chant donné. | 1 .   | 4 .     | 2 .    | 5 .     | 3 .     | 6 .       | 5 .     | 4 .   |
| Contre-point.| 0 1   | 6 4̄2̄   | 5 7̲   | .5̲ 1    | . 7̲ 6̲5̲ | 4̲6̲ 2̲1̲ | 7̲ 3    | . 2   |

|  | 9     | 10     | 11   | 12    | 13    | 14    | 15     | 16    | 17   |
|--|-------|--------|------|-------|-------|-------|--------|-------|------|
|  | 5 .   | 3 .    | 4 .  | 2 .   | 3 .   | 4 .   | 3 .    | 2 .   | 1 .  |
|  | 3̲2̲ 1̲7̲ | 1̲2̲ 1̲7̲ | 6 2̲1̲ | 7̲1̲ 7̲6̲ | .5̲ 1̲7̲ | 6̲7̲1̲ 2 | .5̲ 1 | . 7̲ | 1 .  |

Maintenant que nous avons donné au lecteur un double exemple de chacune des cinq espèces de contre-points simples à deux parties, et qu'il a bien compris ce que sont ces diverses espèces de contre-points, nous lui faisons une simple question : s'il était condamné à entendre pendant deux

heures de la musique bâtie sur les échantillons que nous venons de puiser dans Chérubini, musique dont le but est de former le style, quel ennui, quel dégoût n'éprouverait-il pas à la dixième mesure ? — Des notes jetées au hasard, sans liaison, sans cadence, sans rhythme, en un mot sans idées musicales ! Voilà tout ce dont on régalerait son oreille !... Comme si la première chose dans toute musique quelconque n'était pas l'idée musicale ? Que vous preniez cette idée aussi vague, aussi abstraite que vous le voudrez, d'accord; mais encore, que j'y trouve une idée, autrement je n'écoute pas. — Voyez ces exemples de Chérubini ; les uns ont dix-huit mesures, d'autres dix-sept, d'autres treize ! et il n'y avait aucune raison pour qu'ils n'offrissent pas un nombre de mesures différent de celui que chacun présente ; les notes successives ne donnant pas de sens musical, on pouvait s'arrêter où l'on voulait, à treize ou à dix-sept, ou bien plus tôt, ou bien plus tard. — Nous le répétons, faire de la musique de cette manière, reviendrait à ce que ferait un professeur de littérature qui, voulant enseigner à son élève les règles de la poésie, lui apprendrait à enfiler des mots bout à bout, sans rime ni raison, en nombre indéterminé, sans s'inquiéter des rapports de *sujet à verbe*, de *verbe à régime*, etc., sans même s'inquiéter qu'il y ait ou qu'il n'y ait pas de verbe ? — Que veulent dès-lors obtenir les contre-pointistes avec leurs galimatias ? Qu'ils ouvrent donc enfin les yeux, et qu'ils voient que nous n'en sommes plus au xii$^e$ ni même au xv$^e$ siècle, et qu'il est temps que la musique suive le progrès des autres sciences, au lieu de se cramponner de plus en plus à ces formes vermoulues et décrépites, dernières traces de l'enfance de l'art, et qu'il est temps de reléguer à la bibliothèque royale.

Avant de quitter le contre-point simple à deux parties, ajoutons quelques mots. — On rencontre à chaque instant dans les livres classiques les expressions de *contre-point rigoureux*, faisant opposition à celles de *composition libre*, de *musique moderne*. Eh bien ! comme le lecteur l'a déjà deviné, le contre-point rigoureux est celui qui ne permet l'usage d'aucune exception ; qui veut que tout mauvais accord ne soit pris que par mouvement oblique, et, de plus, qu'il soit toujours placé entre deux bons accords ; il faut encore ne jamais prendre un accord qui puisse jeter du doute sur la modalité ou la tonalité. Ainsi, on pousse, à cet égard, si loin le puritanisme, que l'on va jusqu'à proscrire la médiante de l'accord de début, et la médiante et la dominante de l'accord final, qui ne doit contenir que la tonique. Dans l'accord de début, on proscrit donc le *mi*, médiante majeure, crainte que l'oreille n'ait la fantaisie de le prendre

comme dominante mineure, et l'on ordonne de commencer un morceau par 1-1 ou 1-5. — En mineur, il faut commencer par 6-6 ou 6-3, mais ne pas prendre la médiante *ut*, crainte que l'oreille ne la prenne pour une tonique majeure. On ne peut pousser plus loin la pusillanimité ; chasser la modale d'un accord, crainte de compromettre le mode ! cela est par trop fort !

La règle veut encore que l'on arrive à l'accord de cadence, octave ou unisson, par mouvement contraire et conjoint tout à la fois, de sorte que l'une des parties fasse toujours 2-1 pour finir, et l'autre toujours 7-1. Cela rend le chant très-doux ; mais cela est en opposition directe avec l'idée qui a présidé au choix du premier accord. Pour celui-ci, en effet, on n'a pas consulté la question de douceur, puisqu'on a exclu la tierce, le plus doux des intervalles, pour prendre l'unisson qui est nul comme harmonie, l'octave qui est pauvre et la quinte qui est dure. — Ici, l'on n'a écouté que la question de tonalité, et encore l'a-t-on mal interprétée ; mais enfin c'est elle seule qui a guidé dans le choix du premier accord. — Eh bien ! pour être conséquent, il fallait faire de même pour le dernier accord, et faire passer la question de tonalité avant celle de douceur. On a fait le contraire. Au lieu de finir le chant de basse par l'une des deux marches 5-1 ou 5-1, qui asseoient si vigoureusement la tonalité, mais en imprimant au chant une grande vigueur, on a préféré l'une des deux marches 2-1 et 7-1, beaucoup plus douces, il est vrai, mais infiniment moins puissantes pour imprimer une tonalité vigoureuse. — Il est évident que jamais la logique n'a mis le nez dans toutes ces questions.

Deux principes que doit encore suivre le contre-pointiste, c'est que toute quarte mineure doit être prise par mouvement oblique, et que l'octave et la quinte majeure ne doivent être prises que par mouvement oblique ou par mouvement contraire, jamais par mouvement semblable, afin d'éviter les fameuses quintes et octaves cachées. — Mais en voilà bien long sur les contre-points à deux parties ; arrivons à ceux à trois parties.

### B. CONTRE-POINTS SIMPLES A TROIS PARTIES.

Donnons un exemple de chacune des cinq espèces de contre-points à trois parties, en faisant suivre chacun des exemples des réflexions qui nous paraîtront utiles. Prévenons le lecteur que les auteurs sont moins rigoureux dans l'application des règles quand il y a trois parties que lorsqu'il n'y en a que deux.

PREMIÈRE ESPÈCE. *Contre-point de première espèce, note pour note.*

Mêmes préceptes que pour la première espèce de contre-point à deux parties; on ajoute : qu'il faut, autant que possible, un accord complet dans chaque mesure; que, quand on double une note, il faut éviter de doubler la tierce (sans doute pour ne pas compromettre la tonalité). Le premier accord et même le dernier peuvent contenir la tierce avec la tonique, ce qui était défendu pour le contre-point à deux parties; enfin, l'accord pénultième doit absolument être complet.

*Premier exemple.* Chant donné à la basse; les contre-points à l'aigu.

|   | 1 | 2 | 3 | 4 | 5 | 6 | 7 | 8 | 9 |
|---|---|---|---|---|---|---|---|---|---|
| Contre-points. | 3̇ | 1̇ | 4 | 2̇ | 1̇ | 1̇ | 3̇ | 4̇ | 1̇ |
|  | 5 | 5 | 6 | 7 | 5 | 4 | 7 | 6 | 5 |
| Chant donné. | 1 | 3 | 2 | 5 | 3 | 6 | 5 | 4 | 3 |

|   | 10 | 11 | 12 | 13 |
|---|---|---|---|---|
|  | 1̇ | 2̇ | 7 | 1̇ |
|  | 4 | 2 | 4 | 3 |
|  | 6 | 4 | 2 | 1 |

*Deuxième exemple.* Chant donné au médium; les contre-points aux extrêmes.

|   | 1 | 2 | 3 | 4 | 5 | 6 | 7 | 8 | 9 |
|---|---|---|---|---|---|---|---|---|---|
| Contre-point. | 5 | 5 | 6 | 1̇ | 1̇ | 1̇ | 3̇ | 7 | 1̇ |
| Chant donné. | 1 | 3 | 2 | 5 | 3 | 6 | 5 | 4 | 3 |
| Contre-point. | 1 | 4 | 4 | 3 | 6 | 4 | 1 | 2 | 1 |

|   | 10 | 11 | 12 | 13 |
|---|---|---|---|---|
|  | 1̇ | 6 | 5 | 5 |
|  | 6 | 4 | 2 | 1 |
|  | 4 | 4 | 7 | 1 |

*Troisième exemple.* Chant donné à l'aigu; les contre-points au grave

|   | 1 | 2 | 3 | 4 | 5 | 6 | 7 | 8 | 9 |
|---|---|---|---|---|---|---|---|---|---|
| Chant donné. | 1 | 3 | 2 | 5 | 3 | 6 | 5 | 4 | 3 |
| Contre-points. | 4 | 4 | 7 | 3 | 1 | 4 | 3 | 1 | 1 |
|  | 1̇ | 1̇ | 5 | 3 | 6 | 4 | 1̇ | 6 | 6 |

|   | 10 | 11 | 12 | 13 |
|---|---|---|---|---|
|  | 6 | 4 | 2 | 1 |
|  | 1 | 1 | 5 | 5 |
|  | 4 | 6 | 7 | 1 |

Chérubini avait une singulière prédilection pour le nombre treize, et une grande affection pour les mélodies sans rhythmes.

DEUXIÈME ESPÈCE. *Contre-point de deuxième espèce, deux notes pour une.*

Les règles sont les mêmes ici que pour le contre-point à deux parties qui a deux notes pour une. Il faut seulement faire remarquer qu'une seule partie fait deux notes pour une, pendant que les deux autres font une note par mesure, d'un bout à l'autre du morceau. — Pour ne pas rendre notre travail démesurément long, nous n'allons dorénavant donner qu'un seul exemple de contre-point de chaque espèce. — Nous prendrons, pour l'un, le chant donné au grave; pour l'autre, nous prendrons le chant donné au médium; enfin, pour le troisième, nous prendrons le chant donné à l'aigu.

Quatrième exemple. Deux notes pour une; chant donné à la basse.

TROISIÈME ESPÈCE. *Contre-point de troisième espèce, quatre notes pour une.*

Une seule partie doit faire quatre notes pour une; les deux autres doivent faire une note par mesure durant toute la mélodie; on doit s'efforcer de faire entendre un accord parfait au commencement du temps fort de chaque mesure, ou tout au moins au commencement du temps faible.

Exemple. Contre-point à trois parties; quatre notes pour une.

Cette fois Chérubini a pris onze mesures au lieu de treize; il a décidément un faible pour les nombres premiers.

QUATRIÈME ESPÈCE. *Contre-point de quatrième espèce.* — *Syncope.*

Une seule partie doit syncoper, et les deux autres prendre toujours une note par mesure.

Exemple. Contre-point à trois parties. — Syncope.

|  | 1 | 2 | 3 | 4 | 5 | 6 | 7 | 8 |
|---|---|---|---|---|---|---|---|---|
| Contre-point syncopé. | 0 1 | . 7 | . 6 | . 1 | . 2 | . 3 | . 1 | . 7 |
| Chant donné. | 1 . | 2 . | 3 . | 1 . | 6 . | 7 . | 1 . | 5 . |
| Contre-point ordinaire. | 1 . | 5 . | 1 . | 6 . | 4 . | 5 . | 6 . | 3 . |

| 9 | 10 | 11 | 12 |
|---|---|---|---|
| . 6 | . 1 | . 7 | 1 . |
| 3 . | 1 . | 2 . | 1 . |
| 1 . | 6 . | 5 . | 1 . |

Cet air a douze mesures, mais il n'en est pas plus rhythmé pour cela ; on ne voit pas pourquoi il s'est plutôt arrêté à douze mesures qu'à onze ou à treize comme les autres.

CINQUIÈME ESPÈCE. *Contre-point de cinquième espèce.* — *Contre-point fleuri.*

Ici encore, le chant donné et l'un des deux contre-points doivent faire une note par mesure d'un bout à l'autre du morceau, tandis que le second contre-point *fait du fleuri.* — Comme licence et variété, on permet de *fleurir* les deux contre-points, mais jamais le chant donné.

Exemple. Contre-point à trois parties. — Contre-point fleuri.

|  | 1 | 2 | 3 | 4 | 5 | |
|---|---|---|---|---|---|---|
| Contre-point fleuri. | 0 3 | .1 34 | 52 5 | .43 4 | .2 45 | 61 76 |
| Chant donné. | 6 . | 1 . | 7 . | 6 . | 2 . | 1 . |
| Contre-point ordinaire. | 6 . | 6 . | 5 . | 2 . | 7 . | 6 . |

| 7 | 8 | 9 | 10 | 11 |
|---|---|---|---|---|
| 34 1 | .76 7 | .3 6 | . 5 | 6 . |
| 3 . | 2 . | 1 . | 7 . | 6 . |
| 1 . | 5 . | 6 . | 3 . | 6 . |

Voilà encore les onze mesures revenues dans ce morceau.

— 149 —

### C. CONTRE-POINT A QUATRE PARTIES.

Pour ne pas abuser de la patience du lecteur, nous allons simplement donner un exemple de chacune des cinq espèces, que l'on rencontre ici comme on les a rencontrées dans les contre-points à deux et à trois parties. — Faisons une seule observation, c'est qu'il n'y a jamais qu'une des quatre parties qui fasse deux notes pour une, quatre notes pour une, *syncope* ou *fleuri*; les trois autres parties doivent toujours avoir une note par mesure.

Premier exemple. Première espèce; note pour note.

|  | 1 | 2 | 3 | 4 | 5 | 6 | 7 | 8 | 9 |
|---|---|---|---|---|---|---|---|---|---|
| Contre-points. | 5 . | 5 . | 6 . | 5 . | 5 . | 1 . | 7 . | 2 . | 3 . |
|  | 3 . | 3 . | 4 . | 2 . | 3 . | 4 . | 5 . | 6 . | 5 . |
|  | 1 . | 1 . | 6 . | 7 . | 1 . | 1 . | 2 . | 6 . | 1 . |
| Chant donné. | 1 . | 3 . | 2 . | 5 . | 3 . | 6 . | 5 . | 4 . | 3 . |

| 10 | 11 | 12 | 13 |
|---|---|---|---|
| 1 . | 2 . | 7 . | 1 . |
| 3 . | 6 . | 4 . | 3 . |
| 1 . | 6 . | 2 . | 5 . |
| 6 . | 4 . | 2 . | 1 . |

Deuxième exemple. Deuxième espèce. Deux notes pour une.

|  | 1 | 2 | 3 | 4 | 5 | 6 | 7 | 8 |
|---|---|---|---|---|---|---|---|---|
| Contre-point ordinaire. | 1 . | 1 . | 2 . | 3 . | 3 . | 1 . | 2 . | 2 . |
| Deux notes pour une. | 0 1 | 5 6 | 7 5 | 7 1 | 1 2 | 3 4 | 2 2 | 6 7 |
| Chant donné. | 1 . | 3 . | 2 . | 5 . | 3 . | 6 . | 5 . | 4 . |
| Contre-point ordinaire. | 1 . | 1 . | 5 . | 3 . | 6 . | 6 . | 7 . | 2 . |

| 9 | 10 | 11 | 12 | 13 |
|---|---|---|---|---|
| 3 . | 1 . | 1 . | 2 . | 3 . |
| 1 5 | 4 5 | 6 1 | . 7 | 5 . |
| 3 . | 6 . | 4 . | 2 . | 1 . |
| 1 . | 6 . | 6 . | 5 . | 1 . |

Troisième exemple. Troisième espèce. Quatre notes pour une.

|  | 1 | 2 | 3 | 4 | 5 |
|---|---|---|---|---|---|
| Quatre notes pour une. | 0 1 3 5 | 1 2 3 4 | 4 3 2 1 | 7 1 2 7 | 3 2 1 7 |
| Chant donné. | 1 . | 3 . | 2 . | 5 . | 3 . |
| Contre-points note pour note. | 1 . | 1 . | 6 . | 7 . | 5 . |
|  | 1 . | 6 . | 4 . | 5 . | 1 . |

|  | 6 | 7 | 8 | 9 | 10 | 11 | 12 | 13 |
|---|---|---|---|---|---|---|---|---|
|  | $\overline{12}\ \overline{34}$ | $\overline{32}\ \overline{17}$ | $\overline{62}\ \overline{32}$ | $\overline{16}\ \overline{71}$ | $\overline{21}\ \overline{23}$ | $\overline{43}\ \overline{21}$ | $\overline{76}\ \overline{52}$ | $\dot{3}$ . |
|  | 6 . | 5 . | 4 . | 3 . | 6 . | 4 . | 2 . | 1 . |
|  | 4 . | 5 . | 6 . | 1 . | 6 . | 6 . | 7 . | 5 . |
|  | 6 . | 1 . | 4 . | 6 . | 4 . | 2 . | 5 . | 1 . |

Dans la mesure six, cette harmonie présente une vingtième entre les parties extrêmes.

### Quatrième exemple. Quatrième espèce. — Syncope.

|  | 1 | 2 | 3 | 4 | 5 | 6 | 7 |
|---|---|---|---|---|---|---|---|
| Chant donné. | 6 . | $\dot{1}$ . | 7 . | 6 . | $\dot{2}$ . | $\dot{1}$ . | $\dot{3}$ . |
| Contre-point syncopé. | 0 3 | . 6 | . 5 | . 4 | . 6 | . 3 | . 6 |
| Contre-points note pour note. | 1 . | 1 . | 3 . | 1 . | 2 . | 3 . | 1 . |
|  | 6 . | 6 . | 3 . | 4 . | 2 . | 6 . | 6 . |

|  | 8 | 9 | 10 | 11 |
|---|---|---|---|---|
|  | $\dot{2}$ . | $\dot{1}$ . | 7 . | 6 . |
|  | . 7 | . 6 | . 5 | 6 . |
|  | 4 . | 3 . | 3 . | 3 . |
|  | 2 . | $\dot{3}$ . | $\dot{3}$ . | $\dot{6}$ . |

### Cinquième exemple. — Cinquième espèce. Contre-point fleuri.

|  | 1 | 2 | 3 | 4 | 5 | 6 | 7 |
|---|---|---|---|---|---|---|---|
| Contre-points note pour note. | $\dot{2}$ . | $\dot{2}$ . | $\dot{3}$ . | 6 . | $\dot{7}$ . | 6 . | 6 . |
|  | 4 . | 6 . | 5 . | 4 . | 5 . | 1 . | 1 . |
| Contre-point fleuri. | 0 6 | . 2 | . 1 | $\overline{23}$ 4 | . 3 | 4 4 | . 4 |
| Chant donné. | 2 . | 4 . | 3 . | 2 . | 5 . | 4 . | 6 . |

|  | 8 | 9 | 10 | 11 |
|---|---|---|---|---|
|  | $\dot{7}$ . | 6 . | 5 . | 4 . |
|  | 5 | 1 2 | 3 . | 6 . |
|  | . $\overline{32}$ 3 | . 2 | . 1 | 2 . |
|  | 5 . | 4 . | 3 . | 2 . |

Après avoir donné des exemples de chaque espèce de contre-points à *deux*, à *trois* et à *quatre parties*, Chérubini engage, « après que l'on se sera

— 151 —

« assez exercé, à pratiquer le contre-point fleuri dans deux parties à la
« fois, et enfin dans toutes les parties, à l'exception, bien entendu, de
« celle qui renferme le chant donné. » Voici un exemple de ce genre, pris
dans le contre-point à quatre parties.

Sixième exemple. Contre-point fleuri dans toutes les parties, la basse exceptée.

Il faudrait avoir la main bien malheureuse pour réunir des mélodies
plus plates, plus hétérogènes; mélodies presque inchantables, tant est
bizarre l'amalgame des notes qui composent chacune d'elles. Ah! quelle
indulgence ne doit-on pas avoir pour les pauvres jeunes gens qui, après
avoir passé six ans à faire de pareille musique, ont eu assez de force,
assez de génie, pour conserver encore la faculté de faire une mélodie passable ! — L'intelligence est vraiment frappée de stupeur à l'inspection de
pareils livres élémentaires ! Et encore, nous n'en sommes qu'au commencement ; attendons les contre-points doubles et triples, pour voir à quel
degré d'aberration peut arriver l'esprit humain quand il emploie pour
représenter ses idées de mauvais signes, qui finissent par rendre toute
analyse impossible, et le jettent, d'erreur en erreur, dans un inévitable
chaos, dont il ne peut plus sortir. — Tout ce que nous avons dit jusqu'ici ne
s'applique qu'au contre-point simple, l'erreur n'est pour ainsi dire que
simple ; mais nous allons tout à l'heure rencontrer les contre-points doubles, triples, etc., et, avec eux, l'aberration mentale élevée en puissance.

Et cependant, les conservatoires n'en veulent pas démordre ; non-seulement ils imposent le contre-point à leurs élèves, mais leurs directeurs
eux-mêmes se croient obligés d'apprendre le contre-point quand ils ne le
savent pas, et de le travailler jusqu'à leur mort quand ils le savent (1).

---

(1) Nous rappelons ici ce que nous avons déjà dit dans le premier volume de cet ouvrage.
L'auteur célèbre de la *Muette* et de tant d'autres opéras justement applaudis, m'a dit, en
présence de cinquante personnes : « *Que le vénérable Chérubini, son prédécesseur comme
directeur du Conservatoire royal de musique et de déclamation, étudiait encore le
contre-point à 70 ans, et que lui, M. Auber, le travaillait tous les jours.* — Je demande à
M. Auber la permission de lui raconter l'anecdote suivante que je tiens de M. Aimé-Paris, et
que je recommande à tous ceux qui veulent absolument se gorger de contre-points. M. Daussoigne, directeur du Conservatoire de *Liége*, neveu et fils adoptif de *Méhul*, a dit à M. Aimé-
Paris que, quand *Méhul* fut nommé inspecteur du Conservatoire, il se crut obligé, *par
position*, de se mettre à l'étude des contre-points dont il avait su se passer jusque-là pour

— 152 —

L'esprit des conservatoires est tellement affaissé par les études abrutissantes auxquelles on y est condamné (1), qu'il ne sait plus distinguer le vrai du faux. Il faudra que la voix publique vienne le réveiller de sa léthargie séculaire, pour le rappeler enfin au bon sens et à la raison. Mais laissons de côté cette digression ; et, avant d'en finir avec les contre-points simples, donnons encore quelques exemples de contre-points à cinq, six, sept et huit parties, pour que le lecteur sache au juste à quoi s'en tenir sur ces formes décrépites.

### D. Contre-points simples a plus de quatre parties.

*Exemple de contre-point à cinq parties.*

|   | 1 | 2 | 3 | 4 | 5 | 6 | 7 | 8 | 9 |
|---|---|---|---|---|---|---|---|---|---|
| Contre-points note pour note. | 1̇ | 7 | 6 | 1̇ | 7̇ | 6 | 1̇ | 7 | 1̇ |
|  | 5 | 4 | 4 | 5 | 5 | 1 | 5 | 4 | 3 |
|  | 3 | 2 | 2 | 1 | 3 | 4 | 1 | 2 | 3 |
|  | 3 | 4 | 6 | 5 | 5 | 6 | 5̃ | 7 | 5 |
| Chant donné. | 1 | 2 | 4 | 3 | 5 | 4 | 3 | 2 | 1 |

*Exemple de contre-point à six parties.*

|   | 1 | 2 | 3 | 4 | 5 | 6 | 7 |
|---|---|---|---|---|---|---|---|
| Chant donné. | 6 | 1̇ | 7 | 6 | 2̇ | 1̇ | 3̇ |
| Contre-points Fleuris. | 0 0 | 3 | 5̃ | 4 | 6 | 0 6 | .5̄ 4̄3̄ |
|  | 0 0 | 0 0 | 0 0 | 0 2 | .3̄ 4̄5̄ | 6 3 | . 6 |
|  | 0 0 | 0 0 | 0 0 | 6 | . . | 1 | . . |
|  | 0 0 | 0 3 | .2̄ 1̄7̄ | 1 2 | 6 2 | 3 1 | 6 . |
|  | 0 6 | .7̄ 1̄2̄ | 3 | .2̄3̄ | 4 2 | 6 | 0 6 |

|   | 8 | 9 | 10 | 11 |
|---|---|---|---|---|
|   | 2̇ | 1̇ | 7 | 6 |
|   | 4 .5̄ | 6 | . 5 | 6 |
|   | . 2 | 0 3 | . 5 | 3 |
|   | . 7 | 6 | 7 | 1 |
|   | 0 4 | . 1̄2̄ | 3 | . . |
|   | 2 .3̄ | 4̄5̄ 6 | 3 | 6 |

---

faire ses innombrables compositions. Eh bien ! une fois qu'il se fut courbé à cette malheureuse étude, sa verve s'éteignit, et ce ne fut plus qu'accidentellement qu'il put retrouver cette fécondité qui nous avait valu tant et de si bons ouvrages. — M. *Fétis*, voyageant en Italie, aurait proposé, m'a-t-on dit, à *Rossini* de lui enseigner le contre-point ! — L'auteur de *Guillaume-Tell* se serait excusé, sur ce qu'il *était trop vieux*. — J'engage les contre-pointistes, et M Auber en particulier, à ne pas négliger ces deux enseignements.

(1) Il est bien entendu que nous ne parlons ici que des études scientifiques des conservatoires, et nullement de la partie artistique, de la partie d'exécution, que nous ne prétendons nullement juger.

— 153 —

### Exemple de contre-point à sept parties.

| | | | | | | | | | |
|---|---|---|---|---|---|---|---|---|---|
| | 1̇ . | 1̇ . | 2̇ . | 2̇ . | 3̇ . | 3̇ . | 2̇ . | 3̇ . | 4̇ . |
| | 6 . | 6 . | 5 . | 7 . | 1̇ . | 1̇ . | 6 . | 1̇ . | 2̇ . |
| Contre-points | 3 . | 3 . | 2 . | 4 . | 5 . | 5 . | 6 . | 3 . | 6 . |
| note pour note. | 1 . | 1 . | 5 . | 4 . | 3 . | 1 . | 4 . | 5 . | 4 . |
| | 6̣ . | 6̣ . | 7 . | 7 . | 5 . | 3 . | 6̣ . | 5 . | 2 . |
| | 3̣ . | 3̣ . | 5 . | 2 . | 5 . | 5 . | 2 . | 1 . | 6̣ . |
| Chant donné. | 6̣ . | 1 . | 7̣ . | 2̣ . | 1 . | 3 . | 4 . | 3 . | 2̣ . |

| | | |
|---|---|---|
| 3̇ . | 5̇ . | 6̇ . |
| 6 . | 2̇ . | 1̇ . |
| 6 . | 7 . | 3 . |
| 1 . | 2 . | 6 . |
| 3 . | 7 . | 1 . |
| 6̣ . | 5 . | 3 . |
| 1 . | 7̣ . | 6̣ . |

### Exemple de contre-point simple à huit parties.

| | | | | | | | | | |
|---|---|---|---|---|---|---|---|---|---|
| | 3̇ . | 2̇ . | 1̇ . | 3̇ . | 2̇ . | 1̇ . | 1̇ . | 2̇ . | 3̇ . |
| | 1̇ . | 6 . | 6 . | 1̇ . | 7 . | 6 . | 5 . | 5 . | 5 . |
| | 5 . | 4 . | 6 . | 5 . | 5 . | 1 . | 3 . | 5 . | 3 . |
| Contre-points | 3 . | 6 . | 4 . | 1 . | 3 . | 4 . | 5 . | 5 . | 5 . |
| note pour note. | 5 . | 2 . | 6 . | 3 . | 3 . | 6 . | 3 . | 7 . | 1 . |
| | 3 . | 4 . | 4 . | 5 . | 7 . | 1 . | 5 . | 7 . | 5 . |
| | 1 . | 4 . | 4 . | 1 . | 5 . | 6 . | 1 . | 5 . | 1 . |
| Chant donné. | 1 . | 2̣ . | 4 . | 3 . | 5 . | 4 . | 3 . | 2̣ . | 1 . |

Les bras vous tombent à la lecture de pareille musique, et les mots nous manquent pour exprimer ce qu'elle nous inspire. Absence complète de rhythme ; tonalité et modalité perpétuellement flottantes ou même nulles ; enfilades de notes, formant souvent des successions presque inchantables : et tout cela, pour former le goût et le style des jeunes gens ! Mais c'est vraiment monstrueux ; et nos neveux se demanderont avec surprise si des livres qui contiennent un pareil galimatias, décoré du nom de science, sont

bien ceux qui ont été approuvés par les conseils royaux et par l'Institut de France, pour le haut enseignement musical dans les conservatoires ! et cela, à l'époque où la vapeur faisait le papier et l'imprimait ; où les métiers tissaient les étoffes sans le secours de l'homme ; où le daguerréotype, la dorure par la pile, le télégraphe électrique, étonnaient le monde par leurs merveilles. — Mais aussi nos neveux sauront que toutes ces *belles choses*, qui constituent le domaine du haut enseignement musical, étaient écrites dans une langue d'hiéroglyphes, qui rendait toute analyse et toute synthèse absolument inapplicables à la science musicale (1) ; et alors ils ne déploreront plus qu'une seule chose : le malheureux entêtement de gens qui, n'ayant su toute leur vie que se faire traîner sur de mauvaises charrettes, dans d'impraticables routes de traverse, ont résisté tant qu'ils ont pu à l'idée des chemins de fer, persuadés qu'il n'y avait aucune raison pour que leurs enfants allassent en diligence, puisque leurs pères allaient autrement.

Arrière enfin les soutiens inintelligents du *statu quo* absurde dans lequel on fait depuis si longtemps croupir l'enseignement musical. — Libre à chacun de se faire polype et d'abdiquer son titre d'être intelligent,

---

(1) Il n'est pas hors de propos de citer ici le passage suivant, emprunté à l'un des hommes qui ont le plus éclairé l'étude de l'idéologie, et dont le nom fait autorité dans cette matière. Destutt de Tracy, voulant montrer l'influence des signes sur les idées, vient de parler de divers alphabets, et ajoute :

« ..... On en peut dire autant des alphabets de la plupart des langues orientales. Non-
« seulement la forme de leurs lettres est excessivement incommode et difficile à tracer ; elles
« sont surchargées de points, de traits et de notes hors lignes, qui sont une source perpé-
« tuelle d'erreurs ; mais encore, comme dans l'hébreu, une partie des sons n'est point expri-
« mée. On laisse à l'intelligence du lecteur à la suppléer, et qui est plus est, la valeur de ce
« qui est écrit est souvent changée par l'influence de ce qui ne l'est pas ; en sorte qu'il faut
« savoir la langue et la syntaxe pour pouvoir lire, et que, comme l'a très-bien dit M. de
« Volney, la lecture est une divination perpétuelle. On ne saurait trop méditer ce qu'il a
« écrit sur ce sujet. Il a très-bien vu que si les Orientaux en général sont l'opposé des
« Occidentaux presque en tout, depuis les moindres usages jusqu'aux opinions les plus im-
« portantes, cela vient de la difficulté de la communication des idées entre ces deux classes
« d'hommes, et que cette difficulté tient bien moins à la différence des langues usuelles ou
« des signes fugitifs des idées, qu'à l'imperfection des alphabets ou des signes permanents.
« En conséquence, il propose de commencer par écrire ces langues avec notre alphabet, en
« y ajoutant quelques caractères, et il prouve parfaitement qu'en employant ce moyen, non-
« seulement on apprendrait beaucoup plus vite les langues de ces peuples, mais encore qu'il
« serait plus aisé et moins cher de publier et de répandre le peu de manuscrits et de livres
« qu'ils possèdent, qu'en continuant à se servir de leurs caractères, et que par là on arri-
« verait avec le temps, jusqu'à leur faire adopter à eux-mêmes une écriture perfectionnée. »
(Destutt de Tracy, *Grammaire*, chap. 5.)

en renonçant au don le plus précieux, le plus noble que Dieu ait fait à l'homme : ce sentiment divin, cet amour infini du progrès, qui, nous poussant toujours en avant, nous rapproche de plus en plus de notre essence première, de la divinité. — Mais malheur aux insensés qui veulent étouffer cet essor de l'esprit humain ; ils seront brisés par lui. — A Dieu seul appartient le droit d'arrêter la machine que, dans sa volonté providentielle, il a lancée dans l'espace ; mais il ne l'arrêtera pas : Dieu ne peut vouloir le contraire de ce qu'il a voulu ! — Il est fâcheux seulement pour l'avénement du bonheur de l'humanité qu'il n'y ait pas de peine inévitable et prochaine pour les stationnaires, et qu'ils s'encouragent à résister au bien, en disant comme Louis XV : « Bah ! cela durera toujours « bien autant que moi ; mon successeur s'arrangera comme il pourra. » — L'*arrangement* (*si parva licet componere magnis*) s'est fait sur la place de la Révolution.

## CHAPITRE II.

#### DE L'IMITATION.

L'imitation est une forme harmonique dans laquelle les parties qui chantent ensemble répètent alternativement un ou plusieurs fragments de mélodie, soit textuellement, soit le plus souvent en les altérant plus ou moins, et même en les défigurant au point de les rendre complétement méconnaissables.

Voici comment J.-J. Rousseau parle de l'imitation : « *Imitation*, dans
« son sens technique, est l'emploi d'un même chant, ou d'un chant sem-
« blable, dans plusieurs parties qui le font entendre l'une après l'autre, à
« l'unisson, à la quinte, à la quarte, à la tierce, ou à quelque autre inter-
« valle que ce soit. L'*imitation* est toujours bien prise, même en chan-
« geant plusieurs notes, pourvu que ce même chant se reconnaisse tou-
« jours et qu'on ne s'écarte point des lois d'une bonne modulation.
« Souvent, pour rendre l'imitation plus sensible, on la fait précéder
« de silences, ou de notes longues, qui semblent laisser éteindre le chant
« au moment que l'imitation le ramène. On traite l'imitation comme on
« veut ; on l'abandonne, on la reprend, on en commence une autre à

« volonté ; en un mot, les règles en sont aussi relâchées que celles de la
« fugue sont sévères : c'est pourquoi les grands maîtres la dédaignent, et
« toute imitation trop affectée décèle presque toujours un écolier en com-
« position. (*Dictionnaire de musique*, article *Imitation*.)

Chérubini définit ainsi l'imitation : « L'imitation est un artifice musi-
« cal ; elle a lieu lorsqu'une partie, qu'on nomme antécédent, propose un
« sujet, ou chant, et qu'une autre partie, qu'on appelle conséquent, répète
« le même chant, après quelques silences, et à un intervalle quelconque,
« en continuant ainsi jusqu'à la fin. Dans une imitation, le conséquent n'est
« pas toujours obligé de répondre à l'antécédent dans toute l'étendue du
« sujet que celui-ci a proposé ; il peut n'en imiter qu'une partie, et le con-
« séquent, proposant alors un nouveau chant, devient à son tour l'antécé-
« dent. »

Ainsi, une partie commence un chant, propose un chant, comme dit
Chérubini, et le chant se nomme *antécédent ;* une autre partie répète ou
imite le chant de la première, et cette répétition ou cette imitation s'appelle
*conséquent*.

EXEMPLE :

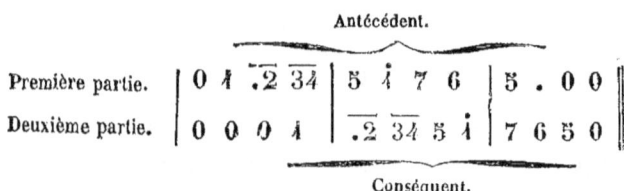

L'imitation peut se faire à l'unisson, à la seconde, à la tierce, à la
quarte, à la quinte, à la sixte, à la septième ou à l'octave. C'est-à-dire
que la phrase répétée peut commencer à l'unisson de celle qu'elle répète,
ou commencer une seconde plus haut ou plus bas, une tierce plus haut ou
plus bas, etc. — Toutes les espèces d'imitations que nous allons rencon-
trer tout à l'heure peuvent ainsi se faire à l'unisson, à la seconde, à la
tierce, etc. Nous ne reviendrons plus sur ce fait ; nous le signalerons seu-
lement dans les exemples où nous le rencontrerons.

Comme les contre-points simples, les imitations se divisent d'abord en
imitations à deux parties, à trois parties, à quatre parties, à plus de qua-
tre parties. — Occupons-nous d'abord des imitations à deux parties ; nous
verrons ensuite ce qu'il y aura à dire de celles qui offrent un plus grand
nombre de parties.

Mais, avant de parler de l'imitation à deux parties, donnons des exemples qui fassent nettement comprendre au lecteur ces imitations à la *seconde*, à la *tierce*, à la *quarte*. Pour qu'on ne nous accuse pas de fabriquer exprès de la musique ridicule, nous empruntons tous nos exemples aux auteurs classiques, et surtout à l'ouvrage de Chérubini; le lecteur jugera ainsi en pleine sureté de conscience.

EXEMPLES :

*Imitation à la seconde.*

Imitation à la seconde supérieure.

Queue ou conclusion.

| 0 0 2̇ . | 1̇ 6̄3̄ 4̇ 2̇ | 3̄2̇ 1̄7̄ 6 . | . 5̄4̄ 5̄4̄ 3 . | 2 . 1̇ . |
| 1̇ . 7 5̄2̇ | 3 1̇ 2̄1̇ 7̄6̄ | 5 . . 4̄3̄ 4̄3̄ | 2 . . 1̄7̄ 1̇ | . 7̄ 1̇ . |

Imitation à la seconde inférieure.

Queue.

| 3 . 6̄5̄ | 4̄3̄ 2̄1̇ 7̄ . | 1̇ . 2̇ 3̄2̇ 3̄4̇ | 5̇ 4̄3̄ 4̄3̄ 4̄5̇ | 6 . 5̇ 1̇ | . 7̇ 1̇ . |
| 0 0 0 0 | 2 . 5̇ 4 | 3̄2̇ 1̄7̄ 6̇ . | 7̄ .1̇ 2̄1̇ 2̄3̇ | 4 3̄2̇ 3̄2̇ 3̄4̇ | 2 . 1̇ . |

*Imitation à la tierce.*

Imitation à la tierce supérieure.

Queue.

| 0 0 0 0 | 3 . 2̄3̇ 2̄1̇ | 7̄ 1̇ 6̇ 4̄4̇ | 3 4 . 3̇ 2̄1̇ | 7̄ 1̇ . 7̄ . | 1̇ . . . |
| 1̇ . 7̄1̇ 7̄6̄ | 5̇ 6̇ 4̇ . 3̇ | . 3̇ 1̇ 2̇ . 1̇ 7̄6̄ 5̇ . | . 4̄3̄ 2 . | 1̇ . . . |

Imitation à la tierce inférieure.

Queue.

| 5̇ 3̄4̇ 2 . 3̄4̇ | 5̇ 4̄2̇ 3̄4̇ 2 5̇ | 0 6 2 5 | 4 3 2 . | 1̇ . . . |
| 0 0 0 0 | 3 4̄2̇ 7̇ . 4̄2̇ | 3 6̄7̇ 4̄2̇ 7̇ 3 | 6̄7̇ 1̇ . 7̇ | 1̇ . . . |

*Imitation à la quarte.*

Imitation à la quarte supérieure.

Queue.

| 0 0 1̇ 4̄3̄ | 2̇ . 1̇ 7̄ 1̄2̇ | 1̄7̄ 6̄5̄ 6 7 | 0̄5̄ 5̄4̄ 3̄2̄ 1̄2̇ | 2̇ . 1̇ . |
| 5̇ 1̄7̄ 6 . 5̇ | 4 5̄6̄ 5̄4̄ 3̄2̇ | 3 4 0̄2̇ 2̄1̇ | . 7̇ 5̇ . 6̄7̇ 1̇ | . 7̄ 1̇ . |

— 158 —

#### Imitation à la quarte inférieure.

Queue.

| 0 i̇ 7 2̇ | . i̇ 7 3̇ | . 2̇ 5 i̇ | .7̄ 7̄6̄5̄ 6 . | 5 4 4̄5̄ 6̄7̄ | i̇ . . . ||
| 0 0 0 5 | 4 6 . 5 | 4 . 3 6 | 2 5 .4̄ 4̄3̄2̄ | 3 . 2 . | 4 . . . ||

### Imitation à la quinte.

#### Imitation à la quinte supérieure.

Queue.

| 0 0 5 .6̄ | 7̄5̄ 7̄i̇ 2̇ . | i̇6̄ i̇2̇ 3̇ . | 0 2̇ 7 i̇ | 6 2̇ .5̄ i̇ | . 7 i̇ . ||
| 4 .2̄ 3̄4̄ 3̄4̄ | 5 . 4̄2̄ 4̄5̄ | 6 . 0 5 | 3 4 2 3 | 4 . 3 .6̄ | 2 5 4 . ||

#### Imitation à la quinte inférieure.

Queue.

| 5 4 .6̄ 2̄i̇ | 7 3̇ .2̇ i̇ | .7̄ 6̄5̄ 4 5 | 3 4 2 3 | 2 . 4 . ||
| 0 4 4 .2̄ | 5̄4̄ 3 6 .5̄ | 4 .3̄ 2̄i̇ 7 | 4 6 7̄5̄ 4 | . 7 4 . ||

### Imitation à la sixte.

#### Imitation à la sixte supérieure.

Queue.

| 0 0 0 0 | 6 i̇ 3 7̄i̇ | 2̇ . i̇ 3̇ | 2̇ 7 i̇5̇ i̇ | . 7 i̇ . ||
| 4 3 5 2̄3̄ | 4 . 3 5 | 4 2 3 2̄i̇ | 4 5̄4̄ 3 . | 2 . 4 . ||

#### Imitation à la sixte inférieure.

| i̇ . 2̇ 7 | 5 4 6 7̄i̇ | 2̇ i̇ . 7 | 6 4 2̇ . | 3̄2̄ i̇ .7̄i̇ 2̄i̇ |
| 0 0 0 0 | 3 . 4 2 | 7 3 4 2̄3̄ | 4 3 . 2 | 4 3 6 . |

| 7 5 4 . | . 7 i̇ . ||
| 5̄4̄ 3 .2̄3̄ 4̄3̄ | 2 . 4 . ||

Queue.

### Imitation à la septième.

#### Imitation à la septième supérieure.

Queue.

| 5 6̄7̄ 4 7 | 6 7̄i̇ 2̇ i̇ | 7 i̇2̇ 3̇ i̇ | 6 i̇ . 7 | i̇ . . . ||
| 0 0 6 7̄i̇ | 2 4 7 7̄2̇ | 3 2 4 2̄3̄ | 4 3 2 . | 4 . . . ||

Imitation à la septième inférieure.

Queue.

| 5 . 4 i̇ | 7 . 6̄7̄ 1̄6̄ | 2̇ . 1̄2̄ 3̄1̇ | 4̇ . 2̇ 3̇ | 2̇ . i̇ . ‖
| 0 0 6 . | 5 2 1 . | 7̄1̄ 2̄7̄ 3 . | 2̄3̄ 4̄2̄ 7̇ 1̇ | . 7̇ 1̇ . ‖

*Imitation à l'octave.*

Imitation à l'octave.

| i̇ . 2̇ . | 3̄2̇ 1̄7̄ 6 2̇ | i̇ 3̇ 0 4 | 6 5̄6̄7̄ i̇ 6 | 4 5̇ 3 . 4̄5̄ |
| 0 0 0 0 | 1 . 2 . | 3̄2̇ 1̄7̄ 6 2̇ | 1 3̇ 0 4 | 6 5̄6̄7̄ 1 6 |

| 6 7 1̄2̄ 3 | . 2̇ . i̇ | 4̇ . 3̇ . | 2̇ . i̇ . ‖
| 4 5̇ 3 . 4̄5̄ | 6 7 1̄2̄ 3 | . 2 . 1 | . 7̇ 1̇ . ‖

Nous engageons le lecteur à faire les remarques suivantes :

1° Dans les imitations à la seconde, la première note du conséquent forme seconde, supérieure ou inférieure, avec la première note de l'antécédent, et l'imitation continue à la seconde jusqu'au bout.

2° Dans les imitations à la tierce, la première note du conséquent fait tierce, supérieure ou inférieure, avec la première note de l'antécédent, et l'imitation continue à la tierce jusqu'à la fin.

3° Dans les imitations à la quarte, la première note du conséquent forme quarte, supérieure ou inférieure, avec la première note de l'antécédent ; elle forme quinte, dans l'imitation à la quinte ; sixte, dans celle à la sixte ; septième, dans celle à la septième ; octave, dans celle à l'octave.

Ajoutons, avant d'en venir à l'imitation à deux parties, que l'on peut, dans toutes les imitations dont nous venons de donner des exemples, remplacer l'intervalle simple par son redoublement ; ainsi on peut prendre la neuvième pour la seconde, la dixième pour la tierce, la onzième pour la quarte, etc.

### DE L'IMITATION A DEUX PARTIES.

L'imitation à deux parties, comme celles qui en offrent un plus grand nombre, présente plusieurs variétés qui peuvent se rapporter à cinq chefs principaux : 1° à la nature des intervalles ; 2° au mouvement des parties ; 3° à la durée des notes de l'antécédent comparée à celle des notes du con-

séquent; 4° à l'ordre du chant; 5° à la longueur de l'imitation. Donnons, dans un petit tableau synoptique, ces diverses espèces d'imitations.

*Tableau des principales espèces d'imitations.*

Les imitations ont reçu divers noms qui sont relatifs

- 1° A la nature des intervalles.
  - Imitation régulière ou contrainte.
  - Imitation irrégulière ou libre.
- 2° Au mouvement des parties.
  - Imitation par mouvement semblable.
  - Imitation par mouvement contraire.
- 3° Aux durées respectives.
  - Imitation par augmentation.
  - Imitation par diminution.
  - Imitation à contre-temps.
  - Imitation interrompue.
- 4° A l'ordre du chant.
  - Imitation convertible.
  - Imitation rétrograde.
- 5° A la longueur de l'imitation.
  - Imitation périodique.
  - Imitation canonique.

Prenons l'une après l'autre chacune des douze espèces d'imitations, et donnons-en des exemples qui les fassent bien comprendre au lecteur.

**A.** Relativement à la nature des intervalles que prend le conséquent pour imiter l'antécédent, l'imitation est dite *régulière* ou *irrégulière*. Étudions successivement ces deux espèces, et commençons par la régulière.

PREMIÈRE ESPÈCE. *Imitation régulière ou contrainte.*

L'imitation régulière, qui mériterait le nom de répétition, est celle dans laquelle le conséquent répète exactement les intervalles de l'antécédent. C'est-à-dire que si l'antécédent marche par mouvement conjoint, le conséquent en fait autant; si l'antécédent marche par tierce, par quarte, etc., le conséquent fait de même; de plus, quand l'antécédent fait seconde mineure, le conséquent doit aussi répondre par seconde mineure; à la seconde majeure, il répond par la seconde majeure, etc. En un mot, les intervalles faits par le conséquent doivent non-seulement porter le même nom que ceux de l'antécédent, mais ils doivent encore être de la même nature, majeurs quand ils sont majeurs, mineurs quand ils sont mineurs. — Ceci arrive tout naturellement quand le conséquent répète l'antécédent à l'unisson ou à l'octave, c'est-à-dire quand il conserve la même gamme. Mais, quand on répète à la seconde, à la quarte, à la quinte, etc., on est obligé, pour répéter les intervalles de l'antécédent, d'avoir recours à des dièses ou à des bémols, parce qu'on répète dans une

gamme autre que celle dans laquelle est écrit l'antécédent. Le bon sens vous donne les préceptes suivants : si vous imitez d'une autre manière qu'à l'octave ou à l'unisson, imitez de préférence à la quinte majeure ou à la quarte mineure : dans le premier cas, vous aurez un dièse ; dans le second, un bémol. Si vous ne voulez ni de la quinte ni de la quarte, imitez à la seconde majeure supérieure, ce qui vous donnera deux dièses, ou à la seconde majeure inférieure, ce qui amènera deux bémols. En un mot, puisque c'est une véritable modulation que vous faites en imitant autrement qu'à l'unisson ou à l'octave, suivez la loi d'enchaînement des modulations.

EXEMPLES D'IMITATIONS RÉGULIÈRES.

| | | | |
|---|---|---|---|
| Imitation à l'octave. | 0 1 .2 34 | 5 1 7 6 | 5 0 0 |
| | 0 0 0 1 | .2 34 5 1 | 7 6 5 |
| Imitation à l'unisson. | 0 1 .2 34 | 5 1 7 6 | 5 0 0 |
| | 0 0 0 1 | .2 34 5 1 | 7 6 5 |
| Imitation à la quinte. | 0 0 5 .6 | 75 71 2 . | 16 12 3 . |
| | 1 .2 34 34 | 5 . 42 45 | 6 0 0 0 |
| Imitation à la quarte. | 0 0 5 .6 | 75 71 2 . | 16 12 3 . |
| | 1 .2 31 34 | 5 . 42 45 | 6 0 0 0 |

En comparant le premier intervalle du conséquent au premier intervalle de l'antécédent, le deuxième au deuxième, le troisième au troisième, etc., on s'assurera que le conséquent répète exactement l'antécédent, à l'octave dans le premier exemple, à l'unisson dans le second, à la quinte dans le troisième, et enfin à la quarte dans le quatrième.

On comprend qu'au lieu de prendre nos imitations à l'octave, à l'unisson, à la quinte et à la quarte, nous pouvions les faire à tout autre intervalle ; à la seconde, à la tierce, etc. Seulement on comprend que l'on s'expose de plus en plus à rencontrer des dièses et des bémols à mesure que l'on imite dans une gamme qui s'éloigne davantage de la tonique de départ. Aussi, la difficulté augmente-t-elle avec cet éloignement de la tonique de départ, parce que la modulation devient de plus en plus forte. — Ce n'est qu'en répétant à l'unisson et à l'octave que l'on ne module

pas ; toutes les autres imitations régulières modulent pour peu qu'elles aient d'étendue.

Remarquez que quand l'antécédent et le conséquent ne commencent pas au même temps de leurs mesures, le coup fort du conséquent ne porte pas sur le même son que celui de l'antécédent. — Ainsi, dans les deux premiers exemples cités plus haut, le coup fort tombe, dans l'antécédent, à la cinquième note, sur la dominante *sol* ; tandis que, dans le conséquent, il tombe sur la prolongation de la première note, sur la tonique *ut*.

DEUXIÈME ESPÈCE. *Imitation irrégulière ou libre.*

L'imitation irrégulière ou libre est celle qui n'est pas obligée de changer de gamme pour répondre à l'antécédent, quel que soit le point de départ de l'imitation, qu'elle se fasse à la quinte, à la quarte, à la seconde, etc. Ici, le conséquent peut répondre à un intervalle majeur par un intervalle mineur, et réciproquement, sans être contraint d'avoir recours aux dièses ou aux bémols, que l'on peut d'ailleurs prendre si l'on veut, mais sans y être obligé. Il en résulte que cette imitation ne rend pas exactement l'air donné, puisqu'elle peut rendre majeur ce qui est mineur, et mineur ce qui est majeur.

EXEMPLES D'IMITATIONS IRRÉGULIÈRES.

| Imitation à la seconde. | 0 0 2̇ . | 1̇ 6̇3̇ 4̇ 2̇ | 3̇2̇ 1̇7 6 . |
|---|---|---|---|
| | 1̇ . 7 5̇2̇ | 3 1̇ 2̇1̇ 7̇6̇ | 5 . . . |

| Imitation à la tierce. | 5 3̇4̇ 2 . 3̇4̇ | 5̇4̇2̇ 3̇4̇ 2 5 | 0 0 0 0 |
|---|---|---|---|
| | 0 0 0 0 | 3 1̇2̇ 7̇ . 1̇2̇ | 3 6̇7̇ 1̇2̇ 7̇ 3 |

Dans le premier exemple, l'antécédent débute par 1̇-7-5, qui font une seconde mineure, 1̇-7, et une tierce majeure, 7-5. Le conséquent répond par les trois notes 2̇-1̇-6, qui forment une seconde majeure, 2-1, et une tierce mineure, 1̇-6 ; c'est juste le contraire de ce que donnait l'antécédent. En un mot, l'imitation est libre ou irrégulière. Il en est ainsi du reste du morceau, et du second exemple, où l'imitation se fait à la tierce ; c'est par hasard qu'un intervalle majeur se rencontre en réponse à un intervalle majeur : on ne l'a pas cherché. — Cette imitation tend donc à

remplacer les impressions majeures d'une partie par des impressions mineures dans l'autre, et réciproquement. L'imitation régulière, quand elle ne se fait pas à l'unisson ou à l'octave, tend à faire changer la tonalité, mais en conservant le mode; l'imitation irrégulière, au contraire, tend à faire changer le mode et la tonique tout à la fois.

B. Relativement au mouvement des parties, entre l'antécédent et le conséquent, l'imitation est dite *par mouvement semblable* ou *par mouvement contraire*. Prenons, l'une après l'autre, ces deux espèces d'imitations.

TROISIÈME ESPÈCE. *Imitation par mouvement semblable.*

Dans l'imitation par mouvement semblable, le conséquent suit exactement le mouvement ascendant ou le mouvement descendant de l'antécédent; il monte quand il monte, il descend quand il descend. Tous les exemples que nous avons cités jusqu'ici étaient des imitations par mouvement semblable; nous pensons donc qu'il est inutile d'en donner de nouveaux, le lecteur pouvant remonter aux derniers exemples cités, pour s'assurer que l'imitation répète bien le mouvement de l'antécédent.

Comme les autres, cette imitation peut se faire à tous les intervalles de seconde, tierce, etc., et peut être *régulière* ou *irrégulière*.

QUATRIÈME ESPÈCE. *Imitation par mouvement contraire.*

A l'inverse de la précédente, l'imitation par mouvement contraire est celle dans laquelle le conséquent répond par mouvement ascendant au mouvement descendant de l'antécédent, et par mouvement descendant à son mouvement ascendant. Cette imitation peut aussi être régulière ou irrégulière. Donnons deux exemples d'imitation par mouvement contraire, l'une régulière et l'autre irrégulière, et indiquons le procédé signalé par les auteurs classiques pour arriver à faire facilement ce genre d'imitation.

IMITATION RÉGULIÈRE PAR MOUVEMENT CONTRAIRE.

| $\dot{1}$ . $\overline{76}$ 5 . | $\overline{45}$ $\overline{43}$ 2 $\overline{56}$ | 7 $\dot{1}$ 2 $\dot{1}$ | 7 $\overline{1\dot{7}}$ 6 $\dot{1}$ | . 7 $\dot{1}$ . |
| 0 0 3 . $\overline{\underline{45}}$ | 6 . $\overline{76}$ $\overline{7\dot{1}}$ | $\dot{2}$ $\overline{6\dot{5}}$ 4 3 | 2 3 4 $\overline{34}$ | $\overline{5\,\underline{43}}$ $\overline{25}$ 1 . |

L'antécédent débute par les cinq notes $\dot{1}$ 7 6 5 4, qui *descendent* par degré conjoint; le conséquent répond par les cinq notes 3 4 5 6 7, qui

*montent* par degré conjoint ; il y a donc bien là mouvement contraire entre le chant de l'antécédent et celui du conséquent. De plus, l'imitation est régulière, car le conséquent répond à 1-7 par 3-4, à 7-6 par 4-5, à 6-5 par 5-6, à 5-4 par 6-7, etc. ; c'est-à-dire qu'il répond à la seconde mineure par la seconde mineure, et à la seconde majeure par la seconde majeure ; l'imitation est donc régulière. Assurez-vous, d'ailleurs, qu'il en est ainsi d'un bout à l'autre de l'imitation.

Quand les auteurs classiques veulent faire de l'imitation régulière par mouvement contraire, ils disposent d'abord leur gamme d'accompagnement au-dessous de celle qu'ils veulent accompagner, de manière que les secondes majeures de l'une correspondent aux secondes majeures de l'autre, et que les secondes mineures se trouvent également en regard dans les deux gammes. Ainsi, par exemple, s'ils veulent accompagner la gamme d'*ut majeur* par elle-même, ils disposent deux gammes de la manière suivante :

| | | | | | | | |
|---|---|---|---|---|---|---|---|
| Gamme de l'antécédent. | 1 | 2 | 3 4 | 5 | 6 | 7 1 | Ascendante. |
| Gamme du conséquent. | 3 | 2 | 1 7 | 6 | 5 | 4 3 | Descendante. |

Remarquez que ces deux gammes marchent par mouvement contraire, et que, de plus, les secondes majeures de l'une des deux gammes répondent aux secondes majeures de l'autre, et de même pour les secondes mineures.

Eh bien ! si l'on veut utiliser ces combinaisons, l'*ut* doit toujours être imité par le *mi*, le *ré* par le *ré*, le *mi* par l'*ut*, le *fa* par le *si*, le *sol* par le *la*, le *la* par le *sol*, et le *si* par le *fa*. Cela doit se faire d'une manière invariable tant que doivent durer le mouvement contraire et l'imitation régulière.

Quant à la manière de s'en servir, elle est bien simple : une fois que l'on a trouvé où placer le premier son du conséquent pour n'avoir pas de trop mauvais accords, tous les autres se placent d'eux-mêmes, puisqu'il n'y a qu'à copier la mesure, et à prendre la note qui, dans le petit tableau ci-dessus, correspond à la note que l'on veut imiter. Ainsi, dans le dernier exemple que nous venons de citer, une fois le premier *mi* du conséquent placé au troisième temps de sa mesure sous le *sol* de l'antécédent, pour imiter *l'ut* de début, vous imitez le *si* par le *fa*, le *la* par le *sol*, le *sol* par le *la*, etc., comme vous l'indique le petit tableau des deux gammes.

Cherchez donc la place qui vous paraît la meilleure pour mettre la pre-

mière note du conséquent, puis ensuite, à l'aide du petit tableau, prenez successivement les notes qui conviennent pour imiter l'antécédent par mouvement contraire, et d'une manière régulière. Donnons maintenant un exemple d'imitation *irrégulière* par mouvement contraire.

### IMITATION IRRÉGULIÈRE PAR MOUVEMENT CONTRAIRE.

| 1 . 7 2̇ 5 | 4  3 4 5 | 6̄7̄ 1̄6̇ 3̇ . | . 1̇ . 7 | 1̇ . . . ‖
| 0  0 5 . | 6̄4̣ 1 2 3 | 2 1 7̄6̇ 5̄7̣ | 3 6̣ 2̣ 5̣ | 1 . . . ‖

Assurez-vous que quand l'antécédent monte, le conséquent descend, *et vice versâ;* remarquez encore que, cette fois, l'imitation est libre ; le conséquent répond par la seconde majeure 5-6 à la seconde mineure 1̇-7 de l'antécédent; il répond par la tierce majeure 6-4 à la tierce mineure 7-2̇, etc. Il y a donc véritablement mouvement contraire et imitation libre ou irrégulière.

Quand les auteurs veulent faire de l'imitation irrégulière par mouvement contraire, ils ont encore recours à des moyens semblables à celui que nous avons signalé pour l'imitation régulière. Ainsi, par exemple, ils emploient des combinaisons dans le genre des deux suivantes, qui montrent en regard la gamme de l'antécédent et celle du conséquent. Le lecteur remarquera de suite que l'on n'a pas tenu compte de la nature des secondes qui se correspondent, puisqu'une seconde majeure peut se trouver imitée par une seconde mineure, et réciproquement.

Première combinaison. | 1  2  34  5  6  71̇  Gamme ascendante.
                      | 1̇7  6  5  43  2  1  Gamme descendante.

Deuxième combinaison. | 1  2  34  5  6  71̇  2̇  3̇4̇  5̇  Gamme ascendante.
                      | 5̇  4̇3̇  2̇  1̇7  6  5  43  2  1  Gamme descendante.

Ces combinaisons signifient : pour le premier exemple, que si l'antécédent commence par 1234, le conséquent doit répondre par 1̇765 ; s'il commence au contraire par 1̇765, en descendant, le conséquent doit répondre par 1234, en montant, et ainsi de suite. Pour le second exemple, si l'antécédent débute par 1234, le conséquent doit répondre par 5̇4̇3̇2̇ ; il répondra, au contraire, par 1234, si l'antécédent débute par 5̇4̇3̇2̇, et ainsi du reste.

Il suffit encore ici de trouver la place qui convient le mieux à la première note du conséquent, pour que toutes les autres se placent d'elles-mêmes, en faisant toujours mouvement contraire, et en répondant à la seconde par la seconde, à la tierce par la tierce, etc., sans se préoccuper du soin de répondre à l'intervalle majeur par l'intervalle majeur, et au mineur par le mineur.

C. Relativement à la durée des notes du conséquent comparée à celle des notes de l'antécédent, l'imitation a reçu les quatre noms suivants : 1° imitation par augmentation ; 2° imitation par diminution ; 3° imitation à contre-temps ; 4° imitation interrompue.

CINQUIÈME ESPÈCE. *Imitation par augmentation.*

On obtient l'imitation par augmentation en répondant note pour note à l'antécédent, soit par mouvement semblable ou par mouvement contraire, soit régulièrement ou irrégulièrement, mais en ayant soin de doubler la durée de toutes les notes du conséquent, de manière qu'il faille deux mesures pour répondre à une seule.

IMITATION PAR AUGMENTATION (RÉGULIÈRE ET PAR MOUVEMENT SEMBLABLE).

| 1 7 . | 6 . 5 4 | 3 . 3 . | . 2̇ 2 5 | 1̇ 3 2 1̇ | 7 1̇ 2̇ . | etc. |
| 0 0̇ 0 0 | 0 0 0 0 | 1̇ . . . | 7 . . . | 6 . . . | 5 . 4 . | |

L'antécédent débute par les trois notes 1̇, 7, 6, durant chacune *deux temps.* Le conséquent répond par les trois mêmes notes 1̇, 7, 6, mais qui durent chacune quatre temps. Dans cette espèce d'imitation, le conséquent est condamné à ne jamais répéter qu'une partie de l'antécédent.

SIXIÈME ESPÈCE. *Imitation par diminution.*

Cette imitation fait précisément le contraire de la précédente ; elle répond par des durées plus courtes à des durées plus longues ; elle diminue la durée des notes qu'elle imite. Cette fois, la réponse dure moins longtemps que la proposition. Du reste, cette variété *par diminution* peut se combiner *avec le mouvement semblable* ou *avec le contraire ; avec l'imitation régulière* ou *avec l'irrégulière.* En un mot, ces variétés, correspondant à des conditions diverses de l'imitation, peuvent se combiner deux à deux ou trois à trois. Donnons un exemple.

## IMITATION PAR DIMINUTION.

| 0 0 | 0 0 | 0 0 | 0 0 | 5̄7̄ 6̄2̄ | 7̄1̄ 2̄6̄ | 4̄6̄ 2̄1̄ | 7̄ 5̄ ‖
| 1 3 | 2 5 | 3 4 | 5 2 | 7 2 | 5 4 | 2 . | 0 0 ‖

Ici, le temps est divisé dans l'imitation, qui occupe la partie supérieure, tandis qu'il ne l'est pas dans l'antécédent, qui, cette fois, a été mis à la basse. L'imitation se fait par mouvement semblable, à la quinte, les croches imitant les noires.

SEPTIÈME ESPÈCE. *Imitation à contre-temps.*

Dans l'imitation à contre-temps, le conséquent commence au temps faible de la mesure, si l'antécédent a commencé au temps fort; il commence, au contraire, au temps fort, si l'antécédent a commencé au temps faible. Cette imitation peut d'ailleurs avoir ou n'avoir pas de syncope. Ici encore peuvent se présenter les variétés déjà signalées : l'imitation peut être régulière ou irrégulière, par mouvement contraire ou semblable, etc.

### IMITATION A CONTRE-TEMPS.

| 5 1̇ | 6 2̇ | 7 3̇ | 1̇ 2̇ | 7 1̇ | . 7 | 1̇ . ‖
| 0 1 | 4 2 | 5 3 | 6 4 | 5 3 | 4 2 | 1 . ‖

Dans cette imitation régulière, à la quinte, par mouvement semblable, les temps forts de l'antécédent sont imités par les temps faibles du conséquent, tandis que les temps faibles sont imités par les temps forts. Voici une seconde imitation à contre-temps, dans laquelle l'effet de contre-temps est beaucoup plus marqué, parce qu'il est causé par des syncopes continuelles.

### IMITATION A CONTRE-TEMPS, PAR SYNCOPES.

| 5 1̇ | 6 2̇ | 7 3̇ | 1̇ 2̇ | 7 1̇ | 6 7 | 1̇ . ‖
| 0̄1 .4̄ | .2̄ .5̄ | .3̄ .6̄ | .4̄ .5̄ | .3̄ .4̄ | .2̄ .5̄ | 1 . ‖

Cette imitation contient les mêmes notes que la précédente; mais ces notes sont disposées de manière à syncoper d'un bout à l'autre de l'imitation. A cela près, ces deux imitations à contre-temps sont pareilles.

HUITIÈME ESPÈCE. *Imitation interrompue.*

Cette imitation s'obtient en suspendant par des silences, dans le conséquent, la progression continue des notes qui imitent l'antécédent. C'est-à-dire que l'on interrompt le chant du conséquent par une série de silences disposés de telle façon qu'il s'en trouve toujours un entre deux notes consécutives.

IMITATION INTERROMPUE.

$$\left| \begin{matrix} \dot{1} & 5 \\ 0 & 1 \end{matrix} \right| \begin{matrix} \dot{1} & 7 \\ 0 & \underline{5} \end{matrix} \left| \begin{matrix} \dot{1} & \dot{3} \\ 0 & 1 \end{matrix} \right| \begin{matrix} \dot{2} & 5 \\ 0 & \underline{7} \end{matrix} \left| \begin{matrix} 6 & 5 \\ 0 & 1 \end{matrix} \right| \begin{matrix} 3 & 5 \\ 0 & 3 \end{matrix} \left| \begin{matrix} 6 & 4 \\ 0 & 2 \end{matrix} \right| \begin{matrix} 5 & 2 \\ 0 & \underline{5} \end{matrix} \left| \begin{matrix} 3 & 1 \\ 0 & \underline{6} \end{matrix} \right| \begin{matrix} 5 & 7 \\ 0 & \underline{5} \end{matrix} \left| \begin{matrix} \dot{1} & 5 \\ 0 & 3 \end{matrix} \right|$$

$$\left| \begin{matrix} \dot{1} & 7 \\ 0 & \underline{5} \end{matrix} \right| \begin{matrix} 6 & 4 \\ 0 & \underline{6} \end{matrix} \left| \begin{matrix} 2 & 3 \\ \underline{7} & 1 \end{matrix} \right| \begin{matrix} 2 & . \\ . & \underline{7} \end{matrix} \left| \begin{matrix} 1 & . \\ 1 & . \end{matrix} \right\|$$

Tous les temps forts du conséquent sont remplacés par des silences qui interrompent continuellement la mélodie, et donnent un cachet tout particulier à l'imitation. — Ajoutons que l'imitation ne peut reproduire que la moitié de l'antécédent, puisqu'elle ne répond que de deux temps l'un.

D. Relativement à l'ordre dans lequel on chante chaque mélodie, l'imitation a reçu deux noms : on l'appelle imitation rétrograde, ou imitation convertible ; le premier nom a trait à la mélodie, et le second à l'harmonie.

NEUVIÈME ESPÈCE. *Imitation par mouvement rétrograde.*

Dans cette variété d'imitation, le conséquent répète à rebours l'antécédent qu'il veut imiter : il en fait l'anagramme. Cette singulière imitation peut encore être régulière ou irrégulière, et se faire par mouvement semblable ou par mouvement contraire, soit à la tierce, à la quinte, etc. Elle peut se faire de deux manières différentes ; tantôt on répète à rebours les notes de l'antécédent, mesure par mesure ; d'autres fois on répète ces notes période par période. — Donnons des exemples.

IMITATION PAR MOUVEMENT RÉTROGRADE SEMBLABLE.

$$\left| \begin{matrix} \dot{1} & \overline{76} & 5 & \dot{1} \\ 0 & 0 & 0 & 0 \end{matrix} \right| \begin{matrix} \overline{32} & \overline{31} & 7 & 5 \\ \dot{1} & 5 & \overline{67} & \dot{1} \end{matrix} \left| \begin{matrix} \overline{35} & \overline{67} & \dot{1} & . \\ 5 & 7 & \overline{13} & \overline{23} \end{matrix} \right| \begin{matrix} . & \dot{3} & \dot{2} & \dot{1} \\ \dot{1} & . & \overline{76} & \overline{53} \end{matrix} \left| \begin{matrix} \dot{1} & 0 & 0 & 0 \\ \dot{1} & 0 & 0 & 0 \end{matrix} \right\|$$

— 169 —

Remarquez que la première mesure de la réponse se compose des notes
1 5 6 7 1, qui sont les notes de la première mesure de l'antécédent, 1 7 6 5 1,
à rebours; la seconde mesure de la réponse fait de même pour la seconde
mesure de l'antécédent, la troisième pour la troisième. Ici l'imitation se
fait par mouvement semblable, et le mouvement rétrograde a lieu mesure
par mesure. Donnons maintenant un exemple d'imitation par mouvement
rétrograde contraire, l'imitation se faisant période par période, et non
plus mesure par mesure.

IMITATION PAR MOUVEMENT RÉTROGRADE CONTRAIRE.

| 0 3 5 2 | 1̄3̄ 5 . 6 | 7̄1̄ 2̄7̄ 1̇ 1̇5̇ | 6̄7̄ 1̇2̇ 3 1̇6̇ | 4 3 4 .5̇ |
| 0 0 0 0 | 0 0 0 0  | 0  0  0  3      | 4̄2̄ 3̄4̄ 5  6    | . 1̄3̄ 2̇ 6 |

| 6̄7̄ 1̇ . 7 | 1̇ . . . ||
| 1̇ 6̄4̄ 2 5 | 1 . . . ||

Les douze premières notes de l'antécédent, celles que surmontent la
flèche, sont imitées par mouvement contraire rétrograde par les douze
premières notes du conséquent. Pour que le lecteur puisse comprendre
cette nouvelle espièglerie des théoriciens, mettons la période imitée au-
dessus de l'imitation, mais en écrivant les notes imitées de la dernière à
la première, pour que l'on puisse voir comment est imitée chaque note de
l'antécédent.

Les douze premières notes de l'antécédent, prises à rebours. 1̇ 7 2̇ 1̇ 7 6 5 3 4 2 5 3
Imitation par mouvement rétrograde contraire.     3 4 2 3 4 5 6 1̇ 3̇ 2̇ 6 1̇

Assurez-vous que ces deux mélodies font partout mouvement con-
traire; si donc l'on écrit l'une des deux à l'envers, il y a non-seulement
mouvement rétrograde, mais encore mouvement contraire. — A quel de-
gré d'aberration mentale devait être descendue la cervelle qui a imaginé de
pareilles monstruosités ! Et c'est à un semblable travail que l'on dépense,
que l'on use le temps des malheureux jeunes gens qui entrent dans les
conservatoires pour y suivre le haut enseignement musical ! et l'on voudrait
que nous ne missions pas à nu tous ces galimatias futiles, derrière lesquels
s'abritent tant d'ignorance et de pédantisme. — Non, non; nous ne recu-
lerons pas devant cette tâche; nous avons promis de faire une brèche

assez large pour que chacun pût y passer à l'aise : reprenons donc courage, et continuons notre travail jusqu'au bout.

### Dixième espèce. *Imitation convertible.*

On nomme imitation convertible celle qui est faite de telle façon, que l'on puisse à volonté mettre au grave celle des parties que l'on voudra, sans que cela apporte aucun trouble dans l'harmonie. — En un mot, cette imitation n'est autre chose qu'un contre-point double, comme nous le verrons au chapitre suivant, où nous traiterons des contre-points doubles. La théorie nous a appris que, quand on veut faire de l'harmonie qu'on puisse renverser, il n'y a guère qu'une précaution à prendre, c'est de placer les quintes de telle façon que les quartes produites par leur renversement se trouvent prises selon les règles ; il faut donc éviter les quintes en commençant et en finissant les phrases, parce que les quartes ne conviennent pas dans ces endroits. Voici un exemple d'imitation convertible ; nous l'écrivons deux fois, pour que chaque partie puisse prendre la basse à son tour.

**IMITATION CONVERTIBLE.**

*Premier exemple.*

| $\overline{34}$ $\overline{52}$ | 1 7 | 6 5 | 4 3 | 2 . | 1 . |
| 0 0 | $\overline{34}$ $\overline{52}$ | $\overline{12}$ $\overline{37}$ | $\overline{67}$ 1 | . 7 | 1 . |

*Deuxième exemple.*

| 0 0 | $\overline{34}$ $\overline{52}$ | $\overline{12}$ $\overline{37}$ | $\overline{67}$ 1 | . 7 | 1 . |
| $\overline{34}$ $\overline{52}$ | 1 7 | 6 5 | 4 3 | 2 . | 1 . |

L'antécédent est à l'aigu dans le premier exemple, tandis qu'il est au grave dans le second ; comme l'harmonie est également bonne des deux manières, on dit que l'imitation est convertible.

E. Relativement à l'étendue de l'imitation, on la dit *périodique* quand elle n'imite qu'une partie de l'antécédent ; on la nomme au contraire *canonique*, quand le conséquent imite l'antécédent d'un bout à l'autre, et qu'elle est en même temps convertible.

Onzième espèce. *Imitation périodique.*

Comme nous venons de le dire, cette imitation n'imite qu'une partie du chant proposé ; elle peut l'imiter d'ailleurs d'une manière régulière ou irrégulière, par mouvement semblable ou contraire, etc. En voici un exemple.

IMITATION PÉRIODIQUE.

| 0 1̇ 7̄5̄ 6 | 1̇ 7 6̄7̄ 2̄1̇̄ | 7 2̇ 7̄5̄ 1̇ | 6 4̄3̄ 2 3̇ | 2̇ . 1̇ . ‖
| 0 0 0 4 | 3̄1̇̄ 5 . 4⃗ | 5̄ . 0 6 | 4̄2̄ 6 7̄5̄ 1̇ | . 7 1̇ . ‖

Les trois premières notes 431 du conséquent imitent 1̇75 de l'antécédent, puis l'imitation cesse jusqu'à 642 de la troisième et de la quatrième mesure, qui imitent 275 de la troisième ; et l'imitation cesse encore. — Quelles puérilités !

Douzième espèce. *Imitation canonique.*

Cette imitation est celle dans laquelle le conséquent imite l'antécédent, note pour note, d'un bout à l'autre. On la nomme *finie*, quand, après l'antécédent, se trouve une portion de mélodie que ne doit pas imiter le conséquent, et qui sert de *conclusion* à la phrase. Ce supplément mélodique a reçu le nom de *queue* (en italien, *coda*), et se trouve ordinairement accompagné par la fin du conséquent, qui fait duo avec lui, tout en répondant à l'antécédent. On dit au contraire que l'imitation est *infinie* ou *circulaire*, quand, n'ayant pas de queue, elle permet de revenir, sans s'arrêter, de la fin de l'imitation au commencement. Donnons un exemple de chacune de ces deux espèces d'imitations canoniques.

IMITATION CANONIQUE FINIE.

| 5 1̇ | 6 . | 2̄1̇̄ 7̄6̄ | 7 5 | 1̇ 3̇ | 6̄7̄ 1̄̇6̄ | 7 6̄7̄ | 5̄6̄ 7̄5̄ |
| 0 0 | 1 4 | 2 . | 5̄4̄ 3̄2⃗̄ | 3 1 | 4 6 | 2̄3̄ 4̄2̄ | 3 2̄3̄ |

| 6 5̄6̄ | 4̄5̄ 6̄4̄ | 5 4̄5̄ | 3 5 | 1̇ 6 | . 2̄1̇̄ | 7̄1̇̄ 7̄2̇̄ | 1̇ .7̄ |
| 1̄2̄ 3̄1̄ | 2 1̄2̄ | 7̄1̄ 2̄7̄ | 1 7̄1̄ | 6 1 | 4 2 | . 5̄4̄ | 3̄4̄ 3̄5̄ |

Queue.
| 6̄7̄ 1̇ | . 7 | 1 . ‖
| 4 .3 | 2̄3̄ 4̄5̄ | 1 . ‖

## IMITATION CANONIQUE INFINIE, OU CIRCULAIRE.

$$\left|\begin{array}{c}5\\0\end{array}\right\|\begin{array}{cc}6 & \dot{1}\\0 & 1\end{array}\left|\begin{array}{cc}7 & 6\\2 & 4\end{array}\right|\begin{array}{cc}5 & \overline{67}\\3 & 2\end{array}\left|\begin{array}{cc}\dot{1} & 7\\1 & \overline{23}\end{array}\right|\begin{array}{cc}6 & \overline{7\dot{1}}\\4 & 3\end{array}\left|\begin{array}{cc}\dot{2} & \dot{1}\\2 & \overline{34}\end{array}\right|\begin{array}{cc}\overline{7\dot{1}} & \dot{2}\,\overline{3\dot{4}}\\5 & 4\end{array}\left|\begin{array}{cc}\dot{5} & .\dot{4}\\\overline{34} & 5\,\overline{67}\end{array}\right|$$

$$\left|\begin{array}{cc}\overline{3\dot{2}} & \dot{1}\,\overline{\dot{2}\dot{3}}\\\dot{1} & .7\end{array}\right|\begin{array}{cc}\dot{4} & .\dot{3}\\65 & 4\,\overline{56}\end{array}\left|\begin{array}{cc}\overline{\dot{2}\dot{1}} & 7\,\overline{\dot{1}\dot{2}}\\7 & .6\end{array}\right|\begin{array}{cc}\dot{3} & .\dot{2}\\\overline{54} & 3\,\overline{45}\end{array}\left|\begin{array}{cc}\overline{\dot{1}7} & 6\\6 & .\overline{5}\end{array}\right|\begin{array}{cc}\dot{2} & 7\\\overline{43} & 2\end{array}\left|\begin{array}{cc}0 & 5\\5 & 3\end{array}\right\|$$

Nous arrêterons là ce que nous voulions dire de l'imitation à deux parties, quoique nous soyons bien loin d'avoir épuisé toutes les puériles divisions et subdivisions établies par les théoriciens. Évidemment, tous ces travaux ne peuvent avoir qu'un seul but qui soit raisonnable : celui de forcer l'élève à faire beaucoup de mélodies, pour lui apprendre à les faire convenablement. Eh bien ! que le lecteur relise tous les chants que nous avons empruntés aux théoriciens, et qu'il dise s'il ne lui semble pas, comme à nous, que ces mélodies sont plutôt capables de corrompre, de perdre à tout jamais le style, que de le former et de l'épurer. Cette route nous semble donc très-mauvaise, en ce qu'elle condamne l'intelligence de l'élève à tourner perpétuellement dans le cercle restreint de quelques notes; gênée par un tas de règles plus incohérentes les unes que les autres, et dont il est impossible de sortir. Aussi, voyez les exemples d'imitations que contiennent les livres classiques, sur vingt mélodies, vous n'en trouvez pas deux qui soient chantables ; ces successions de notes sans rhythme ni tonalité, formant des groupes de cinq, sept, onze mesures, etc., ne sont vraiment pas de la musique. Et par la route que l'on suit, il est facile de comprendre que l'on ne peut arriver nulle part.

Il est temps enfin qu'on laisse de côté toutes ces futilités scholastiques, qui n'ont jamais conduit personne au but, et qui ont dégoûté ou énervé tant de jeunes intelligences qui seraient arrivées sans elles. — Que l'on prenne donc l'imitation pure et simple, l'imitation en écho, et qu'on relègue tout le reste aux antiquailles.

Nous devrions maintenant exposer les imitations à trois, quatre, cinq, six, sept et huit parties; mais, nous l'avouons, nous n'en avons pas le courage; nous craignons de n'avoir déjà que trop abusé de la patience et du temps du lecteur, et nous nous décidons à sauter à pieds-joints par-

dessus toutes ces imitations à plus de deux parties, qui suivent d'ailleurs les règles de celles à deux parties, et subissent les mêmes divisions et subdivisions. Nous ne faisons même pas d'exception en faveur de la fameuse imitation à huit parties en deux chœurs, désignée par les mots de *imitation inverse contraire*. Que ceux qui sont curieux de toutes ces *belles choses* s'adressent aux traités spéciaux de contre-point et de fugue, et en particulier à celui de Marpurg : ils y trouveront de quoi satisfaire leur envie de voir.

Nous le répétons une dernière fois, l'étude de l'harmonie, selon nous, doit consister à acquérir, le mieux possible et le plus vite possible, le moyen de faire des mélodies correctes et bien phrasées, et celui de les faire marcher ensemble, deux à deux, trois à trois, quatre à quatre, etc., de manière à charmer l'oreille, et à porter dans l'esprit de l'auditeur les impressions qu'on désire lui faire éprouver. Mais l'harmonie ne consiste pas, ne peut pas consister, à faire un tas d'exercices sans portée, sans but, sans résultats, véritables jeux de patience (1) auxquels on dépense beaucoup de temps et de talent, pour n'être pas plus avancé après qu'avant. — Arrière donc ces formes usées, ces contre-points et ces imitations de toutes les espèces ; assez longtemps elles ont usé l'intelligence et le temps des malheureux jeunes gens qui se livrent à l'étude de l'harmonie : que justice en soit faite une bonne fois. Qu'il n'en soit plus question que sous le point de vue historique et chronologique, et qu'elles soient les bornes qui séparent le champ si pauvre de la vieille école, du champ si riche de l'école moderne des Mozart, des Haydn, des Gluck, des Sacchini, des Weber, et de tous nos grands compositeurs contemporains.

## CHAPITRE III.

#### DES CONTRE-POINTS DOUBLES.

Voici encore une monstruosité harmonique : il s'agit de faire un contre-point tel (comprenez une harmonie telle) que l'on puisse, non-seulement renverser les parties à l'octave, jeter le chant grave au-dessus du chant aigu, ou descendre le chant aigu au-dessous du chant grave ; mais il faut que l'on puisse encore, sans manquer aux lois de l'harmonie, hausser la

---

(1) Des casse-tête Chinois, comme les appelait dernièrement devant moi un professeur d'harmonie.

partie grave ou descendre la partie aiguë, d'un intervalle quelconque, simple ou redoublé, et cela d'un bout à l'autre du contre-point double. En un mot, lorsque votre contre-point est fini, il faut qu'on puisse le chanter comme il est écrit, et, de plus, en élevant d'une seconde, d'une tierce, d'une quarte, etc., la partie grave, ou en abaissant la partie aiguë d'un intervalle quelconque.

Les contre-points doubles représentent donc en harmonie, mais avec amplification considérable, cette idée de quelques peintres qui s'amusent à faire une figure de telle façon que, si on la regarde la tête en haut, elle représente un ange; et que, si on la regarde la tête en bas, elle représente un lutin, ou toute autre chose. Cela peut paraître original et plaisant; mais cela n'a certainement jamais passé pour de la haute peinture, et n'a pu être regardé comme un moyen propre à former le goût et le style des élèves. Ce n'est pas à de pareils travaux que Raphaël, Rubens et tous les grands maîtres ont dû leur brillante gloire. Ce n'est pas non plus à faire des contre-points doubles, triples, à la seconde ou à la quinte, que Haydn et Mozart, et tous nos grands compositeurs de l'école moderne, doivent la juste célébrité qu'ils se sont acquise! S'ils ont fait des contre-points, pour céder à l'esprit du temps, ils ont dû y mettre de belle harmonie, frappée au coin de leur génie, cela est incontestable; mais cela ne prouve pas le moins du monde que ce soit à cette forme, au contre-point, que soit due l'éclosion de leur talent. — Faute de séparer des choses qui n'auraient jamais dû être confondues, le génie d'un homme et la forme vicieuse que l'on impose à son idée, on a fini par croire que les contre-points avaient produit Mozart et tous les grands musiciens, excepté cependant ceux qui, comme Rossini, et beaucoup d'autres, n'ont pas voulu, ou n'ont pas pu, apprendre le contre-point.

Aux amateurs des contre-points doubles et triples, nous dirons : faites-nous de grandes œuvres, opéras ou tableaux; que ces œuvres nous charment, et nous ne vous demanderons pas de les mettre la tête en bas, pour voir si elles sont encore également belles dans une position si ridicule. — Nous savons bien qu'il n'en peut être ainsi, parce que cela est contre la volonté de Dieu. Si Dieu avait voulu que la loi du renversement existât, il vous aurait donné une égale facilité à marcher sur les pieds et sur les mains. Or, si les œuvres de Dieu, (et la plus parfaite de celles que nous connaissions) ne peuvent supporter le renversement sans perdre immensément de leur grâce, de leur stabilité, de leur puissance, il faut que nous soyons bien ridicules, nous, pauvres cirons, pour avoir la prétention de faire ce que Dieu n'a pas fait.

Et cependant les théoriciens se croient encore obligés de condamner tous les malheureux qui se confient à leur science à apprendre à marcher ainsi la tête en bas, sous prétexte qu'ils n'en seront que plus ingambes quand on leur permettra de marcher sur leurs pieds.

Voici, du reste, comment Chérubini définit le contre-point double :

« Le contre-point double est une composition dont l'artifice consiste à « combiner les parties de manière à ce qu'elles puissent, sans inconvé- « nient, être transposées de l'aigu au grave, si elles sont placées au-dessus « du thême, et du grave à l'aigu, si elles sont placées au-dessous, tandis « que le thême n'éprouve aucun changement dans sa mélodie, soit qu'il se « trouve dans une des parties extrêmes, ou qu'il se trouve dans une des « parties intermédiaires.

« Ces renversements peuvent se faire de *sept manières ;* il y a, par con- « séquent, sept espèces de contre-points doubles, savoir : à la neuvième « ou seconde, à la dixième ou tierce, à la onzième ou quarte, à la dou- « zième ou quinte, à la treizième ou sixte, à la quatorzième ou septième, « à la quinzième ou octave. » — N'est-ce pas bien là ce que nous disions : faire un tableau avec un artifice tel que l'on puisse le prendre indifféremment la tête en haut ou la tête en bas, sans qu'il en résulte aucun inconvénient pour la peinture et pour le dessin ; en un mot, sans que les lois de la perspective et celles de l'harmonie des couleurs se trouvent violées.

Quoi qu'il en soit, consacrons encore quelques pages à l'explication des contre-points doubles, triples et quadruples. — Il y avait là une idée utile à mettre en pratique ; on pouvait à la rigueur enseigner à faire l'harmonie de telle façon que la voix d'homme pût chanter les parties de femme et réciproquement, sans que cela exposât à rendre l'harmonie mauvaise. Ce but est atteint, quand les parties d'hommes peuvent être haussées d'une octave, ou quand celles de femmes peuvent être baissées d'une octave. C'est-à-dire qu'il fallait enseigner à faire du contre-point double à l'octave. Mais on ne s'est pas arrêté à cette indication si simple de la nature : on a été bien plus loin qu'elle, et on a voulu faire en sorte que l'on pût hausser ou baisser une partie tout entière d'une seconde ou d'une neuvième ; d'une tierce simple ou redoublée ; d'une quarte simple ou redoublée ; d'une quinte simple ou redoublée ; d'une sixte simple ou redoublée ; d'une septième simple ou redoublée ; enfin (la seule utile), d'une octave simple ou redoublée. De là les sept espèces de contre-points doubles, désignées par les noms suivants :

| | | |
|---|---|---|
| | à la seconde ou à la neuvième. | Première espèce. |
| | à la tierce ou à la dixième. | Deuxième espèce. |
| | à la quarte ou à la onzième. | Troisième espèce. |
| Contre-points doubles | à la quinte ou à la douzième. | Quatrième espèce. |
| | à la sixte ou à la treizième. | Cinquième espèce. |
| | à la septième ou à la quatorzième. | Sixième espèce. |
| | à l'octave ou à la quinzième. | Septième espèce. |

Expliquons brièvement le sens attaché à chacun de ces mots, et les moyens indiqués par les théoriciens pour faire tous ces contre-points. Il est inutile d'ajouter que tous ces contre-points peuvent être à trois et à quatre parties aussi bien qu'à deux ; c'est-à-dire qu'il y a non-seulement sept espèces de contre-points doubles, mais encore sept espèces de contre-points triples, sept espèces de contre-points quadruples.

### CONTRE-POINT DOUBLE A L'OCTAVE OU A LA QUINZIÈME.

On obtient cette espèce de contre-point en faisant sa mélodie accessoire de telle façon que l'on puisse, sans troubler l'harmonie, porter le contre-point de l'octave grave à l'octave aiguë, si le thème est à l'aigu ; et de l'octave aiguë à l'octave grave, si le thème est au grave. — Si le thème et le contre-point étaient à plus d'une octave de distance, c'est-à-dire si l'harmonie était en intervalles redoublés, au lieu de monter ou de descendre le contre-point d'une octave, il faudrait le monter ou le descendre d'une quinzième. De là les deux noms de *contre-point double à l'octave*, et *contre-point double à la quinzième*. C'est le seul contre-point qui puisse avoir de l'utilité, à cause de la possibilité qu'il donne de pouvoir remplacer les voix d'hommes par les voix de femmes et réciproquement, lorsque l'on n'a pas, pour faire chanter les morceaux d'ensemble, toutes les voix indiquées par le compositeur.

Or, si l'on veut simplement atteindre le but que nous venons de signaler, le seul qu'il faille rechercher, il n'y a de précaution à prendre que dans l'emploi de la quinte. En voici la raison :

Les intervalles qui existent entre les deux parties ne peuvent être que *simples* ou *redoublés*. Prenons ces deux cas, l'un après l'autre. — Si les parties sont à distance d'intervalles redoublés, le rapprochement d'une octave qu'on leur a fait subir, en portant le chant grave à l'aigu, ou en descendant le chant aigu au grave, transforme tous les intervalles redoublés en intervalles simples (la quinzième en octave, la quatorzième en septième, la treizième en sixte, la douzième en quinte, la onzième en

quarte, la dixième en tierce, la neuvième en seconde, l'octave en unisson). Or, les mêmes règles harmoniques régissent les intervalles redoublés et les intervalles simples ; donc si l'harmonie est pure avec les intervalles redoublés, elle le sera encore avec les intervalles simples, et il n'y a ici rien à faire pour préparer ce changement d'octave du contre-point.

Si les parties font des intervalles simples avant d'être renversées, elles feront encore après des intervalles simples, puisque tous les renversements des intervalles simples, ou leurs compléments, sont des intervalles simples eux-mêmes. (L'octave renversée devient unisson, la septième devient seconde, la sixte devient tierce, la quinte devient quarte, la quarte devient quinte, la tierce devient sixte, la seconde devient septième, l'unisson devient octave.) — Eh bien ! nous avons déjà vu que la règle qui régit un intervalle simple régit également son complément ; c'est-à-dire que la tierce et la sixte sont soumises aux mêmes règles ; la seconde et la septième de même ; l'unisson et l'octave aussi ; enfin la quinte et la quarte, bien que soumises, en général, aux mêmes règles de succession, sont les seules qui offrent une exception. — Cette exception, déjà signalée à l'article des voix, la voici : la quinte majeure peut commencer et finir les parties de phrases, tandis que la quarte mineure (renversement de la quinte majeure) ne le peut pas, parce qu'elle est trop dure. Partout ailleurs qu'aux cadences, la quarte peut être prise aux mêmes conditions que la quinte, si l'on a suivi pour celle-ci les règles dans toute leur sévérité. (C'est-à-dire 1° ne pas mettre deux quintes majeures successives ; 2° prendre et quitter la quinte par mouvement oblique ou contraire ; 3° quand on prend ou que l'on quitte la quinte par mouvement semblable, faire que l'une des parties marche par mouvement conjoint ; ou, à défaut de cette condition, faire que l'accord pris et l'accord quitté se rencontrent ensemble dans l'un des accords des pavillons.)

Lors donc que l'on veut faire du contre-point double à l'octave, il suffit de suivre strictement les règles de l'harmonie à deux parties, en évitant avec soin les quintes au commencement et à la fin des phrases ; si l'on veut les employer dans le courant du chant, il faut s'assurer que les quartes qui les remplaceront dans le renversement se trouveront prises conformément aux règles que nous avons établies. Cette simple et facile condition remplie, on peut être sûr que l'on a un bon contre-point double à l'octave ; il ne s'agit plus que de renverser les parties, en jetant le contre-point au-dessus ou au-dessous du thème : le but est atteint.

Si l'on veut absolument avoir tous les intervalles renversés, il ne faut pas employer d'intervalles redoublés, parce que le rapprochement d'une

octave les transformerait en intervalles simples, et ne les renverserait pas. Si cependant on a employé des intervalles redoublés et que l'on veuille avoir des renversements, il faut faire du contre-point à la quinzième, c'est-à-dire monter la basse de deux octaves, ou descendre la partie aiguë de deux octaves; ou encore monter la basse d'une octave en même temps que l'on descend la partie aiguë d'une autre octave. — C'est le moyen qu'indiquent les théoriciens, qui n'ont pas vu que l'on ne devait faire qu'un seul contre-point double, celui qui permet aux voix de femmes et aux voix d'hommes de se remplacer les unes les autres sans troubler l'harmonie. Faire du renversement pour le plaisir d'en faire est un non-sens. Donnons maintenant un exemple de contre-point double à l'octave.

### EXEMPLE. — HARMONIE DIRECTE.

| 1 1 1 | 1̄7̄ 7 . | 6 6 6 | 6̄5̄ 5 . | 4 4 4 | 4̄3̄ 3 0 | 3 6̄5̄ 4̄3̄ | 3 2 0 |
| 3 3 3 | 3̄5̄ 5 . | 4 4 4 | 4̄3̄ 3 . | 2 2 2 | 2̄1̄ 1 0 | 1 4̄3̄ 2̄1̄ | 1 7 0 |

Le même exemple, avec la basse haussée d'une octave. — Harmonie renversée.

| 3 3 3 | 3̄5̄ 5 . | 4 4 4 | 4̄3̄ 3 . | 2 2 2 | 2̄1̄ 1 0 | 1 4̄3̄ 2̄1̄ | 1 7 0 |
| 1 1 1 | 1̄7̄ 7 0 | 6 6 6 | 6̄5̄ 5 . | 4 4 4 | 4̄3̄ 3 0 | 3 6̄5̄ 4̄3̄ | 3 2 0 |

Cet exemple, tiré d'Azioli, est des plus simples, puisque, sauf la première mesure, il n'a que des tierces d'un bout à l'autre. Aussi le renversement a fourni des sixtes partout.

Nous le répétons, si l'on veut faire ainsi de l'harmonie qui puisse être renversée et donner du contre-point double à l'octave, il suffit de suivre scrupuleusement les règles que nous avons établies, en ayant soin d'avoir toujours présente à l'esprit l'exception relative à la quinte; on est bien certain alors de faire de l'harmonie correcte. On fera bien ici d'user plus que jamais des intervalles de première qualité, pour assurer au renversement la même douceur qu'à l'harmonie directe. Il faut éviter l'octave et prendre peu de quintes pour ne pas avoir des quartes, qui sont dures; il faut aussi prendre peu d'intervalles de troisième qualité, en évitant avec soin la septième majeure, dont le renversement donnerait la seconde mineure.

Si l'on voulait avoir le contre-point à la quinzième au lieu de l'octave, il faudrait tout à la fois monter la partie basse d'une octave, et descendre

la partie aiguë d'une autre octave; ou bien faire marcher l'une des deux parties de deux octaves. Les parties se trouvent avoir ainsi parcouru une quinzième, chacune ayant marché d'une octave en sens contraire, ou l'une des deux ayant fait seule les deux octaves. Reprenons l'exemple de la page précédente, en lui faisant subir l'une des deux opérations que nous venons d'indiquer : faisons monter la basse de deux octaves.

<center>L'exemple précédent, avec la basse haussée de deux octaves, la partie aiguë n'ayant pas bougé.</center>

$$\left|3\ 3\ 3\left|\overline{35}\ 5\ .\right|4\ 4\ 4\left|\overline{43}\ 3\ .\right|\dot{2}\ \dot{2}\ \dot{2}\left|\overline{\dot{2}\dot{1}}\ \dot{1}\ 0\right|\dot{1}\ \overline{\dot{4}\dot{3}}\ \overline{\dot{2}\dot{1}}\left|\dot{1}\ 7\ 0\right|\right|$$
$$\left|1\ 1\ 1\left|\overline{17}\ 7\ .\right|6\ 6\ 6\left|\overline{65}\ 5\ .\right|4\ 4\ 4\left|\overline{43}\ 3\ 0\right|3\ \overline{65}\ \overline{43}\left|3\ 2\ 0\right|\right|$$

Disons maintenant un mot de chacune des autres espèces de contre-points doubles.

### CONTRE-POINT DOUBLE A LA SECONDE OU A LA NEUVIÈME.

Le contre-point double à la neuvième ou à la seconde consiste à faire une harmonie telle que la mélodie accessoire que l'on fait puisse être transposée d'une *neuvième* ou d'une *seconde*, du grave à l'aigu si elle est grave, et de l'aigu au grave si elle est aiguë, et cela, sans que les règles de l'harmonie soient violées.

Lorsque l'on fait ce renversement, tous les intervalles que formaient entre elles les deux mélodies sont complétement changés. — Voici les transformations qui ont lieu en renversant la basse d'une seconde ou d'une neuvième :

| | | | | | | | | | | | |
|---|---|---|---|---|---|---|---|---|---|---|---|
| L'unisson | $\left|\begin{array}{c}1\\1\end{array}\right|$ | devient seconde | $\left|\begin{array}{c}2\\1\end{array}\right|$ | ou neuvième | $\left|\begin{array}{c}\dot{2}\\1\end{array}\right|$ |
| La seconde | $\left|\begin{array}{c}2\\1\end{array}\right|$ | devient unisson | $\left|\begin{array}{c}2\\2\end{array}\right|$ | ou octave | $\left|\begin{array}{c}\dot{2}\\2\end{array}\right|$ |
| La tierce | $\left|\begin{array}{c}\dot{3}\\1\end{array}\right|$ | devient seconde | $\left|\begin{array}{c}3\\2\end{array}\right|$ | ou septième | $\left|\begin{array}{c}3\\\dot{2}\end{array}\right|$ |
| La quarte | $\left|\begin{array}{c}4\\1\end{array}\right|$ | devient tierce | $\left|\begin{array}{c}4\\2\end{array}\right|$ | ou sixte | $\left|\begin{array}{c}4\\\dot{2}\end{array}\right|$ |

| | | | | | | | |
|---|---|---|---|---|---|---|---|
| La quinte | 5<br>1 | devient quarte | 5<br>2 | ou quinte | 5<br>2̇ | | |
| La sixte | 6<br>1 | devient quinte | 6<br>2 | ou quarte | 6<br>2̇ | | |
| La septième | 7<br>1 | devient sixte | 7<br>2 | ou tierce | 7<br>2̇ | | |
| L'octave | 1̇<br>1 | devient septième | 1̇<br>2 | ou seconde | 1̇<br>2̇ | | |
| La neuvième | 2̇<br>1 | devient octave | 2̇<br>2 | ou unisson | 2̇<br>2̇ | | |

Lors donc que l'on voudra faire du contre-point double à la seconde ou à la neuvième, il faudra que les règles de l'harmonie se trouvent observées pour le contre-point tel qu'on l'a écrit, et, de plus, pour le contre-point tel qu'il serait si l'on transposait la partie accessoire tout entière d'une seconde ou d'une neuvième, c'est-à-dire si l'unisson devenait seconde ou neuvième, si la seconde devenait unisson ou octave, si la tierce devenait seconde ou septième, si la quarte devenait tierce ou sixte, etc.

Voici ce que dit Chérubini de ce renversement; nous tenons à le citer le plus souvent possible, pour que le lecteur voie bien que nous rendons intégralement et sans aucune soustraction ni addition les idées que nous blâmons et que nous voudrions voir abandonner par les écoles d'harmonie. — Donnons les paroles de Chérubini :

« Quand le renversement d'un contre-point se fait à la neuvième, soit à
« l'aigu, soit au grave, le contre-point prend le nom de contre-point dou-
« ble à la neuvième ou seconde. Les combinaisons de cette espèce de con-
« tre-point sont données par le moyen déjà employé pour celui de l'oc-
« tave, qui consiste à opposer l'une à l'autre deux séries de chiffres, dont
« chaque série doit être bornée par le chiffre indiqué par la dénomination
« du contre-point; c'est-à-dire que chaque série, dans le contre-point à
« l'octave, étant composée de huit chiffres, dans le contre-point à la
« neuvième chaque série doit être composée de neuf chiffres. Il en doit
« être de même pour les contre-points qui vont suivre, et pour lesquels
« on emploiera la progression qui leur sera propre; savoir : pour le con-

« tre-point à la dixième, dix chiffres; pour celui à la onzième, onze chif-
« fres; et ainsi du reste. Nous donnons ici cette explication, pour n'être
« pas obligé d'en reparler encore lorsque l'on traitera les espèces qui
« viendront après. Voici donc la série des chiffres qui appartiennent au
« contre-point double à la neuvième :

$$1-2-3-4-5-6-7-8-9$$
$$9-8-7-6-5-4-3-2-1$$

« Par cette épreuve, on voit que l'unisson se change en neuvième, la
« seconde en octave, et ainsi de suite. La quinte fait ici l'intervalle prin-
« cipal; elle mérite le plus d'attention, soit pour préparer et sauver, non-
« seulement les intervalles dissonnants, mais encore ceux qui le devien-
« nent par le renversement. La dissonnance de quarte résolue en tierce,
« la dissonnance de septième résolue en sixte, celle de seconde résolue
« en octave, etc., voilà les moyens propres à combiner un contre-point
« double à la neuvième, lequel doit se renfermer dans l'étendue d'une
« neuvième, par les mêmes raisons que celui à l'octave ne doit pas excéder
« les bornes de l'octave... Parmi les contre-points doubles, celui à la neu-
« vième est un des plus bornés, des plus ingrats à traiter, et des moins
« usités; lorsque l'on s'en sert, il ne faut l'employer que pendant peu de
« mesures. »

Donnons maintenant un petit échantillon de cette futilité harmonique.

Contre-point.  | 0 0 5 . | . 4̄3 4 . | . 3̄2 3 . | . 2̄1 2 . |
Chant donné.   | 1 . . . | 2 . . 1̄7 | 1 . . 7̄6 | 7 . .3 4̄5 |

| . 1̄2 3 . 2̄1 | 2 . . 0 ||
| 6 . 7̄ 6 . | 5 . . 0 ||

Renversons le contre-point, (la partie du haut), à la neuvième inférieure,
c'est-à-dire remplaçons chaque note de la partie du haut par sa neu-
vième inférieure, cela donnera l'air suivant, pour remplacer le contre-
point :

Contre-point ren- | 0 0 4 . | . 3̄2 3 . | . 2̄1 2 . | . 1̄7 1 . |
versé à la 9ᵐᵉ.

| . 7̄1 2 . 1̄7 | 1 . . 0 ||

Ce renversement effectué, le duo prend la forme suivante :

|  | | | | |
|---|---|---|---|---|
| Chant donné. | 1 . . . | 2 . . $\overline{17}$ | 1 . . $\overline{76}$ | 7 . . $\overline{3}$ $\overline{45}$ |
| Contre-point renversé à la 9ᵐᵉ. | 0 0 4 . | . $\overline{32}$ 3 . | . $\overline{21}$ 2 . | . $\overline{17}$ 1 . |

|  |  |
|---|---|
| 6 . $\overline{7}$ 6 . | 5 . . 0 |
| . $\overline{71}$ 2 . $\overline{17}$ | 1 . . 0 |

Au lieu de faire cette transposition comme nous venons de la faire, on pouvait ne baisser le contre-point que d'une seconde, et élever en même temps le chant d'une octave, ce qui faisait une neuvième de déplacement, etc.

Comprend-on que les livres classiques en soient encore à s'occuper de pareilles extravagances! et que les établissements fondés et entretenus à grands frais par l'État pour propager le haut enseignement musical, voient chaque jour gaspiller le temps et l'intelligence des élèves à patauger au milieu de ce bourbier scientifique! Et tous ces théoriciens, si fiers de leur science du contre-point, n'ont pas vu que le besoin de faire chanter la même harmonie par des voix différentes ayant seul porté à faire du contre-point double à l'octave, il n'y avait que celui-là d'utile, et que tous les autres n'étaient que des non-sens musicaux, de véritables logogriphes harmoniques, qui ne peuvent qu'embarrasser la marche des élèves. Libre à chacun d'ailleurs de se mettre à cette étude, quand il aura terminé son éducation musicale; tous les goûts sont dans la nature; mais ce n'est pas une raison pour contraindre tous ceux qui veulent apprendre l'harmonie à consacrer trois ou quatre ans à faire et à deviner des charades et des logogriphes.

### CONTRE-POINT DOUBLE A LA TIERCE OU A LA DIXIÈME.

Dans cette nouvelle espèce de contre-point double, tous les intervalles sont renversés, à la dixième inférieure si le contre-point est à l'aigu, et à la dixième supérieure s'il est au grave. — D'autres fois on renverse l'une des parties d'une tierce et l'autre d'une octave, ce qui donne en somme un écartement d'une dixième. — Voici les deux lignes de chiffres qui indiquent ce que deviennent les intervalles renversés.

$$1—2—3—4—5—6—7—8—9—10$$
$$10—9—8—7—6—5—4—3—2—1$$

C'est-à-dire que l'unisson devient dixième, la seconde neuvième, la

tierce octave, etc. Le contre-point devra donc être fait de telle façon que les règles de l'harmonie ne soient pas violées lorsque l'unisson sera devenu dixième, que la seconde sera devenue neuvième, que la tierce sera devenue octave, etc.

Voici un exemple de ce nouveau contre-point :

| Contre-point. | 0 1̇ | .7 65 | 65 4 | 0 4̄3̄ 2̄1̇ | 7 1̄2̇ 3̇ | . 2̇ | 1̇ 2̄3̇ |
|---|---|---|---|---|---|---|---|
| Chant donné. | 1 . | 3 . | 2 . | 4 . | 5 . 4̄3̄ | 4 5 | 6 . |

| 4̇ . | 3̇ 1̇ | . 7 | 1̄7̄ 1̄5̄ | 4 . | 3 . |
|---|---|---|---|---|---|
| .5 67 | 1̄1̄ 2̄3̄ | 4 54 | 3 1 | . 7 | 1 . |

« Voici, dit Chérubini, quelques manières de renverser ce contre-
« point :
« 1° En transposant le contre-point d'une dixième au grave, le thème
« donné ne variant pas :

EXEMPLE :

| Thème donné. | 1 . | 3 . | 2 . | 4 . |
|---|---|---|---|---|
| Contre-point renversé à la dixième grave. | 0 6 | .5 4̄3̄ | 4̄3̄ 2 | 0 2̄1̇ 7̄6̇ |

« 2° En transposant le thème d'une tierce à l'aigu, et le contre-point
« d'une octave au grave :

EXEMPLE :

| Thème une tierce au-dessus. | 3 . | 5 . | 4 . | 6 . |
|---|---|---|---|---|
| Contre-point une octave au-dessous. | 1 . | .7 65 | 65 4 | 0 4̄3̄ 2̄1̇ |

« 3° En transposant le contre-point d'une tierce au-dessous, et le
« thème d'une octave au grave :

EXEMPLE :

| Contre-point une tierce au-dessous. | 0 6 | .5 4̄3̄ | 4̄3̄ 2 | 0 2̄1̇ 1̄7̇ |
|---|---|---|---|---|
| Thème une octave au-dessous. | 1 . | 3 . | 2 . | 4 . |

« 4° En transposant le contre-point et le thème une tierce plus haut :

Exemple :

| | | | | |
|---|---|---|---|---|
| Le contre-point transposé une tierce au-dessus. | 0 3̇ | .2̇ 1̄7̄ | 1̄7̄ 6 | 0 6̄5̄ 4̄3̄ |
| Le thème transposé une tierce au-dessus. | 3 . | 5 . | 4 . | 6 . |

Nous ne comprenions pas beaucoup le troisième exemple, où l'une des parties *descendant* d'une tierce, l'autre *descend aussi* d'une octave ; nous ne voyions pas bien comment cet écartement d'une sixte devenait un écartement à la dixième ; mais nous avouons en toute humilité que nous ne comprenons pas du tout le dernier exemple, où chacune des deux parties, contre-point et chant donné, a été élevée d'une tierce. Il nous paraît que dans cet exemple il n'y a aucun renversement quelconque, puisque les deux parties ont monté de la même quantité ; mais sans doute que nous nous trompons, puisque Chérubini cite cet exemple comme variété de contre-point double à la dixième ou à la tierce. — Ces exemples sont, du reste, précédés des phrases suivantes : « D'après cette analyse, avec du « raisonnement, de l'intelligence et de l'application, on peut s'exercer « sur cette espèce de contre-point, dont on va donner un exemple « étendu. » — On se demande ce que le raisonnement et l'intelligence peuvent avoir à faire dans la compagnie des contre-points doubles, quand ils ont été déjà si bien déroutés par les contre-points simples, dignes précurseurs des contre-points doubles.

### DES CONTRE-POINTS DOUBLES A LA ONZIÈME, A LA DOUZIÈME, A LA TREIZIÈME ET A LA QUATORZIÈME.

Pour ne pas abuser démesurément de la patience du lecteur, prenons ensemble tous les autres contre-points doubles, ceux que l'on baptise des noms de contre-points à la quarte ou à la onzième, à la quinte ou à la douzième, à la sixte ou à la treizième, à la septième ou à la quatorzième. Nous donnerons seulement pour chacun d'eux la double série de chiffres indiquant les résultats du renversement des intervalles, puis un exemple de renversement.

On comprend que dans tous les contre-points doubles à la onzième, à la douzième, à la treizième et à la quatorzième, le renversement doit produire une onzième, une douzième, une treizième ou une quatorzième, selon les cas ; mais qu'à cela près, tous ces contre-points ressemblent exactement aux contre-points à la neuvième et à la dixième que nous venons d'étudier : comme eux, ce sont des exercices de la dernière puérilité.

— 185 —

*Contre-point double à la onzième*. Voici les chiffres qui le donnent :

$$1-2-3-4-5-6-7-8-9-10-11$$
$$11-10-9-8-7-6-5-4-3-2-1$$

EXEMPLE.

| Contre-point. | 0 $\dot{1}$ | . $\overline{7\dot{1}}$ $\overline{2\dot{3}}$ | 6 $\dot{2}$ | 5 $\dot{1}$ | $\overline{2\dot{3}}$ $\overline{4\dot{2}}$ | 7 $\overline{2\dot{7}}$ | $\dot{1}$ . ‖ |
|---|---|---|---|---|---|---|---|
| Chant donné. | 3 . | 2   5 | . 4 | . 3 | 4 $\overline{64}$ | $\overline{23}$ $\overline{42}$ | 3 . ‖ |

Le même, avec le renversement à la onzième :

| Chant donné. | 3 . | 2   5 | . 4 | . 3 | 4 $\overline{64}$ | $\overline{23}$ $\overline{42}$ | 3 . ‖ |
|---|---|---|---|---|---|---|---|
| Renversement à la 11ᵉ. | 0 $\underset{.}{5}$ | . $\overline{\underset{.}{45}}$ $\overline{67}$ | 3 $\underset{.}{6}$ | 2 $\underset{.}{5}$ | $\overline{67}$ $\overline{\underset{.}{16}}$ | 4 $\overline{6\underset{.}{4}}$ | $\underset{.}{5}$ . ‖ |

*Contre-point double à la douzième*. Voici les chiffres qui le donnent :

$$1-2-3-4-5-6-7-8-9-10-11-12$$
$$12-11-10-9-8-7-6-5-4-3-2-1$$

EXEMPLE.

| Contre-point. | $\dot{3}$ . . $\dot{4}$ | $\dot{5}$ . $\dot{4}$ . | $\dot{3}$ . $\dot{4}$ $\dot{5}$ | $\dot{4}$ . $\dot{3}$ . | $\dot{2}$ . $\dot{3}$ $\dot{4}$ |
|---|---|---|---|---|---|
| Chant donné. | $\overline{0\dot{1}}$ $\overline{76}$ $\overline{54}$ $\overline{32}$ | 3 . 4 5 | 6 5 4 3 | 2 . 3 4 | 5 4 3 2 |

| $\dot{3}$ $\dot{2}$ $\dot{1}$ 7 | 6 . . $\dot{6}$ | $\dot{5}$ . $\dot{4}$ . | $\dot{3}$ . . . ‖ |
|---|---|---|---|
| 1 . 2 3 | 4 . 2 . | 5 . 6 7 | $\dot{1}$ . . . ‖ |

Le même, avec le renversement du contre-point à la douzième inférieure :

| Chant donné. | $\overline{0\dot{1}}$ $\overline{76}$ $\overline{54}$ $\overline{32}$ | 3 . 4 5 | 6 5 4 3 | 2 . 3 4 |
|---|---|---|---|---|
| Renversement à la 12ᵉ. | $\underset{.}{6}$ . . $\underset{.}{7}$ | 1 . $\underset{.}{7}$ . | $\underset{.}{6}$ . $\underset{.}{7}$ 1 | $\underset{.}{7}$ . $\underset{.}{6}$ . |

| 5 4 3 2 | 1 . 2 3 | 4 . 2 . | 5 . 6 7 | $\dot{1}$ . . . ‖ |
|---|---|---|---|---|
| $\underset{.}{5}$ . $\underset{.}{6}$ $\underset{.}{7}$ | 6 5 4 3 | 2 . 2 . | 1 . $\underset{.}{7}$ . | $\underset{.}{6}$ . . . ‖ |

*Contre-point double à la treizième*. Voici les chiffres qui le donnent :

$$1-2-3-4-5-6-7-8-9-10-11-12-13$$
$$13-12-11-10-9-8-7-6-5-4-3-2-1$$

EXEMPLE.

| Contre-point. | 0 $\dot{1}$ $\dot{2}$ $\dot{3}$ | $\dot{4}$ . $\dot{3}$ . | $\dot{2}$ $\dot{1}$ 7 6 | 5 . 6 7 | $\dot{1}$ $\dot{1}$ $\dot{2}$ $\dot{3}$ |
|---|---|---|---|---|---|
| Chant donné. | 1 . . . | . 2 3 1 | 4 . . . | . 4 3 2 | 1 . 7 . |

| 0 $\overline{43}$ $\dot{2}$ $\dot{1}$ | 7 . $\dot{1}$ $\dot{2}$ | 0 $\overline{32}$ $\dot{1}$ 7 | 6 . 7 $\dot{1}$ | 0 $\overline{\dot{2}\dot{1}}$ 7 6 |
|---|---|---|---|---|
| 6 . 6 . | . 6 5 4 | 3 . 5 . | . 5 4 3 | 2 . 4 . |

| 5 . 6 7 | $\dot{1}$ . . . |
|---|---|
| . 4 3 2 | 1 . . . |

Le même, avec le contre-point renversé à la treizième inférieure :

| Chant donné. | 1 . . . | . 2 3 1 | 4 . . . | . 4 3 2 | 1 . 7 . |
|---|---|---|---|---|---|
| Contre-point à la 13e. | 0 $\dot{3}$ $\dot{4}$ $\dot{5}$ | 6 . 5 . | 4 3 2 1 | 7 . 1 2 | 3 3 4 5 |

| 6 . 6 . | . 6 5 4 | 3 . 5 . | . 5 4 3 | 2 . 4 . | . 4 3 2 |
|---|---|---|---|---|---|
| 0 $\overline{65}$ 4 3 | 2 . 3 4 | 0 $\overline{54}$ 3 2 | 1 . 2 3 | 0 $\overline{43}$ 2 1 | 7 . 1 2 |

| 1 . . . |
|---|
| 3 . . . |

*Contre-point double à la quatorzième.* Voici les chiffres qui le donnent :

$$1-2-3-4-5-6-7-8-9-10-11-12-13-14$$
$$14-13-12-11-10-9-8-7-6-5-4-3-2-1$$

EXEMPLE.

| Chant donné. | 0 $\dot{2}$ $\dot{3}$ $\dot{4}$ | $\dot{5}$ 4 3 2 | $\dot{1}$ . . $\overline{\dot{2}\dot{3}}$ | $\dot{4}$ 3 2 $\dot{1}$ | 7 . . $\overline{\dot{1}\dot{2}}$ |
|---|---|---|---|---|---|
| Contre-point. | 5 . . . | 3 . . . | 4 3 2 1 | 7 . . $\overline{12}$ | 3 2 1 7 |

| $\dot{3}$ $\dot{2}$ $\dot{1}$ 7 | 6 . . $\overline{7\dot{1}}$ | $\dot{2}$ $\dot{1}$ 7 $\dot{1}$ | $\dot{2}$ . . . |
|---|---|---|---|
| 6 . . $\overline{7\dot{1}}$ | 2 1 7 6 | 5 . . . | . . . . |

Le même, avec le contre-point renversé à la quatorzième inférieure :

| Chant donné. | 5 . . . | 3 . . . | 4 3 2 1 | 7 . . $\overline{12}$ |
| Contre-point à la 14ᵉ. | 0 3 4 5 | 6 5 4 3 | 2 . . $\overline{34}$ | 5 4 3 2 |

| 3 2 1 7 | 6 . . $\overline{71}$ | 2 1 7 6 | 5 . . . | . . . . ||
| 1 . . $\overline{23}$ | 4 3 2 1 | 7 . . $\overline{12}$ | 3 2 1 2 | 3 . . . ||

Nous arrêterons là l'histoire des contre-points doubles, nous n'avons pas le courage d'en dire davantage; nous pensons qu'il y en a plus qu'il n'en faut pour montrer à tout lecteur attentif et intelligent combien cette étude est puérile et peu propre à former des harmonistes.—Un dernier mot sur ce que l'on entend par contre-point triple et contre-point quadruple.

### DU CONTRE-POINT TRIPLE ET DU CONTRE-POINT QUADRUPLE.

Les mots de contre-point double désignaient le contre-point à deux parties, dont on pouvait renverser les deux mélodies; les expressions de contre-point triple et de contre-point quadruple désignent aussi des contre-points dont les parties peuvent être renversées; mais le contre-point triple a trois parties, et le contre-point quadruple en a quatre. Ces trois mots, double, triple et quadruple, indiquent donc que le contre-point est à deux, à trois ou à quatre parties, et que ces parties peuvent être renversées. Ces contre-points peuvent d'ailleurs, comme les contre-points doubles, se faire à l'octave, à la dixième, à la douzième; mais ne se font guère à la neuvième, à la onzième, à la quatorzième : voici ce qu'en dit Chérubini :

« Les exemples de contre-points triples et quadruples que nous venons
« de voir, donnent lieu à une remarque importante, c'est que, malgré les
« dénominations de contre-point triple et quadruple à la dixième ou à la
« douzième, *il n'y a de véritable contre-point triple et quadruple que*
« *celui à l'octave*. En effet, les combinaisons de cette espèce de contre-
« point permettent seules de composer un morceau à trois ou à quatre
« voix (ou même à un plus grand nombre de voix) dans lequel les parties
« puissent se prêter à un renversement complet. Dans un bon contre-
« point quadruple à l'octave, les parties peuvent, sans difficulté, se dé-
« placer, et fournir ainsi une foule d'aspects nouveaux en se transposant
« de l'aigu au médium ou au grave, remonter du médium à l'aigu. Mais
« il est pour ainsi dire impossible de composer à trois ou à quatre voix
« avec la condition que toutes les parties pourront, chacune à leur tour,
« se transporter à la tierce ou à la dixième inférieure ou supérieure, à la

« quinte ou à la douzième supérieure ou inférieure, sans cesser jamais
« d'être en harmonie avec les trois autres parties. On est donc obligé d'user
« d'artifice pour obtenir les contre-points dits triples et quadruples à la
« dixième et à la douzième. »

Ainsi, d'après Chérubini lui-même, on ne devrait employer que le renversement à l'octave dans le contre-point triple et dans le quadruple (il aurait dû ajouter : et dans le double, c'est-à-dire dans tous les contrepoints quelconques). Et cependant il donne des exemples de contre-points à la dixième et à la douzième, avec le moyen de les faire. Nous allons, nous, donner un exemple de contre-point à l'octave, et nous arrêterons là cet article, déjà trop long, sur un sujet si peu digne d'intérêt.

Il y a du reste, dit Chérubini, deux manières de pratiquer le contrepoint triple à l'octave, ainsi que le quadruple. 1° La première, qui est la plus facile, consiste à faire d'abord un bon contre-point double à l'octave, puis à ajouter une ou deux parties nouvelles qui marchent en tierce avec les deux parties principales que l'on a faites les premières. Ces deux parties doivent toujours marcher par mouvement contraire ou par mouvement oblique.

2° La deuxième consiste à faire les trois ou quatre parties de contrepoint de manière que chacune d'elles puisse être, sans inconvénient, renversée à l'octave supérieure ou à l'octave inférieure, soit que les autres parties restent telles quelles, soit qu'on les renverse également au grave ou à l'aigu. On évite ici de faire marcher les parties en quarte ou en quinte. Donnons des exemples de ces deux manières de faire.

*Premier exemple.* Contre-point double, rendu triple par l'addition d'une troisième partie à la tierce au-dessous de la partie aiguë.

Partie ajoutée.
$$\begin{vmatrix} \dot{3} \ . \ . \ . & \dot{1} \ . \ . \ \overline{23} & \dot{1} \ . \ . \ . & \dot{2} \ . \ \overline{34} & \dot{5} \ . \ \dot{4} \ \dot{3} \\ \dot{1} \ . \ . \ . & 6 \ . \ . \ \overline{7\dot{1}} & \dot{2} \ . \ . \ . & 7 \ . \ \overline{\dot{1}\dot{2}} & \dot{3} \ . \ \dot{2} \ \dot{1} \\ 0 \ 1 \ 3 \ 1 & 4 \ \overline{65} \ 4 \ 3 & 2 \ . \ 4 \ 2 & 5 \ \overline{76} \ 5 \ 4 & 3 \ . \ 4 \ . \end{vmatrix}$$

$$\begin{vmatrix} \dot{2} \ . \ \dot{3} \ . & \dot{2} \ . \ \dot{5} \ \dot{4} & \dot{3} \ . \ . \ . \\ 7 \ . \ \dot{1} \ . & 7 \ . \ \dot{3} \ \dot{2} & \dot{1} \ . \ . \ . \\ 5 \ . \ 3 \ 4 & 5 \ . \ \overline{.67} & \dot{1} \ . \ . \ . \end{vmatrix}$$

Remarquez que la partie du milieu fait tierce partout avec la partie aiguë sur laquelle elle est calquée.

— 189 —

**Deuxième exemple.** Contre-point double rendu triple par l'addition d'une troisième partie à la tierce aiguë de la partie grave.

Partie ajoutée.

$$\begin{array}{|cccc|cccc|cccc|cccc|cccc|}
\dot{3} & . & . & . & \dot{1} & . & . & \overline{23} & \dot{4} & . & . & . & \dot{2} & . & . & \overline{34} & \dot{5} & . & \dot{4} & \dot{3} \\
0 & 3 & 5 & 3 & 6 & \overline{17} & 6 & 5 & 4 & . & 6 & 4 & 7 & \overline{21} & 7 & 6 & 5 & . & 6 & . \\
0 & 1 & 3 & 1 & 4 & \overline{65} & 4 & 3 & 2 & . & 4 & 2 & 5 & \overline{76} & 5 & 4 & 3 & . & 4 & .
\end{array}$$

$$\begin{array}{|cccc|cccc|cccc|}
\dot{2} & . & \dot{3} & . & \dot{2} & . & \dot{5} & \dot{4} & \dot{3} & . & . & . \\
7 & . & 5 & 6 & 7 & . & . & \overline{12} & \dot{3} & . & . & . \\
5 & . & 3 & 4 & 5 & . & . & \overline{67} & \dot{1} & . & . & .
\end{array}\|$$

Remarquez que la partie du milieu fait partout tierce à l'aigu avec la partie basse.

**Troisième exemple.** Contre-point double rendu quadruple par l'addition de deux parties intermédiaires en tierce avec les parties extrêmes

Partie ajoutée.
Partie ajoutée.

$$\begin{array}{|cccc|cccc|cccc|cccc|cccc|}
\dot{3} & . & . & . & \dot{1} & . & . & \overline{23} & \dot{4} & . & . & . & \dot{2} & . & . & \overline{34} & \dot{5} & . & \dot{4} & \dot{3} \\
\dot{1} & . & . & . & 6 & . & . & \overline{71} & \dot{2} & . & . & . & 7 & . & . & \overline{12} & \dot{3} & . & \dot{2} & \dot{1} \\
0 & 3 & 5 & 3 & 6 & \overline{17} & 6 & 5 & 4 & . & 6 & 4 & 7 & \overline{21} & 7 & 6 & 5 & . & 6 & . \\
0 & 1 & 3 & 1 & 4 & \overline{65} & 4 & 3 & 2 & . & 4 & 2 & 5 & \overline{76} & 5 & 4 & 3 & . & 4 & .
\end{array}$$

$$\begin{array}{|cccc|cccc|cccc|}
\dot{2} & . & \dot{3} & . & \dot{2} & . & \dot{5} & \dot{4} & \dot{3} & . & . & . \\
7 & . & \dot{1} & . & 7 & . & \dot{3} & \dot{2} & \dot{1} & . & . & . \\
7 & . & 5 & 6 & 7 & . & . & \overline{12} & \dot{3} & . & . & . \\
5 & . & 3 & 4 & 5 & . & . & \overline{67} & \dot{1} & . & . & .
\end{array}\|$$

Assurez-vous encore que chacune des deux parties intermédiaires fait tierce partout avec celle des parties extrêmes qu'elle avoisine ; la seconde partie fait tierce au-dessous de la première, et la troisième tierce au-dessus de la quatrième.

**Quatrième exemple.** Contre-point triple. Chaque partie pouvant, à volonté, être haussée ou baissée d'une octave ou d'une quinzième.

Thème.            Premier renversement.

$$\begin{array}{|cccc|cccc||cccc|cccc|}
0 & 0 & 0 & \dot{1} & . & . & 7 & \dot{1} & . & \overline{01} & \overline{34} & 5 & 1 & \overline{456} & \overline{54} & 3 & . \\
\overline{01} & \overline{34} & 5 & 1 & \overline{456} & \overline{54} & 3 & . & 0 & 0 & 0 & 1 & . & . & 7 & 1 & . \\
1 & . & 3 & . & 2 & 5 & 1 & . & 1 & . & 3 & . & 2 & 5 & 1 & .
\end{array}\|$$

Deuxième renversement.  Troisième renversement.

$$\left| \begin{array}{cccc|cccc} 0 & 0 & 0 & \dot{1} & . & 7 & \dot{1} & . \\ 1 & . & 3 & . & 2 & 5 & 1 & . \\ \overline{01} & \overline{34} & 5 & 1 & \overline{4\,56} & \overline{54} & 3 & . \end{array} \right\| \left| \begin{array}{cccc|cccc} \overline{01} & \overline{34} & 5 & 1 & \overline{4\,56} & \overline{54} & 3 & . \\ 1 & . & 3 & . & 2 & 5 & 1 & . \\ 0 & 0 & 0 & 1 & . & 7 & 1 & . \end{array} \right\|$$

Quatrième renversement.  Cinquième renversement.

$$\left| \begin{array}{cccc|cccc} 1 & . & 3 & . & 2 & 5 & 1 & . \\ 0 & 0 & 0 & 1 & . & 7 & 1 & . \\ \overline{01} & \overline{34} & 5 & 1 & \overline{4\,56} & \overline{54} & 3 & . \end{array} \right\| \left| \begin{array}{cccc|cccc} \dot{1} & . & \dot{3} & . & \dot{2} & \dot{5} & \dot{1} & . \\ \overline{01} & \overline{34} & 5 & 1 & \overline{4\,56} & \overline{54} & 3 & . \\ 0 & 0 & 0 & 1 & . & 7 & 1 & . \end{array} \right\|$$

**Cinquième exemple.** Contre-point quadruple. Chaque partie pouvant à volonté être haussée ou baissée d'une octave ou d'une quinzième.

Thème.  Premier renversement.

$$\left| \begin{array}{cccc|cccc} 0 & 0 & 0 & \dot{1} & . & 7 & \dot{1} & . \\ 3 & . & 5 & 3 & \overline{4\,56} & \overline{54} & 3 & . \\ \overline{01} & \overline{76} & 5 & 1 & 2 & . & 3 & . \\ 1 & . & 3 & . & 2 & . & 1 & . \end{array} \right\| \left| \begin{array}{cccc|cccc} 0 & 0 & 0 & \dot{1} & . & 7 & \dot{1} & . \\ 3 & . & 5 & 3 & \overline{4\,56} & \overline{54} & 3 & . \\ 1 & . & 3 & . & 2 & . & 1 & . \\ \overline{01} & \overline{76} & 5 & 1 & 2 & . & 3 & . \end{array} \right\|$$

Deuxième renversement.  Troisième renversement.

$$\left| \begin{array}{cccc|cccc} \overline{01} & \overline{76} & 5 & \dot{1} & \dot{2} & . & \dot{3} & . \\ 3 & . & 5 & 3 & \overline{4\,56} & \overline{54} & 3 & . \\ 0 & 0 & 0 & 1 & . & 7 & 1 & . \\ 1 & . & 3 & . & 2 & . & 1 & . \end{array} \right\| \left| \begin{array}{cccc|cccc} 3 & . & 5 & 3 & \overline{4\,56} & \overline{54} & 3 & . \\ 0 & 0 & 0 & 1 & . & 7 & 1 & . \\ \overline{01} & \overline{76} & 5 & 1 & 2 & . & 3 & . \\ 1 & . & 3 & . & 2 & . & 1 & . \end{array} \right\|$$

Quatrième renversement.  Cinquième renversement.

$$\left| \begin{array}{cccc|cccc} \overline{01} & \overline{76} & 5 & \dot{1} & \dot{2} & . & \dot{3} & . \\ 0 & 0 & 0 & 1 & . & 7 & 1 & . \\ 3 & . & 5 & 3 & \overline{4\,56} & \overline{54} & 3 & . \\ 1 & . & 3 & . & 2 & . & 1 & . \end{array} \right\| \left| \begin{array}{cccc|cccc} 0 & 0 & 0 & \dot{1} & . & 7 & \dot{1} & . \\ \overline{01} & \overline{76} & 5 & 1 & \dot{2} & . & \dot{3} & . \\ 1 & . & 3 & . & 2 & . & 1 & . \\ 3 & . & 5 & 3 & \overline{4\,56} & \overline{54} & 3 & . \end{array} \right\|$$ etc.

Nous n'en donnons pas davantage ; voilà plus d'exemples qu'il n'en faut pour que le lecteur s'assure que ce sont toujours les trois mêmes chants ou les quatre mêmes chants qui sont répétés à des octaves différentes.

Quant aux autres contre-points triples et quadruples, nous n'en donnons pas d'exemples, et nous renvoyons les lecteurs, curieux d'en savoir davantage sur les contre-points, aux ouvrages classiques, qui leur donneront tous les détails qu'ils pourraient désirer.

# CHAPITRE IV.

### DE LA FUGUE.

Voici ce que J.-J. Rousseau dit de la fugue :

« Fugue. Pièce ou morceau de musique où l'on traite, selon certaines
« règles d'harmonie et de modulation, un chant appelé *sujet*, en le faisant
« passer successivement et alternativement d'une partie à une autre.

« Voici les principales règles de la *fugue*, dont les unes lui sont pro-
« pres, et les autres communes avec l'imitation.

« I. Le *sujet* procède de la tonique à la dominante ou de la dominante
« à la tonique, en montant ou en descendant.

« II. Toute fugue a sa réponse dans la partie qui suit immédiatement
« celle qui a commencé.

« III. Cette réponse doit rendre le sujet à la quarte ou à la quinte, et
« par mouvement semblable, le plus exactement qu'il est possible ; procé-
« dant de la dominante à la tonique, quand le *sujet* s'est annoncé de la
« tonique à la dominante, *et vice versâ*. Une partie peut aussi reprendre
« le même *sujet* à l'octave ou à l'unisson de la précédente ; mais alors c'est
« répétition plutôt qu'une véritable réponse.

« IV. Comme l'octave se divise en deux parties égales, dont l'une com-
« prend quatre degrés en montant de la tonique à la dominante, et l'autre
« seulement trois en continuant de monter de la dominante à la tonique,
« cela oblige d'avoir égard à cette différence dans l'expression du *sujet*, et
« de faire quelque changement dans la réponse, pour ne pas quitter les
« cordes essentielles du mode. C'est autre chose quand on se propose de
« changer de ton ; alors l'exactitude même de la réponse prise sur une
« autre corde produit les altérations propres à ce changement.

« V. Il faut que la *fugue* soit dessinée de telle sorte que la réponse
« puisse entrer avant la fin du premier chant, afin qu'on entende en
« partie l'une et l'autre à la fois ; que, par cette anticipation, le sujet se lie
« pour ainsi dire à lui-même, et que l'art du compositeur se montre dans
« ce concours. C'est se moquer que de donner pour *fugue* un chant qu'on
« ne fait que promener d'une partie à l'autre, sans autre gêne que de
« l'accompagner ensuite à sa volonté : cela mérite tout au plus le nom
« d'imitation.

« Outre ces règles, qui sont fondamentales, pour réussir dans ce genre
« de composition, il y en a d'autres qui, pour n'être que de goût, n'en

« sont pas moins essentielles. Les *fugues*, en général, rendent la musique
« plus bruyante qu'agréable ; c'est pourquoi elles conviennent mieux dans
« les chœurs que partout ailleurs. Or, comme leur principal mérite est
« de fixer toujours l'oreille sur le chant principal ou sujet, qu'on fait, pour
« cela, passer incessamment de partie en partie et de modulation en
« modulation, le compositeur doit mettre tous ses soins à rendre toujours
« ce chant bien distinct, ou à empêcher qu'il ne soit étouffé ou confondu
« avec les autres parties. Il y a pour cela deux moyens. L'un, dans le
« mouvement qu'il faut sans cesse contraster : de sorte que, si la marche
« de la *fugue* est précipitée, les autres parties procèdent posément par des
« notes longues ; et, au contraire, si la *fugue* marche gravement, que les
« accompagnements travaillent davantage. Le second moyen est d'écarter
« l'harmonie, de peur que les autres parties, s'approchant trop de celle
« qui chante le *sujet*, ne se confondent avec elle, et ne l'empêchent de se
« faire entendre assez nettement ; en sorte que ce qui serait un vice partout
« ailleurs, devient ici une beauté.

« *Unité de mélodie ;* voilà la grande règle commune qu'il faut souvent
« pratiquer par des moyens différents. Il faut choisir les accords, les inter-
« valles, afin qu'un certain son, et non pas un autre, fasse l'effet princi-
« pal : *unité de mélodie.*

« Il faut quelquefois mettre en jeu des instruments ou des voix d'espèces
« différentes, afin que la partie qui doit dominer se distingue plus aisé-
« ment : *unité de mélodie.* Une attention non moins nécessaire est, dans
« les divers enchaînements de modulations qu'amènent la marche et le
« progrès de la *fugue*, de faire que toutes les modulations se correspon-
« dent à la fois dans toutes les parties, de lier tout dans son progrès par
« une exacte conformité de ton, de peur qu'une partie étant dans un ton
« et l'autre dans un autre, l'harmonie entière ne soit dans aucun, et ne
« présente plus d'effet simple à l'oreille, ni d'idée simple à l'esprit :
« *unité de mélodie.* En un mot, dans une *fugue*, la confusion de mélodie
« et de modulation est en même temps ce qu'il y a de plus à craindre et
« de plus difficile à éviter ; et le plaisir que donne ce genre de musique
« étant toujours médiocre, on peut dire qu'UNE BELLE FUGUE EST L'INGRAT
« CHEF-D'OEUVRE D'UN BON HARMONISTE.

« Il y a encore plusieurs autres manières de *fugues ;* comme les *fugues*
« *perpétuelles,* appelées *canons,* les *doubles fugues,* ou *fugues renversées,*
« qui servent plus à étaler l'art du compositeur qu'à flatter l'oreille des
« écoutants.

« *Fugue*, du latin *fuga*, fuite ; parce que les parties, partant ainsi
« successivement, semblent se fuir et se poursuivre l'une l'autre.

« *Fugue renversée* ou *contre-fugue*. C'est une *fugue* dont la réponse se
« fait par mouvement contraire à celui du sujet, c'est-à-dire dont la mar-
« che est contraire à celle d'une autre fugue qu'on a établie auparavant
« dans le même morceau. Ainsi, quand la fugue s'est fait entendre en mon-
« tant de la tonique à la dominante, ou de la dominante à la tonique, la
« *contre-fugue* doit se faire entendre en descendant de la dominante à la
« tonique, ou de la tonique à la dominante, *et vice versâ* : du reste, les
« règles sont entièrement semblables à celles de la fugue.

« *Double fugue*. On fait une *double fugue*, lorsqu'à la suite d'une fugue
« annoncée on annonce une autre fugue d'un dessein tout différent, et il
« faut que cette seconde fugue ait sa réponse et ses rentrées ainsi que la
« première, ce qui ne peut guère se pratiquer qu'à quatre parties. On
« peut avec plus de parties faire entendre à la fois un plus grand nombre
« encore de différentes fugues ; mais la confusion est toujours à craindre,
« et c'est alors le chef-d'œuvre de l'art de les bien traiter. Pour cela il
« faut, dit M. Rameau, observer autant qu'il est possible de ne les faire
« entrer que l'une après l'autre. Mais ces exercices pénibles sont plus faits
« pour les écoliers que pour les maîtres : ce sont les semelles de plomb
« qu'on attache aux pieds des jeunes coureurs, pour les faire courir plus
« légèrement quand ils en sont délivrés.

« *Canon*, en musique moderne, est une sorte de fugue qu'on appelle
« perpétuelle, parce que les parties, partant l'une après l'autre, répètent
« sans cesse le même chant.

« Autrefois, dit Zarlino, on mettait à la tête des fugues perpétuelles, qu'il
« appelle *fughe in consequenza*, certains avertissements qui marquaient
« comment il fallait chanter ces sortes de fugues ; et ces avertissements,
« étant proprement les règles de ces fugues, s'intitulaient *canoni*, règles,
« *canons*. De là, prenant le nom pour la chose, on a, par métonymie,
« nommé *canon* cette espèce de fugue.

« Les *canons* les plus aisés à faire et les plus communs se prennent à
« l'unisson ou à l'octave, c'est-à-dire que chaque partie répète sur le
« même ton le chant de celle qui la précède. Pour composer cette espèce
« de *canon*, il ne faut qu'imaginer un chant à son gré, y ajouter en par-
« tition autant de parties qu'on veut, à voix égales, puis, de toutes ces
« parties chantées successivement, former un seul air ; tâchant que cette
« succession produise un tout agréable, soit dans l'harmonie, soit dans le
« chant.

« Pour exécuter un tel *canon*, celui qui doit chanter le premier part
« seul, chantant de suite l'air entier, et le recommençant aussitôt sans
« interrompre la mesure. Dès que celui-ci a fini le premier couplet, qui
« doit servir de sujet perpétuel, et sur lequel le canon entier a été com-
« posé, le second entre, et commence ce même premier couplet, tandis
« que le premier entré poursuit le second : les autres partent de même
« successivement dès que celui qui les précède est à la fin du même pre-
« mier couplet ; en recommençant ainsi sans cesse, on ne trouve jamais
« de fin générale, et l'on poursuit le *canon* aussi longtemps qu'on veut.

« L'on peut encore prendre une fugue perpétuelle à la quinte ou à la
« quarte, c'est-à-dire que chaque partie répétera le chant de la précédente
« une quinte ou une quarte plus haut ou plus bas. Il faut alors que le
« *canon* soit imaginé tout entier, *di prima intenzione*, comme disent les
« Italiens, et que l'on ajoute des bémols ou des dièses aux notes dont les
« degrés naturels ne rendraient pas exactement, à la quinte ou à la quarte,
« le chant de la partie précédente. On ne doit avoir égard ici à aucune
« modulation, mais seulement à l'identité du chant : ce qui rend la com-
« position du *canon* plus difficile ; car, à chaque fois qu'une partie reprend
« la fugue, elle entre dans un ton nouveau ; elle en change presque à cha-
« que note, et, qui pis est, nulle partie ne se trouve à la fois dans le
« même ton qu'une autre ; ce qui fait que ces sortes de *canons*, d'ailleurs
« peu faciles à suivre, ne font jamais un effet agréable, quelque bonne
« qu'en soit l'harmonie, et quelque bien chantés qu'ils soient.

« Il y a une troisième sorte de *canons*, très-rares, tant à cause de l'ex-
« cessive difficulté, que parce que, ordinairement dénués d'agréments, ils
« n'ont d'autre mérite que d'avoir coûté beaucoup de peine à faire : c'est
« ce qu'on pourrait appeler *double canon renversé*, tant par l'inversion
« qu'on y met dans le chant des parties, que par celle qui se trouve entre
« les parties mêmes en les chantant. Il y a un tel artifice dans cette espèce
« de *canons*, que, soit qu'on chante les parties dans l'ordre naturel, soit
« qu'on renverse le papier pour les chanter dans un ordre rétrograde,
« en sorte que l'on commence par la fin, et que la basse devienne le
« dessus, on a toujours une bonne harmonie et un canon régulier.

« Pour faire un *canon* dont l'harmonie soit un peu variée, il faut que
« les parties ne se suivent pas trop promptement, que l'une n'entre que
« longtemps après l'autre. Quand elles se suivent si rapidement, comme à
« la pause ou à la demi-pause, on n'a pas le temps d'y faire passer plusieurs
« accords, et le *canon* ne peut manquer d'être monotone ; mais c'est un

« moyen de faire sans beaucoup de peine des *canons* à tant de parties
« qu'on veut ; car un *canon* de quatre mesures seulement sera déjà à huit
« parties, si elles se suivent à la demi-pause ; et, à chaque mesure qu'on
« ajoutera, on gagnera encore deux parties.

« L'empereur Charles VI, qui était grand musicien et composait très-
« bien, se plaisait beaucoup à faire et à chanter des *canons*. L'Italie est
« encore pleine de fort beaux *canons* qui ont été faits pour ce prince par
« les meilleurs maîtres de ce pays-là. »
<div style="text-align:center">(J.-J. Rousseau, *Dictionnaire de musique*.)</div>

Ainsi, comme le dit J.-J. Rousseau, la *fugue* est une pièce de musique où l'on traite, selon certaines règles d'harmonie et de modulation, un chant appelé *sujet*, en le faisant passer successivement et alternativement d'une partie à une autre.

Chérubini ajoute que « c'est une composition développée et régulière,
« de création moderne ; qu'elle est le complément du contre-point ;
« qu'elle doit renfermer non-seulement toutes les ressources du contre-
« point, mais encore beaucoup d'autres artifices qui lui sont propres ;
« qu'elle peut être considérée comme la transition entre le système de
« contre-point rigoureux et la composition libre ; que tout ce qu'un bon
« compositeur doit savoir peut trouver sa place dans la fugue, parce
« qu'elle est le type de tout morceau de musique, c'est-à-dire que, tel
« morceau que l'on compose, pour qu'il soit bien conçu, bien régulier,
« pour que la conduite en soit bien entendue, il faut que, sans avoir préci-
« sément le caractère et la forme de la fugue, il en ait l'esprit. »

Pour en finir avec ce long préambule, disons donc que la fugue consiste en une longue tirade musicale, véritable amplification de rhétorique, dans laquelle une petite phrase musicale de quelques mesures se trouve perpétuellement répétée, soit intégralement, soit tronquée, soit modifiée, tantôt dans une partie, tantôt dans une autre, passant d'un ton à l'autre, disparaissant un instant, et reparaissant ensuite de manière à dominer le chant d'un bout à l'autre du morceau.

Il y a deux espèces principales de fugues : la *fugue du ton* et la *fugue réelle* ; une troisième espèce est la *fugue d'imitation*, de laquelle dérivent toutes les *fugues d'imitations irrégulières*, et ce que l'on nomme les *morceaux de style fugué*.

## DE LA FUGUE EN GÉNÉRAL.

« Les conditions indispensables d'une fugue, dit Chérubini, sont : le *sujet*,
« la *réponse*, le *contre-sujet*, le *stretto* et la *pédale* ; sans compter une foule
« d'artifices que l'on peut mettre en usage dans le courant d'une fugue, mais
« dont il faut user sobrement, crainte de rendre sa fugue trop longue, et
« partant trop ennuyeuse. » Prenons l'un après l'autre les cinq mots que
nous venons de citer.

### Du sujet.

Le *sujet* ou *thème* de la fugue est cette petite phrase musicale qui doit
dominer d'un bout à l'autre du morceau, allant d'une partie à l'autre,
et passant par tous les tons qu'il plaît au compositeur de prendre. — « Le
« sujet, dit Chérubini, ne doit être ni trop long ni trop court ; sa dimen-
« sion doit être telle qu'il puisse se graver facilement dans la mémoire,
« et que l'oreille le saisisse et le reconnaisse avec facilité dans les diffé
« rentes parties et les différents modes où le compositeur le placera. »
Voici, ajoute-t-il, l'exemple d'un sujet d'une juste dimension :

$$| \dot{1} \ldots | 7\ 6\ 7\ 5 | 6 . \dot{2} . | \dot{1} \ldots \|$$

Le sujet porte aussi le nom de *proposition, antécédent, guide*. Le com-
positeur peut choisir la partie qu'il veut pour y placer d'abord son sujet ;
cependant, on s'engage à placer le sujet d'abord dans la partie basse
quand il débute par la tonique grave, et à le mettre au contraire dans la
partie haute quand il débute par la tonique aiguë.

### De la réponse.

La *réponse* ou *conséquent* est la phrase qui succède immédiatement au
sujet, mais dans une autre partie. Elle doit être en tout semblable au
sujet, c'est-à-dire que c'est le sujet lui-même, pris ou non dans une autre
tonalité, et reparaissant dans une partie autre que celle où on l'avait vu
d'abord.

EXEMPLE.

```
 Sujet. Queue. Contre-sujet
| 1̇ . . . | 7 6 7 5 | 6 . 2̇ . | 1̇ 2̇3 2̇ 1̇ | 7 . 3̇ . | 6 . 2̇ . |
| 0 0 0 0 | | 0 0 | 0 0 0 0 | 0 0 0 0 | 5 . . . | 4 3 4 2 |
 Réponse
```

```
 Suite du contre-sujet.
| . 1̇7 1̇ 6 | 7 6 7 5 | 6 . 7 . | 1̇ . . . ||
| 3 . 6 . | 5 . . 3 | 4 5̄6 5 4 | 3 . . . ||
 Suite de la réponse. Queue.
```

Assurez-vous que les notes de la partie grave qui sont marquées *réponse*, répètent exactement le sujet de la partie aiguë ; mais, au lieu de le répéter en *ut*, elles le répètent en *sol*. Ainsi la réponse n'est autre chose que le sujet se répondant à lui-même, mais dans une autre partie, avec ou sans changement de tonalité

### Du contre-sujet.

Le *contre-sujet* est la mélodie qui accompagne le *sujet* ou la *réponse*, qui fait harmonie avec l'un ou l'autre, comme le montre l'exemple ci-dessus, dans lequel la partie désignée sous le nom de *contre-sujet* sert d'accompagnement à la réponse. Dans ces exemples, le *sujet* n'a pas d'accompagnement, de *contre-sujet*; c'est, pour ainsi dire, une *contre-réponse* que l'on y rencontre.

Le contre-sujet étant destiné à passer tantôt au-dessus, tantôt au dessous du *sujet* ou de la réponse, doit être fait en contre-point double à l'octave avec la partie qu'il accompagne, afin qu'on puisse le renverser de l'aigu au grave ou du grave à l'aigu, sans qu'il en résulte d'inconvénient.

Le sujet et la réponse paraissant l'un après l'autre, le nombre des contre-sujets augmentera avec le nombre des parties. Ainsi, dans l'harmonie à deux parties, il ne fallait qu'un contre-sujet pour accompagner le sujet, ou la réponse ; mais, dans l'harmonie à trois parties, il faut deux contre-sujets, c'est-à-dire deux parties qui accompagnent en même temps le sujet ou la réponse; dans l'harmonie à quatre parties, il faut trois contre-sujets; dans celle à cinq, il en faut quatre, etc. ; cependant on peut limiter le nombre des contre-sujets, en prenant pour les remplacer une ou

— 198 —

plusieurs parties *ad libitum*, qui ne seront point faites en contre-point double.

Les contre-sujets peuvent commencer en même temps que le sujet, et plusieurs ensemble ; ou n'apparaître que l'un après l'autre, en laissant d'abord le sujet chanter seul, et commençant à paraître à la réponse, mais un à un. Voici un exemple de fugue où les contre-sujets apparaissent l'un après l'autre. Nous l'empruntons encore à Chérubini.

EXEMPLES :

| i . . . | 7 6 7 5 | 6 . 2̇ . | i 7 i 6 | 7 . 3̇ . | 6 7̅i̅ 2̇ . |
|---|---|---|---|---|---|
| 0 0 0 0 | 0 0 0 0 | 0 0 0 0 | 0 0 0 0 | 5 . . . | ♯ 3 ♯ 2 |
| 0 0 0 0 | 0 0 0 0 | 0 0 0 0 | 0 0 0 0 | 0 0 0 0 | 0 0 0 0 |
| 0 0 0 0 | 0 0 0 0 | 0 0 0 0 | 0 0 0 0 | 0 0 0 0 | 0 0 0 0 |

| . . i̇ . | 7 6 7 i̇ | 6 5 6 7 | i̇ 5 3 ♯ | 5 . 0 7 | i̇ . 6 7 |
|---|---|---|---|---|---|
| 3 . 6 . | 5 4 5 3 | 4 3 4 2 | 3 . 6 . | 2 3̅♯̅ 5 . | . . . 4 . |
| 0 0 0 0 | 0 0 0 0 | 0 0 0 0 | 1 . . . | 7 6 7 5 | 6 . 2 . |
| 0 0 0 0 | 0 0 0 0 | 0 0 0 0 | 0 0 0 0 | 0 0 0 0 | 0 0 0 0 |

| i̇ . 6 . | 2̇ . 5 . | 2̇ . . . | 0 0 0 0 | 0 0 0 0 | 0 0 0 0 |
|---|---|---|---|---|---|
| 3 2 3 ♯ | 5 2 7 1 | 2 . 0 ♯ | 5 . 3 ♯ | 5 . 3 1 | 4 . 2 7 |
| 1 7 1 6 | 7 . 3 . | 6 7̅i̅ 2 . | . . 1 . | 7 6 7 1 | 6 5 6 7 |
| 0 0 0 0 | 5 . . . | ♯ 3 ♯ 2 | 3 . 6 . | 5 4 5 3 | 4 3 4 2 |

| 0 0 0 0 | 0 0 0 0 | 5 . . . | ♯ 3 ♯ 2 | 3 . 6 . |   |
|---|---|---|---|---|---|
| 5 . . . | 6 . . . | 5 . . . | 0 0 0 0 | 0 0 0 0 | etc. |
| 1 2 3 . | . . 2 1 | 7 6 7 5 | 1 . 6 ♯ | 5 . 3 ♯ |   |
| 3 . . 1 | 4 . ♯ . | 5 . 3 . | 6 7̅i̅ 2 . | . . 1 . |   |

Lorsque le contre-sujet commence en même temps que le sujet, on dit que la fugue a plusieurs sujets ; ainsi, quel que soit le nombre des parties, quand on commence un contre-sujet en même temps que le sujet, on dit que la fugue est à deux sujets.

| 0 0 0 i̇ | . 7 i̇ . | Premier contre-sujet ou deuxième sujet. |
|---|---|---|
| 1 . 3 . | 2 . 1 . | Sujet principal. |

Si le sujet se trouve, dès le début, accompagné par deux contre-sujets, la fugue se nomme fugue à trois sujets.

EXEMPLE :

| 0 3 5 3 | $\overline{4\ 56}\ \overline{54}\ 3\ .$ || Deuxième contre-sujet, ou troisième sujet.
| 1 . 3 . | 2 . 1 . || Sujet principal.
| 0 0 0 1 | . 7̱ 1 . || Premier contre-sujet, ou deuxième sujet.

Et ainsi de même des fugues à quatre sujets, des fugues à cinq sujets, etc. Chérubini blâme cette désignation, et veut que l'on dise fugue à un sujet et à un contre-sujet ; fugue à un sujet et à deux contre-sujets, etc. Il a raison ; mais, quand on a accepté toutes les imitations et tous les contre-points, on peut bien accepter les fugues à quatre sujets et plus.

## *Du stretto.*

*Stretto*, mot italien qui signifie serré, est employé en terme de fugue pour indiquer cette particularité dans laquelle la réponse, au lieu d'attendre la fin du sujet pour le répéter dans la même gamme ou dans une autre gamme, lui répond pendant qu'il parle encore, c'est-à dire commence avant la fin du sujet.

Le sujet est quelque chose, c'est une phrase musicale ; la réponse est quelque chose, c'est la même phrase musicale répétée dans une autre partie ; le contre-sujet est encore quelque chose, c'est une phrase musicale accompagnant le sujet ou la réponse ; mais quant au *stretto*, ce n'est pas *quelque chose*, ce n'est pas une phrase musicale comme les trois autres ; c'est la rencontre de la réponse avec le sujet, pendant une ou plusieurs mesures. C'est une *manière*, et non pas une partie de la fugue, et il ne fallait pas mettre le stretto au même rang que le sujet. Voici, du reste, un exemple de stretto.

*Premier exemple.* La réponse entre après que le sujet a fini.
*Il n'y a pas de stretto.*

Sujet.

| 1̇ . . . | 7 6 7 5 | 6 . 2̇ . | 1̇ $\overline{2\dot{3}}$ 2̇ 1̇ | 7 . 3̇ . | 6 . 2̇ . |
| 0 0 0 0 | 0 0 0 0 | 0 0 0 0 | 0 0 0 0 | 5 . . . | ♯3 ♯2 |

Réponse

| . 1̇7 1̇ 6 | 7 6 7 5 | 6 . 7 . | 1̇ . . . ||
| 3 . 6 . | 5 . 3 . | 4 $\overline{56}$ 5 4 | 3 . . . ||

Suite de la réponse.

*Deuxième exemple.* La réponse entre avant la fin du sujet, ce qui forme le *stretto*.

$$\left| \begin{array}{cccc} \dot{1} & . & . & . \\ 0 & 0 & 0 & 0 \end{array} \right| \begin{array}{cccc} 7 & 6 & 7 & 5 \\ 5 & . & . & . \end{array} \left| \begin{array}{cccc} 6 & . & \dot{2} & . \\ 4 & 3 & 4 & 2 \end{array} \right| \begin{array}{cccc} \dot{1} & \overline{2\;3} & \dot{2} & \dot{1} \\ 3 & . & 6 & . \end{array} \left| \begin{array}{cccc} 7 & . & \dot{1} & . \\ 5 & . & . & . \end{array} \right|$$

Employer le *stretto*, c'est donc donner le commencement de la réponse avant la fin du sujet. L'usage veut, quand on a plusieurs fois recours au stretto dans la même fugue, que l'on rapproche de plus en plus le commencement de la réponse du commencement du sujet; en un mot, il faut faire de plus en plus stretto. Sous le point de vue du *stretto*, on devra donc, en choisissant son sujet de fugue, faire en sorte que la réponse puisse commencer au besoin à chacune des mesures, autrement on se trouverait fort restreint et fort gêné pour le stretto, et l'on serait obligé d'avoir recours à un ou plusieurs changements dans la réponse, ou même dans le sujet, soit sous le point de vue de l'intonation, soit sous celui du rhythme. Au reste ces changements ne sont autorisés qu'après la rencontre du sujet et de la réponse.

## De la pédale.

Nous avons déjà vu, tome premier, page 264, ce que l'on entendait en harmonie par le mot *pédale*; c'est tout simplement une liaison continue, effectuée par la tonique ou la dominante, et le plus ordinairement placée à la basse, mais pouvant d'ailleurs se placer dans toutes les parties. — Nous savons que la *pédale* se distingue de la *tenue* en ce qu'elle lie indistinctement des accords des pavillons à des accords qui n'en sont pas; tandis que la tenue ne lie que des accords des pavillons. Eh bien! la fugue a recours à l'*artifice de la pédale*, c'est-à-dire qu'elle a besoin, pour rompre un peu la monotonie que cause l'apparition continuelle de la même idée musicale, de recourir à tous les moyens d'accompagnement, afin de porter un peu de variété dans l'harmonie. Le stretto n'avait pas d'autre but, la pédale non plus : ce sont des sauces diverses dont on assaisonne le même morceau.

Comme le stretto, la pédale est donc encore une *manière*, un moyen, et nullement un membre de phrase comme le sujet, la réponse ou le contre-sujet.

On conseille, au reste, de tout faire passer sur la pédale: sujet, contre-sujet et réponse; et l'on préfère la pédale à la basse à toutes les autres, et

celle sur la dominante à celle sur la tonique. Les deux raisons de ces deux faits sont fort simples, quoique les harmonistes ne les donnent pas : la liaison à la basse est préférable aux autres, parce qu'elle établit le mouvement oblique entre la basse et toutes les autres parties, ce qui donne carte blanche pour faire mouvoir les autres parties. « La propriété de la pédale, dit
« Chérubini, est d'affranchir le compositeur de la rigueur des règles ; il
« peut, pendant sa durée, introduire des dissonnances non préparées,
« moduler même, pourvu cependant que les parties qui forment ce travail
« soient combinées entre elles selon les règles, et comme si le son soutenu
« de la pédale n'existait pas ; excepté dans la première et dans la dernière
« mesure, qui doivent toujours être en harmonie avec le son de la pé-
« dale. »

Quant à la raison qui fait préférer la dominante à la tonique comme pédale, la voici : la tonique et la dominante accompagnent fort bien l'accord de quinte de tonique ; et, sous ce rapport, elles conviennent également comme pédales. Mais la tonique ne peut accompagner qu'un autre accord de pavillon, l'accord de septième de sous-médiante, qui n'est pas, à beaucoup près, aussi usité que l'accord de septième de dominante, qu'accompagne très-bien la dominante.

Donnons un exemple de pédale passant sous le sujet, sous la réponse et sous le contre-sujet. Nous empruntons encore l'exemple à l'ouvrage de Chérubini.

**Exemple. Fugue avec pédale.**

*Sujet.*

| 0 0 3̇ . | . . 2̇ 1̇ | 7 . . . | 1̇ . . . | 7 6 7 5 | 6 . 2̇ . |
| 5 . . . | 6 . . . | 2 . . . | 0 0 0 0 | 5 . . . | ♯4 3 ♯4 2 |
| 1 . . . | 4 . . . | 5 . . . | . . . . | . . . . | . . . . |

Réponse en stretto.

*Pédale.*

| . 1̇7 1̇ 6 | 7 . . 1̇ | 2̇ 1̇ 2̇ 7 | 1̇ . . 2̇ | 3̇ 2̇ 3̇ 1̇ | 2̇ . . 3̇ |
| 3 . 6 . | . 5♯4 5 3 | 4 . . 5 | 6 5 6 4 | 5 . . 6 | 7 6 7 5 |
| . . . . | . . . . | . . . . | . . . . | . . . . | . . . . |

| 4̇ 3̇ 2̇ 1̇ | 7 5 1̇ . | . . 7 . | 1̇ . . . |
| 6 5 4 . | . 3̇2 3 1 | 2 . . . | 1 . . . |
| . . . . | . . . . | . . . . | 1 . . . |

## DE LA QUEUE.

La queue, dit Chérubini, est cette portion du sujet, par laquelle on
« le continue après la seconde partie, et qui sert en même temps à pré-
« parer l'entrée de la réponse et à amener le contre-sujet. » C'est-à-dire
que la queue se compose de quelques notes servant de liaison entre le sujet
et le contre-sujet, notes que la réponse ne reproduit pas ordinairement,
et qui ne sont en quelque sorte qu'un remplissage entre les principaux
éléments de la fugue. La queue formant une portion de mélodie aurait
dû être classée avec le sujet, la réponse et le contre-sujet, avant le stretto
et la pédale. Voici un exemple de queue.

EXEMPLE :

Quelquefois la queue est de si courte durée, qu'elle se confond, dit-on,
avec le contre-sujet dont on ne peut pas la distinguer, de sorte que le
sujet et le contre-sujet se succèdent immédiatement.

EXEMPLE :

— 203 —

Les modernes sentant instinctivement le besoin de diminuer la monotonie de la fugue par l'introduction d'éléments plus nombreux, ont augmenté la durée de la queue de manière à en faire une véritable mélodie, un second sujet, que l'on imite plus tard à son tour et qui vient ainsi enrichir la fugue d'une phrase musicale. Voici deux exemples qui vont éclaircir ce fait : le premier n'a pas de queue, le sujet faisant sa seconde apparition immédiatement après la réponse; le second présente, au contraire, une queue qui dure autant que le sujet, et forme véritablement un second sujet.

1° Exemple d'une seconde attaque du sujet immédiatement après la réponse. Sans queue.

| 0 0 0 0 | 0 0 0 0 | 0 0 5 .6̄ | 7̄1̄ 2̄7̇ 1̇ 7 | 6 . 5 0 |
| 1 .2̄ 3̄4̄ 5̄3̄ | 4 3 2 . | 1̄1̄ 3̄4̄ 5̄6̄ 7̄1̄ | 2̄1̇ 7 6̄5̄ 3̄4̄ 5 | . 4 5̄5̇ 6̄7̇ |

| 1 .2̄ 3̄4̄ 5̄3̄ | 4 3 2 . | 1̄1̄ 3̄4̄ 5 . |
| 1̄2̄ 3̄4̄ 5̄4̄ 3 2̇1̄ | 6̄7̇ 1 . 7̣ | 1 0 0 0 | etc.

2° L'exemple précédent avec une grande queue.

                                                                     Queue

| 0 0 0 0 | 0 0 0 0 | 0 0 5 .6̄ | 7̄1̄ 2̄7̇ 1̇ 7 | 6 . 5̄5̇ 6̄7̇ |
| 1 .2̄ 3̄4̄ 5̄3̄ | 4 3 2 . | 1̄1̄ 3̄4̄ 5̄6̄ 7̄1̄ | 2̄1̇ 7 6̄5̄ 3̄4̄ 5 | . 4 5 4 |

Sujet.

prolongée jusqu'à la rentrée du sujet.      Rentrée du sujet.

| 1 .7̄ 6̄6̄ 7̄1̇ | 2̇ .1̇ 7 0 | 1 .2̄ 3̄4̄ 5̄3̄ | 4 3 2 . |
| 3̄1̄ 2̄3̄ 4 .3̄ | 2̄2̄ 3̄4̄ 5̄5̄ 6̄7̇ | 1̄2̄ 3̄4̄ 5̄4̄ 3 2̇1̄ | 6̄7̇ 1 . 7̣ |

| 1̄1̄ 3̄4̄ 5̄6̄ 7̄1̄ | 2̄1̇ 7 6̄5̄ 3̄4̄ 5 | . 4 5 . |
| 1 0 5 .6̄ | 7̄1̄ 2̄7̇ 1 7̇ | 6 . 5 . | etc.

Lorsque la queue dure plusieurs mesures, on voit que c'est une nouvelle mélodie introduite dans la composition de la fugue, ce qui la rend évidemment plus riche.

Tout ce que nous venons de dire sur les éléments de la fugue peut se résumer de la manière suivante. La fugue a quatre éléments qui sont :

1° Le *sujet*. Air principal, qui doit reparaître sous plusieurs formes.

2° La *réponse*. C'est l'air principal travesti ou non travesti et venant dans la partie opposée au sujet pour lui répondre.

3° Le *contre-sujet*, mélodie qui accompagne le sujet ou la réponse.

4° La *queue*, mélodie nouvelle, destinée à séparer le contre-sujet de la rentrée du sujet. Cet élément peut manquer.

Ajoutons que :

5° Le *stretto* indique l'apparition de la réponse avant la fin du sujet ;

6° La *pédale*, ou liaison continue, est employée successivement dans toutes les parties de la fugue, pour y avoir un élément de variété de plus, et rompre un peu la monotonie inévitable de ce genre de composition.

C'est encore pour diminuer autant que possible cette monotonie que l'on a imaginé ce que l'on nomme *les divertissements dans la fugue*. Disons un mot de ces divertissements.

### *Des divertissements dans la fugue.*

Voici ce qu'en dit Chérubini : « Le *divertissement* ou *épisode* dans la « fugue est une période composée de fragments du sujet, ou des contre-« sujets, au choix du compositeur, et avec lesquels on forme des *imita-« tions* et des *artifices*, et dans lesquels on module, pour placer dans « d'autres modes le sujet principal, la réponse et le contre-sujet. Le diver-« tissement peut être, selon le besoin, ou court ou long, et dans le cours « d'une fugue, il doit y avoir plus d'un divertissement, en variant chaque « fois le choix des moyens employés pour les traiter. Lorsqu'il sera ques-« tion de la composition entière de la fugue, l'on désignera les places que « ces divertissements, auxquels on peut aussi donner le nom d'*andamenti*, « y devront occuper, et l'on montrera en même temps la manière de les « combiner. L'explication simple que l'on donne ici du mot divertissement « doit suffire pour le moment. »

Les divertissements ne sont donc autre chose que des broderies que l'on intercale de distance en distance entre le sujet, la réponse et le contre-sujet. Ces broderies s'effectuent, d'ailleurs, au moyen de fragments que l'on emprunte aux divers éléments de la fugue, et que l'on combine selon son goût et sa fantaisie, soit en les conservant dans la tonalité et dans la forme de départ, soit en modulant et en ayant recours aux diverses imitations.

Enfin, pour en finir avec les généralités relatives à la fugue, disons un mot de l'emploi des modulations, puis nous terminerons par l'indication des principales espèces de fugues, dont nous donnerons des exemples.

### De la modulation dans la fugue.

La fugue n'employant qu'un nombre fort restreint de mélodies, avait plus besoin que toute autre composition musicale de recourir aux modulations qui ont l'avantage de présenter sous un aspect nouveau une idée déjà connue. Les modulations sont donc d'un emploi fréquent dans la fugue ; mais les auteurs classiques prescrivent impérieusement, non-seulement de ne jamais faire qu'une modulation qui fasse premier degré avec la gamme que l'on quitte, mais encore ils blâment sévèrement ceux qui modulent dans d'autres toniques que celles qui sont de premier degré. C'est surtout pour la fugue qu'ils ont imposé cette route banale qui va d'*ut* majeur à *sol* majeur, puis à *mi* mineur ; qui revient à *ut* majeur pour aller au *la* mineur, et revenir à l'*ut* majeur ; de là, descendre au *fa* majeur, passer au *ré* mineur, revenir à l'*ut* majeur et finir dans le ton de départ, etc. Tous ces préceptes sentent les premières époques de la science harmonique, et c'est un anachronisme que de vouloir les suivre aujourd'hui sans modifications, sous prétexte que la fugue est une composition trop sévère pour permettre des modulations admissibles dans le style libre.

Nous dirons à ceux qui voudront absolument faire des fugues, et qui tiendront à les faire dans le style sévère : ne faites que des modulations de premier degré ; risquez-vous tout au plus à celle de second degré, mais en allant toujours pas à pas, et en vous servant des accords communs, pour passer d'une gamme à l'autre, tels que les donne la figure de la page 219 du premier volume ; évitez tous les accords qui contrarient la modulation que vous désirez effectuer, et vous n'aurez pas compromis la *sévérité* de la fugue.

Nous croyons ne pouvoir mieux terminer ces généralités qu'en citant le paragraphe suivant de Chérubini, paragraphe qu'il a intitulé « de la Composition entière de la fugue. » Le lecteur y verra comment on doit s'y prendre pour faire une fugue ; et si, après cette lecture, il ne sait comment marcher pour faire sa fugue, c'est qu'il sera doué d'une intelligence bien médiocre et de peu de bonne volonté, car ces préceptes sont *clairs, nets et précis*. — Qu'il les suive donc, et il finira peut-être aussi par faire quel qu'*ingrat chef-d'œuvre*.

#### DE LA COMPOSITION ENTIÈRE DE LA FUGUE, PAR CHÉRUBINI.

« Après avoir passé en revue ce qui concerne les éléments de la *fugue*, « il ne reste plus qu'à traiter de son entière composition. On a déjà dit

« que les conditions indispensables de la *fugue* sont : le *sujet*, la *réponse*,
« le *contre-sujet*, et le *stretto*. Les conditions accessoires ou épisodiques
« sont les *imitations* formées par des fragments du *sujet* ou du *contre-*
« *sujet*, et avec lesquelles on compose les différents *divertissements* ou
« *andamenti* qui doivent avoir lieu dans le courant d'une fugue. Tous ces
« éléments suffisent pour construire une fugue courte et ordinaire ; *mais si*
« *dans une composition de cette espèce on veut introduire d'autres combi-*
« *naisons et d'autres artifices, on produira un ensemble plus étendu et*
« *plus varié*. Il est d'ailleurs très-difficile de déterminer le nombre
« d'artifices qu'on peut introduire dans une fugue ; *leur choix, leur qua-*
« *lité, dépendent de la nature du sujet, du contre-sujet* et de l'a-
« dresse plus ou moins exercée du compositeur, — (voilà une indication
« nette et précise ; choisissez vos artifices avec cela.) — Il n'est pas une
« fugue qui ne diffère d'une autre, soit par sa conduite, soit par ses com-
« binaisons. Cette différence et cette variété sont les effets du caprice et
« d'une imagination plus ou moins fertile ; le travail, l'habitude que
« donne celui-ci, l'expérience qui naît de l'un et de l'autre, en dévelop-
« pant l'imagination, guident un compositeur dans le choix des idées
« et des moyens qu'il doit employer dans la contexture d'une fugue.
« Chaque compositeur a, pour ainsi dire, son cachet à cet égard ; il faut
« donc examiner et analyser beaucoup de fugues des meilleurs auteurs,
« afin de s'affermir dans cette sorte de composition. »

En lisant de pareils préceptes qui, résumant tout ce que Chérubini a dit de la composition des fugues, doivent offrir en quelque sorte le *suc* de son travail, l'esprit tombe dans une grande perplexité en face du dilemme suivant : en écrivant le paragraphe qu'on vient de lire, Chérubini *avait* ou *n'avait pas* conscience de ce qu'il écrivait. Dans le premier cas, il fallait qu'il eût bien peu d'estime pour l'intelligence de ses lecteurs pour oser leur jeter de pareilles banalités, de pareils non-sens, et de croire qu'ils les prendraient pour un code raisonné. — Dans la seconde hypothèse, celle qui me paraît la plus admissible, si Chérubini n'avait pas conscience de ce qu'il écrivait, comment expliquer que de pareils travaux aient eu la sanction de l'Institut et du Conseil royal de l'instruction publique? Nous laissons à de plus forts que nous le soin de trancher la difficulté. — Quoi qu'il en soit, nous croyons que celui qui n'aurait pour se guider dans la contexture d'une fugue que *les règles générales* que vient d'établir Chérubini serait fort embarrassé. Aussi la fugue et les contre-points sont-ils de véritables épouvantails pour les neuf dixièmes de ceux qui s'en approchent. — Aussi est-ce derrière ces deux grands mots que se cachent

les théoriciens quand ils se trouvent serrés de trop près par quelque questionneur indiscret, comme l'était le maudit docteur de Weber avec ses *pourquoi*. — Chérubini aurait pu se dispenser de ce paragraphe vide de sens, qu'il a si fastueusement intitulé « *de la Composition entière de la fugue ;* » il en aurait tout autant appris au lecteur en lui disant simplement : « Faites votre fugue comme vous l'entendrez ; plus elle aura de matière, plus elle sera longue. » — L'esprit est triste à la lecture de pareils livres élémentaires. — Mais aussi pourquoi un homme, parce qu'il a une oreille délicate et le sentiment de l'harmonie des sons, en conclut-il qu'il a une tête philosophique, et se croit-il *obligé* de faire un *traité raisonné* quelconque ?

Arrivons enfin aux diverses espèces de fugues, du moins aux principales espèces, et disons au lecteur ce que c'est que la *fugue du ton*, la *fugue réelle* et la *fugue d'imitation*.

### DE LA FUGUE DU TON.

Voici la définition qu'en donne Chérubini : « On appelle fugue du ton,
« une fugue dont le sujet se porte dès le début, *de la tonique à la domi-*
« *nante*, ou *de la dominante à la tonique*. La réponse, dans ce genre de
« fugue, n'est pas identiquement semblable au sujet ; elle est soumise à
« des lois que nous allons exposer. »

Cela veut dire que la réponse doit se faire dans le même ton que le sujet, ce qui oblige à modifier un peu cette réponse quand la répétition du sujet à la quinte tend à faire moduler. On commence en allant de la tonique à la dominante, ou réciproquement, non-seulement pour le sujet, mais encore pour la réponse, afin de bien asseoir la tonalité. Les modulations doivent entrer par le sujet, et non par la réponse ; autrement la réponse quitterait le ton du sujet, et ne formerait pas une fugue du ton.

Les théoriciens disent :

Quand le sujet commence par |1 . 5 .|, répondez par |5 . 1 .|
Quand le sujet commence par |1 . 5 .|, répondez par |5 . 1 .|
Quand le sujet commence par |5 . 1 .|, répondez par |1 . 5 .|
Quand le sujet commence par |5 . 1 .|, répondez par |1 . 5 .|

C'est-à-dire que si le sujet monte ou descend de la *tonique* à la *dominante*, la réponse doit faire la même chose, mais de la *dominante* à la *tonique*. Si le sujet part au contraire de la *dominante* pour monter ou

— 208 —

descendre à la tonique, la réponse part de la tonique pour aller vers la dominante. En un mot, sujet et réponse débutent par la tonique et la dominante, mais ils prennent ces notes en sens inverse l'un de l'autre.

Voici un dernier précepte posé par Chérubini pour la fugue du ton :
« Avant de terminer, nous ferons une dernière remarque qui pourra ser-
« vir de guide : c'est que toutes les *phrases de la mélodie* du sujet qui
« appartiennent à l'*accord* ou au *ton de la tonique* doivent être répétées
« dans la *réponse*, par des phrases semblables, appartenant à l'*accord* ou
« au *ton de la dominante*; et que toutes les phrases du *sujet* analogues à
« l'*accord de dominante* seront répétées dans la *réponse* par des phrases
« semblables, analogues à l'*accord de tonique*. »

Donnons maintenant quelques exemples de débuts de fugues du ton, puisés dans Chérubini :

PREMIER EXEMPLE. Le *sujet* monte de la tonique à la dominante ;
La *réponse* monte de la dominante à la tonique.

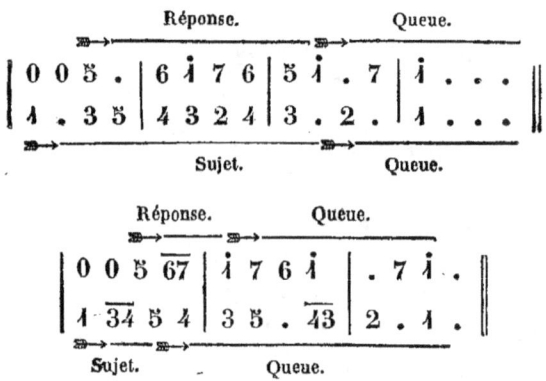

DEUXIÈME EXEMPLE. Le *sujet* descend de la tonique à la dominante ;
La *réponse* descend de la dominante à la tonique.

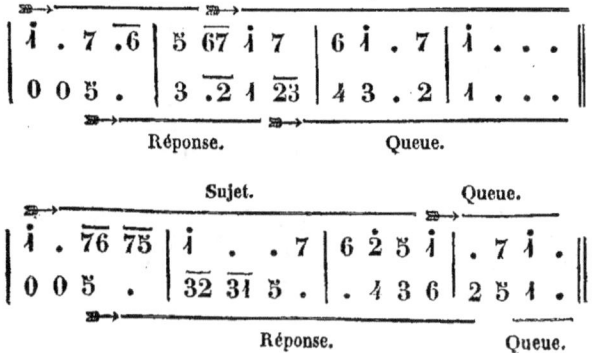

— 209 —

TROISIÈME EXEMPLE. Le *sujet* descend de la dominante à la tonique;
La *réponse* descend de la tonique à la dominante.

| Sujet. | Queue. |

| 5 . 3 1 | 2 .3 $\overline{44}$ 4 | . 3 2 . | 1 . . . ‖
| 0 0 1 . | 7 5 6 .7 | $\overline{15}$ 1 7 . | 1 . . .

Réponse. Queue.

QUATRIÈME EXEMPLE. Le *sujet* monte de la dominante à la tonique;
La *réponse* monte de la tonique à la dominante.

| Sujet. | Queue. |

| 5 . 1 6 | 7 . 5 1 | . 7 1 . ‖
| 0 0 1 . | 5 2 3 . | 2 . 1 .

Réponse. Queue.

| Sujet. | Queue. |

| 5 . $\overline{67}$ 1 | . $\overline{76}$ 7 1 | 5 6 .5 $\overline{67}$ | 1 . . . ‖
| 0 0 1 . | $\overline{34}$ 5 . $\overline{32}$ | 3 4 2 . | 1 . . .

Réponse. Queue.

A la suite de ces exemples, Chérubini ajoute : « Les exemples ci-dessus « sont présentés sous la forme de stretto, c'est-à-dire que la réponse est « rapprochée autant que possible du sujet. »

FUGUE DU TON A DEUX PARTIES. (CHÉRUBINI.)

TON DE SI BÉMOL (1).

Sujet. Contre-

| 5 . 5 . | 5 . $\overline{06}$ $\overline{54}$ | $\overline{34}$ $\overline{53}$ 1 3 | 2 . $\overline{54}$ $\overline{32}$ | 3 1 0 $\overline{12}$ |
| 0 0 0 0 | 0 0 0 0 | 0 0 0 0 | 0 0 0 0 | 1 . 1 .

Réponse.

sujet. Queue.

| $\overline{31}$ $\overline{34}$ 5 5 | 5 . 5 . | . $\overline{65}$ 4 4 | 5 . 0 $\overline{54}$ | 3 $\overline{32}$ 1 3
| 1 . $\overline{03}$ $\overline{24}$ | $\overline{71}$ $\overline{27}$ 5 7 | 6 . $\overline{21}$ $\overline{76}$ | 7 $\overline{76}$ 5 7 | 1 1 0 0

(1) La partie supérieure de cette fugue était écrite en clé de *sol* deuxième ligne, et la partie basse en clé de *fa* quatrième ligne; c'est ce qui fait paraître si grand l'écartement des parties.

14

— 210 —

— 211 —

**Sujet au ton relatif mineur.**

| 5 3 0 0 | 3̇ . 3̇ . | 3̇ . 0̄4̄ 3̄2̄ | 1̄2̄ 3̄1̄ 6 1̇ | 7 . 3̄2̄ 1̄7̄ |
| 3̄2̄ 1̄7̄ 6̄7̣̄ 1̄6̣̄ | 3̣ 3̣ 0 3̄4̄ | 5̄3̄ 4̄5̄ 6 6 | 6̣ . 6̣ . | . 7̄6̄ 5 0 |

<br>

**Contre-sujet.**  **Contre-sujet.**  **Queue.**

| 1̇ 6 0 6̄7̄ | 1̄6̄ 1̄2̄ 3 3 | 3 . 3̇ . | . 4̄3̄ 2̇ 2̇ | 3̇ . 2̇ . |
| 6̣ . 6̣ . | 6̣ . 0̄1̄ 7̄6̄ | 5̄6̄ 7̄5̄ 3 5̣ | 4̣ . 7̄6̄ 5̄4̄ | 5 3̄4̄ 5̄3̄ 4̣ . |

**Réponse.**

**Contre-sujet.**

| . 3̄2̄ 1̄6̄ 1̄2̄ | 3 3 0 3̄4̄ | 5̄3̄ 4̄5̄ 6 6 | 6̇ . 6̇ . | . 7̄6̄ 5̇ 5̇ |
| 6̣ 6̣ 0 0 | 3 . 3 . | 3 . 0̄4̄ 3̄2̄ | 1̄2̄ 3̄1̄ 6 1̇ | 7 . 3̄2̄ 1̄7̄ |

**Sujet.**

**Sujet à la seconde du ton.**  **Fragment du sujet en imitation.**

| 6̇ . 6̇ . | 6̇ . 0̄7̄ 6̄5̄ | 4̄5̄ 4̄3̄ 2 2̇ | 5̇ 5̇ 0̄6̄ 5̄4̄ | 3̄4̄ 3̄2̄ 1̇ 1̇ |
| 1 6 0 6̄7̄ | 1̄6̄ 7̄1̄ 2 2 | 2 2 0̄3̄ 2̄1̄ | 7̄1̄ 7̄6̄ 5 7̣ | 1̣ 1̄2̄ 3̄1̄ 3̄4̄ |

**Contre-sujet.**

**Un fragment du contre-sujet en imitation.**

| . 7̄6̄ 7̄5̄ 7̄1̄ | 2 2 2̇ . | . 1̄7̄ 1̄6̄ 1̄2̄ | 3 3 3̇ . | . 2̄1̄ 2̄3̄ 4 |
| 5 5 5̇ . | . 4̄3̄ 4̄2̄ 4̄5̄ | 6 6 6̣ . | . 5̄4̄ 5̄3̄ 5̄6̄ | 7 7 0̄1̄ 7̄6̄ |

| . 3̄2̄ 3̄4̄ 5 | . 4̄3̄ 4̄5̄ 6̄4̄ | 2̇ 7 0 0 | 1̇ . 1̇ . | . 7̄6̄ 7̄6̄ 5̄4̄ |
| 5̄6̄ 5̄4̄ 3̄2̄ 1̄7̄ | 6 . 0 0 | 7̣ . 7̣ . | . 6̄5̄ 6̄5̄ 4̄3̄ | 2 . 0 0 |

**Autre fragment du sujet en imitation à la seconde.**

**Fragment du contre-sujet imité à la quarte.**

| 5 . 0 0 | 4̇ . 4̇ . | . 3̄2̄ 3̄2̄ 1̄7̄ | 6 6̇ 7̇ 7̄6̄ | 5̇ 5̇ 6 6̄5̄ |
| 3 . 3 . | . 2̄1̄ 2̄1̄ 7̄6̄ | 5 . 0 3 | 4 4̄3̄ 2 2 | 3 3̄2̄ 1 1 |

| 4 4̇ 5̇ 5̄4̄ | 3̄5̄ 3̄2̄ 1̇ 1̄7̄ | 6̄4̄ 6̄5̄ 4 4̄3̄ | 2̄4̄ 2̄1̄ 7̄2̄ 7̄6̄ | 5 . 5̇ . |
| 2 2̄1̄ 7̣ 7̣ | 1̣ 1̄7̄ 6̄4̄ 6̄5̄ | 4 4̄3̄ 2̄4̄ 2̄1̄ | 7 7̄6̄ 5̄7̄ 5̄4̄ | 3̄5̄ 3̄2̄ 1̄3̄ 1̄7̄ |

| . 6̄5̄ 4 4 | 5̇ . 0 0 | 5̇ . 5̇ . | 5̇ . 0̄6̄ 5̄4̄ | 3̄4̄ 5̄3̄ 1̇ 1̄2̄ |
| 6̣ . 2 . | 5̣ . 0 0 | 0 0 0 0 | 0 0 0 0 | 1 . 1 . |

**Réponse rapprochée du sujet.**

Fragment du contre-sujet en imitation.

Réponse.

Sujet.

Fragment du contre-sujet en imitation.

Divertissement.

Sujet.　　　Divertissement.

Réponse encore plus rapprochée.

Sujet.

Sujet en réponse au sujet.

Divertissement.

## DE LA FUGUE RÉELLE.

La fugue réelle est celle qui, commençant par la tonique, n'est pas obligée de se porter vers la dominante, et peut continuer par la première note venue ; voilà pour le sujet. Quant à la réponse, elle doit répéter *exactement* la mélodie du sujet, mais en partant de la dominante, de sorte que la modulation entre d'abord ici par la réponse.

Voici un exemple de fugue réelle :

FUGUE RÉELLE A DEUX PARTIES. (CHÉRUBINI).

TON DE RÉ.

Contre-sujet.

Réponse.

Épisode ou divertissement, composé de fragments du sujet.

Sujet dans le mode mineur relatif.

Réponse tronquée.

Épisode ou divertissement.

Sujet tronqué à la seconde, mode mineur.

Épisode ou divertissement.

— 215 —

## DE LA FUGUE D'IMITATION.

La fugue d'imitation est celle qui peut, comme la fugue du ton, ne pas répéter servilement le sujet dans la réponse, et, comme la fugue réelle, prendre dans la réponse l'initiative des modulations.

« La fugue d'imitation a aussi un autre privilége, ajoute Chérubini, « c'est que le conséquent ou réponse n'a ni temps ni intervalle déterminé

« pour répondre à l'antécédent ou sujet ; on a la faculté de le faire entrer
« au moment le plus favorable, et à un intervalle quelconque. Ainsi, la
« réponse peut être faite, non-seulement à l'unisson, à la quinte, à la
« quarte, à l'octave, mais elle peut l'être aussi à la tierce, à la sixte, à la
« seconde, à la septième, et à leurs composés. Par ces moyens, on pro-
« duira cette variété tant désirée en musique, et tant appréciée par les
« auditeurs. — Il n'est pas de fugue, soit réelle, soit du ton, qui, dans
« plusieurs endroits de son étendue, ne soit sujette à se transformer en
« fugue d'imitation, à cause des modulations et relativement aux imita-
« tions qu'on peut introduire en prenant une portion du sujet, ou une
« portion des contre-sujets. »

PETITE FUGUE D'IMITATION DU PÈRE MARTINI.

| 1ʳᵉ partie du sujet. | 2ᵉ partie du sujet. | | |
|---|---|---|---|
| 0 1 6 21 | 75 23 4 . 32 | 3 2 .5 1 | .7 12 3 4 |
| 0 0 0 0 | 0 0 0 0 | 0 5 3 65 | 42 67 1 . 76 |
| | | 1ʳᵉ partie de la réponse. | 2ᵉ partie de la réponse. |

| 2ᵉ partie du sujet en imitation. | Idem. | 1ʳᵉ partie du sujet qui module. | |
|---|---|---|---|
| 05 23 4 . 32 | 33 71 2 . 17 | 1 1 6 21 | 7 32 1 2 |
| 7 5 02 67 | 1 76 77 45 | 6 0 4 2 | 54 3 65 4 |
| Imitation à la quarte inférieure. | Modulation au mineur relatif. | Réponse en stretto. | |

| 2ᵉ partie du sujet. | Idem en modulant. | | |
|---|---|---|---|
| 05 23 4 . 32 | 36 34 5 . 43 | 42 6 . 54 5 | . 4 5 0 |
| 5 0 2 67 | 1 . 76 73 71 | 2 .1 7 . 17 | 6 . 05 21 |
| 2ᵉ partie de la réponse. | Idem en modulant. | Deuxième partie par mouve- | |

| Réponse de même. | | Première partie du sujet. | 2ᵉ partie mᵗ contraire. | 2ᵉ partie mouve- |
|---|---|---|---|---|
| 02 54 35 17 | 65 46 54 32 | 3 1 6 21 | 72 54 35 12 | |
| 7 . 67 1 . 1 | 43 21 76 57 | 1 0 4 2 | 54 32 1 05 | |
| ment contraire. | Imitation à la quarte. | Réponse en stretto. | Imi- | |

ment droit. — Idem.

| $\overline{34}$ $\overline{51}$ $\overline{56}$ $\overline{71}$ | 2 . $\overline{12}$ $\overline{34}$ 5 | . 4 $\overline{.3}$ 2 | 3 . 2 . | 1 . 0 0 ||
| $\overline{12}$ $\overline{34}$ $\overline{51}$ $\overline{56}$ | $\overline{71}$ 2 . . 1 | 6 $\overline{21}$ $\overline{71}$ 2 | . 1 . 7 | 1 . 0 0 ||

tation à l'8$^{\text{re}}$.   idem à l'unisson.   Queue et conclusion.

Aux citations déjà si nombreuses de Chérubini, ajoutons les pages suivantes de Reicha sur la comparaison de la fugue ancienne à la fugue moderne. Cette citation, que nous copions *textuellement*, est empruntée à son *Traité de haute Composition musicale*, quatrième livre. Nous laissons parler l'auteur.

« Nous donnons ici un tableau comparatif de la fugue ancienne et de la
« fugue moderne, pour voir d'un coup d'œil ce qui est défendu dans l'une
« et ce que l'on a jugé à propos d'introduire dans l'autre.

| « FUGUE ANCIENNE, | FUGUE MODERNE, |
|---|---|
| « *Tout-à-fait dans le style rigoureux* « *et seulement pour des voix.* | « *Ou dans le style libre, soit vocale (accom-* « *pagnée par l'orchestre), soit instru-* « *mentale.* |
| « 1. Excepté la quarte augmentée, la « sixte majeure et la septième diminuée (en « les employant sous les conditions pres- « crites dans l'article sur le style rigoureux), « toutes les autres successions ci-dessous « sont sévèrement proscrites. » | 1. « Il est permis d'employer dans une « fugue les successions suivantes, pourvu « que l'on n'en abuse pas, c'est-à-dire que « l'on ne les prodigue pas sans nécessité. » |
| *Intervalles cités par Reicha, dans l'exemple de son* NOTA 1, *au bas de la page :* | *Intervalles cités par Reicha, dans l'exemple du* NOTA 1. |
| Seconde augmentée. Quarte diminuée. Quinte diminuée. Septième mineure, majeure. | Seconde augmentée. Quarte diminuée. Quinte diminuée. Septième mineure, majeure. |
| 2. Les sujets chromatiques sont proscrits. | 2. « Un sujet chromatique de quatre à cinq « demi-tons, soit en montant, soit en des- « cendant, est permis. » |
| « 3. Un sujet de fugue doit commencer et « finir autant que possible par la *tonique* « ou par la *dominante.* » | 3. « Un sujet de fugue peut commencer et « finir n'importe par quelle note du ton, « pourvu qu'il chante franchement; de plus, « il pourrait même l'attaquer par une note « prise hors du ton, si le compositeur le ju- « geait à propos, et s'il possédait le talent « de rendre sa fugue intéressante par une « harmonie franche. » |
| 4. « Les notes de goût n'ont jamais été « pratiquées dans le style rigoureux, par la « raison qu'il n'est pas permis, dans ce style, | 4. « Les notes de goût (appogiature), « pourvu qu'elles soient de courte valeur « (par exemple une croche dans l'*allégro*), |

| FUGUE ANCIENNE. | FUGUE MODERNE. |
|---|---|
| « d'attaquer un accord par une note qui lui « soit étrangère, sauf la suspension.<br>« Ces quatre points étant rejetés dans la « fugue ancienne sont la cause de la pau-« vreté et de la ressemblance de tous les « sujets de fugue du style rigoureux. »<br><br>5. « La quarte juste *entre la basse* et une « partie *haute* (comme note réelle de l'ac-« cord) est généralement bannie du style « rigoureux. On ne la tolère tout au plus « que sur la pédale d'une fugue ou bien dans « la formule de cadence finale, employée de « de la manière suivante : »<br>*Suit un exemple de Palestrina.*<br>6. « Sauf les notes de passage, toutes les « dissonances doivent être rigoureusement « préparées. Par conséquent, les intervalles « *sol-fa* et *fa-sol* dans la septième dominante « ne peuvent pas se frapper sans cette con-« dition. »<br><br><br>7. « En général, on n'emploie pas ces « trois accords (Voy. NOTA 6) : »<br>*Accords spécifiés dans le nota 6, de Reicha, au bas de la page :*<br>Accord de neuvième majeure, sans la basse fondamentale; accord de septième diminuée; accord de sixte augmentée.<br>8. « Il ne faut pas sortir des tons relatifs, « et surtout ne point employer les sujets de « la fugue dans un ton qui ne soit pas relatif. « Une transition forte y est déplacée, parce « qu'elle y produit trop de contraste avec ce « qui la précède. »<br>9. « Les résolutions, par exception, des « accords dissonants ainsi que les cadences « rompues ne peuvent avoir lieu que très-« rarement. »<br><br>10. « Les valeurs de notes que l'on em-« ploie ordinairement dans la fugue ancienne « sont des rondes, des blanches, des noires, « rarement des croches, à moins que la fugue « ne soit dans un mouvement d'*andante*, « de *lento*, d'*adagio* ou de *largo*; dans ces | « peuvent s'employer dans la fugue mo-« derne.<br>« Les quatre points que nous venons d'in-« diquer dans ce tableau étant admis dans « la fugue moderne, donnent aux composi-« teurs la facilité de choisir des sujets de « fugue neufs, saillants et intéressants. »<br>5. « La quarte juste (entre la basse et « une partie haute) peut se pratiquer comme « note réelle dans tous les cas où elle est « préparée. »<br>*Suivent onze exemples.*<br><br>6. « Il est permis de frapper de temps en « temps, sans préparation, la septième mi-« neure (*sol-fa*) et son renversement, la se-« conde majeure (*fa-sol*) dans l'accord de « septième dominante (*sol-si-ré-fa*). Cela « peut se faire : 1° en faveur d'une imitation « exacte ou d'un *stretto* ; 2° en restant dans « le *même* ton, mais il n'en faut pas abuser « et ne l'employer que dans l'harmonie à « plus de deux parties. »<br>7. « On peut, parfois aussi, frapper sans « préparation les trois accords suivants : « 1° l'accord de neuvième majeure em-« ployée surtout sans sa basse fondamen-« tale; 2° l'accord de septième diminuée; « 3° l'accord de sixte augmentée.<br><br>8. « On peut moduler plus hardiment, et « même sortir plus ou moins des tons rela-« tifs. Vers la fin de la fugue (dans le *coup* « *de fouet* du morceau), une transition heu-« reuse, *un peu hardie* et bien amenée, y « sera à sa place et produira toujours de « l'effet. »<br>9. « Les résolutions par exception des « accords dissonants et les cadences rom-« pues sont très-fréquentes dans la fugue « moderne. Elles y produisent beaucoup « d'effet, pourvu qu'elles soient bien faites « et amenées à propos. »<br>10. « On admet, dans la fugue moderne, « des valeurs et des notes de toute espèce, « ainsi que des traits et des dessins de chant « d'une grande variété, pourvu que l'unité « requise soit observée. » |

| FUGUE ANCIENNE. | FUGUE MODERNE. |
|---|---|
| « cas, on peut même tenter des doubles cro- ches. Elle est excessivement pauvre en traits et en dessins chantants et variés. » | |
| 11. « On chantait tout à l'unisson ou à l'oc- tave, avant la découverte de l'harmonie; mais dès que les accords furent connus, les compositeurs qui ont précédé le 18e siècle ont proscrit cet effet. Voilà la véritable raison qui l'exclut de l'ancienne fugue. » | 11. « Un trait (et surtout le sujet de fugue) exécuté par toutes les parties en *unisson* peut produire un grand effet, particulière- ment vers la fin de la fugue. Il serait donc ridicule de l'exclure. » |
| 12. « On n'emploie que la grande pédale sur la dominante primitive, vers la fin de la fugue; toutes les autres pédales sont proscrites. « Avant le 18e siècle, on n'a pas même fait encore usage d'une pédale quelconque dans les fugues. » | 11. « Outre la grande pédale sur la domi- nante du ton primitif (vers la fin de la fugue), on peut employer de courtes pé- dales sur la tonique (plus rarement sur la dominante), des tons relatifs, dans le cou- rant du morceau; et si on le juge à pro- pos, on peut encore en faire une plus lon- gue sur la tonique primitive, tout-à-fait à la fin. » |

A la suite de ce curieux parallèle, Reicha s'écrie naïvement :

« Il est fâcheux pour le style rigoureux que les fugues les plus célèbres, les plus estimées et les plus admirées de toute l'Europe soient précisé- ment celles que l'on a composées dans le style moderne. Tous les com- positeurs en réputation du xviii<sup>e</sup> siècle en ont fait; Corelli, Leo, Scar- lati, Durante, Hændel, Marcello, Jomelli, Sébastien et Emmanuel Bach, Haydn et Mozart y ont excellé. »

De tout ceci que faut-il conclure? qu'il reste encore de ridicules en- traves à briser, et qu'on peut traiter la *fugue moderne* aussi cavalièrement qu'elle a traité la *fugue ancienne*. Celle-ci disait : pour peindre un tableau d'estime, n'employez que du *blanc*, du *noir* et du *rouge*; la fugue *moderne* disait : servez-vous aussi du *vert*, du *jaune* et du *bleu*; l'art, plus large et plus raisonnable, arrivera-t-il enfin à dire : chargez votre palette de *toutes les couleurs connues* et combinez-les, pour obtenir des effets plus riches et plus variés. A-t-on jamais dit à un homme : si vous tom- bez à l'eau, *ne remuez que la jambe gauche*, ou bien : *ne vous servez que des deux jambes?* Nullement : celui qui veut toucher vite et sûrement le bord agit *des deux jambes et des deux bras*, et personne ne s'est encore avisé de trouver qu'on ait tort de procéder ainsi.

<center>FIN DU TROISIÈME LIVRE.</center>

# RÉSUMÉ GÉNÉRAL.

## LIVRE PREMIER.

# THÉORIE DES ACCORDS.

### CHAPITRE PREMIER (T. 1ᵉʳ, P. 83) (1).

#### DES GAMMES HARMONIQUES.

**1.** — On donne le nom de *mélodie* à une succession rhythmée de sons isolés, produits et perçus l'un après l'autre, sans que jamais deux sons puissent être émis et perçus en même temps. Le mot mélodie est donc synonyme des mots *air, chant* (83).

**2.** — On donne au contraire le nom d'*harmonie* à l'accord de plusieurs mélodies chantées simultanément, et dont le résultat est de charmer l'oreille. Il faut donc plusieurs mélodies, plusieurs airs, pour produire de l'harmonie : *mélodie*, c'est le *chant simple* ; *harmonie*, c'est le *chant composé* (83).

**3.** — Il résulte de là que l'élément de la mélodie est le son produit isolément, succédant à un son donné et en précédant un autre ; tandis que l'élément de l'harmonie est au contraire l'intervalle formé par deux sons produits simultanément, intervalle que l'on désigne par le nom d'*accord* : on peut donc dire enfin que la mélodie est une suite de sons simples, et que l'harmonie est une suite d'accords (84).

---

(1) Pour que le lecteur puisse retrouver facilement, dans le corps de l'ouvrage, tous les développements dont il pourrait avoir besoin, nous mettons, après le titre de chaque chapitre, le volume et la page où se trouvent ces explications. — Après chaque alinéa, nous ajoutons, en outre, un chiffre sans nouvelle indication du volume ; ce chiffre indique la page à laquelle se rapporte l'alinéa que l'on vient de lire.

**4.** — L'accord, ou intervalle harmonique, est donc un intervalle dont les sons, chantés simultanément, loin de se nuire l'un à l'autre, semblent au contraire se prêter un mutuel secours, *s'accorder*, pour charmer l'oreille (85).

**5.** — Quand les sons chantés simultanément ne charment pas l'oreille, on dit qu'ils forment discord (84).

**6.** — Nous venons de dire : *accord* ou *intervalle harmonique*. Ces mots, *intervalle harmonique*, font opposition à ceux-ci, *intervalle mélodique*. Voici le sens qu'il faut attacher à ces deux expressions : l'*intervalle mélodique* est celui dans lequel on ne compte que les sons extrêmes, sans tenir aucun compte des sons intermédiaires, et encore ces sons extrêmes ne se chantent-ils que l'*un après l'autre* ; dans l'*intervalle harmonique*, dans l'*accord*, non-seulement on tient compte des sons intermédiaires, en même temps que des sons extrêmes, mais encore on les *chante tous simultanément*, sons intermédiaires, et sons extrêmes (91).

**7.** — La *tierce* est l'élément harmonique par excellence, l'élément de l'accord ; tandis que la *seconde* est l'élément de l'intervalle mélodique (85).

**8.** — Aussi, de même que l'on a formé les gammes mélodiques en superposant des secondes majeures et des secondes mineures, de même on obtiendra les gammes harmoniques en superposant les tierces majeures et les tierces mineures, telles que nous les donnent les gammes harmoniques (85).

**9.** — En mélodie, nous avions trouvé deux gammes diatoniques : 1-2-3-4-5-6-7-1̇ (mode majeur), et 1-2-3-4-5-6-7-1̇ (mode mineur). En harmonie, nous trouverons également deux gammes diatoniques : 1-3-5-7-2-4-6-1̇ (pour le mode majeur), et 1-3-5-7-2-4-6-1̇ (pour le mode mineur). — En harmonie, comme en mélodie, les modes chromatiques ne sont employés que très-accidentellement, et le mode enharmonique est à peu près inusité (86).

**10.** — Les gammes mélodiques, ne contenant que sept secondes, n'ont qu'une octave d'étendue ; les gammes harmoniques, contenant sept tierces, parcourent au contraire une quinzième. La gamme mélodique va de 1 à 1̇, tandis que la gamme harmonique monte de 1 à 1̈. La seconde est donc double de la première en étendue. — Une première faute des théoriciens, c'est de n'avoir pas constitué les gammes harmoniques, comme ils avaient constitué les gammes mélodiques. Ils n'ont pas pris de base (86).

**11.** — Les gammes harmoniques se composent de sept tierces, tant ma-

jeures que mineures, comme les gammes mélodiques se composent de sept secondes (86).

**12.** — En harmonie, comme en mélodie, les deux gammes diatoniques diffèrent l'une de l'autre par la position des modales ; les modales sont plus élevées dans la gamme majeure, et plus basses dans la gamme mineure. *Mi* et *la,* modales majeures, forment tierces majeures avec les notes qu'elles surmontent dans la gamme harmonique majeure ; tandis que *meu* et *leu,* modales mineures, forment au contraire tierces mineures avec les sons qu'elles surmontent dans la gamme harmonique mineure (87).

**13.** — Les modales introduisent dans la gamme harmonique mineure deux intervalles particuliers qui ne se rencontrent pas dans la gamme harmonique majeure ; ce sont la quinte maxime (augmentée) 3-7 et la septième minime (diminuée) 7-6. Les deux caractères spéciaux de la gamme harmonique mineure sont donc l'accord de quinte 3-5-7 et l'accord de septième 7-2-4-6. Le premier contient deux tierces majeures superposées, et le second trois tierces mineures successives. Le mode majeur n'offre rien de semblable (87).

**14.** — La gamme harmonique majeure, 1-3-5-7-2-4-6-1, commence et finit par un accord parfait majeur : 1-3-5.....4-6-1 ; la gamme harmonique mineure 1-3-5,7,2,4-6-1 commence et finit par un accord parfait mineur, 1-3-5.....4-6-1. — Dans les deux modes, la partie moyenne de la gamme se compose du même accord de septième de dominante, 5-7-2-4, qui relie les deux accords majeurs du mode majeur et les deux accords mineurs du mode mineur. (88).

**15.** — Chacune des deux gammes harmoniques contient trois tierces majeures et quatre tierces mineures ; seulement ces tierces ne sont pas disposées dans la gamme majeure comme elles le sont dans la gamme mineure (88).

---

## CHAPITRE II (T. 1ᵉʳ, P. 89).

#### FORMATION DES ACCORDS DANS LES DEUX MODES DIATONIQUES.

**16.** — Les accords étant les intervalles des gammes harmoniques, et ces gammes ayant la tierce pour élément, on peut dire que les accords se forment par la superposition des tierces, à partir de l'une quelconque des notes d'une gamme majeure ou d'une gamme mineure (89).

**17.** — Ainsi, pour former des accords sur une note quelconque, il faut

écrire, au-dessus de cette note et en colonne verticale, *une*, *plusieurs* ou *toutes* les notes de la gamme harmonique à laquelle elle appartient, en suivant l'ordre naturel des tierces. C'est-à-dire que tous les intervalles harmoniques ou accords se forment par la simple superposition des tierces, comme tous les intervalles mélodiques se forment par la superposition des secondes (91).

**18.** — De même que les intervalles mélodiques ne peuvent renfermer que sept secondes différentes (la huitième seconde répétant la première), de même les accords ne peuvent contenir plus de sept tierces différentes (la huitième répétant la première). Cette circonstance avait fait diviser les intervalles mélodiques en simples et en redoublés; elle nous a portés à diviser les accords en simples et en redoublés ; les premiers, les accords simples, les seuls qui doivent nous occuper dans cet ouvrage, peuvent contenir depuis une tierce jusqu'à sept ; les seconds, les accords redoublés, contiennent plus de sept tierces, et offrent par conséquent la répétition d'une ou de plusieurs tierces (92).

**19.** — Les accords simples s'étendent donc depuis la tierce jusqu'à la quinzième. Les accords redoublés commencent après la quinzième; mais, nous le répétons, nous ne nous occuperons que des accords simples, les accords redoublés n'étant pas usités pour les voix (92).

### CLASSIFICATION DES ACCORDS.

**20.** — Les accords simples pouvant contenir depuis une tierce jusqu'à sept, nous les partageons en sept classes, selon qu'ils contiennent *une*, *deux*, *trois*, *quatre*, *cinq*, *six* ou *sept* tierces, de la manière suivante :

Un accord qui n'a qu'*une tierce* appartient à la *première classe;*
Un accord qui a *deux tierces* appartient à la *deuxième classe;*
Un accord qui a *trois tierces* appartient à la *troisième classe;*
Un accord qui a *quatre tierces* appartient à la *quatrième classe;*
Un accord qui a *cinq tierces* appartient à la *cinquième classe;*
Un accord qui a *six tierces* appartient à la *sixième classe;*
Un accord qui a *sept tierces* appartient à la *septième classe* (92).

**21.** — Ainsi, la *classe d'un accord* est déterminée par le *nombre des tierces qu'il contient;* ou, en d'autres termes, le nombre des tierces contenues dans un accord donne précisément le numéro de la classe à laquelle il appartient (93).

NOMENCLATURE DES ACCORDS.

**22.** — Les accords tirent leur nom de l'intervalle que font entre eux le son le plus grave et le son le plus aigu qu'ils contiennent ; de là les noms des sept classes :

Les accords de la première classe, une tierce, s'appellent *accords de tierce ;*
Ceux de la deuxième classe, deux tierces superposées formant une quinte, s'appellent *accords de quinte ;*
Ceux de la troisième classe, trois tierces superposées formant une septième, s'appellent *accord de septième ;*
Ceux de la quatrième classe quatre tierces, superposées formant une neuvième, s'appellent *accords de neuvième ;*
Ceux de la cinquième classe, cinq tierces superposées formant une onzième, s'appellent *accords de onzième ;*
Ceux de la sixième classe, six tierces superposées formant une treizième, s'appellent *accords de treizième ;*
Ceux de la septième classe, sept tierces superposées formant une quinzième, s'appellent *accords de quinzième* (93).

**23.** — Chacune des notes de la gamme pouvant servir de base à une série de sept accords, on trouve dans chaque mode :

Sept accords de tierce ;
Sept accords de quinte ;
Sept accords de septième ;
Sept accords de neuvième ;
Sept accords de onzième ;
Sept accords de treizième ;
Sept accords de quinzième (94)

**24.** — Pour distinguer les accords de la même classe l'un de l'autre, on ajoute au nom de classe de chacun d'eux le *nom de propriété* de la note *grave* de l'accord, c'est-à-dire un des sept mots : *tonique, sous-médiante, médiante, sous-dominante, dominante, sous-sensible* et *sensible*, qui formeront les NOMS DE FAMILLE DES ACCORDS. — C'est ainsi que l'on dit : accord de tierce de tonique, de sous-médiante, de médiante, etc. ; accord de quinte de tonique, de sous-médiante, de médiante, etc. ; accord de sep-

tième de tonique, de sous-médiante, etc.; jusques et compris les accords de quinzième de tonique; de sous-médiante, etc. (96).

**25.** — Ajoutons que chacune des notes qui entrent dans la constitution d'un accord a reçu un nom particulier ; ce nom exprime l'intervalle que fait chaque note avec la note grave de l'accord, note qui a elle-même reçu le nom de note *fondamentale ;* c'est ainsi que les notes d'un accord prennent les noms de *tierce,* de *quinte,* de *septième,* de *neuvième,* de *onzième,* de *treizième* et de *quinzième,* selon que cette note fait avec la note fondamentale un intervalle de tierce, de quinte, de septième, etc. (97).

## CHAPITRE III (T. 1er; P. 89).

#### ANALYSE DES ACCORDS.

**26.** — Les accords de la même classe produisent sur notre oreille des effets identiques quand les tierces qui les constituent sont de la même nature et sont distribuées dans le même ordre; c'est-à-dire quand les tierces majeures et les tierces mineures sont en même nombre et disposées de la même manière. Ces accords produisent au contraire des effets différents quand la nature et l'ordre des tierces qu'ils contiennent ne sont plus les mêmes dans tous.

**27.** — Le *mode majeur* contient trente-quatre espèces d'accords, distribués de la manière suivante :

*Deux espèces* d'accords de tierce. — L'accord de tierce contient *deux notes ;*

*Trois espèces* d'accords de quinte. — L'accord de quinte contient *trois notes ;*

*Quatre espèces* d'accords de septième. — L'accord de septième contient *quatre notes ;*

*Cinq espèces* d'accords de neuvième. — L'accord de neuvième contient *cinq notes ;*

*Six espèces* d'accords de onzième. — L'accord de onzième contient *six notes ;*

*Sept espèces* d'accords de treizième. — L'accord de treizième contient *sept notes ;*

*Sept espèces* d'accords de quinzième. — L'accord de quinzième contient *sept notes* différentes, dont une répétée à l'octave.

C'est-à-dire que le nombre des notes différentes qui entrent dans la composition des accords d'une classe indique précisément le nombre d'espèces que renferme la classe (102 et 103).

28. — Le *mode mineur* contient quarante et une espèces d'accords, distribués de la manière suivante :

*Deux espèces* d'accords de tierce.
*Quatre espèces* d'accords de quinte.
*Sept espèces* d'accords de septième.
*Sept espèces* d'accords de neuvième.
*Sept espèces* d'accords de onzième.
*Sept espèces* d'accords de treizième.
*Sept espèces* d'accords de quinzième.

Remarquez que chaque classe contient sept espèces d'accords, excepté la première qui n'en a que deux, et la seconde qui en a quatre ; ailleurs, sept partout (102 et 103).

29. — En faisant la somme des diverses espèces d'accords contenus dans les deux modes, on trouve en tout soixante-quinze espèces, dont trente-quatre pour le mode majeur, et quarante et une pour le mode mineur.

30. — Les deux modes ont des accords qui leur sont communs et d'autres qui leur sont exclusifs. Les accords communs aux deux modes sont au nombre de douze et figurent dans le nombre trente-quatre (accords du mode majeur) et dans le nombre quarante et un (accords du mode mineur). Les soixante-quinze espèces d'accords des deux modes se trouvent donc ainsi réduites à soixante-trois ; partagées de la manière suivante :

Effets harmoniques exclusifs au mode majeur,    Vingt-deux.
Effets harmoniques communs aux deux modes,    Douze.
Effets harmoniques exclusifs au mode mineur,    Vingt-neuf.
     Total.     Soixante-trois.

En ajoutant l'accord d'unisson qui est commun aux deux modes, cela porte à treize le nombre des accords communs aux deux modes et à soixante-quatre le nombre total des effets harmoniques que peuvent produire les deux modes diatoniques réunis (106 et 107).

31. — A l'inspection d'un accord il est facile de reconnaître si les notes qui le constituent sont fournies par le mode majeur, par son mineur relatif ou par les deux à la fois. En effet :

Un accord *provient* de la gamme majeure quand il renferme le *sol;*
Un accord *provient* de la gamme mineure quand il contient le *jè;*
Un accord *appartient* aux deux modes quand il n'a ni *sol* ni *jè* (109).

**32.** — Un effet harmonique est *exclusif au mode mineur*, quand il renferme 1̇35 ou 572̇4̇, deux tierces majeures superposées, ou trois tierces mineures successives.

Un effet harmonique est *exclusif au mode majeur* quand, appartenant à l'une des quatre dernières classes (neuvième, onzième, treizième, quinzième), il renferme le *sol*. Il existe une exception : l'accord de neuvième 6̇1357, qui renferme le *sol*, est semblable à l'accord de neuvième 246̇1̇3̇, qui est commun aux deux modes.

Un effet harmonique peut être produit par les deux modes, quand il ne présente aucun des caractères que nous venons d'indiquer (109).

**33.** — Voici les noms usuels des quatre variétés d'accords de quinte contenus dans les deux modes diatoniques :

46̇1̇, 1̇35, 572̇, 357 portent le nom d'accords parfaits majeurs ;
246, 357, 6̇13, portent le nom d'accords parfaits mineurs ;
7̇24, 572̇, portent le nom d'accords de quinte diminuée ;
1̇35, portent le nom d'accord de quinte augmentée (112).

**34.** — Les accords admis par Reicha ne sont qu'au nombre de treize, dont dix pris dans les gammes diatoniques et trois dans les gammes chromatiques (113).

Les dix accords puisés dans les gammes diatoniques sont :

1° Les quatre espèces d'accords de quinte des deux modes : 1̇35, 6̇13, 7̇24, 1̇35.

2° Les quatre espèces d'accords de septième du mode majeur : 1357, 57̇24, 7̇246, 246̇1̇.

3° L'accord de neuvième de dominante de chaque mode : 5̇7246, 3572̇4̇.

Les accords puisés par Reicha dans le mode chromatique sont : 5̇724, 572̇4 et 7̇246, qui reviennent aux trois accords : 5̇724, 7246, 246̇1̇.

**35.** — Tous les accords donnés par la théorie ne contiennent que des intervalles impairs, tierces, quintes, septième, etc. ; on n'y trouve pas un seul intervalle pair, ni seconde, ni quarte, ni sixte, etc. Dans le chapitre suivant, nous allons voir comment ces intervalles pairs ont été introduits dans les accords (114).

## CHAPITRE IV (T. 1er, P. 115).

DES DIFFÉRENTES MODIFICATIONS QUE LA PRATIQUE FAIT SUBIR AUX ACCORDS.

**36.** — La pratique fait continuellement subir aux accords l'une des trois modifications suivantes :

1° *Suppression.* On supprime certains sons de l'accord ;
2° *Répétition.* On répète certains sons de l'accord ;
3° *Interversion.* On change l'ordre naturel des sons de l'accord (115).

*Première modification.* SUPPRESSION (117).

**37.** — Quand il y a plus de notes dans un accord qu'il n'y a de voix pour les chanter, on est contraint de supprimer certaines notes. Aussi, dans la pratique, les auteurs font-ils continuellement l'une des trois choses suivantes :

Ils suppriment dans un accord { une note intermédiaire quelconque ; plusieurs notes intermédiaires quelconques ; Toutes les notes intermédiaires (118).

Lorsque dans l'analyse d'un accord on trouvera des sons intermédiaires de supprimés, on analysera donc comme s'ils ne l'étaient pas, en rappelant, par la pensée, les notes supprimées.

**38.** — Mais, si l'on ne veut pas altérer la nature de l'accord, il ne faut supprimer ni la note fondamentale ni la note aiguë, les deux seules qui le caractérisent. En les supprimant, on produit un autre accord.

**39.** — Remarquons en passant que l'accord de tierce est le seul qui puisse être employé complet dans l'harmonie à deux parties ; tous les autres accords, contenant plus de deux notes, doivent forcément subir la suppression des notes intermédiaires. On peut donc prévoir que, de tous les accords, celui de tierce sera le plus usité dans l'harmonie à deux parties (119).

DEUXIÈME MODIFICATION. — *Répétition* (119).

**40.** — Quand un accord contient moins de notes qu'il n'y a de parties chantantes, le compositeur est obligé de répéter un ou plusieurs sons, soit à l'unisson, soit à l'octave. Aussi, dans la pratique, rencontre-t-on continuellement l'un des trois faits suivants :

Répétition { de l'une des notes de l'accord ;
de plusieurs des notes de l'accord ;
de toutes les notes de l'accord.

Lors donc que, dans l'analyse d'un accord, on trouvera plusieurs fois la même note, soit à l'unisson, soit à l'octave, on analysera comme si cette note n'était pas répétée, et l'on regardera toutes les notes de même nom comme une seule et même note (119).

**41.** — La répétition doit porter sur les notes qui donnent de bons intervalles ; sur celles qui ne compromettent ni le ton ni le mode ; enfin, sur celles qui donnent le plus d'issues pour passer à l'accord suivant (119).

TROISIÈME MODIFICATION. — *Interversion ; remplacement des sons générateurs par leurs octaves harmoniques ; arrivée des intervalles pairs ; interversion dans l'ordre des sons de l'accord.*

**42.** — Parmi les sons harmoniques que fait entendre une corde en vibration, l'octave aiguë du son générateur est un de ceux qui frappent le plus vivement notre oreille.

Plus le son générateur est grave et intense, plus cette octave harmonique est perçue avec facilité ; donc, de toutes les octaves harmoniques produites par les divers sons d'un accord, la plus énergique, celle qui nous impressionne le plus, est celle de la note la plus grave, de la note fondamentale de l'accord : la basse, ou note fondamentale, est donc la note pivotale de l'accord (120).

**43.** — Or, les compositeurs remplacent souvent, dans un accord, le son générateur par son octave harmonique ; d'autres fois ils les prennent tous les deux ensemble ; ces modifications, qui défigurent les accords, sont surtout usitées dans les deux cas suivants (101) :

**44.** — PREMIER CAS. — A. — Dans les accords de neuvième, de onzième, de treizième et de quinzième ( tous les accords qui dépassent l'octave ) qui ont subi la suppression des sons intermédiaires, *on remplace la basse fondamentale par son octave harmonique,* ce qui transforme la neuvième en seconde, la onzième en quarte, la treizième en sixte, et la quinzième en octave.

B. — Dans les accords de tierce, de quinte et de septième ( ceux qui n'atteignent pas l'octave), lorsqu'on désire mettre un grand intervalle entre les voix, *on remplace le son aigu de l'accord par son octave harmonique,* ce qui transforme la tierce en dixième, la quinte en douzième, et la septième en quatorzième (121).

Il résulte de là que le remplacement d'un son générateur par son octave harmonique *introduit des intervalles pairs dans les accords.*

Donc, lorsque l'on rencontre des intervalles pairs dans l'analyse des accords, il faut les considérer comme provenant d'intervalles impairs dont on a remplacé la basse ou la note aiguë par l'octave harmonique. Ainsi, dans un accord quelconque :

| | |
|---|---|
| La *seconde* doit être considérée comme une *neuvième* <br> La *quarte* doit être considérée comme une *onzième* <br> La *sixte* doit être considérée comme une *treizième* <br> L'*octave* doit être considérée comme { une *quinzième* <br> un *unisson* <br> La *dixième* doit être considérée comme une *tierce* <br> La *douzième* doit être considérée comme une *quinte* <br> La *quatorzième* doit être consid. comme une *septième* | Dont le *son grave* a été porté à l'aigu, c'est-à-dire remplacé par son octave harmonique. <br><br> Dont le *son aigu* a été porté à l'aigu, c'est-à-dire remplacé par son octave harmonique (123). |

**45.** — DEUXIÈME CAS. D'autres fois, au lieu de faire porter sur la note fondamentale ou sur la note aiguë le remplacement du son générateur par son octave harmonique, *on fait porter ce remplacement sur les sons intermédiaires* de l'accord. Dans ce cas, non-seulement on introduit des intervalles pairs dans les accords, mais *on intervertit encore l'ordre de succession des notes de l'accord* (124).

Lorsque, dans l'analyse d'un accord, on rencontrera des interversions de notes, on devra donc regarder les notes qui font des intervalles pairs avec la basse comme n'étant que des octaves harmoniques mises à la place de leurs sons générateurs, et il faudra les descendre d'une octave. Quand on rencontrera ensemble l'octave harmonique et le son générateur, on ne comptera que le son générateur (125).

**46.** — Tout ce qui est relatif aux octaves harmoniques peut se résumer de la manière suivante :

Quand au lieu du son générateur on prend l'octave harmonique

De *la basse*, on transforme les *intervalles redoublés impairs* en *intervalles simples pairs* : 1̇-2, 1-4, 1-6, 1̇-4̇, deviennent 1-2, 1-4, 1-6, 1-4. Cette modification se combine alors avec la première ( suppression ).

Du *son aigu*, on transforme les *intervalles simples impairs* en *intervalles redoublés pairs* : 1-3, 1-5, 1-7, deviennent 1-3̇, 1-5̇, 1-7̇. Quand cette modification se combine avec la seconde (répétition), on obtient 13̇3̇, 5̇22̇, etc.

Des *sons intermédiaires*, on renverse l'ordre de succession des sons, la basse exceptée : 135, 5̇724, deviennent 153, 5̇247, etc. (125).

**47.** — Tout ce chapitre se résume en trois lignes :

1° Les auteurs suppriment, dans la pratique, *un, plusieurs* ou *tous* les sons intermédiaires d'un accord ;

2° Ils répètent, à l'unisson ou à l'octave, *un* ou *plusieurs* des sons de l'accord ;

3° Ils prennent souvent l'octave harmonique, avec ou sans le son générateur, et introduisent ainsi, dans les accords, des intervalles pairs, avec ou sans interversion dans l'ordre naturel des tierces de l'accord. (126).

**48.** — Ces modifications peuvent être employées isolément, deux à deux, ou enfin toutes les trois ensemble (126).

### MANIÈRE D'ANALYSER LES ACCORDS.

**49.** — Pour analyser sûrement un accord quelconque, à quelque mode et à quelque ton qu'il appartienne, il faut répondre aux cinq questions suivantes (127) :

*Première question.* — Quel est le nom de classe de cet accord ; c'est-à-dire est-ce un accord de tierce, de quinte, de septième, etc. ? — On trouve la réponse à cette question *en partant du son le plus grave de l'accord, de la véritable note fondamentale*, et en lui superposant des tierces, jusqu'à ce que toutes les notes que contient l'accord soumis à l'analyse aient été appelées. — Le dernier son appelé forme avec la basse l'intervalle caractéristique de l'accord ; il donne le nom de classe.

*Deuxième question.* — Quel est le nom de famille de cet accord ; c'est-à-dire est-ce un accord de tonique, de médiante, de dominante, etc. ? Et dans quelle gamme majeure ou mineure l'a-t-on pris ?

*Troisième question.* — A-t-il subi la première modification ; c'est-à-dire a-t-on supprimé un ou plusieurs sons intermédiaires ? (Suppression.)

*Quatrième question.* — A-t-il subi la deuxième modification ; c'est-à-dire a-t-on répété une ou plusieurs notes, à l'unisson ou à l'octave ? (Répétition.)

*Cinquième question.* — A-t-il subi la troisième modification ; c'est-à-dire a-t-il des intervalles pairs, avec ou sans interversion ? (Octaves harmoniques.) (128).

## CHAPITRE V (T. 1ᵉʳ, P. 130).

DES ACCORDS CONSIDÉRÉS SOUS LE POINT DE VUE DU TON ET DU MODE.

**50.** — Il arrive presque toujours que les notes qui forment un accord appartiennent en même temps à plusieurs gammes différentes; recherchons maintenant, parmi les gammes qui renferment les notes d'un accord, laquelle est le plus énergiquement caractérisée par lui. En un mot, il s'agit de reconnaître le double caractère tonal et modal d'un accord. — Pour atteindre ce but, fixons d'abord le degré d'importance relative de chacune des notes de la gamme, sous le point de vue du ton et du mode (131).

**51.** — Voici les notes de la gamme classées approximativement par degré d'importance :

1° La tonique, base du chant, point de départ et d'arrivée ;

2° La dominante ; elle exclut le mineur relatif ;

3° La médiante et la sous-sensible, les modales ; elles excluent le mineur de même base ;

4° La sensible, qui appelle la tonique, et exclut la modulation par quinte descendante ;

5° La sous-dominante, qui exclut la modulation par quinte ascendante ;

6° Enfin la sous-médiante, qui exclut la modulation à la médiante (131).

### SECTION PREMIÈRE.

**A.** ACCORDS DE TIERCE (T. 1ᵉʳ, P. 137).

**52.** — Les quatre tierces mineures 2-4, 3-5, 6-1, 7-2, se rencontrent chacune dans huit gammes différentes, quatre majeures et quatre mineures ; tandis que les trois tierces majeures 4-6, 1-3, 5-7 ne se rencontrent chacune que dans six gammes, trois majeures et trois mineures (135).

Toute impression étrangère mise de côté, les tierces majeures tendent à faire pencher la modalité vers le majeur, tandis que les tierces mineures tendent au contraire à l'attirer vers le mineur (141).

La tierce 1-3 donne l'impression du majeur ; elle est de toutes les tierces celle qui fait le plus sentir la tonalité sur l'*ut* ; elle proscrit le ton de *ré* et celui d'*ut* mineur (139).

La tierce 3-5 caractérise encore assez bien la tonalité d'ut majeur, quand l'oreille a déjà le sentiment du mode majeur. En mineur, 3-5 caractérise le ton de *mi*. Cette tierce exclut les gammes mineures d'*ut* et de *la* (139).

La tierce 5-7 donne l'impression du majeur ; elle laisse l'oreille balancer entre *ut* majeur et *sol* majeur. Elle proscrit les tons de *la* et de *fa*. (140).

La tierce 7-2 donne l'impression mineure ; mais si le mode majeur est bien assis, elle laisse flotter l'oreille entre *ut* majeur et *sol* majeur; en mineur, elle conduit à *la* ou à *si*. Elle éloigne le ton de *fa* et celui de *mi* (141).

La tierce 2-4 donne l'impression mineure, tend au *ré* mineur et va bien au *la* mineur ; elle exclut le ton de *sol* et celui de *mi*, c'est ce qui lui vaut son fréquent emploi en *ut* majeur (137).

La tierce 4-6 donne l'impression du majeur, et tend au *fa* majeur si rien ne s'y oppose. Elle exclut le ton de *sol* et celui d'*ut* mineur ; elle convient très-bien en *ut* majeur ; moins en *la* mineur (138).

La tierce 6-1 donne l'impression du mineur ; elle est de toutes les tierces celle qui caractérise le mieux le ton de *la* mineur ; aussi est-elle très-employée en *la* mineur, et moins usitée en *ut* majeur. Elle proscrit le ton de *ré* et celui d'*ut* mineur (138).

**53.** — Donc 1-3, 5-7, 4-6 conviennent très-bien en *ut* majeur ; 1-3 surtout, qui caractérise le ton en même temps que le mode ;

3-5, quoique mineure, convient bien encore en *ut* majeur, parce qu'elle contient la médiante et la dominante d'*ut* ;

7-2 et 2-4, quoique mineures, conviennent encore bien en *ut* majeur ; mais peuvent convenir aussi en *la* mineur ;

6-1, enfin, caractérisant à la fois le mode et le ton de *la* mineur, convient parfaitement à cette gamme, mais convient beaucoup moins au ton d'*ut* majeur (142).

### B. ACCORDS DE QUINTE (T. 1ᵉʳ, P. 142).

**54.** — Les accords de quinte contenus dans la gamme majeure d'*ut* sont :

461, 135, 572 — trois accords parfaits majeurs ;
246, 613, 357 — trois accords parfaits mineurs ;
724 — l'accord neutre (142).

Chacun des sept accords de quinte se rencontre dans trois gammes majeures (724 excepté, qui ne se rencontre que dans celle d'*ut*) et dans deux gammes mineures (135).

L'accord de quinte 461 caractérise nettement le mode majeur, et jette la tonalité sur le *fa*, si rien ne s'y oppose ; cependant, quand le ton d'*ut* est bien caractérisé, ou quand on entend le *si* à côté de 461, l'oreille accepte très-bien cet accord en *ut* majeur. Il détruit les tons de *sol*, de *ré*, de *si* et celui d'*ut* mineur. Il a pour tronçon 4-1, moins usité que lui. (143).

L'accord de quinte 135 caractérise nettement le mode majeur, et jette la tonalité sur l'*ut*. L'oreille a une telle propension à revenir à sa tonalité de départ, que partout où elle entend l'accord de quinte 135, elle le rapporte au ton d'*ut* majeur, ou du moins elle s'efforce de le faire. Cet accord détruit le ton de *la*, celui de *ré* et celui d'*ut* mineur. Il a pour tronçon 1-5, moins usité que lui (144).

L'accord de quinte 572 donne encore franchement l'impression du majeur et conduit au ton de *sol*, si rien ne s'y oppose. Mais, pour peu que le ton d'*ut* soit bien établi, ou que l'on entende le *fa* à côté de 572, cet accord est de suite rapporté à *ut* majeur. Il détruit le ton de *la*, celui de *mi* et celui de *fa*. Il a pour tronçon 5-2, très-usité comme lui, surtout aux demi-cadences (145).

L'accord de quinte 246 caractérise le mode mineur et jette la tonalité sur le *ré*, si rien ne s'y oppose. Mais, comme la modulation en *ré* mineur est une modulation secondaire, et que l'*ut* et le *si* qui la détruisent (le *ré* mineur a le *tè* et le *seu*) apparaissent continuellement dans le ton d'*ut* majeur, l'accord 246 est, en général, plus facilement pris par l'oreille comme accord de sous-médiante en *ut* que comme accord de tonique en *ré* mineur. Il détruit les tons de *sol*, de *mi*, de *si* et d'*ut* mineur. Il a pour tronçon 2-6 moins usité que lui (142).

L'accord de quinte 613 caractérise franchement le mode mineur et jette la tonalité sur le *la*, si rien ne s'y oppose. Cet accord est d'autant plus compromettant en *ut* majeur que, non-seulement il donne l'impression du mineur, mais qu'il la donne sur le *la*, mineur relatif d'*ut*, et que cette modulation, la plus facile et la plus douce de toutes, est très-facilement admise par l'oreille. Cependant, comme le *sol*, qui détruit le ton de *la*, est continuellement employé en *ut* majeur, on peut employer aussi l'accord 613, lorsque l'on vient d'entendre le *sol*, ou lorsque la tonalité d'*ut* majeur est bien établie d'une autre manière. Si on l'emploie sans ces précautions, on s'expose à compromettre le ton et le mode tout à la fois.

Il ne proscrit que le ton de *ré*, de *si* et d'*ut* mineur, toutes modulations peu redoutables. Très-employé en *la* mineur, beaucoup moins en *ut* majeur. Il a pour tronçon 6-3, qui partage ses propriétés à un moindre degré (143).

L'accord de quinte 357 donne nettement l'impression mineure et tend au ton de *mi*, auquel il conduit, si rien ne s'y oppose. Comme le précédent, il est donc compromettant en *ut* majeur, par la double raison qu'il est mineur et qu'il conduit à une modulation primaire. S'il est plus redouté que 613, ce n'est pas qu'il soit plus compromettant, mais c'est que le *sol*, qui détruit le ton de *la* mineur, revient plus souvent, et impressionne davantage, en *ut* majeur que le *ré* et le *fa*, qui détruisent le ton de *mi* mineur. Si vous voulez employer cet accord en *ut* majeur, faites donc sentir à côté de lui une combinaison renfermant 2-4 ; vous pourrez alors l'utiliser avec pleine sécurité. Il détruit les tons de *la*, de fa et d'*ut* mineur. Il a pour tronçon 3-7, peu usité comme lui. — Ne peut être employé en *la* mineur, puisqu'il contient le *sol* (144).

L'accord de quinte 724 ne caractérise aucun mode, puisqu'il est neutre. Toutefois, comme il ne contient que des tierces mineures, il est très-doux, et donne plutôt une impression mineure qu'une impression majeure. Cet accord n'existant que dans les deux gammes d'*ut* et dans celle de *la* mineur, y est très-employé ; il convient mieux au mode mineur qu'au mode majeur, à cause de ses deux tierces mineures. Il proscrit toutes les gammes majeures autres que celles d'*ut*, et toutes les gammes mineures autres que celle d'*ut* et de *la*. Il est donc important comme accord exclusif aux deux relatifs *ut* majeur et *la* mineur (*ut* mineur est beaucoup moins usité). Il a pour tronçon 7-4, que l'on rencontre à chaque pas dans Mozart (146).

55. — En résumé, 461, 135, 572 donnent l'impression majeure; mais le premier tend à jeter la tonalité sur le *fa*, le second sur l'*ut*, et le troisième sur le *sol;* ne les employez donc pas l'un à côté de l'autre sans précautions ;

246, 613, 357 donnent l'impression mineure, et attirent la tonalité, le premier vers le *ré*, le second vers le *la*, et le troisième vers le *mi;* ne les employez donc pas l'un à côté de l'autre sans précautions.

Les trois premiers conviennent mieux en majeur, les trois derniers vont mieux en mineur : la chose est évidente.

724, ne donnant *positivement* aucune tonalité, peut se mettre sans précaution à côté des autres ; il convient mieux en mineur qu'en majeur ; mais il est cependant très-employé dans les deux modes.

Les trois premiers, 46i̇,135,57ȯ, sont très-usités en *ut* majeur ; 46i̇, seul, peut l'être en *la* mineur ; les trois suivants, 246,6̇13,357, sont moins employés que les premiers en *ut* majeur, mais davantage en *la* mineur (le dernier excepté). — L'accord neutre, 7̇24, convient aux deux modes (146).

Quand vous voudrez une tonalité majeure bien ferme, employez continuellement les combinaisons que peuvent donner 135,57ȯ et 46i̇, les trois accords majeurs, et peu d'accords mineurs ;

Quand vous voudrez une tonalité mineure bien caractérisée, employez très-souvent les combinaisons que peuvent donner 6̇13,246 et 7̇24, et peu d'accords majeurs ;

Quand vous ne rechercherez que de la douceur dans les accords, et que vous ne tiendrez pas à une modalité bien franche, prenez également des accords mineurs et des accords majeurs, en y ajoutant l'accord neutre : ils sont tous bons pour atteindre ce but.

### C. Accords de septième (T. 1ᵉʳ, P. 148).

**56.** — Les accords de septième contenus dans la gamme majeure d'*ut* sont :

5̇724, accord exclusif aux deux modes d'*ut* ;

7̇246, accord exclusif à *ut* majeur et à *la* mineur ;

246i̇,6̇135,357ȯ, qui se rencontrent chacun dans trois gammes majeures et dans une gamme mineure ;

46̇13,1357, qui se trouvent dans deux gammes majeures et dans une gamme mineure (136).

Chacun de ces quatre groupes présente un effet harmonique différent des trois autres (102).

L'accord de septième 1357 caractérise très-vigoureusement la tonalité sur l'*ut* en majeur ; sous le point de vue tonal et modal, ce serait donc un accord précieux ; mais il renferme la septième majeure 1-7, qui, par l'octave harmonique de la basse, fait sentir la seconde mineure 7-i̇. Or, cette seconde est tellement dure à l'oreille, que les compositeurs n'emploient que fort peu tous les accords qui la font sentir. C'est par cette raison seule que 1357 est peu employé. Cet accord proscrit tout autre tonalité que *ut* majeur, *sol* majeur et *mi* mineur. Il donne les trois tronçons 137, 157 et 17, peu usités comme lui (149).

L'accord de septième 46̇13 caractérise nettement le *fa* majeur ; il con-

tient de plus la septième majeure 4-3, analogue à 1-7. Ces deux motifs en ont rendu l'emploi très-rare. Il exclut toute autre tonique que *ut* et *fa* majeurs, et *la* mineur. Il donne les trois tronçons 46$\dot{3}$, 41$\dot{3}$ et 4$\dot{3}$, presque inusités (149).

L'accord de septième 246$\dot{1}$ contient en bas un accord mineur, 246, et en haut un accord majeur 46$\dot{1}$ ; il est donc sans caractère modal, c'est un accord mixte : aussi convient-il presque indistinctement en *ut* majeur et en *la* mineur. — Il est plus usité que ses tronçons, 24$\dot{1}$, 26$\dot{1}$ et 2$\dot{1}$. — Il proscrit toute autre gamme que *ut*, *fa* et *sou* majeurs, et *la* mineur (148).

L'accord de septième $\underset{.}{6}$135 est composé, comme le précédent, d'un accord mineur en bas, $\underset{.}{6}$13, et d'un accord majeur en haut, 135. C'est donc aussi un accord sans caractère modal, un accord mixte ; il convient indifféremment aux deux modes, et devrait être employé comme le précédent ; il est cependant beaucoup moins usité que lui. Nous ne pouvons expliquer cette conduite des compositeurs que par la présence de l'accord $\underset{.}{6}$13, qui tend vers le *la* mineur quand le haut de l'accord, 135, tend à l'*ut* majeur. Si la question de modalité ne gêne pas, on doit l'employer comme l'autre. Il n'existe qu'en *fa*, en *ut* et en *sol* majeurs, et en *mi* mineur. Il a pour tronçons $\underset{.}{6}$15, $\underset{.}{6}$35, $\underset{.}{6}$5, peu usités (149).

L'accord de septième 3$\dot{5}$72, mixte comme les deux précédents, partage le sort de $\underset{.}{6}$135 pour la rareté de son emploi, et sans doute pour le même motif. Il donne les tronçons 3$\dot{5}$2, 3$\dot{7}$2 et 3$\dot{2}$, peu usités en *ut* majeur ; 3$\dot{7}$2 et 3$\dot{2}$ le sont plus en *la* mineur, comme tronçons de 3$\dot{5}$72 (150).

L'accord $\underset{.}{5}$724 n'est plus un accord mixte ; il contient au grave un accord majeur, $\underset{.}{5}$72, et à l'aigu l'accord neutre 724. Cet accord, étant exclusif aux deux modes d'*ut*, détruit toute autre tonalité ; aussi est-il, après 135, le plus employé des accords. Les trois tronçons qu'il donne, $\underset{.}{5}$74, $\underset{.}{5}$24 et $\underset{.}{5}$4, sont très-usités comme lui (150).

Enfin, l'accord de septième $\underset{.}{7}$246 est, comme $\underset{.}{5}$724, composé d'un accord parfait et de l'accord neutre, mais disposés en sens contraire ; l'accord parfait qu'il contient, 246, est mineur, et non majeur comme dans $\underset{.}{5}$724, et se trouve à l'aigu au lieu d'être au grave. Cet accord ne se trouve que dans deux gammes : *ut* majeur et *la* mineur ; aussi est-il très-fréquemment employé. — Il convient mieux à *la* mineur qu'à *ut* majeur ; il a trois tronçons, $\underset{.}{7}$26, $\underset{.}{7}$46, $\underset{.}{7}$6, moins employés que ceux du précédent (151).

57. — En résumé, $\underset{.}{5}$724, $\underset{.}{7}$246 et 246$\dot{1}$ sont très-usités ; le premier en majeur, le second en mineur, le troisième dans les deux modes.

6́135 et 357²̇ sont moins usités, sans doute à cause de leur double modalité;

1357 et 461̇3 sont encore moins usités, à cause de leur dureté.

SECTION DEUXIÈME.

ACCORDS DE NEUVIÈME, DE ONZIÈME, DE TREIZIÈME ET DE QUINZIÈME (153).

**58.** — Tous les accords de neuvième, de onzième, de treizième et de quinzième de la gamme majeure d'*ut* sont presque inusités à l'état complet, avec toutes leurs notes, excepté l'accord de neuvième de dominante 5̇7246, le seul qui ne fasse pas sentir la seconde mineure (153).

**59.** — Mais sous forme de tronçons *on emploie tous les accords de toutes les classes; on emploie surtout les tronçons dont les notes, ramenées à l'état direct et normal des tierces, peuvent constituer un des accords très-usités, ou un de leurs tronçons;* c'est-à-dire quand les notes, remises à leur état naturel de tierces, se rencontrent dans une des quatre catégories suivantes :

1° *Tierces* — 13,24,35,46,57,6̇1̇,72̇.

2° *Quintes* — 135,572̇,461̇,724,246—6̇13,357. Ces deux derniers en mineur surtout.

3° *Septièmes* — 5̇724,7246,2461̇. — Les quatre autres beaucoup moins employés.

4° *Neuvièmes* — 5̇7246. Tous les autres à peu près inusités à l'état complet (156).

ACCORDS DE NEUVIÈME TRONQUÉS (153).

**60.** — La pratique emploie des tronçons de *tous* les accords de neuvième; mais elle prend surtout ceux qui ne font pas sentir de seconde mineure, et particulièrement les tronçons de 5̇7246, qui sont au nombre de sept : 5̇726,5̇746,5̇246,5̇76,5̇26,5̇46,5̇6 (156).

ACCORDS DE ONZIÈME TRONQUÉS (157).

**61.** — La pratique emploie des tronçons de *tous* les accords de onzième; mais les tronçons les plus usités de cette classe peuvent se diviser en deux groupes : 1° le premier contient les notes renversées d'un accord de quinte, privé de la note intermédiaire; 2° le deuxième renferme les notes renversées d'un accord de septième avec suppression de l'un des sons intermédiaires (157).

*Premier groupe.* Chacun des accords de ce groupe contient les deux notes caractéristiques d'un accord de quinte, renversées et rapprochées à intervalles de quarte. Des sept quartes ainsi obtenues, deux sont peu usitées en majeur, ce sont 7-3 et 3-6 (les renversements des deux quintes peu usitées) ; les cinq autres sont plus ou moins usitées ; ce sont : 5-1, 6-2, 1-4, 2-5, 4-7. Ces tronçons étant plus durs que ceux de quinte, et presque aussi compromettants pour la tonalité, sont moins usités que les quintes ; cependant 5-1 n'est que dur et ne compromet pas la tonalité qu'il asseoit au contraire ; 4-7 l'asseoit également au lieu de la détruire. On n'en met pas deux de suite (157).

*Deuxième groupe.* Chacun des accords de ce groupe contient les notes renversées d'un accord de septième avec suppression d'une note intermédiaire. Des sept accords de septième, quatre sont très-peu usités, et trois le sont au contraire beaucoup ; ce sont surtout ces trois derniers, 5724, 7246 et 2461, dont les renversements sont le plus usités sous forme de tronçons d'accords de onzième. — Chacun d'eux donne deux combinaisons, six en tout ; ce sont les tronçons 245, 457, 467, 672, 612, 424. — Nous ne donnons pas les tronçons peu usités (158).

### ACCORDS DE TREIZIÈME TRONQUÉS (158).

**62.** — Les tronçons qu'on emploie le plus dans la classe des accords de treizième peuvent se diviser en trois groupes : le premier contient les notes renversées des sept accords de tierce ; le second les notes renversées des cinq accords de quinte dont l'emploi est le plus fréquent ; et le troisième les notes renversées des trois accords de septième 5724, 7246 et 2461, avec ou sans suppression de notes intermédiaires (158).

*Premier groupe.* Chacun des accords de ce groupe contient les notes renversées d'un accord de tierce, disposées à distance de sixte. — Ils sont au nombre de sept, tous fort usités : 1-6, 2-7, 3-1, 4-2, 5-3, 6-4, 7-5. Ces sixtes partagent le caractère des tierces, et sont presque aussi usitées qu'elles (159).

*Deuxième groupe.* Chacun des accords renfermés dans ce groupe contient les trois notes renversées d'un accord de quinte, placées à la distance de tierce, quarte et sixte. Il y en a quatorze, dont dix fort usités ; ces derniers sont : 351, 513 (135) ; 725, 257 (572) ; 247, 472 (724) ; 462, 624 (246) ; 614, 146 (461).

Chacun de ces dix tronçons partage les propriétés de l'accord de quinte

dont il contient les notes, mais à un plus faible degré. Aussi ces tronçons ne caractérisent-ils pas à un aussi haut degré la tonalité que les accords de quinte, ce qui permet de les mettre l'un à côté de l'autre. — Donc, lorsque l'on veut employer les trois notes qui forment un accord parfait, sans s'exposer à compromettre le ton et le mode, il faut les prendre sous forme de tronçon de treizième : on a l'effet doux, sans l'effet compromettant (159).

*Troisième groupe.* Chacun des accords contenus dans ce groupe contient trois ou quatre des notes d'un accord de septième, rapprochées à intervalles de sixte, quarte et seconde. — Ce groupe contient trente-cinq tronçons, dont quinze très-usités, et vingt fort peu usités. Voici les quinze premiers : $\dot{7}245, 245\dot{7}, 457\dot{2}, \dot{7}45$ et $45\dot{2}$, dont les notes se retrouvent toutes dans $\dot{5}724$ ; — $2467, 467\dot{2}, \dot{6}724, 267$ et $67\dot{4}$, dont les notes se rencontrent dans $\dot{7}246$ ; — et enfin $\dot{4}612, \dot{6}124, 1246, \dot{4}12, 126$, dont les notes se trouvent dans $246\dot{1}$.

En résumé, ces quinze tronçons, dont les notes se trouvent dans les trois accords de septième $\dot{5}724, \dot{7}246$ et $246\dot{1}$, partagent les propriétés de ces trois accords de septième, et chacun d'eux s'emploie dans les mêmes conditions que celui des trois accords de septième auquel il se rapporte. Les cinq premiers sont très-usités en majeur ; les cinq du milieu conviennent mieux au mineur qu'au majeur ; les cinq derniers conviennent également aux deux modes (160).

En somme, la pratique a surtout recours à trente-deux tronçons d'accords de treizième, et n'emploie qu'accidentellement les vingt autres : sur les trente-deux très-usités, sept sont regardés par les auteurs comme des renversements d'accords de tierce; dix comme des renversements d'accords de quinte; et quinze comme des renversements d'accords de septième (161).

### ACCORDS DE QUINZIÈME TRONQUÉS (161).

65. — On trouve surtout ici comme plus usités les tronçons de la famille de tonique et ceux de la famille de dominante, parce que la basse de l'accord, étant répétée à l'aigu, tend fortement à devenir tonique, ou tout au moins dominante (161).

Chacune de ces deux familles fournit, comme tronçons très-usités, quatre combinaisons : une de quatre notes, contenant un accord de quinte avec la basse répétée à l'octave ; deux de trois notes, contenant une tierce ou une quinte avec la basse répétée à l'octave ; et enfin un de deux notes, contenant un son et son octave. — Voici ces tronçons : $135\dot{1}, 13\dot{1}, 15\dot{1}$ et

11, de la famille de tonique ; et 5̣725,5̣75,5̣25 et 5̣5, de la famille de dominante. — Le groupe des 135 est employé pour les cadences à l'exclusion de tous les autres accords; il s'emploie aussi au début des phrases. Le groupe des 5̣72 est surtout employé pour les demi-cadences et pour l'accord pénultième d'une phrase. Si l'on ne veut pas qu'il jette la tonalité sur le *sol*, il faut mettre le *fa* à côté de lui.

64. — Nous répétons ici que l'ON PEUT EMPLOYER TOUTES LES COMBINAISONS QUE FOURNISSENT LES GAMMES HARMONIQUES ; mais qu'il y a certaines combinaisons auxquelles on n'a recours qu'ACCIDENTELLEMENT, *soit parce qu'elles compromettent le ton ou le mode, soit parce qu'elles sont peu agréables à entendre;* tandis que d'autres combinaisons réviennent au contraire CONTINUELLEMENT, *parce qu'elles sont agréables à entendre, et que*, d'autre part, *elles asseoient solidement le ton et le mode* (162).

65. — Tout ce que nous venons de dire des accords de la gamme d'*ut* s'applique aux deux modes, quand l'accord analysé ne contient pas le *sol;* mais cela ne s'applique qu'au mode majeur quand l'accord renferme le *sol* (162).

66. — En résumé, sous le point de vue de la modalité et de la tonalité d'une part, et sous celui des intervalles agréables ou désagréables de l'autre, les accords peuvent se partager en deux séries : — Dans la première se rangent les accords le plus généralement employés, ceux qui font pour ainsi dire le fonds commun de l'harmonie moderne, de quelque manière que l'on dispose les notes qu'ils contiennent ; — dans la deuxième série se trouvent au contraire les accords moins usités, ceux qui ne sont employés qu'exceptionnellement, et dont l'usage est beaucoup plus restreint que celui des premiers (165).

Ainsi, pour le mode majeur, on trouve dans les accords très-usités : 1° les *sept accords de tierce*, et tous les tronçons que l'on peut faire avec les deux notes que l'on trouve dans chacun d'eux ; 2° les *cinq accords de quinte* déjà signalés, 461,135,5̣72,7̣24 et 246, et tous les tronçons que peuvent fournir leurs notes renversées ; 613 et 357, sont aussi bons que les cinq autres sous le point de vue de la douceur des intervalles qu'ils peuvent donner ; mais ils sont compromettants pour le ton et le mode, ce qui engage à en restreindre l'emploi, ou à ne les prendre qu'avec les précautions convenables pour détruire leur effet compromettant à moins qu'on ne veuille l'effet mineur ; 3° les *trois accords de septième* 5̣724, 7̣246 et 2461, et tous les tronçons que peuvent fournir leurs notes renversées ; 4° enfin, l'accord de neuvième de dominante 5̣7246 (166).

**67.** — Les sept tierces se rencontrant dans les cinq accords de quinte, et les cinq accords de quinte se rencontrant dans les trois accords de septième (135 excepté), on peut dire, en définitive, que les combinaisons le plus généralement usitées en *ut* majeur se composent de notes qui se rencontrent dans l'un des quatre accords suivants :

135 — qui contient 13 et 35 ;
5̣724 — qui contient 5̣7, 7̣2, 24, — 5̣72 et 7̣24 ;
7̣246 — qui contient 7̣2, 24, 46, — 7̣24 et 246 ;
2461̇ — qui contient 24, 46-61̇ — 246-461̇ (167).

**68.** — Remarquez, enfin, que les quatre accords se lient et se succèdent de manière à faire la gamme harmonique majeure comme le montre la figure de la page (168).

### SECTION TROISIÈME.

#### DES ACCORDS QUI ONT LE JÈ.

##### A. ACCORDS DE TIERCE.

**69.** — Les deux tierces 3-5̣ et 5̣-7, de la gamme de *la* mineur, se rencontrent dans les gammes majeures de *la*, de *mi* et de *si*; et, de plus, 5̣-7 se trouve dans celle de *fè*. En mineur, 3-5̣ se trouve dans la gamme de *tè*, et 5̣-7 dans celle de *fè*. Mais comme toutes ces modulations sont fort éloignées, les deux tierces 3-5̣ et 5̣-7 conviennent bien en *la* mineur ; 3-5̣, étant majeure, convient moins que 5̣-7, qui est mineure (168).

##### B. ACCORDS DE QUINTE.

**70.** — Les trois accords de quinte qui ont le *jè* sont :

35̣7 — accord parfait majeur du ton de *mi* ;
5̣7̇2 — accord neutre minime, qui caractérise le ton de *la* ; il est très-doux ;
135 — accord neutre maxime ; exclusif au *la* mineur ; il est très-dur.

En rapprochant ces trois accords des quatre autres accords de quinte de la gamme de *la* mineur qui n'ont pas le *jè*, voilà ce que l'on peut dire :

613 — accord de quinte de tonique, le plus important de tous et le plus usité, parce qu'il caractérise le ton et le mode ;

357 — accord de quinte de dominante, important à cause de sa base mais compromettant pour le mode, parce qu'il donne l'impression du majeur (mettez une modale à côté de lui);

572 et 724 — accords neutres; ils sont très-doux, nullement compromettants, et d'un emploi facile et fréquent ;

246 — donne l'impression du mode mineur, et convient bien en *la* mineur ;

464 — donne l'impression du mode majeur ; convient mieux en *ut* majeur qu'en *la* mineur ;

135 — exclusif au *la* mineur ; mais d'un effet tellement dur, qu'on préfère en général le faire sentir dans le mode majeur que dans le mineur (170).

### C. ACCORDS DE SEPTIÈME.

**71.** — Les quatre accords de septième qui, dans la gamme de *la* mineur, ont le *jè*, sont :

6135 et 1357, presque inusités à cause de leur septième majeure et de leur quinte maxime, deux intervalles durs, et presque également redoutés par l'oreille;

3572, accord de septième de dominante, ambigu entre les deux modes de *la*, auxquels il est exclusif ; très-important et très-usité, parce qu'il a pour base la dominante ;

5724, accord de septième de sensible; très-doux, exclusif au ton de *la* mineur, et très-usité comme le précédent (170).

### C. ACCORDS DE NEUVIÈME.

**72.** — Tous les accords de neuvième du mode mineur font sentir la seconde mineure, ce qui les rend durs. — Cependant les harmonistes en admettent un dans leur classification, celui de dominante 35724. Que celui-là soit plus usité que les autres parce qu'il a pour base la dominante, la chose est fort naturelle; mais les théoriciens qui l'admettent, en repoussant les autres, ne peuvent justifier leur conduite. *Il faut, comme nous, admettre tous les accords que présentent les deux modes*, et dire ensuite : ceux-ci sont plus usités, ceux-là le sont moins, pour telles et telles raisons : autrement, on agit arbitrairement (172).

**73.** — Quant aux tronçons que le mode mineur puise dans les accords de neuvième, de onzième, de treizième et de quinzième, on suit, pour les

choisir, la règle indiquée pour le mode majeur ; c'est-à-dire que l'on prend surtout les tronçons dont les notes, ramenées à l'ordre naturel des tierces dans la gamme mineure, se trouvent dans l'un des accords généralement usités à l'état complet. — Ainsi, le mineur emploie surtout les accords suivants et tous les tronçons que l'on peut former en combinant diversement les notes qui les constituent :

6̣13 (1) — accord de quinte de tonique, le plus usité de tous ;
3̣5̣72 — accord de septième de dominante ; très-usité ;
5̣724̣ — accord de septième de sensible ; très-usité ;
7̣246 — accord de septième de sous-médiante ; très-usité ;
2461̣ — accord de septième de sous-dominante ; moins usité ;
135 — accord de quinte de médiante ; encore moins usité (173).

## CHAPITRE VI (T. 1ᵉʳ, P. 173).

#### DES ACCORDS PLUS OU MOINS HARMONIEUX.

**74.** — Les accords sont, en général, d'autant plus usités qu'ils contiennent des intervalles plus doux ; ils le sont, au contraire, d'autant moins qu'ils renferment des intervalles plus durs. — Analysons donc les intervalles, et arrivons à leur *classification harmonique.*

#### ACCORDS DE DEUX NOTES.

**75.** — La tierce est le plus doux des intervalles ; la seconde en est le plus dur ; donc,

Tout intervalle qui fera sentir la tierce sera doux : *première qualité ;*
Tout intervalle qui fera sentir la seconde sera dur : *troisième qualité ;*
Tout intervalle qui ne fera sentir ni la tierce ni la seconde, ne sera ni doux ni dur : *deuxième qualité.*

**76.** — Les intervalles de première qualité sont : la *tierce*, la *sixte* et leurs redoublements, la *dixième* et la *treizième* (177).

**77.** — Les intervalles de deuxième qualité sont : la *quinte*, la *quarte*, l'*octave* et leurs redoublements, la *douzième*, la *onzième* et la *quinzième* (177).

**78.** — Les intervalles de troisième qualité sont : la *seconde*, la *septième* et leurs redoublements, la *neuvième* et la *quatorzième* (177).

---

(1) Il faut rectifier le tableau de la page 173 (T. 1ᵉʳ) sur celui-ci.

En un mot :

Les intervalles de première qualité sont la *tierce* et tous ses dérivés ;

Les intervalles de deuxième qualité sont la *quinte*, l'*octave* et tous leurs dérivés ;

Les intervalles de troisième qualité sont la seconde et tous ses dérivés (178).

### ACCORDS DE TROIS NOTES.

**79.** — Les combinaisons de trois notes peuvent former, soit un accord de quinte complet, soit un tronçon d'accord de septième, de neuvième, de onzième, de treizième ou de quinzième. — Prenons un exemple de chacune de ces combinaisons (179).

**80.** — *Accords de quinte.* Un accord de quinte quelconque contient toujours deux tierces et une quinte ; c'est-à-dire deux intervalles de première qualité et un de seconde ; ces combinaisons seront donc très-douces à l'oreille, et très-usitées quand elles ne compromettront ni le ton ni le mode (179).

**81.** — *Accords de septième.* Un accord de septième, privé de sa tierce ou de sa quinte, contient toujours une tierce, une quinte et une septième ; c'est-à-dire un intervalle de première qualité, un de deuxième et un de troisième. Ces combinaisons sont donc moins douces que celles des accords de quinte, mais elles compromettent moins le ton et le mode, ce qui en rend l'emploi très-fréquent (179).

**82.** — *Accords de neuvième.* Un accord de neuvième, privé de deux notes intermédiaires, contient : un intervalle de première qualité et deux de troisième, ou deux intervalles de deuxième qualité et un de troisième. — Ces combinaisons ne valent donc pas les précédentes, et ne pourront être à beaucoup près aussi usitées (179).

**83.** — *Accords de onzième.* Un accord de onzième, privé de trois notes intermédiaires, contient l'une des deux combinaisons suivantes : un intervalle de chaque qualité, première, seconde et troisième ; ou bien deux intervalles de seconde qualité et un de troisième. — Donc la première combinaison rentre, pour la fréquence de son emploi, dans le cas des accords de septième, tandis que la deuxième est moins usitée, comme l'une des combinaisons de neuvième (180).

**84.** — *Accords de treizième.* Un accord de treizième, privé de quatre sons intermédiaires, peut offrir l'une des trois combinaisons suivantes :

1° deux intervalles de première qualité et un de seconde; 2° un intervalle de chaque qualité; 3° enfin, un intervalle de première qualité et deux de troisième. — Il en résulte que la première combinaison est aussi bonne qu'un accord de quinte dont elle contient les éléments; que la seconde est l'analogue d'un accord de septième; et que la troisième, enfin, rentre dans la catégorie des accords de neuvième. La première combinaison sera donc très-usitée, la seconde un peu moins, et la troisième peu (181).

85. — *Accords de quinzième.* Un accord de quinzième, privé de cinq notes intermédiaires, peut fournir l'une des trois combinaisons suivantes :

1° Deux intervalles de première qualité et un de seconde; 2° trois intervalles de deuxième qualité; 3° un intervalle de seconde qualité et deux de troisième. La première combinaison, qui rentre dans les accords de quinte, est très-usitée dans la famille de tonique pour commencer et pour finir une phrase; la seconde combinaison est exclusive aux accords de quinzième, et peut être employée dans le même cas que la première, quand on veut une impression un peu vigoureuse, un peu dure; la troisième est très-dure et presque inusitée (182).

86. — De là découle la règle suivante pour la pratique : on devra employer

*Continuellement*     les combinaisons que l'on peut faire avec les trois notes d'un accord de quinte, soit sous forme d'accord de quinte, soit sous celle d'accord de treizième;

*Moins souvent*     les combinaisons que l'on peut faire avec trois des notes d'un accord de septième privé de sa tierce ou de sa quinte, soit sous forme d'accord de septième, soit sous celle d'accord de onzième ou de treizième;

*Plus rarement encore* les combinaisons que l'on peut faire avec trois des notes d'un accord de neuvième privé de deux notes intermédiaires, soit sous forme d'accord de neuvième, soit sous celle d'accord de onzième ou de treizième (183).

DES ACCORDS DE QUATRE NOTES.

87. — Les combinaisons de quatre notes peuvent former un accord de septième complet ou un tronçon d'accord de neuvième, de onzième,

de treizième ou de quinzième. Du reste, quatre notes réunies fournissent toujours six intervalles (185).

88. — *Accords de septième.* Un accord de septième complet renferme toujours trois intervalles de première qualité, deux de seconde et un de troisième. Ces accords doivent donc être assez agréables quand ils ne contiennent pas de septième mineure, parce que l'intervalle de troisième qualité qu'ils renferment est compensé par trois intervalles de première qualité (186).

89. — *Accords de neuvième.* Un accord de neuvième, privé d'une de ses notes intermédiaires, peut offrir l'une des deux combinaisons suivantes : deux intervalles de chaque qualité ; ou deux intervalles de première qualité, un de seconde et trois de troisième. — Ces combinaisons sont donc beaucoup moins bonnes que celles que fournissent les accords de septième, et devront être bien moins employées que ces accords (186).

90. — *Accords de onzième.* Un accord de onzième, privé de deux notes intermédiaires, donne toujours l'un des trois résultats suivants : 1° deux intervalles de chaque qualité ; 2° un intervalle de première qualité, trois de seconde et deux de troisième ; 3° ou enfin deux de première, un de seconde et trois de troisième. En somme, tous ces tronçons, contenant chacun au moins deux intervalles de troisième qualité, sont plus ou moins durs, et ne sont que peu usités (187).

91. — *Accords de treizième.* Un accord de treizième, privé de trois notes intermédiaires, peut présenter quatre combinaisons différentes, qui sont : 1° trois intervalles de première qualité, deux de seconde et un de troisième ; 2° deux intervalles de chaque qualité ; 3° un intervalle de première qualité, trois de seconde et deux de troisième ; 4° enfin, deux de première, un de seconde et trois de troisième. — La première combinaison est la meilleure ; les deux dernières sont les plus mauvaises (188).

92. — *Accords de quinzième.* Quatre notes formant tronçon d'accord de quinzième peuvent fournir neuf combinaisons, dont voici les meilleures : quatre intervalles de première qualité et deux de seconde ; trois intervalles de première qualité et trois de seconde ; deux intervalles de première qualité, trois de seconde et un de troisième ; cinq intervalles de seconde qualité et un de troisième, etc. (189).

93. — En résumé, les combinaisons les plus douces, les plus agréables que l'on puisse faire, sont celles que l'on obtient avec trois notes d'un accord de quinte et avec quatre d'un accord de septième, *sous quelque combinaison que se présentent ces notes* (191).

# CHAPITRE VII (T. 1, P. 192).

### DES ACCORDS CONSIDÉRÉS SOUS LE POINT DE VUE DES MODULATIONS.

94. — Moduler, c'est faire l'une des trois choses suivantes :
1° Changer de mode sans changer de tonique (demi-modulation) ;
2° Changer de tonique sans changer de mode (demi-modulation) ;
3° Changer de mode et de tonique tout ensemble (modulation complète) (193).

On atteint le premier but, en passant du majeur au mineur de même base, ou réciproquement ; le troisième, en passant du majeur au mineur relatif, ou réciproquement ; et, enfin, on arrive au deuxième en modulant à la dominante ou à la sous-dominante, mais sans changer de mode (194).

### SECTION PREMIÈRE.

#### DES MODULATIONS DIATONIQUES.

95. — Cette section se partage en deux paragraphes : A. *Recherche de la loi d'enchaînement des modulations* ; B. *Indication des accords à prendre et de ceux à éviter quand on veut moduler*.

#### A. ENCHAINEMENT ET CLASSIFICATION DES MODULATIONS.

96. — Les gammes harmoniques qui ont le plus grand nombre d'accords communs sont, toutes choses égales d'ailleurs, celles qui offrent la modulation harmonique la plus naturelle, la plus facile (199).

97. — Les seules gammes majeures qui aient des accords communs avec celle d'*ut* majeur sont :

*Sol* et *fa*, qui ont chacune *quinze* accords communs avec *ut* majeur ;
*Ré* et *seu*, qui en ont chacune *six* ;
*La* et *mi*, qui n'en ont plus qu'*un* (200).

98. — Les seules gammes mineures qui aient des accords communs avec celle d'*ut* majeur sont :

Celle de *la*, qui en a *quinze*, comme *sol* et *fa* majeurs ;
Celle de *mi*, qui en a *dix* ;
Celle d'*ut*, qui en a *six*, comme *re* et *seu* majeurs ;
Celle de *ré*, qui en a *quatre* ;

Celle de *fa* et celle de *seu*, qui en ont chacune *trois* ;

Celles de *sol*, de *fè* et de *meu*, qui n'en ont plus qu'*un* (201).

**99.** — Voici la classification des modulations harmoniques, en partant d'une tonique majeure, représentée par *ut* :

Modulations de premier degré. — *Sol* et *fa* majeurs ; *la*, *mi* et *ut* mineurs ;

Modulations de second degré. — *Ré* et *seu* majeurs ; *si*, *ré*, *fa* et *sol* mineurs ;

Modulations de troisième degré. — *La* et *meu* majeurs ; *seu*, *meu* et *fè* mineurs (202).

**100.** — Les modulations qui font :

1° Changer de tonique seulement, se font sur la dominante et sur la sous-dominante ;

2° Changer de mode seulement, se font sur la tonique ;

3° Changer de mode et de tonique, se font sur les modales. Ainsi les modulations complètes se font exclusivement sur les modales (206).

### B. DU CHOIX DES ACCORDS QUAND ON VEUT MODULER.

**101.** — Quand on veut moduler d'une manière simple et naturelle, en évitant les écueils sur lesquels se jettent la plupart des commençants, il faut procéder par voie négative, puis par voie positive : par voie négative, on détruit le sentiment de l'ancienne tonalité en n'employant plus les accords qui la caractérisent ; par voie positive, on donne l'impression de la nouvelle tonique que l'on désire en prenant les accords qui la caractérisent (212).

**102.** — Il faut éviter de contrarier la modulation par l'emploi intempestif d'un accord de quinte de tonique ou de septième de dominante d'une gamme autre que celle que l'on veut atteindre ; ou par l'emploi de notes qui détruiraient la nouvelle tonalité. Ainsi, il faut éviter :

Le *fa*, lorsque l'on veut moduler en *sol* ;

Le *si*, lorsque l'on veut moduler en *fa* ;

Le *ré*, lorsque l'on veut moduler en *mi* ;

Le *sol*, lorsque l'on veut moduler en *la*, etc. (213).

**103.** — Il faut ensuite faire sentir l'accord de et septième de dominante et l'accord de quinte de tonique du ton vers lequel on module. En mineur, on peut encore faire sentir l'accord de septième de sensible. — On peut encore utiliser, comme moyens de transition, les autres accords de pavillon du ton vers lequel on veut moduler (212).

**104.** — Le point de départ pouvant être majeur ou mineur, les modulations présentent deux cas : départ d'une tonique majeure; départ d'une tonique mineure. — Prenons ces deux cas l'un après l'autre (213).

*Premier cas.* — MODULATION EN PARTANT D'UNE TONIQUE MAJEURE.

**105.** — En partant d'une tonique majeure représentée par *ut*, on a les cinq modulations suivantes :

En majeur { à la dominante représentée par SOL.
{ à la sous-dominante. FA.

En mineur { à la modale sous-tonique. LA. Mineur relatif.
{ à la modale sus-tonique. MI.
{ à la tonique. UT. Mineur de même basse.

**106.** — Modulation en majeur à la dominante, représentée par *sol*.
Les accords de pavillon du ton de *sol* majeur sont :

57$\dot{2}$ — accord de quinte de tonique (commun avec *ut* majeur);

2$\cancel{4}$6$\dot{1}$ — accord de septième de dominante ;

$\cancel{4}$61$\dot{3}$ — accord de septième de sensible;

6435 — accord de septième de sous-médiante, (commun avec *ut* majeur).

Pour moduler en *sol* majeur, faites donc sentir un de ces quatre accords, mais surtout 2$\cancel{4}$6$\dot{1}$ et 57$\dot{2}$, les deux principaux. — Évitez au contraire tout accord parfait autre que 57$\dot{2}$, et tous ceux qui contiennent le *fa* (213).

**107.** — Modulation en majeur à la sous-dominante, représentée par *fa*.
Les accords de pavillon du ton de *fa* majeur sont :

46$\dot{1}$ — accord de quinte de tonique (commun avec *ut* majeur);

135$\cancel{7}$ — accord de septième de dominante;

35$\dot{7}$2 — accord de septième de sensible ;

$\dot{5}$724 — accord de septième de sous-médiante.

Pour moduler au ton de *fa* majeur, faites donc sentir un des accords du pavillon de *fa*, mais surtout 135$\cancel{7}$ et 46$\dot{1}$. — Évitez en même temps tout accord parfait autre que 461, et tout accord contenant le *si* (214).

**108.** — Modulation au mineur relatif, représenté par *la*.
Les accords de pavillon du ton de *la* mineur sont :

$\dot{6}$13 — accord de quinte de tonique (commun avec *ut* majeur);

357$\dot{2}$ — accord de septième de dominante;

572$\dot{4}$ — accord de septième de sensible ;

7$\overset{.}{2}$46 — accord de septième de sous-médiante (commun avec *ut* majeur);

Pour moduler en *la* mineur, prenez donc un des quatre accords ci-dessus, mais surtout l'un des trois premiers, 57$\overset{.}{2}\overset{.}{4}$,35$\overset{.}{7}\overset{.}{2}$,6$\overset{.}{1}$3. Évitez les accords parfaits, surtout les majeurs, et tous les accords contenant le *sol* (215).

**109.** — Modulation en mineur à la modale sus-tonique, représentée par *mi*.

Les accords de pavillon du ton de *mi* mineur sont :

357 — accord de quinte de tonique (commun avec *ut* majeur);
7$\overset{.}{2}\overset{.}{4}$6 — accord de septième de dominante;
2$\overset{.}{4}$6$\overset{.}{1}$ — accord de septième de sensible;
$\overset{.}{4}$6$\overset{.}{1}$3 — accord de septième de sous-médiante.

Pour moduler au *mi* mineur, prenez donc un des accords que nous venons de citer, et évitez tout accord contenant le *ré* ou le *fa* (216).

**110.** — Modulation au mineur de même base, représenté par *ut*.

Voici les accords de pavillon du ton d'*ut* mineur :

135 — Accord de quinte de tonique;
5$\overset{.}{7}$24 — Accord de septième de dominante (commun avec *ut* majeur;
7$\overset{.}{2}$46 — Accord de septième de sensible;
246$\overset{.}{1}$ — Accord de septième de sous-médiante.

Ici la gamme quittée et la gamme prise, ne différant que par les modales, il faut éviter les accords qui contiennent le *mi* et le *la*, modales majeures, et faire sentir les modales mineures 3 et 6 (216).

*Deuxième cas.* MODULATION EN PARTANT D'UNE TONIQUE MINEURE.

**111.** En partant d'une tonique mineure, on a les trois modulations primaires suivantes en majeur :

A la modale sus-tonique (majeur relatif);
A la modale sous-tonique;
A la tonique (majeur de même base).

**112.** Modulation au majeur relatif, de *la* mineur à *ut* majeur. (217).
Voici les accords de pavillon du ton d'*ut* majeur :

135 — Accord de quinte de tonique;

5724 — Accord de septième de dominante;
7246 — Accord de septième de sensible (commun avec *la* mineur);
2461 — Accord de septième de sous-médiante (commun avec *la* mineur).

Évitez le *jè*, et faites sentir le *sol*. Arrivez ainsi aux deux accords 5724 et 135 ; 7246 et 2461, qui sont communs à *ut* majeur et *la* mineur, peuvent servir de moyen de transition (217).

113. — Modulation à la modale sous-tonique, de *mi* mineur à *ut* majeur. Je ne répète pas les accords de pavillon d'*ut* majeur ; ils sont trop connus. Il faut éviter les accords parfaits mineurs et tous ceux qui renferment le *fè* et le *rè* (218).

114. — Modulation au majeur de même base, d'*ut* mineur à *ut* majeur. L'accord de septième de dominante étant ici commun au ton que l'on quitte et à celui que l'on prend, ne suffit plus; il faut faire sentir les modales majeures et éviter avec soin les modales mineures *meu* et *leu* (219).

115. — Si l'on module en majeur, la modulation ascendante est plus facile que la modulation descendante ; si, au contraire, on module en mineur, la modulation descendante est la plus facile (220).

## SECTION DEUXIÈME.

### DES MODULATIONS CHROMATIQUES.

#### A. Modulations chromatiques par dièses.

116. — Un dièse qui entre dans une gamme y vient remplir l'une des trois fonctions suivantes : 1° sensible majeure ; 2° sensible mineure ; 3° modale majeure (222).

117. — Toutes choses égales d'ailleurs, les dièses pris chromatiquement deviennent plus facilement des sensibles, soit majeures, soit mineures, que des modales (222).

118. — Quand les dièses chromatiques sont pris comme sensibles, ils conduisent plus facilement : au *mode mineur*, pour les toniques *la*, *mi*, *si* ; au *mode majeur*, pour la tonique *sol*; indifféremment aux *deux* modes pour le *ré*; mais il est évident qu'ils peuvent faire l'inverse (223).

119. — Quand les dièses chromatiques sont pris comme modales, ils conduisent en majeur sur le *ré*, le *la*, le *mi*, et moins facilement sur le *si*, le *fè* et le *tè* (223).

## B. Modulations chromatiques par bémols.

**120.** — Un bémol qui entre dans une gamme y vient jouer l'un des trois rôles suivants : 1° Sous-dominante d'une gamme majeure ; 2° dominante d'une gamme majeure ; 3° modale d'une gamme mineure (224).

**121.** — Toutes choses égales d'ailleurs, les bémols pris chromatiquement deviennent plus facilement modales mineures que dominantes ou sous-dominantes majeures (225).

**122.** — Quand ils sont pris comme modales mineures, 3 et 6 jettent en *ut* mineur, et 7 en *sol* mineur ; 2 et 5 sont presque inusités dans ce cas (226).

**123.** — Quand ils sont pris comme sous-dominantes, le 7 conduit à *fa* majeur et le 3 à *seu* ; 6, 2, 5, sont presque inusités dans ce cas. Les bémols chromatiques sont très-rarement pris comme dominantes (227).

**124.** — En somme, les modulations chromatiques sont moins usitées que les diatoniques, celles par dièses sont plus employées que celles par bémols : les dièses chromatiques donnent surtout des sensibles et les bémols des modales mineures. Quelquefois, les dièses donnent des modales majeures et les bémols des sous-dominantes majeures (228).

### SECTION TROISIÈME.

#### MODULATIONS ENHARMONIQUES.

**125.** — Dans l'état actuel de la musique, les modulations enharmoniques sont des modulations de contrebande, anti-scientifiques, qui reposent sur un mensonge : l'identité du dièse et du bémol (228).

### SECTION QUATRIÈME.

#### A. Modulations en éclairs.

**126.** — Quand une modulation est de trop courte durée, *quand elle passe en éclair*, l'impression qu'elle produit n'est pas suffisante pour détruire la tonalité antérieure, qui est encore reprise après elle. Dans ce cas, l'harmoniste peut n'en tenir aucun compte, et agir abstraction faite du dièse ou du bémol rencontré (230). Voir aussi, t. II, p. 114 et suivantes, les *accords chromatiques*.

### B. Modulations effectuées sans dièses ni bémols.

**127.** — Une modulation peut être effectuée sans dièses ni bémols si l'accord de quinte de tonique de la gamme vers laquelle on veut moduler se trouve dans la gamme que l'on quitte (232).

### C. Modulations douteuses.

**128.** — Quelquefois l'oreille éprouve de l'hésitation à préciser la tonique ou le mode, quand les notes chantées remplissent des rôles également importantes dans deux gammes. C'est alors à l'harmonie à déterminer la tonalité et la modalité par l'emploi des notes convenables pour atteindre le but qu'elle désire.

## CHAPITRE VIII (T. 1er, P. 234).

### DE LA SUCCESSION ET DE L'ENCHAÎNEMENT DES ACCORDS.

**129.** — En harmonie, les mots *mouvement des parties* expriment le rapport qui existe entre les directions que suivent deux voix pour aller simultanément des deux notes d'un accord aux deux notes de l'accord suivant (235).

**130.** — Voici les quatre mouvements que peuvent présenter les parties :

1° *Mouvement parallèle ;* il a lieu lorsque chacune des deux voix répète le son qu'elle a déjà chanté ;

2° *Mouvement semblable ;* c'est celui qui arrive lorsque les deux voix montent ou descendent en même temps ;

3° *Mouvement oblique ;* il a lieu lorsque l'une des deux voix monte ou descend pendant que l'autre répète le son qu'elle a déjà chanté ;

4° *Mouvement contraire ;* il arrive lorsque l'une des voix monte pendant que l'autre descend (236).

### SECTION PREMIÈRE.

#### DE LA SUCCESSION DES ACCORDS.

**131.** — Le *mouvement parallèle* étant très-monotone, il n'en faut user que modérément avec les intervalles de première qualité ; il faut le pren-

dre encore moins avec ceux de deuxième, et presque pas avec ceux de troisième (237).

**132.** — Le *mouvement oblique*, très-facile à suivre pour l'oreille, apporte dans l'harmonie une variété perpétuelle qui lui donne une grande richesse. Aussi est-il très-employé, parce qu'il rend *délicieux* ce qui est *bon* (les intervalles de première qualité); il rend *bon* ce qui est *médiocre* (les intervalles de deuxième qualité); enfin, il rend *supportable* ce qui est mauvais (les intervalles de troisième qualité) (238).

**133.** Le *mouvement contraire* donne, comme le précédent, une variété continuelle d'accords; il est plus riche que lui de mélodie, mais un peu plus difficile à suivre. Il est très-usité, parce que, lui aussi, il rend *délicieux* ce qui est *bon*, *bon* ce qui est *médiocre*, et *passable* ce qui est *mauvais* (239).

**134.** — Le *mouvement semblable* offre deux variétés : 1° il amène toujours des intervalles du même nom, tierce après tierce, quinte après quinte, etc.; 2° ou bien il donne chaque fois un intervalle nouveau.

1° Quand le mouvement semblable donne toujours un intervalle de même nom il tend à produire la monotonie; aussi n'y a-t-il de supportable, dans ce cas, que les accords très-bons par eux-mêmes (intervalles de première qualité); les accords médiocres (intervalles de seconde qualité), et, à plus forte raison, les mauvais (intervalles de troisième qualité) sont alors refusés par l'oreille : il ne faut donc pas les prendre ainsi (241).

2° Lorsque le mouvement semblable amène chaque fois un effet harmonique nouveau, il offre presque la richesse, la variété, l'imprévu des mouvements contraire et oblique. Aussi l'oreille accepte-t-elle de cette manière, non-seulement les intervalles de première qualité, mais encore ceux de seconde, et à la rigueur (mais seulement entre les parties intermédiaires d'un quatuor) les intervalles de troisième qualité (241).

Cependant, voici une restriction : comme ce mouvement est un peu moins bon que les deux autres, il ne faut jamais prendre ni quitter par lui un intervalle de troisième qualité; et quand on s'en sert pour prendre ou quitter un intervalle de seconde qualité, il faut observer l'une des conditions suivantes : *a.* — *il faut que l'une des parties marche par degré conjoint, l'autre par degré disjoint; b.* — si les parties marchent toutes deux par degré disjoint, *il faut que les notes de l'accord que l'on quitte et celle de l'accord que l'on prend* se rencontrent ensemble dans un des accords des pavillons (140 et 252).

**135.** — Voici le résumé du mouvement semblable :

On peut prendre, par *mouvement semblable*, un intervalle de

- PREMIÈRE QUALITÉ. — *Toujours*, après un intervalle de première qualité;
  *Quelquefois*, après un intervalle de deuxième qualité (1);
  *Jamais*, après un intervalle de troisième qualité.
- DEUXIÈME QUALITÉ. — *Quelquefois*, après un intervalle de deuxième qualité (1).
- TROISIÈME QUALITÉ. — *Jamais*, après quoi que ce soit. (243)

**136.** — Voici le résumé de tous les mouvements :

1° Par les trois mouvements *parallèle*, *oblique* et *contraire*, on peut prendre et quitter un intervalle quelconque, à la seule condition de ne pas mettre l'un à côté de l'autre deux intervalles de troisième qualité, ni deux intervalles de seconde qualité de même nom et de même nature : deux quintes majeures, deux quartes mineures, deux octaves, etc.

2° Par mouvement *semblable*, on peut prendre la première qualité, si l'accord précédent ne s'y oppose pas; on ne prend jamais la troisième; et la seconde peut être prise si l'on se soumet à l'une des deux conditions signalées dans la note de cette page (245).

**137.** — Voici le résumé des intervalles par rapport aux mouvements :

1° Les intervalles de *première qualité* peuvent être pris et quittés par tous les mouvements, si les intervalles voisins sont pris et quittés selon les règles;

2° Les intervalles de *deuxième qualité* peuvent être pris et quittés par tous les mouvements; cependant, pour les prendre ou les quitter par le mouvement semblable, il faut se soumettre à la règle du mouvement conjoint ou à celle des accords de pavillon;

3° Les intervalles de troisième qualité ne peuvent être ni pris ni quittés par mouvement semblable; ils peuvent l'être par les trois autres (246).

**138.** — Une harmonie à trois parties n'étant que la réunion de deux duos à basse commune; celle à quatre parties présentant trois duos à basse commune; dans le trio, le quatuor, etc., on pourra toujours raisonner *comme si l'on avait devant les yeux autant de duos qu'il y a de par-*

---

(1) Ce *quelquefois* arrive lorsque l'une des deux conditions suivantes est remplie : 1° Quand l'une des parties seulement marche par degré conjoint; 2° quand les deux sons de l'accord quitté et les deux sons de l'accord pris se rencontrent ensemble dans l'un des accords des pavillons (252).

ties *au-dessus de la basse, et tous ces duos ayant pour basse la basse du trio, du quatuor,* etc. Voici dès-lors les règles qui régissent les successions d'accords de trois notes, de quatre notes, etc. : *Il faut que chacun des intervalles que forment les notes des parties supérieures avec les notes correspondantes de la basse soit pris et quitté selon les règles que nous venons d'établir* (247).

**139.** — Ainsi, en faisant comme s'il ne s'agissait que d'un duo, quand une note donnée, de l'une quelconque des parties, fait avec la basse :

1° Un *intervalle de première qualité*, on suit la règle des intervalles de première qualité ;

2° Un *intervalle de deuxième qualité*, on suit la règle des intervalles de deuxième qualité ;

3° Un *intervalle de troisième qualité*, on suit la règle des intervalles de troisième qualité (248).

**140.** — Les règles de succession des intervalles doivent être suivies : *très-sévèrement*, de la basse à la partie haute ; *sévèrement*, de la basse et de la partie haute aux parties intermédiaires ; *moins sévèrement*, d'une partie intermédiaire à l'autre (249).

## SECTION DEUXIÈME.

### DE LA MANIÈRE D'ACCOMPAGNER CHAQUE NOTE.

**141.** — Une note quelconque prend, en général, son accompagnement dans celui ou dans ceux des accords des pavillons qu'elle concourt à former (252).

**142.** — Ainsi, en général, et sauf les cas de *liaison des accords* et de *broderie*, chaque note s'accompagne de la manière suivante :

1° La *tonique* s'accompagne par des notes de l'accord de *quinte de tonique*, 135 ou 613, ou par des notes de l'accord de *septième de sous-médiante*, 2461 ou 7246.

2° La *médiante* ne prend que dans les notes de l'accord de *quinte de tonique*, 135 ou 613.

3° La *dominante* prend dans l'accord de *quinte de tonique*, 135 ou 613, et dans l'accord de *septième de dominante*, 5724 ou 3572.

4° La *sensible* prend dans l'accord de *septième de dominante*, 5724 ou 3572, ou dans l'accord de *septième de sensible*, 7246 ou 5724.

5° La *sous-médiante* et la *sous-dominante* prennent dans l'un des trois accords : de *septième de dominante*, 5724 ou 3572 ; de *septième de sensible*, 7246 ou 5724 ; de *septième de sous-médiante*, 2461 ou 7246.

6° La *sous-sensible* prend dans l'accord de *septième de sensible*, 7246 ou 5724, ou dans l'accord de septième de sous-médiante, 2461 ou 7246 (250).

143. — Remarquez que :
La *médiante* ne prend que dans *un seul* accord ;
La *tonique*, la *dominante*, la *sensible* et la *sous-sensible* prennent dans *deux* ;
La *sous-médiante* et la *sous-dominante* prennent dans trois (255).

### SECTION TROISIÈME.

#### DE LA LIAISON DES ACCORDS.

144. — La liaison des accords consiste à faire trouver, dans une même partie, une note commune entre deux ou un plus grand nombre d'accords consécutifs. Or, cette liaison peut présenter deux cas bien différents : dans l'un, on peut lier les accords sans être obligé de manquer à la règle des pavillons ; dans l'autre, on est contraint d'abandonner la règle des pavillons (256).

145. — Premier cas. — Dans le premier cas, les notes de liaison n'obligent pas à abandonner les accords des pavillons, parce que les notes à accompagner, soit au grave, soit à l'aigu, se rencontrant en même temps que la note de liaison dans l'un des accords ordinaires, on peut suivre la règle d'accompagnement. Il suffit alors, pour lier les accords, de faire rencontrer la note commune dans la même partie (256).

146. — Quand une note lie ainsi un certain nombre d'accords consécutifs, appartenant tous aux pavillons, on la nomme *tenue* ; cette tenue ne doit guère se faire que sur la *tonique* ou sur la *dominante* (258).

147. — Second cas. — Dans le second cas, les notes employées pour lier deux ou un plus grand nombre d'accords, obligent à négliger, pour un instant, la règle générale d'accompagnement ; on remplace un accord meilleur, mais qui ne se lie pas à son voisin, par un accord moins bon, mais qui a l'avantage d'avoir une ou plusieurs notes communes avec celui auquel on veut le lier (258).

148. — Quand la liaison force à quitter les accords des pavillons, elle a reçu des harmonistes l'un des noms suivants : *prolongation*, *suspension*, *retard*, *syncope*, quand le bon accord précède le mauvais ; *anticipation*, quand c'est le mauvais accord qui précède le bon ; *pédale*, enfin, quand il y

a un grand nombre d'accords liés ensemble par la même note, et que ces accords n'appartiennent qu'en partie aux pavillons (259).

**149.** — Comme la *tenue*, la *pédale* ne se fait que sur la *tonique* et sur la *dominante* (261).

**150.** — Voici les règles à suivre pour lier les accords :

1° Autant que vous le pourrez, liez les accords par des notes qui ne vous obligent pas à quitter les accords des pavillons ; la tenue est, *en général*, préférable à la pédale.

2° Quand on est forcé, pour lier deux accords, d'abandonner momentanément les accords des pavillons, il faut, autant que possible, éviter que les notes de liaison fassent seconde mineure ou septième majeure, surtout avec la basse.

3° Si les notes de liaison donnent des intervalles durs ou compromettants pour la tonalité ou le mode, il faut les garder le moins longtemps possible, les placer sur les coups faibles de la mesure et du temps, et les faire passer, en général, sur des croches ou des doubles-croches.

4° Ce n'est que très-rarement, et quand on ne peut faire autrement, qu'il faut prendre deux mauvais accords successifs.

5° C'est surtout quand les parties tendent toutes à marcher par mouvement semblable, qu'il faut avoir recours aux liaisons qui amènent le mouvement oblique entre les parties qui lient et toutes les autres. Le mouvement contraire réclame beaucoup moins la liaison que le mouvement semblable.

6° Quand on lie par deux notes, il faut bien prendre garde à ne pas le faire par deux notes qui tendent vers la même tonique et compromettent ainsi le ton et le mode, sauf le cas où l'on désire moduler.

7° Quand on est obligé de lier par des notes qui forment entre elles une seconde ou une septième, il vaut mieux, *en général*, prendre la septième que la seconde, surtout si celle-ci est mineure ; de même, il vaut mieux, en général, prendre la quinte que la quarte ; l'octave que l'unisson ; la tierce que la sixte ; l'intervalle simple que le redoublé, sauf le cas où l'on doit mettre une ou plusieurs mélodies entre les deux parties qui présentent les liaisons (263).

## SECTION QUATRIÈME.

### DES NOTES DE BRODERIE DANS LES ACCORDS.

**151.** Quand le compositeur veut broder une partie, il y introduit une plus grande variété de notes que dans les autres. Ces broderies

peuvent présenter deux cas : dans le premier, les notes de broderie se rencontrent en même temps que celles qui leur sont contiguës dans un des accords des pavillons ; dans le second, elles ne peuvent s'y rencontrer ensemble (264).

**152.** — Premier cas. Le compositeur brode une partie sans être obligé de manquer à la règle d'accompagnement, le même accord convenant également pour deux, trois ou un plus grand nombre de sons consécutifs (264).

**153.** — Deuxième cas. Ici l'on est obligé de manquer à la règle d'accompagnement, puisque l'on veut donner un seul et même accord pour accompagnement à des notes qu'il ne contient pas toutes ; aussi, comme on s'expose à blesser l'oreille par de mauvais intervalles, ou à compromettre le ton ou le mode, les bons auteurs se sont alors imposé la règle sévère de *marcher toujours par degrés conjoints dans la partie qui vient ainsi introduire dans l'harmonie des accords étrangers aux pavillons* (265).

**154.** — Les notes de broderie mal accompagnées ont reçu les noms de *notes de passage* et de *petites notes*, etc., selon la disposition du mouvement conjoint (266).

**155.** — Donc, quand on veut introduire des notes de broderie dans une partie, il suffit de se soumettre à l'une des deux conditions suivantes :

1° Faire que toutes les notes de broderie qui passent sur un même accord des pavillons appartiennent ensemble à cet accord.

2° Faire que la partie brodée marche par degrés conjoints tant qu'elle présente plusieurs notes pour une. Nous désignerons dorénavant la première de ces deux règles par le nom de *règle de l'accord brisé*, et la seconde par celui de *règle du mouvement conjoint* (269).

## CHAPITRE IX (T. 1, P. 270).

### DU RHYTHME, DE LA MESURE ET DU TEMPS.

#### SECTION PREMIÈRE.

##### DU RHYTHME ET DES CADENCES.

*Rhythme.*

**156.** — En général, le sens musical doit finir en même temps dans toutes les mélodies dont l'ensemble constitue l'harmonie ; on peut donc

formuler la règle suivante : les rhythmes doivent avoir la même durée dans les parties qui marchent ensemble; ils doivent commencer et finir en même temps. En d'autres termes, les quarts de cadence, les demi-cadences et les cadences doivent se rencontrer exactement aux mêmes places dans toutes les parties (271).

*Cadences.*

**157.** — Faisons d'abord observer : 1° Que l'accord qui commence une phrase musicale a presque la même importance que celui qui la finit; 2° que l'accord qui suit une demi-cadence ou un quart de cadence subit la même règle que celui qui marque la demi-cadence ou le quart de cadence. — Prenons d'abord la cadence, puis nous étudierons ensuite la demi-cadence et le quart de cadence.

**158.** — *Cadence parfaite et premier accord d'une phrase.* La phrase harmonique doit commencer par l'accord de quinte de tonique, tonique à la basse. Si l'on prend *la même note* pour toutes les parties, il faut que ce soit la tonique ou la dominante; si l'on *en prend deux*, il faut que ce soit tonique et médiante, quand on veut un accord doux; tonique et dominante, quand on le veut plus ferme. Par exception, le duo peut prendre médiante et dominante; si l'on prend trois notes différentes, on a l'accord complet.

Le *dernier accord* est le même que le premier; seulement, il faut absolument qu'il renferme la tonique, ce qui exclut l'unisson de dominante et la tierce de médiante, qui pouvaient être pris pour commencer. La tonique doit toujours être à la basse dans l'harmonie à plus de deux parties.

Ainsi, la règle de la cadence est fort simple : une harmonie doit commencer et finir par la tonique à la basse, accompagnée par des notes de l'accord de quinte de tonique. On peut commencer, mais non finir, par l'unisson de dominante ou la tierce de médiante (273).

**159.** — *Cadence rompue.* Quand le compositeur ne veut pas finir le sens musical, il *rompt* la cadence, c'est-à-dire qu'il ne la fait pas; à l'endroit prévu pour la cadence, il prend un autre accord que celui de quinte de tonique; ou, s'il veut conserver les notes de celui-ci, il les prend sous forme de tronçon d'accord de treizième de médiante (276).

**160.** — *Accord pénultième.* L'accord de septième de dominante, 5724 en majeur et 3572 en mineur, est celui qui convient le mieux comme

accord pénultième, précédant immédiatement l'accord de quinte de tonique, 135 ou 613 (276).

Dans l'accord pénultième, les notes de l'accord de septième de dominante conviennent d'autant mieux à la basse, qu'elles occupent un rang plus inférieur dans l'accord; ainsi :

4 — Le *fa* est le plus mauvais comme note de basse ;

2 — Le *ré* vaut mieux que le *fa*, mais ne vaut pas le *si* ;

7 — Le *si* vaut mieux que le *ré*, mais ne vaut pas le *sol* ;

5 — Le *sol* est le meilleur et doit toujours être pris dans le trio et le quatuor (280).

161. — *Demi-cadence, quart de cadence et accords qui les suivent.* Les demi-cadences et les quarts de cadences doivent se faire sur des accords qui ne blessent pas l'oreille, et qui, en même temps, ne finissent pas la phrase musicale (280).

162. — On atteint le premier but, en n'employant que des combinaisons qui rentrent dans l'un des accords des pavillons ; on atteint le second, en ne s'arrêtant pas sur un accord de quinte sans avoir la précaution d'employer à côté de lui un accord qui balance son influence modale ou tonale (281).

163. — Si la demi-cadence se fait sur une seule note, il faut que ce soit sur la dominante, répétée autant de fois qu'il en est besoin.

Si la demi-cadence se fait sur deux notes différentes, il faut que ces deux notes forment tierce ou sixte, c'est-à-dire intervalle de première qualité. On rencontre, cependant, fort souvent la quinte 5-2 (3-7 en mineur), et quelquefois la quinte 4-5 ; les autres intervalles de deuxième qualité sont très rarement employés aux demi-cadences : ceux de troisième qualité sont à peu près inusités, 5-4 excepté.

Si la demi-cadence se fait sur trois ou quatre notes différentes, elle prend une des combinaisons que l'on peut faire avec les notes de l'un des accords des pavillons ; les auteurs emploient surtout fréquemment l'accord de septième de dominante et tous les tronçons qu'il peut fournir (282).

## SECTION DEUXIÈME.

### DES MESURES.

164. — La règle générale de la mesure est des plus simples pour les accords : faites que le même accord contienne toujours ensemble toutes les notes qui marquent le coup fort de la mesure dans chacune des parties (283).

**165.** — Si l'on veut de l'harmonie suave, il faut faire rencontrer les accords doux sur les coups forts de la mesure, tandis que les accords médiocres, et surtout les mauvais, se placent sur les temps faibles.

Cette section se résume donc en deux mots : les coups forts à la même place dans toutes les parties ; les bons accords sur les coups forts et les mauvais sur les faibles.

## SECTION TROISIÈME.

### DU TEMPS ET DE SES DIVISIONS.

**166.** — Il faut que la division de l'unité, ainsi que la mesure et le rhythme, soient identiques dans toutes les mélodies superposées : voilà la règle ; il peut y avoir des exceptions (285).

**167.** — On emploie quelquefois la division binaire dans une partie et la division ternaire dans l'autre ; mais ces effets sont, en général, faussement rendus dans l'exécution. Il n'y a, d'ailleurs, aucune règle particulière à suivre dans ce cas (285).

**168.** — Quant aux durées respectives des sons dans chacune des parties dont l'ensemble forme l'harmonie, on peut observer l'un des trois effets suivants :

1° *Note pour note.* Dans le note pour note, ce qui est le cas le plus simple, on donne *la même durée à tous les sons qui constituent un même accord.* Cette durée peut aller depuis la plus petite fraction jusqu'à plusieurs mesures. Il n'y a ici aucune règle particulière à suivre (286).

2° *Plusieurs notes pour une.* Ici les notes correspondantes des diverses parties n'ont pas toutes la même durée. En même temps qu'une partie peut avoir des notes qui durent un temps, une autre en aura qui ne dureront qu'une fraction de temps ; une troisième en présentera qui dureront plusieurs temps ou même plusieurs mesures. Ce cas est le plus fréquent dans l'harmonie. Il demande que l'on se soumette à la règle de l'accord brisé ou à celle du mouvement conjoint (288).

3° Enfin, une ou plusieurs parties qui chantaient précédemment, et qui vont encore chanter tout à l'heure, se taisent momentanément. Ceci n'a d'autre résultat que de diminuer le nombre des parties de l'harmonie, et de ramener le quatuor, par exemple, au trio, au duo ou même à une simple mélodie (290).

## CHAPITRE X (T. 1, P. 291).

#### DES VOIX.

**169.** — Lorsqu'une voix d'homme et une voix de femme chantent un même son, elles ne donnent pas l'unisson, mais bien l'octave; l'homme donne le son grave de l'octave et la femme le son aigu. C'est cette particularité qui a fait diviser les voix humaines en deux classes : les voix d'hommes et les voix de femmes (291).

**170.** — Chacune de ces deux espèces de voix peut offrir deux variétés distinctes : les voix d'hommes comme les voix de femmes peuvent être *graves* ou *aiguës*. Cela porte donc à quatre espèces principales les voix humaines : basse et ténor pour les hommes, contralto et soprano pour les femmes; on en a huit en subdivisant les voix de chaque espèce en première et deuxième qualité (292).

**171.** — Dans l'écriture, voici la position qu'il faut donner à chacune des huit espèces de voix :

| | | | |
|---|---|---|---|
| VOIX DE FEMMES. | Premier soprano. — Le plus aigu des deux | } | Sopranos. |
| | Deuxième soprano. — Le moins aigu des deux | | |
| | Deuxième contralto. — Le moins grave des deux | } | Contraltos. |
| | Premier contralto. — Le plus grave des deux | | |
| VOIX D'HOMMES. | Premier ténor. — Le plus aigu des deux | } | Ténors. |
| | Deuxième ténor. — Le moins aigu des deux | | |
| | Deuxième basse. — La moins grave des deux | } | Basses. (293) |
| | Première basse. — La plus grave des deux | | |

**172.** — Lorsqu'un *intervalle simple* est chanté par une voix de femme et une voix d'homme, l'oreille entend le redoublement de l'intervalle quand la voix de femme chante le son aigu, et son renversement quand elle chante le son grave (294).

**173.** — Lorsqu'un *intervalle redoublé* est chanté par une voix de femme et une voix d'homme, l'oreille entend un intervalle triplé, quand la voix de femme chante le son aigu, et un intervalle simple quand elle chante le son grave (295).

**174.** — Ainsi, quand la voix de femme chante à l'aigu, les intervalles sont augmentés d'une octave; quand elle chante au grave, l'intervalle redoublé devient simple et le *simple seul est renversé*. Sous le point de vue de la succession des accords, il n'y a donc à s'occuper des voix que

dans *le seul cas où la voix de femme* chante le son grave d'un intervalle simple, la voix d'homme chantant le son aigu (298).

**175.** — Bien plus, dans le cas cité au paragraphe précédent, la pratique n'a à se préoccuper que de la quinte, qui devient quarte par le renversement, et qui ne peut alors être employée au commencement des phrases ni aux cadences, et, demande autant qu'il se peut, à être prise par mouvement oblique (299).

**176.** — Quand on fait chanter deux voix de même timbre, peu importe celle qui prendra le son aigu ou le son grave de l'intervalle. Lorsque, au contraire, on fait chanter deux voix de timbres différents, tenez en général la voix aiguë dans le haut de l'accord et la voix grave dans le bas (299).

FIN DU RÉSUMÉ DU LIVRE PREMIER.

# LIVRE DEUXIÈME.

# HARMONIE PRATIQUE.

(T. 2, P. 1).

## PRÉAMBULE.

**177.** — L'harmonie pratique se divise de la manière suivante :

1° Harmonie à deux parties ;
2° Harmonie à trois parties ;
3° Harmonie à quatre parties ;
4° Harmonie à plus de quatre parties (P. 1).

**178.** — On nomme *mélodie principale* celle qui est donnée pour être accompagnée ; on nomme *mélodies accessoires* celles qui sont composées dans le but d'accompagner la mélodie principale (2).

**179.** — Pour composer les mélodies accessoires, le bon sens et le bon goût réunis donnent les préceptes suivants :

1° Les mélodies accessoires doivent être écrites dans le même mode et le même ton que la mélodie principale ;
2° Il doit y avoir unité de rhythme entre les mélodies accessoires et la mélodie principale ;
3° Le caractère des mélodies accessoires doit être à peu près le même que celui de la mélodie principale ;
4° On doit, en général, user largement des intervalles de première qualité, modérément des intervalles de deuxième qualité, et peu de ceux de troisième qualité ;
5° Il faut donner aux accords une durée suffisante pour qu'on puisse les apprécier ;
6° Il faut, en général, que les mélodies soient franches, nettes et d'une exécution facile (3).

# CHAPITRE PREMIER (T. 1, P. 5).

### DE L'HARMONIE A DEUX PARTIES.

**180.** — L'harmonie à deux parties a pour but, une mélodie principale étant donnée, de faire une seconde mélodie qui puisse être chantée en même temps que la première, pour augmenter le plaisir de l'oreille (5).

**181.** — Voici la marche à suivre pour faire une mélodie accessoire à une mélodie principale (de la page 6 à la page 25).

1° Lisez attentivement la mélodie donnée, pour en reconnaître le ton, le mode, le caractère, et pour marquer la ponctuation ;

2° Faites une première ébauche à la tierce, en prenant vos accords dans le ton et le mode de la mélodie principale ; toutefois, faites de suite les exceptions suivantes : abandonnez la tierce

*a.* — Lorsqu'elle compromet la tonalité ;

*b.* — Lorsque la mélodie principale marche par accords brisés ;

*c.* — Lorsque la mélodie principale, très-accidentée, saute continuellement du grave à l'aigu ou réciproquement ;

*d.* — Lorsque la mélodie principale accumule des notes de très-courte durée dans un temps de la mesure.

3° Quand on supprime la tierce, on la remplace par la sixte, la quinte, l'octave, l'unisson, etc., selon l'idée mélodique ;

4° Il faut, en général, commencer par le note pour note, sauf le cas où la mélodie principale a des notes de très-courte durée ;

5° Lisez votre mélodie accessoire, d'abord seule, puis en duo, pour voir si elle répond aux conditions suivantes :

*a.* — Unité de ton et de mode  
*b.* — Unité de rhythme  } avec la mélodie principale.  
*c.* — Unité de caractère

*d.* — Enfin, il faut que l'air soit facilement chantable ; cette condition est trop souvent négligée par les commençants ;

6° On fait les corrections que l'on juge nécessaires, soit sous le point de vue des intervalles, soit sous celui des durées, puis on rechante sa mélodie pour s'assurer que les corrections sont convenablement faites ;

7° On s'assure que les règles des cadences sont suivies (23) ;

8° On s'assure aussi que la règle d'accompagnement de chaque note est appliquée telle qu'elle est indiquée aux pavillons harmoniques (dans le

duo, les commençants feront bien de se conformer scrupuleusement à cette règle) (23);

9° On s'assure que, quand une partie marche par accord brisé, l'autre puise l'accompagnement dans le même accord (24);

10° On s'assure que l'on a bien suivi les règles de succession des intervalles;

*a*. — Les intervalles de troisième qualité ne peuvent être ni pris ni quittés par mouvement semblable; ils peuvent l'être par mouvement oblique et par mouvement contraire (24).

*b*. — Les intervalles de seconde qualité doivent, en général, être pris et quittés par mouvement oblique ou par mouvement contraire. Quand on les prend ou qu'on les quitte par mouvement semblable, il faut suivre la *règle de l'accord brisé* ou celle du *mouvement conjoint* (24).

*c*. — Les intervalles de première qualité peuvent se prendre et se quitter par tous les mouvements, pourvu que l'on applique rigoureusement les règles aux intervalles de deuxième qualité et à ceux de troisième qualité (24).

182. — *Règles des voix.* Toutes les combinaisons binaires que l'on peut faire avec les voix peuvent se réunir en deux groupes de la manière suivante :

| *Premier groupe :* | *Deuxième groupe :* |
|---|---|
| VOIX D'HOMMES SEULES, OU VOIX DE FEMMES SEULES. | VOIX D'HOMMES ET VOIX DE FEMMES RÉUNIES. |
| 1° Deux ténors ou deux sopranos. Deux basses ou deux contraltos. | 3° Soprano et ténor, ou Contralto et basse. |
| 2° Ténor et basse, ou Soprano et contralto. | 4° Soprano et basse, ou Contralto et ténor. |

1° *Deux voix de même nom* : deux ténors, deux sopranos, deux basses ou deux contraltos, donnent de l'harmonie directe et ne demandent aucune précaution (26).

2° *Deux voix de même classe* : ténor et basse ou soprano et contralto, donnent encore de l'harmonie directe; il n'y a donc rien à en dire (27).

3° *Deux voix de même calibre, mais de classes différentes* : soprano et ténor, ou contralto et basse. Quand la voix de femme chante le son aigu de l'intervalle, l'harmonie est directe; elle est, au contraire, renversée quand cette voix chante le son grave d'un intervalle simple (T. 1, p. 291, t. 2, p. 28).

4° *Deux voix de classes et de calibres différents* : soprano et basse ou contralto et ténor. Quand la voix de femme chante le son aigu de l'accord, l'harmonie est directe ; quand elle chante le son grave, l'harmonie est renversée si l'intervalle est simple.

Dans tous les cas où la voix d'homme et la voix de femme se rencontrent dans le même duo, on n'a à se préoccuper que de la quinte et de la quarte ; quand la voix d'homme est au grave, il faut que l'intervalle apparent soit une quinte ; quand la voix d'homme est à l'aigu, il faut que cet intervalle apparent soit une quarte, pour qu'il devienne quinte par le renversement. De cette manière, on n'introduit dans l'harmonie que les quartes que l'on veut bien y introduire (31).

183. — *Règles relatives aux modulations.* Que l'on parte d'une tonique majeure ou d'une tonique mineure, que l'on veuille arriver à une tonique majeure ou à une tonique mineure, il faut, en général, faire sentir des notes prises dans l'accord de septième de dominante de la gamme vers laquelle on se dirige, puis ensuite dans l'accord de quinte de tonique. Si l'on désire une modulation douce, il faut, non-seulement faire une modulation de premier degré, mais encore la prendre en utilisant les accords communs que peuvent avoir l'ancienne gamme et la nouvelle ; si l'on veut, au contraire, une modulation brusque, heurtée, il faut la prendre de second ou de troisième degré d'un seul coup, et négliger l'emploi des accords communs, ou se servir des intervalles chromatiques, etc. Mais dans ce dernier cas, il faut craindre de dépasser le but, si l'on n'a pas une main déjà expérimentée (33).

184. — Quand la tonalité et le mode de la mélodie principale sont très-vigoureusement accusés, l'harmonie doit se soumettre à la tonalité imposée ; mais dans le cas contraire, quand le ton et le mode sont peu accusés, l'harmonie peut faire pencher la tonalité vers le point qui convient le mieux au compositeur (40).

185. — Que le compositeur, dans son accompagnement, emploie deux notes pour une, trois notes pour une, quatre notes pour une, etc., il n'a jamais qu'une précaution à prendre ; il doit se soumettre à la règle de l'accord brisé ou à celle du mouvement conjoint (T. 1, p. 264).

186. — Il dépend du compositeur d'employer, dans le même morceau, toutes les variétés note pour note, deux notes pour une, trois notes pour une, etc., ainsi que les espèces de liaisons nommées *tenue* et *syncope*, en se soumettant à l'une des deux règles citées au paragraphe précédent. Mais dans le duo, la pédale est peu employée, parce qu'elle rend l'harmonie pauvre.

## CHAPITRE II (T. 2, P. 47).

#### DE L'HARMONIE A TROIS PARTIES.

**187.** — L'harmonie à trois parties doit être considérée comme étant la réunion de deux harmonies à deux parties, ayant une basse commune, et les deux parties supérieures formant encore entre elles harmonie à deux parties (47).

**188.** — Les règles de l'harmonie à deux parties doivent être appliquées *très-sévèrement* dans le duo entre la basse et la partie aiguë; *sévèrement* dans le duo entre la basse et la partie intermédiaire; *moins sévèrement* dans le duo entre les deux parties hautes (48).

**189.** — L'intervalle de la basse à la partie aiguë doit surtout être pris dans les sixtes, puis dans les quintes et les septièmes convenablement opposées; en second lieu, dans les octaves et même dans les quartes. Ajoutez-y les intervalles redoublés, dixième, douzième, etc. Enfin, la tierce est bonne lorsqu'on se résout à sacrifier une des trois parties (5o).

**190.** — Quant au choix de la note intermédiaire, si les parties extrêmes font quinte entre elles, la note intermédiaire fait, en général, tierce avec toutes les deux; quand elles forment sixte, la note intermédiaire fait, en général, tierce avec la basse et quarte avec la note aiguë; quelquefois c'est le contraire qui a lieu. Quand elles font septième, la note intermédiaire donne quinte d'un côté et tierce de l'autre, etc. (53).

**191.** — Voici la marche à suivre pour faire deux mélodies accessoires à une mélodie donnée, c'est-à-dire pour faire un trio:

1° Lisez attentivement la mélodie donnée pour en reconnaître le ton, le mode, le rhythme, le caractère. Si le caractère en est doux, usez le plus possible d'intervalles de première qualité; s'il est grave, triste, élevé, vous userez un peu plus des intervalles de deuxième qualité, quintes surtout, et de troisième qualité, septièmes surtout.

2° Faites pour la basse une première mélodie accessoire, en suivant très-rigoureusement les règles de l'harmonie à deux parties, et en employant surtout la sixte, la quinte, la septième et l'octave. Les intervalles redoublés, dixième, douzième, etc., ne doivent pas être rejetés quand ils sont naturellement amenés par le cours de la mélodie. L'octave et la tierce doivent être ménagées, parce qu'elles réduisent l'harmonie à n'avoir plus que deux parties, ce qui est pauvre. L'unisson n'est convenable que pour commencer et pour finir. On s'assure que cette basse va bien avec la

partie haute, sauf peut-être l'inconvénient du trop grand écartement, inconvénient que fera disparaître la partie du milieu.

3° Faites la mélodie intermédiaire en suivant généralement la tierce avec la partie haute, excepté dans le cas où celle-ci saute trop; on prend alors la quarte, la quinte ou la sixte. On s'en rapporte, pour le choix de la note intermédiaire, à ce que nous venons de dire plus haut, en prenant toujours garde aux deux conditions suivantes : faire un chant facile et coulant; ne pas compromettre (si l'on veut ne pas moduler) la tonalité par le choix d'une mauvaise note.

4° Lorsque la partie du milieu est faite, on s'assure que les règles de l'harmonie à deux parties sont rigoureusement suivies entre elle et la partie inférieure, et que ces deux mélodies vont bien ensemble; on fait les corrections jugées nécessaires.

5° On compare la partie intermédiaire à la partie haute, et on les chante ensemble. Les règles du duo doivent encore être appliquées ici; mais les licences y sont permises. L'une des plus fréquentes est de prendre et de quitter les intervalles de deuxième et de troisième qualité par mouvement semblable; mais en suivant la règle du mouvement conjoint.

6° Après s'être assuré que les règles de succession des intervalles sont bien suivies partout, on s'assure que les règles des cadences sont également appliquées avec exactitude. — La cadence se fait sur l'accord de quinte de tonique, presque toujours précédé de l'accord de septième de dominante. — Le premier accord d'une phrase doit également être l'accord de quinte de tonique; on peut aussi commencer par l'accord de tierce de tonique avec répétition de la tonique, et par l'unisson de tonique ou de dominante.

La demi-cadence se fait surtout sur des notes prises dans un des accords des pavillons; les quarts de cadences se font de même.

7° On s'assure que les notes sont, en général, accompagnées par les accords des pavillons, sauf les cas de liaisons et de broderies; les commençants doivent faire tous leurs efforts pour n'abandonner que rarement les accords des pavillons.

8° Les broderies se mettent surtout dans les parties aiguës, et les liaisons, autant que possible, dans les parties graves. — Il faut prendre souvent à la basse la tonique, la dominante et la sous-dominante.

9° Lorsqu'on ne suit pas le note pour note, il faut observer la règle du mouvement conjoint ou celle de l'accord brisé (56).

**921.** — Quand on emploie des accords d'une note, il n'y a guère

d'usités que ceux de tonique et de dominante, sauf le cas ou les parties chantent toutes la même mélodie, à l'unisson ou à l'octave.

Quand on emploie des accords de deux notes, avec répétition de l'une d'elles, la tierce et la sixte sont très-usitées, la quinte et la quarte le sont beaucoup moins, la seconde et la septième ne le sont presque plus.

Quand on emploie des accords de trois notes, on les prend en général dans les combinaisons que l'on peut former avec les accords des pavillons (62).

**193.** — *Règle des voix*. Il n'y a que deux mots à dire : 1° quand la voix d'homme chante le son grave de l'intervalle, cet intervalle, pour l'oreille, est d'une octave plus grand qu'il ne le paraît pour l'œil ; 2° quand c'est la voix de femme qui chante le son grave de l'intervalle, cet intervalle est renversé s'il est simple, et rendu simple s'il est redoublé (64).

**194.** — Quant aux combinaisons des voix dans le trio, voici ce que l'on peut avoir : trois voix de femmes, trois voix d'hommes, deux voix de femmes et une voix d'homme, une voix de femme et deux voix d'hommes (64).

**195.** — *Règle des modulations*. Les règles pour moduler à trois parties sont identiquement les mêmes que pour moduler à deux parties ; nous n'avons donc rien à ajouter de nouveau à ce qui a déjà été dit (64).

**196.** — *De la manière d'accompagner plusieurs notes par une*. Ici les règles sont encore les mêmes que celle de l'harmonie à deux parties ; faisons seulement les observations suivantes :

1° Quand on applique la règle des accords brisés pour la succession des accords de deuxième qualité, par mouvement semblable, il faut que les *trois notes* de l'accord que l'on quitte, et les *trois notes* de l'accord que l'on prend, se rencontrent ensemble dans l'un des accords de l'édifice harmonique.

2° La liaison des accords est ici beaucoup plus nécessaire que dans l'harmonie à deux parties. Toutes choses égales d'ailleurs, il vaut mieux lier par la basse ; mais il faut cependant faire passer de temps à autre la liaison dans les parties hautes, pour éviter la monotonie. N'oubliez pas que la basse emploie surtout la tonique, la dominante et la sous-dominante.

3° La tenue et la pédale sont d'un emploi beaucoup plus fréquent dans le trio que dans le duo (67). Voyez les exemples *d'harmonie à trois parties*, de la page 68 à la page 77.

## CHAPITRE III (T. 11, P. 79).

#### DE L'HARMONIE A QUATRE PARTIES.

**197.**—Véritable harmonie naturelle complète, le quatuor est la réunion de trois duos, à basse commune, et dont les parties hautes font aussi entre elles des harmonies à deux parties. — Ainsi, le quatuor contient six duos : trois entre la basse et les parties hautes ; et trois autres formés par les parties hautes entre elles (78).

**198.** — Pour la succession des accords, les règles de l'harmonie à deux parties sont appliquées :

*Très-rigoureusement* entre la basse et les trois parties hautes ;
*Rigoureusement* entre la partie haute et les deux parties intermédiaires ;
*Moins rigoureusement* entre les parties intermédiaires (81).

**199.** — *Règle du choix des intervalles entre les diverses parties* (83).

1° La *basse* et le *soprano* prennent ordinairement la tierce, la quarte, la quinte, la sixte redoublées, quand le ténor passe au-dessous du soprano ; ils prennent en général la quinte, la sixte, la septième et l'octave simples, quand le soprano passe au-dessous du ténor. C'est-à-dire que l'on prend les petits intervalles redoublés ou les grands intervalles simples.

2° La *basse* et le *ténor* prennent ordinairement la tierce, la quarte, la quinte, la sixte redoublées, quand le ténor passe au-dessus du soprano ; ils prennent la quinte, la sixte, la septième ou l'octave simples, quand le soprano passe au-dessus du ténor. C'est-à-dire que l'on prend encore ici les petits intervalles redoublés ou les grands intervalles simples.

3° La *basse* et le *contralto* font en général tierce, quarte, quinte, sixte, unisson ; la basse prend ordinairement le son grave de l'intervalle, mais cette règle offre de nombreuses exceptions.

4° Le *contralto* prend les petits intervalles simples, tierce, quarte, seconde, avec le *ténor*, et les grands avec le *soprano*, quinte, sixte, septième ; il fait le contraire quand le ténor passe au-dessus du soprano. En un mot, le contralto, le ténor et le soprano, forment à peu près un trio ayant le contralto pour basse.

5° Enfin, le *ténor* et le *soprano* alternent pour faire l'un après l'autre le son aigu et le son grave de l'intervalle qui les sépare. Ils font, en général, duo serré, tierce, unisson, quarte, quinte, etc. (83).

**200.**—Marche à suivre pour faire un quatuor (84) :

Pour bien préciser la question, supposons que l'on nous donne la partie de soprano, et que l'on demande d'y ajouter celles de contralto, de ténor et de basse. Voici ce qu'il faut faire :

1° Lisez attentivement la mélodie donnée pour en reconnaître le ton, le mode, le rhythme et le caractère.

2° Faites une première mélodie pour la basse, en suivant très-rigoureusement les règles de l'harmonie à deux parties, et en employant les grands intervalles simples quand le soprano descend, et les petits intervalles redoublés quand il monte. — La basse doit, en général, éviter les sauts autres que ceux qui vont de la tonique à la dominante ou à la sous-dominante ; et ceux qui vont de la dominante à la tonique. La basse doit, en général, employer des notes de plus longue durée que celles des autres parties (84).

3° Faites, pour le ténor, une seconde mélodie, en suivant encore très-rigoureusement les règles de l'harmonie à deux parties avec la basse ; prenez les grands intervalles simples quand le ténor est au-dessous du soprano, prenez au contraire les petits intervalles redoublés, lorsqu'il passe au-dessus ; chantez la basse et le ténor seuls, pour vous assurer qu'ils vont bien ensemble (84).

4° Comparez le ténor au soprano ; ils doivent, en général, faire harmonie serrée à deux parties ; la tierce surtout est ici très-usitée ; on emploie même assez souvent l'unisson. On tolère les exceptions aux règles pour prendre les intervalles de seconde qualité et de troisième qualité par mouvement semblable. — Le ténor et le soprano doivent prendre alternativement le son aigu de l'intervalle qu'ils font entre eux. La partie la plus chantante est généralement abandonnée au soprano (85).

5° Si le ténor et le soprano vont bien ensemble, chantez-les en même temps que la basse, pour vous assurer de l'effet produit ; et, si tout va bien, passez à la partie de contralto ; dans le cas contraire, corrigez jusqu'à ce que l'effet produit vous semble satisfaisant (85).

6° Faites la troisième mélodie accessoire pour le contralto ; cette mélodie doit faire basse rigoureuse avec le soprano ; on emploie les petits intervalles simples quand le soprano passe au-dessous du ténor, et les grands quand il passe au-dessus.

7° Comparez le contralto à la basse, ils doivent faire duo serré, avec application rigoureuse des règles. — S'il y a des fautes, on les corrige, puis on compare de nouveau la partie corrigée à celles auxquelles on l'avait déjà comparée, pour voir si les corrections que l'on a faites dans un duo n'auraient pas introduit de fautes dans un autre. — On compare enfin le

contralto au ténor; ils doivent encore faire un duo; mais les exceptions sont ici largement permises (85).

8° Lorsqu'on s'est assuré que les divers duos dont se compose l'harmonie à quatre parties ne présentent aucune faute contre les règles de celle à deux parties, on prend le quatuor en entier, et comme quatuor cette fois, pour s'assurer qu'il satisfait aux règles des *cadences*, du *choix des accords*, des *broderies*, des *liaisons*, des *modulations* et des *voix* (85).

9° *Règles des cadences.* — La cadence se fait sur la tonique à la basse, accompagnée de notes prises dans l'accord de quinte de tonique. Cet accord doit être précédé de l'accord de septième de dominante. — Le premier accord est soumis à la règle du dernier. — On peut commencer par l'unisson de tonique ou de dominante. — Les demi-cadences et les quarts de cadences se font sur les combinaisons que peuvent fournir les accords des pavillons. Assurez-vous que toutes ces règles sont suivies dans votre quatuor (86).

10° *Choix des accords.* Assurez-vous encore que les quatre notes qui forment chaque accord se rencontrent ensemble dans un des accords des pavillons. Sauf les cas de liaisons et de broderies, les commençants feront bien d'être sévères sur l'application de cette règle. Quand on ne veut pas moduler, il faut, en majeur, se défier des combinaisons 613 et 357 (86).

11° *Broderies.* Les broderies sont, en général, réservées aux parties aiguës, sauf le cas de dialogue entre les parties basses et les parties hautes. — Quand il s'en trouve, il faut s'assurer qu'elles sont soumises à l'une des deux règles qui permettent leur emploi : *la règle du mouvement conjoint* et celle de *l'accord brisé* (86).

12° *Liaisons.* Généralement, il faut lier les accords dans le quatuor; une note de liaison suffit; quelquefois on en rencontre deux ou trois. Les notes de liaison, et particulièrement la *tenue* et la *pédale*, s'emploient de préférence à la basse, quoiqu'elles puissent s'employer ailleurs (86).

13° *Modulations.* Elles n'ont rien de particulier pour le quatuor; suivez les règles établies pour le duo et le trio (96).

14° *Voix.* Les combinaisons que peut offrir le quatuor sont les suivantes :

1° { Quatre voix de femmes;
    { Quatre voix d'hommes;

2° { Trois voix de femmes et une voix d'homme;
    { Trois voix d'hommes et une voix de femme;

3° { Deux voix de femmes et deux voix d'hommes.

Nous ne pouvons rien ajouter de nouveau à ce que nous avons dit des voix dans l'harmonie à deux parties et dans celle à trois (96).

15° *Limites extrêmes des voix*. Si le quatuor est fait pour des voix ordinaires, du son le plus grave de la basse au son le plus aigu des parties hautes, il ne doit y avoir qu'une douzième ou une treizième. N'allez à la quinzième et à la seizième que lorsque vous écrivez pour des voix d'élite. — N'abusez jamais des sons graves ni des sons aigus (96).

**201.** — Dans le quatuor, on peut employer des accords *d'une*, de *deux*, de *trois* ou de *quatre notes* (94).

Il faut, autant que possible, éviter les accords d'une note et même ceux de deux, parce qu'ils rendent l'harmonie trop pauvre. Il faut employer des accords de trois et de quatre notes. — Voici du reste ce que l'on peut dire du choix des accords dans le quatuor, suivant que ces accords ont *une, deux, trois* ou *quatre notes différentes*.

*Accords d'une note.* Très-peu usités, si ce n'est pour commencer et finir les phrases, sur la tonique ou la dominante. On les trouve encore quand toutes les parties chantent à l'unisson.

*Accords de deux notes.* Plus usités que les précédents; quand le quatuor emploie des accords de deux notes,

La tierce et la sixte sont très-usitées, ainsi que l'octave;

La quinte et la quarte sont peu usitées;

La seconde et la septième sont encore moins usitées.

*Accords de trois notes et accords de quatre notes.* — Ils forment la base de l'harmonie à quatre parties, et l'on ne doit les abandonner qu'à son corps défendant. — On doit prendre, en général, des combinaisons dont les notes appartiennent à l'un des accords des pavillons, ou à l'un des accords de neuvième de dominante. Nous rappelons que les accords de sixte sont très-doux et peu compromettants pour la tonalité; que les accords de quinte, très-doux aussi, sont au contraire compromettants pour la tonalité; que les accords de septième sont moins doux, mais qu'ils affermissent la tonalité; que ceux de neuvième et de onzième sont durs (95).

Voyez les exemples de quatuors, de la page 98 à la page 105.

## CHAPITRE IV (T. 11, P. 106).

### DE L'HARMONIE A PLUS DE QUATRE PARTIES.

**202.** — L'harmonie à plus de quatre parties étant exactement soumise aux règles de l'harmonie à quatre, nous n'avons pas un seul mot à ajouter à ce que nous avons déjà dit. Voyez les exemples aux pages 107 et suivantes.

## APPENDICE. (T. 11, p. 114).

### DES ACCORDS CHROMATIQUES.

**203.** — *Tierces.* Quand une modulation en éclair se rencontre dans un accord, il peut en résulter deux effets tout à fait différents : 1° la modulation transforme les tierces majeures en tierces mineures ou réciproquement ; 2° la modulation transforme les tierces majeures en tierces augmentées ou les tierces mineures en tierces diminuées. Dans le premier cas, l'accord ne sort pas des gammes diatoniques, dans le second il en sort pour entrer dans les gammes chromatiques qui seules contiennent la tierce augmentée et la tierce diminuée (à moins que l'on ne préfère remonter jusqu'à la gamme enharmonique qui les contient aussi) (114).

**204.** — Toute mélodie qui présente une modulation en éclair pourra sans difficulté prendre rang dans l'harmonie, quand la modulation rendra mineures des tierces majeures ou réciproquement ; mais elle sera, *en général*, repoussée quand elle rendra augmentée une tierce majeure, ou diminuée une tierce mineure, parce que ces deux intervalles, *la tierce augmentée* et *la tierce diminuée*, sont durs à l'oreille. Cependant, le dernier, *la tierce diminuée*, se rencontre encore assez souvent sous forme de renversement, *sixte augmentée*, ou de redoublement, *dixième diminuée* ; à l'état direct, elle est à peu près inusitée comme la tierce augmentée (117).

**205.** — *Quintes.* Les gammes diatoniques contiennent quatre variétés d'accords de quinte : 1° Accords parfaits majeurs : $46\dot{1}$, $135$, $57\dot{2}$, $357$ ; 2° accords parfaits mineurs : $246, 613, 357$ ; 3° accords neutres minimes : $\dot{7}24, 57\dot{2}$ ; 4° et, enfin, l'accord neutre maxime $135$, exclusif au mode

mineur. Prenons chacune de ces variétés, pour y étudier l'effet de la modulation en éclair (118).

**206.** — *Accords parfaits majeurs.* Chacun des trois sons de l'accord pouvant être ou diésé ou bémolisé, cela donne six accords différents, dont trois ne contiennent que des tierces majeures ou mineures, et dont les trois autres renferment une tierce diminuée, une tierce augmentée ou les deux ensemble (118).

**207.** — *Accords parfaits mineurs.* En bémolisant l'un des sons extrêmes ou en diésant le son intermédiaire, on transforme la tierce majeure en tierce mineure ou réciproquement, et les trois accords nouveaux ne sortent pas des gammes diatoniques. En diésant l'un des sons extrêmes ou en bémolisant le son intermédiaire, on obtient une tierce diminuée, une tierce augmentée ou les deux ensemble, et l'on a trois accords chromatiques qui ne se rencontrent pas dans les gammes diatoniques (119).

**208.** — *Accord neutre minime.* En bémolisant la note fondamentale ou en diésant la quinte, on obtient deux accords parfaits, l'un majeur et l'autre mineur, qui ne sortent pas des gammes diatoniques ; mais en bémolisant la quinte, ou en diésant la note fondamentale, ou, enfin, en diésant ou en bémolisant la tierce, on introduit dans chacun des quatre accords qui en résultent une tierce diminuée, qui rend chromatique l'accord neutre et le fait sortir des gammes diatoniques (119).

**209.** — *Accord neutre maxime.* Si l'on abaisse le son aigu ou que l'on dièse le son grave, on obtient un accord parfait ; ces deux accords ne sortent pas des gammes diatoniques. Mais si l'on élève le son aigu, ou si l'on abaisse le son grave, si l'on dièse ou si l'on bémolise le son intermédiaire, on a une tierce augmentée, et les quatre variétés ainsi obtenues sortent encore des gammes diatoniques pour entrer dans les gammes chromatiques (120).

**210.** — Ainsi, la modulation en éclair, passant dans un accord quelconque, fournit, en prenant les quatre variétés d'accords de quinte, les résultats suivants :

1° Sur un accord parfait, — trois accords diatoniques,
                      — trois accords chromatiques ;
2° Sur un accord neutre, — deux accords diatoniques,
                      — quatre accords chromatiques (121).

**211.** *Quand la modulation en éclair donne un accord diatonique*, elle est acceptée :

*Très-facilement*, quand elle rend majeur un accord mineur, *et vice versâ;*

*Très-facilement* encore quand elle rend majeur ou mineur un accord neutre ;

*Facilement,* quand elle rend neutre minime un accord parfait ;

*Moins facilement,* quand elle rend neutre maxime un accord parfait.

Ajoutons, que le remplacement de la quinte est plus facilement supporté que celui de la basse fondamentale (121).

**211.** *Quand la modulation en éclair donne un accord chromatique,* cet accord peut contenir une tierce diminuée, une tierce augmentée ou les deux ensemble. Or, tout accord qui contient la tierce augmentée étant inusité, nous n'avons à indiquer que ceux qui ont seulement la tierce diminuée.

Lorsque la tierce diminuée est unie à la tierce mineure, les auteurs ne l'emploient presque jamais.

Lorsque la tierce diminuée est unie à la tierce majeure, les auteurs l'emploient assez souvent. Les combinaisons qui ont la tierce majeure au grave sont beaucoup plus usitées que celles qui l'ont à l'aigu (125).

**212.** — En résumé, lorsque la modulation en éclair donne des accords diatoniques, on emploie tous les accords qu'elle peut donner ; quand, au contraire, elle produit des accords chromatiques, on n'emploie que ceux qui contiennent la tierce diminuée accompagnée de la tierce majeure, tout le reste est à peu près inusité ; et encore la tierce diminuée ne s'emploie-t-elle que sous forme de renversement ou de redoublement (126).

**213.** — Quant à la manière de prendre et de quitter les modulations en éclair, elle est fort simple ; le dièse et le bémol se prennent par degré conjoint, et se résolvent sur la note qui sert à les mesurer (126).

**214.** — *Septièmes.* Quand la modulation en éclair n'introduit pas d'intervalles chromatiques dans les accords de septième, elle est acceptée comme dans les accords de quinte, avec la seule précaution de résoudre le dièse sur le son supérieur et le bémol sur le son inférieur.

Quand, au contraire, la modulation introduit dans l'accord une tierce chromatique, elle n'est acceptée que lorsqu'elle introduit une tierce diminuée au-dessus ou au-dessous d'une tierce majeure. Et encore, les théoriciens n'acceptent-ils, en général, que les combinaisons analogues aux trois suivantes : $\underline{5}724$, $\underline{7}246$, $246\dot{1}$ : et ils prennent toujours la tierce diminuée sous forme de renversement ou de redoublement (126).

FIN DU RÉSUMÉ.

Avant d'exposer notre théorie nouvelle des accords, nous avons dû démontrer l'incohérence des autres théories, et nous avons cru devoir nous attaquer à celle de Reicha comme étant celle qui est le plus généralement admise, nous réservant, d'ailleurs, de publier plus tard un travail complet sur tous les harmonistes. Nous croyons avoir démontré que, comme ouvrages analytiques et raisonnés, les traités d'harmonie sont de la force des solféges. Mais après avoir montré le mauvais côté des livres classiques, la justice veut que nous en montrions le bon côté. La citation que nous allons faire va montrer au lecteur qu'autant Reicha descend quand il veut jouer le rôle de logicien, autant il s'élève quand il veut s'en tenir au rôle d'homme de goût, d'homme qui sent vivement et nettement l'harmonie. Donnons donc les conseils de Reicha sur la *pratique de l'harmonie*.

1° Unité de ton et de mode :

Reicha dit à ce sujet : « Si l'harmonie prend ses accords dans une autre
« gamme que celle que la mélodie fait sentir (ce qui est fort possible et
« arrive même fréquemment à beaucoup de compositeurs), elle contrarie
« la mélodie d'une manière fort désagréable et en détruit le charme ; on
« entend moduler l'harmonie, tandis que la mélodie reste dans le même
« ton, ce qui contrarie l'une et l'autre. L'harmonie nuit encore par là aux
« cadences mélodiques qui ne peuvent plus être senties. »

(Reicha, *Traité de mélodie*, p. 103).

(Idem, p. 115). « La mélodie, soit qu'elle module, soit qu'elle ne mo-
« dule pas, fait toujours sentir ses phrases dans une gamme suffisamment
« déterminée, et qui est facile à reconnaître. Si elle marche d'un ton à
« l'autre, l'harmonie doit nécessairement le faire de même et de la ma-
« nière la plus évidente et la plus satisfaisante. Arrivant dans la gamme
« nouvelle, le compositeur y trouve la même quantité d'accords que dans
« la gamme primitive ; il les garde aussi longtemps que la mélodie reste
« dans ce ton ; de la sorte il suivra strictement la mélodie de gamme en
« gamme. »

2° Unité de rhythme :

Reicha dit à ce sujet : « Les cadences harmoniques doivent se faire de

« concert avec les cadences mélodiques, c'est-à-dire que, lorsque la mélo-
« die fait une demi-cadence, l'harmonie doit la faire en même temps; et
« que lorsque la mélodie fait une cadence parfaite, l'harmonie doit la faire
« de même. »

« Les cadences harmoniques mal placées détruisent les cadences mélo-
« diques, et, par conséquent, le rhythme de la mélodie. C'est au point
« qu'une mélodie, quoique parfaitement bien phrasée, considérée sans
« l'harmonie, produit alors sur nous l'effet d'une mélodie mal phrasée. »

« C'est un des points les plus importants que de bien connaître et de
« bien observer les rapports des cadences harmoniques avec celles de la
« mélodie, sans quoi les repos mélodiques et les rhythmes sont infaillible-
« ment détruits, ainsi que l'intérêt de la mélodie. » (Reicha, *Traité de
mélodie*, p. 103).

3° Unité de caractère :

Reicha dit à ce sujet. « L'harmonie doit avoir le caractère de la mélo-
« die qu'elle accompagne, c'est-à-dire produire à peu près les mêmes im-
« pressions que la mélodie nous inspire, et ne la point contrarier par un
« caractère particulier, sans quoi l'une détruit l'autre et l'intérêt cesse,
« parce que notre attention ne peut se fixer à la fois sur deux choses dif-
« férentes, ou au moins ne peut les saisir qu'avec beaucoup de difficulté,
« ce qui finit par la lasser souvent au point de la détruire. » (Reicha,
*Traité de mélodie*, p. 103).

(Idem, p. 108). « Lorsque la mélodie est douce et naturelle, l'harmo-
« nie ne doit point être vive et recherchée; il faut qu'elle soit comme la
« mélodie simple et naturelle. Les compositeurs manquent de jugement,
« de tact, de goût et d'expérience, lorsqu'ils veulent briller partout
« comme des harmonistes savants. Il faut atteindre au but avec les moyens
« les plus simples. Tel a été de tout temps le principe des grands talents.
« Lorsque la mélodie produit un effet quelconque, il faut peu de chose
« de la part de l'harmonie pour la seconder; et, cependant, *ce peu de
« chose* paraît souvent difficile à trouver; on croit n'y mettre pas assez de
« savoir, et par cela même on en met trop : c'est là le grand écueil. On
« oublie que tout perd de son mérite à être déplacé, et que ce qui est
« franc, simple et naturel, fait autant de plaisir aux vrais connaisseurs
« qu'à ceux qui ne le sont pas. »

(Idem, p. 116). « On peut accompagner une même mélodie par diffé-
« rents mouvements provenant des différentes durées des notes. Il faut
« que cette variété de mouvement soit faite de manière à ne point altérer
« le caractère primitif de la mélodie. »

4° Choix des accords :

Reicha a dit à ce sujet : « Pour une mélodie simple et légère, il faut
« beaucoup d'accords consonnants (accords ne contenant que des inter-
« valles de première et de deuxième qualité) et fort peu d'accords disson-
« nants (accords contenant des intervalles de troisième qualité).

« Pour une mélodie triste et qui exprime la douleur, les accords dis-
« sonnants (troisième qualité) peuvent être employés ; mais, même là, il
« n'en faut pas faire abus, parce qu'un trop long usage de ces accords,
« dans le même morceau, donne à l'harmonie une empreinte forcée, qui,
« par conséquent, ne paraît ni franche ni naturelle (Reicha, *Traité de*
« *mélodie*, p. 109).

« Le duo est le morceau d'ensemble qui exige le plus de mélodie. Les
« phrases mélodiques, quand les deux parties marchent ensemble, se
« chantent à la tierce ou à la sixte, comme étant les deux intervalles les
« plus propres au duo (Reicha, *Traité de mélodie*, p. 60).

Nous recommandons particulièrement aux commençants la méditation de ces quelques lignes de Reicha ; elles accusent chez leur auteur un sentiment profond de la véritable harmonie, et doivent servir de code à tous les jeunes compositeurs.

FIN DE L'HARMONIE.

# POST-FACE.

Nos deux volumes du *Traité d'Harmonie* conduisent les conséquences de la théorie de Galin aussi loin que le permet l'état actuel de la science. En attendant que la publication de notre *méthode générale pour tous les instruments* élargisse encore le cercle d'utilité dont le principe fécond de Galin est le centre, nous pensons que le lecteur nous saura gré de lui offrir en quelques lignes le résumé des développements successifs de cette idée de régénération.

Galin a introduit le premier l'analyse rigoureuse dans l'exposition déductionnelle des vérités musicales ; il a fait, de la mauvaise notation chiffrée de Jean-Jacques Rousseau une combinaison homogène et rationnelle. Rousseau avait, pour le rhythme, un système d'écriture fort imparfait ; Galin a créé son *chronomériste*, chef-d'œuvre admirable de logique et de concision.

Il avait un esprit trop droit et trop élevé pour ne pas avoir compris que les progrès de la musique seraient retardés, tant que la détestable notation consacrée par l'usage ne céderait pas la place à l'écriture chiffrée, pour la musique *vocale* ; d'un autre côté, il reconnaissait pleinement l'embarras que le chiffre introduirait dans la notation de la musique *instrumentale*, et il avait rectifié, à cet égard, l'erreur grave de Rousseau, qui n'avait pas su distinguer entre deux choses aussi différentes que la voix et l'instrument. Mais il avait cru devoir ne point effaroucher les esprits timides, par une déclaration trop explicite en faveur de la supériorité du chiffre ; il comptait sur le bon sens de l'avenir. D'ailleurs, malgré la ressemblance des formes, il avait fait que cette écriture fût *à lui*, parce qu'il l'avait rendue parfaite, et il craignait de paraître parler trop favorablement de son œuvre.

Nous qui ne sommes point arrêtés par les mêmes scrupules, nous revendiquons hautement pour les chiffres la préférence qu'ils méritent. Sans eux, notre traité d'harmonie aurait perdu les neuf dixièmes de sa clarté ; sans eux, il nous eût été impossible d'analyser les traités déjà existants, et d'en démontrer l'incohérence.

M. Aimé Paris, élève de Galin, et son ami intime pendant les deux dernières années de la vie de cet homme remarquable, a créé, sur le modèle de la langue écrite de Galin, une langue syllabique des durées dont les résultats sont immenses pour l'étude du rhythme. Il a rendu sensibles, par une foule d'appareils mécaniques, toutes les combinaisons de la théorie; il a inventé son chronomériste mobile, instrument qui traduit à l'oreille toutes les idées de rhythme écrites pour l'œil.

Une tâche restait à remplir pour la partie élémentaire : la série d'exercices dont Galin avait annoncé l'intention de s'occuper, mais dont il n'est point resté de trace soit traditionnelle, soit écrite.

Madame Chevé a comblé cette lacune, dans un travail étendu dont il ne nous appartient pas de faire l'éloge ; mais dont nous avons le droit incontestable de dire que l'expérience a prouvé l'efficacité rapide et constante.

Le maître a trop peu vécu pour s'occuper de jeter sur la science harmonique la lumière qu'il a répandue à grands flots sur la base de toutes les études musicales ; et c'est sans aucune indication reçue de lui ni de son livre que, profitant d'observations faites par nous sur des éléments nombreux et convenablement coordonnés, nous avons substitué au chaos des ouvrages de Reicha, Fétis, Catel, etc., etc., des lois générales, simples et peu nombreuses, qui embrassent toutes les prévisions de la science des accords.

Nous avons fait justice des ridicules complications de ce qu'on a décoré du nom de style *classique*, et nous avons la conviction d'avoir rendu-là un véritable service.

Qu'il nous soit permis de dire encore que, malgré tout ce que nous avons ajouté à l'œuvre de Galin, jamais nous n'avons renié son nom ni méconnu son génie, nous qui n'étions pourtant point ses élèves *directs*; bien différents en cela de ces disciples ingrats qu'on a vus, peu de temps après sa mort, chercher, à l'aide de misérables alphabets qui ne fonctionnaient *pas autrement que les chiffres*, à faire croire qu'ils étaient les auteurs d'une nouvelle méthode. Nous possédons, et nous conservons comme une preuve de cette ingratitude, des écrits développés, dans lesquels le nom de Galin ne figure pas une seule fois ; nous en avons d'autres dans lesquels une habile distribution typographique, ou une virgule adroitement placée, semblent réclamer, pour le continuateur, l'invention du maître ; et nous connaissons tel de ces prétendus représentants de Galin, dont toute la vie scientifique se résume dans la glorieuse invention d'*un plateau destiné à garantir*

*le parquet des taches d'huile, quand on fait le service des lampes!!!*
Dans plusieurs endroits de ses ouvrages, M. Aimé Paris, qui a voué un culte religieux à la mémoire de Galin, a flétri énergiquement les plagiaires et stygmatisé les incapables qui ont exposé cette belle et pure renommée à porter la peine de leur outrecuidance ou de leur nullité.

Quant à ceux qui ont entouré d'un cadre, affectant telle ou telle forme, le tableau emblématique de Galin, nommé méloplaste, pour se proclamer les *inventeurs d'une nouvelle méthode*, nous n'avons rien à en dire, si ce n'est qu'ils ont dérobé un excellent instrument; mais qu'ils n'ont ni pu ni su prendre la manière de s'en servir.

L'équité du lecteur assignera à chacun la place qui lui appartient.

# CONTINUATION

# D'UNE INCROYABLE HISTOIRE.

Le 8 septembre 1845, j'écrivais en tête du premier volume de cet ouvrage, page 77, la phrase suivante : « Je le répète, je ne ferai défaut à personne. » Six mois se sont écoulés depuis, et la question n'a pas fait un pas de plus.

Toutes les personnes (et elles sont nombreuses) qui voient chaque jour les résultats que nous produisons, répètent à l'envi : « Quel malheur que « les autorités ne connaissent pas un pareil moyen! elles l'adopteraient « avec enthousiasme, *après en avoir fait faire une sérieuse vérification.* « Écrivez donc à M. de Rambuteau, pour les écoles de la ville, ou à M. de « Salvandy qui désire tant introduire la musique dans les colléges. D'au- « tres me disent : écrivez à M. Duchâtel, pour demander de faire une « expérience au Conservatoire; non, disent les troisièmes, il faut voir « M. Auber ou M. Orfila ; le premier dirige le Conservatoire royal, et le « second domine toute la musique élémentaire en France, par sa position « dans le Conseil de l'instruction publique. »

En mon âme et conscience, je déclare que j'ai toujours regardé toutes ces démarches comme parfaitement inutiles et ne devant amener aucun résultat; mais, comme je pouvais me tromper, j'ai fait violence à mes convictions, pour suivre les conseils que l'on me donnait ainsi de tous côtés ; et, pour qu'on ne pût pas dire que la seule démarche que j'aurais négligée eût peut-être été celle qui devait réussir, j'ai fait comme le *meunier du* BONHOMME, *j'ai suivi tous les conseils* qu'on m'avait donnés, *je les ai tous mis à exécution*, et je me hâte d'ajouter, *avec un insuccès complet jusqu'ici*. Oui, et la génération qui nous remplacera refusera de le croire, oui, j'ai offert à *toutes* les autorités qui ont quel-

que influence sur l'enseignement de la musique, en France, de démontrer *expérimentalement* et *gratuitement*, que l'on pouvait sans peine ni dépense décupler, centupler même, les résultats demandés partout à l'enseignement musical, à l'enseignement élémentaire comme à l'enseignement transcendant ; *et partout j'ai été repoussé sans examen !* Ministres, préfet, conseiller, directeur, etc., tous ont été unanimes pour repousser l'idée neuve qui demandait, le front haut, à prendre droit de cité, après exhibition faite de ses titres ; tous ont persisté à vouloir laisser la France entière croupir dans ces bourbiers scolastiques appelés *méthode Wilhem, solféges, traités d'harmonie, traités de contre-point,* etc. Eh bien ! soit ; on ferme partout l'oreille à toute proposition honnête et loyale d'*expérimentation* et de *concours ;* on se couche en travers de la route pour arrêter le progrès. Va donc pour la guerre, puisque la vérité ne peut obtenir son admission pacifique ; mais tant pis pour ceux qui se feront écraser sur la route : ils l'auront voulu !.. Le lecteur impartial comprendra que, dans une lutte aussi inégale, où nous sommes seuls contre tous, nous avons le droit d'user de toutes les armes que la loyauté et le bon goût ne nous défendront pas.

N'ayant encore reçu de réponse définitive à aucune de mes demandes, je suis obligé de remettre à une époque plus reculée la publication de toutes mes démarches et *des incroyables paroles* qu'elles m'ont fait adresser. A plus tard, donc, la continuation du débat ; mais en attendant, je vais faire connaître au lecteur une autre série de démarches faites par M. Aimé Paris, qui m'adresse la lettre suivante. Après la lecture de l'écrit de M. Aimé Paris, chacun sera en position de voir de quel côté se trouve la vérité, la loyauté et le courage, et de quel côté se rencontrent, au contraire, l'erreur, la duplicité et la couardise.

Paris, *vendredi 13 mars 1846.*

É. CHEVÉ.

# SEIZE ANS

## D'UNE LUTTE QUI N'EST PAS TERMINÉE

### ET QUI AMÈNERA INFAILLIBLEMENT

## LE TRIOMPHE D'UNE GRANDE IDÉE.

> In terrâ pax hominibus bonæ voluntatis !
> ( *Ordinaire de la messe.* )

A M. Émile CHEVÉ.

Metz, 15 novembre 1845.

Tu me demandes, frère, des documents qui puissent confirmer l'effet moral de ceux que tu as publiés dans ton *Appel au bon sens*, pour prouver qu'une vérité sûre d'elle-même ne redoute pas l'examen, tandis que les fausses doctrines, seules, refusent le combat à ciel ouvert, quand elles sont loyalement appelées sur le terrain de la preuve.

Je t'adresserais un volume, si je voulais te faire connaître une à une et dans leurs détails les luttes que j'ai soutenues, depuis vingt-cinq ans, dans mon humble rôle de pionnier de l'intelligence. Ce ne serait pas un livre sans intérêt que celui-là ; peut-être m'en occuperai-je un jour ; mais ici je dois seulement présenter rapidement le tableau des efforts que j'ai vainement tentés pour arriver à la seule solution concluante et raisonnable, la preuve par les faits. Il y a longtemps que toutes les convictions seraient formées, si les mœurs publiques étaient plus avancées ; mais les hommes sont disposés à croire ceux qui les flattent, plutôt que ceux dont la brusque franchise dédaigne les formes obséquieuses et met sans ménagement une plaie à découvert, pour mieux faire comprendre la nécessité ou l'urgence du remède.

Depuis près de huit ans, dans mon apostolat pour le triomphe des théories qui fondent la durée des souvenirs sur l'analyse et sur l'association des idées, j'exposais à mon auditoire, renouvelé presque chaque

mois, quelques-unes des idées de Galin, notre maître, lorsque, en 1829, les instances réitérées de plusieurs amis du progrès me déterminèrent à me livrer plus spécialement à la vulgarisation de cette théorie neuve et féconde. Il me semblait que les musiciens devaient accueillir avec empressement le moyen qui leur serait offert de réformer leur mode d'enseignement, surtout si l'initiation ne les grevait pas d'un impôt.

Pendant plusieurs cours consécutifs, j'invitai les professeurs à suivre *gratuitement* mes leçons ; rarement un seul d'entre eux se présentait ; et si, par hasard, quelque individualité mieux disposée avait assez de bon vouloir pour commencer la vérification, elle ne tardait pas à battre en retraite, effrayée par l'idée d'avoir à combattre des adversaires qui ne se distinguaient ni par la loyauté de leur résistance, ni par la délicatesse du choix de leurs moyens d'attaque.

Il fallait, dès lors, renoncer à faire accepter l'idée de gré à gré, par ceux qui, pourtant en réalité, étaient les plus intéressés à la voir triompher, s'ils ne mentaient pas, en protestant de leur zèle pour les progrès de l'art. Je me vis amené, par la force des choses, à demander qu'un parallèle fût établi entre les résultats de l'enseignement, d'après les deux théories ; car, malgré la variété des étiquettes adoptées par Rodolphe, les Conservatoires, Wilhem, Mainzer, Stœpel, Massimino, Quicherat, Panseron, etc., il n'y a que deux principes dans les camps opposés : le *son absolu*, chez les partisans de l'ancienne méthode ; les *rapports d'intervalles*, parmi les disciples de Galin.

Les conditions des concours que je déclarais accepter étaient nettement posées ; l'expérience était offerte avec *égalité de nombre d'élèves, d'âge, de dispositions musicales* (autant qu'on pouvait y parvenir), *de durée des leçons, de temps écoulé entre les séances.*

Nulle part, dans la foule des professeurs de musique de Strasbourg, Marseille, Lyon, Rouen, Bordeaux, etc., il ne se trouva un homme assez convaincu de la supériorité de son mode d'enseignement pour essayer une épreuve que, souvent, je proposais en assurant à mon compétiteur *une indemnité qui devait lui appartenir, quel que fût le succès de l'entreprise.*

Je profitai d'un assez long séjour à Paris, en 1836 et 1837, pour demander la même preuve de conviction aux chefs d'école qui avaient arboré leurs diverses bannières. Tous me refusèrent ; *chacun par des motifs différents.*

M. Massimino s'excusa sur le découragement dans lequel il était tombé,

par suite des tracasseries que lui avait suscitées l'esprit intrigant de Wilhem.

M. Mainzer imagina une fin de non-recevoir, fondée sur ce qu'un essai comparatif n'était propre qu'à exciter des *animosités personnelles*!!!

F. Stœpel y mit moins de mansuétude; il refusa net. C'était peu de temps avant que l'affaiblissement de sa raison le conduisît au tombeau.

Wilhem, à qui je fus obligé de renouveler de vive voix, en présence d'un témoin, la proposition *écrite* qu'il avait laissée sans réponse, ne se montra nullement disposé à accepter une épreuve dans laquelle il n'aurait rien à espérer du crédit de M. Orfila. Déjà, à cette époque, M. le doyen actuel de la Faculté de médecine de Paris était le directeur suprême de l'enseignement musical, auquel, entre nous, je le soupçonne fort ne pas entendre grand'chose; non qu'il n'ait su tirer un *très-grand parti* de sa magnifique voix; mais parce qu'il ne m'est nullement démontré que les qualités du chanteur puissent tenir lieu de celles de l'analyste. Je ne tarderai pas à examiner, dans une *Toxicologie musicale*, si M. Orfila sait appliquer aux *poisons intellectuels* les procédés d'investigation qui lui font trouver quelquefois de l'arsenic où d'autres ne l'ont pas soupçonné.

Je soumettrai à une analyse rigoureuse l'inqualifiable rapport dont M. Boulay de la Meurthe a eu le crédit de faire approuver unanimement les conclusions par le conseil municipal de la Seine. Je montrerai l'absence complète d'intelligence et d'esprit de déduction, les monstruosités les plus faciles à reconnaître et à signaler, là précisément où il a trouvé la preuve révélée du *génie* de Wilhem; et quand mon scalpel aura mis à nu toutes les parties gangrénées de ce squelette informe, on se demandera comment M. Orfila n'a pas craint de prendre sous son patronage actif et persévérant une conception digne des temps de barbarie; comment, au nom de l'esprit de progrès et de philanthropie, M. Boulay de la Meurthe a pu venir demander une couronne civique pour une rénovation qui méritait d'être ignominieusement chassée du sanctuaire de la science, au nom du sens commun et de l'intérêt bien compris des familles.

J'ai insisté, à la même époque, auprès de M. de Gasparin, ministre de l'intérieur, pour faire ordonner un concours général entre les diverses méthodes, *y compris celle du Conservatoire*; M. Cavé, directeur des beaux-arts, à qui je fus renvoyé par le ministre, me répondit que le gouvernement ne voulait rien faire qui pût *désobliger* M. Chérubini.

A Bordeaux, j'accepte, le 20 janvier 1838, sans autre indemnité que la perspective d'un essai comparatif, formellement stipulé, l'instruction d'une division des élèves-professeurs de l'école normale primaire. On

m'avait promis (verbalement il est vrai) que ces élèves seraient comparés avec la division supérieure, qui avait commencé, dix-huit mois auparavant, par la méthode Wilhem, et qui continuerait ses études en même temps que mes élèves. Arrivé à mon terme, je demande la comparaison *promise*. On me répond effrontément que rien de semblable n'est entré dans les intentions de la commission de surveillance : comme si j'aurais eu la simplicité, moi déjà chargé de quatre cours publics, dont deux gratuits, l'un pour les enfants, l'autre pour les ouvriers, de m'imposer en outre *gratuitement* le fardeau de l'Ecole normale, où les *portes fermées au public intercepteraient le retentissement de mes résultats!* Il aurait fallu me faire interdire. M. Perrot, professeur d'après Wilhem, a eu les mêmes scrupules de prudence que ce créateur de la soi-disant méthode si chère à M. Orfila, et l'administration de l'Ecole normale de Bordeaux n'a pas hésité à fausser sa parole, pour sauver l'amour-propre de son professeur.

A Lyon, en 1839, un représentant du Conservatoire royal de France, M. Viallon, ne se montra pas plus disposé à rompre une lance en faveur des doctrines de cet établissement, où l'enseignement élémentaire est aussi déplorable que partout ailleurs.

L'année suivante, à Lille, la méthode Wilhem, dans la personne de mademoiselle Cottignies, professeur à l'Association Lilioise, a reculé devant le parallèle que je lui ai proposé.

Dans la même ville, et à la même époque, la succursale du Conservatoire de Paris n'a point accepté des offres d'essais comparatifs (1).

---

(1) Je crois pouvoir rapporter ici une anecdote qui se rattache très-directement à mon sujet. L'Académie royale de musique de Lille avait refusé, le 8 août 1840, par une lettre signée de six administrateurs de cet établissement, l'essai comparatif que j'avais proposé le 15 juillet précédent. J'eus quelque raison d'être surpris, en recevant, peu de jours après ce refus, une lettre d'invitation pour la distribution des prix de la succursale du Conservatoire. M. le Préfet, éblouissant de broderies, prononça un discours dont la péroraison me parut contenir des allusions assez tranchées. Je crus trouver dans ce passage l'explication de mon billet d'entrée. Il n'était pas tout-à-fait impossible que l'Académie royale, qui avait une revanche à prendre, eût jugé à propos de me faire *gronder*, comme un écolier mutin, par M. de Saint-Aignan, préfet du département du Nord. Je le pensai, du moins, et le lendemain, 30 août, j'adressai à M. de Saint-Aignan une lettre ainsi conçue :

Monsieur le Préfet,

« Dans la position que m'ont faite des propositions adressées par moi à l'Académie royale de musique de Lille, une lettre que j'ai reçue de l'administration de cet établissement, le 9 août, et la reproduction (encore sans réponse) de mes propositions du même jour, je suis excusable de ne point dépouiller de toute application personnelle la phrase qui termine

A Bruxelles (1840, 1841, 1843), je m'adressai à M. Fétis, directeur du Conservatoire royal, et auteur de plusieurs méchants articles contre la théorie de Galin. Mes propositions de *concours* furent refusées à trois reprises différentes. M. Fétis avoua, par son silence, l'impossibilité de combattre les preuves multipliées de malveillance et de mauvaise foi que je publiai dans une lettre que n'aurait certainement laissée sans réponse, si

votre discours d'hier, à la distribution des prix de la succursale du Conservatoire de Paris, et dans laquelle, sauf de légères différences de mots que je n'étais pas préparé à sténographier, vous avez invité les élèves *à se tenir en défiance contre les paroles de ces génies qui se croient méconnus, et à persévérer dans l'excellente direction qui leur est donnée.*

Je n'ai pas de mon importance une opinion assez exagérée, Monsieur le Préfet, pour croire qu'il doive être impossible que mon nom ne soit point parvenu jusqu'à vous, et je recevrai, sans aucun sentiment pénible, la réponse qui m'apprendra qu'il faut être placé plus haut que je le suis dans le monde intellectuel, pour s'imaginer qu'on entre pour quelque chose dans les préoccupations des hommes investis d'une magistrature considérable. Aussi, dans le cas où je me tromperais, en admettant la très-faible probabilité d'un blâme jeté par vous sur les idées que j'essaie de substituer à d'autres, je vous offre d'avance mes excuses très-sincères, pour la perte des moments que vous aurez consacrés à lire cette lettre, et pour une supposition qui aura pu vous blesser.

D'un autre côté, si je n'étais pas tout-à-fait étranger à la fin de votre allocution, j'ose espérer, Monsieur le Préfet, que vous ne refuseriez pas de donner à votre opposition une forme plus nettement accusée, comme je le ferai sans hésitation, toutes les fois qu'on fera un appel à ma loyauté.

J'ai l'honneur d'être, avec respect, Monsieur le Préfet, votre très-humble et très-obéissant serviteur,

AIMÉ PARIS. »

Lille, 30 août 1840.

Le lendemain on me remit le billet suivant :

*Cabinet du préfet du Nord.*

Monsieur,

« M. le Préfet me charge de vous informer qu'il ignore complètement vos rapports avec l'Académie de musique de Lille. Il n'a donc ni pu, ni voulu, dans son discours, faire allusion à votre personne ou à vos idées que, d'ailleurs, il ne connaît pas.

Agréez, Monsieur, l'assurance de ma considération très-distinguée,

EUGÈNE VEUILLOT,
*Secrétaire particulier de M. le Préfet.* »

Lille, 31 août 1840.

Les journaux de Lille publièrent le lendemain le discours de M. le préfet du Nord. J'y cherchai vainement la phrase *que j'avais entendue* et qui avait été *remarquée par beaucoup d'autres personnes.* Pourquoi l'a-t-on retranchée? pourquoi m'a-t-on adressé une lettre d'invitation? C'est un double mystère que je n'essaie point d'éclaircir.

elle n'avait pas été vraie de tout point, aucun homme soigneux de sa réputation de droiture et de puissance d'analyse.

Mes démarches nombreuses *pendant* QUATRE ANS, auprès du ministre des travaux publics et de celui de l'intérieur, en Belgique, pour obtenir que M. Fétis fût invité à accepter le concours, n'eurent aucun résultat ; je me trompe : elles me donnèrent la mesure du degré de niaiserie auquel peuvent descendre même des conseillers de la couronne, quand, au lieu d'avouer tout simplement qu'ils tiennent à conserver *ce qui est*, ils entreprennent de donner à une faute les apparences d'une mesure salutaire.

Voici mes preuves :

*A Monsieur le Ministre de l'Intérieur, à Bruxelles.*

Monsieur le Ministre,

Je ne veux aucun emploi, soit salarié, soit permanent, au Conservatoire royal de Bruxelles. M'offrît-on un traitement égal à celui du directeur, ma résolution serait la même.

Si on ne veut point comprendre une pensée de dévouement, et s'il faut absolument tout expliquer par un intérêt matériel, je consens à voir assigner pour motif à cette abnégation contestée, le désir d'augmenter mes revenus, en exploitant une victoire.

Plusieurs fois déjà, Monsieur le Ministre, sans obtenir de vous aucune réponse, j'ai eu l'honneur de vous proposer un parallèle dont le résultat pouvait éclairer le gouvernement sur la meilleure marche à suivre pour établir l'enseignement élémentaire de la musique sur des bases larges et certaines.

Je renouvelle aujourd'hui cette proposition.

Des élèves pris exclusivement parmi ceux que j'ai inscrits pour mon cours du 18 mai dernier, et d'autres élèves, admis, depuis trois ans au moins, au Conservatoire royal de Bruxelles, seront soumis concurremment, le 31 août prochain, à des épreuves comparatives.

Il sera tenu compte, de part et d'autre, du nombre des concurrents, par rapport au total des élèves inscrits.

Si mes disciples, placés dans des conditions variées, dégagent *seuls* l'inconnue des problèmes de lecture, tandis que leurs adversaires seront souvent obligés de confesser leur impuissance, il faudra nécessairement en conclure que le système qui permet de tout réduire à un petit nombre de types est de beaucoup préférable à celui dans lequel la déconvenue est la règle et le succès l'exception.

Je crois qu'il me sera possible de prouver que tous les élèves de la théorie usuelle qu'on présentera comme capables de déchiffrer la musique, n'y seront parvenus qu'en se créant un système analogue à celui de Galin. Il me suffira, pour cela, de leur présenter, avec les accidents disséminés, des morceaux du même degré de difficulté que ceux qu'ils auront déchiffrés d'une manière satisfaisante, les accidents étant groupés à la clé.

Le spécimen qui suit servira à régler la nature des expériences. Je fournirai, dans cet ordre d'idées, les matériaux des épreuves pour les disciples de l'enseignement usuel; mes élèves opèreront sur des données de la même nature, fournies par les représentants de la méthode opposée.

J'ai eu l'honneur, Monsieur le Ministre, de vous soumettre, au mois d'octobre 1843, les motifs qui me défendaient d'accepter, pour mes élèves, un examen dans lequel on ne produirait aucun terme de comparaison. Rien n'est changé dans ma manière d'envisager la question; je refuserais ce mode vicieux de vérification.

Je verrais avec joie appeler les adversaires et le défenseur de Galin devant une commission d'hommes honorables et distingués par leur capacité. Le chef du Conservatoire a l'habitude de l'argumentation orale et de la discussion écrite; sa déclaration de principes remonte au mois de septembre 1833; il doit être prêt dès longtemps à soutenir sa thèse. Preuve par le fait et par le raisonnement, j'accepte tout ce qui peut conduire à la découverte de la vérité.

Quand le gouvernement se sera convaincu de la supériorité de nos théories, et de la certitude des résultats, je me mettrai à sa disposition, pour familiariser les professeurs de solfége du Conservatoire avec un meilleur enseignement, ou pour leur former des successeurs, s'ils refusent d'entrer dans des voies plus sûres. J'offre, dans ce cas, de remplir gratuitement leurs fonctions, comme intérimaire.

Ma demande devant nécessairement être renvoyée à Messieurs les membres de la commission du Conservatoire royal, je crois ne rien faire qui ne soit convenable, en les préparant à examiner dès aujourd'hui mes propositions, et en leur adressant la copie autographiée de ce qui doit leur être transmis officiellement.

J'ai l'honneur d'être, avec respect, Monsieur le Ministre,

Votre très-humble et très-obéissant serviteur,

AIMÉ PARIS.

Bruxelles, 30 juillet 1844.

Huit jours après, je recevais du ministre Nothomb une réponse qui mérite d'être conservée, pour montrer combien, en quelques lignes, il est possible de donner de soufflets au sens commun. La voici :

*A Monsieur Aimé Paris, Montagne de la Cour, n. 84, à Bruxelles.*

Bruxelles, 8 août 1844.

MONSIEUR,

En réponse à votre lettre du 30 juillet dernier, j'ai l'honneur de vous faire observer que si le gouvernement ne peut repousser d'une manière absolue les nouvelles méthodes pour l'enseignement de la musique, il ne doit pas non plus les admettre aveuglément. Il faut que des succès durables et non contestés aient donné à ces méthodes une certaine consistance; il faut que l'expérience en ait démontré la supériorité sur les mé-

hodes anciennes, avant que le gouvernement puisse les introduire dans ses établissements.

Si la théorie de Galin, connue du reste depuis assez longtemps pour pouvoir être appréciée par les personnes compétentes, avait ce degré de consistance dont je viens de parler, le gouvernement ne refuserait pas, Monsieur, de l'accueillir au moins à titre d'essai. Mais, des hommes de capacité nient l'excellence de cette théorie; des professeurs du premier mérite et très-expérimentés en contestent tous les avantages et l'excluent de leur enseignement. Dans un tel état de choses, que doit faire le gouvernement? La prudence exige qu'il s'abstienne et qu'il attende : c'est au temps seul qu'il appartient de résoudre le problême. Si la méthode que vous préconisez l'emporte réellement sur l'ancienne, si la comparaison des résultats obtenus par l'une ou par l'autre est en faveur de la première, nul doute, Monsieur, que celle-ci ne finisse par triompher, sans qu'elle ait besoin de l'appui du pouvoir.

Quant au concours que vous proposez, je regrette, Monsieur, que le caractère de personnalité que vous y avez attaché mette le gouvernement dans l'impossibilité absolue de l'autoriser.

Agréez, Monsieur, l'assurance de ma parfaite considération,

*Le Ministre de l'Intérieur,*

NOTHOMB.

Ne point relever sans circonlocutions toutes les hérésies de cette réponse, c'était passer condamnation sur les pauvretés que M. Nothomb prodiguait à pleines mains, dans cette curieuse apologie du *statu quo* musical.

Au risque de me voir taxer d'irrévérence, je déposai à l'hôtel du ministre une lettre ainsi conçue :

*A M. le Ministre de l'Intérieur.*

Monsieur le Ministre,

Si les vérités de la géométrie n'étaient point acceptées universellement, et que j'eusse trouvé le moyen de démontrer, à l'aide de cette simple figure, que deux angles opposés par le sommet sont égaux, je ne trouverais pas une raison suffisante pour changer d'avis, dans l'opposition de la généralité des hommes qui se sont occupés d'arpentage ou de construction; je ne me croirais pas non plus obligé de soumettre ma raison et l'évidence déductionnelle à la dénégation d'un fonctionnaire élevé.

L'ouvrage que j'ai l'honneur de vous adresser (1) prouve que la doctrine dont je me suis fait l'apôtre est fondée sur des bases larges et solides; j'ai promis, page 74, de lever toutes les difficultés qui viendraient à ma connaissance, à mesure qu'elles me seraient présentées; je remplis, dans cette réponse, l'engagement que j'ai pris.

Votre lettre du 8 août 1844 m'enlève tout espoir d'arriver, par l'entremise du gouvernement, à la vérification d'un fait important et décisif, j'insiste sur ce dernier mot.

A cet inconvénient déjà fort grave, je ne veux pas joindre celui de vous paraître assez facile à convaincre pour admettre comme valables des raisons qui ne le sont pas.

Je n'ai point demandé au pouvoir d'admettre *aveuglément*, comme on affecte de le dire en me répondant, une nouvelle méthode pour l'enseignement de la musique. J'ai insisté pour que ses résultats fussent mesurés contre ceux de l'enseignement usuel; la question de l'accueil à faire aux doctrines de Galin ne venait qu'après ce préliminaire indispensable et tout à fait rationnel.

Je ne sais pas bien, Monsieur le Ministre, ce qu'il faut entendre par ce que vous appelez des succès *durables* et non *contestés*. S'il ne s'agit, pour une théorie, que d'être *contestée* pour être rejetée, la méthode usuelle est aussi *contestée*; la première chose à faire est donc d'aller au *fait*, pour savoir laquelle des deux doctrines est autorisée à *contester* l'efficacité de l'autre.

J'ai dit au gouvernement: *la méthode usuelle ne produit pas de résultats réels*. Il n'y avait qu'une réponse à me faire, l'exhibition de ces résultats; mais on élude la question, et on croit me confondre en disant: *vos résultats ne sont pas durables, c'est la preuve implicite de la réalité des nôtres*. Cela ferait tout au plus, Monsieur le Ministre, deux raisons pour chercher une troisième méthode dont les effets fussent à la fois *réels et durables*; mais cela ne prouve point que l'enseignement usuel doive être conservé.

L'argument sur la durée des acquisitions n'est pas juste. Qui empêche, au moment où on scelle une statue de bronze sur son piédestal de granit, d'en prophétiser la destruction prochaine? J'avoue ne pas bien comprendre comment une capacité acquise ne sera pas durable, si, dans la pra-

---

(1) *De la Nécessité d'une réforme dans l'enseignement de la musique vocale*, par Aimé Paris, Bruxelles, in-8°. 1844.

tique journalière, se trouve l'occasion fréquente de manier des idées devenues de plus en plus familières, et comment on n'arrivera point à faire instinctivement des opérations que l'habitude aura rendues faciles. Il y a une chose dont, à coup-sûr, on peut prédire la *durée*, c'est l'incapacité, tant qu'on ne sait pas lire, d'arriver à lire vite. Voilà, Monsieur le Ministre, la triste condition des quatre-vingt-quinze centièmes des martyrs du Solfége, tel qu'on l'enseigne au Conservatoire royal de Bruxelles.

Il faut, dites-vous, *que l'expérience ait démontré la supériorité des méthodes nouvelles sur les anciennes.* Je l'accorde pleinement; mais permettez-moi de vous demander ce que c'est que l'*expérience*, sinon le résultat de comparaisons multipliées, d'examens variés, de vérifications scrupuleuses? Que ces moyens de s'éclairer soient essayés en aussi grand nombre qu'on le voudra, toujours faudra-t-il, si on exige cent épreuves, qu'il y en ait une qui précède les quatre-vingt-dix-neuf suivantes. Je vous ai proposé *la première*; demandez-en d'autres, fixez-en la nature et la quantité, rien de plus juste; mais du moins commencez *par la première*, qui n'a pas encore été faite. Avec votre raisonnement, on ne serait pas plus avancé dans trois cents ans qu'aujourd'hui.

J'accepte toutefois, comme une perspective consolante, l'adhésion qu'on veut bien ne pas refuser absolument à nos idées, au nom du gouvernement, pour l'époque où elles seront partout reconnues vraies et fécondes. L'Académie Française n'acquiert pas autrement ses titres à la reconnaissance publique, lorsqu'elle accorde le droit de bourgeoisie à un mot dont tout le monde se sert depuis un demi-siècle. Il y a beaucoup de mérite, je le reconnais très-volontiers, à suivre le fil de l'eau, quand on ne peut pas rester à la même place, ou lutter contre le courant.

*Des hommes de capacité*, ajoutez-vous, Monsieur le Ministre, *nient l'excellence de la théorie de Galin;* mais si je réponds à cela que *des hommes de capacité en proclament l'excellence*, que devient l'argument qu'on m'oppose? Citez vos noms propres, je produirai les miens; il y aura partage; *les faits seuls* pourront mener à une solution certaine. J'offre la comparaison par les *faits*, on n'ose pas l'accepter, et on veut que je m'avoue vaincu! Est-ce donc à l'armée qui bat en retraite à entonner le *Te Deum*?

*Des professeurs du premier mérite et très-expérimentés*, dites-vous encore, *contestent tous les avantages de cette méthode et l'excluent de leur enseignement.* Je réponds également que *des professeurs du premier mérite et très-expérimentés reconnaissent tous les avantages de cette méthode, et l'ont introduite dans leur enseignement.* Aux noms que vous mettrez en

avant, j'en opposerai d'autres, et la question n'aura pas fait un pas vers sa solution. Il faudra donc encore en venir à la comparaison des *faits*.

Pourrait-on, au moins, savoir quels sont ces professeurs du premier mérite et très-expérimentés, ainsi que les motifs de leur répulsion? Malgré toutes mes recherches, je n'ai pu les trouver nulle part. Vous appuyez-vous, pour en faire des demi-dieux, sur ce que ces professeurs du premier mérite et très-expérimentés ne peuvent pas produire cinq pour cent en trois ans, et sur ce qu'ils craignent de livrer leurs élèves à l'examen comparatif?

Comment pouvez-vous, Monsieur le Ministre, savoir qu'ils sont *très-expérimentés*, s'ils ne font pas connaître ce que l'*expérience* leur a appris en matière didactique? Quels sont leurs livres, leurs preuves, leurs résultats? En vérité, malgré mon désir d'accueillir avec déférence, avec respect même, ce qui vient d'en haut, je suis forcé d'avouer qu'il me reste encore des scrupules.

Ouvrez l'histoire, Monsieur le Ministre, et tâchez d'y trouver une idée puissante qui n'ait pas eu contre elle ce qu'on appelait des hommes *du premier mérite et très expérimentés*. Vous y verrez Galilée, forcé de demander pardon à genoux d'avoir fait tourner la terre autour du soleil; Fulton, repoussé comme un visionnaire, quand il offrait la navigation par la vapeur, et mille autres exemples d'hommes utiles qu'on a méconnus ou même persécutés, pour la plus grande gloire de quelques nullités envieuses. A tous on a dit, sans leur donner d'autres raisons: vos vues sont contraires à celles d'*hommes du premier mérite et très-expérimentés*.

*C'est au temps seul*, dites-vous, Monsieur le Ministre, *qu'il appartient de résoudre le problème!* Le recours au temps peut sembler une ressource commode, pour échapper à l'examen; toutefois le *temps*, par lui-même, ne décide et ne prouve rien : ce sont des *expériences* qu'il faut *faire*, et non du *temps* qu'il faut *laisser passer*. Sans *expériences*, le *temps* n'amènerait aucun résultat. Le mot *temps* serait même un terme impropre; il faudrait dire *l'éternité*.

Cet argument du temps et tout ce qui le précède, se trouve déjà, par une singularité digne de remarque, dans les lettres autographes que j'ai reçues, en 1838 et en 1840, de M. le Directeur du Conservatoire royal de Bruxelles. Je n'affirme pas qu'il ait été consulté, ou qu'il ait formulé la réponse ministérielle; mais cette ressemblance entre le fond et même la forme littérale de la fin de non recevoir n'en est pas moins un fait qui peut et doit surprendre ceux qui comparent les textes et les raisonnements.

Ce qui fait refuser le concours, c'est, ajoute votre lettre, *le caractère*

*de personnalité que j'y ai attaché*. Vous tireriez d'une grande perplexité, Monsieur le Ministre, toutes les personnes qui, comme moi, ont cherché attentivement *de la personnalité* dans ma lettre du 30 juillet, si vous aviez la bonté d'indiquer le passage qui place la question sur ce terrain. Voudriez-vous, par hasard, que des opinions contradictoires pussent être discutées sans *l'intervention personnelle* de ceux qui les soutiennent? Fallait-il, quand je mettais ma *personne* au service de mes convictions, pour les justifier et les faire partager, exclure la *personne* de notre antagoniste le plus déclaré?

J'admets qu'on eût pu craindre *les personnalités* dans la discussion ; il fallait me les interdire et autoriser le concours à cette condition ; mais refuser ma preuve de fait par le motif qu'on allègue, c'est laisser croire qu'on manque de bonnes raisons, puisqu'on en donne une si mauvaise.

A ne lire que votre réponse, on croirait vraiment, Monsieur le Ministre, que j'ai demandé ma part de votre budget, et que vous avez voulu éconduire en moi quelque pétitionnaire avide. Je m'étais pourtant nettement expliqué, au commencement et à la fin de ma lettre. J'ai demandé, non qu'on adoptât *de confiance* la théorie de Galin, mais que ses résultats fussent comparés à ceux de l'enseignement usuel. J'ai proposé de faire *sans indemnité*, le sacrifice de mon temps et de mes sueurs. Recevriez-vous si rarement de ces sortes de propositions que vous n'ayez pu croire à un semblable dévouement? Je n'aurais eu qu'un tort, dans cette hypothèse, celui d'avoir négligé de rendre ma sincérité vraisemblable, en formulant ainsi ma demande : « Aimé Paris sollicite la direction du Con-
« servatoire royal de Bruxelles, avec un traitement annuel de cinquante
« mille francs. » On aurait compris.

J'ai l'honneur d'être avec respect,

Monsieur le Ministre,

Votre très-humble et très-obéissant serviteur,

Aimé PARIS.

Bruxelles, 25 août 1844.

Le Conservatoire de Gand, après *deux délibérations* de sa commission de surveillance, refusa, le 9 septembre 1842, l'essai comparatif proposé entre ses élèves, comptant quatre années d'étude, et environ soixante-dix enfants qui avaient reçu quatre-vingts leçons d'après la méthode de Galin,

et cela, sans comprendre le français, sous ma direction à moi, qui ne parle pas le flamand !

Sur ma demande, la régence d'Anvers a délégué MM. Aerts et Bessems, professeurs de musique dans cette ville, pour lui rendre compte des épreuves subies publiquement par mes élèves, le 8 octobre 1843. Instruit du nom de ces délégués, j'ai prié MM. Aerts et Bessems de fournir eux-mêmes, séance tenante, *tous les matériaux des épreuves*; ils l'ont fait; le succès a été complet; un rapport a été adressé par eux à la Régence; j'en ai demandé la copie, par deux lettres adressées à M. Legrelle, bourgmestre d'Anvers, le 7 et le 21 novembre 1843. Pour obtenir ce document, j'ai fait, le 7 novembre 1843, un appel à la loyauté de MM. Aerts et Bessems; mes trois lettres sont restées sans réponse !

A Liége, il y a, comme à Bruxelles, un Conservatoire *royal*. Là, j'ai cru, pendant quelque temps, que la comparaison pourrait enfin être faite. La Régence de cette ville avait répondu par une lettre d'acceptation à des propositions d'essai comparatif que je lui avais adressées, d'accord avec M. Daussoigne-Méhul, directeur du Conservatoire royal. Cent cinquante enfants, pris dans les quatre écoles communales de Liége, me sont confiés; on constate leur ignorance complète en musique; on accepte les listes dressées par les instituteurs en chef, qui assistent aux leçons; et, lorsque j'annonce que, sur les cent seize enfants qui ont suivi les 80 leçons avec assiduité, j'en peux présenter au moins CENT TROIS pour lutter contre des adversaires qui ont trois ou même quatre ans d'étude par la méthode du Conservatoire, la Régence, craignant sans doute de fournir des armes au Conservatoire de Bruxelles, qui voudrait être le seul en Belgique, descend jusqu'à un odieux mensonge, en déclarant qu'elle n'a entendu que me donner des enfants à instruire, et nullement me *promettre un concours*, lorsque ma lettre de demande ne contient que des *énonciations* INDIVISIBLES, et que la réponse des autorités liégeoises, en acceptant *sans aucune restriction*, a fait de ce concours la seule indemnité d'un enseignement qui, loin d'être seulement *gratuit*, doit être ONÉREUX pour moi. La lenteur mise à accepter mes propositions m'avait condamné à supporter les charges d'un mois entier de séjour, après la clôture de mon autre cours !

Les journaux de Liége du 21 et du 22 mars 1843 ont qualifié sévèrement cette infamie de l'administration communale. J'ai quitté Liége, douze jours après la publication de ces articles, auxquels j'étais complètement étranger, et après une énergique réclamation signée de moi. La Régence n'a pas fait imprimer un mot de réponse; elle a reculé devant la crainte

de la publicité accablante des lettres officielles dont j'étais possesseur.

Cette accusation de lâcheté et de mauvaise foi contre l'administration communale d'une grande ville paraîtrait incroyable, si je ne rendais pas publiques mes propositions, la lettre qui les accepte et le refus d'ordonner le concours. J'ignore si la Régence de Liége réclamera, cette fois, contre l'indignité qui lui est attribuée; si elle le fait, mes pièces justificatives sont loin d'être épuisées: je lui tiendrai compte, dans une réplique, de ce que la nature de la communication que je t'adresse me force à éliminer. Il y aura récidive; la peine devra être plus forte et le fer plus rouge.

*A Monsieur le Bourgmestre et à Messieurs les Échevins de la ville de Liége.*

Liége, 22 novembre 1844.

MONSIEUR LE BOURGMESTRE,

La bienveillance avec laquelle vous m'avez accueilli m'encourage à vous soumettre un projet dont l'exécution doit montrer s'il y a une route plus sûre et plus rapide à ouvrir, ou bien si, faute de mieux, il faut se résigner à laisser l'enseignement élémentaire de la musique suivre les voies dans lesquelles il a marché jusqu'à présent.

Mes vues sont de tout point conformes à celles de M. le directeur du Conservatoire royal de Liége. Non-seulement cet honorable fonctionnaire n'a pas opposé à des idées nouvelles la résistance que j'ai rencontrée ailleurs; mais *il a exprimé le désir que des expériences concluantes lui permissent de se convaincre de la puissance pratique d'une méthode dont la base lui semble rationnelle et solide.*

Déjà, sous ses yeux, j'ai commencé à développer le système, dans le cours qui vient de s'ouvrir; mais la nature de l'auditoire que j'ai réuni laisserait douteuse la mesure de l'efficacité réelle de nos procédés. Parmi mes disciples, il se trouve plusieurs personnes qui ont déjà, soit reçu des notions de musique, soit exercé leur voix. On pourrait ne pas reconnaître avec assez d'évidence, dans les résultats ultérieurs, la part qui appartiendrait à des essais précédents.

*Il importe donc d'expérimenter sur des intelligences absolument neuves*, et j'espère être aidé par vous, Monsieur le Bourgmestre, pour me procurer les éléments d'une preuve que tous les bons esprits attendent avec impatience.

Je suis prêt à commencer et à conduire jusqu'au terme de quatre-vingt leçons, d'une heure et demie chacune, un cours *gratuit* où ne seront admis que des élèves des écoles communales, placés dans les conditions suivantes:

1° Ils seront âgés de sept ans au moins et de douze ans au plus.

2° Ils n'auront jamais reçu de leçons de musique.

3° Ils seront en état d'imiter avec la voix une série de cinq sons, partant d'une tonique quelconque pour aller jusqu'à la dominante, par exemple: *ut, ré, mi, fa, sol*, ou *sol, la, si, ut, ré*, ou *ré, mi, fa dièse, sol, la*, etc.

4° Un quart des élèves sera pris parmi les enfants qui ne savent ni lire ni écrire, ou qui sont le moins avancés sous ce rapport.

5° J'aurai le droit de renvoyer tout élève qui aura manqué à douze leçons sur les quatre-vingts, ainsi que ceux dont la conduite motiverait cet acte de sévérité. *Il vous en sera rendu compte.*

6° J'accepte, à mes leçons, la présence d'un ou de plusieurs délégués de l'administration.

Immédiatement après ma quatre-vingtième leçon (le lendemain, si on le désire), un parallèle sera établi entre ces élèves et ceux qui, depuis un an accompli, ont commencé l'étude du solfège par les moyens usuels. Ceux-ci l'emportant sur les nôtres, toute autre comparaison devient inutile : nos doctrines sont condamnées par ce seul fait. Si, au contraire, nous avons l'avantage, la comparaison s'établira, en prenant pour terme de comparaison les capacités formées par deux ans révolus d'étude, de la part de nos concurrents, et ainsi graduellement d'année en année.

La raison la plus vulgaire exige qu'il soit tenu compte du nombre total des intelligences sur lequel chaque théorie aura pu agir, afin qu'on sache dans quelle proportion sont ses résultats, relativement à la quotité des essais.

Chaque théorie se servira, pour solfier, de la langue qu'elle emploie pour l'étude, c'est-à-dire que les élèves de la théorie usuelle nommeront les notes d'après la clé, et que les nôtres réduiront tout à la langue d'*ut*, et aux noms accidentellement exigés par les modulations.

Les premières expériences consisteront à déchiffrer, *en chantant*, des fragments non modulés, écrits indistinctement, dans tous les tons et sur toutes les clés encore usitées ou employées précédemment.

On augmentera progressivement le nombre des modulations, afin d'arriver au point où une supériorité marquée sera établie en faveur d'une catégorie de concurrents.

Pour savoir si ceux des élèves de l'enseignement usuel qui auront fait preuve de capacité perçoivent consécutivement des intonations absolues, au lieu d'être exclusivement dirigés par le sentiment des rapports proportionnels (*ce qui prouverait qu'ils ont découvert par instinct le mode d'action que recommande Galin*), des fragments modulés leur seront présentés avec la dissémination des accidents caractéristiques, tant du ton fondamental que des modulations, ces accidents étant écrits chaque fois que la même note se présentera dans la même mesure. On n'exigera pas, dans ce cas, que les élèves déchiffrent en observant un rhythme précis ; l'expérience ne devant porter que sur des intonations successives, seuls éléments de la solution de ce problème important.

J'accepte toutes les épreuves supplémentaires qui pourront être proposées à la fois aux élèves des deux théories. Les lumières et la loyauté de M. Daussoigne ne me permettant, à cet égard, aucune arrière-pensée, ni aucun luxe de précautions.

Une COMMISSION d'hommes compétents NOMMÉE PAR L'AUTORITÉ ADMINISTRATIVE, vérifiera les résultats produits des deux parts. Un PROCÈS-VERBAL sera dressé et signé. Deux COPIES CERTIFIÉES seront remises, l'une à M. le DIRECTEUR du CONSERVATOIRE ROYAL, l'autre à moi.

Il doit être bien entendu que cette expérience, faite de bonne foi et dans la seule vue de mettre la vérité hors de discussion, n'emportera, de part ni d'autre, aucune idée fâcheuse sur le zèle ni sur la droiture des intentions. Elle révèlera une meilleure direc-

tion, ou bien elle confirmera la préférence accordée jusqu'ici aux procédés ordinaires. Je renonce d'avance et formellement à réclamer contre le fait, s'il est en faveur de la méthode ancienne. Vainqueur, je refuserais positivement tout emploi salarié au Conservatoire royal de Liége. Je mettrais, en cas de prolongation de mon séjour, mon expérience et mes conseils au service des professeurs de cet établissement, me trouvant assez dédommagé par la consécration donnée à nos doctrines.

Il serait à désirer qu'on pût placer, en outre, la comparaison sur le terrain d'une COMPLÈTE ÉGALITÉ, en faisant instruire, d'après l'ancienne méthode, un nombre d'enfants pareil à celui dont je me chargerais. On pourrait, de la sorte, mesurer les effets d'un *nombre semblable* de leçons de la *même durée*, données aux *mêmes intervalles*, à des élèves de la *même condition*, placés dans des *positions identiques*, relativement au temps d'étude. Le Conseil de régence trouverait peut-être un professeur disposé à tenter l'épreuve, si on y attachait une indemnité ; mais si le budget de la ville ne permettait pas d'y affecter des fonds suffisants, il est à craindre que ce concours soit refusé. Peut-être l'administration pourrait-elle imposer cette contre-vérification à M. le professeur de solfége du collége communal, puisque *l'autre est déjà acceptée par les hommes recommandables qui enseignent au Conservatoire royal*; c'est une question qu'il m'appartient tout au plus d'indiquer.

J'ai l'honneur d'être avec respect, Monsieur le Bourgmestre,

*Votre très-humble et très-obéissant serviteur,*

AIMÉ PARIS.

La commission de surveillance de Bordeaux m'avait donné de l'expérience ; on voit que j'avais profité de la leçon, et que je ne voulais plus m'en rapporter à un engagement verbal. Avant d'envoyer cette lettre à la Régence, j'en avais donné lecture à M. Daussoigne-Méhul, directeur du Conservatoire royal de Liége, en présence d'un auditeur que le hasard avait amené chez lui, M. Destrivaux, l'un des professeurs les plus distingués de la faculté de droit de Liége. M. Daussoigne avait accepté ma rédaction comme posant nettement les bases de l'expérience comparative. Il était bien et duement averti qu'un concours était proposé, que le Conservatoire en acceptait le principe et l'exécution, et je ne pouvais pas supposer que M. Daussoigne, qui doit connaître la hiérarchie administrative, n'ait pas voulu m'avertir des obstacles de forme que je pourrais rencontrer. Je m'enlevais tout moyen de retraite ; il devait en être de même du côté de l'établissement engagé dans la lutte.

La Régence ne peut être accusée d'avoir agi à l'étourdie. Mes propositions lui sont remises le 22 novembre; depuis, j'ai écrit deux fois, pour avoir une solution. C'est seulement le 9 décembre qu'elle me répond, *sans faire aucune réserve.*

*Le collège des bourgmestre et échevins à M. Aimé Paris, professeur, hôtel de Belle-Vue.*

Liége, le 9 décembre 1844.

Monsieur,

Nous avons l'honneur de vous informer, en réponse à votre lettre du 8 de ce mois, que M. Lemoine, inspecteur de l'enseignement primaire et professeur au collége communal, a bien voulu se charger, de concert avec MM. les instituteurs en chef de nos écoles primaires, *d'organiser l'essai musical* qui fait l'objet de votre lettre du 22 novembre dernier.

Veuillez, en conséquence, Monsieur, vous mettre en relation avec ce fonctionnaire, *auquel nous avons donné les instructions nécessaires.*

M. Lemoine est domicilié rue Jonfosse, N° 45.

Agréez, Monsieur, l'assurance d'une parfaite considération.

*Le Bourgmestre,*      Par le Collége : *Le Secrétaire,*

PIERCOT.                              FALLIZE.

Je me mis, le jour même, en rapport avec M. Lemoine, qui avait reçu *les instructions de l'autorité.* Je lui dis avec quelle satisfaction je voyais enfin devant moi la perspective d'un *concours assuré.* Il me conduisit visiter l'école du Nord, pour savoir si l'emplacement me conviendrait; je n'élevai aucune objection, et il fut convenu que le cours commencerait le lundi 16 décembre.

L'inspecteur des écoles primaires procéda à mon installation, devant près de vingt instituteurs en chef, ou sous-maîtres des quatre écoles; j'annonçai qu'il s'agissait d'un *concours,* et, comme s'il avait été dit que tout dût contribuer à dissiper toute équivoque sur le but de cette tentative, le lendemain, 17 décembre, le *Journal de Liége* contenait l'article suivant, répété le 23 décembre par la *Démocratie pacifique.*

« Une expérience intéressante a commencé hier lundi : M. Aimé Paris a donné première leçon d'un cours gratuit fait simultanément pour 143 enfants, parmi lesquels 28 ne savent pas lire. L'école communale du Nord fournit 43 élèves, celle de l'Ouest 34, celle de l'Est 34, et celle du Sud 32. Leur âge se répartit comme il suit : Moins de 8 ans, 15 élèves; de 8 à 9 ans, 14; de 9 à 10 ans, 18; de 10 à 11 ans, 33; de 11 à 12 ans, 55; âgés de moins de douze ans, mais dont l'âge n'est pas exactement connu, 8.

Aucun de ces élèves n'a reçu de notions musicales. *Ils doivent* être comparés, après 80 leçons seulement, *avec d'autres élèves* qui auront été instruits, *pendant un temps beaucoup plus long,* par les procédés *usuels.*

Notre conseil communal a mis beaucoup d'empressement à fournir *les éléments de ce parallèle*, dont le résultat ne peut qu'être avantageux, en ce sens qu'il fera voir si 'a méthode ordinaire est suffisante, ou s'il en existe une qui atteigne plus promptement et plus sûrement le but. »

Cet article ne fit pas jeter les hauts cris à la Régence de Liége et au Conservatoire. On ne réclama, de part ni d'autre, contre le CONCOURS annoncé; bien plus, on envoya, six semaines après, à M. Lemoine, l'invitation de présenter un rapport sur les progrès faits jusqu'à ce moment par les élèves. M. Lemoine assista à une des leçons; il indiqua plusieurs des expériences à faire, et il adressa son rapport à la Régence. Près d'un mois avant la clôture présumable des quatre-vingts leçons, je dépose, le 1$^{er}$ mars (et non le 3, comme le dit par erreur la lettre que je vais reproduire), une demande ayant pour objet de provoquer la nomination des membres du jury d'examen, et d'accepter une responsabilité plus large, en admettant pour concurrents les élèves du collège communal, indépendamment de ceux du Conservatoire.

Ce n'est pas à moi qu'on répond; la réponse est même faite avec une lenteur qui doit avoir ses motifs. Le 10 mars seulement, neuf jours après le dépôt de ma lettre, on écrit à M. Lemoine, inspecteur de l'enseignement primaire :

Liége, le 10 mars 1845.

Monsieur,

Par lettre du 3 mars courant, M. Paris demande que le concours proposé par lui, le 22 novembre dernier, et que nous aurions accepté par notre lettre du 9 décembre suivant, soit organisé pour le 21 mars.

Ce concours, d'après son désir, devrait être ouvert, d'une part, entre les élèves des écoles primaires auxquels nous l'avons autorisé à enseigner la musique d'après sa méthode, et d'autre part entre les élèves du Conservatoire et ceux du pensionnat du collège communal.

Nous avons l'honneur de vous prier de faire, en premier lieu, observer à M. Paris que, par notre lettre du 9 décembre, *nous n'avons entendu que mettre à sa disposition* un certain nombre d'élèves de nos écoles; *qu'il n'est nullement entré dans notre pensée de nous charger d'organiser les moyens comparatifs des deux méthodes rivales*, et en second lieu qu'il nous semble tout-à-fait rationnel de s'adresser, à cet effet, à M. le directeur du Conservatoire royal de musique de notre ville, qui, seul, est en mesure de lui donner satisfaction, si toutefois il juge la chose convenable et utile aux progrès de l'art musical.

*Le Bourgmestre,*     Par le Collège : *Le Secrétaire.*

PIERCOT.     FALLIZE.

A la lecture de cette lettre qui me fut communiquée par M. Lemoine, je compris les véritables causes du retard de la réponse. Il y avait, dans cette manière de me faire signifier par un tiers ce qu'on pouvait m'écrire directement, un oubli complet des lois de la bienséance ; mais je ne voulais point, en m'arrêtant à des questions de susceptibilité, perdre un temps précieux et compromettre la position.

J'avais averti, dès le 2 mars, M. Daussoigne de l'envoi de ma lettre. Il m'avait dit, dans cette entrevue, que, depuis le 22 novembre, il n'avait pas été question, entre la Régence et lui, du concours convenu. L'opinion publique s'était pourtant émue de l'annonce faite le 17 décembre par les journaux de Liége ; il est au moins étrange que les magistrats municipaux, dans leurs rapports avec M. le directeur du Conservatoire, n'aient pas abordé ce futur contingent. M. Daussoigne me l'a déclaré ; j'ai tant de confiance dans sa parole, que je n'hésite point à accepter le fait comme réel. Toutefois, je dois témoigner ici mon étonnement de ce silence, afin qu'on ne me croie pas si peu habitué à rapprocher les faits, pour en déduire les conséquences, que je n'aie pas remarqué une bizarrerie qu'expliqueraient difficilement ceux qui ne croiraient pas, comme moi, à la loyauté sans réserve de M. Daussoigne. Je ne peux oublier que le cours ouvert en dehors des écoles communales a été fait, EN ENTIER, dans une des salles du Conservatoire, sous les yeux de M. Daussoigne lui-même, et que, pendant toute la durée de mon séjour à Liége, plusieurs personnes, je ne sais pourquoi, ont paru surprises de la bienveillance qu'elles remarquaient dans les relations de part et d'autre. Celles-là s'étonneront peut-être de ce que l'honorable directeur du Conservatoire de Liége, plus au courant que moi des obstacles que la double hiérarchie de Liége et de Bruxelles pouvait opposer à la réalisation d'un parallèle DONT IL AVAIT INDIQUÉ LES ÉLÉMENTS, n'ait pas songé à me faire connaître ces obstacles, ou à les surmonter sans m'en rien dire ; que le 13 mars l'ait trouvé exactement au même point que le 22 novembre. Moi qui ne suppose jamais chez les autres ce dont je serais incapable moi-même, je ne croirai point, à moins de preuves dix fois évidentes, que M. Daussoigne ait joué un rôle peu convenable dans cette affaire, honteuse pour la Régence de Liége. Ma confiance en sa sincérité a toujours été si grande, que je n'ai nullement insisté pour avoir une réponse écrite aux deux lettres suivantes que je lui adressai sous la même enveloppe.

## PREMIÈRE LETTRE.

Liége, 13 mars 1845.

Mon cher Monsieur Daussoigne,

La Régence, dont je ne comprends pas bien les scrupules, me condamne à vous écrire dans un style officiel qui n'accorde rien aux sentiments personnels. Je ne veux pas que la lettre *d'affaires* vous arrive sans correctif, et je m'empresse de vous assurer de nouveau que je suis pénétré d'une vive et sincère reconnaissance pour tout ce que vous m'avez témoigné de bienveillance.

*Vous m'avez indiqué les conditions dans lesquelles je devais prendre mes élèves, pour que le parallèle fût une chose significative. J'ai soumis à votre appréciation ma lettre du 22 novembre, contenant mes propositions au Conseil de Régence.* Il faudra, pour que la comparaison ne soit pas faite le 21 mars, lendemain de ma quatre-vingtième leçon, que votre volonté rencontre des obstacles contre lesquels elle lutterait vainement. Fasse le Ciel qu'il en soit autrement ! Toutefois, si vous ne pouvez vaincre les résistances, j'aurai la certitude que, s'il avait dépendu de vous, l'expérience aurait été faite, et je vous prie d'être bien assuré que je ne conserverai, à cet égard, aucune arrière-pensée.

Je serai tout à l'heure votre très-humble et très-obéissant serviteur ; permettez-moi d'être, ici et plus tard,

Votre tout dévoué,

Aimé PARIS.

## DEUXIÈME LETTRE.

*A Monsieur le Directeur du Conservatoire royal de Liége.*

Liége, 13 mars 1845.

Monsieur le Directeur,

M. l'Inspecteur des écoles primaires me communique une réponse du Conseil de Régence qui m'invite à m'adresser à vous, pour obtenir, le 21 mars, lendemain de ma quatre-vingtième leçon, la comparaison de mes élèves et de ceux qui suivent l'enseignement usuel, depuis un an révolu, jusqu'à trois et même quatre ans. Les épreuves à faire sont déterminées dans ma lettre du 22 novembre dernier, *que j'ai eu l'honneur de vous soumettre avant de l'expédier à l'Hôtel-de-Ville*, et DONT UN EXTRAIT VOUS EST ADRESSÉ SOUS CE PLI. Je m'en réfère à son texte, et je viens vous prier de vouloir bien prendre les mesures nécessaires pour *hâter l'examen comparatif* et me rendre la liberté de sortir d'une situation qui, sous plus d'un rapport, me cause un grave préjudice.

J'ai l'honneur d'être, avec une considération distinguée, Monsieur le Directeur, votre très-humble et très-obéissant serviteur,

Aimé PARIS.

L'extrait envoyé à M. Daussoigne commençait à ces mots de ma lettre du 22 novembre : *Immédiatement après ma quatre-vingtième leçon (le lendemain si on le désire)*, etc., il contenait tout ce qui suit, jusqu'à ces mots : *Deux copies certifiées seront remises, l'une à Monsieur le directeur du Conservatoire royal, l'autre à moi.*

M. Daussoigne me lut, le lendemain, une lettre qu'il avait adressée au conseil de régence, pour faire savoir qu'il ne pouvait agir sans les ordres de l'autorité supérieure, et pour demander si on lui donnait l'ordre d'organiser le concours. Je n'ai pas appris que l'administration lui ait répondu.

Demander à M. Daussoigne une copie de sa lettre, *quand il ne me l'offrait pas,* m'aurait paru l'effet d'une défiance injurieuse. Je m'abstins.

M. Daussoigne, dans son désir de me prouver sa sincérité, me proposa un arrangement dont il comprit sans peine l'inutilité, rien de ce qui n'allait pas directement au but ne pouvant convenir ni à lui ni à moi.

Repoussé par la Régence, du côté du Conservatoire, j'insistai près d'elle, par une lettre du 14 mars, et comme conséquence de celle du 1er mars, afin d'obtenir, du moins, comme adversaires, les élèves de solfège du collége communal, DÉPENDANT EXCLUSIVEMENT DE LA VILLE. Je demandais une *prompte* réponse. Une lettre portant la date du 19 mars et contenant un refus, mit plus de vingt-quatre heures à arriver de l'Hôtel-de-Ville à ma demeure, où elle fut remise précisément à l'heure où, en terminant ma quatre-vingtième leçon, à l'école du Nord, je prenais congé de mes élèves et leur annonçais qu'on n'avait pas même daigné me répondre.

Le *Journal de Liége* du 21 mars 1845 fait précéder des réflexions que je conserve ici, la lettre par laquelle j'ai donné de la publicité au refus de concours :

« Nous voyons avec regret par la lettre suivante, que nous adresse M. Aimé Paris, « qu'on refuse d'accepter l'épreuve loyale qu'il avait proposée entre les élèves du Conser- « vatoire, comptant deux années de solfège, et les élèves des écoles communales de Liége, « auxquels le disciple de Galin a consacré gratuitement 80 leçons.

« Nous ne connaissons pas les causes de ce refus, que nous devons blâmer, puisque « la lutte qui devait s'établir était de nature à faire connaître la supériorité de l'une ou « de l'autre méthode. Mais quelle que soit cette cause, elle ne pourra trouver sa justifi- « cation aux yeux des hommes sensés.

« Il est, du reste, pénible de voir qu'un professeur qui a donné gratuitement des leçons « à une centaine d'enfants de la ville, pendant trois mois, dans l'espoir d'arriver à un « concours qui fixe l'opinion sur le mérite de sa méthode, il est pénible, disons-nous, « de voir que M. Aimé Paris, *qui avait mentionné formellement ce concours dans* « *l'offre qu'il adressait à la Régence,* soit trompé dans son attente, et qu'après avoir

« sacrifié temps et argent dans notre ville, qu'après avoir, en un mot, donné un cours
« gratuit aux élèves de nos écoles communales, il ne puisse pas obtenir la seule récom-
« pense qu'il attendait de ses soins et de ses travaux.

« Nous le disons avec franchise : on a agi peu convenablement envers M. Aimé Paris,
« dont nous ne jugeons pas ici la méthode : et si l'on ne pouvait, ou si l'on ne voulait pas
« accepter l'épreuve *sous la foi de laquelle il a ouvert, poursuivi et achevé son cours
« gratuit*, il fallait l'en prévenir d'avance. »

### AU RÉDACTEUR.

Liége, le 21 mars 1845.

Monsieur,

Je ne peux qu'approuver de tout point la note contenue dans votre journal d'hier et les réflexions que vous y avez jointes.

Mes efforts, pour arriver à une comparaison loyale et concluante, ont été inutiles. On m'oppose des exceptions de procédure, après avoir accepté mes propositions, qui me livraient, sans réserve, aux conséquences désastreuses d'une défaite.

Votre journal ne pourrait m'accorder assez de place pour l'exposition des faits et pour la reproduction des pièces justificatives. Je me borne à déclarer que, jusqu'au dernier moment, je suis resté prêt à présenter mes élèves au concours. Je traiterai ailleurs la question de convenance et de légalité (1).

Refuser la preuve de fait, c'est rendre un fort mauvais service aux théories qu'on voudrait conserver. N'est-il pas à craindre que le public, réduit à se décider seulement par des raisons de probabilité, n'attribue la présomption de puissance et de vérité à nos doctrines, en voyant qu'elles courent au-devant de l'examen, au lieu de se réfugier derrière des fins de non-recevoir, acceptables tout au plus à l'égard d'une épreuve qu'on propose, mais inadmissibles, à coup sûr, quand l'épreuve a été acceptée *sans restrictions*, et qu'il ne s'agit plus que d'en vérifier les résultats ?

Pour tous les hommes de bonne foi, il sera établi que j'ai insisté, *par écrit*, trois fois depuis le 1$^{er}$ mars, pour obtenir, en dehors de tout mesquin débat de personnes, un parallèle qui était la conséquence forcée de l'acceptation de mon programme du 22 novembre, accepté le 9 décembre, après *dix-sept jours de réflexions*. Ce programme déterminait la *nature des épreuves* devant une *commission* nommée par l'AUTORITÉ ADMINISTRATIVE ; un *procès-verbal dressé et signé*, une *copie certifiée*, délivrée à chaque partie intéressée, etc.

Ce n'est point par mon fait, c'est contre ma volonté que le concours ne se réalise pas. Pourquoi l'éluderait-on, si l'on croyait qu'il doit justifier l'enseignement usuel du reproche d'insuffisance ?

Agréez, etc.

AIMÉ PARIS.

Cet article et cette lettre sont restés sans réponse ; j'étais encore à Liége le 2 avril !

---

(1) Je remplis ici cet engagement.

Le lendemain de cette publication, ne voulant pas que mon départ fût pris dans le sens d'une désertion, j'adressai, après l'avoir lue à plusieurs personnes, la lettre suivante à un homme aussi distingué par l'étendue de son esprit que par l'élévation de son caractère.

<center>A *Monsieur Renard-Collardin, à Liége.*</center>

MONSIEUR,

Il est à craindre qu'après mon départ de Liége, une opposition qui, moi présent, ne s'est pas plus distinguée par sa loyauté que par son courage, ne profite de mon absence pour essayer de répandre de nouvelles calomnies. Veuillez accepter un mandat que j'aurais confié à un autre, si je connaissais à Liége quelqu'un qui eût plus de droiture que vous.

Dites hardiment, écrivez, imprimez que je suis prêt à recommencer à Liége l'expérience comparative qu'on a rendue impossible.

Qu'on fasse disparaître les exceptions d'incompétence, que le concours soit une chose certaine, et, quelque part que je sois, je ne prendrai que le temps de terminer le cours que je ferai.

Je reviendrai à Liége, je supporterai tous les frais de mon séjour et je remplirai toutes les conditions de mon programme du 22 novembre.

Une somme de quatre mille francs sera déposée chez un notaire, avec stipulation formelle que, vainqueur ou vaincu dans le concours, je n'y aurai aucun droit; mais que si, par un motif indépendant de ma volonté, le concours est éludé ou refusé, cette somme m'appartiendra, comme juste indemnité.

Je désire vivement que cette proposition soit acceptée; il m'en coûtera fort cher; mais je ne regretterai pas mon sacrifice, si je peux ainsi réduire à confesser leur insuffisance, ceux qui opposent au progrès leur entêtement et leur incapacité. Leur nombre n'a rien qui m'effraie. Cent mille dénégations ne feront pas que cinq multiplié par quatre donne TRENTE pour produit.

Veuillez recevoir mes remercîments et ne pas perdre de vue la mission que je vous ai confiée.

Agréez l'expression de ma considération la plus distinguée.

Liége, 22 mars 1845.
<center>AIMÉ PARIS.</center>

Cette lettre, mon ami, n'est pas seulement une pièce justificative; elle établit le principe des garanties que nous devons exiger, avant de nous livrer dorénavant à de longs travaux, sur la foi d'une parole que nous croirions sacrée comme la nôtre, ou d'un texte dans lequel on aurait évité à dessein d'être explicite, pour se ménager la ressource d'un sous-entendu élastique.

La duplicité de la Régence de Liége ne peut figurer que comme épisode dans les documents que je t'adresse; il faut donc s'abstenir de don-

ner plus de développement à l'examen de son odieuse conduite. On ne peut l'excuser par la précipitation avec laquelle on a accepté d'abord, puisque j'en avais déjà parlé au bourgmestre *avant le 1ᵉʳ novembre*, lorsque M. Renard-Collardin avait bien voulu me servir d'introducteur, et puisqu'on a réfléchi pendant *près de trois semaines*, du 22 novembre au 9 décembre. Il y a plus : dès le 8 octobre, le *Journal de Liége* avait appelé l'attention de la Régence, par les lignes suivantes : « Il paraît que « M. Paris proposera d'enseigner *gratuitement* un certain nombre d'élèves « des *écoles* COMMUNALES, afin de mettre plus en relief les résultats de « sa théorie COMPARATIVEMENT A CEUX que produisent jusqu'ici « les méthodes surannées. » Il y avait donc *juste* deux mois, le 9 décembre, que la Régence de Liége pouvait s'occuper de la question.

Qui croira, en outre, que le bourgmestre et les échevins de Liége n'avaient pas l'habitude d'examiner les textes ? Sur les cinq membres du conseil de Régence, on comptait, le 22 novembre, *un avoué, un notaire et deux avocats !*

Liége a vu naître Grétry. Le neveu de ce compositeur crut, il y a quelque vingt ans, faire une chose agréable aux magistrats de cette ville, en leur offrant le cœur de leur illustre compatriote. Sa proposition, je dois le dire, fut accueillie tout d'une voix, et le bourgmestre lui répondit une lettre de remercîment, en l'engageant à faire parvenir promptement l'*objet en question, convenablement emballé, et franc de port*. L'administration de Liége est en progrès ; celle d'autrefois n'était que stupide ; on a fait mieux en 1845.

J'ai trouvé, en Belgique, de chaleureuses sympathies chez tous mes auditeurs ; j'y ai reçu des preuves d'affection et de dévouement, dont le souvenir me sera éternellement précieux. J'y compte parmi mes amis beaucoup de nobles cœurs et de belles intelligences ; loin de moi donc toute idée de les blesser dans leurs susceptibilités d'esprit national ; mais après avoir en vain essayé, pendant quatre ans, de faire comprendre des idées vraiment utiles, par l'administration de leur pays, je peux dire que je me suis éloigné sans trop de regret d'un pouvoir qui m'a fait moins d'accueil que n'en reçoivent de lui des notaires français, *prudemment* transplantés, au moment où ils éprouvent quelque embarras à rendre compte des dépôts qu'on leur a confiés.

J'arrive à Metz le 3 avril 1845. Là, vient se jeter sur ma route le chatouilleux directeur de l'Ecole de musique, *succursale du Conservatoire royal de France*. Il déclare, dans les journaux, avant même que j'aie fait

une seule séance préparatoire, que si, partout, on a refusé le concours, il sera *toujours* prêt, *lui*, à l'accepter.

Enfin, je crois toucher au terme de mes vœux; voilà un adversaire qui ne peut pas dire avoir *mal compris* mes propositions, puisque l'initiative vient de lui. Je fais remarquer, dans une première réplique, l'impossibilité actuelle où je suis de produire des résultats, le cours n'étant pas encore ouvert, et je promets qu'avant peu je serai prêt à aborder la comparaison.

Deux mois se passent. A peine arrivé aux deux tiers de mon enseignement, je rappelle au directeur de la succursale du Conservatoire, toujours royal, la provocation qu'il a adressée à nos doctrines. Je lui propose, *en lui laissant un mois entier pour s'y préparer*, une expérimentation plus complète encore que partout ailleurs. Cette fois, ce ne sont pas seulement les progrès des élèves respectifs qu'il s'agit de mesurer. J'ose élever des doutes sur les études analytiques du directeur de la Succursale, et l'inviter à traiter contradictoirement avec moi les raisons déductionnelles de la préférence à accorder à chaque mode d'enseignement. Je pousse l'outrecuidance jusqu'à soutenir que les signes de la notation usuelle sont si détestables, que lui, musicien exercé et compositeur qui a beaucoup produit, ne lira pas *couramment* des exemples dont les analogues se trouvent dans les œuvres modernes. Enfin, je pose les bases d'un concours entre ses disciples et les miens, lui déclarant que, s'il refuse le combat, lui, le provocateur, *je ferai faire devant un jury d'examen, par mes jeunes élèves, tout ce qui aurait dû être offert comme épreuve, dans le concours qu'il aura éludé.*

Ainsi renfermé dans le cercle de Popilius, M. Desvignes, c'est le nom du champion des anciennes doctrines, manœuvre si habilement, qu'il se fait interdire, par la mairie de Metz, la faculté de disposer, pour un concours, des élèves de l'école municipale, sans en avoir obtenu l'autorisation de qui de droit et notamment du Conservatoire royal de Paris.

Averti par une lettre du maire, j'écris à M. Auber, *directeur du Conservatoire royal* de Paris et au ministre de l'intérieur, pour faire ordonner promptement le concours. Ni l'un ni l'autre ne me répondent; mais après huit jours de réflexions, la mairie me notifie son opposition au concours, et m'invite, si je le trouve utile, à me présenter devant la commission de surveillance de la Succursale de Metz, laquelle, le 28 juin 1845, a consigné dans son procès-verbal qu'elle est prête à *m'écouter avec une scrupuleuse attention et avec le grand désir de s'éclairer de mes lumières.*

Devinerais-tu, mon ami, ce que désirait *écouter* la commission de surveillance et quelles *lumières* elle attendait pour s'*éclairer?* Le secret n'a

pas été si bien gardé que *trois* de ses membres n'aient dit à *trois personnes différentes* de qui je le tiens, que, si j'avais comparu devant la commission, au lieu d'adresser au maire un refus motivé, on m'aurait invité, en me présentant quelque air à roulades, à soutenir de vigoureux *ut* de poitrine et à prouver que mon *ramage se rapportait à mon plumage*, ce qui aurait jeté indubitablement de grandes *lumières* sur la question *didactique*.

On alla plus loin. Quelques mauvaises langues disent, à Metz, que la création de l'école de musique aurait été décrétée moins facilement, si un honorable fonctionnaire avait donné, dans ses salons, moins de concerts organisés avec un désintéressement méritoire, par un des artistes de cette ville. Il y a beaucoup d'union, à Metz, parmi les membres du parti libéral, et, soit sympathie de croyances politiques, soit tout autre motif, il est de fait que les chefs de l'opposition portent à M. Desvignes un intérêt assez vif pour que l'un d'eux ait consenti à venir *chez moi*, *lui second*, me faire entendre *très-clairement* que la vulgarisation des pièces relatives au refus de concours pourrait entraîner des *conséquences personnelles* qu'il vaudrait mieux éviter, en calculant la portée de ma publication. Je pris en grande considération cet avis charitable : *l'émission des documents fut avancée de deux jours.*

Il importe de te faire connaître en détail les bases de la triple expérimentation offerte à M. Desvignes et *refusée* par lui, même dans *les deux parties pour lesquelles il n'avait en aucune façon besoin des élèves que la mairie lui défendait d'exposer à une défaite*. Je crois que ce doit être, à l'avenir, *plus l'harmonie*, le programme des vérifications que nous aurons à demander à nos antagonistes, *en ce qui concerne l'étude élémentaire*. Sommons-les de prouver à la fois *qu'ils savent et qu'ils peuvent instruire*.

Je peux supprimer, sans inconvénient, le préambule et la fin de mes propositions à M. Desvignes, ainsi que plusieurs explications que je lui donnais, pour justifier l'opportunité de chaque espèce de vérification. Ceux qui tiendront à connaître le manuscrit dans son entier pourront s'adresser à M. Auber, directeur du Conservatoire royal de Paris ; il en possède une copie *complète*, transcrite par M. Mouzin, professeur à l'école municipale de Metz : il doit l'avoir reçue du 20 au 30 juillet 1845. Il a répondu qu'il ne fallait pas concourir. Trouvait-il que nous proposions trop ou trop peu ? Plus heureux que moi, tu as vu M. Auber ; qu'en penses-tu ? (1)

---

(1) Je le dirai bientôt. — ÉMILE CHEVÉ.

## PREMIÈRE SÉRIE D'ÉPREUVES.

*Justification de la capacité de l'homme enseignant.*

1. Le signe écrit parle-t-il à l'intelligence du chanteur de la même manière qu'aux doigts de l'instrumentiste?
2. Le motif qui a fait établir des tubes de longueur différente, pour le cor, et une écriture réduite à une langue typique, ne doit-il pas ordonner d'en agir de même pour la voix?
3. Peut-on introduire dans la tête du chanteur le souvenir fixe des intervalles fournis par les instruments tempérés? En d'autres termes, peut-on transformer le cerveau d'un ténor en un clavier à vingt-quatre touches, et ainsi des autres espèces de voix?
4. Les intonations d'un même chant, quelles que soient les combinaisons harmoniques employées pour l'accompagner, ne sont-elles, dans les divers cas, ni plus ni moins difficiles à produire?
5. L'enharmonie est-elle praticable pour la voix *seule*, et sans instrument qui l'oblige à tempérer, pour pouvoir exécuter les passages enharmoniques?
6. Les énonciations *théoriques* doivent-elles, en saine logique, précéder ou suivre l'acquisition *pratique* des faits qu'elles résument?
7. Quels sont les livres élémentaires, destinés à l'enseignement usuel, où se trouve autre chose qu'une suite d'articles de foi et l'absence complète de tout esprit de déduction?
8. Un enchaînement rigoureux est-il observé par la méthode usuelle, dans l'exposition des faits?
9. L'enseignement usuel rend-il l'esprit de l'élève constamment *actif*? les exercices y sont-ils assez nombreux pour qu'il y ait toujours à compter sur l'*imprévu*? quels sont les livres qui remplissent cette condition?
10. Est-il raisonnable de se préoccuper des délicatesses de l'exécution, avant que les idées soient entrées dans l'intelligence?
11. Est-il permis d'employer des noms de *multiples*, pour exprimer des *sous-diviseurs*?
12. Concilier avec le système tempéré la double nomenclature tant par dièses que par bémols, et surtout le *si dièse* et le *mi dièse*, ainsi que le *fa bémol* et l'*ut bémol*, etc.?
13. Le nom de *fa*, donné à *fa double-dièse*, quand on solfie, et celui de *si*, attribué à *si double-bémol*, n'amènent-ils pas nécessairement à pouvoir se permettre de solfier, en montant ou en descendant, une gamme chromatique et même toute musique possible, avec une seule syllabe, *constamment la même*?
14. Dans l'hypothèse des sons absolus, le même livre élémentaire peut-il servir sans inconvénient pour l'étude des élèves dont les voix n'ont pas la même étendue?
15. Concilier avec l'hypothèse des sons *absolus* le nom des notes, restant le même, quand l'accompagnement transpose, pour mettre le chant dans la voix de l'élève?
16. Comment s'y est-on pris pour chanter, avant l'établissement du diapason et la création des sons *fixes*?
17. Expliquer comment ceux des acteurs qui ne savent pas la musique peuvent chanter juste, sans posséder les *sons absolus*, s'ils ne se dirigent point par le sentiment des *rapports*?
18. Démontrer, affirmativement ou négativement, que le système des *relations proportionnelles* est ou n'est pas compatible à la fois avec la fixité invariable des sons de même nom, et avec les variations qu'amène, dans une autre hypothèse, la différence admise entre les intervalles de seconde, nommés un *ton majeur* (d'*ut* à *ré*), un *ton mineur* (de *ré* à *mi*).
19. Faut-il accepter les longueurs de cordes, ou les nombres de vibrations indiqués dans les traités de physique et d'acoustique?
En cas de négation, quelles longueurs ou quel nombre de vibrations faut-il substituer aux

énoncés qu'on repousse, afin d'avoir constamment le même nombre de vibrations pour les sons de même nom dans les différentes gammes?

20. Examiner s'il y a concordance ou désaccord entre les données de l'acoustique (longueur de cordes ou nombre de vibrations) et le degré d'agrément ou de fréquence des diverses modulations.

21. Faut-il reconnaître une différence entre l'intervalle d'*ut* à *ré* et l'intervalle de *ré* à *mi*?

22. Les sons de même nom conservent-ils une hauteur identique dans les divers tons?

23. Démontrer qu'un dièse exige rigoureusement, comme supplément d'acuité à un son quelconque, pris sous une propriété quelconque (tonique, sous-dominante, etc.), la même quantité qu'un bémol demande, comme diminution d'acuité à un son quelconque, pris sous la même propriété.

24. Exposer les faits élémentaires de la théorie, un livre quelconque traitant de cette matière étant ouvert au hasard; signaler et combler les lacunes laissées par l'auteur, dans l'exposition, l'explication et la coordination des faits.

25. Comment expliquer, dans l'hypothèse des *sons absolus* du système tempéré, le double nom donné par instinct au même son, par ceux qui, capables d'attribuer des noms aux notes qui frappent leur oreille, prononcent, en entendant les notes suivantes, les syllabes placées sous ces notes, et sous-entendent les mots *dièse* et *bémol*?

*Solfié:* ut mi sol la sol ut mi la sol

26. Un double nom appliqué à un même son dans le système tempéré, n'autorise-t-il par des dénominations triples, quadruples, quintuples, etc., pour un même fait de sonorité?

27. Est-il plus facile de percevoir l'idée d'un son, par intuition directe, quand le signe est complet, que quand il faut faire une abstraction, pour en préciser la signification?

28. La portée, considérée comme échelle, indique-t-elle avec précision les intervalles, sans un calcul indispensable?

29. La notation usuelle a-t-elle de la certitude, sous le point de vue du rappel des idées de rhythme et d'intonation?

30. Le système graphique usuel présente-t-il un signe distinct, et n'a-t-il qu'un signe unique, pour chaque fait?

31. La notation usuelle (pour la voix) n'est-elle pas tellement défectueuse, sous le rapport de la durée, que, si les barres de mesure étaient supprimées, le calcul de la composition des temps deviendrait d'une extrême difficulté?

32. La manière dont les syncopes sont écrites, dans le système usuel, n'est-elle **pas** condamnée par les lois du plus simple bon sens?

33. Les signes de durée, dans la notation usuelle, sont-ils clairs et précis?

---

## DEUXIÈME SÉRIE D'ÉPREUVES.

*Détermination du degré de clarté de la notation usuelle.*

**A.** La mesure $\frac{3}{4}$ et la mesure $\frac{3}{8}$ ne vous paraissant pas un fâcheux pléonasme, je suis en droit de leur adjoindre le $\frac{3}{16}$, troisième variante de faits identiques; vous êtes obligé

d'accepter sans réclamation les $\frac{12}{2}, \frac{9}{2}, \frac{6}{2}$, conséquences du $\frac{3}{2}$; les $\frac{12}{4}, \frac{12}{16}$, avec leurs dérivés, et bien d'autres encore, parmi lesquels je n'introduirai pas les $\frac{12}{32}$, etc., qui pourtant sont dans l'analogie, mais dont je vous ferai grâce. Il me suffira de joindre à ces changements de mesure, présentés fréquemment dans le même morceau, des changements de ton et de mode, avec leurs accidents disséminés, dans les limites du ton d'*ut double bémol*, à celui d'*ut double dièse*.

B. Dans les mesures à division binaire du temps, vous acceptez sans réclamation les agrégations de signes :

Et vous regardez comme une preuve d'ignorance l'hésitation de l'élève qui ne démêle pas nettement, du premier coup, l'idée rhythmique cachée sous ces formes vicieuses. Vous êtes obligé, dès-lors, d'accepter pour vous, comme problème de lecture, avec les variantes que donne la théorie des permutations, les syncopes de toute autre espèce, telles que

etc., y compris celles du rhythme ternaire. Vous n'en sortirez pas, Monsieur, malgré votre incontestable talent d'exécution et votre longue habitude de la lecture musicale.

Et ne venez pas dire que de telles successions de syncopes enchevêtrées *ne se rencontrent pas* ; qu'elles *n'ont pas de sens* ; que *cela est inexécutable*. Je transformerai en signes intelligibles ce que vous n'aurez pas su lire, vous, maître de la science, et *je le ferai produire* mieux que vous ne l'aurez fait, par des enfants de huit à douze ans, qui n'ont pas eu plus que vous l'occasion de s'exercer sur ces choses *qui ne se rencontrent pas*.

Notez bien que, dans les successions de syncopes diverses, écrites par moi avec un meilleur système d'écriture, le nombre des signes d'intonation ne sera pas plus considérable que dans ce qui aura été pour vous un écueil ; j'emploierai seulement les points de prolongation d'une manière moins vicieuse qu'on ne le fait dans la notation usuelle.

C. Le fractionnement irrationnel des signes de durée est un obstacle à l'acquisition des idées de rhythme nettes et précises. Vous ne reconnaissez pas pour éminemment vicieuse la notation des deux exemples suivants, *littéralement* extraits du *Barbier de Séville* (Rossini) :

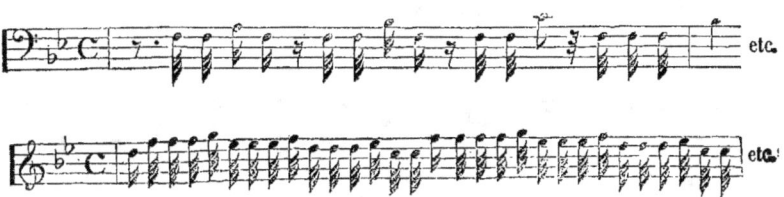

Si j'emploie, dans les exemples que je vous soumettrai, le même luxe de dislocation des temps et la même prodigalité de *crochets diviseurs*, vous serez probablement obligé de crier merci avant la sixième mesure, surtout si les changements de clé, la dissémination des accidents et les transitions enharmoniques se mettent de la partie.

D. Votre habitude de grouper des signes isolés mal à propos sera mise à une épreuve consistant à solfier, dans un mouvement lent (métronome ♩ = 76, pour la mesure C, et métronome ♩. = 50, pour la mesure à 12, quatre mesures consécutives, pour lesquelles l'into-

nation n'offrira aucun embarras, puisqu'on n'y trouvera que les quatre notes *do, si, la, sol*, écrites dans le ton d'ut, et montant ou descendant *toujours* par degrés conjoints, de manière à n'offrir que des intervalles de seconde. De ces quatre mesures, les unes seront *incomplètes*, les autres *pleines*, d'autres *trop remplies*, comme vous pouvez le voir.

Il faudra qu'immédiatement après la seizième oscillation du pendule, vous indiquiez chaque mesure régulière ou défectueuse et la quotité de durée à ajouter ou à retrancher à chacune, pour que les quatre mesures soient égales entre elles, quant à la somme de leurs éléments.

E. Que Meyerbeer, sophistiquant à plaisir les déplorables signes qui inspirent aux partisans de la notation usuelle une si touchante sollicitude, écrive, dans sa romance de *Rachel à Nephtali*, que je copie textuellement :

N'aurais-je pas le droit, puisque vous admettez l'escobarderie qui présente cette transition comme autre chose que le passage de *la bémol* en *ut bémol*, de vous soumettre une idée simple, sous une forme encore plus embrouillée? Je ne manquerai pas de le faire, et de vous demander de déchiffrer couramment un rébus analogue, celui-ci, par exemple, dont le chant et la mesure sont extraits du *Comte Ory*.

F. Vous permettez à M. Clapisson d'écrire, dans son album de 1839 :

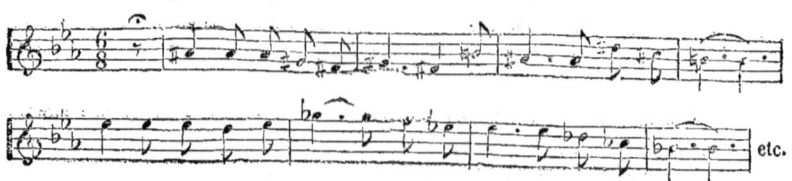

Vous taxerez d'ignorance et d'incapacité celui qui ne trouvera pas sur-le-champ le mot de ce monstrueux logogriphe. Mais, de l'enharmonie qui substitue *la dièse* à *si bémol* (supercherie qui ne doit d'être tolérée qu'aux capitulations de conscience résultant de la création des instruments tempérés), à celle qui pousse plus loin l'abus des signes et le mépris pour le sens commun, il n'y a qu'un pas, et ce pas, je vous inviterai à le franchir, pour des passages tels que celui-ci, qui complique à dessein un fragment de Proch (Op. 36) :

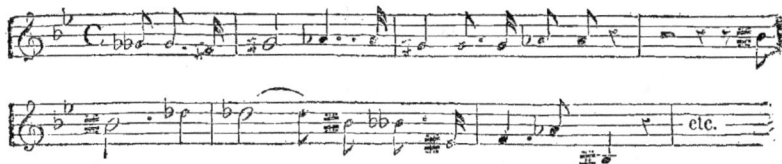

Veuillez remarquer que j'y mets de l'indulgence, car la progression par quintes ne s'arrête ni aux doubles bémols, ni aux doubles dièses, et je pourrais vous proposer d'aller plus loin, sans qu'il vous fût possible de vous y refuser, en échappant au reproche d'inconséquence.

---

### TROISIÈME SÉRIE D'EXPERIENCES.

## CONCOURS ENTRE LES ÉLÈVES,

*A ouvrir, à Metz, le lendemain des expériences qui précèdent, ou le lundi 28 juillet 1845, si elles sont refusées.*

Vous déterminerez le nombre des membres du jury d'examen, lequel, toutefois, ne devra pas être inférieur à huit. La moitié sera choisie par vous et le reste par moi.

Les membres du jury seront seuls juges du nombre des séances nécessaires pour former leur conviction. Ils décideront les questions relatives à l'exécution qui n'auront pas été prévues ici.

Un procès-verbal sera dressé et signé. Nous en recevrons chacun une copie certifiée que nous ne pourrons faire imprimer que dans son entier, et non par fragments.

Les élèves de chaque théorie seront soumis INDIVIDUELLEMENT aux épreuves. Le sort déterminera l'ordre dans lequel ils seront appelés; l'examen sera fait alternativement sur un de vos élèves et sur un des miens.

Dans aucune des expériences faites sur le même objet par vos élèves et par les miens, ceux-ci *ne pourront opérer sur la notation en chiffres ; mais* SEULEMENT SUR LES SIGNES ORDINAIRES, qu'on prétend à tort ne pas leur être familiers.

Les élèves qui, des deux côtés, prendront part aux épreuves *écrites* d'analyse et de transposition, opéreront *tous à la fois;* mais sans pouvoir s'aider les uns les autres.

Il est essentiel que vous établissiez d'une manière *authentique* la proportion dans laquelle auront été obtenus vos résultats et le temps employé à les produire. Vous aurez donc à donner le nombre total des élèves inscrits dans les diverses classes de solfège, depuis l'admission des plus anciens de ceux que vous amènerez au concours.

Je donnerai également la liste nominative et complète de mes élèves.

Vous spécifierez *avec exactitude*, pour chaque élève produit par vous, le temps depuis lequel il aura suivi les cours de l'école municipale, et celui de ses études antérieures, à Metz ou ailleurs.

Vous fournirez une liste de deux mille morceaux de musique vocale, numérotés de *un à deux mille*. Je tiendrai prête une liste semblable, où les morceaux seront numérotés de *deux mille un à quatre mille*; on mettra dans une urne des numéros d'ordre *de un à quatre mille*, et on procédera à un tirage qui ne s'arrêtera que quand les numéros tirés auront désigné des morceaux qui existeront à Metz, soit chez les marchands de musique, soit dans les bibliothèques particulières, où on les fera prendre en nombre aussi considérable que le jury le désirera.

La lecture se fera *sans préparation*, si le morceau d'épreuve ne module que dans les six tons qu'on aborde régulièrement, à partir de toute tonique majeure ou mineure. Si les transitions sont plus inusitées, on vous laissera la faculté d'écrire au-dessus des notes, entre les portées, les indications que vous jugerez propres à diriger les lecteurs; je jouirai de la même prérogative; mais les indices ainsi ajoutés ne devront ni égaler, ni, à plus forte raison, excéder le nombre des signes accidentels tracés sur l'original.

Les élèves de chaque théorie solfieront en nommant les notes conformément à la doctrine employée pour les instruire, c'est-à-dire que les vôtres emploieront les noms exigés par chaque espèce de clé, et que les nôtres réduiront tout à leurs gammes typiques, d'*ut*, pour le majeur, et de *la* pour le mineur, en se conformant au diapason du ton effectif, jusqu'aux limites de leur voix.

On pourra exiger qu'un élève qui aura solfié un morceau dans le sens ordinaire, en lisant de gauche à droite, le solfie en lisant les notes de la dernière à la première.

I. Neuf numéros d'ordre, correspondant aux lignes et aux interlignes de la portée, désignés comme on le voit ici :

Seront écrits, chacun six fois, sur des bulletins séparés et tirés au sort, pour désigner les lignes ou les interlignes sur lesquels on écrira, sans barres de mesure, des notes de la même durée. Les cinquante-quatre notes résultant de ce tirage devront être solfiées *sans préparation*, sur *chacune des huit clés*, après avoir été écrites *dans des tons déterminés par la voie du sort*, depuis celui d'ut double-bémol jusqu'à celui d'ut double-dièse.

1re donnée, clé d'*ut* 3e ligne, ton de *mi*.  2e donnée, clé de *sol* 2e ligne, ton de *mi* b b.

II. D'autres notes étant déterminées, par le sort, au nombre de cinquante-six, comme pour la première épreuve, les huit clés y seront intercalées, à des distances égales ou inégales, dans un ordre pareillement déterminé par le sort, sans dièses ni bémols à l'armure. Les élèves des deux théories chanteront *sans préparation* et en nommant les notes CONFORMÉMENT A L'INDICATION DE LA CLÉ.

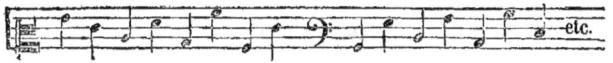

III. Un chant non modulé, déterminé par le sort, étant écrit dans le ton d'ut, sur chacune des *huit clés*, les élèves des deux méthodes devront le lire *huit fois*, en nommant chaque fois les notes conformément aux prescriptions de la clé :

Et ainsi des six autres formes, les élèves de l'enseignement usuel pouvant dire *do* ou *ut*, à volonté.

IV. Un chant non modulé étant fourni par le sort, et écrit dans le ton d'*ut*, sur une clé déterminée aussi par la voie du sort, les élèves des deux théories le solfieront dans trois langues différentes, celle d'*ut*, celle de *sol* et celle de *fa*; la forme écrite restant la même pour cette triple lecture.

V. Un chant non modulé étant écrit sans clé ni armure, et une partie plus ou moins considérable des premières et des dernières mesures étant supprimée à dessein, les élèves, de part et d'autre, devront retrouver seuls et sans instrument la tonalité du morceau, et prouve

qu'*ils* y sont parvenus, en solfiant ce fragment dans la langue du ton d'*ut*, la hauteur de la tonique étant abandonnée au choix de chacun, et les élèves de l'enseignement usuel pouvant donner aux notes les noms du système de la tonalité effective qu'ils auront cru découvrir. Le rhythme ne sera compté pour rien dans cette épreuve.

VI. Une phrase étant donnée dans un ton et sur une clé déterminée par la voie du sort, les concurrents devront la transposer par écrit de deux manières, sur deux autres clés et dans deux autres tons que le sort déterminera également : 1° avec les accidents du nouveau ton groupés à la clé ; 2° l'armure de la phrase à transposer étant conservée et les accidents (disséminés dans le courant de cette phrase) constituant le ton demandé par le sort :

Phrase donnée, clé de *fa*, 3e ligne, ton de *ré* b.

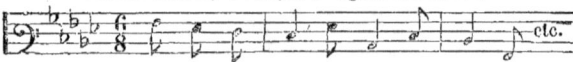

1re Transposition demandée, clé d'*ut* 2e ligne, ton de *mi* indiqué à la clé.

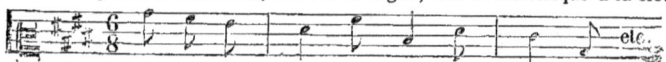

2e Transposition ; conservation du ton de *ré* b indiqué, clé de *sol* 2e ligne, et transposition en *si*, par les accidents disséminés :

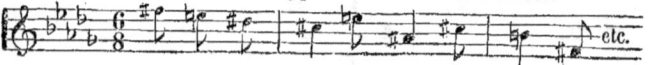

VII. Un autre morceau étant fourni par le tirage au sort, les concurrents devront non-seulement déterminer le ton principal, mais encore faire connaître le nombre et la nature des modulations, et déterminer les indices qui auront servi de base à leur jugement.

VIII. Un chant non modulé étant vocalisé phrase par phrase, par une voix juste, ou joué sur un instrument, dans un ton déterminé par la voie du sort, sans que les concurrents soient avertis du ton réel, ceux-ci le reproduiront, après une seule audition de chaque phrase ; vos élèves en employant les notes du ton effectif ; les nôtres, en chantant dans le diapason donné, et en se servant des mots de la langue d'*ut*, si c'est en majeur, et de *la*, si c'est en mineur. Le chant et le ton seront déterminés par la voie du sort

Phrase vocalisée ou jouée:

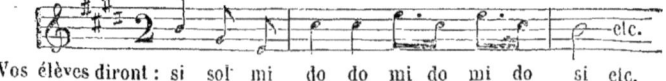

Vos élèves diront : si sol mi do do mi do mi do si etc.
Les miens diront : sol mi ut la la ut la ut la sol etc.

IX. Des séries de percussions étant entendues, les élèves devront leur donner une forme prouvant qu'ils les ont reconnues ; les vôtres, en désignant le nombre et l'espèce des signes de durée correspondant à l'effet demandé ; les miens, en prononçant les syllabes qui indi-

quent l'origine de chaque temps et la manière dont il est fractionné, ou même en les écrivant, si le jury le désire.

X. Les concurrents dégageront, *seuls et sans instrument*, l'inconnue de problèmes pouvant atteindre le degré de complication du suivant :

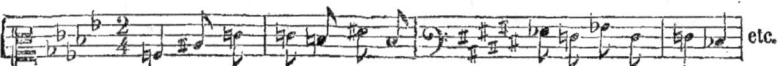

Ils indiqueront : la tonalité de chacune des deux phrases consécutives ; ce qu'il faut faire, pour opérer, en chantant sans accompagnement, le passage de l'une à l'autre, et ils effectueront cette transition. Il est bien entendu que les fragments successifs contiendront chacun les sept fonctions hiérarchiques du ton auquel ils appartiennent ; au surplus, j'accepte ces problèmes pour mes élèves, même quand plusieurs fonctions ne se présenteraient pas.

## EXPÉRIMENTATIONS EN DEHORS DU CONCOURS.

Pour montrer aux membres du jury combien les idées de rhythme et d'intonation se produisent rapidement chez nos élèves, je me réserve de leur traduire en chiffres un morceau tiré au sort, qu'ils exécuteront seuls et individuellement, dans un mouvement rapide, sous le double rapport du rhythme et de l'intonation.

Une autre vérification importante sera faite, pour savoir ce qu'il faut penser de la prétendue possession des sons fixes par vos élèves. Si la méthode usuelle est vraie, vos disciples doivent lire plus couramment des passages semblables au suivant, et je leur en présenterai :

Barcarolle de Proch, conforme au texte original (N° 9, chez Schlesinger):

Que ceux où on groupe à la clé les accidents du ton principal, comme vous le voyez ici :

Le même morceau, avec l'indication tonale.

S'il en est autrement, il est de la dernière évidence que ceux de vos élèves qui sont parvenus à déchiffrer ne le doivent qu'à la substitution qu'ils ont faite, instinctivement, des relations aux sons absolus, et que leur capacité, *ne résultant que de l'application du principe proclamé par Galin*, prouvera pour notre théorie et *contre la vôtre*, qu'ils auront été obligés de changer.

Si vous trouvez ce cercle trop étroit, élargissez-le, Monsieur ; j'accepte d'avance *toutes les additions que vous pourrez y faire*, pourvu que vous me les fassiez connaître, trois semaines avant le jour du concours, et pourvu que les épreuves indiquées ici soient faites avant les expériences de supplément que vous aurez déterminées. Dans ce cas, j'aurai aussi le droit d'addition, et j'en userai dans la même proportion que vous, en vous donnant mon nouveau programme, vingt jours avant le concours.

Je terminais ainsi, pour ne laisser prise à aucune objection, ni sur .e fond, ni sur la forme :

« Je crois avoir évité, dans ce qui précède, toute expression empreinte d'aigreur ou de personnalité. Si quelque mot échappé à ma propre censure pouvait être interprété dans un sens fâcheux, je le rétracte d'avance, et je proteste qu'il s'agit ici, dans ma pensée, uniquement de l'intérêt d'une vérité.

« J'ai l'honneur d'être, avec une considération distinguée,

« Monsieur,

« Votre très-humble et très-obéissant serviteur. »

« AIMÉ PARIS. »

Metz, 20 juin 1845.

A défaut de tant de propositions si complètes et si loyales, l'incurie des administrations peut-elle au moins se justifier par l'*absence des résultats* et *le défaut de sévérité dans les vérifications ?* Je renonce à faire valoir comme des titres les nombreuses séances dans lesquelles j'ai fait exécuter, après quatre-vingts leçons seulement, plus de morceaux qu'on n'en pourrait apprendre par cœur en deux ans d'une étude assidue. Je ne veux m'appuyer que sur les expériences faites *devant des commissions d'hommes compétents* qui ont *tiré au sort* ou fourni, *au gré de leur fantaisie*, les difficultés à vaincre.

Est-ce une chose à dédaigner que l'attestation suivante ?

« Nous, soussignés, membres du jury d'examen chargé de vérifier la capacité *individuelle* des élèves de M. Aimé PARIS, les 19 et 21 juin courant, déclarons que le compte rendu dans le journal de la Guienne, n° 2314, du mercredi 27 même mois, est le récit exact des expériences faites en notre présence.

« Bordeaux, le 28 juin 1838. »

Ont signé : MM. PHÉLIPT, SOYE, GASSIOT, LETELLIER
et MERCIER.

(C'est-à-dire, l'unanimité des Membres de la commission).

Voici le compte-rendu certifié par cette commission :

« Plusieurs enfants et plusieurs ouvriers choisis par les juges ont chanté isolément sur le méloplaste. Les clés, changées plusieurs fois, ont toujours été désignées par les membres du jury, et la baguette de M. Aimé

Paris a promené longtemps, et sans ménagement, les élèves sur les intervalles les plus difficiles à franchir, sur les transitions les plus brusques et les moins attendues. Il les a fait passer successivement par des modulations bien distinctes du ton primitif, auquel il les a ramenés sans peine; et pendant toute la durée de cette expérience, les élèves, à l'abri de toute hésitation, se sont fait constamment remarquer par la sûreté, la promptitude et la justesse des intonations.

« Des questions de théorie qui embarrasseraient peut-être des musiciens perfectionnés, ont été adressées aux ouvriers, et la plus grande partie des réponses a pleinement satisfait les interrogateurs. Un de ces derniers a pris ensuite au hasard, dans un volumineux recueil, un air qu'un ouvrier, nommé Vignes, a déchiffré sur-le-champ, sans réflexion, et qui n'a pas été moins parfaitement rendu sous le rapport de l'intonation que sous le rapport du rhythme. Ce n'est pas tout : M. Paris a voulu que le même air fût encore déchiffré par d'autres élèves, soit en commençant par la dernière mesure, soit en renversant le tableau, et un succès constant a prouvé que l'instruction des disciples de la méthode Galin était aussi égale, aussi générale que réelle et positive.

« Après ces exercices, les ouvriers ont exécuté une opération importante et difficile; la transposition d'un air dans un autre ton et dans une autre clé. La méthode Galin n'excelle pas moins, en effet, pour l'enseignement logique des principes que pour la prompte acquisition de la pratique indispensable à la lecture de la langue musicale. Enfin, les enfants ont achevé de justifier cette dernière assertion, en reconnaissant, phrase par phrase, toutes les notes de plusieurs airs joués sur un instrument par M. Paris. La séance a été terminée par un morceau de musique religieuse, chanté avec beaucoup d'ensemble par les deux Cours.

« Cette séance a été toute à l'avantage de la méthode professée par M. Paris; telle nous a paru l'opinion des juges à la décision desquels il s'était volontairement soumis, et telle est aussi la nôtre. » (*La Guienne, Journal de Bordeaux*, 27 juin 1838.)

Pour prouver que la puissance des théories de Galin est *constante*, j'ai livré à trois commissions d'examen des enfants de huit à treize ans qui n'avaient reçu que quatre-vingts leçons, et qui pouvaient satisfaire à toutes les conditions du programme qu'on lira plus bas. Tout a été accompli, à Gand, le 23 octobre 1841, à Anvers, le 8 octobre 1843, à Bruxelles, le surlendemain, 10 octobre 1843.

A Gand, le tirage au sort, sur plus de deux mille bulletins, a été fait par

M. le sénateur baron de Schiervel, gouverneur de la province, et par M. le sénateur comte d'Hane de Potter, administrateur de l'université de Gand. J'avais invité à faire partie de la commission, le compositeur Ch. Hanssens, chef d'orchestre du théâtre, et M. Mengal, directeur du Conservatoire de Gand. Ce dernier (deux cents personnes le certifient, parce qu'elles l'ont vu) a passé la soirée du 24 octobre, à la *Société de la Concorde*. La vérification se faisait vis-à-vis, à cent pas de distance : M. Hanssens n'a pas montré plus d'empressement.

On sait que MM. Aerts et Bessems étaient, pour la commission d'Anvers, les délégués de la Régence de cette ville.

A Bruxelles, on comptait parmi les membres de la commission : MM. Heimbourg, président de la Société philharmonique; Gillon, vice-président de la même société; Charles Lis, compositeur distingué; Pingart, amateur; Robyns, membre de la commission de surveillance du Conservatoire, le seul des membres de cette commission qui eût répondu à mon invitation écrite.

Devant les TROIS commissions, les enfants ont abordé, avec un succès égal, toutes les divisions du programme suivant :

1° Chanter à trois parties des accords improvisés, pris parmi ceux de la tonique, de la sous-dominante et de la dominante, le sort déterminant la nature de l'accord et le mouvement ascendant ou descendant des voix.

2° Indiquer le ton majeur ou mineur, d'après toute armure et sur toute clé; l'armure et la clé étant déterminées par la voie du sort.

3° Déterminer la fonction des accidents qui surviennent pour contredire les indications de l'armure; le sort indiquant les lignes, les interlignes et les accidents qui doivent les frapper, en allant jusqu'aux doubles dièses et aux doubles bémols inclusivement.

4° Exprimer, à l'aide de la langue syllabique des durées, le rhythme d'un air tiré au sort, dans une liste de fragments fournissant des milliards de milliards de combinaisons.

5° Chanter les notes du même air, ou d'un autre également désigné par le sort, dans la même série, en ne s'occupant que de l'intonation.

6° Solfier sur toutes les clés, dans le ton d'ut, l'ordre successif des clés étant réglé par le sort.

7° Moduler dans les six tons qu'on peut aborder, en quittant une tonique majeure ou mineure, le sort déterminant l'ordre des modulations.

8° Vocaliser sur des clés et dans des tons fixés par la voie du sort.

9° Faire passer un dessin, donné dans l'accord tonique, par ceux de la dominante et de la sous-dominante, en interposant entre ceux-ci l'accord de tonique, à titre de transition, le sort déterminant le dessin pris dans l'accord tonique.

10° Déchiffrer à la fois le rhythme et l'intonation d'un air tiré au sort, dans une liste de plus de treize cents morceaux.

A Metz, M. Desvignes, directeur de la succursale du Conservatoire royal, ayant refusé le concours qu'il avait provoqué, par sa publication du 14 avril 1845, j'ai réuni une commission plus nombreuse que toutes les précédentes. Voici sa déclaration UNANIME et le procès-verbal des expériences.

« Les personnes soussignées, invitées par M. Aimé Paris à se former en commission d'examen, pour juger des résultats obtenus par l'emploi de la théorie de Galin,

« Après des expériences faites en leur présence, soit sur des données fournies par elles-mêmes, soit sur des matériaux que des pères de famille d'une moralité incontestable ont affirmé être tout-à-fait inconnus à leurs enfants et abordés aujourd'hui pour la première fois,

« Déclarent qu'elles regardent ces résultats, obtenus en trois mois seulement, comme devant appeler sérieusement l'attention des chefs de famille et de l'autorité sur un mode d'enseignement qui se produit par des faits positifs et vraiment remarquables.

« Metz, vingt-cinq juillet mil huit cent quarante-cinq. »

*Ont signé* TOUS *les membres de la Commission :*

MM. Ch. Émy, capitaine d'artillerie, professeur à l'école d'application.

E. Brepsant, chef de musique au 1er régiment du génie.

Bergery, professeur à l'école d'artillerie.

P. Bergère, colonel du génie.

J. Henry, professeur de musique.

Virlet, capitaine d'artillerie, professeur à l'école d'application.

F. Valzer, professeur de musique.

Mlle Élise Henry, professeur de musique.

MM. A. Gélinet, agent de change.

V. J. Rodolphe, capitaine d'artillerie.

Dodeman, capitaine d'artillerie.

Meignen, capitaine en retraite.

Th. Parmentier, lieutenant du génie.

Levavasseur, sous-lieutenant à l'école d'application.

Simon, chef de musique au 34e de ligne.

*Procès-verbal des expériences faites le vendredi, 25 juillet 1845, à Metz, en présence de la Commission composée des personnes qui ont signé, séance tenante, la Déclaration remise à M. Aimé PARIS.*

1° Un des examinateurs écrit et remet à M. Aimé Paris une phrase en *mi bémol*, sur la clé de *sol*, deuxième ligne ; à la demande d'un membre, elle est transposée en *la*, sur la clé d'*ut*, troisième ligne, demandée par un autre membre.

2° Dix bulletins cachetés, contenant les matériaux des dix expériences comparatives proposées inutilement à l'école municipale, sont remis à un des juges qui en tire un au hasard, et en fait tirer un second par un autre membre. Les autres bulletins sont ensuite ouverts ; on constate qu'ils contiennent chacun une énonciation distincte. Les dix bulletins sont confiés à M. Emy, capitaine d'artillerie, un des examinateurs, pour être conservés par lui aussi longtemps qu'il le jugera convenable.

Un de MM. les examinateurs écrit lui-même sur le tableau, hors de la vue des élèves, un chant non modulé, sur la clé de *sol*, deuxième ligne, sans accidents à la clé, comme le demande le bulletin n° 4 ; ce chant est solfié en *fa* et en *sol*, à la demande de deux membres, et la troisième fois en *ut*, et avec l'observation rigoureuse de la mesure.

3° Le second bulletin tiré au sort indique l'obligation de nommer, en les ramenant à la langue d'*ut*, les notes d'un chant non modulé, écrit dans un ton quelconque, par un des examinateurs. Ce problème est résolu avec certitude et facilité, sur une mélodie improvisée que M. Aimé Paris joue dans le ton de *la bémol* où elle a été écrite par un des juges.

4° Les élèves improvisent, au commandement d'un examinateur qui règle les mouvements ascendants, descendants ou horizontaux de la baguette du professeur, une harmonie à trois voix, sur les accords de tonique, de dominante et de sous-dominante, à l'aspect de cinq points noirs écrits sur une ligne verticale.

5° Des notes écrites par un des examinateurs sont transmises à M. Aimé Paris, pour être chantées sur la clé de *fa*, seconde ligne, demandée par un autre membre ; elles sont solfiées sans hésitation, et le professeur, sans avertir les élèves qu'il continue ce problème improvisé, les promène successivement au milieu des trois clés, écrites chacune sur toutes les lignes, ce qui substitue quinze clés aux huit qui ont été employées jusqu'à ce jour.

6° Les épreuves précédentes ayant été faites sur des données fournies par les membres de la Commission, et le jury d'examen ayant accepté la déclaration des élèves et de leurs parents, à l'égard des morceaux que M. Paris déclarait être abordés pour la première fois, un morceau en *la bémol*, clé de *sol*, deuxième ligne, est soumis aux élèves qui le chantent avec aplomb et en mesure. L'épreuve terminée, M. Aimé Paris annonce que ce morceau est le canon portant le n° 54 et le dernier de la troisième suite des canons sans paroles, publiés par M. Desvignes, directeur de l'École de musique de Metz ; c'est-à-dire le morceau le plus difficile, dans l'intention de l'auteur, à moins que celui-ci n'ait commis la faute très-grave de ne pas observer une progression bien graduée, dans les éléments de son enseignement.

7° Une romance de Félicien David étant imprimée sans clé ni armure, deux membres lui assignent, l'un la clé d'*ut* troisième ligne, l'autre une armure par *bémols*. M. Paris

donne la forme convenable aux accidents amenés par la modulation, et les élèves exécutent avec justesse et précision ce morceau, dont ils ajoutent à la fin la tonique, omise à dessein.

8° Une expérience semblable est faite avec le même succès, sur une romance d'Eugène Déjazet, pour laquelle un membre demande la clé de *fa* quatrième ligne, et un autre une armure par *dièses*.

9° M. Aimé Paris fait lire à rebours, en chantant, les notes de cette dernière romance par quatre enfants qui accomplissent cette tâche sans erreur et sans hésitation.

10° M. Aimé Paris produit sur un carton des percussions mates, comprenant jusqu'à des mélanges d'effets correspondant à des doubles croches et à des triolets de doubles croches. A la première audition, et avec une grande rapidité, les élèves attribuent à chaque percussion la syllabe rhythmique indiquant la fraction à laquelle il faut la rapporter dans chaque temps.

Trois élèves appelés individuellement et à tour de rôle, écrivent les formes qui expriment pour l'œil les séries d'effets rhythmiques frappées par le professeur, la Commission étant avertie que c'est la première fois qu'on leur demande d'établir une équation de ce genre, aucun essai semblable n'ayant été fait dans le cours.

11° Les élèves chantent ensuite, à deux voix et à première vue, un morceau écrit en chiffres et appartenant à la mesure six-huit.

12° Une expérience de même nature est faite sur un morceau à deux voix, également écrit en chiffres et à quatre temps binaires.

13° Un chœur à cinq voix, extrait de la *Vestale* et écrit en chiffres, est abordé à première vue et chanté deux fois de suite avec beaucoup d'ensemble et de justesse; la seconde fois, dans un mouvement très-animé.

14° Enfin, et en dehors des expériences improvisées, M. Paris fait exécuter deux chœurs qu'il affirme, ainsi que les élèves et les parents, n'avoir été étudiés que depuis lundi 21 juillet, et seulement pendant une fraction des leçons. L'un de ces chœurs, extrait d'*Anna Bolena*, musique de Donizetti, est écrit en *la* sur trois clés différentes; *sol*, deuxième ligne; *ut*, quatrième ligne, et *fa*, quatrième ligne. L'autre, écrit en chiffres et à quatre voix, est un arrangement fait par B. Wilhem de motifs extraits de deux opéras d'Auber et de Rossini.

Nous soussignés, ayant assisté à totalité de la séance d'hier, certifions la complète exactitude des détails qui précèdent, et l'empressement unanime avec lequel les membres de la Commission ont constaté, par leur signature, les résultats prodigieux obtenus en trois mois, et la loyauté avec laquelle M. Aimé Paris s'est mis à leur disposition, en acceptant toutes les expériences dont les matériaux lui ont été fournis, sans complaisance et sans collusion possible.

Metz, vingt-six juillet mil huit cent quarante-cinq.

*Suivent les signatures.*

Lorsque je me livrais partout si franchement à la vérification, ne crois pas, mon ami, qu'on ait craint d'être en reste de générosité. A Rouen, on a essayé de la publicité d'une de ces feuilles qui, à la honte de la presse périodique, exploitent l'injure et la calomnie. A Bordeaux, le *Courrier de*

*la Gironde* a ouvert ses colonnes à tout ce qui pouvait jeter du discrédit sur les idées d'un homme dont la statue sera un jour élevée dans cette ville même. A Gand, un écrivain qui possède tout juste l'intelligence d'une paire de ciseaux, dirige l'*Organe des Flandres*. On l'enrôle dans la croisade contre le progrès ; il feint de vouloir s'éclairer ; il provoque des expériences qui sont faites *devant lui et pour lui*, sur des *données fournies par lui*, en présence de cent personnes. Notre triomphe est complet, et le lendemain, cet homme, qui, pourtant, nous a félicités, publie un article où tout est mensonge, à moins qu'on ne préfère l'affirmation de cet homme inepte au démenti énergique donné le 12 juin 1842, par une protestation couverte de *quatre-vingt-cinq signatures !!!*

Un seul journal de Bruxelles a ouvert ses colonnes à un seul opposant. Celui-ci (l'opposant) est un des professeurs d'une institution musicale, où on le connaît moins sous son nom prussien que sous un sobriquet dont la signification exclut toute idée de tempérance.

J'avais demandé à M. Fétis (dont l'envoi devait être accepté de préférence), ou, à son défaut, à tout autre compositeur, un morceau à trois voix égales, du même degré de difficulté que six autres, dont j'avais donné la liste, comme spécimen. Les trois parties de ce morceau devaient être chantées *simultanément à première vue, rhythme et intonation*, par mes jeunes élèves, le 9 mai 1844, dans une séance donnée à la salle de la Grande-Harmonie de Bruxelles. M. Fétis, plus complaisant quand il s'agit de la méthode Wilhem, n'envoya rien ; l'opposant fit parvenir un casse-cou chromatique, intitulé *Ave Maris Stella*. J'étais en droit de refuser ce morceau, composé en dehors de toutes les conditions déterminées ; cependant je l'acceptai, et il fut enlevé aux applaudissements trois fois répétés de deux mille cinq cents spectateurs.

Ce n'était point ce qu'attendait l'opposant ; il essaya de dénaturer les faits, et, disons-le à l'honneur de la presse de Bruxelles, il ne trouva pour auxiliaire qu'un *vertueux* publiciste, dont le départ de France a coïncidé avec la condamnation pour *escroquerie* de je ne sais quel concessionnaire de mines du bassin de la Loire.

Si les anciens avaient eu à mettre une idée sous la protection de trois de leurs personnifications mythologiques, auraient-ils choisi, pour les rendre recommandables, Midas, Silène et Mercure ?

L'opposition n'en était pas à son coup d'essai. Déjà, le 10 octobre 1843, dans une séance dont le programme, distribué à l'avance, n'indiquait *l'acceptation d'aucune expérience*, j'avais eu la preuve de ses intentions charitables. Au milieu d'un groupe qui avait pris position près de mon

estrade, dès l'ouverture des portes, on m'avait fait remarquer deux professeurs de musique vocale attachés à l'établissement royal. Une dame, placée près d'eux, et que j'ai su plus tard être la mère d'une des élèves couronnées à la distribution précédente, poussa le dévouement jusqu'à se mettre en évidence, pour me prier, quand le programme était presque épuisé, de faire déchiffrer (*ne fût-ce qu'une ligne*) un manuscrit qu'elle me fit passer. On comptait sur un refus ou sur un échec. Malheureusement pour les auteurs de cette petite conspiration, le problème, dans lequel on n'avait pas épargné les causes d'erreur, fut résolu aux applaudissements de toute l'assemblée. Il y a de curieux détails à ce sujet, dans le *Courrier Belge* du 13 octobre 1843, dans le *Moniteur Belge* du même jour, et dans l'*Emancipation* du 16 octobre 1843.

Je ne voudrais pas me donner une ridicule importance personnelle. Pourtant, il m'est difficile de pousser l'humilité chrétienne au point de trouver que j'offre moins de garanties de clairvoyance que les partisans de l'ancienne méthode. Les livres du petit nombre de ceux qui se hasardent à écrire étalent une ignorance complète de l'art de déduire et de raisonner; l'immense majorité des professeurs de solfège est, sans aucune contestation, ce qu'il y a de moins avancé sous le rapport du développement intellectuel. Aussi, indépendamment de la proportion désespérante entre leurs déconvenues et leurs essais d'instruction, combien n'est pas significative la déconsidération qui pèse sur eux?

N'eussé-je pas d'autre indice de la supériorité de nos doctrines, il me semble impossible qu'on ne tire pas quelques présomptions favorables des témoignages éclatants de satisfaction que m'ont donnés mes auditeurs dans toutes les villes où j'ai plaidé la cause du progrès. QUARANTE-QUATRE FOIS, mes disciples se sont imposé un tribut volontaire et m'ont offert les consécrations les plus honorables pour les vérités que je leur avais fait connaître. Et parmi eux, j'ai constamment compté de hautes facultés intellectuelles, des hommes graves, revêtus d'importantes fonctions, l'élite, en un mot, des populations auxquelles je m'étais adressé. Comptés ou pesés, les suffrages de ceux qui ont voulu examiner nous appartiennent.

Une autre raison devrait frapper l'attention du pouvoir. La spécialité de mes études me permettrait de parcourir utilement une autre carrière et d'occuper dans la hiérarchie sociale une place moins humble que celle qu'on assigne, avec raison, à ceux dont l'aptitude se borne à l'appréciation des effets de sonorité. Faut-il regarder comme une explication forcée, celle qui présente une conviction raisonnée, fruit d'un examen sévère et réfléchi,

comme le mobile des efforts soutenus que j'ai faits dans l'intention de combattre des erreurs monstrueuses ?

Peut-on, au moins, rendre la méthode responsable des fautes de son interprète ? L'envie de le faire n'a point manqué à mes adversaires, et je peux dire avec vérité que *peu d'hommes ont été plus discutés que moi.* Des investigations actives et multipliées ont accru les recettes de l'administration des postes. Après un quart de siècle, la malveillance en est encore à découvrir un acte que je ne puisse pas avouer à la face du soleil, une parole ou une ligne qui appellent un désaveu de ma part!

Tu ne redoutes pas plus que moi la discussion de ta vie publique ou privée. Quelque part donc, frère, que l'autorité cherche les éléments de l'attention que réclament nos indications, elle rencontre des faits qui lui défendent d'affecter le dédain ou le mépris. Non! après tant d'énergie dépensée en faveur d'une idée ; non! si on compare notre valeur, soit intellectuelle, soit morale, à celle des hommes que nous appelons à la preuve, nul n'a le droit de prétexter notre défaut d'importance, et de dire qu'on ne peut pas se mesurer avec les *premiers venus.* Certes, si quelqu'un dans cette question de concours fait un sacrifice d'amour-propre, en acceptant ses adversaires, c'est bien nous, nous qui avons besoin de descendre tant de degrés pour nous mettre au niveau de nos antagonistes. On a fait l'objection ; nous sommes forcés d'y répondre.

Enfin, il y a quelques jours, j'apprends qu'il est question de décider que la théorie de Galin sera, de préférence à toute autre, mise hors de l'examen à huis-clos de toutes les méthodes entre lesquelles on doit choisir celle qui sera adoptée, comme moyen d'enseignement, dans les colléges de l'Université ; j'écris sur-le-champ à M. de Salvandy, ministre de l'Instruction publique, la lettre suivante :

*A Monsieur le Ministre de l'Instruction publique.*

Metz, 3 novembre 1845.

MONSIEUR LE MINISTRE,

Des renseignements de l'exactitude desquels j'ai le droit de ne pas douter m'apprennent qu'il est à peu près décidé, par la commission chargée du choix d'une méthode pour l'enseignement de la musique dans les colléges, que *la théorie de Galin sera éliminée.*

Si j'ai l'honneur de vous faire parvenir une réclamation à cet égard, ce n'est pas que j'aie l'intention de demander un emploi au gouvernement, dans le cas où il accueillerait des idées que je sais être vraies et fécondes, parce qu'elles ont pour moi la double

autorité de la déduction rigoureuse et de vingt-huit ans de révélation de leur puissance.

Il y a plus : mon intérêt privé me défendrait d'accepter des fonctions, si elles m'étaient proposées. Le budget de l'Etat ne m'offrirait pas la moitié de ce que j'obtiens de mon travail, en conservant mon indépendance. Mon seul but est de vous avertir, Monsieur le Ministre, qu'une faute immense est sur le point d'être commise. Je voudrais épargner à votre nom le triste retentissement que lui donnera, dans l'histoire du progrès de l'esprit humain, la consécration officielle des principes qui ont fait, de l'enseignement de la musique, la chose la moins efficace et la plus monstrueusement ridicule.

Ne point modifier le déplorable *statu quo* de cette didactique peut, à la rigueur, laisser intacte votre responsabilité morale; mais, du moment où vous en généralisez la discipline, il faut nécessairement que l'avenir vous accuse, si le choix des moyens est mauvais, et s'il est prouvé que vous avez été instruit du péril.

J'ai assez de confiance dans l'élévation de votre caractère, Monsieur le Ministre, pour espérer que la forme tranchante que je donne exprès à mes observations ne vous empêchera pas de les peser attentivement.

Si on veut entrer dans les voies de l'utilité réelle et de la vérité, je mets, sans sous-entendu de récompense ou d'indemnité, ma longue expérience de l'enseignement à votre disposition, pour dire ce qu'il faut faire. Je sais même où le pouvoir trouvera des hommes capables de seconder ses vues d'amélioration et de leur donner tout le développement dont elles sont susceptibles.

Mon devoir de conscience est rempli ; Dieu veuille que je ne sois pas le seul à défendre les intérêts de la vérité et des générations qu'on expose à s'égarer dans des voies désastreuses !

J'ai l'honneur d'être, avec respect, Monsieur le Ministre,
Votre très-humble et très-obéissant serviteur,

AIMÉ PARIS.

Quelle sera l'issue de cet examen des méthodes? Je conserve peu de doutes à cet égard, et l'examen même ne me paraît qu'un vain simulacre. Il doit être décidé depuis longtemps, dans la pensée de *quelqu'un qui se connaît en poisons*, que le virus Wilhem sera inoculé d'un bout de la France à l'autre.

Ce sera vraiment un résultat curieux et dé

tumant à se payer de définitions absurdes, d'analyses incomplètes et d'affirmations sans preuves ;

Que la *méthode Wilhem* ne justifie pas de CINQ LECTEURS sur CENT ÉLÈVES, *après quatre ans d'études ;*

Que la *méthode Wilhem* fuit honteusement devant l'examen ;

Que la *méthode Wilhem* n'ose pas aborder la preuve déductionnelle ;

Que la *méthode Wilhem* trompe scandaleusement le public, en faisant passer des élèves QUI NE SAVENT QUE RÉCITER pour des élèves qui *peuvent lire.*

Et que, pourtant, il a introduit cette méthode dans tous ses établissements d'instruction,

### EN MÊME TEMPS QU'IL REFUSAIT

Non point l'adoption immédiate, non point même la perspective indéfiniment éloignée d'une consécration ; mais

### UNE SIMPLE COMPARAISON
### DES RÉSULTATS PRODUITS PAR UNE AUTRE THÉORIE,

Qui s'appuie sur *l'analyse* et la *déduction ;*

Qui s'accorde avec toutes les données *certaines* de la science des nombres ;

Qui reste *vraie*, dans les *deux hypothèses* de l'égalité ou de la différence des secondes majeures entre elles ;

Qui *explique et enchaîne rigoureusement* tous les faits ;

Qui n'a pour auxiliaires que les moyens *honnêtes* et la *vérité ;*

Qui combat *au grand jour ;*

Qui offre *quinze fois plus de chances de succès* que *toutes les autres méthodes fondées sur le son absolu.*

Qui *développe l'intelligence* et *enseigne à comparer les faits ;*

Qui a produit publiquement des résultats *de capacité et non de mémoire*, devant des assemblées composées presque partout de plus de mille auditeurs, à Paris, Lyon, Bordeaux, Lille, Gand, Anvers et Bruxelles ;

Qui a été l'objet *d'expériences individuelles, délicates, scrupuleuses et multipliées*, devant des COMMISSIONS d'hommes *graves* et *irréprochables*, à Bordeaux, Gand, Anvers, Bruxelles et Metz ;

Qui a *défié courageusement* les méthodes abrutissantes ;

Qui a demandé au Ministre de l'intérieur le Conservatoire de Paris pour adversaire;

Qui a vu reculer devant *ses offres loyales et ses vaisseaux brûlés :*

1° et 2° Deux propagateurs de la *méthode Wilhem*, à Bordeaux et à Lille; M. Perrot et Mlle Cottignies;

  3° WILHEM LUI-MÊME!!! à Paris;
  4° M. MASSIMINO;
  5° M. MAINZER;
  6° FR. STOEPEL;

7° et 8° Deux des représentants du Conservatoire de Paris, M. Orlowski, à Rouen, M. Viallon, à Lyon.

9° et 10° Deux succursales du Conservatoire de Paris, l'Académie royale de musique à Lille; l'école municipale de musique, à Metz;

  11° Le Conservatoire de Gand;
  12° Le Conservatoire royal de Bruxelles;
  13° Le Conservatoire royal de Liége.

Si cela arrive, CONSTATONS bien l'époque. C'est en l'an de grâce 1846, M. DE SALVANDY étant ministre de l'instruction publique, M. ORFILA, président de la commission chargée de l'examen des méthodes (1).

## QU'ON SACHE BIEN, EN OUTRE,

Que deux hommes de cœur et de dévouement ont protesté avec énergie contre l'intoxication de la jeunesse française, et qu'ils en ont appelé à la sévère justice de l'avenir.

Tel est, mon ami, car je suis forcé d'abréger, l'exposé des phases si variées de cette longue lutte, dans laquelle, pour ne point me laisser abattre par

---

(1) La théorie de Galin a le droit d'interrompre la prescription de trente ans, qu'invoquerait peut-être bientôt la méthode Wilhem, qui est pourtant la dernière en date, dans l'ordre chronologique des démarches faites auprès de la Société d'instruction élémentaire. L'ouvrage de Galin, imprimé à Bordeaux, chez Beaune, en 1818, contient, page 8, cette énonciation remarquable qui s'applique à un fait évidemment antérieur, dont les archives de la société peuvent donner la date précise :

« Pendant que je travaillais, à Bordeaux, à produire ces effets, j'adressai à Paris, à la Société d'instruction élémentaire, le manuscrit contenant l'exposition de ma méthode. Je proposais à la Société de l'introduire dans ses écoles, comme étant un moyen très-économique et presque infaillible de rendre populaire en France la connaissance de la musique. J'accom-

le découragement, il m'a fallu souvent appeler à mon aide toute ma ténacité bretonne. Crois-tu, frère, que je puisse encore me bercer de quelque illusion sur la *loyauté individuelle* des opposants, ou sur les *bonnes intentions de ceux qui dirigent les affaires ?* J'ai le droit de regarder comme complétement inutiles les efforts qu'on fera pour arriver à une *comparaison concluante.* Aussi, désormais je me bornerai à déclarer qu'on me trouvera *toujours prêt* (et ce n'est pas une fanfaronade *lorraine*, que ce mot TOUJOURS) à dégager mes promesses, dans un concours sérieux, ouvert avec les garanties et sous les conditions que j'ai indiquées. Quelques mots me suffiront pour placer la question sur ce terrain, et je pourrai consacrer au développement des idées de Galin, ou à l'extension des procédés d'application, le temps que je sais maintenant devoir être employé en pure perte à essayer d'amener les dépositaires de l'autorité à comprendre dans toute sa sainteté la mission imposée à ceux qui ont charge d'âmes.

Je ne déserterai donc pas le champ de bataille, tant que je pourrai manier la plume ou la parole. Nulle agression ne restera impunie. Aucun charlatanisme ne trompera les crédules, tant que j'aurai une main pour lui arracher le masque. J'espère plus, pour détruire l'ennemi, de la guerre de partisan que des ambages de la diplomatie.

A toi, de bonne et franche amitié,

AIMÉ PARIS.

---

pagnais ma proposition de quelques considérations morales que je crus propres à l'appuyer. La Société répondit à mon hommage par des lettres flatteuses, où j'appris qu'elle s'était interdit jusqu'à nouvel ordre d'ajouter aucune autre branche d'étude à celles qui occupent exclusivement les élèves de ses écoles. Dans le même temps, j'envoyai un mémoire pareil au secrétaire perpétuel de l'*Académie des sciences.* »

Depuis, la Société a étendu son cercle d'action ; elle a songé à la musique. Galin s'était offert; ELLE A CHOISI WILHEM!!!! *Sic vos non vobis.*

# POST-SCRIPTUM.

J'ignorais, en t'adressant de Metz le douloureux inventaire des lâchetés et des hypocrisies qui ont essayé de barrer le chemin à la vérité, que ma lettre à M. de Salvandy dût me valoir l'honneur d'une réponse, et je regardais comme consommé l'acte de vandalisme contre lequel j'avais lancé une malédiction suprême, lorsque j'ai reçu, à Metz, le 23 novembre, la lettre suivante de M. le ministre de l'Instruction publique :

*Université de France.*

Paris, 22 Novembre 1846.

Monsieur,

J'ai reçu la lettre que vous m'avez adressée le 3 novembre, en m'envoyant une brochure relative à la réforme de l'enseignement musical.

J'ai transmis cette brochure à la commission chargée de rechercher les améliorations qu'il y aurait lieu d'introduire dans l'étude de la musique vocale. *J'ai invité M. le Président de la commission* à réclamer de vous les renseignements qui lui paraîtront utiles. Je ne doute pas que vous ne soyez disposé à seconder de vos efforts les travaux de la commission.

Recevez, Monsieur, l'assurance de ma considération,

Pour le Ministre de l'Instruction publique, Grand-Maître de l'Université,

*Le Conseiller d'État, directeur.*

Delebecque.

Monsieur Aimé Paris, rue Fournirue, n° 11, à Metz.

Jusqu'au 5 janvier 1846, n'ayant pas entendu parler de M. le président Orfila, malgré l'invitation qu'il avait reçue du ministre, je crus devoir insister, pour obtenir au moins l'explication de ce silence étrange. La lettre suivante fut adressée à M. Orfila :

Paris, 5 Janvier 1846.

Monsieur le Président,

M. le Ministre de l'Instruction publique, à qui je me suis adressé, pour l'avertir qu'une faute grave allait être commise, par l'exclusion de la théorie de Galin, m'a fait l'honneur de m'adresser, à Metz, la lettre suivante :

( Ici figurait la lettre de M. de Salvandy ).

Je prends la liberté, Monsieur le Président, d'insister auprès de vous, pour qu'une question aussi importante que celle dont il s'agit ne reste pas sans solution, et j'espère

que ma présence à Paris rendra plus facile votre tâche et la mienne, que s'il fallait subir, de part et d'autre, les lenteurs et les inconvénients d'une correspondance.

J'ai l'honneur d'être, avec une considération distinguée,

**Monsieur le Président,**

Votre très-humble et très-obéissant serviteur,

AIMÉ PARIS.
338, rue Saint-Honoré.

Le lendemain soir, un tout petit billet m'arrivait par la poste. En voici le texte :

MONSIEUR,

J'ai reçu la lettre que vous m'avez fait l'honneur de m'écrire hier, pour appeler mon attention sur la théorie de Galin. Les divers rapports arrêtés par la commission que je préside, ont été adressés à M. le Ministre de l'Instruction publique, qui les transmettra, sans doute, au Conseil Royal de l'Université. Là ils seront examinés avec le soin qu'ils méritent, et soumis à une discussion approfondie ; j'ignore quelle pourra être la décision du conseil ; mais vous pouvez compter sur l'impartialité et la justice de l'assemblée.

Agréez, Monsieur, l'assurance de ma considération distinguée,

ORFILA.

Monsieur Aimé PARIS.

M. le ministre NE DOUTAIT PAS que *la commission* ne mît à profit mes *dispositions à la seconder ;* on voit par la lettre précédente ce que valait cette espérance. Puis-je compter plus sûrement sur ce qui n'est garanti que par la parole de M. Orfila ? Si j'avais vu dans sa promesse autre chose qu'une eau bénite de cour assez maladroitement préparée, je ne lui aurais pas répondu, le jour même :

MONSIEUR,

reçois à l'instant, au lieu de la lettre de convocation qui me semblait la conséquence logique de ma démarche auprès de vous, les quelques lignes par lesquelles vous me jetez, en courant, l'équivalent d'une fin de non recevoir.

A Metz, d'après ce que m'écrivait M. le Ministre, j'étais en droit de compter sur une lettre ; à Paris, sur une audience.

Il faudrait manquer de la clairvoyance la plus vulgaire, pour ne pas lire de prime-abord, dans votre billet, que *le mal est fait* et que la seule idée qui soit large, féconde et puissante est précisément *la seule* qui ait été mise à l'index.

J'ai payé ma dette à l'esprit de progrès ; je ne peux pas empêcher son essor d'être

ralenti momentanément par un parti pris; mais, tant que des *comparaisons multipliées précises et concluantes* n'auront pas établi la supériorité des doctrines fondées sur les prétendus sons absolus, on n'aura fait que renouveler le jugement de Galilée, parcequ'on aura trouvé, comme dit Pascal, plus facilement des moines que des raisons.

Heureusement, Monsieur, les idées vraies restent, les opposants meurent, et les sciences ont leur histoire.

En insistant plus longtemps pour vous éclairer, je craindrais de vous donner à penser qu'on peut attendre de moi ces sacrifices de dignité personnelle que plusieurs privilégiés du conclave universitaire ont conduits jusqu'à la prostration.

Des devoirs nouveaux et plus austères sont faits aux champions de la vérité; ni le courage ni la persévérance ne leur manqueront, dans leur glorieux et pénible apostolat.

J'ai l'honneur d'être, avec une considération distinguée, Monsieur,

Votre très-humble et très-obéissant serviteur,

AIMÉ PARIS.

Paris, 6 janvier 1846.

Ici s'arrêtent, pour longtemps sans doute, mes rapports directs avec les personnages revêtus d'un caractère officiel; mais je ne dois pas laisser ignorer l'existence d'une autre source où ils auront pu puiser des renseignements.

M. Listz arriva à Metz, après la transcription et la mise en ordre des documents précédents, datés du 15 novembre. Dans une visite que je lui fis, il me demanda ce que je pensais de ton *Appel au bon sens*, qu'il me montra, et qu'il me dit tenir de M. Ravaisson, qui l'avait prié d'en dire son avis. Tu sais d'avance quelle dut être ma réponse. Je lui promis de lui envoyer, comme éclaircissements complémentaires, ma brochure sur la *Nécessité d'une réforme* et plusieurs autres imprimés. Il les reçut le jour même, avec la lettre qui suit :

*A Monsieur Listz.*

MONSIEUR,

En imprimant, il y a dix-huit mois, l'ouvrage que je vous adresse, et en vous plaçant (page 64), à la tête de ceux dont l'intelligence n'est pas seulement révélée par un immense talent de compositeur et d'exécutant, j'ignorais que je dusse jamais vous rencontrer, et trouver en vous une des autorités auxquelles Messieurs de l'Instruction publique, *si complètement incompétents dans les questions musicales*, songeraient à demander leur avis sur l'importante question de la base à donner aux études de musique.

Les éléments de solution sont indiqués en partie, dans l'opuscule de M. Chevé, homme de cœur et de capacité. J'ai, pour ma part, examiné les diverses méthodes qui, toutes, se réduisent à deux, l'une prenant pour base les fonctions hiérarchiques, l'autre s'appuyant sur la recherche et la conquête de prétendus sons absolus.

Je ne sais si je me trompe; mais il me semble qu'un homme de votre valeur ne doit point être arrêté par les mesquines considérations de coterie. Un de nos plus puissants *penseurs*, Galin, a créé la philosophie de l'enseignement musical; il serait beau de voir la vérité de son œuvre proclamée par Frantz Listz. Si, ce qu'à Dieu ne plaise, nos convictions ne passent pas dans votre esprit, et que des raisons suffisantes ne nous soient pas données par vous, pour les modifier, elles ne seraient pas des convictions, du moment où elles se retireraient devant la seule autorité d'un grand nom.

Il y a, dans les quelques pages que je vous envoie, vingt années de dévouement et d'observation consciencieuse, résultat d'un travail qui aurait tué deux hommes et usé deux têtes. Sera-ce un titre pour obtenir de vous un examen sérieux, que j'attendrais vainement de ces *hommes de métier* qui ne sont qu'une chanterelle en frac, ou un clavier courant le cachet? En douter serait vous faire injure.

Recevez, avec l'expression de mon admiration pour votre prodigieux talent, celle de la considération distinguée de votre très-humble et très-obéissant serviteur,

<p style="text-align:right">Aimé PARIS.</p>

Metz, 20 novembre 1845.

M. Listz a-t-il donné son avis? quelle importance y a-t-on accordée? Ce sont des questions que je ne peux résoudre.

<p style="text-align:right">Aimé PARIS.</p>

Paris, 21 mars 1846.

# ULTIMATUM.

> LES VIEILLARDS.
> Nous avons été jadis
> Jeunes, vaillants et hardis.
> LES HOMMES FAITS.
> Nous le sommes maintenant,
> A l'épreuve à tout venant.
> LES ENFANTS.
> Et nous bientôt le serons,
> Qui tous vous surpasserons.
> J.-J. Rousseau, *Chant des Spartiates.*

Ce qui précède n'aurait point trouvé place à la fin de la *Méthode d'harmonie*, s'il n'avait dû en résulter un droit et un avantage.

Le *droit*, c'est de dire qu'il est maintenant démontré, même aux plus incrédules, qu'une vérité utile et féconde en immenses résultats ne peut compter ni sur l'appui du gouvernement, ni sur la loyauté des hommes spéciaux.

L'*avantage*, c'est de pouvoir fournir des matériaux à l'histoire de la

science, et, après être restés constamment et vaillamment sur la brèche, de ne pas craindre qu'on attribue à la faiblesse ou au découragement notre résolution de renoncer à prendre une initiative dont l'inutilité est palpable.

Nos conditions de concours sont imprimées plus haut; elles sont permanentes. Nous déclarons être prêts, l'un et l'autre, à accepter toutes les expérimentations qui nous seront demandées comme PARALLÈLE, avec les garanties d'exécution que le passé nous autorise à exiger.

Une solidarité complète existe entre nous ;

*Primo avulso, non deficit alter.*

Nous ne sommes pas de ceux qui cachent leur drapeau : ceux-là nous font pitié.

Désormais, au lieu de perdre notre temps à secouer la torpeur du pouvoir ou à essayer en vain d'appeler l'opposition au grand jour, nous nous attacherons à perfectionner les moyens pratiques et à rendre évidents pour tous les contre-sens de la doctrine qui a des protecteurs haut placés ; mais qui ne justifie aucunement la faveur qu'on lui accorde.

Nous ferons à chacun sa part. Ce ne sera pas notre faute si, quand les idées de Galin auront conquis le monde, l'avenir ne sait pas les noms de tous ceux qui auront essayé d'arrêter l'avénement d'une vérité

Paris, 25 mars 1846.

ÉMILE CHEVÉ. — AIMÉ PARIS.

# TABLE ANALYTIQUE DES MATIÈRES.

## LIVRE DEUXIÈME — HARMONIE PRATIQUE.

| | Pages. |
|---|---|
| Préambule. | 1 |
| Mélodie principale et mélodies accessoires. | 2 |
| Règles générales relatives aux mélodies accessoires. | 3 |
| CHAPITRE PREMIER. — DE L'HARMONIE A DEUX PARTIES. | 5 |
| Il y a deux manières générales de faire une seconde partie. | 5 |
| *Application de la théorie pure à la formation du duo.* | 6 |
| Premier exemple tiré d'Asioli (1). | 6 |
| Première ébauche à la tierce. | 7 |
| Ébauche corrigée d'après les règles. | 10 |
| Deuxième exemple, tiré de la *Clémence de Titus* de Mozart. | 11 |
| Première ébauche à la tierce. | 11 |
| Deuxième ébauche avec les corrections indiquées par les règles. | 14 |
| Le duo donné par les règles, comparé à celui de Mozart. | 15 |
| Troisième exemple: Duo de l'opéra *le Belle Viaggiatrici* de Haibel. | 17 |
| Application des règles au duo de Haibel. | 17 |
| Marche à suivre pour faire une mélodie accessoire. | 22 |
| Application de la règle des voix. | 25 |
| — Deux voix de même nom. Exemple d'Asioli. | 26 |
| — Deux voix de même classe, mais de calibres différents. Ex. d'Asioli. | 27 |
| — Deux voix de même calibre, mais de classes différentes. Deux exemples d'Asioli. | 28 |
| — Deux voix de classes et de calibres différents. Deux exemples d'Asioli. | 31 |
| Application de la règle des modulations. | 33 |
| *Modulations en partant d'une tonique majeure.* | 34 |
| A. — Modulation à la dominante, en majeur. | 34 |
| B. — Modulation à la sous-dominante, en majeur. | 34 |
| C. — Modulation au mineur relatif. | 35 |
| D. — Modulation à la médiante en mineur. | 35 |
| E. — Modulation au mineur de même base. | 36 |
| F. — Modulations successives. | 36 |
| *Modulations en partant d'une tonique mineure.* | 38 |
| A. — Modulation en majeur relatif. | 38 |
| B. — Modulation à la modale sous-tonique en majeur. | 38 |
| C. — Modulation au majeur de même base. | 39 |

(1) Partout où l'on a écrit Azioli, lisez Asioli.

|                                                                              | Pages. |
| :--------------------------------------------------------------------------- | :----: |
| Mélodie à tonalité et à modalité fortement caractérisées                     |   41   |
| Mélodie à tonalité mal assurée, pouvant prendre son accompagnement dans plusieurs gammes | 41 |
| De la manière d'accompagner une note par plusieurs.                          |   43   |
|     Deux notes pour une                                  |   44   |
|     Trois notes pour une.                                |   45   |
|     Quatre notes pour une, etc                           |   45   |

**CHAPITRE II. — De l'harmonie a trois parties.** . . . . . . . 47

| | |
| :--- | :---: |
| L'harmonie à trois parties est une double harmonie à deux parties. | 47 |
| Du choix des intervalles dans l'harmonie à trois parties. | 48 |
| 1° Intervalles entre la partie basse et la partie haute. | 49 |
| 2° Intervalles entre la partie intermédiaire et les deux autres | 53 |
| Exemple tiré de *la Flûte enchantée* de Mozart. | 47 |
| Exemple tiré du *Tancrède* de Rossini. | 54 |
| Marche à suivre pour faire un trio. | 56 |
| Exemple de l'*OEdipe à Colonne* de Sacchini. | 58 |
| Règle des voix. | 64 |
| Règles des modulations. | 64 |
| Exemple du *Crociato in Egitto* de Meyerbeer | 65 |
| De la manière d'accompagner une note par plusieurs. | 68 |
| Exemple tiré de Haydn ; observations. | 68 |
| Exemple tiré de l'*Euryanthe* de Weber ; observations. | 70 |
| Exemple tiré du *Joseph* de Méhul. | 71 |
| Exemple tiré de *Corysandre* ou la *Rose magique* de Berton. | 72 |
| Exemple tiré d'Asioli. | 73 |
| Exemple tiré de l'introduction de *Norma* de Bellini. | 73 |
| Exemple tiré du *Pirate* de Bellini. | 74 |
| Exemple tiré d'un *Ave Regina* de Choron. | 75 |
| Exemple tiré de J. Arnaud. | 76 |

**CHAPITRE III. — De l'harmonie a quatre parties.** . . . . . . 78

| | |
| :--- | :---: |
| L'harmonie à quatre parties est la véritable harmonie naturelle complète. | 78 |
| C'est un triple duo à basse commune. | 78 |
| Exemple tiré de la *Création* de Haydn. | 78 |
| Décomposition du quatuor en six duos. | 79 |
| De quelle manière il faut appliquer les règles du duo au quatuor | 81 |
| Deux définitions de l'harmonie à quatre parties. | 81 |
| Du choix des intervalles entre les diverses parties. | 83 |
| Marche à suivre pour faire trois mélodies accessoires à une mélodie principale, c'est-à-dire pour faire un quatuor. | 84 |
| Règles des cadences. | 86 |
| Choix des accords. | 86 |
| Notes de broderies. | 86 |
| Notes de liaison. | 86 |
| Analyse d'un quatuor de la *Clemenza di Tito* de Mozart. | 87 |

|  | Pages. |
|---|---|
| Règle des voix. | 96 |
| Règle de modulations. | 96 |
| De la manière d'accompagner plusieurs notes par une seule. | 97 |
| Exemple tiré du *Dardanus* de Sacchini. | 98 |
| Exemple tiré de l'*Iphigénie en Tauride* de Gluck. | 99 |
| Exemple tiré d'un *Alleluia* de Hændel. | 99 |
| Exemple tiré d'*Euryanthe* de Weber. | 100 |
| Exemple tiré de *Bianca e Faliero* de Rossini. | 101 |
| Exemple tiré des *Huguenots* de Meyerbeer. | 103 |
| Exemple tiré du *Désert* de Félicien David. | 105 |

**CHAPITRE IV. — DE L'HARMONIE A PLUS DE QUATRE PARTIES.** . . . 106

| Deux propositions qui découlent des chapitres précédents. | 106 |
|---|---|
| Exemple tiré de la *Muette* d'Auber. | 107 |
| Exemple tiré de la *Vestale* de Spontini. | 108 |
| Exemple tiré du *Pirate* de Bellini. | 109 |
| Exemple tiré de *Joseph* de Méhul. | 110 |
| Exemple tiré d'un *Credo* de Palestrina. | 111 |
| Exemple tiré du *Fratres ego* de Palestrina. | 112 |
| Remarques sur les deux exemples de Palestrina. | 112 |

**APPENDICE. DES ACCORDS CHROMATIQUES (altérés).** . . . 114

| Tierces majeures rendues mineures. | 115 |
|---|---|
| Tierces majeures devenues tierces augmentées. | 116 |
| Tierces mineures devenues majeures. | 116 |
| Tierces mineures devenues tierces diminuées. | 116 |
| Des quatre variétés d'accords de quinte. | 118 |
| Effets produits par les modulations en éclair sur l'accord parfait majeur. | 118 |
| Effets produits par les modulations en éclair sur l'accord parfait mineur. | 118 |
| Effets des modulations en éclair sur l'accord neutre minime. | 119 |
| Effets des modulations en éclair sur l'accord neutre maxime. | 120 |
| Résumé des quatre groupes précédents. | 121 |
| Manière de traiter la modulation en éclair. | 122 |
| Accords chromatiques contenant la tierce diminuée. | 123 |
| Accords chromatiques contenant la tierce augmentée. | 124 |
| Accords chromatiques contenant ensemble la tierce diminuée et la tierce augmentée. | 124 |
| Inconséquences des théoriciens. | 125 |
| Manière de traiter les accords chromatiques dans la pratique. | 125 |
| Les intervalles chromatiques dans les accords de septième. | 126 |
| Nouvelles inconséquences des théoriciens. | 128 |
| Les intervalles chromatiques dans les accords de neuvième. | 130 |

# LIVRE TROISIÈME. — HARMONIE CLASSIQUE.

|  | Pages. |
|---|---|
| PRÉAMBULE. | 131 |
| Anecdote sur l'influence des contre-points (en note). | 132 |
| CHAPITRE PREMIER. — DU CONTRE-POINT SIMPLE. | 133 |
| Citation de J.-J. Rousseau. | 133 |
| Tableau général des diverses espèces de contre-points simples, d'après Chérubini. | 134 |
| Cette division est puérile et incomplète. | 135 |

DES CONTRE-POINTS SIMPLES A DEUX PARTIES.

| | |
|---|---|
| *Première espèce.* Contre-point note pour note. | 138 |
| Deux exemples pris dans Chérubini. | 138 |
| *Deuxième espèce.* Deux notes pour une. | 139 |
| Deux exemples de Chérubini. | 139 |
| *Troisième espèce.* Quatre notes pour une. | 140 |
| Deux exemples de Chérubini. | 140 |
| *Quatrième espèce.* De la syncope. | 141 |
| Deux exemples de Chérubini. | 142 |
| *Cinquième espèce.* Contre-point fleuri. | 142 |
| Deux exemples de Chérubini. | 143 |
| Réflexions sur les contre-points simples. | 143 |

DES CONTRE-POINTS SIMPLES A TROIS PARTIES. . . . . . 145

| | |
|---|---|
| *Première espèce.* Contre-point ; note pour note. | 146 |
| Trois exemples de Chérubini. | 146 |
| *Deuxième espèce.* Deux notes pour une. | 147 |
| Exemple de Chérubini. | 147 |
| *Troisième espèce.* Quatre notes pour une. | 147 |
| Exemple de Chérubini. | 147 |
| *Quatrième espèce.* Syncope. | 148 |
| Exemple de Chérubini. | 148 |
| *Cinquième espèce.* Contre-point fleuri. | 148 |
| Exemple de Chérubini. | 148 |

DES CONTRE-POINTS SIMPLES A QUATRE PARTIES. . . . . . 149

Exemples des cinq espèces, puisés dans Chérubini. . . . . 149

DES CONTRE-POINTS SIMPLES A PLUS DE QUATRE PARTIES. . . . 152

| | |
|---|---|
| Contre-point à cinq parties. | 152 |
| Contre-point à six parties. | 152 |
| Contre-point à sept parties. | 153 |
| Contre-point à huit parties. | 153 |
| Réflexions sur les contre-points. | 153 |
| Note de Destutt de Tracy. | 154 |

## TABLE DES MATIÈRES.

Pages.

**CHAPITRE II. — De l'imitation.** . . . . . . . . . . . . . 155

   Citations de J.-J. Rousseau et de Chérubini. . . . . . . . . 155
   Antécédent et conséquent. . . . . . . . . . . . . . . . . 156
   Exemples d'imitations à la *seconde*, à la *tierce*, à la *quarte*, à la *quinte*, à la *sixte*, à la *septième*, à l'*octave*, tirés de Chérubini . . . . . 157
   De l'imitation a deux parties. . . . . . . . . . . . . . . 159
     Tableau des principales espèces d'imitations. . . . . . . . . 160
     *Première espèce.* Imitation régulière ou contrainte. . . . . . 160
        Exemples de Chérubini. . . . . . . . . . . . . . . . 161
     *Deuxième espèce.* Imitation irrégulière ou libre . . . . . . . 162
        Exemples de Chérubini. . . . . . . . . . . . . . . . 162
     *Troisième espèce.* Imitation par mouvement semblable. . . . . 163
     *Quatrième espèce.* Imitation par mouvement contraire. . . . . 163
        Exemples de Chérubini. . . . . . . . . . . . . . . . 163
     *Cinquième espèce.* Imitation par augmentation. . . . . . . . 166
        Exemple de Chérubini. . . . . . . . . . . . . . . . 166
     *Sixième espèce.* Imitation par diminution. . . . . . . . . . 166
        Exemple de Chérubini. . . . . . . . . . . . . . . . 167
     *Septième espèce.* Imitation à contre-temps . . . . . . . . . 167
        Exemple de Chérubini. . . . . . . . . . . . . . . . 167
     *Huitième espèce.* Imitation interrompue. . . . . . . . . . . 168
        Exemple de Chérubini. . . . . . . . . . . . . . . . 168
     *Neuvième espèce.* Imitation par mouvement rétrograde. . . . . 168
        Exemples de Chérubini. . . . . . . . . . . . . . . . 168
     *Dixième espèce.* Imitation convertible. . . . . . . . . . . . 170
        Exemples de Chérubini. . . . . . . . . . . . . . . . 170
     *Onzième espèce.* Imitation périodique. . . . . . . . . . . . 171
        Exemples de Chérubini. . . . . . . . . . . . . . . . 171
     *Douzième espèce.* Imitation canonique. . . . . . . . . . . 171
        Exemples de Chérubini. . . . . . . . . . . . . . . . 171
     Réflexions sur les imitations à deux, à trois et à quatre parties. . . 172

**CHAPITRE III. Des contre-points doubles** . . . . . . . . . 173

   Définition de Chérubini . . . . . . . . . . . . . . . . . 175
   Il y a sept espèces de contre-points doubles . . . . . . . . 176
   *Première espèce.* Contre-point double à l'octave ou à la quinzième. . 176
   *Deuxième espèce.* Contre-point double à la seconde ou à la neuvième. . 179
   *Troisième espèce.* Contre-point double à la tierce ou à la dixième. . . 182
   *Quatrième espèce.* Contre-point double à la quarte ou à la onzième. . 185
   *Cinquième espèce.* Contre-point double à la quinte ou à la douzième. 185
   *Sixième espèce.* Contre-point double à la sixte ou à la treizième. . . 185
   *Septième espèce.* Contre-point double à la septième ou à la quatorzième. 186
   Des contre-points triples et quadruples. . . . . . . . . . . 187
     Opinion de Chérubini sur ces contre-points. . . . . . . . . 187
     Il y a deux manières de pratiquer ces contre-points. . . . . . 188

|                                                                          | Pages. |
|--------------------------------------------------------------------------|-------:|
| **CHAPITRE IV.** — De la fugue.                                          | 191    |
| Extrait de J.-J. Rousseau.                                               | 191    |
| Opinion de Chérubini.                                                    | 195    |
| Division générale de la fugue.                                           | 195    |
| De la fugue en général.                                                  | 196    |
| Du sujet.                                                                | 196    |
| De la réponse.                                                           | 196    |
| Du contre-sujet.                                                         | 197    |
| Du stretto.                                                              | 199    |
| De la pédale.                                                            | 200    |
| De la queue.                                                             | 202    |
| Des divertissements dans la fugue.                                       | 204    |
| De la modulation dans la fugue.                                          | 205    |
| De la composition entière de la fugue, d'après Chérubini.                | 205    |
| De la fugue du ton.                                                      | 207    |
| Exemple d'une fugue du ton (tiré de Chérubini).                          | 209    |
| De la fugue réelle.                                                      | 213    |
| Exemple d'une fugue réelle (tiré de Chérubini).                          | 213    |
| De la fugue d'imitation.                                                 | 215    |
| Petite fugue d'imitation du P. Martini.                                  | 216    |
| Tableau comparatif de la fugue ancienne et de la fugue moderne, par Reicha. | 217 |
| Conclusion.                                                              | 219    |

# RÉSUMÉ GÉNÉRAL.

## LIVRE PREMIER. — THÉORIE DES ACCORDS.

|                                                                          | |
|--------------------------------------------------------------------------|-------:|
| **CHAPITRE PREMIER.** — Des gammes harmoniques.                          | 221    |
| **CHAPITRE II.** — Formation des accords dans les deux modes diatoniques. | 223   |
| Classification des accords.                                              | 224    |
| Nomenclature des accords.                                                | 225    |
| **CHAPITRE III.** — Analyse des accords.                                 | 226    |
| **CHAPITRE IV.** — Des modifications que la pratique fait subir aux accords. | 229 |
| Manière d'analyser les accords.                                          | 232    |
| **CHAPITRE V.** — Des accords sous le point de vue du ton et du mode.    | 233    |
| *Section première.* Accords de tierce.                                   | 233    |
| Accords de quinte.                                                       | 234    |
| Accords de septième.                                                     | 237    |
| *Section deuxième.* Accords de neuvième.                                 | 239    |

## TABLE DES MATIÈRES.

Pages.

    Accords de onzième. . . . . . . . . . . . . . . . 239
    Accords de treizième. . . . . . . . . . . . . . . . 240
    Accords de quinzième. . . . . . . . . . . . . . . 241
  *Section troisième.* Accords qui ont le *jè*. . . . . . . . . . . 243
    Accords de tierce. . . . . . . . . . . . . . . . . 243
    Accords de quinte . . . . . . . . . . . . . . . . 243
    Accords de septième, de neuvième, etc. . . . . . . . . 244
**CHAPITRE VI.** — Des accords plus ou moins harmonieux . . . . . 245
    Accords de deux notes. . . . . . . . . . . . . . . 245
    Accords de trois notes . . . . . . . . . . . . . . . 246
    Accords de quatre notes. . . . . . . . . . . . . . 247
**CHAPITRE VII.** — Des accords considérés sous le point de vue des modulations. 249
  *Section première.* Des modulations diatoniques . . . . . . . . 249
    Enchaînement et classification des modulations. . . . . . 249
    Du choix des accords quand on veut moduler. . . . . . . 250
  *Section deuxième.* Modulations chromatiques. . . . . . . . . 253
    Modulations chromatiques par dièses. . . . . . . . . . 253
    Modulations chromatiques par bémols. . . . . . . . . . 254
  *Section troisième.* Modulations enharmoniques. . . . . . . . . 254
  *Section quatrième.* Modulations en éclairs, modulations douteuses, etc. . 254
**CHAPITRE VIII.** — De la succession et de l'enchaînement des accords. 255
  *Section première.* De la succession des accords par les divers mouvements. 255
  *Section deuxième.* De la manière d'accompagner chaque note . . . . 258
  *Section troisième.* De la liaison des accords . . . . . . . . . 259
  *Section quatrième.* Des notes de broderie. . . . . . . . . . 260
**CHAPITRE IX.** — Du rhythme, de la mesure et du temps. . . . . 261
  *Section première.* Du rhythme et des cadences. . . . . . . . . 261
  *Section deuxième.* Des mesures. . . . . . . . . . . . . 263
  *Section troisième.* Du temps et de ses divisions. . . . . . . . 264
**CHAPITRE X.** — Des voix. . . . . . . . . . . . . . . . . .

## LIVRE DEUXIÈME. — HARMONIE PRATIQUE.

Préambule. . . . . . . . . . . . . . . . . . . . . 267
**CHAPITRE PREMIER.** — De l'harmonie a deux parties. . . . . . 268
**CHAPITRE II.** — De l'harmonie a trois parties. . . . . . . . . 271
**CHAPITRE III.** — De l'harmonie a quatre parties. . . . . . . . 274
**CHAPITRE IV.** — De l'harmonie a plus de quatre parties. . . . . 278
  Appendice. Des accords chromatiques. . . . . . . . . . . 278
  Conseils de Reicha. . . . . . . . . . . . . . . . . 281
  Post-face . . . . . . . . . . . . . . . . . . . . 284

FIN DE L'HARMONIE.

## TABLE DES MATIÈRES.

|  | Pages. |
|---|---|
| CONTINUATION D'UNE INCROYABLE HISTOIRE. | 287 |
| Lettre à M. Émile Chevé, par M. Aimé Paris. | 289 |
| Causes de l'omission des détails de plusieurs faits. | 289 |
| Offres loyales dédaignées par les hommes spéciaux. | 290 |
| Pourquoi les expériences comparatives sont-elles devenues nécessaires ? | 290 |
| Bases générales des concours. | 290 |
| Combien d'hommes spéciaux ont tremblé devant la preuve. | 290 |
| Refus de MM. Massimino, Mainzer, F. Stœpel et Vilhem. | 290 |
| Programme de la *Toxicologie musicale*. | 291 |
| Programme de l'examen de la méthode Wilhem et du rapport de M. Boulay de la Meurthe. | 291 |
| Le Conservatoire de Paris demandé pour adversaire. | 291 |
| Déloyauté de l'Ecole Normale de Bordeaux. | 291 |
| M. Viallon à Lyon, M<sup>lle</sup> Cottignies, à Lille, le Conservatoire de Lille. | 292 |
| M. le Préfet du Nord. | 292 |
| Triple retraite de M. Fétis, à Bruxelles. | 293 |
| Proposition au Ministre de l'Intérieur, en Belgique. | 294 |
| Curieuse réponse de ce Ministre. | 295 |
| Riposte. | 296 |
| Le Conservatoire de Gand recule. | 300 |
| Mauvais vouloir de la Régence d'Anvers et de ses délégués. | 301 |
| La Régence de Liége accepte une expérience. | 301 |
| Elle manque à sa promesse. | 301 |
| Texte des propositions d'examen. | 302 |
| Combien elle met de temps pour réfléchir. | 304 |
| Sa lettre d'acceptation. | 305 |
| L'examen comparatif prend date. | 305 |
| Preuves de la participation de la Régence de Liége. | 306 |
| Elle oppose après coup une fin de non-recevoir. | 306 |
| Démarches inutiles pour ramener les choses au vrai. | 307 |
| Deux lettres à M. le Directeur du Conservatoire royal de Liége. | 308 |
| Refus définitif. | 309 |
| La Régence de Liége jugée par la presse locale. | 309 |
| Ma réclamation contre son manque de foi. | 310 |
| Le principe des garanties d'exécution établi. Lettre à M. Renard-Collardin. | 311 |
| Nouvelle preuve du temps laissé à la Régence de Liége pour réfléchir. | 312 |
| Comme quoi la Régence de Liége est en progrès. | 312 |
| Équipée du Directeur de l'Ecole municipale de Metz *( succursale du Conservatoire royal de France )*. | 312 |
| La succursale de Metz bat en retraite. | 313 |
| Empressement négatif de M. Auber, directeur de Conservatoire royal de France. | 313 |
| Ingénieuse idée de la commission de surveillance de la succursale de Metz. | 313 |
| Le Directeur de l'opinion libérale de Metz. | 314 |
| Ce que la méthode doit prendre désormais, pour programme d'expériences des- | |

# TABLE DES MATIÈRES.

Pages.

tinées à prouver la capacité des professeurs. . . . . . . . . . . 314
M. Auber, défend à la succursale de Metz d'accepter les expériences comparatives. . . . . . . . . . . . . . . . . . . . . . . . . . . . 314
Epreuves destinées à prouver la capacité de l'homme enseignant. . . . . 215
Epreuves proposées aux professeurs, pour déterminer le dégré de clarté de la notation usuelle. . . . . . . . . . . . . . . . . . . . . . 316
Eléments d'un concours entre les élèves des deux théories. . . . . . . 319
Expérimentations en dehors du concours. . . , . . . . . . . . . 323
La puissance des idées de Galin, prouvée par les vérifications faites en présence d'hommes spéciaux . . . . . . . . . . . . . . . . . . . 324
Commission de Bordeaux. . . . . . . . . . . . . . . . . . . 324
Commission de Gand. . . , : . . . . . . . . . . . . . . . 325
Commission d'Anvers. . . . . . . . . . . . . . . . . . . . 326
Commission de Bruxelles. . . . . . . . . . . . . . . . . . 326
Programme pour ces trois villes. . . . . . . . . . . . . . . . 326
Commission de Metz. . . . . . . . . . . . . . . . . . . . 327
Procès-verbal de Metz. . . . . . . . . . . . . . . . . . . 328
Opposition de Rouen. . . . . . . . . . . . . . . . . . . . 329
Opposition de Bordeaux. . . . . . . . . . . . . . . . . . . 330
Opposition de Gand. . . . . . . s . . . . . . . . . . . . 330
Opposition de Bruxelles. . . . . . . . . . . . . . . . . . . 330
Valeur intellectuelle des auteurs de méthodes usuelles. . . . . . . . 331
Démonstrations sympathiques des élèves de la théorie de Galin. . . . . 331
De quel côté se trouvent les garanties les plus complètes de moralité et d'intelligence. . . . . . . . . . . . . . . . . . . . . . . . 332
Question nettement posée à M. le Ministre de l'Instruction publique. . . 332
Ce que c'est que la méthode de Wilhem. . . . . . . . . . . . . 333
Ce que c'est que la théorie de Galin. . . . . . . . . . . . . . 334
Résumé des fuites de l'opposition. . . . . . . . . . . . . . . 335
Paix armée. . . . . . . . . . . . . . . . . . . . . . . 335
Promesse qui sera tenue. . . . . . . . . . . . . . . . . . 336
Post-scriptum. . . . . . . . . . . . . . . . . . . . . . 336
Réponse de M. le Ministre de l'Instruction publique . . . . . . . . 337
Démarche auprès de M. Orfila. . . . . . . . . . . . . . . . 337
M. Orfila fait refuser sa porte. . . . . . . . . . . . . . . . 338
Lettre à M. Orfila. . . . . . . . . . . . . . . . . . . . 338
M. Listz consulté sur la valeur de la méthode de Galin. . . . . . . . 339
Lettre à M. Listz. . . . . . . . . . . . . . . . . . . . . 339
Ultimatum. . . . . . . . . . . . . . . . . . . . . . . 340

FIN DE LA TABLE DU SECOND VOLUME.

www.ingramcontent.com/pod-product-compliance
Lightning Source LLC
Chambersburg PA
CBHW071614220526
45469CB00002B/333